反叛的戏剧
从易卜生到热内

[美]罗伯特·布鲁斯坦 著
夏纪雪 译

THE THEATRE

OF REVOLT

Studies

in modren drama

from Ibsen to Genet

Robert Brustein

Simplified Chinese Copyright © 2021 by SDX Joint Publishing Company.
All Rights Reserved.
本作品简体中文版权由生活·读书·新知三联书店所有。
未经许可,不得翻印。

图书在版编目(CIP)数据

反叛的戏剧:从易卜生到热内/(美)罗伯特·布鲁斯坦著;夏纪雪译.—北京:生活·读书·新知三联书店,2021.6
(当代西方戏剧与表演理论译丛)
ISBN 978-7-108-07116-3

Ⅰ.①反… Ⅱ.①罗…②夏… Ⅲ.①戏剧研究-西方国家-现代 Ⅳ.①J809.5

中国版本图书馆 CIP 数据核字(2021)第 045550 号

Robert Brustein. The Theatre of Revolt. Chicago: Ivan R. Dee, Inc., 1991.

策 划	王秦伟 成 华	
责任编辑	成 华	
封面设计	黄 越	
出版发行	生活·讀書·新知 三联书店	
	(北京市东城区美术馆东街22号)	
邮 编	100010	
印 刷	江苏苏中印刷有限公司	
排 版	南京前锦排版服务有限公司	
版 次	2021年6月第1版	
	2021年6月第1次印刷	
开 本	889毫米×1194毫米 1/32 印张 13.75	
字 数	332千字	
定 价	68.00元	

总　序

近年来，欧美戏剧理论在我国的翻译呈现一个上升的趋势，除了单独出版的译著之外，还出现了几个翻译丛书，比如"戏剧学新经典译丛""二十世纪戏剧大师表演方法系列丛书"，还有20世纪90年代出版的"外国戏剧理论小丛书"等。总体上看，国内戏剧研究界一方面仍致力于介绍当代西方戏剧理论的一些经典之作，比如《现代悲剧》《迈向质朴戏剧》《空的空间》等，另一方面十分关注理论研究的新成果，例如《后戏剧剧场》《行为表演美学》等。从内容上看，这些翻译著作分为三个板块，分别是戏剧文学研究、剧场的总体理论以及导表演的理论。可以看出，国内戏剧研究界越来越重视理论研究，希望从西方戏剧理论文献中得到一些启发，来思考中国和世界的戏剧问题。

1983年，余秋雨出版《戏剧理论史稿》，成为我国第一部系统性介绍和研究世界戏剧理论的学术著作。由于写作年代较早，二手文献不足，仅凭细读理论译本并建构体系，实属不易。2014年此书再版，更名为《世界戏剧学》，删去中国戏剧理论的章节，增加一章略论当代西方戏剧理论，但其整体格局和观点没有大的调整和改变。2008年，周宁主编的两卷本《西方戏剧理论史》出版，以主要理论家和戏剧流派作为线索，将研究视野延伸到了20世纪80年代，在西方戏剧的理论研究上取得新的进展。近年来一批中青年学者就西方在先锋戏剧、表演艺术、跨文化戏剧等方面的理论发表

了大量有价值的成果，开阔了戏剧研究的学术视野，提升了戏剧研究的理论水平。

西方在20世纪60年代以后，出现了一波又一波戏剧革新的浪潮，出现一些新的特点：一是，戏剧文本的地位不断地被削弱，导演的地位得到巩固和加强，出现了一批影响深远的著名戏剧导演，包括格洛托夫斯基、布鲁克、威尔逊、谢克纳、巴尔巴等。二是，观众与演出的关系发生转变，观众不再是被动的旁观者，而是积极的参与者，因而观众在演出效果的生成中发挥着重要的作用。三是，表演艺术溢出了传统剧场的边界，极大丰富与拓展了戏剧概念，表演艺术成为戏剧的一个单独方向。四是，随着地球日益地"扁平化"，不同国家、民族的人交流更加频繁，跨文化戏剧的现象变得司空见惯，在很大程度上改写了戏剧演出的形态和美学特征。戏剧的这些变化与有关的理论创新密不可分，同时也进一步推动理论研究的不断更新与发展。从而我们看到，西方戏剧的理论研究在当代进入一个前所未有的繁荣期，在西方人文社会科学研究的体系中占有越来越重要的地位。

六七十年代，在结构主义符号学和后结构主义的影响下，西方戏剧理论关注性别、阶级、种族、后殖民等问题。另一方面，随着戏剧重心从戏剧文学向剧场转移，戏剧符号学在80年代也有了井喷式发展。戏剧符号学的基本思路，依然是将戏剧演出当作一个大的"文本"，关注灯光、舞美、设计等不同要素的结合与互动。之后，西方戏剧的理论研究呈现更加多元的发展态势，发生了一系列有重要影响的学术转向。

第一是跨文化转向。70年代以来，西方的戏剧理论家们在继承现代主义戏剧研究传统的同时，关注非西方的戏剧形式与理论概念，于是在西方的戏剧理论著作中，能看见越来越多的非西方戏剧

的评述。与此同时,非西方戏剧理论家进入国际戏剧研究的生产与交流阵营,挑战和丰富了西方的话语体系。其中的一个代表是印度的巴鲁卡,他批判了布鲁克根据印度民族史诗《摩诃婆罗多》改编的作品,称它是对第三世界文化财富的剥削和利用。此外,跨文化戏剧理论经历了一个曲折的发展过程,从帕维斯、菲舍-李希特提出的交叉、交织模式到当下学者们在"新跨文化戏剧"理论中提出的多元、平等的主张,再到中国学者提出的"东亚"范式等等。可以看出,跨文化对话成为国际戏剧理论的新常态。

第二是哲学转向。欧美当代哲学家,如德勒兹、巴迪欧,对于戏剧与表演的理论有着浓厚兴趣,不断将哲学与戏剧联系起来,滋润了戏剧理论的话语体系。值得关注的是,现象学作为基本的研究方法引入戏剧研究,使其与符号学成为欧美戏剧理论的两个最重要的根基。随着哲学视角的介入,戏剧、剧场与表演艺术之间的一些共性问题成为研究的焦点。尤其是,事件和表演性(也译操演性或展演性)成为戏剧理论中的核心概念。在谈到后戏剧剧场的时候,有人甚至认为它最显著的特点就是表演性。在文化研究的理论视角逐渐走入僵局的背景下,哲学思想的引入给戏剧理论注入了新的活力和生命力。

第三是科学与技术转向。当前,科学与技术不断地渗透到剧场与表演当中,深刻改变了戏剧的呈现方式和理念,拓宽了戏剧和表演的边界,重塑人们对戏剧和表演的认识。不仅如此,科学技术的研究成果不断被用来与戏剧研究结合,尤其是神经科学、认知科学,以及数字人文。近年来,戏剧研究领域的数据库建设不断取得新的进展,推动了数字人文辅助的戏剧理论研究。可以预计,科学技术的进步将越来越影响到戏剧理论的建构和发展。

第四是泛表演转向。在美国和欧洲,表演艺术早已跳出传统剧

院的束缚，在形形色色的其他空间生成了新型的"戏剧"。在后现代戏剧思潮的影响下，一切皆是表演渐渐成为现实。于是，各种泛表演艺术形态出现了。与此相适应的是，理论家们关注声音、空间、身体、多媒体等要素的能量，深化和拓宽了传统戏剧研究的领域。表演成为各种贯穿不同门类艺术和社会活动的一个旅行概念，尤其是在博物馆、装置展览、旅游、体育、庆典、民俗等领域。而表演与性别、族裔等议题的交叉，丰富了表演理论的内涵，尤其是巴特勒性别表演性理论进一步促进了戏剧与表演的理论创新。

鉴于西方戏剧与表演研究在理论上取得的丰硕成果，有必要进一步推动相关代表性著作的翻译和研究工作。目前我们正在承担国家社科基金艺术学重大项目"当代欧美戏剧理论前沿问题研究"（2018－2022），课题组成员大多是从事西方戏剧研究的专家学者，且英语、德语等外语的水平较高。经商议，决定有计划地选择翻译一批有重大影响的西方戏剧理论文献，不仅服务于我们课题的研究，也能为我国的戏剧理论建设积累一份资源、贡献一份力量。考虑到西方戏剧的丰富性和复杂性，我们这套丛书在原文献的选择上既坚持经典性、前沿性，同时也照顾到戏剧文学、剧场、戏剧与表演总论以及导演和表演的专题研究等不同的领域。

在此，我衷心感谢我们课题组的每一位同事和承担翻译工作的老师们，让我们一起努力推动戏剧理论研究迈向一个新的台阶！

何成洲
南大和园
2020－5－10

序　言

　　本书的意图有三：一是审视一种强烈的思想或态度在八位现代剧作家身上的发展历程；二是深入分析这些剧作家的作品；三是从整体上理解现代戏剧。这项工作雄心勃勃，而且无疑是有点冒昧的。八个人如何能充分代表现代戏剧文学这一庞大而复杂的概念？单一的态度或者思想真的能囊括八位剧作家作品的种种吗？为了证明我的观点，我希望通过这一研究来说明反叛的主题是值得重视的，它具有足够的普遍性和包容性：它是贯穿现代戏剧主体的趋势。同样，我想要证明剧作家对这一主题的处理决定了他对角色、情节、修辞和风格的处理。如果说我对这些剧作家的论述能让读者信服，那么我想读者应该能认识到，这一方法可以被用来分析其他没有在本书中直接提及的剧作家。目前对现代戏剧的研究主要是从风格的角度进行——比如现实主义、自然主义、象征主义、表现主义等等。我将现代戏剧看作反叛的表现，旨在说明所有这些"主义"不过是盖在这一戏剧活动内在统一性上的面纱。正是这一戏剧活动，通过共同理想和共同目标将最重要的现代戏剧家们联系在了一起。

　　我将在正文中辩明以上主张，但在此我要声明，我选择这八位剧作家是有特殊目的的：易卜生、斯特林堡、萧伯纳、契诃夫、布莱希特、皮兰德娄、奥尼尔以及（包括阿尔托）热内。这些名字无须我多说，然而，这一名单是不全的；漏掉了某些特定的剧作家真

叫人扫兴。我预见会有这些反驳，我必须声明我的选择一半是出于原则，一半是出于偏见。我相信这八位是戏剧领域里最优秀、最经久不衰的剧作家；同时我不打算收录任何一位今后50年都不会被重读的剧作家。有人可能认为不该漏了肖恩·奥凯西，但他经常给我的感觉是被极端地谬赞，他是有那么两三部出彩的自然主义剧作，剩下的都是对意识形态的吹嘘和令人尴尬的夸夸其谈。让·季洛杜和让·阿努伊都很有名望，然而我对两人从来不是很感冒：我感觉他们是观点浅薄、情感脆弱的风格大师。阿尔伯特·加缪和让-保罗·萨特是激进的思想家却是平庸的剧作家，因此我钻研他们的思想而忽略他们的剧作。在美国剧作家之中，桑顿·怀尔德、阿瑟·米勒，以及田纳西·威廉斯都有各自的拥趸：我并不在其中。其他许多新晋剧作家——特别是贝克特、尤内斯库、迪伦马特——都让我很感兴趣，但他们没有一人的剧作体裁足够丰富到入选本书（虽然很多人也顺带提了提）。我倒是很遗憾没能提及沁孤、洛尔卡和叶芝的作品。我十分欣赏这三位剧作家；或许我会说没有选他们是因为他们的作品过于保守或单一，但我不选他们的原因仅仅是因为篇幅所限。如果有兴趣的读者能看到他们的作品和反叛戏剧之间的联系，那么我就实现了本书的主要目的。

　　我要感谢那些在筹备本书的前期，无私贡献出他们的时间和建议的人：埃里克·本特利，他促使我进入新的思想领域；乔治·P·艾略特，他引发了我新的感官；埃夫特·斯普林科恩，他开启了新的研究领域；斯坦利·伯恩肖，他纠正了我的语法。无论本书还有多少谬误，无疑都是我个人的问题，但是更多的错误都在这些好心人的帮助下得以避免。我还要感谢我在哥伦比亚大学的学生，他们一直是刺激我思考的源泉，并且在不知不觉中帮助我写作本书。同时我很感激古根海姆基金会在1961至1962年给我的资助，

以及哥伦比亚人类学研究委员会为我缺席夏季教学提供的两笔拨款。最后，我要感谢我的继子菲利普，允许我将时间投入写作而非陪伴他；还有我亲爱的妻子诺玛，她给予因为工作而时常郁郁寡欢、垂头丧气的我持久的支持、鼓励和关爱。

再版序言

距离《反叛的戏剧》第一次出版已过去了 25 年，这 25 年里戏剧发生了重大变化。读者和学生有时会问我，这段时间是否改变了我对过去讨论的剧作家的评价，或是我对他们所代表的戏剧活动的看法。更多的是问我如果重写本书，我还会选择哪些剧作家。

我对第一个问题的回答是有所保留的否定。在我看来，反叛从救世、世俗、存在主义方面来讲，虽然不是描述现代戏剧的浪漫主义运动的唯一方式，但是依然有很高的实用性。事实上，书中所有的八位剧作家仍保有崇高的地位，他们对戏剧活动在形式和内容上的发展方向的影响是最强的。塞缪尔·贝克特——就是我说的那些还不够成熟，还没能完成"足够多样的剧作体裁"的剧作家——是一个重大的遗漏。他是我们这个时代了不起的形而上的剧作家，也许是最能说明我所谓的存在主义反叛的人物。我很遗憾没有为他单独开辟一章。

我认为，如果《反叛的戏剧》要在今天重写，它还应包含一章论述后奥尼尔时代的美国剧作家，特别是大卫·马梅特、山姆·谢泼德、大卫·拉贝，以及颇有远见的导演罗伯特·威尔逊——他开始恢复戏剧某些早期的济世愿景。哈罗德·品特、戴维·黑尔、卡瑞·邱琪儿可以代表后萧伯纳的英国戏剧的反叛，虽然他们也像美国剧作家们一样还不足以拥有自己单独的一章。后布莱希特的德国戏剧（汉特克、克洛茨、穆勒）、后皮兰德娄的意大利戏剧（达里

奥·福)以及后契诃夫的俄国戏剧(马雅可夫斯基和布尔加科夫)的情况也是如此。没有一个剧作家能像构成本书主体的八位重要人物一样,能从一国剧作家中脱颖而出。

我还认为《反叛的戏剧》的新版应该给予戏剧的制作方面,特别是导演以更多的关注。我动笔写作本书时,我还是一个全职批评家、教师和学者。自那以后,我在这些兴趣之中填入了更深的实践体验。我希望我的书不仅是让学习现代戏剧的学生们拿来应考,而且对制作戏剧的实践者们有所助益。不管怎么说,戏剧是拿来演而不是拿来读的(或是检索),如果我能谈及书中的剧作如何呈现于舞台可能更有帮助。

诚然,这个问题我在后来的文章中以间接的方式都讨论过了。但如果我还有机会为《反叛的戏剧》撰写续作,我保证会给予这个问题应有的关注。

<p align="right">写于剑桥,1990。</p>

译者前言

罗伯特·布鲁斯坦（Robert Brustein，1927—），20世纪美国剧坛颇有影响力的导演、演员、剧作家、批评家及教育家。他长期研究欧美现代戏剧，著有《第三类批评》《批评的瞬间》《美国戏剧反思》《舞台上的智慧》《反叛的戏剧》等理论与批评著作，并且为《新共和》杂志撰写了大量戏剧评论文章。除理论研究之外，他也是位出色的实践家及教育家，在耶鲁大学和哈佛大学任教期间，他分别创立了耶鲁剧团（Yale Repertory Theatre）和哈佛剧团（Harvard Repertory Theatre），并依托这两个剧团为美国戏剧界和影视界输送了大量的优秀人才。布氏在戏剧上的杰出贡献，为他赢得了不少荣誉，其中包括多次斩获乔治·让·内森戏剧评论奖，2011年入选戏剧名人堂。2013年，布氏来到中国，作为名誉主席参加了乌镇戏剧节，他的"莎士比亚三部曲"中的《遗愿》（*The Last Will*）则作为开幕大戏中的一部献演于中国观众。布氏在戏剧界多年耕耘，所做出的贡献不可小觑，但他在我国影响不大，原因之一在于他的著作没有得到译介，这也是笔者翻译本书的一个契机。

《反叛的戏剧》不是一部介绍现代戏剧家的教科书，而是一部蕴含了布氏戏剧思想的理论著作。在该书中，布氏提出了独特的戏剧反叛论、戏剧经典论和戏剧功能论，在当今颇具启发意义。

一

　　《反叛的戏剧》在1964年首次出版，全书围绕现代戏剧的三种反叛类型，详细解读了九位现代戏剧家的作品及创作历程。布氏写作本书的目的，是要"从整体上理解现代戏剧"，并寻找一种贯穿始终的"强烈的思想或态度"，以揭开"蒙在这一戏剧活动内在统一性"上的"主义"面纱。[1] 布氏所找到的"思想或态度"是"反叛"（revolt）——按布氏在第一章中对反叛的戏剧所下的定义，"反叛"标志着现代戏剧同旧式戏剧的区别。旧式的戏剧强调集体与秩序，戏剧在功能上起着净化的作用，如同祭司在观众面前表演惊心动魄的献祭，仿佛迫在眉睫的灾难使观众们心惊胆战——然而灾难并不会真正降临到观众头上，他们离开剧场时仍能获得"一丝难以言喻的宁静"；[2] 反叛的戏剧则强调个体与虚无，戏剧在功能上起着反思的作用，此时祭司不再面对观众表演，而是对着一面镜子手舞足蹈，甚至还将这面镜子转向观众，让观众看到自己的丑态——被激怒的观众愤而离场，只留下祭司一人面对虚无。布氏运用以上两组意象旨在说明，旧式戏剧和现代戏剧在"戏剧家的作用、观众的参与，以及所呼应和反映的世界本质"[3] 上存在差异，但同时他强调二者并非截然割裂的。实际上，现代戏剧与浪漫主义运动是一脉相承的，旧式戏剧在达到顶峰之后必然向现代戏剧转变，布氏所描述的第二组意象中坍塌的神殿正是过去的遗产。换

[1] Brustein, Robert. *The Theatre of Revolt*. Chicago: Ivan R. Dee, 1991: p. vii.
[2] Brustein, Robert. *The Theatre of Revolt*. Chicago: Ivan R. Dee, 1991: p. 3.
[3] Brustein, Robert. *The Theatre of Revolt*. Chicago: Ivan R. Dee, 1991: p. 4.

句话说，现代戏剧是在旧式戏剧的基础上发展而来的，它继承了过去的戏剧遗产，并用全新的方式去深化西方古已有之的危机感和衰败感。以颠覆性的姿态传承戏剧遗产，这是"反叛"第一个层面的含义。

"反叛"第二个层面的含义在于戏剧家们对时代和社会的"反叛"。在谈论现代戏剧时，任何人都无法回避它所诞生的社会文化情境——宗教信仰受到科学的冲击而崩溃，后者却没能为人类提供精神上的支持。无论是政治革命还是科技革命，它们都没有为人类带来更光明的未来，反而是将人类抛入了混沌之中，于是戏剧家们要求改造社会、改造人的精神。反叛的戏剧成为他们的武器，而这种要求彻底改变社会与人类精神的狂怒在易卜生的作品中体现得最为明显，他笔下的布朗德神父"痛斥个人和集体的懒散无度……决心为懒汉、和事佬和空想家带来净化精神的新法典……通过彻底改造人的人格来实现对全人类的救赎"[1]，于是易卜生也成为了"反叛"最突出的代言人。有一点需要注意的是，布氏所言的戏剧家们的"反叛"是形而上的，他们不想也不会把自己的作品化为实际的革命行动。布氏同样反对艺术同政治革命运动纠缠在一起，他认为这样有损作品的艺术性，只会让戏剧沦为政治宣传的工具。在布氏看来，"反叛"是一种纯粹的思想或姿态，具有抽象性和普适性，不是任何形而下的、具体的政治需求所能比拟的。

"反叛"还具有第三个层面的含义，即戏剧家对自我矛盾状态的反省。"当反叛的戏剧家把反叛作为自己的中心命题时，他也以

[1] Brustein, Robert. *The Theatre of Revolt*. Chicago: Ivan R. Dee, 1991: p. 52.

现实的名义批判反叛；他把自己和反叛的角色同化时，他也否定了他们。"[1] 这段话表明，戏剧家们将"反叛"的第二层含义——改造世界与人类精神——当作了自己的理想，同时他们又对理想保持清醒的头脑，逼迫自己用现实的眼光去审视自己的理想。尽管布氏评价易卜生是所有现代戏剧家中最具革命性的一个，但易卜生在《布朗德》《野鸭》等作品中表露出了对自身革命理想的批判，布氏认为这体现了易卜生对"反叛"的双重态度。布氏并不认为这是一件坏事，相反正是这种不断的自省推动了戏剧家在艺术上的革新，丰富了他们的创作形式。这种矛盾的"反叛"姿态普遍存在于每一个现代戏剧家身上，也许他们具体的表现形式各有不同，但其内核仍没有脱离"反叛"的范围，"反叛的思想依然是纯粹和绝对的"，[2] 不违背布氏寻找一种一以贯之的思想或姿态的初衷。戏剧家们都怀揣着崇高的理想，但是他们会不由自主地去检验它，于是"理念与实践的冲突造就了现代戏剧的辩证核心"，[3] 如何解决二者间的矛盾成了现代戏剧重要的主题。因此，反叛的戏剧家反思自我的矛盾，实际上也是在实验和调和理想与现实世界之间的关系。

结合"反叛"的三层含义，再来重新审视《反叛的戏剧》对戏剧家们的分析，可以发现布氏之所以能找到这样一个总括性、贯穿性的概念，源于他从整体上对戏剧家们进行考察——他不是截取任

[1] Brustein, Robert. *The Theatre of Revolt*. Chicago: Ivan R. Dee, 1991: p. 14.
[2] Brustein, Robert. *The Theatre of Revolt*. Chicago: Ivan R. Dee, 1991: p. 14.
[3] Brustein, Robert. *The Theatre of Revolt*. Chicago: Ivan R. Dee, 1991: p. 14.

何一个人、任何一段时间或任何一部作品，而是将他们全部的作品和人生经历放在同一坐标系中，以期对现代戏剧得出一个总体性的认识。这一做法体现了布氏从整体上理解戏剧的观念，他对戏剧文本的分析与梳理同样非常全面。

在厘清了反叛的含义之后，布氏进入了其反叛论最核心的部分，也就是对反叛的分类。反叛一共可分为三种，分别是"救世性反叛""社会性反叛"和"存在主义反叛"，这三种类型的反叛可以同时表现在同一个戏剧家身上，但整体而言，三者的出现有时间上的先后，并且形成循环往复的闭环。三种反叛类型的明确定义，书中有详细说明，这里不再赘述。三种反叛各自有其代表的戏剧家，比如易卜生和斯特林堡主要属于救世性反叛，契诃夫和萧伯纳主要属于社会性反叛，阿尔托和热内则主要属于存在主义反叛。这样的从属并不是绝对的，比如易卜生就跨越了反叛的全部三种类型，萧伯纳偶尔也会进入存在主义反叛的领域，因此布氏在综述部分（全书第一章"戏剧的反叛"）没有将戏剧家们进行武断地归类，而是在后面的章节中根据各自的作品和人生阶段来做分析。这是布氏为反抗"主义式"批评所做出的努力，他虽然提出了统一的概念，但又不能抹煞每一个戏剧家不同的特征，所以他将概念细化为不同的类型，通过不同类型间的组合来反映戏剧家的创作特点，避免了将戏剧家同质化的问题。

三种反叛可以在同一戏剧家或不同戏剧家身上同时出现，放眼整个现代戏剧史更是如此——现代戏剧经历了从救世性反叛到社会性反叛、再到存在主义反叛的发展历程，之后还出现了存在主义反叛再次向救世性反叛回归的征兆。布氏提出三种类型间的循环，其依据除了参考维柯有关文明循环的理念外，还有他对戏剧发展现状的观察。存在主义反叛虽然是现代戏剧发展的最后一个阶段，很多

新生的戏剧都以此作为最重要的主题,但这不能说明存在主义反叛就是现代戏剧的终结。"在法国剧作家安托南·阿尔托的激进理论中,戏剧的反叛将再次发展出救世的愿望,而在让·热内的戏剧中,这种愿望已经在虚构中实现了。"[1]如果沿着布氏的逻辑继续推理,那么他的反叛论可以超出现代戏剧的范围,甚至是延伸到后现代戏剧的范围内。不仅是救世性反叛已经出现,社会性反叛同样也出现在了当代戏剧家的作品中,比如大卫·马梅和黄哲伦,前者在《拜金一族》中揭露了商业社会对人无情的碾压,后者则一直关注亚裔在美国社会中的身份认同问题,而这些都属于社会性反叛的范畴。

以上实例说明,布氏的反叛论可以适用于当代戏剧,那么依照同样的推理方式,我们还可以论证它对于旧式戏剧的适用性。诚然,布氏提到过旧式戏剧和现代戏剧的区别,但他也承认二者间存在继承关系。现代戏剧诞生于古典戏剧衰微之际,此时莎士比亚笔下的英雄们早就在凝望着巨大的深渊了,他们已经"预见到传统世界体系的瓦解",[2]并开始拷问自身存在的意义。假如我们放眼整个古典戏剧的发展历程,我们便能清晰地看到一条"神——英雄——人"的发展路线:《被缚的普罗米修斯》讲述了天神盗火受罚的故事,《熙德》讲述了英雄在道义与情义间的取舍,《戴爱丝·拉甘》讲述了通奸之人受到幽灵的折磨。这与现代戏剧的发展经历类似——"救世性反叛"戏剧也将目光投向天国的神,然后逐渐回到"社会性反叛"戏剧中的高举"个人"大旗的凡人英雄,最后到

[1] Brustein, Robert. *The Theatre of Revolt*. Chicago: Ivan R. Dee, 1991: p. 32.
[2] Brustein, Robert. *The Theatre of Revolt*. Chicago: Ivan R. Dee, 1991: p. 5.

"存在主义反叛"中的无用之人。可以说，旧式戏剧完成了反叛的循环，戏剧在新一轮的循环中进入了现代戏剧。因此，旧式戏剧是现代戏剧之前的一次循环，对现代戏剧经典的理论可以延伸到旧式戏剧上。由此可见，无论是旧式戏剧、现代戏剧还是当代戏剧，它们都处在循环的过程之中，虽然彼此之间有分别，但也同样存在着联系，说明布氏的反叛论具有理论的延展性，以此为基础我们便能进入到对布氏经典论的讨论中。

<center>二</center>

虽然布氏在讨论戏剧家时的核心是"反叛"，但在"反叛"之前是对过去经典的继承，这就对应了戏剧作品成为经典的第一个条件，即对过去经典的传承："李尔能言善辩的疯狂退化成易卜生笔下欧士华那神志不清的呓语……哈姆雷特的忧郁很快成了皮兰德娄沉痛的苦恼和奥尼尔黑色的绝望；伊阿古的半边天成了让·热内的整个世界。"[1] 前辈的戏剧遗产虽然在后世的戏剧家身上投下了阴影，但是他们不会完全被其控制，"过去的天才与今日的雄心"之间发生碰撞，实现"文学的延续或经典的扩容"。[2] 说是传承，其实还是建立在"反叛"基础之上的传承，布氏想要说明的是"反叛"的精神不代表推翻一切，更多的时候是对前人和今人的反思。如前所举的例子，易卜生是所有现代戏剧家中革命性最强的一位，他明确表示过要推翻现有的一切，建立起新的秩序，但这仅限于他的想象，从实践的角度来看是不可能实现的——首先他不是真的要

[1] Brustein, Robert. *The Theatre of Revolt*. Chicago: Ivan R. Dee, 1991: p. 6.
[2] 哈罗德·布鲁姆：《西方正典》，江宁康译，译林出版社，2015年，第7页。

用戏剧引发革命（投身实际的革命并不是他最终的目的），关键是他的戏剧创作不可能完全摆脱原有的基础。经典之间存在着前后关联的关系，因此现当代的作品要成为经典的第一个条件，必然离不开对前代经典的继承。

现当代作品要实现"反叛"性的继承，戏剧家就要拥有"今日的雄心"，他们要深刻理解当今人类世界最迫切的需要。在布氏看来，现代戏剧家的"雄心"与时代的变迁是息息相关的——科学自然主义的设想已经实现，西方文明的世界观一统天下。不幸的是，科学的胜利并没有给人类的精神带来抚慰，反而瓦解了贯穿人类生活数千年的宗教，同时开启和加深了人类的信仰危机。正如尼采所说，"上帝死了"，人类被突然抛入了充满虚无的荒诞境地。身在其中的戏剧家们感受到了时代与人的变化，从此决定了他们的创作必然不同于过去的作品。尽管现代戏剧是浪漫主义的复兴，但它不再是强调秩序的乐观浪漫主义，转而浸染了要求彻底改变人类精神的狂怒。反映到具体的创作中，即戏剧家以个人的权利反抗政治、道德、习俗，这与他们所体验到的生命的荒诞性密不可分。这是现代戏剧最明显的特征，而在此前的戏剧中我们很难看到如此的滔天狂怒。当然，旧式戏剧并非不改变人类的精神，它的目的是将混沌的人类精神统一到秩序的旗帜之下，是一种更加温和的改变。戏剧家的"雄心"会发生变化，是因为人类在不同的发展阶段的具体需求不同：过去的人们要维持现有的秩序，而现代的人们则呼唤全新的秩序——从本质上来说，人类在任何时代都在努力赋予生存以意义，这也成为了经典作品得以传承的基础。综上所述，戏剧作品成为经典的第二个条件，在于根据时代的变化回应人类的精神需要。

布氏在概述现代戏剧的特点时，提到"现代戏剧家都是在不断探索自己人格的可能性——既要表现还要规劝，既要演绎他人还要

审视自己"。[1] 现代戏剧家在作品中所表现出的自省是前所未有的，这既可以是对自我观念的反省——比如《野鸭》对激进的"易卜生主义"的批判，也可以是对过往人生的反思——比如奥尼尔通过写作《长夜漫漫路迢迢》，终于可以面对自己及逝者的亡灵了。这段话说明了现代戏剧两个方面的特征：首先，现代戏剧是高度个人化的，现代戏剧家常常和自己的人物紧密联系在一起，人物要么是他们的化身，要么是他们的代言人；其次，戏剧家在表达自己的主观理念之余，依然无法忽视客观的需要。戏剧家即使是要反叛戏剧的艺术形式，但是基本的对话、冲突和争辩是无法舍弃的，他在"毁灭一切阻碍"的同时也要"接受人生和艺术的极限"。[2] 假如布朗德从不怀疑自己"全有或全无"的信条，并最终带领众人进入"真正的教堂"，那么这部剧只能算一部二流的宗教剧。因此现代戏剧往往表现出双层的结构，既有形而上的肯定，又有形而下的否定。从矛盾性上而言，古典戏剧也同样存在类似的结构，这首先是戏剧客观形式的必然要求；其次是伟大的戏剧家从来不会只关注事物的一面，《哈姆雷特》正是因其不断地拷问自身才成为不朽的经典。所以，经典戏剧的第三个条件取决于作品能否表现戏剧家内在的矛盾性。

将经典的三个条件整合起来，我们便能从中发掘经典的创作逻辑。戏剧家们反抗原有的戏剧形式或内容，本质上是在反抗旧有的秩序，[3] 而旧有的秩序又限制了新时代人的可能性的发挥，因此

[1] Brustein, Robert. *The Theatre of Revolt*. Chicago: Ivan R. Dee, 1991: p. 13.

[2] Brustein, Robert. *The Theatre of Revolt*. Chicago: Ivan R. Dee, 1991: p. 13.

[3] 旧有的秩序既包括戏剧创作的范式，也包括社会规范、宗教礼仪、传统观念等等，只要是一成不变、僵化的东西都能被戏剧家归为旧有的秩序。

戏剧家们反叛过去的经典，实际上是为人类发挥可能性清障。然而，戏剧家在肯定人的可能性的同时，又对人的可能性的多寡表示怀疑。布氏在分析反叛的类型时，认为戏剧家对人的可能性的信念是由高到低递减的，[1] 到了存在主义反叛阶段，人的可能性已经退化到了只能在口头上进行讽刺。戏剧家不仅对他人的可能性存疑，他们也在时刻检验自己的可能性。尽管在戏剧家的内心深处，他们坚信自己可以通过艺术改变世界——这是艺术可能性的体现——然而他们内在的矛盾性促使他们看向理想的背面。实现理想的希望似乎越来越渺茫，乐观如萧伯纳者也会在《伤心之家》中表现出沉重的挫败感。这种既相信又怀疑的态度赋予了戏剧客观的矛盾形式，两种态度的不同比例又决定了矛盾的尖锐程度。需要注意的是，两种态度的比例无论孰高孰低，矛盾的任何一方都不会取得绝对的胜利，原因在于戏剧家本身也无法解决自己的矛盾。他们只是在探索人的可能性，他们不可能也不愿意给出一个标准的答案。简言之，创作经典便是以矛盾的形式来探索人的可能性，其中既包含他人的可能性，也检验自我的可能性，而这一探索的结果并不要求是唯一的。

要成为经典虽然需具备三个条件，实际上这三点依然集中在两个词上："传承"——继承先辈的戏剧遗产；"反叛"——在遗产的基础上进行革新。至少在《反叛的戏剧》中，"反叛"的成分要大于"传承"，这是布氏根据现代戏剧的发展规律所得出的结论。首

[1] 现代戏剧在刚刚兴起之时，剧作家的兴趣确实集中在变革他人的精神上，但随着时间的推移和戏剧实践的加深，他们发现他人的精神是很难改变的，现代戏剧的可能性被逐渐压缩，导致剧作家开始怀疑自己的理想是否可行。即便是在现代戏剧斗志昂扬的早期阶段，也少有剧作家对自己的理想深信不疑。

先,"反叛"绝不仅仅是全盘否定先辈作品,而是以颠覆性的姿态传承先辈作品;其次,反叛的对象是时代、社会和剧作家本身。在对比旧式的戏剧和反叛的戏剧时,布氏认为前者"罔顾不断变化的世界,在信徒面前上演老套的故事",而后者则是"在一小群身处空虚、迷茫和偶然的洪流中的观众面前上演叛逆的故事"。[1] 之所以要上演不一样的故事,并非是单纯为了顺应时代的发展,相反他们是要革新身处这一时代的人的精神,将人从"空虚、迷茫和偶然的洪流"中解放出来。除了更新他人的精神外,戏剧家本人的精神亦在更新之列,他们将自己的作品视作检验自我的试验场。这种检验可以是自发的,也可以是无意识的,我们总能从连贯的作品中看到戏剧家思想的前进,而这也是布氏评判经典最重要的标准。归根结底,"反叛"是针对精神的,是一场形而上的变革,作品必须影响观众和戏剧家的精神世界。从现代戏剧的实践以及《反叛的戏剧》的分析来看,能否"反叛"戏剧家本身的精神才是"反叛"的核心要素,即作品中的内在矛盾性是第一位的。

三

在布氏看来,戏剧的功能是围绕人的精神展开的,其中至少包含三方面的内容:一是坚定地追求真理,二是勇敢地面对生活,三是积极地与人交流。

布氏在全书最后的结语中说道:"声名狼藉的不可能论者(指现代戏剧家)也许代表了我们残缺的文明中最后一点真正的人文价值:对真相不可改变、不可摧毁的尊重(即使他们不再相信真相是

[1] Brustein, Robert. *The Theatre of Revolt*. Chicago: Ivan R. Dee, 1991: p. 4.

可知的时候，他们也依然坚持这一点）。"[1] 我们已经论述过经典理论的延展性，因此可以认为这段话不仅适用于现代戏剧，同样也适用于旧式戏剧和当代戏剧。无论是在哪个时代，优秀的戏剧家都会用他的作品准确反映所处的时代，并且执着地追寻生活的本来面目。对于当代人来说，生活的本来面目令人难以忍受——宗教作为精神支柱的力量已不复存在，我们面对的是死后一片虚无的世界，过去"人定胜天"的乐观精神变得可笑起来。这种失落感在戏剧家身上也有明显的体现，《送冰的人来了》中的人们躲在昏暗的小酒馆里，幻想有一天他们能干出一番事业，然而真相是他们已经知道努力没有意义，只好靠着酒精和幻觉麻痹自己，以获得继续活着的动力。相比其早期作品中肤浅的乐观主义，奥尼尔表现出了对生命悲剧的深刻领悟，"只有最伟大的悲剧戏剧家才能鼓起勇气直视存在"——"奥尼尔否定了希基的救赎可以通往幸福，然而真相还是成为他戏剧的基石"。[2] 戏剧不能回避真相，它有责任和义务将真实的世界展现给观众。

戏剧家们在作品中反映出的真相令人绝望，迫使观众都看向深渊，仿佛只有死亡才能让人解脱。不可否认，戏剧自进入现代以来，戏剧家们的绝望情绪是不断增长的，但他们从未放弃与这股情绪做斗争。他们反映世界和人生残酷的真相，希望在绝境之中找到出路，于是他们提出各种各样的解决方案：易卜生认为要彻底地革命，斯特林堡则诉诸反抗权威；契诃夫进行了道德上的批判，萧伯

[1] Brustein, Robert. *The Theatre of Revolt*. Chicago：Ivan R. Dee，1991：p. 416.

[2] Brustein, Robert. *The Theatre of Revolt*. Chicago：Ivan R. Dee，1991：p. 348.

纳进行了政治上的宣言；布莱希特要人们辩证地思考，皮兰德娄要揭下人们脸上的"面具"；奥尼尔求助于幻觉，阿尔托和热内回归到仪式中。不论戏剧家们的尝试成功与否——他们的尝试多半是失败的，毕竟提出明确、可行的方案不是他们的目的——他们都在以自己的方式来抵抗真相给人的冲击，努力在虚无的生命中寻得一丝安宁。"我们在现代戏剧家身上既要看到他们肯定的事物，也要寻找我们的安慰，哪怕他们的艺术有时是残酷的、悲伤的、黯淡的。……反叛的戏剧不是悲剧，但是它教会我们怎样做悲剧英雄；就算宽慰和幸福不常有，坚强和勇敢是常在的"。[1]"反叛"也包括与残酷真相的抗争，我们应当在戏剧作品中看到人物乃至戏剧家身上坚强的姿态，他们赋予我们足够的勇气去面对现实，让我们得以在灵魂衰微之际重振灵魂。

我们想要从戏剧家和他们的作品里获得力量，那么我们就不能封闭自己，而是应该敞开胸怀，积极地与戏剧家及他人展开对话。这种对话不一定是面对面的交谈，还可以是心灵上的沟通。布氏曾经说过，美国人得了一种"自我主义症"，"不知如何从个性的束缚中破茧成蝶，也不会想象他人的生命"。[2] 戏剧应该努力打破这样一种状态，促进人们之间的交流。从布氏写作《反叛的戏剧》的方法中，我们也能看到他对交流的提倡：不少批评家从自己的理解出发，对戏剧家及其作品的评价有失偏颇，[3] 这说明他们没有从

[1] Brustein, Robert. *The Theatre of Revolt*. Chicago: Ivan R. Dee, 1991: p. 416–417.
[2] Brustein, Robert. "The Idea of Theatre at Yale: A Speech and an Interview," *Educational Theatre Journal* 3 (1970): p. 237.
[3] 最著名的例子莫过于萧伯纳的《易卜生主义的精髓》，布氏认为这是对易卜生极大的误解。详细的评论请参见书中第一章"亨里克·易卜生"及第五章"萧伯纳"。

作品本身出发，没有仔细思考戏剧家的意图，只是将自己的理念蛮横地加诸其上。布氏则紧扣作品，并且将作品融入戏剧家的人生历程中，同时还引用了大量戏剧文本之外的材料，以期对戏剧家有一个全面的认识。在批评的过程中，他对任何一位戏剧家都不存在一味地褒奖或贬低，而是尽可能客观地评价其优劣得失，最大程度上实现和戏剧家之间的对话。从最后的成书来说，布氏努力还原出了每个戏剧家的本真面貌，他们在共同的"反叛"精神下依然保留着各自的特征，这是十分难能可贵的。可以看出，布氏在戏剧实践以及批评中始终坚持开展对话，这一方面是戏剧批评的要求，另一方面还是他对戏剧功能的殷切期盼。我们在进行戏剧批评时，可以学习借鉴他的方法，更应该在平时的生活中走出偏狭的个人世界，充分理解他人，而不是将自我的理念强加于他人之上，己所不欲勿施于人。

布氏写作《反叛的戏剧》的目的，除了他在书中所说的寻找现代戏剧的发展规律外，还包含了他对戏剧经典的思考，以及对戏剧发挥功能的期望。虽然现代戏剧最能体现布氏所谓的"反叛"精神，但它同样存在于古典戏剧和当代戏剧中，特别是戏剧作品中堪称经典的那些作品，它们是最能体现反叛精神的。在这些经典作品中，我们能看到戏剧家们在不断探索着自我与他人的可能性，他们以戏剧舞台为实验场，通过不同的冲突形式来实验可能性的边界。所谓人的可能性，很大程度上指的是人类改造自我精神的可能性，布氏和戏剧家们都希望人类可以通过戏剧艺术赋予人类坚强的品质，即使真相很残酷也依然坚定不移地追寻，同时以一种开放的姿态筑起人类交流的桥梁。

《反叛的戏剧》作为布氏早期的理论著作，其中还存在着一些问题。全书几乎都是从戏剧文学的层面来分析现代戏剧，没有涉及

太多舞台实践的内容，布氏在再版序言中表示这是一个缺憾。此外，布氏在运用"反叛"分析戏剧家时，难免存在削足适履的情况。在说明"反叛"的三层含义时，之所以都以易卜生为例，是因为他是最符合布氏反叛论的戏剧家。易卜生从人生态度到戏剧作品，不仅体现了"反叛"的全部三种类型，而且也蕴含了"反叛"的三层含义，较之后来的戏剧家，他简直就是布氏反叛论的代言人。相比之下，契诃夫可算是最难体现布氏反叛论的一位剧作家。无论是形式和内容，契诃夫都显得过于温和，布氏自己也承认"他是否属于我们的讨论范围是值得争论的"[1]。因而在讨论契诃夫的反叛性时，布氏把他归类为十分特殊的反叛，并且他对契诃夫作品的解读与实际的观感多少有所出入，与反叛论的契合度也没有其他剧作家来得高。从这一点我们甚至可以大胆猜测，布氏反叛论的核心来源或许是对易卜生的重新解读，其他的剧作家则是被置于其中进行论证，自然会出现这种不适的情况。总的来说，尽管《反叛的戏剧》存在一些问题，对戏剧的考察并不全面，甚至在某些地方还有很强的主观性甚至是偏见，但其中的精神内涵仍使此书得以步入理论佳作的殿堂。

[1] Brustein, Robert. *The Theatre of Revolt*. Chicago: Ivan R. Dee, 1991: p. 137.

目录

一　　反叛的戏剧　　　　　　001

二　　亨里克·易卜生　　　　031

三　　奥古斯特·斯特林堡　　076

四　　安东·契诃夫　　　　　122

五　　萧伯纳　　　　　　　　164

六　　贝托尔特·布莱希特　　207

七　　路易吉·皮兰德娄　　　253

八　　尤金·奥尼尔　　　　　289

九　　安托南·阿尔托与让·热内　329

后记	378
译后记	381
参考文献	383
索引	388

一　反叛的戏剧

我们从一组意象开始说起。

首先，想象一座典雅精致的露天神庙，四周环绕着逐层向上的台阶。每一层分别坐着艺术家、市民、贵族——他们以阶级而分，却同为观众。庙宇的前部是一座祭坛，祭坛前立着一位身穿祭袍的大祭司。神庙以外是城市；城市以外是各种星球，它们在各自的轨道上缓缓运行。祭司在模拟表演英勇和残暴的故事，以此来主持仪式。观众被愈渐狂乱的动作所震惊，气氛变得愈加紧张和压抑。大祭司以宗教式的献身结束了他的表演，鲜血从祭坛上喷涌而出。观众们惊叫着，仿佛是祭坛遭了戕害。一些观众从座位上跌下来，神庙隆隆作响，城市开始解体，星球失控地脱离各自的轨道。眼看所有的灾难都迫在眉睫，画面静止了。观众们陆续离场，他们不安的情绪中混杂着一丝难以言喻的宁静。

现在，再想象在一处荒凉的土地上有一片一望无际的平原。眼前，一群不安的市民蜷缩在一座古老神庙的废墟上。在他们的后面，是一座残破的祭坛，上面布满杂物。再后面，一片空白。一位形容憔悴的祭司身穿破旧的衣物立于坍圮的祭坛前，他与观众处在平行位置上，正盯着一面哈哈镜。他在镜前手舞足蹈，观察着自己在镜中古怪的姿势。人群不安地骚动着，一部分人从中走开了。祭司把镜子转而对准那些还傻坐在碎石上的人。他们看着镜中的自己，神情痛苦地定在原地；然后，恐惧袭来，他们跑开，用石头狠

狠掷向祭坛，气急败坏地诅咒祭司。祭司在愤怒、脆弱和讥讽下颤抖，同时将镜子转向虚无。他身处虚无，孤身一人。

第一种想象代表了教会的戏剧，第二种则是反叛的戏剧。

所谓教会的戏剧，指的是旧式的戏剧，是索福克勒斯、莎士比亚和拉辛统治下的戏剧，罔顾不断变化的世界在信徒面前上演老套的故事。所谓反叛的戏剧，指的是反叛的现代戏剧大师们创作的戏剧，只在一小群身处空虚、迷茫和偶然洪流中的观众面前上演叛逆的故事。我用比喻来描述这两种戏剧旨在说明两点：（1）从戏剧家的作用、观众的参与以及所呼应和反映的世界本质的方面来说，传统戏剧和现代戏剧泾渭分明；（2）现代戏剧家们所进行的活动也和过去众多的流派大不相同。易卜生、斯特林堡、契诃夫、萧伯纳、布莱希特、皮兰德娄、奥尼尔、热内——本书将详细论述的剧作家的名字——都是具有极高辨识度的艺术家，然而他们所具有的共同点将他们同前辈区分开来，又让他们彼此联系。这便是他们反叛的姿态，这种姿态与浪漫主义一脉相承。我写作本书的目的正是要指明现代戏剧的独到之处，阐明它与浪漫主义运动相统一，追寻浪漫主义的反叛在八位主要剧作家作品中的发展轨迹。

本章作为全书的导言，理应阐明戏剧反叛是如何发展的；为此我必须强调传统戏剧与现代戏剧的有机联系，而非它们的区别。虽然反叛的戏剧直接源于19世纪的浪漫主义，但是在广义上它是中世纪就开始的漫长准备过程的必然结果。第二种想象中的遗迹正是前者丰功伟绩的残余。正是在瓦解的阶级、消融的价值、崩溃的传统文化习俗之上，现代戏剧家才得以谋划他的反叛。

事实上，教会的戏剧在预见到传统世界体系的瓦解时，就达到了它历史性的高峰。西方世界的戏剧，比如希腊戏剧，总是沿着对世俗法则和神圣法则更深的质疑方向发展，描绘了从信仰到动摇再

到不信的曲折轨迹。举例来说，希腊悲剧从埃斯库罗斯的虔诚笃信发展到索福克勒斯的矛盾悲观，再到欧里庇得斯的愤世嫉俗，最后都在米南德和新喜剧的不问世事中自我消解了。西方戏剧从中世纪剧作家对宗教的笃信，发展到了斯图亚特时代的怀疑和踌躇，于是韦伯斯特和米德尔顿笔下的角色仰望空白的天空，莎士比亚的悲剧英雄则凝望着巨大的深渊。不断增长的徒劳感和绝望感染了希腊文化和文艺复兴晚期的欧洲文化，反映到某些自然主义的哲学家身上时，他们便对一切事物都感到怀疑。

> 万物皆崩解，秩序已无存；
> 无物不可替，无物不相联。

在英国，约翰·多恩道出了秩序崩解的时代即将来临。

与多恩同时代的人运用戏剧的形式来发出这一预告，所讲的故事是英雄的失败，所用的意象是颓废的、无常的、病态的。星球的和谐乐章变得尖利刺耳，阶级的和弦喑哑失声，万物之灵长不过是尘埃的结晶。骷髅成为戏剧表演中常见的道具，最崇高的价值是直面死亡的勇气。喜剧日渐粗俗，悲剧失去了它清晰的定义，善与恶变得含糊难辨，好似宇宙的秩序伴随着天国崩塌的巨响被重新安排。不久，戏剧完全被世俗形式所支配。当罗马人取代希腊人时，他们将上帝逐出了舞台，把观众放入曾经是祭坛的区域中去。在西方戏剧里，英雄剧和复辟时期喜剧的结局是一样的，都营造出虚伪的理想主义或是无情的愤世嫉俗氛围，却对人的宗教本质毫无兴趣。

如果说教会的戏剧在精神的分裂感中达到顶峰，那么反叛的戏剧则是由此兴起，将西方传统的衰败感引入一个新的阶段。莎士比

5

亚缓慢而痛苦地生发出对人生的消极看法，而这却是现代剧作家们最初的着眼点；与希腊剧作家不同，他们不会为自己的逆耳良言做出任何补偿。俄狄浦斯的流放不会引发瘟疫，城邦的最高法院不会建立在俄瑞斯忒斯的苦难上，丹麦也不会因为哈姆雷特的死而复国——哪怕流放、受难、死亡是笔下英雄们不得不接受的残酷命运。同样，如果教会的戏剧中带有可怖的景象和骇人的预言，那么这两者都在反叛的戏剧中得以实现。李尔能言善辩的疯狂退化成易卜生笔下欧士华那神志不清的呓语；莱昂特斯时有时无的嫉妒变成了斯特林堡笔下父亲那病态的占有欲。葛罗斯特埋怨神明恣意妄为，而契诃夫笔下的悲观主义者们甚至不屑于抱怨；奥尔巴尼预见有一天人要自相残杀——这一天在布莱希特的作品中已经来临。本尼迪克特和比阿特丽斯在萧伯纳的伤心之家里日渐枯萎；哈姆雷特的忧郁很快成了皮兰德娄沉痛的苦恼和奥尼尔黑色的绝望；伊阿古的半边天成了让·热内的整个世界。"不要""没有""绝不"——李尔不断重复的消极话语——如今是现代剧作家们用以抗拒的辞藻，如同他分割自己的财产一样。

　　这份遗产当然不仅仅是文学传承，它是时间的馈赠，使养育现代剧作家的世界越发局限和狭隘。易卜生在1864年离开挪威，在罗马开始写作他的伟大诗剧时，伽利略、培根、笛卡尔所设想的科学自然主义已经取得胜利；文明欧洲的世界观一统天下。达尔文的《物种起源》于1859年问世，凡人向人类的神圣起源发起了攻击。同年，马克思完成了《政治经济学批判》，他所采用的机械历史观只以阶级利益为基础来分析文化的发展。而在1863年，勒南出版了《基督生平》，书中的耶稣否认了他神圣的身世、他所行的神迹，还有他的死而复生，使他更像一位卓越的先知和反抗者，而非超自然的存在。

自然主义正在取代超自然主义，实验正在取代幻影。数据正在取代观察，散文正在取代诗歌。宗教正统依然势力强大，但是教会已沦为伪君子、迷信仪式和表面功夫的玩物。科学日益自信甚至自傲，但它没能提供任何奇幻的思想或者精神上的恩惠来满足人们对仪式和尊严的渴求。至于社会政治的变革，这一系列的变革最终巩固了中产阶级的力量；而1848年激进革命的失败打破了轻易推翻这股力量的愿望。自由、平等和博爱成了虚伪的教条，工薪族取代农奴，特权破坏正义，邻居们相互蚕食彼此的利益，进步所带来的好处是以工业主义的恶果为代价：贫民窟、童工、城市污染。19世纪早期的革命者们期望实现人类的全面自由，而科学决定论则限制了人的可能性，机器打破了人与自然和他人的联系，政府逐步凌驾于人民之上。现代人被混乱步步紧逼：

> 事物分崩离析，中心不复存在；
> 只有混乱行恶世间。

叶芝用更加警醒的口吻重复了多恩的预言。现代社会的意象是一座地牢——晦暗、肮脏、污秽、险恶——人在其中吸着有毒的空气，无休止地干着不齿的勾当。

简而言之，现代戏剧是乘着浪漫主义的复兴浪潮而来——不是卢梭强调重建秩序的积极乐观主义，而是尼采强调彻底改变人的精神生活的狂怒。尼采哲学对反叛戏剧的影响是巨大的，每一个现代剧作家都绕不开他。当尼采宣布上帝死亡时，他也宣布了一切传统价值观的死亡。人只有通过成为上帝来创造新的价值观：替代虚无主义的唯一选择在于反叛。尼采的"超人意志"是对荒诞世界绝望的回应，而一切现代的反叛，就如同阿尔伯特·加缪在其著作《反

叛者》中写的那样,"诞生于非理性的现象,面临着不公和难解的境地"。现代戏剧家们也同样面临着形而上的荒诞性,于是他们接过尼采的挑战,采取一种抗拒的姿态以对抗现代必然性的法则。他们排斥上帝、教会、社会和家庭,他们维护个人的权利以对抗政治、道德、习俗和规则的主张,他们摆出反叛者的姿态,对抗约束,誓要打破一切阻碍。

着重提一点的是,戏剧家的反叛更多的是想象性的而非实践性的,是空想的、绝对的、纯粹的。在反叛戏剧的早期阶段,比如说易卜生和萧伯纳的一些作品中,戏剧有时是以一个功用性的行动开始的;而在布莱希特的戏剧中,戏剧最终是要导向政治革命的。但即便如此,这些纲领性的要素在作品的主体部分并不十分突出——也没有激进到可以采取实际行动。戏剧艺术不等同于现实,而是和现实处在平行层面上;因此,比起政治煽动者或是社会改革家的计划,戏剧的反叛通常更为"笼统"。现代戏剧家在本质上不是实践的革命家,而是形而上的反叛者;无论他个人有怎样的政治信仰,他的艺术反映的都是他的精神状态。他是理想的好战分子,是无政府的个人主义者,更关心不可能而不是可能;并且他的不满触及了存在的根源。艺术作品本身成为一种颠覆性的姿态——一种在幻想中对混沌无序的世界的重建。

戏剧家的反叛导致了他们远离官场,又因为他们排斥传统信念,故远离主流文化。主流文化始终盘踞在戏剧市场上,而身居其中的商业戏剧家如同"一个世俗的牧师,兜售时下流行的思想,裹上时髦的形式来吸引作为观众主体的中产阶级,既能让他们领悟事情的主旨又不用太费脑子"(斯特林堡语)。但是反叛的戏剧不是流行的戏剧,这些戏剧家们也不那么热心于教导中产阶级。与此相反,他们就像泰奥菲尔·戈蒂耶一样,决心成为"油头粉面的资产

阶级的噩梦"——中产阶级是他们共同的敌人。从易卜生将怒火转向"肥得流油的猪猡"开始,到热内将灭绝一切白人的仪式搬上舞台,每一个反叛的戏剧家都对这个繁荣世界的某个方面感到愤怒;即便是反叛戏剧中性情最温和的契诃夫,对自己的剧本也如此评价道:"我只想说:'看看你们自己,看看你们的人生如何腐朽沉闷。'"

契诃夫控诉资产阶级没有文化修养、缺乏意志,易卜生控诉他们的平庸和妥协,斯特林堡控诉他们的懦弱,萧伯纳控诉他们的自鸣得意,布莱希特控诉他们的虚伪和贪婪,皮兰德娄控诉他们好管闲事、散播谣言,奥尼尔控诉他们的市侩,热内控诉他们的虚情假意。这些控诉不断积累,不断往尼采点起的火焰中添火加柴,向着"沉思者和调和主义者"宣战——那些"中立的家伙学不会真心地祈祷和诅咒"。尼采反对中庸之道(他写道:"念作温和,实为平庸。"),许多反叛的戏剧家也同他一样,对基督教温柔的美德以及自由民主主义的博爱价值观不屑一顾。反叛的戏剧家们厌恶中庸之道,蔑视中立之情,反抗中产阶级,他们或公开或隐秘地推崇极端的价值观——摆脱束缚、崇尚本能、释放自我、欢天喜地、狂饮烂醉、欣喜若狂、大逆不道。因而,就像易卜生所说的那样,"打着自由民主幌子的坚实多数派"成了戏剧家们的主要敌人。由于剧场的观众是这些多数派,因此观众自身遭到了抨击,要么来自舞台上的直接批评,要么是以讽刺的形象出现在舞台上。戏剧家不再是观众的代言人,也不再是花钱买来的小丑,他们成了观众的对立面。萧伯纳在他第一部剧本的前言里就写过,要让观众们知道"我的矛头直指他们,而不是我的舞台形象"。

于是,戏剧家们的反叛自然要受到观众的排斥。乔伊斯因坚守信念离开爱尔兰,现代戏剧家们也在流亡中度过了大部分的创作生

涯——他们是亡命天涯的法外之徒。易卜生是挪威人，却先后去了罗马和德国。他说"我必须从泥坑里逃出来以保自身洁净"；瑞典人斯特林堡在巴黎躲避同胞们真实的和假想的谩骂；萧伯纳永远地离开爱尔兰定居英国；布莱希特离开纳粹统治下的德国，先是迁往斯堪的纳维亚，然后又去了美国；热内在欧洲各个监狱里度过了他的青年时光。最终，反叛的戏剧吸收了来自各国的养分，成为世界性的戏剧活动。虽然身处流亡中，戏剧家们依旧会写到自己的国家，但他们已不再赞美它或为之奋斗了。他们很少创作民族主义戏剧，而民族主义的角色只会引起他们的嘲讽和责备。

即便当反叛的戏剧家们不再进行地理上的流亡时，他们依然感觉自己是个外乡人，这是因为他们已经失去了归属感。他们不再信仰上帝导致了精神的匮乏，使他们成了家族的外人、社会的边缘人、教会里的异教徒，同时还是形而上的流浪人。加缪在谈论尼采时写道："当对正义的追寻没有止境时，当思乡之情无处安放时，'当内心自问最苦最痛的问题：何处是家'时，流亡就开始了。"伤心欲绝的尼采不断地问道："哪里才是——我的家？为此我探索寻找，找了很多地方，但发现那里并没有家。"易卜生就重返挪威给格奥尔格·勃兰兑斯写了一封信："峡湾之上是我的祖国。但是——但是——但是！哪里才是我的故乡？""哪里才是我的故乡"——每一个反叛的戏剧家都要问自己这个伤心的问题。在反叛的戏剧中，流亡的音符重复奏响，思乡、孤独和悔恨是现代戏剧的隐痛。

在《查拉图斯特拉如是说》中，尼采预言了流亡的结束："你们这帮孤独者，你们这帮决绝者，你们将成为独立的民族：从你们这帮选出者中将生出选民……"反叛的戏剧家们也向往同样的愿景，甚至试图通过自己的作品将之实现。他们越是与世隔绝，他们

想要交流的愿望就越是强烈——孤独的精神开始寻找他们的同类。就连戏剧的写作也反映了这一诉求,因为剧场的观众代表了微缩的集体;但是戏剧家们想通过自己的艺术力量,把这一群体转变成"选民"。总而言之,他们就像是离经叛道的牧师,一边想要发挥自己的能力,一边又不相信基督教的神圣。他们身处这个没有上帝的世界,必须自己构建教会,自己设计礼拜,自己创造信仰。加缪说:"杀死上帝和建造教堂是反叛永恒不变的、自相矛盾的目的。"这个自相矛盾的目的是反叛戏剧的基础,在此之上每一个戏剧家都致力于从他的独立中创造出新的集体——将他最初的反叛行为变成一种新的美德。

在《地狱》里,斯特林堡提到了一种全世界都在翘首以盼的宗教——不是"与现有的宗教妥协",而是"向着崭新前进"。这正是反叛戏剧的要求。像艾略特和克劳戴尔这样的剧作家会和"现有的宗教"和平共处,但反叛的戏剧即便不是完全的离经叛道,也必须是与主流相悖的。尽管斯特林堡和奥尼尔一时都为基督教所迷,教堂对于他们来说也不过是寻求信仰的浪漫主义长路中的一个中转站。这条路是所有反叛的戏剧家所必经的,只是它的方向是多样的。一些人转向科学,一些人转向政治,一些人转向艺术,一些人转向恶魔崇拜,一些人转向佛教、印度教、儒教——所有这些都只是宗教的替代品,哪怕是最唯物主义的体系都被包裹在形而上的救赎外衣之下。易卜生的达尔文主义思想有强烈的神秘主义色彩,萧伯纳的拉马克学说是他的"正统宗教"的一个分支,就连布莱希特的共产主义也像是进了一所修道院。不用说,这些信仰没有一个能成为救赎之路——新世界的宗教依旧未能降临。反叛的戏剧没能建立起自己的教堂,不断增长的绝望情绪是它失败的证明。

同样增长的情绪还有退却感。戏剧虽然一直是最大众的文学表

现形式，但它开始打上了个人艺术的烙印。由于戏剧家与观众相背离，以及他们对戏剧规律的漠视，现代戏剧开始进入了史诗的维度——比起过去更加冗长、生涩和松散。形式的不断消解伴随着更多的长篇大论，反叛的戏剧家成了传教士，不停劝诱他人改信自己的信仰。前言、后记、批评小册、声明、附录开始与戏剧相伴而生——戏剧家们不仅写作故事，还要评论故事。反叛的戏剧家中只有契诃夫一人始终对大众观念毫无兴趣，其他人则都沉迷于学说和教条，经常把戏剧的形式拆解成非戏剧的构想。

换句话说，反叛的戏剧是极端自我的，这与浪漫主义运动是相符的。同其他的浪漫主义者一样，戏剧家们把自己的作品带到了前所未有的地步。斯特林堡和奥尼尔几乎难以同他们的主人公区分开来；易卜生和萧伯纳在很大程度上与他们的主人公同化；布莱希特把自己的经历植入剧中，通过第三者的叙述直接说了出来；皮兰德娄和热内把自己的作品完全塑造成了唯我的概念；就连契诃夫也让自己的精神环绕在剧本周围。无论是融入理念还是融入角色，现代戏剧家都是在不断探索自己人格的可能性——不仅是表现还要劝诫，不仅是演绎他人还要审视自己。这份自省在其他浪漫主义艺术中是很常见的，于是现代戏剧没有同传统形成彻底的决裂。抒情诗人的素材通常是十分个人化的，即便是普鲁斯特和乔伊斯作品中的自传成分也未能颠覆自荷马以来的传统形式，即允许作者在叙事中占有一席之地。换句话说，反叛戏剧家们的主体性是独一无二的，毕竟戏剧在传统上是一种模仿的形式——非个人的、客观的、超然的——剧作家是被排除在作品之外的。

然而，反叛的戏剧只有部分是主观的，反叛的戏剧家们还是留意到了形式的需要。一出戏要靠对话来推动，而对话就意味着争辩和冲突。没有争辩，戏剧就成了宣传；没有冲突，戏剧就只是幻

想。反叛的戏剧家确实渴望实现他艺术中的反叛,但是这份渴望被他的客观意识限制住了。个人幻想和抽象概念可以进入现代戏剧,但是具体的行动和模仿依旧存在——自我必须同他人共享舞台。舞台的双层结构源于艺术家自身的分裂——他对自我、对人生、对世界的态度是分裂的。加缪说:"艺术创造需要集体,同时又要摒弃这个世界。但是,艺术摒弃世界是因为艺术本身有缺陷又多变。"戏剧创作也是如此。希望改变世界的反叛者同时也必须是能准确表现世界的艺术家;要毁灭一切阻碍的浪漫主义者同时也是能接受人生和艺术极限的古典主义者。这种矛盾使得反叛的戏剧家徘徊在肯定与否定、反叛与现实之间。他们无法把握自己的矛盾之处,于是把它们写进剧本里,他们很高兴不必非得解决戏剧里的矛盾冲突。

因此,当反叛的戏剧家把反叛作为自己的中心命题时,他也以现实的名义批判反叛;他把自己和反叛的角色同化时,他也否定了他们。特别是对易卜生来说,他对反叛的态度是模棱两可的,总是在赞扬和批判间变换;不过这种模棱两可普遍存在于大部分戏剧家身上。对萧伯纳而言,反叛既是世界的希望又是一句空谈;就契诃夫而言,他对自己一切的高谈阔论都显得麻木和冷淡;拿布莱希特来说,他同时体现了变革的冲动和适应的念头;说到斯特林堡、奥尼尔和皮兰德娄,他们在梦想破灭后沉浸在了忧郁的斯多葛哲学中;至于热内,他成了自己想要毁灭的权威形象。反叛的思想依然是纯粹和绝对的,但是反叛的行为经常催生出紧张、痛苦和绝望。由于反叛的角色多是剧作家的延伸,剧作家也因此得以检验他们行为的后果。

正是思想和行动间的冲突——理念与实践的冲突——造就了现代戏剧的辩证核心。反叛的戏剧家做梦——然后检验自己的梦想,如此说明了幻觉与现实的冲突如何成为现代戏剧中的重要命题:幻

觉与真实是戏剧家想象的两极。真正的反叛者都憎恶现实,并为了改变现实而不懈努力;然而真正的艺术家无法完全从物质之间抽身。艺术家越反叛,他就越容易陷入幻觉和想象中;但即便是反叛戏剧中最主观的艺术家,也会不由自主地回到他要逃避的复杂的物质世界。斯特林堡和热内的梦境王国和我们窗外的风景很相似;戏剧的外表下是坚实的现实原型。

这就解释了现代戏剧的风格——特别是它暧昧的现实主义。对浪漫主义的鼻祖让·雅克·卢梭来说,天才的标志是拒绝模仿,由此他表达了自己对现实的厌恶。卢梭的话启迪了皮兰德娄,他发现"模仿前人的风格就是否定自己的个性,固定的形式是无法彰显个性的"——人越是模仿现实,他就越难认识自身。加缪对此进一步申发,阐明了个人化的风格是狂热反叛分子的标志,而从属于自我的现实主义则是极权主义下的主流美学。但是,许多极端个人主义的现代戏剧家都是以相对现实主义的风格进行创作的。

必须明确的是,现代戏剧的现实主义通常是一句托词。就像反现实主义的戏剧家经常回避现实一样,现实主义的戏剧家不过是用凝练的风格升华他们浪漫的个人主义。埃德蒙·威尔逊评价福楼拜,说其对"华丽和野性"的喜爱迫使他写作,而对"当代资本主义法国的胆小和平庸"的兴趣促使他写作格式工整的散文。这段话完全适用于现代现实主义戏剧家们意志的发展过程。易卜生被认为是现代现实主义戏剧之父,他首先是写作风格夸张的史诗剧,推崇自然天性的人,然后才转向接近散文体的形式;平淡的外表下涌动着他对浪漫主义的执着,即便是他的"现代"作品也不过是变相的反叛行为。易卜生的矛盾亦是每一个现代戏剧家必须面对的,即在不摒弃现实的情况下,如何找到物质世界和精神世界的必然联系。因此,虽然反叛者们想要退回天性的自然界或者自己创造的国度,

但他们的戏剧总是发生在冷静的客观世界——当代人端坐在城中画室里，用日常的语言谈论着每天的生活。

对那些天马行空、能言善辩、激进叛逆的戏剧家来说，日常景象显然不是他们的理想——但是要反抗世界，他们就必须直面这种景象，这就是反叛戏剧家们的矛盾所在了。他们在理想中飞升，同时又被困在现实里；他们为自己辩护，同时又不得不检视他人的主张；他们赞颂痴狂、疯癫和醉生梦死，同时又必须应付处处受限的无聊世界。

综上所述，反叛的戏剧是一座庙宇，这座荒诞的建筑模样丑陋，在这之中履行职务的祭司不信上帝、缺少教义，也没有多少信徒。他是表里不一的传教士，散播着叛逆的福音，试图用他自己的理念来取代传统价值观，并且想从痛苦和挫败中自创一套仪式。他的故事支离破碎，不再统一；他的布道唤起痛感，不再宽慰；他的礼拜怨声载道，不再宽容。他是叛逆的祭司，并且隐隐地想要成为神。他以路西法的"我拒绝侍奉上帝"为座右铭，他象征着否定的精神。他嘴上说着"不"，却在无尽的反叛之路上追寻自己的"是"。

本书的目的即是标绘这条反叛之路。这一过程是困难而复杂的，因为每一个戏剧家的方向都各有不同。但从大体上来说，不同的路线最后都汇成了三条大道。第一条是非常开阔的，第二条要窄些，第三条则是单行线，这是由于时间的流逝开始限制反叛的可能性，现代戏剧也随之受到了限制。我称这三条路为"救世性反叛""社会性反叛"和"存在主义反叛"。三种类型会在后文详细阐述，这里我借助本章开头的意象给它们下个简单的定义。"救世性反叛"发生在戏剧家们反抗上帝并想取而代之时，即祭司审视镜中自己的形象。"社会性反叛"发生在戏剧家们反抗传统、道德和社会有机

体的价值观时,即祭司把镜子对准观众。"存在主义反叛"发生在戏剧家们反抗他们存在的状态时,即祭司把镜子对准虚无。书中提到的八位剧作家——包括绝大多数的现代戏剧家——都可以归类到救世反叛者、社会反叛者和存在主义反叛者之中;有的只占一条,有的占了两条,有的三条全占。要想说明上述问题,就必须探讨反叛戏剧三个方面的背景、性质和形式。

"救世性反叛"是现代戏剧的初级阶段,是最具浪漫主义色彩的。易卜生、斯特林堡、萧伯纳和奥尼尔都具有这种类型的反叛特征,并在热内身上重现;像瓦格纳、邓南遮、萨特和加缪这样的二流剧作家身上也有体现。救世性戏剧都被设计成了天启式的戏剧——如同摩西从毗斯迦山上眼望迦南[1]——因为其中包含了新救世主的思想和行动。这位新救世主认为自己注定要取代旧上帝的位置,并将改变人们的生活。救世性反叛是所有反叛戏剧中最主观、最宏大、最自负的——它对戏剧的影响之深远,以致人们都认可现代戏剧发端于易卜生早期的救世史诗剧,而非他后来的"现代"剧。正是救世主义引爆了戏剧的反叛。那时的戏剧家们为昂扬的浪漫主义所激奋,认为一切皆有可能,使得这场爆发的最高声虽然只在开头,但它的余韵却响彻整个现代戏剧的发展历程。

救世戏剧不受戏剧规律和人类极限的限制,它是通往绝对自由的媒介,反叛的戏剧家对无限永无止境的渴望可在其中得到满足。他所构想的宇宙是他自己人格的投影,这个宇宙为超人的意志所左右,而他把自己想象成凌驾于上帝的造物主,注定要让人生变成更

[1] 毗斯迦山是摩西归天之地。他带领以色列人漂泊了40年,却因为以色列人不信神不能进迦南之地(现巴勒斯坦),于是神无奈地说:"观看我所要赐给以色列人为业的迦南地。"——译者注

有秩序的东西,而非他周围那些东拼西凑、毫无意义的玩意儿。在《到大马士革去》第一幕中,斯特林堡借无名氏这一自传性质的角色之口说道:

> 我感到我的精神在成长,在扩散,在变得广阔无垠。我无处不在,海洋中流淌着我的血液,我的骨骼组成了岩石、大树和鲜花,我的头颅抵住了苍穹。我可以纵览整个宇宙。我就是宇宙。我感受到身体里造物主的力量,因为我就是上帝!我愿我能把一切尽握于手,把它们改造得更完美、更持久、更美丽。我愿所创造的一切物和人幸福快乐,生不带来痛苦,活着免受磨难,死时心满意足。

斯特林堡对自己超凡巨大的想象——拥有神圣的力量并能按自己的方案重塑世界——正是救世性反叛的核心本质。

斯特林堡对于神性的诉求是救世戏剧家中最突出的,这份饥渴的"我愿"——永不满足的呼喊——响彻在这一类型的所有戏剧中:这是力量意志的声音。尼采说"神都是死人,我们渴望活着的超人"——这份诉求也回荡在救世性反叛中。易卜生在《皇帝与加利利人》中预见了意志的第三王国,在那里"反叛的口号得以实现",并且"人们无须为了成为世俗的神而去献身"。萧伯纳在《人与超人》中想象未来的人是"无所不能、无所不知、完美无缺的,并且完全自觉的:一句话,他就是上帝",并把这份自觉的神性引入了《千岁人》的最后一幕。瓦格纳的《尼伯龙根的指环》中的主人公齐格飞,他用自己的佩剑诺托恩格打断了沃坦神的长矛,因而成了"受福的英雄",即神圣的英雄。加缪的卡里古拉目标是"超越神明……占领奇迹为王的国度"。奥尼尔的《拉撒路笑了》中的

拉撒路高呼:"人的伟大在于没有神可以救赎他——除非他自己变成神!"而在热内的《阳台》中,警长把他对名望的渴求变成了对天国大逆不道的抨击。

总的来说,救世的主人公是善恶共存的超人——他一面杀死上帝一面修建教堂。作为恶的一面,他继承了早期浪漫主义英雄的传统,比如席勒的卡罗·穆尔、歌德的葛兹、雨果的欧那尼——他是一个法外徒,同社会相抗衡,寻找着超越传统法则的满足感(救世戏剧中的女主角——易卜生的索尔薇格和艾格尼丝、斯特林堡的小姐、瓦格纳的布伦希尔德、萧伯纳的安·温特菲尔德——都与戏剧中浪漫的"永恒女性"形象相关联)。然而,救世的主人公同神的斗争,让他与埃斯库罗斯的普罗米修斯、歌德的浮士德,以及马洛笔下那个想在"天空中布下条条漆黑的缎带以示屠神"的帖木儿大帝更贴近。事实上,救世主人公的原型来自神话和宗教中那些伟大的反叛者:路西法、梅菲斯托费雷斯、该隐、犹大、唐璜。易卜生笔下的朱利安皇帝看见该隐和唐璜出现在叛军中——两个"必然的自由人",指出了属于他的反叛之路。斯特林堡的无名氏说:"瞧啊,我就是该隐!"而且干起了魔鬼的勾当。"叛逆之子"该隐是《千岁人》中重要的人物,而"上帝的敌人"唐璜则是《人与超人》的主角。热内把自己看作"对上帝横刀相向的路西法",奥尼尔《大神布朗》中的戴恩·安东尼与魔鬼签下契约,变成了浮士德式的人物。简单来说,救世的主人公身负诅咒,他们从邪恶的源泉深处汲取力量,发起挑战。

从恶的一面来说,救世的主人公渴望杀死神并推翻旧秩序;从善的一面来说,他们渴望建立自己的秩序。他们既像普罗米修斯为了人类反抗天庭,又像摩西、耶稣、释迦牟尼、梵天、孔子那样试图确立新的法则,通过自己所理解的救赎方式把自己塑造成救世

主。和大多数救世主一样,他们难逃被人民当成替罪羊的厄运;而对救世主人公的背叛构成了救世戏剧中的高潮。他们的信念为剧本提供了理念的支撑。不用说,这份信念属于剧作家,体现的是他个人的信仰和承诺。因此,他把自己的创作当成是在创立宗教、编纂经典或者谱写智慧——他写的是现代版的《福音书》《古兰经》《论语》和《奥义书》。

因此,救世戏剧是带有倾向性和系统化的,是类似于歌德的《浮士德》的哲学戏。它是空洞和夸张的,有时还会溢出戏剧的范畴——像是萧伯纳附在《人与超人》后的革命手册——变成东扯西拉的非戏剧性散文。讽刺格言和革命口号很常见:"全有或全无"(《布朗德》),"没有死亡"(《拉撒路笑了》),并且它们都带着劝诫和警示的口吻。对于这些信条来说,把它们从剧本中单独剔出来就会显得索然无味。无论是易卜生的意志哲学、瓦格纳的艺术宗教、斯特林堡皈依的印度教、萧伯纳的生命力量、奥尼尔的新酒神精神,还是热内对罪恶与邪性的崇拜,大量这样的救世警言既不非常全面,也不是很有说服力,甚至也不是独创的(大部分的素材来自像克尔凯郭尔、叔本华、尼采、陀思妥耶夫斯基和 D. H. 劳伦斯这样反叛的思想家)。然而,救世戏剧的意义不在它的哲学内涵,而在它的反叛姿态——它在一个被神遗弃的世界中不断寻找着规则。

总的来说,救世戏剧是用戏剧的形式表现对信仰的浪漫主义追求。因此,它是反叛的戏剧中最个人化的形式,被用作剧作家的宗教宣言。这并不代表所有素材都是自传性质的(虽然有时的确如此),但是救世戏剧家们确实和主人公有很深的联系。救世的主人公们或多或少都是剧作家的延伸,由此他们赋予了被超人的品质:主人公是剧作家梦想的化身,代替他们践行自己的道德想象。易卜生承认布朗德、培尔·金特和朱利安皇帝是他的分身;瓦格纳认为自

己就是齐格飞，还给自己的孩子取了这个名字；斯特林堡把自己化作无名氏，就像奥尼尔化身成许多他作品中的重要角色；而萧伯纳同他的祖先有很多的（太多的）相似之处。

换个角度看，每一位戏剧家也同他的剧本保持着距离。主人公的救世信条无一例外遭到反驳，主人公自己也未能获得神性，剧作家通常在剧本的结尾抛弃了他们。易卜生的朱利安皇帝死于他自己的权力，而布朗德则受到仁慈上帝的指责；斯特林堡的无名氏带着困惑与矛盾，死在修道院的门槛上；奥尼尔的戴恩·安东尼在自我厌恶和不安的痛苦中死去；热内邪恶的反叛者们认识到他们的叛乱不会成功，因为上帝才是"最后的赢家"。在《千岁人》的最后一幕中，萧伯纳来到了实现了他全部预言的未来世界——乌托邦理想的实现在反叛的戏剧中只是昙花一现。即便是在救世戏剧中——所有的反叛戏剧中最大胆、最充满希望、最以自我为中心——浪漫主义对自由的渴望也只有部分实现。除了那些醒目的主观理念外，这类戏剧依然保留着冲突——主人公的理想愿望与现实世界难以跨越的障碍之间的冲突。

与此对应，救世戏剧的规模都是史诗级的。它们的篇幅往往很长，有时候——出于艺术家对规律的反叛——几乎是无法上演的，哪怕它们确实是出自戏剧家之手（像哈代的《列王纪》这样具有救世性质的案头戏并不算）。《布朗德》至少要演出七个小时，《皇帝与加利利人》有两部戏，《到大马士革去》是三部曲，《千岁人》是一部"超生物学的摩西五经"[1]；《尼伯龙根的指环》则要分四个

[1] 摩西五经指的是《圣经》中最早的五部经典，即《创世记》《出埃及记》《利未记》《民数记》和《申命记》。这五卷原来是连在一起的，暗示了《千岁人》的篇幅之长。——译者注

晚上演出，每一场都看得人精疲力竭。救世戏剧的篇幅与它的传教功能是对应的——包括它的史诗结构。像这样的作品很少有统一的情节，反而是由背景丰富的短小情境构成的。这些背景要么发生在古代（《皇帝与加利利人》），要么是未来（《千岁人》），要么是未定的时间和空间，比如梦境（《到大马士革去》）。如果背景是在现代（《人与超人》），有时也会出现梦中的场景（地狱里的唐璜一幕）以间离戏剧和现实。虽然救世戏剧在时间上相隔遥远，但它毫无疑问和当代是有联系的。就像尼采用古老的波斯神明查拉图斯特拉来表述现代哲学，救世戏剧家们运用角色来表现自己的反叛和救世的思想。

救世戏剧作为一种文学体裁，属于神话或罗曼史的范畴，其核心人物符合诺斯洛普·弗莱在《批评的解剖》中所定义的神话英雄（"在类别上高于其他人和其他人所处的环境"）和传奇英雄（"在程度上高于其他人和其他人所处的环境"）。他的行为是超人——有时是神，有时是英雄，有时是先知——才能做出的神迹。但是，他的超越性不一定来自高贵的出身、优异的体能和奇迹般的行为，而是高尚的道德和精神品质使他从普通人中脱颖而出。易卜生所向往的"人格、意志和思想上的贵族"，尼采向往的"与一切平民和君主作对的新贵族"，都是救世的主人公所处的阶级。虽然主人公涉足了神性，但他仍是凡人（虽然萧伯纳的先祖们活了300年，热内的警长统治了2000年，大部分的救世主人公最终还是要面对死亡与幻灭）。

最后，救世戏剧的语言是优美而严谨的。有些戏剧以韵文写作，有些则是高雅的散文——救世性的措辞即便不是夸夸其谈，也必然是玄妙的神谕。救世戏剧的口吻有着强烈的预言性质。剧作家是伟大的先知，剧本是他向愚昧无知的世界传达天启的新约。

作为现代戏剧的第二个阶段，社会性反叛就没那么野心勃勃了，对现代观众来说也更熟悉，这是当代舞台上名剧的特征。社会性反叛主宰了易卜生的"现代"剧、斯特林堡的"自然主义"戏剧、契诃夫的内心动作、萧伯纳和布莱希特的大部分剧作、皮兰德娄的部分剧作，以及沁孤和洛尔卡的农民剧，迪伦马特的寓言剧，奥凯西、奥德茨、米勒、奥斯本、韦斯克和弗里施等二流剧作家的全部作品。社会性反叛虽然也是救世戏剧的一个方面，但它还迁就于其他一些事物；当它在一部戏剧中占据主导时，戏剧的表现形式就相对谦逊了。戏剧的重心从激进的治疗转向谨慎的诊断，病人登上舞台而医生退居幕后。社会戏剧家不再讨论人与神的关系，他们关注社会中的人同集体、政府、学会、教堂和家庭间的冲突。

戏剧的形式相应地也发生了转变。情景剧让位于三幕剧和四幕剧，戏剧舍弃冗杂的长篇大论变得紧凑、凝练、工整。埃德蒙·威尔逊这样定义古典主义："在政治和道德的领域里，占主导的是作为整体的社会；而在艺术的领域里，则是客观的理念。"从这层意思上来讲，社会戏剧是古典的。虽然社会戏剧有时是表现主义式的，但现实主义或自然主义风格仍然是最常见的，这样能最大限度地保持客观。救世所带来的感官愉悦和充沛情感被更加克制和平和的情感所取代，剧作家不再参与情节的推动，而是允许它自由发展。社会、政治、道德和经济问题被客观地提出；社会学和心理学的观点得到普及；科学的理念，特别是达尔文关于遗传和环境的理论开始影响戏剧家。易卜生、斯特林堡、萧伯纳和布莱希特在达尔文、拉马克和马克思的影响下，开始认识到自己是文艺科学家，而契诃夫虽然没有承认过受到他们的影响，但他也接纳了超然冷静的观点。

在角色上，社会戏剧把现代社会搬上舞台，把剧中人物设定成

中产阶级。主人公和我们一样，服从同样的法则，拥有同样的抱负（或者没有），从事同样的家庭琐事，说着同样讨人厌的话。他的人生状态下降到了一般的高度，所处的环境更加逼仄了。布朗德登上高峰以赴死，但是欧士华·阿尔文注定为遗传病和环境的压迫所困；斯特林堡的无名氏享受着梦中的自由，而他的父亲却被束缚在紧身衣里；萧伯纳的约翰·丹纳忙于思考人类的未来，而他的坎迪达想的都是家庭问题。救世戏剧中的王国被拥挤的、充满汗臭味的城镇所取代，抬头不见天日，人的可能性被不断削减。易卜生的市民在他们"索然无味的客厅"里腐化堕落；契诃夫的贵族被冷漠和怠惰变得麻木；皮兰德娄的逃亡者们被困在幻觉里；布莱希特的被压迫的角色甚至没有自己的想法。雄狮的咆哮湮没在羔羊的轻叫中；"我想"和"我要"变成了"我接受"。妥协退让、逆来顺受、苟且偷生成了当下的主旋律，人们画地为牢，开始小心翼翼地过日子。

在这样的环境之下，反叛依旧活跃实属奇迹。正如我之前所说，社会戏剧的古典主义风格是建立在浪漫主义基础之上的。易卜生之所以放弃救世戏剧，是出于对艺术而不是对观众的考量，是因为这种戏剧不适合表现现代生活，但他从未放弃他的反叛性。同样地，斯特林堡严重的偏见也是对他的"自然主义"尝试的讽刺；皮兰德娄辩证的烦恼弥漫在现实主义的表面；布莱希特的无政府主义本质让他的社会戏剧闪现着怒火和讥笑。反叛的戏剧家偶尔也会亲自进入社会戏剧中去，但他们都是化了装的——比如《人民公敌》中的斯多克芒医生、《朱丽小姐》中的让、《伤心之家》中的绍特非船长、《是这样，如果你们以为如此》中的劳迪西、《三毛钱歌剧》中的麦基。即便是客观严谨如契诃夫，反叛也依旧在他剧本的深处暗自涌动。易卜生发现，为现代观众写作就是要否定主观英雄主义

模式；但是在社会戏剧中，戏剧动作本身就是一种反叛，是对岁月蹉跎发起的进攻。

换句话说，社会戏剧表现现代生活是为了鞭策和鞭挞它——这是一种本质上为了讽刺而进行的模仿。然而这种反叛却是消极的。戏剧家依然要杀死上帝（这次是通过摧毁他在俗世的教会和他所委派的当权者），但他已不再致力于修建教堂了：社会反叛者们很少为他们所要摧毁的东西提出明确的替代品。政治宣传剧和问题剧虽然也是社会性反叛的分支，但我的研究中不包括这类作品。肖恩·奥凯西描写共产主义革命打乱了爱尔兰的清教主义，阿瑟·米勒唤起了我们对普通人的困境的同情，但呈现在我们面前的不是艺术作品，而是政治纲领和社会姿态，像这样的纲领和姿态只能用实用的而非艺术的标准来评判。至于萧伯纳和布莱希特，他们也是参与政治革命的剧作家，但他们仅仅把正面的意识形态作为作品的材料，他们的作品实际是妥协调和的。实际上，无论他们组成什么样的政治结盟，大多数社会反叛者就算不讨厌人类本身，也对各种形式的人类组织都表现出深刻的厌恶，因此他们的哲学是无政府主义的。

社会反叛者师承李洛、斯梯尔、狄德罗、博马舍、莱辛和黑贝尔，但他们讽刺的意图和对中产阶级生活的厌恶使他们与这些资产阶级戏剧家区分开来，善良的学徒和诚实的商人被替换成了邪恶的罪犯和腐败的资本家。虽然阿瑟·米勒也像狄德罗和博马舍一样"在普通人的心灵和灵魂中发现悲剧"，大部分社会反叛者（包括布莱希特）还是暗暗地保持着对英雄的崇拜。"我希望我的暴民都叫恺撒，"萧伯纳写道，"而不是张三、李四、阿猫阿狗。"他们也不"发现悲剧"，这种模式里是不可能产生悲剧的。相反，喜剧和严肃的成分相互斗争，造成了一种更加令人不安的不协调感。资产阶级

戏剧家以能否让观众流泪来衡量他们的成败，柯勒律治说他们的戏剧和洋葱是一个功能。但是现代社会戏剧用严厉谴责的口吻戳穿了虚伪的感伤，它们不能使人流泪，除非是愤怒的泪水。资产阶级戏剧家支持民主（也算是革命信念），而现代社会戏剧家们更关心如何推翻民主教条。他们一开始可能会相信社会的进步，但他们会逐渐对人类完善自身的能力感到怀疑。

社会性反叛的戏剧通常以弗莱所谓的"低模仿形式"写成，即最现实主义的虚构风格："英雄是我们中的一员，我们同他身上的普遍人性产生共鸣，并以我们所体验的可然律来要求诗人。"这种英雄"既不优于他人也不优于他所处的环境"——弗莱还发现，"英雄"这个词的意义也不再完整了。在社会戏剧中，英雄的衰落体现在道德、结构和性别上。主人公从契诃夫的戏剧中消失，群体占据了舞台；布莱希特的戏剧中虽然还有主人公，但他们不再闪耀着英雄的光辉，而是懦弱贪婪的；在很多社会戏剧里，女性开始成为主角。社会戏剧的背景往往是当代；戏剧的结构紧凑，按照情绪的高低起伏组织剧情；戏剧的语言是日常所用的本国语言。在社会性反叛里，反叛的戏剧家们为了检验和对抗人们习以为常的生活，克制住了他们的权力意志。

存在主义反叛是现代戏剧的最后阶段，此时戏剧家检验人们形而上的生活并与之相抗衡；存在本身成了戏剧家的反叛性的来源。[1] 存在主义反叛的戏剧风格是极端压抑的，是对难以忍受为

[1] 尽管"存在主义的"这个形容词被时下流行的法国哲学所垄断，我所采用的是它出现在17世纪晚期时更中性的原始意义。《牛津英语大词典》对"存在主义"的定义很简单："有关存在的。"存在主义是高度自觉的运动，存在主义反叛则不是。虽然萨特和加缪有时候是存在主义反叛者，但很少有存在主义反叛者是正儿八经的存在主义者。

人的一声痛苦的呼喊。

　　这种形式的反叛正是加缪所说的"形而上的反叛……是人反抗自身和一切事物的活动"。这一定义同样适用于救世性反叛，存在主义反叛也确实表达了对人生基本结构的某种不满。换个角度来说，如果说救世性反叛是强力而积极的，那么存在主义反叛就是衰弱而绝望的。救世戏剧家把角色塑造成超人，存在主义戏剧家把他们塑造得低人一等。前者扩大了人类自由的外延，后者扩大了人类束缚的外延。我们这个时代——极权主义的时代——开始频繁出现在存在主义戏剧中。救世戏剧的神和超人成了动物和囚犯，世界成了一所巨大的集中营，社会交往被严格禁止。存在主义戏剧的主人公在这片可怖的空虚中孤身一人，他的人生注定被困在孤独里。

　　总的来说，存在主义反叛发生在现代戏剧的晚期，虽然有时在纵向上会出现得更早。它是无力又无望的反叛，在理想主义的力量耗尽之后透露出疲惫和幻灭。这说明了它和救世性反叛间的紧密关系，它实际上是救世情怀的一种反向发展。其实很多在早年有救世情怀的现代戏剧家，最后都成了存在主义反叛者，他们对神性的渴求消散在痛苦和失望中。这一过程正是19世纪早期的戏剧家格奥尔格·毕希纳——现代存在主义戏剧的鼻祖——戏剧生涯的写照，他起先是个激进的救世反叛者，但很快他就认为人类的行动都是徒劳的，于是他开始描写被可怕的历史宿命论所碾碎的人们。毕希纳是他那个时代杰出的人物，但他的发展历程在我们这个时代很常见。以斯特林堡为例，地狱危机的惨状使他明白成为上帝是徒劳的，此后他转向了存在主义反叛；奥尼尔在他晚期的剧作中，把他的救世要求转变成了存在主义的呼吁；在萧伯纳不变的微笑下也能看到存在主义的反叛。此外，布莱希特的早期戏剧是以存在主义的

反叛为基础，皮兰德娄也是如此。存在主义的反叛也从背后支配了威廉斯、阿尔比、盖尔伯和品特的作品——更不要说贝克特、尤内斯库以及整个"荒诞派戏剧"。

存在主义的反叛体现了浪漫主义的自我转向和凋零。存在主义反叛者极度轻视救世的想法，完全不相信救世的个人主义，但他们身上还留有过去强烈诉求的痕迹。他们是新浪漫主义者，他们反抗存在，耻为人，自我否定。存在主义戏剧最突出的一个特点是它对肉体的看法，肉体往往被描写成污秽、泥巴、尘埃和糟粕的意象，处在腐烂和衰败的状态中。"生命的尘土"贯穿于斯特林堡的存在主义戏剧，他认为世界是一座垃圾堆和粪便山，他被囚禁在史威登堡的屎尿地狱里。在《巴尔》中，布莱希特说人是"在厕所里进食的生物"，并且抨击"善良的神之所以不同是因为他的尿道和性器官合二为一"。萧伯纳为他斯威夫特式的厌恶披上了对人类身体本质感兴趣的外衣。奥尼尔的埃蒙德在《长夜漫漫路迢迢》中感叹："我们和生产肥料的东西是一样的。"而在塞缪尔·贝克特创造的世界里，生殖器官失去了生殖能力，在人身上只有排泄的功能。《等待戈多》中的幸运儿在他颠三倒四的独白中这样描述他的境遇："人类总而言之尽管有进步的营养学和通大便药却在衰弱萎缩衰弱萎缩……"存在的人必然是衰弱萎缩的。肉体是注定要被遗弃的废物，而人类进步的程度是靠肠子和消化系统来衡量的。

对身体机能的新浪漫主义式恐慌是莱昂内尔·特里宁在《快乐的命运》一文中所说的"现代精神生活"的一个方面，他还列举了一批现代作家：卡夫卡、乔伊斯和后来的叶芝。这些反人文主义，有时是反人类的作家反对"舒适的、以消费者为导向的"艺术作品（布莱希特称这类艺术为"烹饪"），他们努力使自己的作品变得不安和焦虑而非享受和愉悦。存在主义的戏剧家亦是这类作家中的一

员，他们也把快乐原则排除在他们的作品之外，而且对人道主义主张同样嫌弃。爱好、快乐和感官愉悦让位于深沉的忧郁和对死亡的向往——对人类自我完善的理想变成了人类必将衰亡的看法。以上这些情绪里诞生的存在主义英雄，或者叫反英雄，是不讨喜的，他是屈瑞林教授所说的物种的起源（而毕希纳的沃伊采克比他早了将近30年）：陀思妥耶夫斯基的地底人。存在主义戏剧中的反英雄虽然不像陀思妥耶夫斯基的人物那样能言善辩，却是一样的可怜、病态和忧郁——可以说与理想和想象正相反。如果说救世英雄是精力充沛、气质高贵、英勇无畏的话，那么存在主义反英雄就是软弱无力、受尽屈辱、腐朽堕落、毫无行动力可言的。

两种人的截然不同反而暗示了他们的内在联系，尼采自己也很快意识到了。"陀思妥耶夫斯基的亚人和我的超人"，他写道，"都是要从地底的黑暗中爬进阳光下的人。"只是亚人没能爬出地底，也没能见到阳光。斯特林堡的人物在《一出梦的戏剧》中的隔离站失去了颜色，而在《鬼魂奏鸣曲》中他们成了僵硬的木乃伊；布莱希特的动物园被哥白尼体系的可怕影响吓呆了；皮兰德娄的角色被禁锢在他们的幻觉里；奥尼尔的被遗弃的人们迷失在《送冰的人来了》的白日梦中，而行将就木的家庭被吞没在《长夜漫漫路迢迢》的浓雾里。在这样的环境下，反英雄是无法行动的——一部分是因为不断加剧的麻木，一部分是因为外部因素，一部分是因为他们不愿动弹他们所厌恶的肢体和器官。存在主义戏剧的主角有时年纪很大，比如《克拉帕的最后一盘磁带》中的隐士，或是尤内斯库的《椅子》中的两个人物——不过多半都只是懒。最能代表存在主义戏剧形象的是温妮，她在贝克特的《快乐的日子》里被土埋到了脖子；或者《等待戈多》里的两个口吐金句"好的，我们走。（他们没有动）"的流浪汉。

没有动作,就没有悲剧;但是存在主义戏剧在基调和氛围上是现代戏剧体裁中最具悲剧性的。救世的反叛者会把自己融入角色的英雄主义行为中,但存在主义戏剧家把自己投入他们的忧愁和委屈中,并且设法用同情盖过自己的厌恶。斯特林堡的因陀罗的女儿反复吟咏"人类真可怜",而剧作家本人一边回避荒诞的深渊,一边又逼迫自己接受人生痛苦的谜题和矛盾。斯特林堡的斯多葛哲学是存在主义戏剧的典型特征,而且时常退化成一种逆来顺受——忍受等待、耐心和折磨。奥尼尔的被遗弃的人们等待死亡;贝克特的流浪汉等待戈多;盖尔伯的瘾君子们等待联系——哪怕是存在主义剧作家中最没耐心的布莱希特,最后也进入到儒家宁静澄澈的状态。因此,如果存在主义戏剧是悲剧的,那么它的悲剧性来自它的洞察力。它缺乏悲剧英雄,但它唤起了对生活的悲剧感,而这种情绪时常出现在索福克勒斯身上:

> 从未活过才最好,古代作家如是说;
> 最好不曾呼吸,最好不曾见过天日;
> 要不就道一声快乐的晚安然后赶紧走开。

在叶芝翻译的另一部古典戏剧《俄狄浦斯在科罗诺斯》中,我们可以在第三段合唱中找到潜藏的存在主义反叛的主题,贝克特则在《等待戈多》中言辞优美地重复了这一主题:"他们让新的生命诞生在坟墓上,光明只闪现了一刹那,跟着又是黑夜。"

哈姆雷特感叹:"人的一生何其短暂!"300 年后,贝克特的波卓也发现了人生的短暂:"有一天我们出生,有一天我们死亡,同一天,同一秒。"如果掘墓人改拿了镊子,他的时间就更漫长了——时光的马车飞驰在一片无聊和倦怠的光景中。这种在短暂与

漫长间来回切换的时间暗含在大部分的存在主义戏剧中,[1] 并为存在主义反叛者所哀叹。存在主义反叛者憎恨现在、恐惧未来,于是他退回到过去,戏剧的主题关乎时间和记忆。比如威廉斯的《玻璃动物园》就是对回忆的存在主义探索;奥尼尔在《长路漫漫路迢迢》中一面随着时间前进,一面又退回到记忆中;时间是皮兰德娄戏剧的核心要素,他痛恨时间无形的流逝,于是他的人物逃入了不变的历史和永恒的艺术中。柏格森的哲学理论,特别是他的时间理论深刻影响了存在主义戏剧——存在主义戏剧家从他那儿借用了与客观时间相对的主观时间概念。对时间的强调揭示了此类戏剧深沉、怀旧的特质,主要人物的生命都耗费在对过去的缅怀中。反英雄不再是笛卡尔式的"思考的人",现在他们是柏格森式的"绵延的人"。

然而,这种逆来顺受总是与辛辣的反抗相伴而生,有时还会激烈地爆发。即使所有积极的反叛形式都失效,反叛者还是能够在口头上表达他们的不满。他们以赤裸的讽刺应对人生的虚无,而这种嘲讽有时会落到他们自己头上。总而言之,即便他们接受荒诞,他们还是会对它进行否定。斯特林堡的《一出梦的戏剧》中的诗人淋漓尽致地体现了这种矛盾情绪,他身处淤泥还不忘注视天空:

诗人 (高兴地)造物主在陶轮上、在车床上,(讽刺地)

[1] 契诃夫的戏剧也具有这种时间。在《樱桃园》中,老菲尔斯概括了一出无聊又僵硬的戏:"人生飞逝,仿佛我未曾活过。"在《三姊妹》中,契诃夫表现了角色的不断衰老,而他们看起来只是一动不动地站着。契诃夫像存在主义戏剧家一样,他经常描写人们对虚度人生、麻木不仁和不思进取的悔恨——但他没有他们的怒火和厌恶。存在主义戏剧家同人生做斗争,契诃夫更像是在同他的角色做斗争。

> 或者别的什么该死的东西上用泥土塑人……（高兴地）雕塑家用泥土塑造他不朽的杰作，（讽刺地）不过是垃圾……（高兴地）这就是土！泥是流动的土。

奥尼尔的人物同样在是与否、高兴与讽刺间徘徊；贝克特的流浪汉们自然也有希望和绝望两种相互变换的情绪。皮兰德娄会对自己的怜悯发出刺耳的嘲笑；布莱希特热辣的讽刺是他最突出的风格标志。

实际上，讽刺是所有存在主义戏剧的标志，弗莱称之为"讽刺的模式"。在讽刺的模式中，"英雄"一词完全失去了它的意义——主人公在"体力和智力上低于我们，因此我们用俯视的眼神看着拘束、沮丧、荒诞的形象"。这是反英雄的形象——通常是流浪汉、罪犯、老人、囚徒，他们在肉体和精神上受限，并在自己的束缚中逐渐衰退。斯特林堡把他的人物囚禁在噩梦中，贝克特则是在未知的荒芜世界中（可能是在未来）因禁他们。即便背景是相对现实的，像在皮兰德娄、布莱希特和奥尼尔的戏剧里，禁闭的氛围也是很压抑的。在存在主义戏剧中，自然、社会和人都是不存在的。到了现代戏剧的最后阶段——充满噩梦、怪物、幻觉和狂热的寓言——反叛找到了它最悲观、最拘束、最无能为力的形式。

存在主义反叛是终极阶段——但它不是现代戏剧的终结，哪怕它渗入了很多最新的戏剧中。在法国剧作家安托南·阿尔托的激进理论中，戏剧的反叛将再次发展出救世的愿望，而在让·热内的戏剧中，这种愿望已经在虚构中实现了。这是否意味着戏剧将重复循环？按照乔万尼·巴蒂斯塔·维柯的说法，文明有它自己的循环模式，即从神到英雄再到人的表述过程，然后一声惊雷象征着这一过

程的再循环。这个理论确实描述了希腊和西方世界的发展历程，同时也描述了相对应的教会戏剧的发展历程。那么它是否也描述了反叛的戏剧的发展呢？维柯作为一个18世纪的哲学家，既无法想象在人类之下的文明循环，也无法想象比市民更底层的生命形式，他的《新科学》遗漏了现代体验的重要阶段。但是维柯的预言却在反叛的戏剧中得到了充分实现，那一声惊雷非常有启示意义。阿尔托希望恢复戏剧的原始功能，热内的作品采用了古老的象征仪式。以上这些尝试都是反叛的行为。阿尔托和热内让现代戏剧再次转向天启论，让浪漫主义之花再次盛开。如果现代戏剧是一场永恒回归，那么上帝和英雄将再次登上舞台，而我的研究将从戏剧反叛的起点——亨里克·易卜生崇高的救世思想出发。

二　亨里克·易卜生

　　1869年，41岁的亨里克·易卜生停下手头的剧本创作，写了一首短诗。他在离开心爱的罗马一年后定居德累斯顿（他直到1891年才结束流亡回到挪威），并且刚刚完成了他第一部成熟的现实主义散文剧——《青年同盟》，此前他以《布朗德》和《培尔·金特》赢得了声誉。由于《青年同盟》激烈地讽刺了当时的斯堪的纳维亚自由党虚伪的投机主义，批评家们开始指责易卜生加入了保守派。这首诗——《致我的朋友，革命演说家》，是写给其中一位批评家的，并且是对时下责难的论战式辩护。诗中字里行间，易卜生都坚定地表示自己仍是一个热情高涨的革命者，但他接下来划清了自己的反叛和历史上的其他叛乱的区别。他声明此前一切的革命都是不完全的，甚至是大洪水这样最激进的革命，都在挪亚的方舟上留下了幸存者。而对他来说，不完全的革命是不行的："更换兵卒是无用的战术；/荡平棋盘吧，我就是你的士兵。"他沉浸在对绝对自由，以及毫不妥协荡平一切生物的纯粹的向往中，他宣告了自己在这场革命中的作用："我很愿意凿穿方舟！"

　　"凿穿方舟！"难怪格奥尔格·勃兰兑斯——易卜生的朋友、导师和当代最优秀的评论家——认为易卜生是他见过的最激进的人。[1]除了全新的开始，易卜生对一切都感到不满意，他不能认

[1] 勃兰兑斯不是唯一一个对易卜生的激进主义印象深刻的。1883年，易卜生在比昂逊家里气急败坏的谈话震惊了其中一位客人，他写道："他完全（转下页）

同任何现有的党派、系统和体制，甚至无法同任何已有的革命纲领结成同盟。总而言之，他的反叛是完全超越政治的个人主义。我们必须牢记，虽然我们乐于把易卜生看作宣扬女权、离婚、安乐死和梅毒危害的先锋，但他对社会改良和政治改革毫无兴趣。两年后他给勃兰兑斯的信中写道："是的，没错，拥有公民权利和自由纳税权是挺好，但谁才是受益者呢？是市民受益，而不是个人。"他的意思很明确，而他的同情是毫不掩饰的。市民是被驯化的人，是现存制度的代理人，他们的需求和契约结成的多数派所决定的集体需求是一致的：卡斯腾·博尼克、托伐·海尔茂和曼德牧师都是市民。个人是革命的人，摆脱一切社会、政治、道德规范的约束，他的目的在于追寻个人的真实：布朗德牧师、斯多克芒医生和建筑大师索尔尼斯皆是如此。在易卜生的脑海里，这两类人就像奴隶和主子，他们在根本上对立，一方的胜利必定要打败另一方，市民的权利必须以个人的自由为代价。在他的戏剧中，虽然易卜生对他叛逆的英雄的态度是非常暧昧的，但他对个人问题的立场毫无疑问是一致的：自我实现是最高价值，当它与公共利益发生冲突时，是可以不顾忌公共利益的。[1]

纵观他的一生，没有一个政党成功地拉拢了易卜生，反而是碰了一鼻子的灰。他所处的反叛的立场完美地解释了他的态度：他反

（接上页）是个无政府主义者，他想要人心白纸一张，他要在方舟下面放炸弹；人类要在世界诞生之初重新开始——从个人开始……我们这个时代的伟大人物就是要炸烂一切现存的制度——要彻底毁灭。"这封信写于易卜生创作《野鸭》的前一年。

[1] 11年后的1882年，易卜生的想法依旧没有改变。"我天生不能成为心满意足的市民……"他写道，"自由是我的最高前提。在国内，他们不怎么担心自由，但是对于自由人——根据他们党派的立场或多或少是担心的。"

对一切以人的社会概念为基础的运动。在易卜生看来，保守党不过是在维持腐败的现状，从自身的利益出发来强调过时的传统与习俗；而自由党则操纵着愚蠢的大众，用没有疗效的万金油来掩盖不断恶化的顽疾。对激进党来说，他们只是要改变社会体制的形态而非本质——易卜生所要摧毁的方舟正是国家本身。"如今个人完全没有必要成为市民，"他在给勃兰兑斯的信中继续写道，"相反，国家是个人的魔障……必须推翻国家！这样的革命我参加！"当然，这样的革命只存在于无政府主义者和空想马克思主义者的狂想里，而易卜生的天性中也具有很强的马克思主义和无政府主义倾向。但即便这样的革命是可行的，易卜生可能也不赞成，因为革命必然成为社会性反叛，而非个人的反叛。总的来说，易卜生的反叛是非常个人化的，以至于无法和一切现有的东西达成共识。对他而言，所有的运动都与共同的目标相妥协，而一切集体——不光是国家，还有社会、教会，甚至家庭——都是自由的敌人，它们侵害了人类的天赋自由。

考虑到易卜生所信仰的极端激进主义，由他发起戏剧的反叛是完全合情合理的；我们很难找到别的现代戏剧家有他这样纯粹完整的革命性。这正是我想在本章中阐释的反叛。虽然他的戏剧哲学里有数不清的矛盾，他的戏剧形式也一直在变化，但是易卜生不停歇的反叛是他贯穿始终的重要特征。我们在后文将看到，易卜生的个人反叛不仅被一种反向的修正思维所规正和掩饰，还经常受到它的检验；但即使是他的戏剧找到了最超然客观的形式，他的反叛精神依然存在。因此，我们有时会看到易卜生的艺术走向社会和政治方向，特别是在他的创作中期，他要粉碎神圣的偶像、揭露现代准则的谎言、嘲笑挪威社会的种种信仰。然而，我们必须时刻牢记易卜生的反叛是诗化的而非改革或宣传式的，而且哪怕是他火药味最浓

的行动都要服从于更高的目标,这一目标贯穿他的戏剧生涯而始终不变。批评易卜生的误区是孤立地分析他的作品,而非——像易卜生强烈要求的那样——将其看作连续、连贯的发展过程。在研究这一过程时,我们会认同他在戏剧生涯的末尾所说的伤心话:"我是个诗人,不是大家以为的社会哲学家。"我们还将看到,易卜生的反叛和许多当代伟大诗人的反叛一样,是完全彻底的——也就是说,他是对整个世界感到不满,不仅仅只是它在现代的某些方面。易卜生最反对的不是主导他戏剧的教会、政府和社会的支柱们,而是人类的最高主宰——上帝。在他要求人类全新开始的背后,我们可以窥见他半遮半掩想要重塑世界的野心,如此才更加符合他诗意想象的逻辑。以他的艺术为载体所表现出来的新世界,反映了易卜生的根本矛盾是救世性的——其英雄是反抗上帝的逆子,其任务不是在表面上改变社会的结构,而是彻底扭转人的精神本质。

在分析易卜生戏剧中强烈的反叛精神之前,我们要回避对易卜生的普遍观点,以及对他作品的普遍解读,这些和我的论述是截然对立的。尽管很多批评家(赫尔曼・韦根、弗朗西斯・弗格森、埃里克・本特利、杨科・拉夫林)做出了努力,但有些批评家只看到了他的次要成就,忽视了他更关键的创新,由此提出的一些错误的观念妨碍了我们对易卜生深层意志的理解。这些批评家的观点一部分是基于易卜生人生的外在事实,更多的是对他的二流作品的误读。他们把易卜生看成是挂着勋章、留着络腮胡、肚皮圆滚滚、家庭生活无可挑剔的旅行戏剧家,后来成了——在不稳定的青年时代过去后——挪威社会中最可敬可爱的人之一,死后的葬礼享受了国家领导人的待遇。这正是 H. L. 门肯在《易卜生选集》的前言中描绘的心满意足的市民形象:

> 一位受人尊敬的中产阶级，他面容干净、和蔼可亲、思维缜密；一位熟练掌握严苛但回报丰厚的交易的生意人；一位稳健又理智地倡导秩序、效率、忠诚和常识的人……从民主到浪漫爱情、从义务到美德，（他）信仰基督教于国里遵纪守法的普通市民所信仰的一切，并在他的戏剧中向人们展现出这一切最好的一面。

基于这一形象，门肯坚决否认易卜生的天性中有未知的一面，他的戏剧中没有任何"愚蠢的象征主义"，还认为"他更多的是考虑实际的剧作法问题——角色的登场和退场、积累高潮、增加戏剧效果——很少赋予戏剧理念内涵"。虽然这是写给易卜生的颂词，但是放在任何一个自由、理智的佳构剧作家身上都合适；正是由于事实中混杂了谬误，如今这套说辞成了无知的撰稿人攻击易卜生的主要依据。

易卜生早期的英国追随者们绝不会像门肯那样把他形容成一个俗人，但他们以另一种方式给误读易卜生的大厦添砖加瓦。对像威廉·阿契尔这样的乐观主义者来说，易卜生的现实主义散文剧是西方戏剧的高峰，他的伟大之处在于发明了新的戏剧手法，他以法国佳构剧为基础，最终从舞台上抹去了旁白和独白；[1] 而对萧伯纳而言，这个挪威人的贡献在于他借"理想主义的恶棍"和"不像女性的女性"之手，把社会-政治讨论引入了戏剧中。易卜生——这位用现实主义剧作法写作、推广伦理辩论、描写女性解放的剧作家——振奋了阿契尔、萧伯纳和门肯，但却让无数的读者感到陌生，而且更糟糕的是惹怒了后来整整一代的戏剧家。事实上，反叛

[1] 然而，当阿契尔专注于探讨易卜生的戏剧时，他的理解是更加深入而复杂的，就像他译介易卜生作品时一样出色。

戏剧中的最引人瞩目的一些艺术家，公然表示自己的作品与那些易卜生的理念直接对立，没有向这位大师表现出应有的尊重。在斯特林堡看来，易卜生是"娘娘腔的挪威学究"，仅仅为女权服务；在沁孤看来，他不过是个用"死气沉沉的文字"模仿现实主义的城市艺术家；对叶芝来说，他是"狡猾的年轻撰稿人选中的作家"；在魏德金看来，他在毫无生气的动物园里养了一群灰色的家畜；对布莱希特来说，他只不过是行将灭绝的资产阶级："非常好——对（他）自己所处的时代和（他）所处的阶级来说的话。"如果没有易卜生的贡献，这些戏剧家的作品，包括叶芝的作品，恐怕不会是它们今天的模样。对易卜生的误解如此根深蒂固，以至于就连这些戏剧家也看不到他的诗歌、他的理想和他的热情。

实际上，易卜生的普遍形象并没有多少事实基础，即便它们是有关联的（尚存疑问），这种形象也只和不到三分之一的作品有关联。对易卜生的现实主义和雄辩的强调，可以追溯到对易卜生的争论最激烈的时候，支持者们不得不用大师自己的作品来为自己辩护。虽然易卜生的作品演出量不足，欧洲大陆、英国和美国的易卜生主义者们的作品又缺乏艺术性，但还没有哪一种现象对易卜生名誉的损害，能超过对其捏造的故事。捏造的故事由于误导、孤立易卜生人格的某一方面而得以长存。[1] 为了避免同样的错误——同

[1] 某些批评家在相当程度上会让易卜生符合他自己的解读。举个例子，门肯没有任何依据就认定易卜生在创作《约翰·盖博吕尔·博克曼》时"发了疯"；这可能是他为了解释该剧，以及后来的《当我们死而复醒时》中的神秘象征主义所生出的奇思怪想。威廉·阿契尔——也被易卜生最后一部戏中浓重的神秘主义所困——推测比较慎重，但是换汤不换药："可以肯定（易卜生的）精神在创作最后一部戏之前就崩溃了。"易卜生所谓的精神崩溃，其实是他因为中风不能控制自己的身体。中风发生在《当我们死而复醒时》完成之后，而且导致的是瘫痪，绝对不是精神错乱。

时为了更全面地解释它们——我们要把易卜生的戏剧看作一个创作整体,从全局审视他的创作生涯,只有当碰到他那些不成熟的作品时,才从整体中挑出来单独讲。我们要寻找连接他作品的线索,而易卜生在和洛伦兹·迪特里克松的对话里暗示了这一线索:"人们以为我的观点改变了。真是大错特错。实际上我的变化是始终如一的。我可以清楚地指出整个过程的线索——我的思想是统一的,它们的发展是循序渐进的。"梳理连贯的主题线索,可以帮助我们更好地理解他对形式的运用;我们将发现,比起现实主义的散文家,他更是一位浪漫主义诗人,他对崇高的向往是难以抑制的。

前文提过易卜生的创作源泉是表现反叛,这一要素无论如何喑哑、掩饰和压抑,总是不能从他的作品中完全抹去。在其最纯粹的形式中,易卜生的反叛是救世的,通过像《布朗德》《培尔·金特》《皇帝与加利利人》这样相对结构松散、篇幅较长、辞藻华丽的史诗剧表现出来。由于易卜生用这种形式只写了三篇大作,所以有必要说明,易卜生的反叛主要是通过纪律、秩序和客观性在戏剧中起作用。同样,虽然反叛的戏剧家总是对他的反叛英雄表现出同情,有时还会喜滋滋地自吹自擂一番,易卜生——哪怕是在他的救世史诗剧中——对这些英雄有时是特别疏远的、怀疑的和讽刺的,有时则是彻底对立的。必须说明一下,为什么易卜生有时候要像谴责俗人和庸人一样,谴责他叛逆的理想主义者。比如布朗德,他对上帝的高度认同使他反抗上帝,而天意以雪崩的形式惩罚了他,剧作家对此明显是赞成的。还有《青年同盟》中自尊自大的演说家史丹斯戈,在他的狂妄自大被揭露之后("我告诉你们,我带着上帝的怒火而来。你们是在反对上帝。他指引我走入光明。"),他作为一个煽动者和冒险家,被残忍地逐出了这个社会。

除了斯多克芒医生是个例外,所有易卜生的理想主义者都部分

地或完全地遭到了非难——或许是这一模式让萧伯纳以为理想主义者是易卜生的头号敌人。[1] 这是错误的，但也不能否定易卜生的戏剧为这种解读提供了大量的支撑。当某个人物高呼要"为理想辩护"，或是"高举理想的大旗"，他很可能被贬为伪君子、搅屎棍或者呆头鹅。对易卜生来说，理想主义有时和撒旦哲学（瑞凌医生告诉我们，这是"谎言"的敬语）是一致的，而像格瑞格斯·威利这样自欺欺人、冲动莽撞的反叛者，他打着理想名号的行为，不仅伤害了普通人，还威胁了整个社会。

当我们发现这位狂热的个人主义者维护社会的安定时——这个桀骜不驯的精神贵族担心普通人的幸福——我们就意识到我们正处于危险的境地，必须小心前进。他的反叛是非常纯粹的，他致力于摧毁社会，要把普通人提升到英雄的高度，而易卜生似乎否定了他自己的反叛。想必正是这样的矛盾，才有人说他改变了的看法。无独有偶，在《布朗德》中，易卜生似乎既同意又反对反叛者必须绝对忠于他的使命；在《群鬼》中，他说明了进步观点的重要性和无用性；在《罗斯莫庄》中，他对人提升自我的可能性既憧憬又绝望。在《玩偶之家》中，他猛烈地抨击构筑在谎言上的婚姻；而在《野鸭》中，他保守地表示在某些情况下，国民的愚蠢完全是生存所必需。他为斯多克芒医生揭露现代生活的病根而鼓掌欢呼，又出于同样的原因而谴责史丹斯戈和格瑞格斯·威利。剧作家在一部戏

[1] 萧伯纳还通过玩文字游戏得出了这一结论。在他看来，"理想主义者"是推崇现有制度的人。我们称之为理想主义的人——比如他自己和易卜生，是要剥去制度的假面，代之以尚未实现的理想——萧伯纳称之为"现实主义者"。萧伯纳在字词上耍的小聪明造成了语义上的混乱，最后就跟中世纪哲学分不清现实主义和唯名论一样叫人困惑。萧伯纳希望"通过定义理想的意义，我便能启迪迷惑的众生"——可惜他不但没有启迪，反而确立了误解易卜生的传统。

中热情地颂扬某种主义，不过是为了在下一部戏中以同样的热情否定它，这在易卜生研究中是很常见的。在他的戏剧中大量不可调和的正反论——目的与妥协、自由与服从、暮年与壮年、责任与享乐、事实与幻觉、现实与理想、工作与爱情、解放与罪恶、同情与严厉——让每一个恪守教条的易卜生主义者感到挫败和失望。如果易卜生是个始终如一的反叛者，那么他也游离于反叛之外；要想在他的作品中寻找哲学上的必然性，或者意识形态上的连贯性，那么你可要小心了。

然而，除了他无处不在的含糊、复杂和难以捉摸，只要我们能体察其深层的行为，解读易卜生论述反叛的内涵，我们还是能指出其连贯性的。为此我们必须理解他的创作手法，点明根植于每部作品中的主观要素（辨识浪漫主义气质的标志），同时给出它们的文学动机和现实来源。这些要素虽然从未被明确地提出，但易卜生大量的伏笔暗示了它们的存在。在1877年创作的一首诗中，他写道（在把人生形容为和内心怪物的斗争后）："写诗即审判／审判我自己。"易卜生似乎公开承认，创作过程是出于良心挣扎而审视自身的一种形式。在后来的一封信中，他用不同的话证实了同一件事："我所写的每一件事，都和我的经历有着密切的关系，哪怕那不是我本人的——或者真实的——经历。"他又在另一篇笔记里，说艺术家"必须小心地区分观察和经历，因为只有后者才是创作的主题"。

经历是易卜生的主题和人物的根基——但绝非一般的经历。易卜生反对"个人——或者说实际——经历"，反对与他自己的人生有关的外部事件（易卜生不同于斯特林堡，他很少在戏剧中探索自己的个人阅历），他关注自己内心生活的体验，这股力量决定了他的理智、情感和精神的发展。正是通过分析内在的生活，探索自我

的善恶，以及无情地检验和批判自己的人格，易卜生才能为他主要的反叛人物勾勒线条。这一创造人物的手法在易卜生的史诗剧时期很有辨识度，那时他的浪漫主义热情最为高涨，他与自己的戏剧的同一性少有遮掩；他在创作史诗剧的时候，并不忌于承认他和中心人物的密切关联。"布朗德是最好时期的我自己，"他在1870年写道，"而剖析自我赋予了培尔·金特和史丹斯戈的许多品质。"值得注意的是，自我剖析也赋予了易卜生的朱利安皇帝不加掩饰的救世主义，在这个叛逆的人物身上，他发现："我在成熟期所写的大部分作品中，其中所含的我的内心生活比我对外承认的多得多。"然而，易卜生与他的反叛英雄的同一性并不局限于史诗剧时期。即便是他转向现实主义、强调客观之后，他仍在运用这一方法，虽然在头两三部散文剧中并不十分明显。他认为自己没有斯多克芒医生那么"糊涂"，但他承认他们"在很多事上意见一致"；他说叛逆的建筑大师索尔尼斯是"和我有所联系"的人物；在他自传性质的晚期剧作中，我们甚至都不需要他来证明自己和罗斯莫、博克曼、沃尔茂、吕贝克这类反叛人物间的共同点。

既然他和史丹斯戈这样的恶棍都能有共同点，那么我想格瑞格斯·威利作为理想主义坏蛋之首，也是艺术家对自己的讽刺描摹。虽然我们不能过于强调这种同一性，但是易卜生的很多角色——表面上是模仿当时的人物或社会上的一类人——比面上看起来更接近易卜生对自己的印象。我要说的是，易卜生对同类型角色在不同剧本中的不同态度，或者对同一剧本中某个角色的不同态度，是他对自己的矛盾看法的产物。由于矛盾的影响，易卜生在自傲和谦逊、自吹自擂和自怨自艾间摇摆，有时释放自我，有时用艺术限制自己。易卜生表露在外的矛盾，不过是他性格中辩证因素的产物。他攻击理想主义，反映了他对自己的理想主义一时间感到可笑；他对

卫道士的苛责，源自他对自己这个坚定的卫道士的严苛；他对反叛角色的讥讽，目的是要惩罚自己内心的反叛。

易卜生对他的主题不断变化的态度也是如此。虽然易卜生的戏剧有时会以确定的理智结尾，但艺术家本人经常在怀疑和不确定中挣扎。易卜生深受相互斗争的矛盾情绪所害，他在整个创作生涯中无休止地挣扎。他表面冷酷，内心温和，二者时常相互转变。易卜生先是考察一个极端，然后是另一个极端，一边玩弄一元论，一边又被迫陷入二元论。因此，易卜生是一个理想主义者，但他的理想无法系统地在他的戏剧中表现出来。然而换个角度来说，由于他独一无二的反叛性，缺乏系统化是不可避免的矛盾结果。易卜生一心埋首于真实，经常牺牲作品的美感，却对永恒的真实不抱幻想。对他来说，无论理智的假设多么有说服力，都难免随着时间变成毫无生命的陈词滥调。因而在易卜生看来，最高的真实只存在于和真实永无止境的斗争中，反叛者必须小心不让自己的反叛形成定论。因此，易卜生主义真正的精髓在于反抗一切确立的秩序，他要破除的旧习不仅包括他那个时代的制度，还延伸到了他自己的信仰和主张。要想攻击某个立场，就必须对应地剖析它的作用（或无用）。[1] 易卜生并非为消极的意识而战，他不为任何思想意识而战。"恰恰相反"——他临死前所说的话——是他所有戏剧作品的墓志铭。

易卜生所有的戏剧都是矛盾的产物，剧作家在亲近与疏远、主观与客观、道德与审美、叛逆与克制之间保持着微妙的平衡。矛盾

[1] 易卜生在与杨科·拉夫林的谈话中说道，任何思想的定论都是它的反证。很明显，易卜生感兴趣的不是思想，而是思想间的冲突——所以他是一位剧作家而不是哲学家。

赋予了他的戏剧以双重结构，思想的戏剧与行动的戏剧并存，因此易卜生的人物既能在思想上又能在行动上发挥作用，他们在戏剧之外有着丰富的理性生活。戏剧思想表达了易卜生个人的反叛，而戏剧动作则用客观的眼光来考察他的反叛。虽然易卜生经常让人物说出他所持的反叛观点，但他从不满足于口头上的花言巧语。他在提出一个抽象理念的同时，会在人类行动的舞台上检验这一理念的后果。舞台既要能展示理论上的事实的力量，又要能展示理念付诸实践时对他人生活的害处。最理想的情况下，易卜生把戏剧思想和戏剧动作处理成两条并行不悖的发展线，一条给予他能量、动力和刺激，另一条给予他释然、复杂和深度，二者相互影响、相互补充。最坏的情况下，易卜生对两条线的处理要么没有把握，要么技巧拙劣，因而结尾有时让人感到模棱两可，人物缺乏连贯性。比方说《玩偶之家》，娜拉从一个受保护的、几乎是幼稚的依赖者，突然变成一个能说会道、意志坚定的个人自由的代言人，这一转变符合戏剧思想的要求，但对戏剧动作来说是难以置信的。而当易卜生完善了这一方法时，它赋予了作品在现代戏剧中独一无二的双重视角，成了他对现代戏剧最卓越的贡献之一。

易卜生是一位浪漫主义的反叛者，但他性格中的古典主义在调和与妥协的世界中，限制了他的自由，镇压了他的反叛，检验了他的理想，从而约束了他对绝对自由、自我表达、理想道德的热烈追求。我们已经看到，易卜生强加给自己的束缚，在个别戏剧中造成了激烈的冲突。这也可以从他的艺术发展道路，以及对戏剧形式理念的不断变化中看出来。事实上，易卜生创作生涯的进程，与他的戏剧一样是一个辩证的过程。《布朗德》《培尔·金特》《皇帝与加利利人》等作品表达了剧作家早期的浪漫主义，它们是他用不规则的巨石堆建的一座形而上的诗歌大厦。但从《青年同盟》开始，一

直到他后来的"现代"阶段(到 1890 年完成《海达·高布乐》为止一共 11 年),易卜生克制了自己的浪漫主义——包括他的诗歌、神秘主义和他对人性的关注——以迎合散文、客观现实和现代文明困境对他的吸引。与以往不同的古典主义论调,让人以为易卜生的艺术彻底转变了。反对上帝的反叛者被驯化成反对社会的反叛者;关注个人的目光也关注集体;人道主义的医生成了重要角色,达尔文关于遗传与环境的概念开始渗入戏剧动作;语言变得越来越单薄和简练,人物刻画更加细致,主题更有时代性。戏剧不仅采用了佳构剧的处理技巧,还明显具有了索福克勒斯悲剧的形式。确实,易卜生的艺术没有之前那么激进了,因为他把他反叛的精神包裹在了新的现实主义戏剧形式中。如同要证明他的精神依旧不变一样,易卜生在晚期作品中重拾了他早期预言式的、自传式的、形而上的思考,并且综合了他青年时代的浪漫主义自由和中年时期的古典主义克制。为了更细致地追踪易卜生的艺术发展道路,我们将结合创作作品时的不同环境,分别探讨三个主要时期的作品。

任何对易卜生艺术成熟期的讨论都要从《布朗德》开始,不仅因为这部鸿篇巨作是他离开祖国后创作的第一部戏剧,更是他第一部乃至最有持久影响力的作品。易卜生此前的作品都没有如此规模,而在《海尔格兰的海盗》和《觊觎王位的人》中也没有表现得如此才华横溢,《布朗德》就像从心灵深处突然冒出的启示。易卜生成就《布朗德》很可能与他离开挪威有很大关系,他似乎在自我流放中找到了重要的灵感源泉。"我必须远离污秽才能得到完全的净化,"他在罗马给他的岳母写信说,"在那我不可能维持一贯的精神生活。我在作品里是一种人,作品之外又是另一种人——因此我的作品也不能保持 致。"易卜生想要维持创作统一的愿望,在他旅居罗马期间得以充分实现。除了新环境(他觉得"美丽、神奇、

梦幻")让他感到"不可思议的和谐"之外,易卜生创作了与歌德的《意大利游记》同名的作品,为他开启了通往浪漫主义的康庄大道。易卜生清楚地意识到罗马对他艺术的影响,他在向朋友描述《布朗德》如何写成时说道:"罗马不仅宁静祥和,而且艺术家们无忧无虑,好似身处莎士比亚的《皆大欢喜》——如此便有了创作《布朗德》的条件。"那时的易卜生感受到了至高的自由,后来欧士华热情地描述巴黎艺术家的轻松享乐,表现了他对那段岁月的怀念。

从表面上看,《布朗德》——一首雪与冰之歌,带着挪威的冰冷气息和令人生畏的人物——和温暖、阳光明媚的意大利鲜有相似之处。然而,戏剧开放的形式和丰富的灵感("我不会……指着《布朗德》和《培尔·金特》,"易卜生后来写道,"然后说:看啊,这是酒后写的!"),反映了易卜生体验到的放逐感。《布朗德》原本是首叙事诗,很快易卜生就把它改写成五幕诗剧,其篇幅之长几乎难以上演,因此当一家斯堪的纳维亚剧团打算排演该剧时,易卜生都震惊。对易卜生来说,他沉浸在尽情表述自我的喜悦中,完全忽视了观众和剧场要求的种种限制。易卜生终于从挪威冰冷的墓穴中解放了他的想象,最终发现了如何让自己的作品成为他精神生活的一部分。方法很简单:作品内外他必须是同一个人。虽然在《觊觎王位的人》中,易卜生已经运用虚构的外部动作来表现自己内心的冲突,《布朗德》却是他反叛的内心生活的彻底释放,这场彻底的净化以艺术的形式驱散了他内心和脑海中的可怕斗争。[1]

[1] 易卜生认为《布朗德》是一部用于净化的作品。"它诞生,"他给劳拉·基勒写信说,"是出于我在生活中经历的——不光是看到的——事情;我必须通过诗歌创作,把我内心里完成的东西释放出来。"易卜生在别处写道:"创作于我如同沐浴,从中我感到自己更洁净、更健康、更自由了。"

《布朗德》是易卜生第一次集中面对那些贯穿他创作生涯的宏伟主题：人在宇宙中的状态、在现代社会中的状态，以及他自身狂热的、分裂的灵魂的状态。

这部蕴含了易卜生后来全部主题和冲突的戏剧，是一串相互连接的拱形中的一个，每一个拱形都要高过前一个。最低的拱形是家庭剧，易卜生以此来探索理想主义者和家庭的关系（《野鸭》等后来作品的基础）；中间的拱形是社会政治剧，他以此来分析高贵的个人主义者对民主社会的影响（《人民公敌》等剧的基础）；最高的拱形是宗教剧，他以此来表现救世的反叛者和19世纪的上帝间的对抗（《建筑大师》等剧的基础）。布朗德牧师——一位异常热忱的改革派牧师（他名字的意思正是"剑与火"）——是三部剧中唯一的英雄，是易卜生笔下最高的理想主义者、个人主义者和反叛者。纵观《旧约》中所有的先知，以及出现在人类历史中、改变了世界进程的涤罪使徒，布朗德义无反顾地投身于他的事业中。他和路德一样，被选为"时代的儆戒者"，痛斥个人和集体的荒淫无度；他和摩西一样，决心为懒汉、和事佬和空想家带来净化精神的新法典；他和基督一样，通过彻底改造人的人格来实现对全人类的救赎。然而，即使布朗德可以被称为基督徒，他也是非常另类的基督徒。他无比阳刚、威严、苛刻、不屈不挠，他反对基督教怜悯的一面，他决定弥合现实和理想间的鸿沟，使人的行为与内心理想相契合。实际上，布朗德比大多数的清教改革家更极端，他是意志的苦行僧，他将新教的个人主义发挥到了极致。因此，布朗德在发扬他的神学思想时，不仅要求每个人成为自己的教堂，甚至——他理想的极端是如此严苛——是他自己的上帝。

人通过模仿上帝成为神，而布朗德的上帝——不是"微风"而是"风暴"——是无法模仿的，他是纯粹的、永不妥协的神。他是

理想的化身，只能通过人类意志无止境的斗争来实现。布朗德强调意志，他的罪孽便是懦弱和三心二意。布朗德与他之前的克尔凯郭尔、之后的尼采类似，[1] 他被塑造成介于圣人和罪人之间的人物——他的生活服从极端的善恶标准——他无法容忍不能全情投入、意志薄弱的庸人。因此，布朗德的魔鬼是妥协的灵魂，他对恶的概念与温顺、协调、享乐、舒适和道德懈怠等中庸之道是一致的。以"全有或全无"作为他的反叛信条，他决心从现代世界无聊、笨拙的民众中创造出"天国的继承人"，把他们塑造成与旧时代英雄形象相媲美的新英雄。

布朗德遵循自己刚正不阿的训导，他也是英雄中的一员——然而代价是惨重的。他艰难地克服着任何会引导他脱离正道的情感，除了残酷的美德他蔑视一切：对他来说，爱不过是谎言的污点（"所面对的人/既懒散又懈怠，最好的爱就是恨"），[2] 慈悲和人道主义是在鼓吹人的弱点（"耶稣死的时候上帝是仁慈的吗？"）。因此，布朗德最终成功地克制了他人类的情感，这场微妙的胜利让他既令人钦佩又让人难以置信。和所有自律的神职形象类似，他的天性中也有可怕的、不近人情的东西。易卜生经常把他和冰冷坚硬的意象联系起来（白雪、钢铁、铁块、石头）；就连他出生的环境（他出生在"荒山阴影里的峡湾边"）都暗示了他冰一般的品质。相比之下，爱美的画家艾伊纳和他可爱的未婚妻阿格奈斯是"山

[1] 克尔凯郭尔写道："让别人去抱怨世风日下吧；我控诉他们是可鄙的，因为他们没有激情。"尼采则不是抱怨人是不好的，而是"他最坏的地方是太渺小"！
[2] 易卜生写作《布朗德》的25年前，爱默生就在《论自立》中反映了同样的思想："哀鸿遍野时，我们必须宣扬恨的教义，它是爱之教义的反面。天性呼唤我时，父亲、母亲、妻子、兄弟我都避而不见……让我们呵斥和谴责识时务与碌碌无为。"

风、阳光、朝露和松香",他们对南方享乐的追求与布朗德对理想的一心追求形成了鲜明的对比。

布朗德是如此英勇伟岸、勇气超凡、魅力卓绝,在第二幕的最后,阿格奈斯为他"灰暗"的信仰所折服,离开艾伊纳到布朗德身边履行自己的职责。紧随其后的家庭生活场景(第三幕和第四幕)是对布朗德人性缺点最有力的表现,他对无瑕道德的狂热理想逐渐摧毁了他的整个家庭:先是他的母亲,由于她不肯完全放弃自己的财产,于是布朗德拒绝探望她,她死时就没能得到赦免;然后是他的儿子渥尔夫,他不能享受南方的温暖(易卜生式的爱的象征)而饱受北方寒冷的摧残;最后是阿格奈斯自己,她不得不做出有违自己意愿的选择,最后连母爱的遗物都舍弃了。与此同时,布朗德自己也陷入了痛苦的挣扎,他被自己的理想和对妻儿的爱撕裂。但是,他要成为神的决心没有留给他许多选择的余地;而当阿格奈斯警告他"见耶和华面者必死"时,他只能接受神性的可怕暗示,放任她死去。她在一声惊喜的呼喊中结束了她痛苦的一生("我自由了,布朗德!我自由了!")。布朗德牺牲了世界上他所爱的一切,终于实现了道德的胜利——正如萧伯纳所说:"他的神圣性所带来的苦难,比罪大恶极的罪人所受的苦难要多得多。"

然而,布朗德也只是在剧中描写家庭的部分才是一个理想主义恶棍;和所有伟大的革命家一样(基督也对自己的家庭缺乏足够的尊重),他没有时间和精力去顾及幸福的个人生活。在社会-政治的场景中,他扮演了一个公众形象,他与他要变革的市民形成了鲜明的对比。布朗德,一个典型的狂飙突进英雄,他是同社会战斗的少数派,他谴责社会腐朽的习俗、短浅的目光、崩坏的秩序。在本剧中,他的反面是乡长,乡长是社会选出的代表,和

彼得·斯多克芒市长以及彼得·摩腾斯果一样，是"多数派中的典型"，因而是布朗德不共戴天的敌人。他们之间的冲突表现为他们对选民不同的期望。布朗德呼吁人的精神，他通过改造个人的道德意志来救赎个人；乡长呼吁人的社会性，他通过满足集体的物质需要来安抚集体。乡长希望活得更轻松，于是他想要修建公共建筑；布朗德希望活得更艰难，于是他想要修建新的教堂。布朗德与乡长的矛盾——明显反映了易卜生自己的倾向，支持个人，反对集体；支持道德性，反对社会性；支持精神，反对物质；支持激进的革命，反对中庸与妥协——是绝对不可调和的。由于追随布朗德的人变多了，乡长也见风使舵地认输，他顺从多数派的愿望支持布朗德的计划。然而乡长并没有落败。他不过是实行了战略撤退，目的是同化自己的敌人。而对布朗德来说，他暂时的胜利在不知不觉间使他背叛了自己的理想。

第五幕是宗教戏剧的高潮，也是全剧的核心，布朗德成为易卜生心目中的形象——既非理想主义恶棍，又非革命英雄，而是仅凭道德判断立足的悲剧受难者。在这一幕的开头，布朗德被视为受人追捧的牧师，像比利·格拉罕一样是个受欢迎的商人。他的新教堂即将落成，布朗德由于他对社会的贡献而受到了政府的表彰。人们聚集在一起——他们隐约地感到，摧毁旧教堂是某种形式的亵渎，他们在"好像他们是被召集来选出新上帝"的想法中瑟瑟发抖。布朗德自己也非常郁闷；他不能祈祷，他的灵魂充满了骚动。当副主教——理论上是乡长的对立面——告诉他宗教不过是政府用来平息骚乱的工具时，他的心情就更坏了。当他警告布朗德以集体的需要而非个人的救赎为重时，布朗德突然意识到教堂是一个假象，他自己也成了崩坏的秩序。他无视副主教"孤军奋战的人总要吃亏"的论调，他告诉热情的追随者们真正

的教堂是峡湾和原野之上荒蛮的自然界，那里还没有被人的妥协、虚伪和邪恶所玷污："上帝不在这里！／他的国度是完全自由的。"[1]

摩西带领他的人民去往美丽的应许之地，布朗德向着自由与纯粹的悬崖高峰开辟自己的道路。但是和摩西的追随者一样，随着道路越来越艰难，人民开始懈怠和抱怨了。在陀思妥耶夫斯基的《卡拉马佐夫兄弟》中，宗教法庭的大法官告诉复活的基督，普通人追求的不是神性，而是奇迹、神秘和权威。现在轮到布朗德体会人类的局限性了。他的追随者们叫嚣着水、面包、预言、保证和神迹，不要他许诺的精神的胜利。当他表示只能给他们"新的意志""新的信仰"和"荆棘的王冠"时，他们觉得被背叛了，开始朝他们的救世主扔石头。而当乡长和副主教许诺胆小的人们以食物和保障时，他们全体否定了布朗德的救赎，顺从地回到了他们在山下安居乐业的生活。

鲜血直流的布朗德独自留在荒原上，反思着自己的过错。布朗德把复仇、正义和报应置于谅解、仁慈和同情之前；他否定"庸碌无趣的奴隶的上帝"，他通过追求坚定的理想来达成对神性的追求。但是这一追求在赋予他神性的同时，也让他成为他想要侍奉的神性的反叛者。布朗德的救世主义让他变得比上帝更强硬、更残酷，让他失去了人性的追随者们的支持。如今布朗德意识到人是不可能成为上帝的；如果他要活下去，就必须和魔鬼共

[1] 参见易卜生早期诗作《在高处》（1859—1860）的最后一节，诗中以响亮的声音赞颂了自然包围下的生活远离城市的污染，实现了绝对的纯净：如今我像钢铁一样坚硬；／我回应召唤／召唤我漫步在高处！／我已摆脱低微的肉体；／身处的荒原那里有自由和上帝，／在我之下的人群还在摸索。

处;即使是自由意志也被原罪无情的决定论所束缚。[1] 现在,布朗德就是尼波山上的摩西,他被应许之地拒之门外,报应即将降临在他头上。即便如此,他依然坚持自己的理想。当幽灵以阿格奈斯的样子出现,许他温暖、情爱和原谅,只要他放弃"全有或全无"的信条时,布朗德拒绝了;而当幽灵变成鹰的模样飞过荒原时,布朗德认出了他不共戴天的敌人——妥协的恶魔。

布朗德依旧向上攀登,最终抵达了冰教堂。那是山峰之间宏伟的峡谷,"瀑布和雪崩唱着弥撒"。那里才是布朗德真正的教区,只有在这浪漫主义极端分子理想的居所中,布朗德才能传播他绝对的福音,从人类世界和它的妥协中解放出来。当葛德——陪着他的吉卜赛野姑娘——突然半是讽刺、半是真诚地把布朗德看作基督的化身,并且开始拿他当上帝一样崇拜时,布朗德终于露出了人类的感情:

> 直到今天我还想成为一块石板
> 以供上帝书写。现在我的人生
> 将变得富足和温暖。迷雾正在散去。
> 我可以哭泣了!我可以跪下了!我可以祈祷了!

[1] 当布朗德发现,吉卜赛野姑娘葛德与他母亲的贪婪有间接关系时(她拒绝了贫穷的求婚者,于是他和一个吉卜赛女人生下了葛德),他反思了人类意志的局限性。这是易卜生反思父母罪恶的早期例证,后来他在《群鬼》中继续探索了这一主题。易卜生对人类自由的矛盾感受可以追溯至1858年,人们在《海尔格伦的海盗》中发现了很有意思的一段话:"人的意志可以做这样那样的事,但是事物命定的法则限制了我们的生活。"在《皇帝与加利利人》(1873)中,易卜生成功地解决了他在信仰自由和必然性上的矛盾。

然而为时已晚。葛德用她的枪射中了邪恶的老鹰,她引发了雪崩,布朗德眼看就要被大雪掩埋。在最后一刻,布朗德问了最后一个折磨他的关于上帝的问题:"如果不能凭借意志,人类何以获得救赎?"震耳欲聋的回答从天空传来:"上帝是仁慈、宽容、慈爱的。"

这个回答终结了全剧,但也否认了它的哲学基础。如果布朗德严苛的要求都是错的,人只能通过慈爱得到救赎,那么作品整个的思想结构就会瓦解,布朗德对妥协和退让不留情面的抨击就完全是多余的。但是我们必须记住,布朗德的反叛作为一种思想,易卜生是不反对的;他仅仅反对的是它作为一种行动。虽然和易卜生多数戏剧的结尾一样,《布朗德》的结尾是没有定论的,它是易卜生没能统一戏剧思想和戏剧动作的早期案例——这本身是他拒绝采纳正向合并原则的结果。到了结尾,我们可以视布朗德既是一位伟大的英雄、圣人和革命家,带着救赎的讯息来拯救众生,又是一个有缺点的、压抑的、冷冰冰的人,他对不可实现的理想无情的奉献造成了难以言说的苦难和不必要的死亡。到了最后,我们佩服易卜生同时在脑海中保持两种对立态度的卓越能力,如此他既能把救世反叛作为一种思想进行颂扬,又能从实践上加以谴责。但是,剧作家给不出结局所需的折中结果;于是,他选择推翻了他的戏剧在思想上的假设。虽然结局让人稍稍有些不满,人们还是对这位虽败犹荣的英雄充满了敬畏,他永恒向上的追求在一定程度上拓宽了人类精神的边界。

可以说,该剧的成功与失败之处都源于剧作家不可调和的矛盾。易卜生对英雄分裂的态度,反映了他自己的灵魂在他性情的两极间——革命反叛者的浪漫理想主义和客观艺术家的古典主义超脱——来回碰撞。这一二元论——对行动的人来说是致命的,但对戏剧家来说是无价的——总是出现在易卜生检验绝对理想主义对个

人幸福的影响的时候,这一主题占据了他全部的生命。虽然在此之后他会一而再再而三地处理这一微妙的主题,但是再也没有出现像《布朗德》这样气势恢宏的作品。

《布朗德》让易卜生享誉世界。受到成功的鼓舞,他决定再写一部情景诗剧《培尔·金特》。如果说布朗德反映了易卜生最好的时候(即他处于道德的制高点),那么培尔就反映了易卜生最不负责任的时候(即他处于道德的懈怠期);但是培尔更讨人喜欢。也许易卜生在惩罚了自己狂热的理想主义之后,又试着去约束他天性中自由奔放的一面,约束那个在意大利阳光下追逐享乐的人。这部剧——具有民族特色,格调讽刺,偶尔还有热带风情——看上去完全是《布朗德》的反面。实际上,它表现的还是同一个主题,只是从讽刺喜剧的角度进行处理。培尔体现了现代的绥靖主义、虚伪、不负责任和妄自尊大,很像布朗德要改造的那些没出息的市民。由于剧中没有反叛者或理想主义者敦促他往高处走,于是剧作家本人承担了这一职责。他起到了布朗德的作用,并且揭露了培尔到底和理想有多大的差距。易卜生在该剧中磨炼出了反面描写的技巧,即把反抗的对象而非主体推到台前,而这一技巧将会被运用于他大部分的现实主义戏剧。

易卜生还描写了19世纪不同类型的自我认知,这在《布朗德》中鲜有发生。实现自我意味着什么?什么样的自我才能体现个体真实?这种黑格尔式的对比在易卜生的《培尔·金特》中表现为个性和人格的对比,前者由人的内在真实决定,后者由人外在的面具决定。培尔自卖自夸的自我不过是反复多变的面具,暗示了他有人格无个性、有自我没特性。因此,培尔在本质上是个投机分子。他害了"半心半意"病,随时准备适应环境;他只在意外表,为此他必须从丑陋中见出美、从懦弱中见出英勇、从假象中见出真实、从污

秒中得到滋养。因而，该剧的高潮发生在疯人院一场中，在那里培尔和他理想的自我的王国不期而遇。幻觉高于一切，疯狂象征自我战胜了外部现实。

培尔的一生是虚度光阴的悲剧。他不像普通人，培尔一开始有很高的潜力，他有可能成为"世界的外衣上一颗闪亮的纽扣"——他也许会成为艺术家，因为他富于想象。但是他没有选择当一个圣人，也没有选择当一个罪人，而是当一个投机的庸人。如今所有的机会都逝去了，报应将至，他注定要落入铸纽扣人的铁勺内。但是易卜生——我们还记得他给布朗德的教训——在最后又可怜起他来，给了培尔最后一次救赎的机会。在索尔薇格"宁静的爱"中[1]，培尔保住了自我。现在他意识到"做自己就是杀死自己"，他打算向比及时行乐更高的使命进行自我牺牲式的奉献，以此来赎回自己的灵魂。也许，在最后一个十字路口，铸纽扣的人会在培尔不牺牲身边幸福快乐的情况下，裁决他是否完成了任务——这是布朗德没能摆脱的困境。

眼下，易卜生也即将在他的艺术生涯中面临同样的困境。他决定走上布朗德和培尔·金特的道路，克制他个人的享乐，向最高的使命奉献自己。这一重大决定的直接结果，是他在1869年从罗马迁往德累斯顿；不久又产生了一个更具体的结果——《青年同盟》。这部剧是关于挪威南部小城里的政治运作，虽然技巧拙劣，但是易卜生着手新事业的决心呼之欲出。这部作品全篇没有一句韵文——没有诗意的痕迹——关注的是当代生活的细节和问题，其紧凑的五

[1] 这句话出自《罗斯莫庄》里的吕贝克·维斯特之口。不管是在这部剧中，还是在《培尔·金特》以及易卜生大部分的作品中，易卜生从不怀疑爱情是救赎的一种形式。究其原因，主要是易卜生认为这是唯一一种能"从外在"升华人类的理想。

幕结构让人联想到佳构剧。《青年同盟》虽然有些烂俗、缺乏艺术性，但它在很多方面都标志了易卜生艺术的新阶段。到了后期，他虽然用另外的形式表现了他的诗意，但是韵文已一去不复返。[1] 一同逝去的还有曾经来势汹汹的诗剧名篇，以及它们所传达的自由。易卜生进入了极端自我否定的时期，这一时期的标志——他喜爱意大利，讨厌德国人——是他搬到德累斯顿。然而，成为他当时艺术核心的是德国的井井有条、条理清晰、严谨克制，而非意大利的热情奔放、温暖怡人、如痴如醉。

但是，在完全抑制住自己的浪漫主义之前，易卜生出版了他最后一部宏大的救世主义史诗——《皇帝与加利利人》。它写于罗马，最终在开始创作的九年后也就是1873年问世。这部不朽的两部曲一共十幕，易卜生显然是要把它写成自己的哲学声明。"批评家们一直要求的积极的世界哲学，"他写道，"都在这部戏中。"他试图解决自己的矛盾，同时采取一种积极的姿态，易卜生大量借鉴了黑格尔的观点。这部戏甚至还有一个黑格尔式的副标题："一部世界历史剧"——黑格尔的正反合模式也是该剧主题的发展模式。易卜生的正和反都得到了清晰的诠释，但是他的合却十分模糊，称不上是"积极的世界哲学"。就算他想，易卜生也不能整合他的反叛，

[1] 参见易卜生写给露西·沃尔夫的信（1883）："韵文已经严重损害了戏剧艺术……未来的戏剧中不会再采用韵文了；它和未来戏剧家的目标肯定是不相容的。因此它注定要完蛋。艺术的形式会消亡，就像史前时代奇特的物种总会有灭绝的一天……我本人在过去的七、八年里几乎没写过一句韵文；我专注于更加难写的艺术形式，用真实朴素的生活用语进行写作。"

易卜生在这封信中夸大了自己的立场。他虽然不再是诗化戏剧家，但仍然是戏剧诗人。一年之后他在另一封信中承认道："我还记得我曾经对韵文艺术表现得不太尊重；但那都是因为我在特定时期和这一艺术形式的关系导致的。"

他的矛盾依旧没有解决。但是,易卜生非常喜欢这部剧,认为这是他的杰作。该剧文脉清晰,形式上模仿对观福音书,富有极强的幻想色彩,可以说是一部面向未来世界的预言书。

这次易卜生爽快地承认了他和主人公间的密切关联。主人公是4世纪罗马皇帝朱利安——由于他力图颠覆作为国教的基督教而被称为"叛教者"。在上篇"恺撒的背叛"中,易卜生追溯了朱利安的早期生涯,把他塑造成一个理想幻灭的年轻人,为了追求真与美尝试了各种不同的宗教体验。然而,没有哪一种宗教学说叫他满意,于是他全盘否定它们,最后被酒神哲学所吸引,而来自以弗所、名叫神秘的马克西姆的酒神先知成为他余生的精神导师。朱利安在恺撒王国和基督王国间摇摆,而这两个王国对肉体和精神的看法互相矛盾、对自由和必然性的要求互相矛盾、对自我实现和自我克制的侧重互相矛盾——培尔·金特和布朗德都活在他的灵魂里,同时又把他撕成两半。朱利安想要诉诸超自然以解决他的矛盾;在马克西姆的帮助下,他参加了鬼魂的盛宴,期望找到自己的救赎之路。

在降神的过程中,朱利安看到"三个必然性之下的自由人"的幽灵:该隐、犹大、一个"身处幽灵中还未现身的人"。我们后来知道,最后一个人是"弥赛亚",他既是统治者又是救世主的神皇——"精神王国的皇帝、肉体王国的神"。朱利安立刻意识到这位弥赛亚就是自己,他满怀救世的热情,决心寻找神谕中提到的第三王国——一个只能运用神秘的意志才能实现的王国。和以赛亚一样,第三王国综合了两种对立的主张。"它以知识之树和信仰之树为基础,它对它们既恨且爱",它将"非理性中的理性、理性中的非理性"合二为一,它结合了肉体的愉悦和精神的言辞。这套自相矛盾的说法没有得到充分的解释——但是在易卜生对未来的憧憬

中有一件事是肯定的："在那个王国中，反叛的口号将得以实现。"

在《皇帝与加利利人》的下半部，易卜生揭露了朱利安虚假的救世主身份。朱利安错误地理解了神谕并追求权力意志，他迫害基督徒，宣称自己是唯一的神帝，同时复兴太阳神和酒神的仪式。然而，朱利安的叛教和他同耶稣基督的斗争，反而使基督教更加强大：神迹再次涌现，信徒们喜悦地拥抱殉教者。朱利安甚至在不知不觉间帮助实现了一则古老的基督教预言。他重建阿波罗神庙时，眼看着神庙被龙卷风摧毁，而基督曾预言了它的毁灭。教皇咒骂他、人民反抗他，朱利安开始模糊地认识到："耶稣基督是最了不起的反叛者……他活在人们反叛的思想里；他活在他们对一切可见的权威的鄙视和反抗中。"[1]

马克西姆曾向朱利安预言："皇帝和加利利人都将臣服。"——但他没说哪一方会死去。恺撒和基督会融合成新的弥赛亚，如同幼儿服从青年，青年服从壮年。现在，朱利安必须为他误解了马克西姆的预言付出代价。他试图通过征服世界来建立自己的神性，然而他失败了，朱利安最终在波斯负伤。朱利安和易卜生后来的英雄（《建筑大师》中的索尔尼斯）一样希冀"不可能"，他在"空中飘荡的歌声"中死去。马克西姆道出了他的墓志铭。朱利安被误导了——和该隐、犹大一样——他被挥霍灵魂的慷慨上帝误导了；但他的死使人类朝着目标更进一步。虽然在马克西姆看来，朱利安不是两个王国间的协调者，但马克西姆确信"第三王国必将到来！人的精神将再次传承它的遗产——而后香火供奉尔等，还有那两位宴

[1] 易卜生对耶稣的理解，和厄内斯特·勒南在1863年出版的《耶稣的一生》中的理解十分接近，可以肯定他读过这本书。特别是在勒南这本书的第7章，耶稣被塑造成了彻头彻尾的反叛者，为人民摆脱政府和完全的理想主义而献身。

会上的来宾"。人类还需等待"强有力之人"——"有此意志之人可为之"——弥赛亚将把人们转变成地上的神明。

《皇帝与加利利人》含有大量令人惊叹的戏剧段落,并且高瞻远瞩了尼采后来对基督教、酒神精神和超人的看法。但是该剧没能表达出剧作家承诺的"积极的世界哲学":第三王国依然是一个模糊不清的梦想。尽管如此,《皇帝和加利利人》充分表达了易卜生的救世诉求,以及始终流淌在他思想根部的宗教血脉。此外,易卜生通过恺撒王国和基督王国的矛盾,体现他自身不可调和的矛盾——肉体与灵魂、自由意志与必然性、现实主义与理想主义——这些矛盾总是以这样或那样的方式出现在他的脑海中。易卜生1887年在斯德哥尔摩做的一次演讲时说:

> 人们说我在很多场合中是个悲观主义者。我确实如此,因为我不相信人类思想的绝对性。但我同时又是一个乐观主义者,因为我完全、坚定地相信思想可以传播和发展。从我们这个时代的思想所走过的路来看,我尤其相信它们将朝着我在《皇帝与加利利人》中暂称的"第三王国"的方向前进。

他之后的其他戏剧无论多么隐蔽,但仍在为实现救世梦想而奋斗。

但是,在《皇帝与加利利人》之后,易卜生却结束了救世戏剧的创作。既然走上了"未来艺术"的道路,他决定不再创作漫无边际的史诗剧来描写高高在上的人,而是创作结构精致的现实主义散文剧来描写社会底层的人。随之而来的是他转向了古典主义的客观模式。现在他关心的是表现现代生活,这一主题和他青年时代的诗化浪漫主义是不相符的;因此他有目的地约束了自己的情感源泉,

演变出严谨克制的风格。无论这一决定最终会给他带来怎样的好处，眼前的牺牲必然是难以估量的。易卜生决定放弃峡湾与山川的自然布景，代之以塞满家具的精致客厅；腾飞的意象、暗示的比喻被客厅里谈论烟酒的无聊对话代替。由于掌握新的实验形式花了易卜生不少工夫，抛弃自己年轻时引以为傲的技巧势必让他恐慌不安。虽然之后他一直对自己的这一决定后悔不已（他最后的几部作品是他悔恨的隐痛），他还是没有重回诗化的史诗剧形式。也许他是恪守自己的信条，为了成为自己才决定杀死自己。他扼杀渴望自我表达的浪漫主义，是为了公正地寻求真相。

毫无疑问，整个现代艺术中最无畏的决定之一，所作所为皆出自这位——借用埃德蒙·威尔逊对马拉美的溢美之辞——"文学圣人"之手。然而，易卜生希望的是对自己的艺术保持严格的疏离姿态，但他向古典主义的转向是不彻底的，他所期盼的客观也远没有实现。客观地说，易卜生的艺术确实改变了；并且这一时期的他全神贯注于小心地构筑"现实"。必须强调的是，易卜生被现实主义吸引的原因是相当与众不同的——并不是因为它给戏剧家提供了记录生活表象的机会，而是因为它能让他透过表象抵达潜藏的真实。总而言之，易卜生的反叛——他希望透过事物的表象，揭露人类真实的动机——让他从众多同时代艺术家和后继者中脱颖而出，而这些人中的大部分不是时事评论家就是照相师。在此期间，易卜生的怒火主要因现代社会的虚伪而起——现实与理想间的鸿沟、行动和言语间的距离——而他的非难指向构成现代规则基础的谎言。总的来说，虽然易卜生的形式手法改变了，他的主题在本质上是不变的；虽然他的风格更加客观了，他的戏剧在本质上依旧延续了他的反叛。

易卜生的散文现实主义表面上看是一种全新的手法，在这之下

作为主旋律的老问题依旧醒目。在改造自己艺术的过程中，易卜生没能颠覆他浪漫主义的反叛；他不过是找到了表达它的另一种方式。他把注意力转向社会生活，不是要肯定它，而是要鞭挞它、净化它，[1]从妥协退让中维护个人的权利；他采用散文语言，是为了发掘用形式而非言辞表意的现代诗歌。目前为止，易卜生的艺术还远没有定型。由此开始，他将无休止地实验、发展、改进，来创造一种能满足他二元对立天性的艺术形式。鉴于他的反叛被形式所限，易卜生的艺术也不能那么自由地表达他的情感生活了。但是，他对理想的向往之情有增无减。即便资产阶级的家具堵住了窗户，易卜生所钟爱的峡湾——浪漫主义自由的象征——还是能从窗外瞥见。虽然他采取了不同的迂回道路，他时常还在寻找上山的路，回到山上纯净、自由的空气中。

在易卜生"现实主义"时期的巅峰之作《群鬼》中，峡湾和高山遥不可及，但是透过温室的窗户还能看到它们，它们与室内腐臭的氛围形成了鲜明的对比。有了《群鬼》，易卜生终于掌握了他的新戏剧。在经历了《青年同盟》《社会支柱》《玩偶之家》的实验失败后，他终于使形式和内容实现了完美结合。他的成功源自大量的

[1] "左拉是在下水道里洗澡，"易卜生写道，"我是要清理它。"对社会生活的指责可以看作积极的行为，易卜生在1886年的一封信中也认定了他作品中的社会目的："我们每个人都应该致力于完善这个世界的社会秩序，我将为此竭尽所能。"然而，易卜生的讽刺总是朝着消极的方向发展；只有在《小艾友夫》中，主要人物在最后为了人道主义理想而献身，作品才反映出积极的目的。但是萧伯纳却奉该剧为典型，并得出了易卜生在政治上的意识形态观点。他在《易卜生主义的精髓》中写道："因而我们看到在易卜生的脑海中，通往共产主义的道路在于最坚定不移的个人主义。"这是胡说八道，即使是易卜生心情最好的时候，他也断不能忍受计划社会的概念。萧伯纳没能或者不愿意理解易卜生天性中的无政府倾向，部分原因是他对这位剧作家长久的误解。

手法实验；在仔细研究了希腊戏剧之后，他舍弃了佳构剧的手法，[1] 采用了索福克勒斯悲剧更加综合的结构。最终，他摆脱了佳构剧干扰的杂音。《群鬼》没有了惊人的转折和难以置信的对话，没有意外的因缘（比如《青年同盟》），没有在最后一刻停航的赴死之船（比如《社会支柱》），邮箱里也没有揭发信（比如《玩偶之家》）。反而如弗朗西斯·弗格森所发现的那样，这部作品按《俄狄浦斯》的模式来架构，开头便已处在灾难即将爆发前，发展如侦探故事一样，靠挖掘过去的线索来推动，最后抵达不可避免的可怕结局。由于形式的完善，戏剧思想和戏剧动作之间再也没有结构上的不协调感了——其中一个例子就是《玩偶之家》，剧情结束后还跟了一串长长的议论。思想和行动被很好地统一在作品的核心意象中。

这一意象的重要性已经体现在了标题上：群鬼到处肆虐——阿尔文太太在关键的一段中说，群鬼分为两类：

> 我半信半疑地想我们都是鬼，曼德先生。这不光是我们从父母那儿继承到自己身上的东西，还有一切僵死的思想和过时的信仰之类的……而且我们可悲地害怕光明。

阿尔文太太的群鬼，一是理性的余孽——已经失去了意义却还在流

[1] 同他所有的态度一样，易卜生对佳构剧的态度是暧昧的。他运用法国人的技巧，同时又嫌弃它们。谈到他自己的佳构剧，他这样写道："这些作品有最完美的技巧，因此它们能取悦观众；它们没有诗歌，说不定因此让观众更喜欢。"虽然他从佳构剧中获益良多，但他再也不推崇他所谓的"精雕细琢的戏剧糖"了。关于佳构剧如何影响易卜生剧作结构的深入研究，可参见莫里斯·瓦兰西的《鲜花与城堡》。

传的信仰的鬼魂,二是精神的余孽——死人的灵魂占据了活人的身体,控制了他们的生活和命运。在阿尔文太太和屋子里的人,特别是和曼德牧师的谈话中,过去僵死的理念被检验、被推翻。阿尔文太太为自由观点辩护,同以牧师为代表的社会支柱身上的虚伪和刻板斗争,公开谈论乱伦、婚前性行为、儿童优育、女性平等等"禁忌"的话题。这部剧的思想——遭遇了易卜生对所有思想所预言的命运——也变得有点诡异,但阿尔文太太和曼德牧师间的对话却显得过于简单化。

但是比起普适的看法,易卜生对具体的思想更是兴趣缺缺。阿尔文太太和布朗德一样不单是作为一个说教者的形象,同时也是自身有严重缺陷的悲剧受难者。正是在戏剧动作中,她的根本缺陷——意志的软弱和狭隘的理解——才暴露了出来。她虽然有权利的观念,却没有正确施行权利的观念:没有激进的行动,只有对权利观念温和的怀疑。阿尔文太太虽然善良、聪明、思想开放,但她不能从自己的理论中锤炼出有效的行动,她缺少践行自己信念的勇气。因此,尽管她致力于启迪他人(易卜生总是把她和照亮黑暗的灯联系起来),她自己也是愚昧的。就像曼德牧师和他狄更斯式的影子杰克·安格斯川一样,她是一个伪君子,舆论的压力和对流言的恐惧支配了她的行动。

阿尔文太太虚伪的道德集中体现在了孤儿院上,这里和安格斯川的水手之家一样,都是建立在腐朽基础上徒有其表的丰碑。阿尔文太太把上校的财产倾注在这座建筑上,希望借此平息舆论,既减轻她的负罪感,又隐藏她丈夫的过去,同时摆脱阿尔文的遗毒,维持欧士华对父亲的美好记忆,但是那座脆弱的建筑难以担此重任。孤儿院着火的时候,仿佛过去所有的谎言都随着它一起烧掉了(阿尔文上校的名字适得其所,它将在安格斯川的妓院里长存)。而遗

传了梅毒、已经病入膏肓的欧士华也毁灭了。她意识到欧士华的病，表明了阿尔文太太教育的开始，而这一过程要一直持续到戏剧结束。她一直视欧士华为自己的延伸，她得不到的自由可以在他身上实现。但现在她认识到欧士华也是鬼，他是他死去的父亲的延伸，他的病态中带着家族的遗毒。为了找出阿尔文家族厄运的根源，阿尔文太太不断挖掘着过去——和俄狄浦斯一样，她发现自己就是罪人。

然而这一过程是平缓的。当她以欧士华享受生活的眼光看待问题时，阿尔文太太终于承认自己扼杀了丈夫的感官生活，而在他变得不检点之后还和他在一起更加重了她的罪恶。但是，她的教育还没有完成。她还以为通过谅解就能矫正曲直，并且决心告诉欧士华家庭背景的真相来拯救他。但当黑暗散去，"启蒙"的太阳升起，欧士华终于能"看清这个家"的时候，他也随之痴呆了。他的病使他无法形成自由的理念或先进的思想，因为——就像古希腊的必然律和基督教的原罪——早在行动开始前疾病就决定了他的命运。阿尔文太太悲剧性的教育就此结束。她和俄狄浦斯一样发现过去是不可弥补的。就像俄狄浦斯在岔路口杀了拉伊俄斯，她不离开丈夫的决定（悲剧性弱点的现代形式）启动了不受人的意志控制的毁灭机器。她为复仇所追逐，被迫施行安乐死，又发出优柔寡断的呼喊。她看着欧士华痴痴呆呆地摸索太阳，远处纯净的峡湾若隐若现，似乎是在数落着现代社会的愚蠢和徒劳。

易卜生在该剧的笔记中写道："整个人类都走上了歪路。"这暗示了《群鬼》不仅仅是阿尔文一家的悲剧，而是19世纪资本主义欧洲的悲剧。他的根本目的是要说明不假思索地保留陈规滥俗不光毁灭了传统的家庭，还会进一步毁灭整个现代社会。因此，阿尔文太太的弱点、欧士华的病、阿尔文上校的放浪、安格斯川的虚伪以

及曼德牧师的愚蠢，都不过是现代社会垂死的根系上开出的腐朽之花。因而《群鬼》虽然在形式上接近索福克勒斯悲剧，但是缺少了一个索福克勒斯式的核心：接受人类厄运的宿命。索福克勒斯把英雄的毁灭归因于神的意志，易卜生则把它归因于人类代代相传的愚蠢和野蛮。所以易卜生的立场和古希腊宿命论是截然对立的：哪怕是他对决定论的信念也暗示了对意志的信仰。在他确信人类走了邪道的信念背后，他悄悄地盼望着道德革命能再次救赎人类。在这些现实主义戏剧中，易卜生的任务不是让革命胜利，而是通过揭露死人是如何污染现代生活来展示革命的必要性。因此，即便是在这部超然冷静又客观的作品中，[1] 易卜生的反叛仍继续发挥作用，继续在艺术的表面之下翻涌。

在这一年中，易卜生反常地推出了《人民公敌》。在这部戏中，人们对《群鬼》的敌意激怒了易卜生，他的反叛在怒火的驱使下再次冲破了现实主义的表面。由于他在发表这部戏前，还没来得及平息自己的怒气、深化他的主题，《人民公敌》成了易卜生写过的最直接的论战作品。他骄傲而确信地说《群鬼》"全篇没有一个看法、一句议论是出自戏剧家之口"，但是整个《人民公敌》都是"出自戏剧家之口"。他的自律一时被受伤的自尊削弱，易卜生把这部剧包装成了革命宣传；而斯多克芒除了某些赋予他生命的无心之举外，基本上就是剧作家的传声筒，传达出易卜生个人所认定的肮脏病态的现代市民生活、独裁的多数派、中庸的议会民主、贪婪的保守党和虚伪的自由报社。

最终，《人民公敌》既是一部低劣的艺术作品，又是毫无保留

[1] 易卜生在否认他和《群鬼》中任一角色的联系时写道："我的戏剧没有一部像这部戏一样，剧作家是如此身处局外、完全地缺席。"

地展现易卜生反叛的极佳案例。斯多克芒不像布朗德一开始就是救世的英雄，他是在逐渐认识到现代人类的缺陷后才转向救世主义的。在戏剧的结尾，他的家庭紧密团结在他的周围，他准备以选择性生育来改造世界，他把自己看作路德和耶稣。[1] 基于斯多克芒的发展，戏剧动作几乎完全居于戏剧思想之下；而斯多克芒也成了易卜生戏剧中唯一一个没有检验他叛逆的理想主义对他人幸福的影响的反叛者。这部剧显示了易卜生在放松了警惕后，允许他的改革倾向暂时战胜了他自我批评的二元论；由此暴露了他的贵族式理想主义，[2] 而这一救世的品格总是深处他艺术的基底。

尽管《人民公敌》有些地方比较粗糙，有些不明所以的歇斯底里，还有些故作姿态，但它所拥有的活力和劲头是易卜生其他的散文剧不能比拟的。剧作家仿佛摆脱了艺术的复杂性，再次呼吸到了自由那令人愉悦陶醉的气息。这部剧实际是一部转型作，从中可以预见易卜生后来的发展。易卜生显然对貌似公正的客观形式愈发不满，他开始筹备更加个人化地、有力地、直接地表达自己的反叛。

[1] 斯多克芒在极度愤怒中喊道："我要把我的墨水瓶砸到他们脑袋上！"很快他决定召集12个小叫花子作为他的门徒，他要把他反抗的遗产传递给他们。

[2] "左拉是民主派，"易卜生写道，"我是贵族。"意思很明显，他相信人格上的贵族。有意思的是，当这位贵族落入阿瑟·米勒这样的民主信徒手中时，他为了百老汇的舞台删减了《人民公敌》。剧中的反社会元素被说成是"法西斯的"而砍掉了；启示性的格调被谦和与理智平息；反抗的个人主义姿态被洗刷成祈求少数派的保护。在前言中，米勒说这部剧解决的问题是"当多数人嗤之以（原文如此！）危险而恶意的谎言时，民主保护政治少数派的承诺是否会被搁置。"显然这部剧不是干这件事的。但是为了让这部作品适应它束手缚脚的自由民主框架，米勒进一步砍掉了它激进的四肢（比如易卜生那句"孤独的人是世界上最强大的人"，被米勒改成"我们是最强大的人，强大的人必须学会孤独"——陈词滥调的格言）。我们赞同米勒，政治小团体应该免受政府的干预，但是易卜生的论证要比这深入得多。

如此看来，自易卜生创造背教者朱利安之后，斯多克芒也许是第一位真正积极正面的英雄——但是他过于简单化的英雄气概不能满足剧作家的二元论。在《野鸭》中，易卜生为了惩罚自己的这份任性放纵，对救世的理想主义者发起了毫不留情的讽刺。但是在此之后，易卜生结束了社会戏剧的写作。后来的《海达·高布乐》和《罗斯莫庄》都有占主导的中心人物，由此进入了他创作生涯的最后一个阶段。布朗德的救世主义在被改造成《群鬼》的现实主义之后，作品又再次回归到分裂的、半自传性的英雄身上。

虽然《野鸭》可以被视为一部半自传性的作品，但是其中包含了易卜生对自己最严苛的批评，几乎否定了他目前写过的所有作品。《野鸭》的形式更开放、讽刺更刺耳、结局更加悬而未决，易卜生说"从某些方面看，这部新戏在我的戏剧作品中独树一帜"。它的创新尤其体现在它的思想立场上，因为它是易卜生唯一一部完全否定反叛作用的戏剧。斯多克芒在剧作家的明确授意下，声明"一切活在谎言中的人都应该像害虫一样被消灭"，而格瑞格斯·威利——一位狂热的易卜生主义者，他所用的比喻、采取的立场、兜售的象征都表明他仔细研读过大师的每一部作品——揭露了艾克达尔一家的谎言，最后毁灭了其中的每一个人。格瑞格斯试图遵从易卜生主义的原则，他遭到了无情的谴责，让他几乎成了替罪羊。气愤的易卜生描述他的形象是一个"骗子"，"愚蠢、疯狂又神经"，被"严重的正直病"所困扰的好事神经病，"病态又神经质"，一个寻求使命的多余的人，"桌上的第十三个"——总之就是一个丑陋、不受欢迎、没有魅力的人。

不过《野鸭》应该被看成是对易卜生主义的修订而非否定。虽然格瑞格斯看着是一位典型的易卜生主义者，其实很遗憾他是不全面的——差不多是对斯多克芒或者布朗德的戏仿。比如他要献身的

理想是外在的而不是内在的，是他的良心被父亲的卑劣行径所折磨造成的后果；而他实现理想，不是通过自己英勇的奋斗，而是促使他人成为楷模。他误把雅尔马·艾克达尔这个现代的培尔·金特看成高人一等，体现了他认识上的不足；这同时还体现了他是一个不完全的反叛者。虽然格瑞格斯具有布朗德破坏性的狂热（他对艾克达尔的致命影响对应了布朗德对家庭的影响），但他没有布朗德的英雄品质，尤其是布朗德的个人主义和贵族意志；格瑞格斯不是英雄，他是英雄的崇拜者。易卜生一边抨击反叛的消极面，一边也不妨碍他肯定它积极的一面——这是为了修正《人民公敌》中的失衡而故意为之的失衡。因此，易卜生——他此前愤愤不平地说平凡人靠幻觉而活——对这一看法的处理更平和了——不仅是因为他对平凡人更包容了，还因为他对抨击有缺陷的理想主义者更感兴趣。很难说易卜生对理想和反叛的英雄主义主张不感兴趣了，毕竟他在后来的戏剧中还是对以上内容一如既往地重视。他不过是拒绝被盲从的信徒固化成教条。[1] 最关键的是，在讽刺那些企图把他的原则编订成僵化条款的易卜生主义者同时，易卜生也在讽刺自己内心的思想家——那个愤慨的卫道士为了升华人类，不惜破坏人类幸福。

在《海达·高布乐》和《罗斯莫庄》中，易卜生回归了《群鬼》的古典主义形式。死者再次支配了戏剧的动作和人物（《海达》中的高布乐将军、《罗斯莫庄》中的碧爱特），而反叛者再次被给予了暧昧的同情。海达比格瑞格斯更病态、更神经质，并且同样具有

[1] 在给勃兰兑斯的一封信中（1883），易卜生写道："我依然是少数派前沿阵地的斗士……现在不少人站在我写那些作品时所站的位置，可我自己已不在那里了；我在别的地方——我希望，是更远的前方。"

破坏力；但是受辩证思想的修正，易卜生把海达和她要毁灭的资产阶级中庸派进行了浪漫主义的对比。这一对比在《罗斯莫庄》中更醒目。动作不是集中在保守的多数派身上，而是集中在孤独的英雄身上，而且戏剧的发展遵循了吕贝克在严苛却英勇的生活方式的影响下逐渐转变的过程（"罗斯莫的人生观是高尚的。但……它扼杀了幸福快乐"）。在这些过渡性的戏剧之后，易卜生放弃了针砭社会，他再次转向英雄灵魂中的骚动，并且变得越来越主观，直到最后完全抛弃了现实主义。这是他创作生涯的最后一个阶段，恰逢此时他结束了 27 年的流放（其间只有几次短暂的回国），回到挪威。流放的余音依旧响亮，但是他最后的几部戏剧都标志了使命即将完成。

在后期最好的戏剧《建筑大师》中，易卜生天性中被意志所压抑的宗教、神秘和诗意冲动再次勃发，如今被包裹在高度象征化的家庭剧结构里，而对话散文也大量充斥着模棱两可的含义。哈尔伐·索尔尼斯是易卜生后期最引人注目的人物，他是易卜生沉思的写照，是一位从高处被拉低至人群中的救世英雄，如今又苦于把自己再次抬高。这自然是完全的自传，并且我们经常能发现，剧中含有很多易卜生从情感体验、有时甚至是"确切的"体验中抽出的要素。比如希尔达·房格尔一角——这只贪婪、漂亮的猛禽催促着索尔尼斯用生命来展现意志、气概和力量——是根据剧作家在 64 岁时遇见的一位 18 岁少女塑造的（他称她是"冬日人生中的五月暖阳"）。索尔尼斯害怕年轻一代会崛起并毁灭他，暗示了易卜生害怕自己与斯特林堡、克努特·汉姆生、霍普特曼等新生剧作家相形见绌。索尔尼斯感到自己对事业的不断奉献破坏了他的幸福，反映了易卜生质疑和悔恨自己作为艺术家所做出的牺牲，这在《约翰·盖博吕尔·博克曼》《小艾友夫》和《当我们死而复醒时》都有进

一步地表现。索尔尼斯作为建筑师,从建造教堂高塔到"修建人类居所",再到建造房屋高塔的发展历程,对应了易卜生从史诗剧到现实主义散文剧,最后到象征的诗化现实主义的发展道路。

在我们看来,《建筑大师》中最有意思的自传元素是它强烈的救世主题,要特别强调它是因为它经常被忽视。[1] 从这个角度来看本剧(它统领了最后一幕),索尔尼斯又是一位普罗米修斯式的反叛者,并且和朱利安皇帝也有很多相似之处,他也否定了自己和上帝之间不确定的联系。早在戏剧动作开始前,索尔尼斯还是个虔诚的人,他曾经为了表达自己对上帝的热爱,修建歌颂上帝荣光的教堂。作为回报,索尔尼斯相信上帝赐予了他某些超人的力量——"帮手和侍从"——让他拥有了绝佳的好运和惊人的意志。虽然这种解释有些牵强,但索尔尼斯并非狂徒。他的意志——现在染上了悔恨与恐惧——确实是近乎超自然的东西,让他能对自己的员工进行催眠。纵观他的职业生涯,索尔尼斯——有些类似于《觊觎王位的人》中的霍古恩——总是能从环境中获益,就连他的事业也是因一场幸运的意外而起。在妻子的祖屋烧毁后,他在废墟之上建立了成功的事业。

但是自打那次火灾之后,索尔尼斯就开始反抗上帝了。当他的孩子死于火灾的间接影响后,索尔尼斯怪罪上帝剥夺了他俗世的幸福,就为了让他完全投身于神圣的使命。索尔尼斯拒绝成为实现神圣目的的工具,他把花圈挂到莱桑格的教堂塔尖时批评上帝,这场否定在希尔达·房格尔听来——她当时也在场——不知怎的像是"空气中的琴声"的合鸣。那时的索尔尼斯不仅为了上帝的荣光修

[1] 但是赫尔曼·魏干特没有忽视它。他在《现代易卜生》中称这部剧为"神秘剧",并对其进行了敏锐的分析。

建宗教纪念碑,而且为了抚慰人类修建世俗的居所。不过即使是作为"自由建筑师",他也感到不快乐。他的妻子艾琳——充满了对死去的孩子的自责——成了僵化的活死人。同时由于他所建造的房子对社会没什么大用,索尔尼斯(和易卜生一样)非常后悔自己压抑了向往高处的渴望。

现在索尔尼斯怀疑,他所害怕的复仇——上帝的惩罚——将会以年轻一代的形象敲响他的大门。虽然没有从他预期的方向来,但这事确实发生了。正是他年轻的崇拜者希尔达·房格尔——不是他的对手、年轻的学徒瑞格纳——不祥地敲响了大门,不知不觉间成了主的使者。希尔达透过幼年记忆里的理想化眼光来看索尔尼斯,现在她想要她的理想成真了。她决心打磨他愚钝的精神,她敦促他"再做一次不可能的事";索尔尼斯被她年轻的热情所温暖,回之以英雄崇拜,并将道德置之度外。他的意志变得更加坚定,他的良心更加坚硬,他的反叛更加叛逆危险。希尔达让他相信自己是超人的存在,超越了凡人的善恶,于是他决定和她私奔去建造"空中城堡"——虽然他还是谨慎地考虑了"坚实的基础"。

但是首先他必须赢得她的爱,他要展现他的男子气概来超越他的年龄和衰老。他为新家盖的高塔是他表现的机会(神圣结构上的一座宗教尖塔),希尔达说服他不顾头晕,把花圈挂到塔尖上。从本剧的宗教层面来看,这不仅是狂妄的行为也是渎神的行为,它相当于宣告了自己的神性。当他爬到塔顶的时候,复仇随即降临。索尔尼斯在高处头晕眼花,又被希尔达挥舞的披巾所扰乱,他直直摔到了地上;希尔达为实现了不可能的理想欢呼,继续挥舞着披巾,全神贯注于英雄身上,无暇顾及脚边摔死的凡人。当年轻一代闯进花园时,她高喊:"我的——我的建筑大师。"

这部剧宛如一座宏伟的大教堂,晦暗、神秘的冲动如同管风琴

的和弦在其中轰鸣。易卜生再次关注强有力的主人公，他们决定自己的命运，不再是环境的受害者，作品具有了此前所没有的崇高感和庄严感。作为一个反叛英雄，索尔尼斯和易卜生的史诗英雄是处在同一阶层的。他不像布朗德、朱利安和斯多克芒，他没有系统的救世准则来改造世界，但他的勇敢无畏给了阿尔文太太、格瑞格斯和娜拉·海尔茂所没有的精神高度，他是易卜生的个人主义者长廊中最强壮的一位。在与上帝的斗争中，他最终战胜了自负自傲；他的失败又是某种程度上的胜利——他尝试了他最害怕的事情，也就征服了上帝。易卜生对索尔尼斯的态度反映了他对客观反叛的兴趣到此结束了。《建筑大师》摆脱了生物学、决定论和达尔文主义（就连人道主义的医生也屈居次要角色了），并且完全现实主义的解读也不能解释该剧了。易卜生的象征主义开始支配动作，让动作不再清晰明确，而是更有暗示性和隐喻性。他不再满足于为人类盖房子，易卜生重新盖起了他早年的高塔——毫无疑问，现在是把它们盖在严谨形式的"坚实基础"之上。由于恐高和害怕自己力量衰微，他打算以自由表达内心生活的方式把花环放到事业的塔尖上，而这一方式在某种程度上被他弃置了很多年。在接下来的两部剧《约翰·盖博吕尔·博克曼》和《小艾友夫》中，峡湾、高山、大海再次出现在他的作品中，而在最后一部《当我们死而复醒时》，他终于找到了去高处赴死的道路。

《当我们死而复醒时》写于1899年，当时易卜生已71岁。副标题"戏剧收场白"清楚地表明了这是剧作家的最后陈述，而就在中风之前他还说要"拿着新的武器，穿着新的铠甲"重上战场。这部戏的武器和铠甲之新，震惊了一批同情他的支持者。特别是威廉·阿契尔，他说这部戏"完全不合情理"，"纯粹是病态的"，"对形式夸大到了形式主义"。阿契尔对这部戏的反感——其依据是他

确信易卜生"为了深层的含义牺牲了表面的真实"——很好理解，因为他有自己个人的偏见。阿契尔反对伊丽莎白时代的戏剧，因为它们有"不真实的"旁白和独白。如果我们不再把易卜生看作单纯的散文现实主义者，我们就会发现《当我们死而复醒时》仍是对旧主题的延续和强化。他的神秘主义不再受真实表象的遮掩，在剧中变得更加奔放和明显。从很多方面来说，这部戏可以和莎士比亚的晚期浪漫剧，以及贝多芬后期的四重奏相提并论：艺术家为了拓宽艺术的可能性，打算放手一搏进行试验。比如和《冬天的故事》相比，剧中也满是细小的漏洞，情节和人物经常是不连贯的，但是它在戏剧力量上却毫不逊色。相反，它是最能体现易卜生卓越的思想和眼光的作品。从中我们还能看到，如果易卜生还活着，他或许会走上和斯特林堡、梅特林克一样的发展道路，创作出日常肉体完全退居次要的灵魂戏剧。

易卜生的最后一部作品总结了以《建筑大师》为开端的一系列自传剧。作品描写了年事已高的反叛者，他对生活感到绝望，又被罪恶感所折磨，最后在临死时体验到了模糊的胜利。与建筑师索尔尼斯一样，雕刻家鲁贝克也是一位工作不能满足他的艺术家。和索尔尼斯一样，他在女性的激励下做出了英勇的行为，并在此过程中使自己受到了极大的伤害。然而，鲁贝克发展的起点比易卜生的其他英雄都要靠后。他的生命没有在认识到工作与爱情不可调和时终结，而是始于这一认识，因此在整个戏剧动作中，他试图将这两个对立面熔铸成一个结合的整体。实际在戏剧开始之前，鲁贝克就放弃使命选择了生活的快乐。在辛苦工作了一辈子之后，他选择半退休地安度晚年——他与妻子梅遏住在阳光充沛的意大利别墅里，为大人先生们制作肤浅的半身像。但是很快，鲁贝克就对这种没有目标的幸福感到厌倦了，而且梅遏也开始厌倦他了。现在，鲁贝克对

妻子感到厌烦、不悦、冷淡，他回到北欧的一个疗养区，在峡湾和群山间呷着苏打水看报纸。一边是梅遏责备他没有履行承诺（他答应要带她从高山上俯瞰"世界上所有的荣光"），鲁贝克也在责备自己错失良机，渴望着一股强而有力的热情能赋予年迈的生命一点意义。

当他偶遇了一位带着女护士、身着白衣的神秘女子时，鲁贝克相信他找到了自己一直在寻找的东西，而这位名叫爱吕尼的女士，恰好是他早年杰作《复活日》的模特和灵感源泉。那时，爱情是他工作的动力；现在，鲁贝克意识到只有爱吕尼能解决他争斗不休的矛盾。但是这个认识来得太晚了。爱吕尼曾经提出要"坦诚、毫无保留地……用她年少的热血"服侍他，而鲁贝克拒绝了她。他害怕素材操纵主人会有损他的艺术，因此他仅仅是为这段"宝贵的时间"谢过她就走了。艺术家男人和母性女人间的矛盾（后来萧伯纳探索的矛盾）导致了爱吕尼精神上的崩溃。救赎来得太晚，仁爱的上帝变成了死神，她现在仿佛坟墓上立着的冰冷雕像。她满心渴望复仇，她计划用随身携带的小刀杀了鲁贝克。以现实主义的标准来看，她就像个杀气腾腾的疯子，但是现实主义和这部剧是不相容的，她更像是一个象征符号——象征了复仇女神。[1]

鲁贝克在爱吕尼身上寻求救赎，梅遏则在猎熊人乌尔费姆身上寻求救赎。在这部戏的交叉结构中，丈夫和妻子的角色互换是诡异

[1] 易卜生的爱吕尼和迪伦马特的《老妇还乡》中的克莱尔·撒欠纳西安之间的相似点是难以忽视的。她们不仅同样展现了寓言式的非人品质，而且还共有很多具体的特征：爱吕尼和克莱尔都结过很多次婚（嫁给俄国人、南美人等等），都在爱情结束后被迫过上妓女的生活，如今她们都致力于向毁掉自己人生的男人复仇。迪伦马特把易卜生戏剧中暗示的东西清晰化了——他的女主角和某些希腊悲剧中的复仇形象（美狄亚、克吕泰墨斯特拉、复仇三姐妹）是相似的。

而细微的。梅遏是肉欲、享乐、温暖和生命的化身（标注出了她名字的含义），她和乌尔费姆是天生一对，她十分宽慰地发现这个人"没有一点艺术家的品质……"[1] 他们都是年轻健壮的动物，除了满足肉体的愉悦之外没有别的愿望。乌尔费姆实际上是一种萨梯[2]的形象（"淫荡好色"），并且他与狩猎的联系——与熊、狗、鲜血和生肉的联系——存在于他的爱情生活中：他视所有的女人都是"猎物"。然而，正是这位斯堪的纳维亚的斯坦利·科瓦尔斯基替梅遏实现了鲁贝克的承诺，他将带着她离开"咸湿的水沟"，带她看遍不受"人类足迹和污点"玷污的世间荣光。乌尔费姆和梅遏拥有世俗的快活享乐，他们来自和鲁贝克与爱吕尼完全不同的世界——与死人的世界相对的活人的世界——就连他们日常的闲聊，都因为充满了有关雕塑和模特的神秘语言而形成了强烈的对比。

鲁贝克也在寻找理想的伴侣，不过理由就没那么轻松了。当他试图在爱吕尼身上捕捉逝去的活力时，他发现自己和她一样都是死人了，并且就像爱吕尼告诉他的那样："你我所过的人生中没有复活。"鲁贝克逐渐意识到他的死亡更是反映在了他的石雕杰作上。这件作品——爱吕尼管它叫"我们的孩子"——主要象征了本剧的主题"复活"。和索尔尼斯的艺术一样（还有易卜生自己的艺术），他的雕塑实际经历了三个阶段的发展。第一个阶段，上升的希望和期待的意象，表现为年轻女子（爱吕尼）从死人中升起，并且成为永恒的一刻。第二阶段加入了一系列当代人物，他们和鲁贝克的半

[1] 这句话始终盘踞在詹姆斯·乔伊斯的脑海中。他仰慕易卜生，并用这句话正面描述《尤利西斯》中的利奥波德·布鲁姆。连乔伊斯自己的戏剧《流放》，其结构、主题和人物都以《当我们死而复醒时》为模板。
[2] 萨梯（Satyr）是希腊神话中的森林神，羊头人身，象征淫乱与肉欲。——译者注

身像一样,外表看上去正直体面,却是长着"傲慢的马脸、自负的驴鼻子、没教养的狗头和肥肥的猪嘴"——这些"可爱的家畜"反映了如今的易卜生对他的现实主义戏剧(更不要说喜爱它们的观众了)的看法。第三个阶段对应易卜生最后的自传时期,艺术家本人走到了台前,身负罪恶感的重压,受困在"个人地狱"中,"忏悔被夺走的人生"。

尽管他用艺术的眼光看到了自己无用的希望(鲁贝克谈到他群像中的艺术家形象时说"他再也不会得到自由和新生了"),鲁贝克仍然盼望通过爱吕尼实现变形和复活。而爱吕尼的任务是破除他的幻想,扼杀他的希望,告诉他挣扎的徒劳。"当我们死而复醒时,"她说,"我们看到自己从未活过。"虽然爱吕尼悲观绝望,鲁贝克曾经背叛了精神生活,他们二人还是被给予了攀登自由高峰的最后机会。两对伴侣重新组合,一起在半山腰上过夜。爱吕尼嘲笑鲁贝克,催促他"更高、更高——要更高。"鲁贝克无畏即将到来的风暴(狂风在他周围回旋,唱出"复活日的序曲"),他决心攀上最高峰,实现他没能兑现的承诺。他的意志变得无比强大,爱吕尼甚至忘记了杀他的打算,满心欣喜地跟随着鲁贝克——"在光明中飞升,在所有闪耀的荣光中飞升!上到承诺之峰去吧。"当乌尔费姆和梅遏安全地待在下面时,鲁贝克和爱吕尼在山峰上举办了他们的婚宴。但是他们登高的渴望和布朗德一样,最终在雪崩中达到顶点——这对不幸的伴侣被大雪所吞没。他们在死亡中找到了模糊的满足,精神上达到了空前的愉悦,梅遏在山脚下唱出了自由之歌:"我像鸟一样自由!我自由了!"

"我像鸟一样自由!我自由了!"这也是鲁贝克的墓志铭。这部古怪又扭曲的戏剧总让人想起《科罗诺斯的俄狄浦斯》,剧中的雕刻家在经历了错误的一生后,在只有神才能涉足的渴望之山上获得

了最终的解脱。易卜生也在这部最后的艺术自白中传达了他的解脱感。他一生致力救世,伴随着鲁贝克,他在想象中感受到自己正向山峰迈进,去往广阔无垠的天原。30年前布朗德喊出预言:"人必须奋斗至死!"而易卜生在这30年间都在同心灵和思想上的怪物英勇搏斗,反抗一切限制个人自由的世俗势力和神权势力。他的奋斗让他游历欧洲,四处寻找家园,从现代世界流亡到精神中,不断揭露世界的隐疾和腐败。他苦于探索忠实地表达自己的双重思想,不仅要能反映他主观的反叛,还要能适应现代社会。他徘徊在峡湾荒原间,下到城市的低地中,他渴望高处、怒视深渊。最终,易卜生找到了返回高山的道路,那里没有人类的"污点",只有纯粹绝对的自由与反叛。他天性多变、永不满足、勇往直前,只有死亡才能使他平静:他青年时代所预想的完全革命只能在末日里实现,只能在北欧天空中倾泻的纯洁的、冰冷的雪崩里实现。在《当我们死而复醒时》中,精神的流放找到了归宿,救世的先知找到了终极的真谛,疲惫的艺术家找到了安息之处。而易卜生在穷其一生无休止地渴望之后,这位反叛者得到了解脱。

三　奥古斯特·斯特林堡

从表面上看，奥古斯特·斯特林堡也许是反叛戏剧中最有革命精神的。实际上，这一荣誉当归易卜生，但斯特林堡无疑是最焦虑和最具实验性的。他永不满足，企图把握不断变化的事实。他就像是一位现代浮士德，不自觉地进行试验——他在痛苦思想的坩埚中寻找着点石成金的奇迹。这一比喻是贴切的，因为点石成金——把现有的材料变成更高级的东西——是他一切活动的目标。在科学上，他把贱金属转变成金子；在宗教哲学上，他把物质转变成精神；在戏剧上，他把文学转变成音乐。事实上，他的全部人生就是通过检验不同的宗旨，来寻找终极真相的贤者之石。在他的戏剧中，每一部新作品就是一次新的起点。他试验了拜伦的诗剧、自然主义悲剧、通俗喜剧、梅特林克的童话剧、莎士比亚的历史剧、表现主义梦境戏剧以及奏鸣曲形式的客厅剧。在他的宗教和政治立场上，他涵盖了所有的信仰与质疑，囊括了实证主义、无神论、社会主义、虔敬主义、天主教、印度教、佛教和史威登堡的神秘主义。在他的科学研究中，他的范围包括从达尔文到神秘学、从自然主义到超自然主义、从形而下到形而上、从化学到炼金术。他的文学作品无论是长篇自白小说、反对女性的短篇小说、革命性的诗歌、辛酸的书信、科学论述、戏剧声明，还是短剧、足本剧、两部曲和三部曲，都是一部部长长的自传。相比其他戏剧家，斯特林堡写的就是自我，而他持续探索的自我是匍匐于天地间、极度渴望从荒凉宇

宙中挖掘出绝对事物的现代人异化的自我。

出于他充沛的浪漫主义,特别是他首创了相对于易卜生"现实主义"的"反现实主义"戏剧,斯特林堡通常被视为易卜生的反面,是与冷漠、实际的资产阶级相对的不羁的波西米亚人。乍一看,区分这两位斯堪的纳维亚人的巨大鸿沟,比区分他们两个国家的边界要广得多。对比《社会支柱》和《一出梦的戏剧》,前者结构紧凑、细节究究,戏剧发生在充满家庭问题、日常对话和社会意识的光明世界;后者主线模糊、形式散漫,戏剧发生在充满想象、幻觉和梦魇的奇幻世界。然而,以上两部戏都是各自艺术的极端例证;两位戏剧家之间的对比无疑是强烈的,但过分强调区别就忽视了他们的共同点。实际上,他们都是同一戏剧运动的组成部分,他们之间的一些共同点鲜有探讨。

毫无疑问,这一不公正的强调很大程度上要归咎于斯特林堡自己,因为他喜欢把自己和易卜生对立起来,他生涯的绝大部分都花在直接或间接地抨击那些在他看来老掉牙的主题和形式上。[1]他的敌意是可以理解的。当斯特林堡在艺术上成熟时,易卜生已经是欧洲的戏剧大师了——在斯特林堡看来他和权威人物没有两样,因此他要受到抨击。但是,斯特林堡没能充分理解易卜生,而且他的敌对似乎是建立在有意曲解这位挪威人的作品之上的。举个明显的例子,当斯特林堡沉迷于两性斗争时,易卜生对此话题并不感兴趣,除非它是用来比喻人和社会之间的斗争。然而,斯特林堡视艺术(和生活)为战场,那里容不下暧昧与中立,所以他认为易卜生

[1] 易卜生非常明白斯特林堡对他的敌意,还在墙上挂了一幅斯特林堡的画像。他说:"没有那个疯子站在那儿,用他那双疯狂的眼睛俯视我,我一个字也写不出来。"后来,他告诉一位美国作家有关他为什么对斯特林堡感兴趣:"这个人之所以让我着迷,是因为他疯得恰到好处。"

是他的仇敌——自由女性的热情拥护者。

让他确信的戏剧自然是《玩偶之家》。虽然在早些年，斯特林堡高度认同易卜生的布朗德，他还是喜欢将易卜生同这部更世俗的作品放在一起，称其"和它的作者一样病恹恹"。他在这部剧中找到了女性主义"娜拉邪教"的根源，它像可恶的瘟疫一样席卷了整个斯堪的纳维亚；他忽视了《玩偶之家》的复杂性、模糊性和本质上无关性别的角色，简单地将易卜生归为女性的领袖，谋划破坏男权统治。这一最初的误解导致他错误地解读了《群鬼》，认为它是对阿尔文上校的中伤，因为死人是无法反驳对他人格的诽谤的。[1] 他认为《野鸭》诋毁了他的家庭生活，觉得艾克达尔对海特薇格半信半疑的父爱暗示了他斯特林堡不是自己孩子的父亲；他在《海达·高布乐》和《建筑大师》（两部剧都不能证明他所认为的易卜生的女性主义）找到了决定性的证据，证明易卜生自食其果，从而改变了看法。纵观其一生，斯特林堡患有严重的偏执症，对迫害的恐惧和对崇高的幻觉交替出现；虽然他把这些症状转换成艺术的能力成就了他在现代戏剧中最辉煌的胜利，但他的偏执让他很难公正地评价他人的作品和创作动机。但是，正是斯特林堡对易卜生的主题的看法，以及他对易卜生是社会问题的现实主义代言人的无聊定性，构成了两位戏剧家的主要区别。[2]

[1] 参见《父亲》第一幕，剧中的医生说道："我希望你知道，上校，当我听到阿尔文太太抹黑她对丈夫的记忆时，我认为可惜的是那家伙死了。"医生和斯特林堡都没有仔细研读《群鬼》，因为在戏剧结尾处，阿尔文上校被抹黑的记忆有一部分被再次洗白了。

[2] 佩尔·拉格奎斯特的论述是很典型的。为了褒扬斯特林堡，拉格奎斯特不得不攻击易卜生，把所有反易卜生主义批评的炮弹全射了出来："易卜生渴望成为受欢迎的现代剧作家，因为他彻底探索了一切社会的、两性的、心理卫生的热门思想和理想，让我们被完美、固定的形式所限，无法更进一　（转下页）

如果以上看法都是对的，易卜生不过是资产阶级现实主义和自由女性的代表，那么他和斯特林堡间的代沟就是不可弥合的。由于这些看法都是错误的，我们便可以稍稍弥合他们的代沟。易卜生和斯特林堡是在戏剧反叛的何处携手的呢？很明显是在他们基本的艺术攻击上。两者在本质上都是自传作家，都通过把自己的精神矛盾戏剧化来排遣怒火；他们都受强大的二元论支配，并且决定了他们作品的主题和形式的走向；他们都被人类天性中更根本的方面吸引。但是最重要的还是他们都是浪漫主义的反叛者，他们的艺术强烈表达了他们的反叛。

在他生涯的开端，斯特林堡的出发点几乎和易卜生一样。"当回到天性时，我是让-雅克的'亲朋'，"他在1880年对一位朋友写道，"我要和他一样，把每一件东西都翻过来看它底部有什么。我觉得我们都非常纠结于事物是不能被匡正的，而是应该被焚烧、被炸烂，然后重新开始。"两年后，33岁的斯特林堡用诗歌的形式表达了以上观点。在一首名为《建筑计划》的诗中，他想象年轻人把一切夷为平地，而一位德高望重的社会支柱冷眼旁观：

> 天哪！这就是时代的精神！拆毁房屋！
> 可怕！可怕！这算什么建造？——
> 我们拆房子是为了光明和空气；

（接上页）步地发展……"（"Modern Theatre: Point of View and Attack," *Tulane Drama Review*, Winter 1961, p.22）到此，我们不必再去重复易卜生的形式是不固定的，他的基本主题也和社会、两性、心理卫生的"思想"无关。

难道不是一种建造吗![1]

即使是到了 1898 年,斯特林堡在《到大马士革去》的第二部中——借无名氏之口——依旧表达了他决心"废止现行的秩序,要粉碎它",想象自己是"毁灭者、瓦解者、煽动世界之人"。

在这些破坏的意象、革命者的毁灭想象中,斯特林堡与易卜生一道向现代生活发起了决不妥协的反叛。他们在卢梭和浪漫主义中发现了共同的根基,都希望用孤注一掷的疗法将人类从精神的空虚中拯救出来:斯特林堡要清理腐朽的建筑,易卜生要炸沉方舟,他们要与一切现存的社会、政治、宗教秩序不懈斗争。这些斗争中负面的、个人的、本质上反社会的性质暴露了他们形而上的根源。两位剧作家一开始都是救世的反叛者,被强烈的宗教需要所驱动,决定向旧上帝开战同时又得出某些新东西。斯特林堡的早期戏剧,像《自由思想家》《被放逐者》《奥洛夫老师》,在反抗上帝方面,经常让人回想起易卜生的《布朗德》和《皇帝与加利利人》,有时他甚至是作为疯狂的作家和邪恶之父对上帝表示公开的攻击。比如在《奥洛夫老师》的结尾,上帝满怀恶意地将苦难带到世间。"(地上的)生物,"上帝说,"相信神是像我们这样的,看着他们徒劳地挣扎让我们快乐。"普罗米修斯式的逆子路西法试图将善带给人类,并且因为他的努力而遭到了放逐。

斯特林堡对路西法的认同感,以及对疯狂的、无情的、机械意

[1] 感谢艾弗特·斯普林科恩让我注意到这首没有翻译的诗歌。本章中的译文均引自伊丽莎白·斯普里奇的译本,只有《朱丽小姐》是斯普林科恩教授的译本,《到大马士革去》是格拉罕·罗森的译本。《地狱》中的段落是我本人从法语原文翻译来的。

志的反叛在他生涯的第一阶段是非常明显的。在他和权威的对立中，斯特林堡还把自己同该隐、普罗米修斯和以实玛利——都是反对上帝之人——等同起来，有时也会非常戏剧性地践行他们的苦难和折磨。如同易卜生自愿从故土流放，斯特林堡也走遍了欧洲，即便是在备受推崇的地方也孤立于人类世界之外。"我生来怀念天国，"他在《地狱》中写道，"幼年的我就为世间的肮脏哭泣，双亲和社会都不是我的归宿。"他常常把自己形容成贱民——"乞丐、被监视的人、流放者"（《地狱》），他从天堂中被驱逐出来，他的眉间刻上了逆子的烙印。斯特林堡对宗教反叛者的憧憬让他超越了通常的革命立场，走向了恶魔崇拜。他练习巫术，崇拜神秘，研究灵魂转世，追寻那些危险、邪恶之物。《到大马士革去》中的忏悔神父说："这个人是魔鬼，他必须被关起来。他属于危险的反叛者一族，一旦有机会，他就要用自己的天赋干坏事。"斯特林堡的自我戏剧化导致他夸大了自己的邪恶行为，实际这些举动没有伤害到除他自己以外的任何人（硫黄给他留下了严重的烧伤）。但是可以确信，他认为自己与恶魔订立了契约，发誓效忠路西法。

这看似比易卜生的形式要激进得多，但是斯特林堡在《地狱》中透露（"我小的时候就在寻找上帝和魔鬼了"），他反抗权威实际上是反向的渴望权威，就像他崇拜恶魔其实是另一种形式的基督教。他的立场是不坚定的，斯特林堡的反叛总是带着一点焦虑和不安，像是一个害怕报应的人做出的行为。易卜生的救世主义是坚定持久的，斯特林堡则经常动摇，因为他害怕来自全能之力的神圣报应。即便当他认为自己是自由思考的无神论者时，这份恐惧也从未远离他。他在《地狱》中声称，当"未知的力量不再掌控世界，并且没有存在的迹象"时，他也就没有了信仰。但当这些"未知的力量"在19世纪90年代开始显现在他面前时，他的救世主义就变得

越来越温和，直到后来他深信这些力量决定了他的命运，并通过每一件事物向他诉说。

然而，他叛逆的救世主义还是留有痕迹。即使他放弃投降，"带着疑惑反抗和挑战上天"，他还是希望执行那些无名权威的意志。他的信仰历程反复无常，他甚至出于自己精神上的不安而怪罪神力：

> 你指引了我的命运；你让我责备他人、推翻偶像、发起叛乱，然后你又收回对我的保护，还让我撤回荒谬的前言！……年轻时我无比虔诚，你让我做了自由思想家。你让我从自由思想家变成无神论者，又从无神论者变成信徒。……假使我再次回归宗教，我肯定10年之后，你又会叫宗教变得荒唐。
> 愿神明不再玩弄我等凡人……
>
> （《地狱》）

这段话反映了他天性中软弱的一面。他既想服从，但他又不禁怀疑神明有恶趣味，会为了取乐而杀死凡人。因此，即便斯特林堡看上去否定了他的反叛，他依然反对那些他既恨且怕的权威。

从另一个角度看，他的屈服改变了他反叛的形式。易卜生为了限制《布朗德》的救世主义倾向，于是用《群鬼》的客观社会模型掩盖他的反叛；后来的斯特林堡也改造了他的救世主义反叛，使之符合他屈服的愿望。上文中所听到的痛苦的呼号，在后来的戏剧中成了最有斯特林堡特色的音调，比如《复活》《一出梦的戏剧》《鬼魂奏鸣曲》——他的反叛在这里是存在主义的，反抗人类存在的无意义和矛盾。因此，斯特林堡和易卜生虽然有着相同的出发点，但

他们很快就分道扬镳了。易卜生依然相信意志的重要性，他开始让自己反叛的理想对抗社会现实：他寻找能改造人类灵魂的精神与道德革命。斯特林堡则开始相信绝对的宿命论（更高力量），对自己的反叛理想失去了信心：他寻找更深层次的精神内省，为的是跳出自己的困境。易卜生继续否定上帝，斯特林堡则在确定和否定之间摇摆，最后陷入易卜生从未有过的悲观宿命论中。易卜生以希腊悲剧的形式写作，他的反叛一直是坚定持久的。斯特林堡最后以希腊悲剧的氛围写作，他的反叛被他想要接受和理解的愿望消解了。

从反面说，易卜生是更坚定的反叛者，斯特林堡是更坚定的浪漫主义者，他会向想象之外的世界做出一点让步。正是他们涉足他者世界的程度不同，反映了两位剧作家本质上的区别。易卜生表面上服从外在真实，而斯特林堡是完全的抗拒。这并不是说一个是客观的，另一个是主观的——二者在本质上都是主观作家，他们都以自己的内在矛盾为艺术主题。但是，易卜生对无意识的反抗要强于斯特林堡，同时他更受现实世界的制约，因此他自愿将自己的精神自传藏在半客观的角色之间的冲突中，而斯特林堡则明明白白是作品的主角，通过艺术的媒介来宣传他的精神观、婚姻观和宗教观。结果，易卜生会用他人的幸福来衡量反叛的后果，斯特林堡则完全专注于反叛者自身灵魂的冲突。

换句话说，即使是运用了古典主义，这一模式和斯特林堡也是完全不容的。在他看来，就连"自然主义"的技巧也不过是实现不加掩饰的浪漫主义的跳板。他不像易卜生，他不能检验自己对客观世界的主观回应，因为他不像易卜生那样相信客观世界。斯特林堡是皮兰德娄的先声，他假定想象之外的世界是没有固定形态和真相的。世界只有通过旁观者的主观之眼观测时才成为"真实"，而（这里他和皮兰德娄是有区别的）当旁观者具有诗意的、洞见的或

预见的力量时就尤为"真实"。斯特林堡的主观相对主义说明了为何他的艺术总是会回归自身和自身的回应，在真相难以捉摸的世界中，只有自我是真实确定的。因此，如果说易卜生主要考虑的是自我实现——或者说在现代社会的狭小区域内开辟一条个人自由的康庄大道，斯特林堡主要考虑的就是自我表达——或者说证明诗人的眼光在无意义的破碎世界中的重要性。二者都是紧密相关的浪漫主义目标，但是斯特林堡连易卜生那样对外在真实不情愿的尊重都没有，他很明显是更加自我的浪漫主义者，他推崇"自我崇拜"（如他在《地狱》中所说）为"至高的存在、存在的终极"。在生活中，这种自我崇拜通常以严重错乱的幻觉形式出现，身处其中的斯特林堡完全丧失了对现实的把握，并且从他的艺术中剥夺了诸如自制、超然和辩证等易卜生式的品质。但是它给斯特林堡带来了酒神的活力，用迸发的喜悦、残酷、绝望、抒情性、无理性吸引着我们——还有一种梦境般的技巧，使他的早期作品摆脱了平衡和适度的需要，而他的晚期作品则完全冲破了规则的制约。

斯特林堡信奉主观艺术，因此不提及他的生平就无法分析其作品，特别是他和易卜生一样一生都受到二元论的影响。对于斯特林堡来说，他的二元论是精神上的而非哲学上的，并且从他出生的那一刻就开始了。他的母亲是一个只看到家庭琐事的裁缝的女儿，他的父亲是一个据说有贵族血统的落魄的轮船代理商。斯特林堡将这一背景视为他日后烦恼的根源，并且总是以在心理上要么准确、要么坦白的方式来解释它。比如在《女仆的儿子》中，斯特林堡表达了他确信——鉴于他的出生被认为是违背了父母的意愿（即私生子）——自己的出生不是自愿的（即本质上是被动的和阴性的）。他将父亲等同于社会的最高层，而将母亲等同于社会的最底层，因此他推断是遗传导致了他在农民的奴性和贵族的傲慢间游移。

鉴于此，斯特林堡的童年完全是典型的恋母模式。他极其热爱母亲，后来他称之为"灵魂的乱伦"（不可思议地坦白），而仇视强大、具有威胁的父亲。就像斯特林堡一生中的其他情感一样，这些早期的情感是混乱而矛盾的。母亲不喜欢他而喜欢他的兄弟阿克塞尔，因此他有时也会讨厌她——有时感觉她是世间最可爱的人，有时又感觉她剥夺了他的爱和食物。[1]而他又以父亲的强壮来衡量自己的弱小，所以他对父亲的仇恨被诏媚的恐惧和尊重缓和了。

斯特林堡对父亲的矛盾态度后来成了他对男性权威的矛盾态度，特别是他既反对又服从更高的力量。他对母亲的矛盾态度则有不同的影响，它决定了他感情生活的形态以及他对女性的普遍看法。如同马里奥·普拉兹在《浪漫主义的烦恼》中所描述的浪漫主义者，斯特林堡把他的母亲一分为二——纯洁的圣母和淫荡的妖妇，日后他徘徊在对女性的热烈崇拜和更热烈的厌女症之间，在不知不觉间概括了他早年的情感经历。斯特林堡在某些时候清晰地意识到，他的厌女症"不过从反面印证了对女性战战兢兢的喜爱"（早些年他还是自由恋爱、闪婚和女权主义的支持者）。然而他被敏感的神经之网所缚，他无法超脱自身的矛盾，一边视女性是吸干他男子气的吸血恶魔，一边又视之为给予他所渴望的抚慰的崇高母性形象。

有时他通过把女性划分为两级来表达这种思想上的矛盾：

[1] 爱与食物在斯特林堡的脑海里是分不开的。《鬼魂奏鸣曲》中骇人的吸血鬼厨子的形象——"她用熬煮的肉、蔬菜和水作喂养，而她自己大啖牲畜的血"——或许是出自他童年缺乏关爱的感觉；相反，剧中的挤奶女工（反映了斯特林堡矛盾心态的另一面）象征了女性的慷慨和充足的奶水。斯特林堡的客厅剧《鹈鹕》（1907）中让一家人缺爱少食的小气母亲——因此害死了丈夫，虚弱了孩子——是另一个小气的吸血鬼母亲形象。

(1)"第三性"——主要是自由女性,他厌恶她们的男子气、不忠贞、无母性和好斗;(2)年纪更大、更像母亲的女性(通常是无性的)——比如乌尔大娘、他的岳母、圣路易斯医院的院长[1],他喜爱她们的温柔和怜悯。通常他试图把两种类型合为一个人——当他成功的时候,他往往就会和她结婚。他经常被女性吸引,他既爱她们的母性特质,又恨她们的男子气,对她们的反应是飘忽不定的。[2] 斯特林堡在《傻子的自白》中描述了他对第一任妻子西里·冯·埃森的强烈情感。只要她还是别人的妻子,并且他们的结合是"精神上的",斯特林堡就推崇她为至高的存在——把她理想化成举止高贵、皮肤白皙、纯洁无瑕的人(她的第一任丈夫弗朗勒男爵毫不浪漫地说她是"性冷淡"),也正是斯特林堡鼓励她走上舞台。但是一旦他们结婚后,他就开始指责她的事业心和争强好胜,更别说她搞女同、背叛婚姻、酗酒、卖弄风骚、失贞、怀上别人的孩子、怀疑他精神有问题、想要支配他,而且还不认账!在他后来的两段婚姻中——一是和雄心勃勃的记者弗丽达·乌尔,然

[1] "深情的修女,"斯特林堡在《地狱》中写道,"待我如婴孩。她唤我'我的宝宝',而我喊她'我的母亲'。说出母亲这个词的感觉很好,我已经有30年没说过了。"他给弗丽达·乌尔的信中写到这位护士:"这位母亲仅仅露个面就能抚慰我。波德莱尔说的(我记得是他)'温暖的母亲乳房'于我有益。"伊丽莎白·斯普里奇在她的《奥古斯特·斯特林堡的奇特人生》中敏锐地注意到,这位温柔的女性抚慰了生病的戏剧家。我自然要感谢她,斯普里奇女士的研究贯穿了本章始终。

[2] 斯特林堡写信给一位朋友,提到他一天之内给西里寄了两封信:"一封信中我让她下地狱,另一封信中我让她来伦贝尔。好吧!这算什么?在爱与恨间变换的情绪算不得疯!"他的每一任妻子都谈论过他不断变化的情感。比其他人更同情他的哈丽叶特·鲍塞这样说道:"我感觉斯特林堡沉迷于走极端。一会儿他的妻子是天使,下一秒就是恶魔。他像变色龙一样善变。"(*Letters of Strindberg to Harriet Bosse*, ed. and trans. by Arvid Paulson, p. 87.)

后是和小他将近30岁的年轻漂亮女演员哈丽叶特·鲍塞——上述模式一再重复,只是强度减弱了,因为斯特林堡逐渐认识到他矛盾的情感源自他精神的错乱。

斯特林堡在每一个他爱的女性身上寻找温和的母亲和邪恶的荡妇,这一倾向源于他对性关系的奇妙态度。他期望浪漫爱情可以升华他的精神,结果却是把他拖入了泥泞:

> 在女人身上我寻找能借我翅膀的天使,而我却落入世俗的臂弯,她用塞满翅膀羽毛的被褥使我窒息!我寻找埃里厄尔却只找到凯列班[1],我想要飞升时她拖我下降,而且总让我想起我的坠落……
>
> (《到大马士革去》第三部)

他在这里描述的是性体验,暗示了他对性行为深刻的厌恶。这份厌恶——他整个一生都对一切生理功能有明显的嫌恶,对自己的生殖力有隐藏的恐惧——为斯特林堡飘忽不定的情感提供了某些依据。他对肉体的憎恶或许是因为他怀念童年时体验到的精神上的纯洁,那时他爱他的母亲超越了肉体上的爱。然而当他长大以后在妻子身上寻找母亲的身影时,他不光要应付一直以来的爱恨分裂的情感,还要应付乱伦禁忌。正是这一禁忌导致他把母性女性转变成蜘蛛女郎——他必须证明他受她吸引——当这一转变失败时,他就会变得性无能,以此作为应对罪恶感的无意识抵抗。[2] 而对于沉迷女性

[1] 埃里厄尔和凯列班均出自莎士比亚的《暴风雨》,两个精灵一正一邪。
[2] 斯特林堡对自己生殖能力的焦虑清晰地表露在他的书信中,他最大的恐惧之一是他会被认为是不合格的情人。他给哈丽叶特写信说道:"我们婚后的第二天,你就说我不是个男人。一个星期之后你恨不得全世界都知道你(转下页)

支配而言，斯特林堡对母亲的渴望让他成了软弱被动的依赖者，同时他的理智又反对他孩童般的状态。简单来说，斯特林堡希望既有孩子的纯洁和依赖性，又有成年人富有男子气概的进攻性。他渴望支配又渴望被支配，在同一个女人身上同时寻找肉体和精神之爱，这些矛盾的要求害他受到永恒的折磨与烦扰。

我很抱歉对斯特林堡的二元论进行赤裸裸的弗洛伊德式论断，但是斯特林堡自己[1]也证明，至少是暗示了这一分析是本质的，毕竟斯特林堡艺术的根基明显与性和病理相关的。另外，从斯特林堡的二元论中我们可以看出，它的核心不光是他的性困惑，还有他各种的艺术、科学、宗教和哲学观点。对于斯特林堡在男女之间的思想斗争而言，父亲和母亲、贵族与奴隶、精神与物质、进攻与依赖都是决定了他事业发展方向的矛盾。如果我们把斯特林堡的二元论放入他的戏剧中，我们就能理解他是如何从自然主义发展到表现主义、从科学唯物主义发展到宗教和超自然、从坚定的厌女者发展到同情一切生物的顺从的禁欲主义者。我们还会理解斯特林堡反叛的易变本质，因为他从救世先知到存在主义空想家的转变，与他在饱受多年痛苦之后矛盾的解决休戚相关。

斯特林堡成熟期的写作以《地狱》危机为界，分为两个泾渭分明的时期——灵魂的黑夜持续了五六年，其间斯特林堡没有写过一部剧作。他的第一个时期（1884—1894），包括像《父亲》《朱丽小

（接上页）还不是奥古斯特·斯特林堡的妻子，你的姐妹们还以为你'未婚'……我们是有孩子的，不是吗？"（Letter to Harriet, pp. 52-58）斯特林堡还坚信"有感官愉悦就不会有孩子"。鉴于他有保持纯洁性行为的需要，他还能做爱是非常不可思议的。

[1] 斯特林堡最终明白了他对女性情感的起源。虽然他不能完全治好自己的精神疾病，他还是清楚自己打小就被困在了永恒重复的循环中。

姐》《债主》《同志》等作品，还有9部独幕剧，其反复出现的主题——这一时期在论文、小说和自传中有进一步地申发——是男性和女性间的斗争。几乎所有这些作品都被认为是自然主义风格的，这与其中大量的非自然主义要素相违背——特别是剧作家不加掩饰地支持男性角色和男权立场。斯特林堡喜欢去掉一切无关的表面细节，更进一步削弱了他对自然主义方法的把控。有时他为了集中于两性战争，[1]甚至会牺牲角色的连贯性和动作的逻辑性。但是，斯特林堡在这一时期的确认为自己是自然主义者——不仅是在戏剧写作的方法上，还在他的实践科学和辩证法上。他放弃了青年时代的宗教信仰，如今他是相信无神论的自由思想家；而后他转向了达尔文主义，又从适者生存、自然选择、遗传和环境方面构思人物。巴克尔的历史相对主义教会他怀疑一切绝对真理，他对实验科学的兴趣鼓励他不仅要实验物质的化学属性，还要将人类视为科学实验的客体，要不带同情和情感地检验他们。

　　斯特林堡有关两性之间的战争概念，毫无疑问主要受到他和西里·冯·埃森的感情危机的影响，但是他对两性关系的看法是有哲学根源的，斯特林堡（就像《父亲》中的上校）以此来印证他的观点。举个例子，斯特林堡很有可能读过叔本华的《论性爱的形而上学》，文中肯定了性吸引是种族为了繁衍，由"为实现其目的而无情毁灭个人幸福的种族意志"发明的邪恶行径——并且为了满足这

[1] 斯特林堡的自然主义观念不是传统意义的自然主义。他认为典型的自然主义戏剧不过是"照相"，他强调一种特殊的矛盾形式："坚持艺术是用自然的手法描绘自然的片段是对自然主义的误解。好的自然主义不会搜索伟大斗争发生的地点，不会爱看平时看不见的东西，不会喜欢在自然力量间挣扎——不管这力量叫做爱恨也好，还是叛逆与社会本能也罢——不会因为其伟大就认为美丑是不重要的。"（"On Modern Drama and Modern Theatre," 1889.）

一意志,爱人们会"不情愿地相伴终生"。斯特林堡阅读尼采也让他确信了自己的两性立场,因为这位哲学家有很多跟斯特林堡一样的偏见——尼采不仅反对易卜生(尼采称他为"典型的老处女"),还反对自由女性("你要去女人那里吗?"查拉图斯特拉问道,"不要忘了带上你的鞭子!")。当斯特林堡把《父亲》寄给尼采时,这位德国哲学家回应说他很高兴看到"自己对爱情的概念——斗争是它的方式,对两性的极端仇恨是它的基本法则……以如此精妙的方式表达出来"。

在接下来的几年里,更多尼采的理念出现在斯特林堡的作品中,他成为这一时期对斯特林堡唯一最重要的影响。在他的影响下(这一直持续到这位哲学家发疯,他还给斯特林堡寄了一封署名"尼采·恺撒"的信),斯特林堡继续执行他热忱的男权计划。他鄙视弱者,崇拜超人,视人生为主人与奴隶、强者与弱者、有产者和无产者之间至死方休的战斗。斯特林堡也和尼采一样轻视基督教,他声称这一宗教只适合"女人、阉人、小孩和野蛮人"。既然他认为基督教是软弱、阴性的宗教,他也开始认为基督教柔软的美德,比如同情、怜悯、恻隐、温柔只适用于女性。

由此可见,斯特林堡歌颂男性阳刚的品质。这一时期斯特林堡最看重的品质是力量——意志的力量、理智的力量、身体的力量。因此,他的男性角色经常被塑造成尼采式的超人,被赋予了超越一般资产阶级道德的勇气。斯特林堡称,他在人类存在的悲剧性和人类天性中坚强、掠夺的品质里获得了残忍的快感。正是这份尼采式的快感让斯特林堡反对易卜生温和的"生活乐趣"。他在《朱丽小姐》的前言中说道:"我在生活强烈而残酷的争斗中得到乐趣。"在追随尼采和达尔文的过程中,斯特林堡有时会俗化、夸大、扭曲大师们的思想。但是,尼采对他的吸引力是非比寻常

的强大——强大到他用婚姻来比喻这位哲学家对他的影响:"我的精神在它的子宫里接受了弗里德里希·尼采射出的无数种子,我觉得自己像一个怀孕的婊子一样充实。他是我的丈夫。"[1]

诸如此类的比喻意义很明显,但是斯特林堡的生活和作品又暗示了他阴柔的依赖性。大量的证据证明,斯特林堡叛逆的阳刚之气是假装多于现实,目的是掩饰他天性中弱小、阴柔的一面。斯特林堡有时候完全意识到了这一点——他常常表示自己应该生为女性——但是至少在这一时期,他煞费苦心地隐藏了起来。然而很明显,出于他对生殖能力和被支配的恐惧,即使是他最气势汹汹的时候,他的男性认同感也是高度不确定的。对于斯特林堡的英雄来说,他看上去是尼采式的强人,但他时常受到象征性阉割的威胁。剧作家在他偏执的幻想中把自己等同于古代的英雄,而他的艺术诚实又让他彻底检视他的幻想:他的赫拉克勒斯经常被夺去大棒,拿起纺纱杆操持女红。

斯特林堡自己也意识到了他的男性角色身上暧昧的男子气概,但是他没有意识到它的原因。他与伦德加德讨论《父亲》的主角时写道:"就我个人而言,他代表了男性阳刚。人们试图贬低男子气概、从我们身上剥夺它,并且把它转变为第三性。他只有面对女人时才表现得不像个男人,因为是她要求他这样,而且是游戏的法则强迫一个男人扮演他妻子所要求的角色。"我们可以说是"游戏的法则"导致了上校的被动性,但是还有"某样东西"阉割了他,就

[1] 斯特林堡很喜欢这一意象。他读完《海达·高布乐》后,再次使用这一意象来描述他假想的自己对易卜生的影响——不过这次丈夫和妻子的角色反过来了:"看看我的种子是如何落在易卜生的脑盘上——生根发芽。他带着我的精子,他是我的子宫。这就是权力意志,这就是我让别人的大脑做分子运动的欲望。"

像阉割这一时期斯特林堡创作的所有男性角色一样。他的"自然主义"英雄的典型发展模式，是从进取的立场发展到无援的境地：在《父亲》中，上校穿上了约束衣；在《债主》中，阿道夫发了癫痫；甚至在《朱丽小姐》中，男性虽然胜利了，但是让在最后成了哭哭啼啼的胆小鬼，在伯爵的铃声中瑟瑟发抖。[1]

所有上述戏剧中，反面角色都是女人——更具体一点是自由女性——这位翁法勒不断地要和她的赫拉克勒斯颠倒身份，而且还要取代他的统治地位。因此，剧中的矛盾来自男性和女性的对立，只有当一方征服另一方时矛盾才能解决。作为"第三性"的一员，典型的斯特林堡女主角（劳拉、朱丽小姐、贝尔塔、特克拉）在天性中有很强的男性特质——有时比男性还要强，因为他时不时地对温柔表现出孩童般的渴望，而她始终坚强勇敢直到感觉自己坚不可摧。所以斗争的矛盾在于，虽然男性在身体，特别是智力上优于女性，但总是为她"阴险的柔弱"所害。除了《朱丽小姐》，其他戏剧中所有的女主角都缺乏信誉和体面，她们采用狡猾、恶心，并且

[1] 需要注意的是，其中两部戏里的男性角色之所以变得性无能，是因为与对立女性有关的老一辈男子直接或间接地纵容：《朱丽小姐》中朱丽的伯爵父亲，《债主》中特克拉的前夫古斯塔夫。按弗洛伊德的分析，老男人代表了父亲的形象，由于儿子和母亲有乱伦关系，因此通过象征性阉割的方式惩罚儿子。这一隐藏的主题——正如丹尼·德·鲁日蒙在《西方世界的爱情》中提到的那样——在欧洲爱情文学中是普遍的：它的文学根源是崔斯坦的故事，但是它的心理根源是家庭罗曼史。斯特林堡将家庭罗曼史戏剧化的倾向非常明白地体现在《债主》中，这部戏唤起了他对西里和她的前夫弗朗勒男爵的情感。似是而非的斯特林堡（"你们两个我都爱，"他给弗朗勒写信说，"我无法在脑海中把你们分开来，我在梦里看见你们经常是一起的。"）不自觉地把西里和弗朗勒当作了他的父母。在《债主》中，古斯塔夫（弗朗勒）因为阿道夫（斯特林堡）偷走了他的妻子特克拉（西里）而报复他——父亲因为儿子对母亲的乱伦情感而惩罚他。因此，结尾阿道夫的癫痫发作实际是象征性的阉割。

通常是"无意识"的手段来达到目的。但是,即便斯特林堡允许女人获得胜利,他也硬要证明她的卑微下贱。在《同志》和《债主》中,当女性在世俗事业上和男性竞争时,她只有通过他的帮助才能成功;而男性必须像斯特林堡那样意识到,两性是不可能平等共存的。

《父亲》(1887)虽然是目前斯特林堡写过的最有攻击性的作品,但它也是这一时期的代表作。作品的背景是当代家庭,并且多少暗示了遗传和环境的重要性,所以斯特林堡把它当作新自然主义的范例寄给左拉(左拉很欣赏这部作品,但是批评了它含糊的社会环境和片面的人物刻画)。然而,《父亲》会被记入自然主义的史册是很稀奇的。它更像是一场激烈、狂乱的噩梦——如此荒诞、毫无逻辑且片面,看起来完全就像是从剧作家的无意识中挖出来的一样。[1] 此外,斯特林堡与中心人物的同一性如此之直白,以至于有时很难分清究竟是剧作家还是角色在讲话。劳拉则是臆想的西里·冯·埃森,这个人物完全是个大坏蛋——如果不理解斯特林堡对婚姻的矛盾看法,这个人物有时是相当不可理喻的。在写作这部剧的时候,斯特林堡自己充分意识到了戏剧的主观本质。他给伦德加德写信说:"我不知道《父亲》是我的创作,还是我的生活本就如此,但我觉得在不久的将来它自会明了,而我会因为良心的谴责陷入疯狂甚至自杀。"这两件事斯特林堡都没有实际做过,虽然在很长一段时间内他很接近这两种状态。但是在《父亲》中,他很明显是在"谱写一首绝望的长诗",希望通过戏剧化地表现他的个人经历来平息自己的愤怒。

[1] 卡尔·E. W. L. 达尔斯特伦在《斯特林堡的戏剧表现主义》中,非常恰当地将《父亲》看作一种幻觉的形式。

同样这也是他在努力清算旧账。斯特林堡部分地把《父亲》设计成对易卜生的《玩偶之家》的回应，让劳拉成了妖魔化的娜拉·海尔茂。我们可以说两部剧都抨击了传统的两性立场，易卜生戏剧化了女性反抗男性专权，而斯特林堡戏剧化了男性反抗女性专权。但是除了表面上清晰的对比外，这种说法是非常不准确的。斯特林堡在"女性问题"上有他自己的兴趣，而易卜生对它是完全不感兴趣的，除非用它来隐喻个人自由。娜拉真正的敌人不是托伐而是社会本身，因为它为了自我实现限制了她的欲望（是大部分易卜生的主角们所共有的）。然而上校的敌人是女人，他反对的只有那些从女子邪性的曲解中生出的社会习俗。由于矛盾从思想的冲突下降到两性的斗争，斯特林堡的作品在道具的使用上也和易卜生迥然不同。举例来说，《玩偶之家》中的台灯是启明的道具，表明了重大的事实揭露；而到了《父亲》中，它完全是攻击的武器：上校在难堪的会面后把它朝妻子扔过去。

《玩偶之家》采用了佳构剧的手法，戏剧围绕曲折的情节和人物对事实的揭露展开。《父亲》则没有复杂的心理和人为的行动，它凭借一股无情的力量将戏剧带向激烈狂乱的结尾。对比易卜生详尽的舞台指导和斯特林堡专横的提示，《玩偶之家》的布景有细致的记录，海尔茂的家和现实世界中一样真实有形，而上校家里的墙看上去脆弱、没有实体，好像无法容纳家中一触即发的力量。实际上，《父亲》的背景不像是一间资产阶级的房屋，而像一座非洲雨林，林中的两匹野兽都紧盯着对方的脖颈，用利爪无情地厮打彼此直到一方倒下。我们无法在左拉的自然主义中找到先例，必须到克莱斯特的《彭忒西勒亚》和莎士比亚的《奥赛罗》这样的作品中寻找——还有埃斯库罗斯的悲剧，因为上校和劳拉就像阿伽门农和克吕泰墨斯特拉一样，都是花岗岩劈凿出的巨石般的形象，一切与他

们斗争天性无关的人物细节都被摒弃了。[1]

由于该剧具有强烈的主观色彩,我们很难区分哪些是斯特林堡有意识的艺术构想,哪些是他个人的不满所带来的无意识扭曲。单从情节的基础来看,《父亲》似乎被构思成了一部自由思想者的悲剧。上校是一位精力旺盛的骑兵士官,[2]他将科学工作和军事事业结合在一起,摒弃了他对上帝和来世的信仰。结果,他只能从他的孩子贝塔身上寻找永生。因此他严格按照自己的观点,教育她的思想、塑造她的意志,好在自己肉体消亡后在世上留下自己的一点痕迹,于是便造成了他和妻子之间的矛盾。上校希望把贝塔培养成一个自由思想者,让她做一名教师并最终嫁为人妻,而劳拉则希望她受宗教训练,然后走上艺术家的道路。为了实现对孩子的支配,劳拉计划摧毁她的丈夫。她得知了上校对属下认亲诉讼的裁定,他认为没人可以确定自己就是孩子的生父,于是她把名为贝塔生父的毒药灌进了他的耳朵。他的嫉妒和猜疑不断增长,又受到了妻子挫败他事业的刺激,最终让他爆发出可以认定他发疯的暴力行为。最后,在他无能为力、动弹不得的时候,劳拉宣布了她的胜利并攫取了战利品:"我的孩子!我自己的孩子!"

[1] 如果《父亲》与埃斯库罗斯的《阿伽门农》相类似,那么《鹈鹕》绝对是现代版的《奠酒人》。弗雷德里克和格尔达这两个被遗弃的孩子就是俄瑞斯忒斯和厄勒克特拉,他们发誓要报复母亲"谋杀"了他们的父亲。埃奎斯忒斯即是阿克塞尔,他是母亲的第二任丈夫和同谋。

[2] 有意思的是,斯特林堡赋予角色的男性职业来自弗朗勒男爵,他也是一名禁卫军上校——斯特林堡的独幕剧《纽带》中的主角就是一位男爵。斯特林堡看待西里的前夫的方式有些类似他看父亲的方式——具有优越生殖力的形象——并且试图通过认同弗朗勒的力量来克服自己的软弱。即使是在《债主》中,这种片面的认同也是明显的——如果说古斯塔夫是报复儿子的父亲,那么他也是报复西里的斯特林堡。

但是斯特林堡的脑海中有比这更深的目的，于是他把戏剧行动一般化了。穿着约束衣的上校扭动着身体面向观众喊道："醒醒，赫拉克勒斯，趁他们还没有拿走你的大棒之前。"他的话和马克思呼吁工人挣脱锁链有异曲同工之妙。很明显，《父亲》被谱写成了一出寓言，上校是每一个男人，而劳拉是每一个女人。它是乐观丈夫们的教训，敦促他们反抗专制的妻子。这部剧实际上是一场早在争论贝塔的教育之前就开始的权力斗争。由此推论，这不仅是自由思想者的悲剧，还是浪漫主义者的悲剧，它试图反映的是所有现代浪漫婚姻表面下肆虐的纷争。

在这样的行动氛围下，上校被描绘成一个笨拙的巨人，他对女性本质的认识为时已晚，他为他的无知承担了恶果。他和劳拉刚结婚的时候，上校把她奉若神明，并像大部分的浪漫主义者一样试图通过爱情寻求救赎。然而就像大部分的浪漫主义者一样，他没能使自己对情人的渴望和对母亲的需要统一起来。实际上这两种欲望是不可调和的，就像劳拉告诉他的那样："母亲是你的朋友，可妻子是你的敌人。"然而，尽管劳拉身上的女人是罪魁祸首，上校在他最痛苦的时候还是向劳拉身上的母性寻求帮助："你难道看不见我像孩子一样无助吗？你难道听不见我向妈妈喊疼的哭声吗？忘记我是个男人吧，忘记我是每个人——包括野兽——都听我命的军人吧。我只是个需要同情的可怜虫。"如果上校自愿保持这种孩童般的依附状态，那么他们就没有纷争，因为劳拉可以接受他作为一个孩子。但是上校必须维护他的男性权力，她也就恨他"作为一个男人"。[1] 劳拉展示给上校的两面性导致他的行动既有温柔又有敌

[1] 考虑到上校很愿意扮演依赖他人的婴儿，他在第一幕里问"为什么你们女人像对待孩子一样对待一个成年男子？"的时候，就显得很愚钝。

对，这种矛盾的态度反映到了剧中，于是斗争的力量偶尔会被怀念的插曲打断，两个敌对人物用温和、诗意又忧郁的口吻，开始回顾作为彼此情感基石的母子联系。

正是这些沉思的场景揭示了矛盾的源泉。上校对婚姻的浪漫主义期待落空后，他——怨恨自己自觉自愿地去给女人做奴隶——开始通过理智活动来升华自己。他与劳拉的生活进入了"17年的刑罚奴役"，一位无情、好斗的守卫负责看管他。对于只能回应作为无助孩童时的丈夫的劳拉而言，她屈服于他的性爱（"母亲成了情人——恐怖"），于是她决定主导婚姻来实现复仇。虽然斯特林堡只是模糊地暗示了——考虑到他作为儿子对劳拉的孝顺——上校可能在身体接触上感觉到了劳拉的异变，但是他对自身男子气概的反复质疑让他误解了她的反应，从而变得更加剑拔弩张："我以为你讨厌我生殖力低下，所以我要证明自己是个男人来赢得作为女人的你。"这一致命的错误导致了他们之间的战争，他们对贝塔的争夺只会构成灾难性的高潮。

斗争是全剧的主旨，它让整个家庭变成了战场。然而它的结局早已注定，因为家庭由女人把持，大部分的男人都太保守、太绅士了，以致不能接受上校对女性角色的解释。上校绝望地寻找着同盟，阵营的划分由谁是"联合起来反对我"以及谁"痛击敌人"决定。斯特林堡自己也参与了这场战争，并划分了他的人物，他完全按照他们对上校所处立场的态度来评判他们。《父亲》的登场人物中包括易卜生式的医生和牧师，但是评判他们的标准却和易卜生截然不同。比如奥斯特马克大夫，斯特林堡喜欢他是人道主义者、科学家和男性，但是谴责他糊里糊涂地成了劳拉的工具；牧师虽然时不时地因为他的宗教信仰遭到嘲讽，但是因为他作为男性同情上校而得到了宽容。

至于女性，斯特林堡给他所有的女性角色——无论台前幕后——都标记为骗子。他把女性和宗教及迷信联系起来，她们的骗术无一例外采用了超自然的形式。正如上校所说：

> 屋子里到处是女人，她们都试图改造我的孩子。我的岳母想把她变成唯灵论者，劳拉想让她成为艺术家，家庭教师要她成为卫理会教徒，老玛格丽特要她当浸信会教徒，女仆们要她当救世军。

贝塔自己也相信有鬼魂，并且在楼上和劳拉的母亲练习自动写作。就连上校的老奶妈玛格丽特——她是最富有母性的，因此她是剧中最有同情心的女性——也因为她坚定的宗教信仰而显得顽固和可恨。也正是这位玛格丽特给了上校致命的一击，骗他穿上了约束衣（她假装自己是母亲而他是孩子，她要给他穿上棉外套）。她虽然是可亲的，但是她作为女性的天性让她本能地同上校的敌人结为同盟。上校就像当时的斯特林堡，他是一位理性唯物的厌女者，他作为自由思考的理性男人和愚昧邪恶的非理性女人划清了界线。在这个两性的战场上，几乎每一个人都机械地按照男人或女人的无意识结盟在行动。

这听上去很偏执，再说上校的被害妄想确实是他精神崩溃的主要原因之一。但是斯特林堡和主人公一样有偏执症，因此他显然不能确定上校的精神状态。举例来说，我们和大夫一样困惑，不知道上校的暴力行为到底是出于"情绪失控还是精神疾病发作"。他究竟是因为劳拉恶毒的暗示发疯的正常人，还是在戏剧开始之前他的脑海中就已经有了疯狂的种子呢？斯特林堡没有正面回答。一方

面，他把他的上校看作一个相对镇定的人，他在重大的科学发现[1]即将问世的当口，被妻子散播的有关他精神状态的谣言所激怒、被她所阻挠，更有甚者她叫他怀疑自己和孩子的亲缘关系，他是被逼至发疯的（"压力计到达极限时所有的蒸汽锅炉都会爆炸"）。这么看来，上校的被害妄想是完全合理的，因为他是在遭受迫害——不仅是劳拉，家里的每一个女人都在害他。另一方面，斯特林堡暗示了上校的意志天生不太健康，他在戏剧动作开始前就担心自己的心智，而劳拉的计谋不过是使已有的危险状态进一步恶化：大夫告诉劳拉，在"不稳定"的情况下，"思想有时会占主导并成为一种强迫——甚至是偏执"。因此这个人物既担心他的理智，又相信他的理智是"不可动摇"的；他声明自己的意志既薄弱又坚定，他既有被害妄想，又确实遭到了迫害。总而言之，斯特林堡不能客观看待自身的难题，他犹豫是该写一部有关偏执人物的和谐戏剧，还是一部有关和谐人物的偏执戏剧——两个要素的运用都是不合逻辑的。[2]面对这些矛盾我们必须谨慎一点，要承认从高度主

[1] 虽然这对精神病医生来说没什么意义，但斯特林堡常用作为科学家的能力来证明他的心智健全。在第一幕中，大夫惊讶地发现上校的精神状态可能是假装的，因为"他博学的矿物学论文……展现了清晰有力的理智"。斯特林堡在《地狱》中再次提到了他的科学实验，以此证明他没有发疯。

[2] 斯特林堡的犹豫也体现在了他对劳拉性格的构思上。她是自觉的恶人吗？她是把猜疑灌进奥赛罗耳朵里的伊阿古吗？她是和每一个反抗她意志的人斗争的猛兽吗？还是说她是无意识的坏人和罪犯，就像牧师所描述的，是"法律不能及的恶人，一个无意识的罪犯"？就像上校在对母亲的爱和对妻子的恨之间徘徊一样，斯特林堡也在对劳拉的矛盾看法中徘徊。在不用撒谎的时候，劳拉告诉丈夫："我无意叫这一切发生。我没想过会是这样。我一定是潜意识里想要除掉你——你挡了我的路——也许你在我的行为中看到了预谋，预谋是有的，但我是无意的。"对此上校回应道："很有道理"——但是劳拉对丈夫的其他说辞、她对大夫狡猾的暗示，以及她在得知疯子会失去家庭和公民权利后，马上决定实施计划，她的这些行为都推翻了这套解释的合理性。

观的噩梦中抽绎出逻辑连贯性是白费功夫。

但是，噩梦般的《父亲》是有内在逻辑的，它让一切外部的矛盾都显得无关紧要，它保持了梦境般的逻辑直至令人震惊的高潮。它假定在男人和女人之间全面的战争中，无意识的想法和具体的行动都是不可取的，并且世上的每一个女人要么是不贞的要么是不忠的，因此天生是男人的敌人：

> 我的母亲并不想要我来到这个世界，因为我的出生会带给她疼痛。她是我的敌人。她夺走哺育我的胚胎，因而我的出生是不健全的。我的姐妹是我的敌人，她让我屈服于她。我怀中的第一个女人是我的敌人。她给我十年的病痛来回报我给她的爱。当我的女人在你与我之间选择时，她就成了我的敌人。还有你，你，我的妻子，是我不共戴天的敌人，到我死你都不会放过我。

在剧中奇特的逻辑下，上校的结论是完全正确的，因为就像他被邪恶的劳拉打败，他最终会落入慈母般的玛格丽特的陷阱。他像阿伽门农一样被网住，像受伤的武士一样咆哮："野蛮的力量在邪恶的柔软前落败。"虽然他仍是好斗的，但很明显他自身的软弱背叛了他——约束衣的上面永远是母亲柔软芳香的披肩。即便到了最后的时刻，他要命的思想矛盾仍然清晰可见。在他诅咒了全体女性之后，他把头枕在玛格丽特的大腿上说道："睡在女人的胸膛上是多么甜美啊，无论她是母亲还是情人！但是最甜美的还是母亲的胸怀。"他祝福玛格丽特，随后陷入了昏厥。虽然上校停止了挣扎，但斯特林堡对女性的反抗没有停止。"神圣的"玛格丽特再一次背叛了这位自由思想家——她谬称"他凭着最后一口气向上帝祈祷"。

诋毁、偏见、片面，这些都是对该剧确切的描述。斯特林堡把与浪漫爱情相伴而生的敌意搬上了戏剧舞台，并且发现了它的某些心理根源，但夸张的厌女症似乎让他所有的洞见都失去了意义。然而，正是这份夸大其词为戏剧提供了冲击力，它所践行的不公为戏剧提供了动力。14年后在《死亡之舞》中，斯特林堡会起用同样情景下的同样人物，处理手法更加平衡、超然和中肯，只是《父亲》中扭曲、热烈、激奋的力量将是他无法企及的。

一年之后写成的《朱丽小姐》（1888）中，斯特林堡似乎对自我和素材有了更好的把握。这部剧在客观性上有了明显提升，基本上摆脱了剧作家偏执的毛病。虽然作品的主题依然是不共戴天的两性冲突，但是明显男性在这里胜利了，女性则遭遇了毁灭，毫不柔软的天性保证了男仆让的胜利。与《父亲》中的主角相比，他实际上显得异常残暴，因为他既没有上校的荣誉感，又没有对母亲抚慰的需要，也没有对自己男性特质痛苦的猜疑。斯特林堡形容让具有"奴隶的粗俗和天生统治者的坚定意志。他可以直视鲜血，他甩掉坏运气像甩水珠，他可与灾难角斗"。斯特林堡照常被男性力量吸引，在很多方面将自己和让等同起来，并且为他的残暴而兴致高涨，不过他还是太挑剔了，因此很难让自己与这位野心勃勃的仆人完全等同起来。不过，正如他对主人公的构思所体现的那样，斯特林堡此时对自己的阳刚之气感觉放心多了。斯特林堡在剧中大量展现了只与男性相关联的品质：自律、掌控、自足、残酷、独立和强壮。

在他附于作品前的那篇精雕细琢的前言中——显然是在一种傲慢、自信、精神高昂的情绪下写成的——斯特林堡记录了他的成就，并赋予这些男性品德以美学和哲学的等价物。他还在文中诠释了他的自然主义理论。斯特林堡以嘲弄商业戏剧中的低劣思想为开

端，进而否定了所有以道德伦理为动机、诱导观众的立场和判断的戏剧。我们不知道他是否把《父亲》归入其中，不过它确实是属于这一类的。至少《朱丽小姐》是没有倾向、没有说教、没有主观偏见的作品：仅仅科学地说明了适者生存。斯特林堡承认女主角的倒下会激起怜悯，但他认为这种反应来自观众的"软弱"，并且期盼随着科学的进步，有一天观众能坚强到冷静地看待这件事，去掉那些"叫作感情的不可靠的低级思想工具"。在他这段"男性"时期内，达尔文和尼采的声音作为斯特林堡的科学和哲学权威回响在这篇前言中，而左拉的声音作为斯特林堡的阳刚戏剧理论家回荡其中。毫无疑问，《朱丽小姐》是斯特林堡写过的最接近自然主义戏剧的作品。男主角和女主角——和真实的人一样"没有个性"——都被赋予了具体的社会心理前史，都被他们的遗传和环境所掌控；戏剧动作是松散自然的，动作冲突不是精心布置的，对白具有真实对话的无目的性，表演风格、化妆、服饰、布景、灯光的设计都尽量去除人为痕迹。

然而除了这些对"现实"不寻常的让步外，《朱丽小姐》严格来讲不算自然主义作品——部分是因为斯特林堡引入作品中间的芭蕾、哑剧和插曲，主要还是因为剧作家从本质上就做不到自然主义者的公正。[1]朱丽小姐的刻画确实比劳拉更客观，而让也是比上校更复杂的人物，但是本剧的客观超然是流于表面的，原因是一种

[1] 像自然主义的公正这样的事很难做到绝对，因为某些拣选的原则的需要会最终损害艺术客观的虚构性。但是，稍微比较一下《朱丽小姐》和契诃夫的任一部作品，就会发现斯特林堡在客观性上差得很远。实际上，斯特林堡对自由女性的不满、对超人贵族的兴趣以及他对污秽的厌恶都暗示了他并没有自然主义倾向——这一倾向通常意味着民主平等，在女权等社会问题上保持"先进"，同时对生活肮脏的一面更有兴趣。

新要素的引入平衡了斯特林堡的同情。如果说之前斯特林堡主要关注的是男女间的性别战争，那么他现在也考察奴隶和贵族间的社会冲突。虽然他依旧把自己等同于和翁法勒斗争的男性赫拉克勒斯，但他同时也把自己等同于和寡廉鲜耻的奴隶斗争的女性堂吉诃德。总而言之，斯特林堡没有搁置他的偏见，他只是"划分"了它们。让和朱丽都映射了剧作家本性的一面——男性对抗女性，贵族对抗奴隶——在每种情形下，他都会反抗他更恐惧的一边。

就连在前言中也能感知到斯特林堡隐蔽的同情分裂。举例来说，虽然他装出科学公正的样子，他的厌女症还是相当明显的，因为他把朱丽塑造成"仇视男人的女人"，一种"强迫他人，靠卖身换取权力、勋章、荣誉和文凭，就像过去靠卖身换取金钱"的类型。[1] 同样，虽然他受达尔文的影响，没有用"神经和大脑的贵族"替代"过去的武士贵族"，但他承认贵族的荣誉守则是"非常漂亮的玩意儿"，而新男人在世上的崛起只能采用卑鄙下流的手段。斯特林堡感到让遗传了奴隶的粗俗，实际上制约了他对性别贵族让的推崇："他是金玉其外，败絮其中。他穿着雅致的双排扣大衣，却不能保证他肉体的洁净。"让的不洁是斯特林堡所不喜的，他的一生都对肮脏有强烈的厌恶感。但是这表明如果让是性别贵族，那么他就是社会奴隶，就像朱丽是性别奴隶却是社会贵族。尽管斯特林堡声明了他的中立，但他的同情在任何情况下都坚定地站在贵族的一边。

《朱丽小姐》的戏剧构思就像两条方向相反的交叉线：让上升

[1] 实际上，朱丽——凭着她白皙的皮肤、贵族的出身和解放的思想——是另一种类型，明显是西里·冯·埃森的写照。由此可以理解斯特林堡自暴自弃地说："退化的男人不自觉地从这些半男半女中挑选伴侣。"

了，朱丽就下降，他们只有在引诱彼此的时刻、在性这个伟大民主主义者的臂弯中才能处于同一平面。他们都受强烈的内在（朱丽完全是无意识的）力量驱使而走向各自的命运，并被上升与下降、干净与肮脏、生与死的社会-性别意象突出强调了。上述意象在剧中随处可见，但是却统一成了两个相对立的诗化隐喻：让和朱丽重复的梦境。在朱丽的梦中，她从柱子的顶端向下俯视，急于落入下面的污秽之中，但又知道下落意味着她的死亡；在让的梦中，他躺在一棵大树的底下，急于让自己从污秽中起来，去够到树上的金鸟巢。

　　跨越式的变化是动作的关键：让在仲夏节引诱朱丽，然后唆使她割破自己的喉咙，因为他害怕私通会被发现。因此，朱丽的坠落是从精神到肉体的变动，受她对污秽和死亡的向往的驱使。她不自觉地想要贬低自己、弄脏自己、践踏自己，而当她倒下的时候，她也毁灭了她的整个家庭。她和斯特林堡一样有一个贵族父亲和平民母亲（她对厨房、马厩和牛棚的喜爱表露了她的母亲与污秽的关联），朱丽在她的出身中找到了自己问题的根源。父亲的软弱令她讨厌男人，而母亲作为自由女性影响了她，令她勇于支配和伤害男人。让看到她和她懦弱的未婚夫在一起，她强迫他像一条训练有素的狗一样跳过她的马鞭；在她被引诱之后滔滔不绝的骂声中，更加突出了她对男人的仇视。换句话说，她在阶级上的傲慢和性别上的仇视是一体的。她的未婚夫令她充满了平等主义的理念，因而民主的谦逊缓和了她贵族的无礼（"今晚我们只是派对上快乐的人，"她对让说，"没有等级的问题。"）。她和她不听话的小狗戴安娜一样，贵为纯种却要和杂种土狗交媾。她无意识的冲动违背了她的意志，驱使她在污泥中打滚。

　　相比之下，让的上升与洁净和人生相关联，是从肉体到精神的

变动。他希望经营一家瑞士旅馆，他最大的野心是成为罗马尼亚伯爵。他和朱丽一样试图逃离童年的境遇——肮脏、污泥和排泄物占据了他的童年。我们从他的土耳其花园故事中得知，他童年最强烈的记忆就是在地里向往干净整洁。他沿着土耳其凉亭的下水道逃出来，他在野草丛生、蓟菜密布、"土地潮湿、臭气熏天"的地方抬头看见朱丽穿着"粉色的裙子和一双纯白的丝袜"。那个时候他回到家，用肥皂和热水把自己全身洗了个遍。现在他试图提升自己卑微的地位，模仿贵族挑剔的行为，在隐喻意义上继续清洗自己。就像朱丽被他的阶层所吸引，他也朝着她的阶层趋近。他在和比自己强的人的交往中变成了一个底层的势利小人，既有对法国礼仪和品位的贵族喜好，又有在伯爵靴子之下的奴颜婢膝。

两个人物对性行为和"荣誉"观念的矛盾看法进一步强化了他们之间的区别。除了母亲对她的影响外，朱丽坚定地相信浪漫爱情和柏拉图式的理想，而装模作样的让仅仅把爱情看作是纯粹动物行为的尊称——就像伊阿古所说，是"意志默许之下情欲的冲动"。让的确是活在现代社会的伊丽莎白时代自然主义者，但是斯特林堡不像伊丽莎白时代的戏剧家，他没有令自然主义者成为坏人。让很迷信，口头上信奉上帝（斯特林堡告诉我们这是他"奴隶心态"的一个标志），然而实际上他是个彻底的唯物主义者，柏拉图式的理想对他是没有任何意义的。虽然他羡慕朱丽的头衔，但他知道那不过是虚妄。事实与忠诚完全是为他的野心服务的，因此他为了提升自己可以去撒谎、去偷、去骗。至于良心，用理查三世的话来说，"这是懦夫才说的字眼"。正是由于他实用的唯物主义，让才那么看重名声，而理想主义者朱丽则唾弃它。和伊丽莎白时代的政治家一样，让明白一个人在世上的成功，是由外表而非人品所决定的。斯

特林堡无疑将这个无耻的男仆看成是超人进化的一环。[1]虽然他内心不喜欢让的价值观，但他是愿意支持让的，不是因为他低俗，而是因为他有实在的男性权利。

因此，让不同于上校，他顽强、自满、没有顾虑。但是斯特林堡显然认为不是奥赛罗浪漫的轻信，而是伊阿古的无情才是战胜女性的必要因素。然而，如果让不是奥赛罗，那么朱丽也不是苔丝德蒙娜，就像朱丽认识到让不是会亲吻她鞋子的骑士，让对朱丽的期待也落空了。他逐渐意识到贵族也是肮脏的，这标志了让的醒悟。凑近看着朱丽，他发现她也是"脸上沾着泥土"，那触不可及的金鸟巢也不是他所期盼的那样：

> 一面我不能否认，我很高兴能发现树上闪亮亮的东西不是金子……整齐的指甲下可以藏污纳垢，脏兮兮的手帕也可能散发着芳香。但是另一方面我又很伤心，我为之奋斗的一切并不高于我，甚至都不是真的。看着你落得比你的厨子还下贱让我很痛心。痛心啊，就像看着最后一朵花被秋雨打碎，零落成泥。

总而言之，朱丽达成了她无意识的欲望。她被雨水打碎，零落成泥。如今她一无所有，只能死亡。

[1] F. L. 卢卡斯在《易卜生和斯特林堡》中探讨了这部剧，他叫让"笨蛋"，叫朱丽"妓女"，叫斯特林堡"无赖"。卢卡斯恶意的说教让他对斯特林堡的批评变得歪曲、狭隘、漏洞百出。虽然他有时也会承认"我过分地讨厌文学和艺术上的酗酒，可能到了病态的地步"，他没有意识到这种偏见严重影响了他对斯特林堡的解读。这是18世纪的思想面对现代思想时退缩到厌恶中的例子。

在赎罪的一场中,让扮演了朱丽的法官和刽子手,但是她的死证明了她在社会地位上优于让,尽管她在性别上败给了他。当然从表面意义来讲,她的自杀标志了他的胜利,就像他砍掉了朱丽的金丝雀的头,他也砍掉了她的头,以防她将他斩首(那个早晨在教堂有关施洗约翰斩首的布道是意味深长的)。如果让作为男性胜利了,那么他作为奴隶就失败了,因为她光荣的自裁是他做不到的行为,也令他的幸存显得卑贱。[1] 斯特林堡戏剧化地把让的低贱表现为他在伯爵铃声中的奴颜媚态。他的恐惧难以控制,于是他哄骗朱丽带着他的剃刀走进谷仓。然而除去意志的展现,最终获得救赎的是朱丽而不是让。至此她确信了自身的诅咒,因为《圣经》训导我们在前的将要在后,在后的要在前。朱丽发现,她借着自己的堕落,不知不觉在天堂获得了一席之地。她认识到"我在后面,我是最后的"——不光是因为她在人类堕落阶梯的最底层,还因为她是注定腐朽的家族中的最后一代。当她坚定地走向死亡时,让在伯爵的靴子边怯懦地发抖,结局点明了本剧的双重性。她作为贵族死去,让作为奴隶苟活,而斯特林堡——首次将他在高贵与卑微、精神与物质、男性与女性、纯洁与肮脏上的矛盾戏剧化——直到最后都与两者同在。

《父亲》和《朱丽小姐》共同展现了斯特林堡对男性阳刚的崇拜,并且是他第一个时期最好的作品。随后的几年中,斯特林堡遇到了严重的精神危机,他用来反抗天性中的阴柔和宗教的最后堡垒也随之瓦解,紧接着他的艺术经历了重大的变化。斯特林堡记录了这场恐怖的危机,《地狱》——还有危机结束后写作的自传三部曲

[1] 马丁·拉姆称,在斯特林堡原来的构想中,朱丽带着嘲讽,从让的手中夺过剃刀:"瞧啊,奴仆,你死不了的。"

《到大马士革去》——记载了他在艺术、两性和宗教上"转变"的过程。斯特林堡在1892年同西里离婚,与弗丽达·乌尔婚后一年,也就是1894年又同她离婚。被遗弃在巴黎的他不再写作戏剧,完全投身到了科学实验中,这五年间的三篇科学论文基本是他全部的文学产出。虽然他表面上献身科学,斯特林堡对超自然的兴趣却日益见长,他越发相信有未知的力量在指引他的命运。实际上,斯特林堡正打算放弃19世纪"落后过时的科学",因为它处处受限,缺乏想象力。"我年轻时就很了解自然科学,"他在1895年写道,"后来还成了达尔文的信徒,由此我发现了一种不完善的科学方法,它对宇宙运行机制的认识里没有一位神圣的机械师。"斯特林堡寻求"神圣的机械师"标志了他愈发渴望宗教的人生观——他首先从反面表达了他的渴望,即崇拜邪恶的魔鬼,打扮成撒旦的模样(在他那个时候,就是穿披肩和留胡子),还有进行神秘的实验。然而,斯特林堡的反叛并未减弱。即便他放弃了恶魔崇拜,他的叛逆还是让他无法长时间地遵从任何清规戒律。有时是天主教吸引了他,主要是因为圣母崇拜中有对母亲的崇拜;有时是佛教,因为"我和佛陀及他的三个门徒一样仇视女性,就像我仇视俗世一样,因着我爱它就束缚了我的精神"。这些自相矛盾的短暂信仰暗示了斯特林堡长久以来的二元论。斯特林堡在寻找绝对,却总是被迫回到相对中,而他高傲的灵魂依旧不会向任何更高的权威低头。

正如斯特林堡在《到大马士革去》中所说的一样,"邪恶的反叛精神必须像芦苇一样被折断",它的一部分确实被肉体和精神长期的痛苦折磨给折断了。对斯特林堡来说,他的被害妄想不断恶化,他开始幻想自己被看不见的敌人追捕。他们把毒气灌进他的房间,还企图用魔鬼的电椅给他上电刑。他担心自己的神智,于是他逃出巴黎去咨询了一堆庸医,结果他在欧洲造访的每一座城市都让

他受到了电击的折磨。他的岳母乌尔大娘是一位禁欲的天主教徒，而他在她的家乡倒确实找到了些许慰藉——在她的抚慰下，斯特林堡像一个从噩梦中被唤醒的孩子一样放松了下来。然而，即使有岳母的陪伴，斯特林堡还是表现出了他矛盾的心态。他坚信女性对他的人生有一种病态的预谋，于是他开始怀疑就连他的岳母也是同谋："我忘了女圣人也是女人，也就是男人的敌人。"

虽然处在这位温柔女性的影响下，斯特林堡还是继续阅读斯威登堡，并最终在他神秘的幻象中发现了自己苦痛的岁月该如何作解。他经历了叫作"厌弃"的宗教状态——上帝正在找他，而他的傲慢让他远离了上帝。明白了这一点的他也就不再痛苦了，斯特林堡决定活在忏悔中。他确实放弃了研究神秘学和科学，披上了赎罪的修行外衣，甚至打算在出版《地狱》之后进入修道院。至于他的哲学立场，我们从《到大马士革去》第三部的关键段落中了解到，对人生矛盾的接受使他从极端的片面性进入了温和的二元性：

> 正论：肯定；反论：否定；合论：理解！……你的人生始于接受一切，进而在原则上否定一切。现在你的人生终于理解一切，无一例外。不要说：要么这个——要么那个，要说：不仅——而且！总之一句话，或者两个词，仁慈和顺从。

仁慈、顺从，以及对这两种矛盾立场深沉的理解——它们从此直到最后，将是深植在斯特林堡戏剧中的基调。

对斯特林堡来说，他最终接受了天生的思想矛盾，也最终允许了自己接受他最害怕、抗争最激烈的天性要素。弗洛伊德会说，在试图与父亲同一的长期过程之后，他现在也允许自己与母亲相同

一；神学家会说，他在长期抗拒上帝之后，终于找到了通往上帝的道路。斯特林堡本人倾向于宗教地解释他的经历。他把自己想象成塔苏斯的保罗，奉上帝之命踏上去往大马士革的道路。无论人们选择哪种解释，可以肯定的是现在的斯特林堡认可这些看法，并且接受那些过去被他嗤之以消极、软弱、阴柔的影响。举个例子，他对无意识的考量标志了他的改变——过去他认为无意识是只属于女人的领域，他对宗教乃至基督教（适合"女人、阉人、孩子和野蛮人"）的支持，显示了他不再害怕女性精神。除了达尔文、尼采、左拉这样阳刚的导师——这些理论家的人生观冷硬无情——斯特林堡也在寻找更有同情心的老师，他们的思想基本上是精神的或超自然的。斯威登堡在这一时期起到了决定性的影响，同时还有佛学家和印度哲学家。像梅特林克这样的象征主义作家，过去对斯特林堡来说太虚幻，现在却成了他主要的文学楷模。斯特林堡不再反抗宇宙法则或是企图成为上帝，如今他屈服于未知，服从它的意志。他寻找联系而非起因，对物质背后超自然力量的新考量取代了曾经的自然主义和无神论。

斯特林堡的变化集中体现在了他的戏剧中，并在第二个时期（1898—1909）深刻影响了他在主题、内容、人物和形式上的理念。斯特林堡依旧认为两性间的关系是斗争，但是他如今也能够从女性的角度看待这场斗争。受巴尔扎克的《塞拉菲达》的影响——"他—她……仁慈的夫与妻"——斯特林堡终于决心承认内心的男女分裂。因此，女性开始在他的戏剧中扮演更关键、更有同情心的角色：《到大马士革去》中的阔太太、《恶行遍地》中的让娜、《复活节》中的爱勒诺拉、《斯旺怀特》中的斯旺怀特、《一出梦的戏剧》中因陀罗的女儿、《鬼魂奏鸣曲》中的挤奶女工——她们中的一些人是剧作家的代言人，她们都拥有斯特林堡赞赏的母性品质，

同时没了过去相伴而生的淫乱。此外，这些女性虔诚的信仰过去都会受到斯特林堡的嘲讽，现在则成了温柔、热情和美德的象征。在他对宗教生活新的推崇中，斯特林堡急于赞美信徒——就像他急于赞美牧师一样（对比《恶行遍地》中的神父和《父亲》中头脑更简单的牧师）。现在他讽刺的焦点其实是过去不虔诚的自己——渴望成为超人、亵渎神明的理性主义男性，比如《恶行遍地》中的莫里斯。在第二个时期，斯特林堡的很多戏剧被设计成了一幕幕的忏悔，他想以此赎清自己的罪恶感，并鞭笞自己对浮华享乐的欲望。

至于斯特林堡的戏剧手法，在这个方面的变化也可以归因于他的转变。斯特林堡在摒弃了自然主义哲学后，同样摒弃了自然主义戏剧，并嘲笑这一体裁是"当代唯物主义向现实表忠诚"（《私人剧院记要》）的病态。《朱丽小姐》的斗争形式和心理细节一去不复返了，取而代之的是没有固定形式的一组插曲——它们的不确定性是非常女性化的——斯特林堡大胆地运用灯光、音乐、视觉符号和氛围营造切开生活的物质表面，露出下面精神的真实。客厅剧因其短小松散的形式更贴近音乐的形式，成为斯特林堡这一时期重要的实验模型，即使是他更长的戏剧也倾向于具有音乐的形式。这类作品的大部分属于我们现在所说的表现主义，而这个词仅适用于说明这些作品表现了斯特林堡的无意识。像《到大马士革去》《一出梦的戏剧》《鬼魂奏鸣曲》和《大路》这样的作品，用斯特林堡所说的"梦剧"来描述更准确。它们都采用了与梦的形式相类似的自由形式，并且都具有枯燥乏味的抽象性：地点是模糊的，空间是相对的，时间顺序是打乱的，人物的名字是寓言式的，比如无名氏、学生、诗人、猎人和梦中人。梦剧当然只是斯特林堡在第二个时期所写作品的一部分，然而即便是在他的莎士比亚风格的历史剧（《古斯塔夫·瓦萨》《艾里克十四世》）和现实主义客厅剧中（《鹈鹕》

《风暴》），剧作家的无意识始终没有远去，超自然依旧主导全剧，主观想象得到了充分的展现。那时的他说道："我最好的作品出自幻觉。"

换个角度来说，斯特林堡的变化不过是另一种强调：他现在在戏剧中公开承认的特质始终存在，过去无非是被压抑的。比方说，他的灵感的无意识源泉，以及他在两性、情感和思想反应上消极的天性，都非常清晰地体现在《父亲》中。这一时期的斯特林堡更充分地理解了他的二元对立，也不那么抵触它们了。但是，他依然没能解决它们。举例来说，他与第三任妻子哈丽特·鲍塞短命的婚姻反映了他的两性难题依旧存在。虽然他戏剧的基调更加超脱释然，他的主题思想在本质上是不变的。即便是新的宗教谦逊也被过去怀疑的傲慢所左右：在《罪行遍地》中，莫里斯同意上神父的教堂做忏悔，但第二天晚上他就要上剧院；在《到大马士革去》中，无名氏——在第一部中被带到了教堂的门前——到了第三部的结尾依然被疑问所困，就算他开始在修道院修行也没用。和这些人物一样，斯特林堡也处在一种悬而未决的状态。虽然他不再与上帝战斗，但他仍然质疑上帝，因为他是不变的反叛者，要反抗他作为人的极限。他试过逃离生活进入纯粹精神的国度，但是他难以抵御肉体将他拉回肮脏、污秽的物质世界。

实际上，斯特林堡在这一时期对人的粗野行为愈发着迷。在《黑旗》（1904）中，他描写自己对人们啜汤的声音感到恶心（吃东西总能引起他的反感），还有汗渍渍的人体、垃圾堆、厕所、痰盂都让他恶心。《朱丽小姐》可以推导出斯特林堡对污秽的厌恶，到了他后期的作品，他的厌恶更加公开化了。比如《鬼魂奏鸣曲》，"远离生活脏污"的任务让角色们焦虑不安，因为斯特林堡对很小的家庭琐事都觉得讨厌，哪怕是洗掉手指沾的墨水和清理烟斗。

"生活的脏污"本身就是生活，特别是肉体的生活更是如此。斯特林堡讨厌肮脏和他讨厌人的机体功能是紧密相关的，特别是用肉体表现爱情，他认为这种低等的动物行为贬低了崇高的精神情感。

明白了他对肉体的态度，也就稍微明白了斯特林堡对精神生活的向往。借用约翰·马斯顿的比喻来说，斯特林堡喜欢把物质世界看作是"尘世星球倒大粪的肥堆"。弗洛伊德发现，要超越肉体就要把肉体当作是排泄物，斯特林堡毫无疑问拥有诺曼·布朗所谓的"排泄幻象"：[1]他把人的肉体和大便等同起来。具有同样感觉的二流作家（梅特林克就是其中之一）通常用逃避现实来回应他们对肉体的厌恶，创造出一个充满幻想的永乐岛。斯特林堡之所以更有才华，在于他能够勇敢地面对他的感觉。事实上，正是肉体与精神、肉欲与爱情、泥土与鲜花之间不可回避的相互依存构成了后期戏剧的主旨，由此他从戏剧的层面探索叶芝式的矛盾："爱情的大厦耸立在粪便之上。"他不能肯定这一矛盾，但他也不再试图否定它。他只能试着理解它，这与他所采纳的黑格尔的正反合一致。然而在努力尝试理解的过程中，斯特林堡将他的二元论投射到了整个生活中，他的存在主义反叛得到了最好的表现。

斯特林堡在这一时期完成的全部作品中，《一出梦的戏剧》也许是最典型、最有影响力的。从让和朱丽平行的梦境可以判断，斯

[1] 布朗的研究《生与死的对抗》很有意思。排泄主义者对性行为感到震惊，因为它是紧挨着排泄器官完成的。乔纳森·斯威夫特作为一个有排泄恐慌的作家写道："我要拒绝爱情的女王/只因她自生恶心的分泌物吗？"斯特林堡给西里的信中运用了大量类似的比喻："你行走在污秽中——是你，前额闪耀的女王。"就连写作的行为在斯特林堡看来都是脏兮兮的。他对西里说："如果有必要，我能从脏污中写出诗歌。"而他告诉哈丽特："把事物变成文字是对它的侮辱——把诗变成了散文！"不久，斯特林堡认为就连活着都是肮脏的，只有死亡才是干净纯洁的。

特林堡始终相信梦境生活的重要性，但是现在他将这一想法转变成了非凡的戏剧手法。虽然"梦剧"作为一种体裁可能不是斯特林堡的首创——卡尔德隆，可能还有莎士比亚的《暴风雨》都促使他形成"人生即梦境"的概念，而梅特林克激起了他对生活"背后"暧昧的精神力量的兴趣——但这一形式毫无疑问是属于他的，其中的时间和空间都在剧作家的要求下消融，情节几乎完全服务于主题。"以一人之意志支配"数量庞杂的角色的梦中人自然是斯特林堡自己，而他也是军官、律师和诗人，还有可能是因陀罗的女儿。他在前言中这样描述梦中人："对他而言这里没有秘密，没有不协调，没有顾虑，没有法则。他既不用谴责他人，也不为别人开脱，只是描述。因为梦中的痛苦是多数的，快乐是少有的，变幻不定的叙述中贯穿着忧郁的和同情一切生灵的调子。"

因为没有"秘密"，《一出梦的戏剧》比起《父亲》更接近于自我探索。虽然它直接揭示了斯特林堡的无意识，但它完全不是在诉说个人的怨气。对斯特林堡而言，戏剧不再是报复的手段，而是表达"同情一切生灵"的媒介。《一出梦的戏剧》中的世界是有害幻想的集合，人类的苦难远超快乐，但正因如此，人类才要富有怜悯和同情心。作品主要的悲伤情绪来自于剧作家对生活的矛盾感，诗人在芬加尔穴的部分也提到了一些。诗人在偶然发现了"正义""友情""和平""希望"的沉船遗迹后，他以提问的方式向神提出了请愿：

> 我们是上帝的子民，人类的后代，
> 为什么像畜生一样降生？
> 我们披着血和污垢，
> 与灵魂的渴求大不相同。

难道上帝的形象也是如此不堪？

因陀罗的女儿马上住嘴不提这反叛的问题——"别再说了。作品是不会埋怨艺人的！生活的奥秘还没有被人识破"——然而解开痛苦的存在之谜正是本剧的目的所在。因此，本剧架构在了熟悉的矛盾和斗争之上：肉体对精神、美德对耻辱、严冬对盛夏、北方对南方、幸对不幸、美对丑、爱对恨。本剧的音效也传达出了斯特林堡所听到的生活的不和谐音：四四拍的巴赫托卡塔[1]与华尔兹同时演奏，四五和弦的浮标钟铃震耳欲聋。在这部作品中，生活不过是在正反之间混乱地挣扎，而戏剧是朝着解释这些分歧的方向运动的。

本剧和《浮士德》一样以一段在天国的序曲为开端，神明就凡人的命运展开了对话。因陀罗向女儿解释了为何地球是美丽又沉闷的，因为"伴随着罪行的反叛"破坏了它无瑕的美。他听见人们的哀号声从下面传来，他决定派遣女儿穿过污浊的大气下到地面，去裁决人们的悲恸是否合情合理。因陀罗的女儿于是降到地面，成了戏剧的中心人物。为了显示斯特林堡已经摆脱了过去的厌女症，女儿——如同《复活节》中的爱勒诺拉——是一位"女基督"，表达了剧作家对人类命运的同情，以及他准备与人类同甘共苦来拯救他们。女儿亦是斯特林堡的"永恒女性"，每一位男性都在她温柔甜美的天性中实现了自我的理想。军官是第一位斯特林堡的梦境代言人，女儿对他而言是艾格尼丝，是"天国的孩子"，并且女儿在与这位牢骚满腹的角色的交往过程中，已经开始看到人们怨气的某些来由了。军官被困在一座城堡里，城堡随着戏剧动作的进行在肥料

[1] 一种用钢琴或管风琴快速演奏的乐曲。——译者注

中不断生长。城堡以鲜花作比（它们"不喜欢泥土，所以它们急急忙忙地长出来去见阳光——去开花，去死亡"），它也象征了生活本身：人的精神为了逃离肮脏的肉体，于是朝着天国奋发向上，但它的根基始终扎在污泥里。[1]

为了反抗生活的矛盾，军官发出了强烈的抗议，他与"上帝争吵"时用佩剑狠狠地敲击桌子。尽管他急于向上，他的根也扎在污泥里。他就像《父亲》中的上校，他是另一位赫拉克勒斯，注定要干一份令他不快的苦工：他必须"给马刷毛，打扫马厩，清理厩肥"。永恒的青春期困住了他，童年的罪恶惩罚他，明明是他自己把书撕碎了藏在橱柜里，却让他的兄弟担上了偷书的罪名。当女儿要将他从城堡中解放出来时（也就是从他精神的恐惧和罪恶感中解放），他对此深表怀疑："在哪儿我都要受苦！"当时空回到军官幼年时，我们知道了为何大人和孩子一样痛苦。在这一场中，军官的父亲给了他母亲一条丝绸披肩——象征了母性的怜悯。但是她把披肩给了需要它的仆人，父亲觉得自己受到了侮辱。在如流沙般易逝的生命中，一个人眼中平淡无奇的行为可能是另一个人眼中的恶行。一切生物都在受苦，正如女儿在剧中发现的那样，"人真可怜"。

依旧相信世俗救赎的女儿喊出了"爱情胜过一切"，然而为了证明她错了，场景再次变换。布景变成了舞台的后门，很像斯特林堡在剧院等待哈丽特结束表演的地方，契合了这一场的主题——等待。手捧鲜花、心心念念地等待维多利亚的军官如今离开了城堡，但是维多利亚始终没有到来。灯光的快速转动象征了时光飞逝——军官

[1] 在《鬼魂奏鸣曲》中，斯特林堡以同样的方式运用了风信子的意象。球茎即是地球，枝干是世界的轴心，六片花瓣的花朵即是繁星。佛陀等待凡间变天国，也就是等着风信子开花，从泥泞的根系中长出来。城堡和风信子都象征了阴茎——和排泄物在一块儿的性器官。

逐渐老去，衣衫变得褴褛，娇艳的玫瑰也凋零了。女儿同看门人坐在一起，她肩上看门人的披肩（曾经是母亲的披肩）因为吸收了人们的苦难，如今变成了灰色。只有广告员是心满意足的，因为他等待了 50 年终于实现了心愿：得到了一张渔网和一个绿色的鱼箱。即便如此，他在后来也变得不高兴：渔网"和他想的不太一样"，鱼箱也不是他想要的那种绿色。每个人都在求而不得的悲剧中受难，因此世上的每个人都是不快乐的。然而四叶草门的背后（嘲笑它的军官心脏漏跳了一拍，因为他想起年轻时罪恶的橱柜）藏着人类悲剧和生活秘密的谜底，可惜法律禁止人们打开它。

场景又一次变换成了律师的办公室，女儿和军官在那里计划着打开那扇门。每个人都因为"难以言表的苦难"变得丑陋了，律师的脸和母亲的披肩一样，因为吸收了人类的罪恶而污迹斑斑。作为斯特林堡的第二位梦境代言人，律师具有某些和女儿一样的基督特质。他像耶稣一样背负了世间所有的罪恶，而正人君子像反对耶稣一样反对他，因为他不光替穷人辩护，还抹消了罪恶的苦果。他在学位授予仪式上没有获得法律学位，女儿的披肩变回了白色，她为他戴上了一顶荆棘花冠。但是他太叛逆了，一直和上帝争论，所以女儿只好向他解释不公的原因：因为生活是虚妄的幻觉，是颠倒原型的复制品。[1] 四位系主任（神学、哲学、医学和法学）不过是疯人院里的噪音，一边嘲弄着理智和美德，一边宣称自己的智慧。

女儿决定把自己用爱救赎的理论付诸实践，于是她嫁给了律师。但是在这熟悉的斯特林堡家庭场景中，生活不可避免的冲突得到了

[1] 这个观念和斯特林堡其他大部分的观念一样，可能来自尼采所写的《查拉图斯特拉如是说》："世界是不完美的，它处在永恒的矛盾中，它的形象是有瑕疵的——它是不完美的造物主手中的玩物……"

深刻的体现。女仆克里斯婷把公寓里所有能透气的地方都糊住了，而夫妻两个因为食物、家具和宗教信仰上的矛盾陷入了激烈的争吵。这无关对错，生活的状态本就如此，一个人喜欢的可能是另一个人讨厌的："一个人的快乐是另一个人的痛苦。"[1] 女儿在房间里挣扎，她用孩子拴住丈夫，还要同肮脏的环境做斗争，她感到自己"在这样的空气中死去"。当军官——如今他站在了命运跷板的最高处——进来找他的艾格尼丝时，女儿和律师就决定离婚了。律师解除了他们的婚约，把他们的婚姻比作一根发卡。结了婚的夫妇就像发卡一样，无论他们怎么弯折都是一体的——除非他们被折成两半。

军官打算带着女儿去美景湾，那里温暖可人、充满活力，但他们阴差阳错地去了耻辱峡，那里是检疫站统治的地狱焦土。[2] 在这片土地上，生活就是一种无止境的隔离，年轻人被剥夺了色彩、希望和理想，幸运变成不幸，少年变成老年。斯特林堡的第三位梦境代言人登场了，这位梦想远大的诗人体现了与之相反的主题。他既狂热又世故，带着一桶用来洗澡的泥巴。检疫站站长解释说"他一直住在太空中，因此对泥土得了相思病"，引得军官感叹道："这个充满矛盾的奇异世界。"然而即便是在天堂般的美景湾，矛盾也会污染欢乐的气氛。富人的快乐只能建立在穷人的痛苦之上，漂亮的艾丽斯得到了爱情，丑陋的艾迪特无人问津，"这里最叫人羡慕的凡人"是瞎子。总而言之，即使是在这样一个地方，快乐也是缥

[1] 和全剧其他的观点一样，这个看法源自斯特林堡个人的苦难。他在《地狱》中写道："世界！世界即地狱。在这座构思巧妙的监牢里，不损害他人的幸福我寸步难行，而不施与我痛苦他人也无法幸福。"

[2] 检疫站是按照史威登堡的肮脏地狱构思的。斯特林堡在《地狱》中描绘了这一地狱，认为它"虽是弹丸之地，但贴近生活。深谷、高山、幽林、溪谷、村庄、教堂、破屋、粪堆、泥河、猪圈，应有尽有。"

缈易逝的。保持快乐的唯一方法就是在实现的瞬间死去，就像那对夫妇新婚燕尔就打算双双跳海自尽。

因此这部作品所传达的想法不容乐观。它既有传道书式的对繁华易逝的哀叹，也有索福克勒斯式的后悔出生的悲鸣。虽然斯特林堡坚信生活是全人类的灾难，但他似乎让人类免于为此负责。坏的不是人而是制度——坏的不是人类角色，而是不变的存在状态。我们在教师的场景中可以看到，再次回到少年时代的军官像个孩子一样，被逼着一遍一遍地学习功课。生活就是不停地循环往复，白费了一切试图进步、改变和发展的努力。[1]"最坏的事，"律师告诉女儿，"就是循环往复。原路返回。重复上课。"由于斯特林堡也被重复的强迫行为和精神病所扰，他在自我的磨难中发现了人类普遍的痛苦：人虽然意识到了错误，却还是被迫重蹈覆辙。因此，当四叶草门最后打开的时候，人们发现生活的秘密就是没有秘密。门后只有一片空白。

正人君子指责女儿告诉人们真相，[2] 女儿终于忍无可忍了。她受尽人间所有的罪——她敏感的天性让她比别人受罪更甚——现在她知道人们的抱怨是合情合理的。女儿脱去尘世的枷锁，其他人把他们的烦恼扔进净化的火焰，她已准备离开这个世界了。但在此之前她必须回答诗人的谜语，解释她所见的矛盾的根源。她用佛教的意象和印度哲学来表达她的理解，充分体现了斯特林堡的二元论。

[1] 艾弗特·斯普林恩在《〈一出梦的戏剧〉的逻辑》（载于1962年12月的《现代戏剧》）一文中，论述了斯特林堡如何将这种循环发展运用到戏剧的结构中——他在《到大马士革去》的第一部中就已经这么干了。

[2] 正人君子处死了基督也是尼采的观点。他在《查拉图斯特拉如是说》中断言："小心正人君子！他们喜欢把自己发明道德的人钉在十字架上——他们仇视孤独者。"

她说在清晨到来前,"神的原始力量"梵天受"尘世之母"玛娅的诱惑,与她生出了这个世界——因此世界是由精神与肉体、男性与女性、神圣和世俗的元素共同构成的。为了逃离女人,梵天的子孙寻求"艰难和痛苦",但是这反过来与性爱的需要相违背。天国和凡间朝两个方向拉扯人们,人们苦于"矛盾、不和与不安"——"人心被撕成两半"——因而不朽的灵魂披着"血污之衣"。在给出她的答案之后,女儿祝福诗人拥有先知的智慧,然后飞升回到因陀罗身边,而城堡开出了硕大的菊花。这是梦境的结束,因为梦中人已经醒来;这是诗人的狂想,他的思想穿上了节日的盛装;而这也是肉体死亡后灵魂久久不能平息的渴望。[1] 斯特林堡好像在说救赎只在死亡中——只有在死亡中矛盾才能得以解决,肉体的反应才会平息。

也只有通过死亡,斯特林堡才能解决他自身的矛盾。他在1912年死于癌症,死前他怀抱《圣经》喃喃着"万物皆可赎罪"。终于,他在对死亡暧昧的情感中找到了毕生寻求的宁静。他内在的矛盾几乎将他撕成两半,然而他的艺术证明了他从未向绝望低头。斯特林堡耻于为人,他对外部世界的完全否定使得他经常游走在疯狂的边缘。但是除了他精神最糟糕的那几年,他总能把疾病转变成最透彻、最有力、最深刻的戏剧。这种转变也许是他最引人注目的成就,因为他的艺术永远处在变化中,总是受制于他的无意识。到了晚年,他学会了控制自己的厌女症,并且缓和了他对女性原则的抵触。他以佛教高僧的寂静无为面对生活,为了等待、耐心、折磨和赎罪而牺牲了他激烈的阳刚之气。虽然他的性情得以转变,他的精神得以洗练,但是他同上帝的争执依旧没有停止。永恒对立的戏

[1] 斯普林恩教授认为,城堡开花的意象明显和性相关;可以看出,斯特林堡和很多浪漫主义者一样把性等同于死亡。

剧表达了他不满的反叛,并且总能变成对生活本质的不满。斯特林堡临终前留下遗嘱,他的墓碑要刻上《罪行遍地》的箴言:万福的十字架是我们唯一的希望。[1]然而纵览他不安的一生,他从来无法恪守某个具体的信条,因此他最后一部戏《大路》的最后几句话更适合做他的墓志铭:

> 长眠于此的以实玛利,
> 他是夏甲的儿子。
> 他的名字曾叫以色列,
> 因为他与上帝战斗,
> 至死也不曾停息,
> 最后倒在上帝的神威下。
> 永生的神!我不会放开你坚实的手,
> 除非你降祝福于我。
> 祝福我,你受难的子民!
> 你分裂的生命恩赐让我们受苦!
> 而我受难最深——
> 我最大的苦难正是——
> 我不能成为我想成为的人!

从他的作品中我们可以看到,这位反叛者与上帝永恒的斗争正是成就他伟大的钥匙。尽管他对自己总是不够满意,但他的艺术使他成为独一无二的斯特林堡。

[1] 原文为拉丁文。——译者注

四　安东·契诃夫

由于安东·契诃夫是所有现代戏剧大师中最温和、最含蓄、最客观的,因而他是否属于我们的讨论范围是值得争论的。我认为哪怕只是部分地,他也担得起反叛剧作家的头衔,然而这一点也尚待证明。可以说,契诃夫的艺术从表面上不太能证明他的反叛性。随意布置的背景、模糊的角色细节、漫无目的的对话、沉默、飘荡的音律、诗意的氛围——所有的现代戏剧都运用这些表面元素来实现戏剧的拟真,大部分的批评家也对此意见一致,这些元素让戏剧变得平静温和。然而从另一个角度来看,契诃夫的表层要素是具有迷惑性的。虽然它们被巧妙地层层伪装,倒也不是难以参透。夸张的戏剧性、道德的狂热和反叛深藏其中,而在表面和根基之间存在着持久的讽刺张力。这倒不是说可以忽视契诃夫的表层要素,我们不能仅仅从本质上视他和谐的艺术整体为一场阴谋诡计。要弄清契诃夫内在的动机和目的,我们就不能忽视他在美学上卓著的成就;要发掘他反叛的根源,我们必须小心谨慎,不能动摇了现实与反叛在形式和内容上完美的平衡。

契诃夫的反叛有着完全不同以往的形式,他的反叛是没有指向性的——温和、客观、冷静。易卜生和斯特林堡都吸收了激进的浪漫主义,他们个人的反叛与社会力量、宗教力量以及形而上的现实力量间相互抗衡。然而契诃夫完全摒弃了个人的主张,哪怕是最隐晦的自传艺术也不能引起他丝毫的兴趣。作为一个谦逊低调的人

（他用夸张的口吻请求苏沃林的原谅："原谅我把自己的性格强加于你"），契诃夫也是最客观的剧作家之一。他对现实原则没有异议，并且乐于把现实作为他艺术的主体。因此，契诃夫不会把戏剧当作自我实现的工具（易卜生），也不会当作自我疏解的手段（斯特林堡），而是作为一种形式来描绘自我难以把握的世界，剧作家的作用无非是一个冷静的旁观者。

这听起来像是自然主义，契诃夫也确实（至少是在他创作生涯的早期）总是按照自然主义的原则来制定他的目标。他在1887年写道："文学只有在忠实描写生活时才能称之为艺术，它的目标是绝对忠实于现实。"此外他还主张作家必须"像化学家一样客观"，在反复体验"生活的本来面目"的过程中要放弃"一切主观立场"。而在反对主观浪漫主义上，契诃夫就更激进了。他主张虚构的人物必须完全独立于创作者个人的判断和看法之外，于是他在1888年写道：

> 艺术家不应该是人物所作所为的判官，他只能是客观的观察者。如果我听到两个俄国人就悲观主义进行了一场含糊、没有结论的谈话，那么我只能以同样的形式传达出我所听到的对话，要对此做出评价的是陪审团，也就是读者。我的工作不过是发挥自己的才能，亦即描绘一些说着不同语言的人物。

发挥才能的工作也就是成为一个理想的偷听者——一个中立的法庭书记官向"陪审团"传达不带偏见和歪曲的事实。"让陪审团去裁定他们吧，"他在两年后补充说，"我的任务只是忠实地展现人物。"这是文学科学家的语言（斯特林堡和易卜生都在创作过程中

发表过类似的主张），契诃夫显然有理由认为自己是一名科学的作家。无论他如何修正自己的美学信条，他始终坚定对自然和"绝对忠实于现实"信念的追求。

然而，契诃夫却算不上是一位自然主义者。尽管他超脱释然——尽管他在模仿现实上有非凡的才能——他还是不能完全抑制自己个人的观点和对人物的评判。他的戏剧反映了他对人类苦难的同情和对人生荒诞的愤慨，沉思婉约的言辞和一闪而过的幽默讽刺交替出现，两者都超越了简单的生活切面。如果说契诃夫是超然的现实主义者，他允许生活按照它自己的规则行进，那么他也是一位入世的卫道士，为了引发某些评论而以特定的方式安排现实。"我在写作的时候，"他在1890年坦诚道，"完全是指望读者会把叙述中缺少的主观成分加进去。"作为卫道士的契诃夫徘徊在戏剧的深处，他用来表达自我的隐藏行动和讽刺抨击有时会让戏剧变成情节剧和闹剧。无论他藏得多么隐秘，这位卫道士总能左右人物、行动和主旨，而契诃夫作为现实主义者的部分就得重新编排它们，以去除造作、主观和夸张不自然的成分。大卫·马格沙克敏锐地发现，契诃夫的自然主义美学到了创作的后期也发生了变化，因为他对"生活的本来面目"的认识最后逐渐变成了认为"生活的本来面目"就是本不该如此的生活。[1]

[1] 实际上马格沙克认为契诃夫演变出了"生活应有面貌"的概念，但是这种对未来的明确的态度是契诃夫从未展现过的。契诃夫从来没有为改变社会、政治和宗教制定过计划，而把这样的计划引入戏剧是违背他的原则的。马格沙克援引了契诃夫在1892年写给苏沃林的信作为佐证："最好的（经典作家）是现实主义者，他们描绘生活的本真，但是由于字里行间渗透着目标意识的汁液，你在感受到生活本真的同时也会感觉到生活应有的样子……那我们呢？我们如实描摹生活，但是我们拒绝更进一步。我们既没有眼前的目标也没有长远的计划，我们的灵魂就跟一张台球桌一样光滑平坦。我们没有（转下页）

之后我们将看到，这一想法构成了契诃夫反叛的基础。但是在详细论述反叛之前，最好先讨论一下契诃夫与易卜生和斯特林堡所代表的传统反叛有何不同。正是由于契诃夫对浪漫主义戏剧的极力反对才导致了他特有的形式，并且赋予他的反叛以特有的尖锐和创见。

首先可以明确的是，契诃夫对主观反叛的厌弃深刻影响了他对戏剧形式的看法。易卜生和斯特林堡都忙于展现他们与外部世界不断变化的关系，因而他们在形式上都做了突破性的实验。但是契诃夫的形式是固定的。他回避了自我的戏剧化，他似乎更关心如何提炼出对客观现实不变的看法——这通常体现在人物同样的阶层、情节的雷同和结构的匀称上，并且基本都是现实主义的四幕剧。马格沙克把契诃夫的作品划分为"直接动作"剧（《普拉东诺夫》《伊万诺夫》《林妖》）和"间接动作"剧（《海鸥》《万尼亚舅舅》《三姊妹》《樱桃园》），虽然他的划分充分显示了契诃夫如何内化他的矛盾冲突，但是这只是戏剧技巧的完善，形式上并没有根本的变化。实际上，契诃夫从第一部到最后一部作品的形式，比易卜生和斯特林堡任何两部连续的作品都更有连贯性：他的手法更加娴熟，但他的内容却始终如一。为了编织出可信的现实幻觉，契诃夫尽量从戏剧技巧中删去了谬误和情节剧手法，但没有去发掘戏剧艺术的新模式。在完成《樱桃园》之后，他吹嘘的——注意——不是这部戏实

（接上页）政治主张，我们不相信革命，我们否认上帝的存在，我们不害怕鬼怪……但是无所欲、无所求、无所惧的人成不了艺术家。"这一段话揭示了契诃夫希望拥有比描绘现实更高的艺术目的，但是很难说明他具有"生活应有面貌"的想法。恰恰相反，这段话暗示了契诃夫意识到他的怀疑主义已经摧毁了任何可能的政治或宗教上的理想。我并不同意马格沙克在这个问题上的相关论断，但是我很欣赏他在《戏剧家契诃夫》中透彻的研究。

现了形式的突破，而是戏中"没有一声枪响"。

虽然无法从他的作品中窥见他的思想，但也许《海鸥》表达了他对形式实验的看法——这部戏在很大程度上涉及了创造性的艺术家的功用。透过特里波列夫的梦剧——这位新兴的象征主义剧作家"漫无目的地沿着一条光怪陆离的道路"游荡——契诃夫也许是在讽刺以梅特林克为首的先锋戏剧家，他们的戏剧实验"不描绘生活的本真，也不描绘生活应有的面貌，而是描绘生活在我们梦中的样子"。这至少是特里波列夫的艺术信条，同时本剧的目的之一就是要让他认识到他的戏剧实验是白费功夫："我逐渐意识到问题不在形式的新旧，而是人在写作时就不该考虑形式，因为写作完全是发自于内心的。"我们完全可以认为契诃夫是这样构思戏剧的：只要能忠实地表达他的看法，自然会从中生出合适的形式。从专业角度来讲，这样的构思必然会产生很多的问题。因为从戏剧的特性来说，它需要冲突和情绪上的高潮，契诃夫必须学会如何在舞台上以一种自然又工整、吸引人的方式重塑生活。为了解决这一难题，契诃夫实现了戏剧性和现实性的统一，而事件的进行没有明显可见的推力，从而创作出一种没有形式的形式——这也是现代戏剧舞台上最了不起的技巧之一。随着戏剧实验的进行，剧作家的重要性越来越胜于他的内容，而契诃夫决心避开哪怕是最隐晦的自我表述。

契诃夫不愿意在处理形式时表露自己的存在，他更不愿意让自己表露在人物身上。他的所有戏剧都不是靠"说教者"或剧作家的代言人来推进的，而他成熟的作品中甚至没有明确的中心人物：他的四部主要剧作都是乡村中产阶级生活的群像，个别人偶尔会从中三五成群地分离出来，但他们并没有明确的主角。契诃夫有明确的理由不让自己过于同一于某个人物，并使之成为中心角色。即便他可以这么做，人物也必然是缺乏英雄气概的。不像易卜生——易卜

生也想过创作普通大众的群体戏，但他总是得有一个主角——契诃夫心里没有对英雄主义行为的向往。实际上他觉得传统的戏剧英雄过于平面，都是人为捏造的浪漫幻想，换句话说就是他们的行为并不见于现实：

> （他笔下的）男女主人公必须是有戏剧冲击力的。但在生活中，人们不会开枪自杀、不会上吊、不会一见钟情、不会每时每刻都口齿伶俐。他们把大把的时间花在吃、喝、追逐异性和讲废话上，因而展现在舞台上的也必须是这些东西。一部戏中的人物应该是来来往往的，他们吃饭、聊天、玩牌不是出于剧作家的意愿，而是生活本就如此。舞台上的生活应当是真实的，人物也不要踩着高跷，而应当是他们原来的模样。

因此契诃夫去掉了"高跷"，在稀松平常的日常生活中观察他的人物，哪怕是天才在生活中也有平凡的模样。[1]

同样被他抹去的还有反派。契诃夫的戏剧中不是没有恶人，但是他无一例外都强调了他们共有的特征。这种对传统角色划分的突破是有意识进行的，而且每当他达成目的时都显得十分骄傲。比如他在完成《伊万诺夫》后夸口道："我的戏中既没有恶棍也没有天

[1] 契诃夫和许多现代戏剧家一样，都因为拒绝将他的人物理想化而遭到抨击，而他对此做出的回应是很有启发意义的："我经常被包括托尔斯泰在内的人批评，说我写的都是小事，没有树立积极的英雄人物——比如革命者、马其顿的亚历山大……可我上哪儿去找这些人？我也很想写他们啊！我们的生活是狭隘的、城市是落后的、乡村是贫苦的、人民是饱受凌辱的。我们年轻的时候像粪堆上的麻雀一样叽叽喳喳，但人到中年就开始思考死亡了。我们可不就是英雄吗！"

使（虽然我还是忍不住加了几个丑角进去）。"丑角和契诃夫对生活的嘲讽是十分契合的，但是英雄和反派却是模式化的情节剧角色，而这一体裁正是契诃夫非常讨厌的。实际上，通过对比老套的角色概念和更加自然、更像人的角色概念，契诃夫经常嘲弄传统舞台留传下来的英雄-反派模式。比如《伊万诺夫》就是围绕对伊万诺夫行为的人为解读展开的。敏感的小姑娘萨沙和不知变通的里沃夫医生都以文学传统来替他归类：萨沙把伊万诺夫看作哈姆雷特，认为他是值得敬仰膜拜的超人，而里沃夫医生则视他为残忍自私的答尔丢夫，应该曝光他并惩罚他。但是契诃夫认为伊万诺夫既不是英雄也不是坏人，他不过是一个软弱的普通人，终日沉浸在自怜自哀中，备受精神冲动的折磨。[1]

契诃夫反对英雄和反派的另一个原因是：他的角色概念是更加复杂和内化的。易卜生和斯特林堡受基督教二元传统的影响，有时会从善恶两方面来构思戏剧行动，并以此来划分他们的人物：布朗德对乡长、斯多克芒医生对彼得·斯多克芒、上校对劳拉。契诃夫是看不起旧式的道德分类的。他主要继承了拉辛西化后的希腊传统，因为他所看到的世界上的善恶不是外在的力量，而是体现在内心的艰苦斗争中的。因此，契诃夫的人物——就像拉辛的费德尔（还有屠格涅夫的《乡间一月》中的娜塔莉）——与自身软弱意志的斗争要超过和其他角色的矛盾，他们和其他俄国小说及戏剧中的人物一样都非常自我，经常没有在听别人讲话（俄国人普遍认为哈姆雷特的悲剧是他优柔寡断的天性造成的，这也表明了俄国人对内

[1] 在给科瑞兰柯的信中，契诃夫这样描述伊万诺夫："像伊万诺夫这样的人有成千上万。他是最普通的人，根本不是什么英雄……"而在同一时期给苏沃林的信中，他嘲讽了剧中那些用偏见和旧思想解读伊万诺夫的角色。

在矛盾的倾向性）。契诃夫倒也没有抛弃外部矛盾，它在戏剧的底部无情地发展。然而在表面上，他似乎是在分析人物的心理感受，因为他们一会儿歇斯底里、一会儿又身心俱疲，并且都挣扎于不可控的无意识冲动。

契诃夫讨厌主观反叛者的另一个标志，体现在他不会把与戏剧无关的思想或哲学概念带入作品中。易卜生和斯特林堡有时喜欢在戏剧里长篇大论——契诃夫就很少这样。因为就算是契诃夫在多部剧中反复重申某些观点（比如作品的治疗作用），[1] 这些观点也绝不会出自他之口。它们是持有这些观点的人特有的品质，并且主要是用来揭示人物的。至于人物，契诃夫始终谨慎地与他们保持距离。他在给苏沃林的一封重要书信中说，人物的诞生"不是来自海上的浪花，不是来自先入为主的观念，不是来自所谓的'智慧'，也不是来自单纯的意外，他们是对生活观察、研究的结果"。

因此，我们最好不要低估契诃夫的理智在剧中的地位，因为他根本不关心任何概念化的思想。科瓦尔斯基教授在与剧作家会面后写道："他没有受过所谓的哲学训练……我可以说他没有自己的哲学。他对俄国'燃眉之急'的问题的态度是模糊的。"易卜生以克尔凯郭尔为师，斯特林堡以尼采为师，契诃夫却高喊"让世界上的哲学大师都见鬼去吧！"——他的智慧来源于事实，因为"我不会骗自己，我不会用他人智慧的褴褛来掩盖我的无知"。为了反对那些想要从他作品的"字里行间寻找倾向"的人，他与除艺术的"意识形态"以外的所有意识形态都划清了界限："我既不属于自由党，

[1] 契诃夫的信中充满了对努力工作的重视，但他偶尔也会聊聊闲暇的乐趣："生活不是哲学，没有闲暇就没有快乐；没用的东西使人放松。"这种对工作与闲暇——实用与审美——的矛盾主张也是他的戏剧中主要的矛盾之一。

也不属于保守党；我既不是革命家，也不是苦行僧；我也不是对世界漠不关心。我想做一个自由的艺术家，仅此而已……"[1]

作为一个自由艺术家，契诃夫会在作品中讨论政治、社会和哲学，因为它们是编织现实锦缎的丝线，但是他会小心地保持中立，同时也不会提出解决方案。"法官的任务是准确地向陪审团提出问题，"他用了他最喜欢的法庭比喻，"陪审团的成员则要根据各自的好恶得出他们的结论。"然而，即使这些没有答案的问题也要服从于契诃夫对客观现实的细致描摹。就像他要避免人物的行为受到传统道德的解读，他也要保持人物之为人的复杂完整性，以防他们被意识形态定义为狭隘的政治动物。[2] 因此，契诃夫虽然会赋予人物阶级身份、政治信仰和哲学立场，但他不会仅仅以这些元素去定义他们，哪怕他们希望如此。其实，契诃夫的风趣主要体现在角色观点和行为的讽刺对比上，就好像政治动物和人是水火不容的。

契诃夫同样也反对宗教笃信，他或许是整个反叛的戏剧中最世俗的剧作家。"很久以前我就没有信仰了，"他写信告诉佳吉列夫，"我很不解知识分子中还有教徒。"易卜生和斯特林堡失去了上帝，于是他们决心用别的东西取而代之，但是弥赛亚的冲动似乎从未在

[1] 高尔基——厄内斯特·J. 西蒙斯在他的学术传记《契诃夫传》中提到——在和契诃夫的首次会面后发现了他有以下特质："我想你是我遇见的第一个自由人，你对什么都不推崇。你能把文学当作生命中的头等大事，实在是非常了不起。"虽然高尔基认为契诃夫献身于文学是"了不起"的，但他自己是一个非常政治化的作家，契诃夫经常诉病他的倾向性。

[2] 西蒙斯从政治上描绘契诃夫是"有明确手段的渐进主义者"——他同情俄国的革命人士，但他对有组织的革命运动抱有强烈的怀疑。契诃夫认为变革不是靠政党推动的，而是靠天赋的个人推动的。"我相信个人，"他在 1899 年写道，"我在遍布俄国的名人身上看到了救赎——他们可能是学者，也可能是农民——虽然他们人数不多，但他们是有力的。"在这一点上契诃夫是很像易卜生的。

契诃夫身上觉醒。契诃夫不会把上帝之死写成戏剧，他单纯地满足于暗示形而上的空虚，然后分析它对人物造成的影响。因而在他的戏剧中，一个人会感到极大的空虚，并通过人物漫无目的的忧郁感表现出来，但无论如何都不会有超然物外的感觉。因为契诃夫作为一个医生，他不相信疾病是可以根除的。他在1892年写道，他认为自己是一位"真正的医生"，因此"虽然很讽刺，但他完全相信人生只会越变越糟"。这份悲观主义并没有影响他的创作，因为契诃夫把自己独立于戏剧之外，也就不会把自己列入病人中去。但是，他这位医生是很无助的——和他小说中的医生们一样无助。面对不治之症——因为失去信仰、希望和价值观而患上的病症——他开不出比镇静剂更有效的药了。因此，虽然他告诉病人要为自己的健康负责，但是他开不出对抗绝望的良药。所以，尽管契诃夫宅心仁厚，他的理智却清楚地告诉他希望是不存在的。

由于其剧作温和的形式、复杂的人物、退居次要的理念，契诃夫走上了与反叛戏剧的现代模范不同的道路。无论哪一种情况，他的冷静克制与易卜生和斯特林堡所沉迷的主观反驳都形成了强烈的反差。我们前面已经提过，契诃夫的客观是流于表面的。表面之下他是一位哂笑的道德说客，用和其他反叛的戏剧家一样的方式来构思、来选择，甚至是来评判。作为现实主义者的契诃夫好像只有忠实展现现实这个唯一目标，但作为卫道士的契诃夫有比模仿更高的目标。在同一年中，他写过"艺术家不应该评判他的人物"，后面又补上了"艺术家……只能评判'他自己的理解'"。为了反驳他人说他没有目标，他补充道：

> 艺术家要发现、要选择、要猜测、要综合——这些行为本身是以问题为前提的……如果人们否定创作中的问题

和目标,那么他就必须承认艺术家的创作是没有计划、没有目的、完全随机的……

你们可以要求艺术家对作品有立场,但是你们混淆了两个概念:"解决问题的方法"和"准确反映问题的方法"。只有后者才是艺术家义不容辞的责任。(给苏沃林的信,1888)

总而言之,契诃夫是为了特殊目的去"发现、选择、猜测、综合"的——不是要补救某些恶行,而是要准确地表现它们——正是通过这样的表现,他才间接实践了艺术的道德作用。

契诃夫总是喜欢把他的道德主义隐藏起来,不过他至少公开承认过一次,就是在他和作家亚历山大·吉洪诺夫决裂的时候:

我不过是想跟人说实话:"看看你们自己,看看你们那一团糟的生活!"重要的是人们应该认识到这一点,如此他们就能为自己创造出更好的新生活。我是不能活着看到它了,但我知道它和我们今天的生活大不相同。既然这样的生活还不曾出现,我只好一遍又一遍地告诉人们:"请你们看清一团糟的生活吧!"

虽然这样的坦诚不像契诃夫的风格,但他在此所说的话暗含在了他几部主要的戏剧中。俄国的生活"一团糟",只能走向衰落、崩溃和瓦解。如果它不能凭借意志的力量得以重塑,那么自会有一场雪崩把它清理干净。

因此,契诃夫的反叛是直接针对当时的俄国生活的,但却走上了两条看似矛盾的道路。第一条是最明显的,他反对人物的惰性、

愚昧、不负责任和不守道德——由于这些角色是地方上流阶层的典型人物，所以他也反对他们所代表的社会阶层。契诃夫对这些人物的评判主要包含在戏剧之外的评论中：伊万诺夫是缺少"铁血"的"牢骚英雄"；特里波列夫"没有明确的目标，因而导致了他的毁灭"。他在《札记》中说："在我看来，我们——思想陈旧、平庸无能的人们——变得相当迂腐……有一种生活我们无从得知，因为伟大的事件像梦境小精灵一样，不知不觉发生在我们身边。"契诃夫提出了他的控诉，而陶玛诺娃在传记（《安东·契诃夫：俄国的黄昏之音》）中点明了契诃夫苦于他的戏剧人物所遭受的懈怠、漂泊感和无聊感。然而，这些感觉使契诃夫害怕（"我讨厌懒惰，"他写道，"就像我讨厌情感懦弱和迟钝一样。"），而他通过有意义的工作成功克服了它们。但是他的乡村贵族就没能如此，而是变得游手好闲——除了享乐以外没有人生目标的唯美主义者——他们没有目标的生活摧毁了他们的意志。

从某种意义上来说，契诃夫也和他的人物站在一边：只要他们坚守最后的启蒙要塞，对抗俄国生活中泛滥的平庸、粗俗和无知。正是出于对黑暗势力——他戏剧中的背景——的反抗，契诃夫展开了他最激烈的反叛。[1] 契诃夫自己很着迷于"文化"——他所说的文化和学识无关（他认为知识分子"虚伪又荒唐、大惊小怪、缺乏教养、饱食终日"），而是仁慈、体面、理智、教养、才能和意志神秘难辨的混合物，它们也是他评价个人价值的标准。在他写给哥哥尼古拉的长信中，契诃夫先是指责他"没文化"，进而以一种

[1] 西蒙斯发现，"反叛的情绪"从1898年左右开始在契诃夫身上滋生，它以一系列短篇小说的形式说明了"对自由的渴望：渴望从死板的生活习俗中解放出来，从僵化的体制中解放出来；不再受制于蠢笨的官僚，不再受制于一切对人类精神的欺压和诋毁……"（《契诃夫传》，425）

意味深长的方式定义了真正有文化的人的特征。在信中的其他部分，他提到了一些人"尊重人格，因此总是恭谦忍让、礼貌温和。他们会忽略耳边的噪音、寒冷的天气、煮过头的肉、连珠妙语和出现在家里的陌生人……他们真诚实在，害怕魔鬼般的谎言……他们不会为了引起别人的同情而愚弄自己……他们不自负……他们有美的感受"。契诃夫警告尼古拉"不要让自己落得比周围人更低的境地"，于是建议他："你需要的是夜以继日地工作，活到老学到老，还有意志的力量。"

流着农民血液的契诃夫预见了有文化的个体无论多么卑微，都会从社会的各个阶层中站起来，但他并没有（像托尔斯泰一样）美化农民，而且中产阶级有价的实用主义也叫他恶心。不修边幅、肮脏邋遢、愚昧无知和暴虐残忍像病毒一样在人群中滋生，俄国生活的现状让契诃夫懊恼不已。如果说他讨厌上流角色的慵懒，那是因为他们随波逐流，缺少逆流而上的意志。假如俄国的贵族代表了无用的美，那么俄国的大环境就充斥着缺乏美感的实用，那些具有意志力量的人大多缺少必要的文化和修养。有文化的上层阶级和令其智昏的环境之间的矛盾——光与暗之间的斗争——是大部分契诃夫戏剧的基础，他则时刻被他双重反叛的两面性所左右。

因此，虽然说契诃夫成熟的戏剧是"勇气与希望"的戏剧是大卫·马格沙克夸张了，但他充分强调了契诃夫藏在现实模仿背后的道德目的。契诃夫从来没有制定过实现"生活应有面貌"的计划。和多数艺术大师一样，他的反叛是消极的，因此不能把他戏剧中偶尔展露的乐观想象看作"勇气与希望"的依据（它们更像是在无力地抵抗虚无主义和悲观）。然而，这并不能说契诃夫具有戏剧中所弥漫的悲观主义，或者是失败角色身上的意志消沉。每一个认识他的人都知道他风趣幽默又富有活力，就算他做了最坏的打算，他也

能保持向上的希望。现实主义者契诃夫要求摒弃偏见、排除没有依据的乐观主义,准确地记录乡村生活的骇人图景,卫道士契诃夫却有变革的私心。总而言之,契诃夫表达反叛不是靠描绘理想,因为这违背了他的现实感;也不是靠单纯地模仿现实,因为这违背了他的道德目标,而是在于表现现实的同时去批评它。他不会评论现实,他会让现实自己评论自己。所以他的戏剧表面上透着对人生的厌倦和精神的空虚,内里却充满了活力和反抗。

我已经描述了契诃夫艺术最浅层的几个特征,现在我们要看向更深的层次,因为在那里可以清晰地感知契诃夫的反叛。我之前提过,他的反叛有两种形式,一是针对人物,二是针对环境,或者说制约人物的力量。对于第一种反叛,契诃夫通常采用闹剧的形式,至于第二种则是情节剧。

闹剧和情节剧都被契诃夫斥为不自然的戏剧模式,但是他私下里和同时代的戏剧家一样经常使用二者,不过它们都被小心地隐藏了痕迹。大卫·马格沙克和埃里克·本特利都注意到了契诃夫戏剧中的闹剧元素,而斯坦尼斯拉夫斯基在排剧时一般都忽视它们,粗心大意的读者也只注意到了契诃夫婉转哀怨的词句。作为一名技巧高超的轻歌舞剧编剧,契诃夫在他的独幕剧大纲中自如且公开地使用闹剧。"在独幕剧里,"他向苏沃林建议,"你必须写得够荒唐——这是它们的力量所在。"然而在他的足本戏中,闹剧的作用不在于荒唐,而在于它的讽刺效果。契诃夫的戏剧中到处是丑角。其实除了年轻单纯的女主角(妮娜、索尼娅、叶琳娜、安尼雅),几乎每一个契诃夫的人物身上都有滑稽的地方。特里波列夫在和母亲吵架后结结巴巴的呓语、万尼亚笨手笨脚地搞砸了谋杀、特罗菲莫夫和拉涅夫斯卡娅夫人闹掰了以后跌下了楼梯——这些只是契诃夫为了给人物下达喜剧的判决而打压他们的几个例子。契诃夫将闹

150

剧用作讽刺的手段，以此来离间观众和人物，免得我们同情人物虚伪的自怜和故作姿态的幽怨。

契诃夫对情节剧的运用就更有趣也藏得更巧妙了。我所说的不光是情节剧的舞台手法（很多学者都评论过契诃夫不擅长使用分幕，经常是在枪响后才落幕：除了《樱桃园》，其他每一部戏中都有流血、自杀或企图谋杀，而子弹的声音都被断裂的琴弦声和挥舞斧头的声音取代了）[1]，还有契诃夫对情节剧模式的运用。他每一部成熟的剧作，特别是《樱桃园》，都具有同样的情节剧模式：掠夺者与受害者之间的冲突——而每一种人的行动都遵循同样的情节剧发展：受害者逐渐被剥脱了他们应得的遗产。

如果我们去掉一切外在于（隐藏）情节的部分，暂时忽略契诃夫对动机和人物的探索，就更容易发现上述外在的冲突了。在《海鸥》中，特里果林引诱并毁了妮娜、阿尔卡基娜夫人在精神上剥削哈姆雷特般的儿子特里波列夫。在《万尼亚舅舅》中，叶琳娜与索尼娅暗恋的阿斯特罗夫偷情，而谢列布里亚科夫剥夺了索尼娅的遗产，还让万尼亚产生了要命的幻灭感。在《三姊妹》中，娜塔莎循序渐进地将普罗佐洛夫一家赶出了他们在乡下的房子。而在《樱桃园》中，罗伯兴赶走了拉涅夫斯卡娅夫人和加耶夫，霸占了他们的樱桃园，把它变成了度假别墅区。在每部戏中，核心的剥削行为都化为了核心意象，象征了被巧取豪夺、恣意破坏的东西。在《海鸥》中是特里波列夫杀死的鸟，它也象征了妮娜被"无事可干"的

[1] 马格沙克也讨论了这一点及相关的戏剧技巧，比如在除了《樱桃园》以外的契诃夫戏剧中处于中心的三角关系（它在《樱桃园》里化作了瓦丽娅、杜尼雅莎、叶彼霍多夫之间的喜剧插曲）。我们还要留意契诃夫经常插入的爱情戏——这是他从屠格涅夫那里借鉴来的手法。对这一手法的处理必须非常小心，才能让它不显得生硬（在《伊万诺夫》里就很生硬）。

男人所毁灭；在《万尼亚舅舅》里是林中"一派毫无疑问正在衰落的光景"，它与家中成员因为怠惰而衰退的生活联系起来；在《三姊妹》中是普罗佐洛夫的房子，它被白蚁一般的娜塔莎蛀空了；到了《樱桃园》里，自然就是被商业的斧头砍碎的樱桃园。或许除了《海鸥》，其他每一部戏都表现了黑暗势力战胜启蒙之光，体现了文化在粗野的现代社会的衰落。

我们之所以很难看出情节剧的结构，是因为它们被十分巧妙地掩盖了起来。从手法来说，契诃夫最有效的隐藏手段是弱化情节（即马格沙克的"间接行动"概念），这样暴力的行为和情感的高潮就会发生在幕后或幕间。如此一来，契诃夫就成功地避开了情节上的危机并模糊了外部的冲突，能把精力放在事件和结局上。另外，契诃夫在传统的情节剧反转——美德战胜邪恶——到来前就结束了行动。他用自己的方式取代了反转，失败的人物在摆脱了过去生活的枷锁后，开始向往新生活。要注意的是，我们之前也提过他拒绝把人物塑造成传统的英雄-反派角色。在弱化隐藏的情节中，契诃夫的破坏者让受害者们受苦，但是情节要服从于人物塑造，契诃夫不要我们关注动机的发展，而是对行动发表我们的看法。因此，虽然特里果林对妮娜的始乱终弃是维多利亚时代卑鄙的骗子常用的伎俩，但他太优柔寡断、太逆来顺受了，不足以称为一个恶棍。[1]而且不管怎么说，他抛弃妮娜的行为是发生在幕间的。同样，谢列布里亚科夫比起恶棍，更像是一个古怪、无害的忧郁症病人，罗伯兴则始终是一家人古道热肠、坚毅果断的朋友。只有《三姊妹》中

[1] 在《我的艺术生活》中，斯坦尼斯拉夫斯基提起这个人物时是"坏心肠的浪荡子特里果林"——就是说他在莫斯科艺术剧院扮演人物时没有正确理解角色。契诃夫非常不满意他的表演，曾说"看他表演让我恶心"。

的娜塔莎可以算是有意作恶，但是契诃夫小心地将她更令人讨厌的品质藏在了其他的性格特点之下，以此来弱化她对普罗佐洛夫的不良影响。

契诃夫还削弱了情节剧的苦情感，限制了我们对受害者的同情。多数情况下，人物要为发生在自己身上的事情负责。这并不是说我们不要哀其不幸，反而是契诃夫点出了他们的懒惰、不负责任和虚度光阴，我们还要怒其不争。因此，不光有特里果林无聊的多情和阿尔卡基娜的自私，还有妮娜的天真和特里波列夫的盲目；不光有谢列布里亚科夫虚伪的炫耀和叶琳娜的懒散，还有万尼亚的依赖和阿斯特罗夫的酗酒；不光有娜塔莎的粗俗和贪婪，还有普罗佐洛夫一家对莫斯科不切实际的幻想；不光有罗伯兴的胜利，还有拉涅夫斯卡娅夫人的无用和铺张。无论哪一种情况，契诃夫——小心地平衡着悲情与讽刺——都避开了传统戏剧平淡的回应手段，把重点从情节转到现实和戏剧氛围上，用层层的细节包裹住形成高潮的事件。

这正是契诃夫想要达到的效果。"要让舞台上发生的事，"他写道，"和生活中的事一样复杂又简单。打个比方，人在桌子上吃饭，吃的只有饭，但幸福可能会在此时降临，或者生活即将在此刻毁灭。"冷静的外表掩盖了他对人类命运的操控，琐碎的生活细节隐藏了他的变革感和危机感。契诃夫成功地达成了他的目的，导致英美批评家经常批评他的戏剧含糊暧昧、没有动作、没有结构。比如美国的沃特·科尔认为他的戏剧沉闷无力、缺乏戏剧性，英国的戴斯蒙·麦卡锡抱怨戏剧"没有主题只有幻灭，空气里弥漫着叹息、哈欠、自责、伏特加、喝不完的茶和说不完的话。"引发浅薄之见的自然是契诃夫非凡的戏剧氛围力量。虽然斯坦尼斯拉夫斯基之后

的导演[1]都突出了契诃夫对节奏音效的运用（写字的沙沙声、吉他弹出的乐曲、打喷嚏的声音、歌声等等），但毫无疑问契诃夫是借助这些手段唤起对现实易变的诗意想象。

　　换个角度来看，近来的批评强调契诃夫的作品有一条富有张力的脊梁，其架构之精微使它难以被察觉。因此，虽然人物仿佛活在各自虚无的套子中，但他们都是动机和影响相互关联的锁闭结构中的有机部分。所以，即使对话好像东扯西拉地讲着冷掉的茶壶、莫斯科的情况和地表的温度，它却以有限的手段发挥了无限的戏剧基本功能：表现人物、推进动作、揭示主题、引起观众与角色的共鸣、将注意力从生活平静的表面下喷涌的情节事件上分散出去。通过这一自发自创的技巧，契诃夫成功实践了他作为现实主义者和卫道士的功能，并且在有持久美感的形式中表达他对现代生活的反抗。

　　为了论证上面的说法，我们先来仔细研读两部剧作，它们分别代表了契诃夫反叛的不同侧面。契诃夫成熟的四部剧作当然部部都是杰作，但是《三姊妹》和《樱桃园》在主题和技巧上被公认是他最高的成就。要比较二者的区别也是很有意思的事，但它们之间的相似点足够使我们哪怕不透彻，也能全面地理解契诃夫的戏剧

[1] 斯坦尼斯拉夫斯基对声音效果的青睐经常造成他和剧作家间的分歧。在斯坦尼把他惯用的嘈杂运用到《樱桃园》里之后，契诃夫有一天在排练的间歇中说道："多安静啊，多好啊。我们不用再听鸟鸣、狗吠、杜鹃啼，也不用听枭唳、钟响、铃儿叮当、虫儿喳喳了。"斯坦尼觉得这些音效很"真实"，但是契诃夫曾经跟梅耶荷德提过："舞台是艺术。克拉姆斯柯依（俄国著名画家——译者注）在画布上画过许多精美的人物肖像，试想他要是把这些人像的鼻子换个真鼻子上去，这下鼻子是'真实'了，画面也被破坏了。"大批的现代现实主义者都遵从了斯坦尼而非契诃夫的现实主义风格，着实令人感到遗憾。

构思。

《三姊妹》完成于1901年初，比《万尼亚舅舅》晚了四年，它主要是在克里米亚写完的。契诃夫在当地疗养肺结核，而病魔还是在不久之后夺去了他的生命。一年前他出版了《在峡谷里》，这部短篇小说与《三姊妹》十分相似，可以看作写作戏剧前的大纲。小说发生在一个名叫乌克列耶沃的村子里，这里沉闷又无聊，人们会告诉游客这里就是"教堂执事在丧礼上吃光鱼子酱的村子"——村子再没发生过比这更轰动的事了。但就像契诃夫的其他作品一样，平凡的地方发生了惊人的事件。在我们看来，最重大的发展是围绕阿克辛妮亚展开的——她是慷慨的老店主崔布金的大儿媳。阿克辛妮亚瞧不起这个家庭，她总是穿着低领裙在村里招摇过市，并且公开地和一个富有的工厂主搞外遇。当崔布金的小儿子娶了一个名叫丽巴的姑娘——安静、胆小、温柔的农家妹子——阿克辛妮亚变得非常嫉妒。于是在丽巴生了个男孩之后，阿克辛妮亚用一勺沸水烫死了婴儿，也就扼杀了这个家庭的希望。然而阿克辛妮亚并没有受到惩罚，反而继续在村里横行霸道，最终把公公一家赶出了他们自己的房子。

从这个故事里，契诃夫提炼出了娜达里娅·伊凡诺夫娜的形象。这个贪婪、跋扈、残忍的女人最终夺走了温柔的普罗佐洛夫一家人的财产——行动所发生的背景是乡下，这里的粗俗和无聊足以腐化最有文化的市民。《三姊妹》比《在峡谷里》更丰满、更复杂、也更隐晦。契诃夫削弱了娜塔莎（即阿克辛妮亚）的淫邪，从而减少了故事中的情节障碍；剧本加入了战争背景，还把小资产阶级的崔布金一家变成了上流有闲阶级普罗佐洛夫一家，使得故事更加丰满了，但它们基本的框架是一致的。同样，契诃夫小心地平衡了内与外对人物的影响，这是他成熟作品中的必备元素。在《伊万诺夫》

中，英雄的陨落主要是内在决定的，鲍尔金的"你的环境毁了你"被斥为不过脑子的陈词滥调。而到了《三姊妹》中，环境成了逐渐摧毁中心人物的关键因素，他们自身心理缺点的作用则相对减弱了。

恶势力在这部作品中势不可挡，使得契诃夫式的哀婉比以往更胜。据斯坦尼斯拉夫斯基说，契诃夫在听艺术剧院第一次读剧本时很惊讶，用导演的话说，是因为"他写的明明是个欢乐的喜剧，而我们所有人都觉得这是个悲剧，还为它流了眼泪"。斯坦尼可能夸大了契诃夫的反应。他不会认为这是"欢乐的喜剧"，他会非常谨慎地说《三姊妹》是一部"正剧"，马格沙克指出这是他作品中唯一的分类。这部戏当然不是悲剧，但它也是契诃夫写过的最沉重的一部。剧作家没有像往常一样加入插科打诨。虽然戏中也有丑角，但他们和家中的事件关系密切，我们很难发出会心一笑：比如库里根有他可爱的迂腐和恼人的愚钝，也不过是个戴了绿帽子的可怜虫；喜欢喝酒的契布蒂金有他荒唐的地方，但他最终成了一个看破红尘的寡言角色。此外，房子里始终弥漫着在劫难逃的气氛，只有在一闪而过的欢乐瞬间才有所缓解，即使是这样的瞬间也会叫恶毒的娜塔莎给搅和了。虽然马格沙克想把该剧解读成"对生活愉悦的肯定"，戏中却鲜有愉悦和肯定。契诃夫展现了他对中心人物的幻想惯常的不耐烦，但他们比之以往的角色是更明显的受害者。尽管他们毫无疑问要为自己的命运承担部分责任（这就解释了为什么契诃夫不想要斯坦尼的演员们对人物太感伤），但大部分的责任要归咎于娜塔莎，她代表了蚕食他们生命的黑暗力量。

鉴于娜塔莎是契诃夫创作的最坏的形象——这个自命不凡的资产阶级暴发户没有丝毫美德可言。每个人都说她贪婪、小心眼、没文化，就连保持中立的安德烈也认为她"落入了浅薄、盲目、粗野的禽兽之列。不管怎么说，她不是一个好人"。可以肯定的是，女

人在契诃夫的戏剧中经常扮演具有破坏性的角色。虽然阿尔卡基娜夫人可以轻易地变为斯特林堡式的女性（她同样想要支配男性），"迷人的猛禽"叶琳娜在表面上也很像易卜生的海达·高布乐，但契诃夫通常是不愿意把人物塑造得如此露骨的。从另一个角度来看，娜塔莎有她自己不可告人的动机。她或许是吸血鬼亨梅尔家族的一员：吸食人们的给养、破坏立足的根基、挑拨家庭的关系。她是健康细胞的恶变，并且无论契诃夫如何掩饰，她的最终获胜都是纯粹的恶的胜利。尽管该剧结构复杂，但将其编织成锦缎的是一条看不见的行动线：普罗佐洛夫一家被娜塔莎所毁灭。从她在第一幕结尾踏进屋子、接受安德烈的求婚起，到结尾她确保了自己的控制止，她毫不留情地推进着她的剥削行为。

然而，剥削行为的发生有固定的阶段。剥削的开始是安德烈为了还赌债，把房子抵押给了银行，但是比银行更危险的娜塔莎接管了房子。她不仅"把持了所有的钱"（可能是抵押得来的钱），而且在整部剧的过程中热衷于让大家从一个房间换到另一个房间，直到把他们完全换出了这座房子。娜塔莎的野心隐藏在她作为母亲的担忧和对秩序的热爱下，这些品质从未像这样惹人讨厌过。第二幕中，她打算叫伊里娜搬进奥尔加的房间，这样小宝宝就能有一间温暖的婴儿房；在第三幕，她打算把老用人安菲萨赶出去，因为她已经老不中用了（娜塔莎无情的实用主义也是她不人道的品质之一）；到了最后一幕——奥尔加和安菲萨住进了市政公寓，伊里娜搬进了出租屋——她打算把安德烈从他的房间里赶出去，好给小索菲腾个地方。因为索菲可能是娜塔莎与情人普罗托波波夫的孩子，所以在形式上完成了对财产的剥夺。不久剥夺也会在实质上完成，到时普罗佐洛夫家的最后一员安德烈就会被彻底扫地出门。

契诃夫通过小心地处理场景来展现了这一过程。前三幕都发生

在室内，因为事件的进展比较缓慢；第三幕安排在了奥尔加和伊里娜的卧室里，因为人、屏风和家具显得拥挤不堪。但是第四幕发生在室外，户外场景形象地道出了真相：一家人如今被赶出了自己的房子，安德烈推着婴儿车围着房子转圈圈，普罗托波波夫（未出场）舒适地坐在家里，和娜塔莎一起待在客厅里。然而娜塔莎还不罢休，因为她连室外也要干涉。她不时从房子里钻出来，告诉大家她决定砍掉屠森巴赫喜欢的枞树和槭树，而这一掠夺的行为也预示了《樱桃园》中相似的行为。

　　马格沙克指出，娜塔莎和普罗佐洛夫一家的对比体现在绿腰带一场中，娜塔莎臆想别人瞧不起她，出于报复在三年之后挑剔了伊里娜的腰带，她的粗俗也充分体现在了她装模作样地讲法语和对仆人的辱骂上。更明显的对比还是在第三幕开头镇上失火的那一场。在这一幕中，契诃夫通过对比他们对火灾受害者的态度，将娜塔莎暴发户的自负同普罗佐洛夫一家天生的善良对立了起来。根据契诃夫在给尼古拉的信中给文化人下的定义（"他们会忽略……房子里出现的陌生人"），姐妹们热情地招待了无家可归的人，而娜塔莎生怕她的孩子会染上什么疾病。她把无家可归的人看作恩赐的对象——"是应该救救那些穷人，这是富人的职责啊"——然后开始唠叨着加入赈灾委员会。这种慈善行为既无人情味又侮辱人，发起它的中产阶级也并非出于仁慈，而是为了追名逐利。

　　火灾作为外在的危机加剧了（同时让观众注意到）内在的危机，它也说明了娜塔莎具有毁灭性的倾向。马格沙克指出，那场大火等同于一场烧毁了普罗佐洛夫一家房子的火灾，受害者的命运也就是一家人的命运（他们被赶到大街上），娜塔莎则象征性地联系了这两个事件。当娜塔莎拿着蜡烛走过她的房间时，玛莎暗示了这一联系："看她转来转去的，还以为城里那把火是她放的。"其实娜

塔莎既是一个象征意义上的纵火犯，也是一个象征意义上的消防员。"总要……看看，怕出什么岔子。"她在家中四处穿行，把蜡烛一一扑灭——也扑灭了家中所有的欢笑与快乐。为了小宝宝的健康，她叫停了谢肉节的舞会；和谢列布里亚科夫一样（他在《万尼亚舅舅》中同样给叶琳娜和索尼娅准备的音乐插曲泼了冷水），她的作用是扑杀欢声笑语，传播忧郁和绝望。

可以说，娜塔莎和普罗佐洛夫一家之间的冲突并不总是显眼的。安德烈和他的姐妹们要么是太善良，要么就是太专注于自己的问题，没心思管娜塔莎的事。虽然她和一家人在剧中常有摩擦，但他们不会爆发公开的争吵。契诃夫没有表现普罗佐洛夫一家和娜塔莎的关系，而是以他们所处的环境为背景来衬托他们，把目光聚焦于上流家庭如何在粗俗不堪、利欲熏心的环境中日渐衰落。换言之，娜塔莎就是这个环境的人格化——她是家里的本地人——她和环境实际上拧成了目标一致的一股力量。因此，《三姊妹》的表与里有两条并行的发展线。娜塔莎对普罗佐洛夫一家的巧取豪夺是隐藏的行动，而表面上则是他们一家在环境中的日益衰微。无论是在哪一条线，文化和粗鄙间的矛盾都是它们基本的主题。

这一矛盾在戏剧的明线中是非常清楚的，特别是当三姊妹——以蓝、黑、白象征她们的忧郁——第一次通过怀念过去的生活来表达对现状的不满。普罗佐洛夫一家是受过良好教育的莫斯科家庭，但因为做陆军准将的父亲要指挥外省的炮兵连，他们在 11 年前举家搬迁至此。随着戏剧的进行，契诃夫展示了一家人在父亲死后，如何适应新的环境：奥尔加到学校里教书，玛莎嫁给了当地的中学校长，伊里娜去做了各种各样的义工，安德烈则是娶了娜塔莎并加入市自治会议。然而，所有这些企图融入环境的尝试都失败了。他们把眼前的生活看作一场不情愿的流放，于是他们只能尴尬地夹在

对过去的想象和对压抑的外省生活的悔恨之间。

过去自然是与莫斯科联系在一起的，他们在模糊的记忆里看到那是一座充满阳光、鲜花，高雅和感性的城市，即有文化的城市，与他们身处的阴冷、愚昧、凄惨的小城完全不同。他们对莫斯科的想象，和他们想要回去的希望一样都是不切实际的——是一场惹人烦的妄想——而且他们喋喋不休的抱怨既不动听也不鼓舞人心。但是，他们对外省地区的狭隘、无聊和悠闲的理解却是异常准确的。正如安德烈所说（第四幕）：

> 我们这个小城存在了有 200 年——10 万居民住在这里，可是从来没有哪一个人和别人不同。无论过去还是现在，从来没有出过一个圣徒、一个学者、一个画家，或者一个稍微不平凡点的，能惹人羡慕或引人效法的人……这种粗鄙的样子不可避免地影响了孩子们，于是孩子们心里那一点点神圣的火花也渐渐熄灭，他们慢慢变成了彼此相似的可怜的行尸走肉，就和他们的父母一模一样……

在这段话中——它的本意是抨击观众（契诃夫明确提出，安德烈在说这段台词的时候，"必须握紧双拳威胁观众"）——安德烈清楚地体现了契诃夫反对外省小城市的生活状态。[1] 在那里，任何一

[1] 契诃夫在他的短篇小说《我的一生》（1897）中，已经表达了对乡村生活同样的观点，书中的主角有一番和安德烈很类似的话："这么多家庭里怎么就没出过一个，能给我的人生做出榜样的人？……我们的小城存在了 200 年，这么长的时间里就没出过一个对国家有用的人——一个都没有……这是座无用、无益的城市，就算它突然从地面上消失也没人为此感到遗憾。"契诃夫之所以不喜欢农村生活，很可能源自他对老家塔甘罗格的看法，他形容那里是"肮脏、单调、空旷、慵懒和愚昧的"。

个感性的人都必将感到自己是"一个孤独的局外人"。那里没有文化、没有艺术、没有仁慈、没有美德,而它"粗鄙的样子"能让所有身处其中的人变得粗俗不堪。小城市的影响以最极端的方式体现在了契布蒂金身上,让他在酒精和报纸新闻里逃避幻灭感,在严重的虚无主义里逃避工作中的无能为力:"也许我们只是看起来存在,实际我们根本不在这儿。"就像普罗佐洛夫一家为了应对环境而编织出了对莫斯科的幻想,契布蒂金声称这世上无物为真,而且这样也"没关系"。

普罗佐洛夫一家也意识到了小城市对他们的腐蚀,从而引发了他们日益增长的绝望感。玛莎——身穿黑裙来表现她的压抑——总是觉得无聊,伊里娜总是觉得疲惫,奥尔加则总是感觉头疼。至于她们有天赋的哥哥安德烈,他的人生是没有明确目标的,身后还跟着老费拉彭特,就像跟了一个不要脸的复仇女神。在这死气沉沉的氛围中,他们逐渐变得干枯,他们的文化就像死人的皮肤一片片脱落——每掉一片他们都会反问:"它这是去哪儿了?"因为不管是什么东西让他们在莫斯科鹤立鸡群,到了这里也不过是肤浅的表皮——无用、无益,最后被逐渐忘却。安德烈受过良好的大学教育,这里的工作让他的学业派不上用场。玛莎曾经是个小有名气的画家,现在"已经忘记"要怎么画画了——就像契布蒂金已经"忘了"他受过的医学训练——就像这整个家庭都忘记了他们在充满希望的青年时代所取得的成就。因此,普罗佐洛夫一家既绝望又神经质,他们的希望消磨在能让一切归零的环境中:

伊里娜(抽泣着) 哪儿呢?它去哪儿了呢?它在哪儿呢?哦,我的上帝,我的上帝啊!我把一切全忘了,全忘了……我满

> 脑子都混乱了……我连意大利语里怎么说窗子……说天花板都忘了……我把什么都忘了,我一天比一天忘得多,可生命一去就不复返了呀。我们是永远、永远也去不成莫斯科了……我看我们是去不成了……

生命飞逝,而贪得无厌的时间吞噬了希望、梦想和期待,让人们的思想、灵魂和肉体消磨在不停歇的无聊中,直至死亡。[1]

虽然他们已经忘了自己的文化,普罗佐洛夫一家还是试过在这片荒蛮之地里保留一点文明的遗迹,他们的家中会举办特定形式的讨论会和艺术活动。多数时候,普罗佐洛夫家里的讨论会反映出和环境一样的枯燥乏味(典型例子就是索列尼和契布蒂金,他们激烈地争论是叫"切哈尔塔玛"还是叫"切列木沙"),但偶尔也会从中蹦出些天才的思想。参加讨论会的,都是普罗佐洛夫一家有文化的盟友,也就是驻扎在市里的军官们。据斯坦尼所说,契诃夫认为军队"肩负着文化的重任,因为他们能深入外省最偏远的角落去,带去对生活、知识、艺术、幸福和快乐的新追求"。玛莎代表了契诃夫的看法,因为她发现了粗野的市民和有教养的军人间的差别,

[1] 契诃夫为了突出这一效果而运用了某种技巧,后来塞缪尔·贝克特也模仿了这一技巧:时间在流逝,但给人的感觉好像时间是静止的。戏剧动作的跨度有三年半,但是每一幕似乎都紧跟在前一幕之后,仿佛时间并没有走动。契诃夫和贝克特之间还有一个有意思的对比,就是契诃夫曾经构思过一出很像《等待戈多》的戏。西蒙斯这样描述这出未完成的戏:"在前三幕中,人物讨论着英雄的一生,并热切盼望他的到来。可是在最后一幕他们收到了一封电报,告诉他们英雄死了。"

"普通百姓中，可有多少粗野、不懂礼貌、没有教养的人啊"，但是"在我们这个城里，最体面、最高尚、最有教养的人，都是军人"。她爱慕威尔什宁中校，部分是因为他优雅的举止，因为他符合她想象的魅力十足的莫斯科人。另一部分的原因，可能是他让她想起了自己的父亲（也是和文化等同的），因为他住在同一条街上，是他父亲军队里的军官，现在又指挥着他父亲的炮兵连。出于对有教养的人的爱慕（她之所以嫁给库利根，是因为她误以为他"是最聪明的人"），玛莎毫无疑问把威尔什宁当作了智慧的伴侣，就连他们相互求爱都体现了他们在文化上的相似——他起一个调子，她便与他一唱一和。马格沙克说这是"舞台历史上最独特的爱情宣言"——实际上，康格里夫的米拉贝尔和米勒曼特[1]也用了同样的手法，男主角完成了女主角没写完的抒情诗——不过在两部剧中，两对情侣都体现了他们在智力上的和谐，并且他们在举止修养上都远超其他追求者。

当玛莎在给注定失败的外遇找借口时，伊里娜则在她的工作中寻找替代品。虽然她不爱屠森巴赫，但他是她在工作上的伴侣，因为他也在工作中寻找救赎，并且最后以一种托尔斯泰式的姿态，为了在砖厂工作而放弃了军事委任。然而，电报局和自治会里的工作让她沮丧，也逐渐摧毁了她对劳动的信念——在这些地方，工作是没有意义和目的的。在最后一幕中，伊里娜向往作为学校老师的"新生活"，但是有了奥尔加萎靡的教学生涯作前车之鉴，我们知道"新生活"和旧生活一样叫人不满意。而当屠森巴赫死于和索列尼（他的掠夺者）的决斗时，她连无爱婚姻的一点小小安慰也得不

[1] 康格里夫是17世纪末到18世纪初的英国剧作家，米拉贝尔和米勒曼特均出自他的《如此世道》。——译者注

到了。

实际上,《三姊妹》中的每一件事都不能如一家人的愿。当他们的文化逐渐褪色、人生更加灰暗时,黑暗和愚昧的力量像食腐的乌鸦一般拥进来,准备把他们啃得连骨头都不剩。但问题是,这种情况是不是固定不变的,而戏剧最后要问的是普罗佐洛夫一家的失败是否有终极的意义:他们的苦难最终能否积极地影响他们的环境?戏剧没有回答这个问题,但是它被威尔什宁和屠森巴赫无止境地讨论,他们的观点就和他们的性格一样对比鲜明。威尔什宁——一个郁郁寡欢的人——持有乐观的言论,而屠森巴赫——一个乐天派——却很悲观。[1] 这一矛盾虽然总是出现在一般的事物中,但它和普罗佐洛夫一家的命运有着隐秘的联系。比如当玛莎说"我们都知道这没必要"时,威尔什宁抓住机会说出了自己的观点:

> 然后呢?……我认为,有知识、受过教育的人,无论住在哪个城市,无论那个城市多么冷落、多么阴沉,都不是多余的。就拿这座城市来说吧,住在这里的 10 万人当然都是没文化、落后的,只有你们三个还像话。你们克服不了广大老百姓的愚昧,这是不言而喻的;只要你们活着,你们就会一点一点地泯然众人矣。生活会打败你们,但你们不会完全消失,一点痕迹不留。也许继你们之后,会出现六个像你们这样的人,然后又出现 12 个,长此以往直到你们这样的人成为大多数。两三百年后,世界上的

[1] 契诃夫在此也许是在展现一种矛盾,他曾经在跟莉迪亚·阿维洛娃解释所谓的阴沉的主题和人物时,说明了这个矛盾:"我注意到,冷静、忧郁的人的文字总是欢乐的,而快乐冲动的人的作品往往是压抑的。"契诃夫就像屠森巴赫,是一个观点阴沉的乐天派。

生活一定是无限美丽和惊人的。

总而言之,威尔什宁——普罗佐洛夫一家预示了他最后也会被环境同化——坚信文明的进程是趋向完善的,而未来完善的基础,将是愚昧大众和文化精英之间的交互联系("工作与文化、文化与工作相结合"),即审美与实用的结合。

与之相反,屠森巴赫对此表示怀疑。他看不出一只麻雀跌落地面,或是一只候鸟飞上蓝天能有什么深意,他认为人们没有能力去影响任何事物:

> 不但在两三百年以后,就是再过 100 万年,生活还会和现在一样;它不会改变,它是固定的,它要遵循自己的法则,而这个法则我们对它束手无策,反正我们也不可能参透它。

威尔什宁的观点能唤醒人们对生活终极意义的希望,屠森巴赫则指向随波逐流和逆来顺受。这是动态历史观和静态历史观的矛盾,它们之间此消彼长,并且同生活本身一样难以解决。[1]

其实到了最后一幕,上述两种观点都分别得到了概括。军队准备离开这座小城——离别是忧伤的,因为这不仅代表玛莎要和威尔什宁结束这段感情,也代表了最后一座文化堡垒的解体。屠森巴赫看到了"可怕的无聊"将要降临到小城头上,安德烈说(让我们想

[1] 在进步的问题上,相比屠森巴赫,契诃夫在书信中偶尔表露出他更赞成威尔什宁。"现代文化,"他在 1902 年给佳吉列夫的信中写道,"不过是一个错误的开端。这个错误打着灿烂未来的幌子,可能会延续数万年之久……"不过契诃夫还是一如既往地谨慎,不会把自己的观点强加给戏剧人物。

起了娜塔莎的象征角色)"就好像有人浇灭了欢乐。"普罗佐洛夫一家的生活方式即将迎来终结。玛莎变得强迫又神经质,奥尔加住进了自己不喜欢的地方,安德烈被比作一只摔得粉碎的贵重铃铛,整日烦恼缠身,与众人无异。只有伊里娜还抱有一线希望,只是这一点希望也很快被打碎了。整个家庭最后都面临这样一个现实:"没有一件事如我们所愿。"回莫斯科的梦永远不会实现,愚昧的大众压垮了他们。伴随着结尾的安魂曲,三姊妹思考着未来,就像她们在开头回忆着过去。一旁的安德烈推着摇篮车,库里根在忙东忙西,契布蒂金则轻声哼着一首曲子。

威尔什宁的人生观对三姊妹的想法产生了很大影响,使得她们无一例外都充满了希望和期待。玛莎下定决心要忍耐;伊里娜相信"总有一天,人们会懂得这一切都是为了什么";奥尔加坚信"我们的苦难一定会化为后人的愉快,幸福与和平将广布在大地上,后代的人们会感念我们,会祝福活在今天的我们"。军队奏出的欢歌唤起了三姊妹生活的意志,但是音乐声逐渐远去,是否希望也会消逝?奥尔加焦虑地追问人生("我们真恨不得能懂呀——我们真恨不得能懂呀!")——好像暗示了这一点——契布蒂金回之以喃喃地否定("反正都一样,反正都一样!"),屠森巴赫的怀疑主义落入了虚无主义的怀抱。伴随这双重的音符——希望和绝望在颓境中的辩证——契诃夫为他最阴郁的戏剧画上了休止符。

在《三姊妹》中,契诃夫描写了文化精英伏倒在黑暗力量之下;而在《樱桃园》里,他从喜剧讽刺的角度审视了同样的问题。写作剧本时,契诃夫已近弥留之际,创作过程极其艰难,但《樱桃园》是他的足本戏中最有闹剧特色的,他也确实是以此来构思的。1901年,当该剧刚刚在他脑中成形时,他写信告诉奥尔加·克尼佩尔:"我给艺术剧院写的下一部戏,绝对是非常、非常好玩

的——至少我是这么打算的。"最后一句话或是针对斯坦尼斯拉夫斯基的（契诃夫批评他喜欢让"我的人物动不动就哭"），而斯坦尼确实也把《樱桃园》误会成了对俄国生活的冷静研究。契诃夫坚称，《樱桃园》"不是一部正剧，而是一部喜剧，几乎都称得上是闹剧了"。

剧中喜剧元素的重要性，显示了契诃夫突出了反叛的另一个方面。如今他不仅要唤起对社会冲突中的受害者的同情，他还要讽刺他们。他不再丑化掠夺者，而是将他们描绘得更加平和、更有深度。变化只是一个方面——契诃夫并没有改变原有的立场，他不过是修正了它——对受害者的剥削依然会产生感伤的张力，这是我们不应该忽略的。此外，在《樱桃园》中，契诃夫对有闲的文化人越来越不耐烦，他们最终的下场也更加公正合理了。

契诃夫不光讽刺人物，还讽刺他们所处的环境。片面地说，该剧通过转变情节剧的传统，实现了对传统情节剧的讽刺。要说明这一点，我们可以拿《樱桃园》和另一部与之有着惊人相似点的戏剧——迪翁·布希高勒的《混血儿》（1859）做对比。布希高勒的情节剧发生在内战时期的美国南方，这一背景允许剧作家将陈年旧论同流行的反奴隶制主题结合起来。《混血儿》中对废奴主义的泛泛而谈，有时会让我们联想到特罗菲莫夫对俄国农奴制的长篇大论，剧中的南方背景也和《樱桃园》的背景一样，是对封建过去的怀旧。在我们看来，更重要的是它们在情节和人物上的一致性。和《樱桃园》一样，《混血儿》也涉及出售、抵押祖产——剧中叫特雷波恩庄园。它是佩顿夫人的财产——这位亲切的南方贵族令人联想到拉涅夫斯卡娅夫人，她们属于同一个将死的社会阶级，都是有闲的文化人。与拉涅夫斯卡娅夫人一样，佩顿夫人也有一个养女——混血儿佐伊——她和瓦丽娅一样在家中操持家务；她也有一位全家

人的朋友——朴实的北方佬萨勒姆·斯卡德——他像西苗诺夫-彼什克一样在家中晃来晃去；她甚至也有一个老用人——黑奴老皮特——他和老费尔斯一样忠心耿耿地服侍这个家庭。两剧在情节发展上就更相似了：《混血儿》主要是讲邪恶的包工头雅各布·麦可克洛斯基企图引诱混血儿，好在开始拍卖前控制特雷波恩庄园。布希高勒的戏只有结尾是不同的：麦可克洛斯基的诡计最终被挫败，家庭得以继承和重建。

我倒不是说契诃夫熟悉布希高勒的戏，只是作为内容的素材太老套了，契诃夫不会不了解布希高勒用作模板的时髦的法国"抵押"情节剧，因为它们是俄国商业戏剧舞台上的主流。不论文学的戏仿是不是契诃夫创作《樱桃园》的目的之一，他与情节剧模式的决裂还是很有启发意义的。温柔的受害者（佩顿夫人）成了不负责任、自取灭亡的柳包芙·拉涅夫斯卡娅；出身卑微但品德高尚的天真少女（佐伊）成了哭哭啼啼的老处女瓦丽娅；风趣的朋友（萨勒姆·斯卡德）成了耍宝的小丑彼什克；可怜的老用人（皮特）成了滑稽的老费尔斯；捻着小胡子的坏蛋（麦可克洛斯基）成了古道热肠的罗伯兴。无论是哪一个人物，观众都感到很意外，因为契诃夫改变了他们原来的固定形象：将坏人中立化，将受害者复杂化。契诃夫舍弃了麦可克洛斯基和佐伊之间简单的强奸—被强奸关系，代之以罗伯兴和瓦丽娅之间失败的求爱，而他在求爱中比女方更被动。祖产的出售也不是因为外部的邪恶势力（麦可克洛斯基偷走了抵押得到的钱），而是因为家庭本身的懒惰和缺点。最后，喜闻乐见的情节剧反转也被整个删去了："坏人"没有被打败，房产也没能收回。

不过让人意想不到的是，契诃夫还是让喜闻乐见的反转发生了——只不过它的作用微乎其微。正如拉涅夫斯卡娅夫人想要从女

伯爵那里借钱来清偿房子的抵押款,西苗诺夫-彼什克也疯狂地找一家人借钱来还清他的抵押款——不同的是彼什克暂时保住了他的财产。"几个英国佬"在他的土地上"发现了一种白土",然后彼什克就把开采权卖给了他们。讽刺的是,彼什克还了一部分他借的钱——不仅不足以保住樱桃园,而且也还得太迟了。契诃夫要说的是,不寻常的事几乎不会发生在现实生活中,就算发生了,它的作用也是很小的。就像威尔什宁的妻子企图自杀的频率太高,慢慢就没有威慑力了,因此无论是拯救他自己还是柳包芙一家,彼什克的好运都显得不足挂齿。因此,契诃夫在情节剧的模式中制造了一个漂亮的回旋:通过引入彼什克意料之外的成功,从而突出了柳包芙一家意料之外的失败。

要进一步说明契诃夫独创的技巧,还可以比较《樱桃园》和其他一些有相似点的戏剧,因为作品的社会背景——权力从封建贵族向新兴资产阶级的转移——将它和描写社会冲突与社会变革的戏剧联系在了一起。在大部分此类戏剧中,艺术家的同情都是站在旧秩序这边,批评新兴阶级破坏了尊卑和传统。比方说,莎士比亚无情地讽刺了新贵马伏里奥想要爬上比自己更高的位置;莫里哀带着同情解剖了中产阶级——但是对新贵的敌意丝毫不减——茹尔丹先生的自命不凡;在复辟时期的戏剧中,真文才和假文才之间的矛盾,实际上是传统贵族风度与中产阶级的东施效颦间的攻防战。到了19世纪,资产阶级的统治地位已基本确立,任何嘲弄再也不足以掀起波澜,艺术家也就不拿他们做愚弄的对象了。《朱丽小姐》中的斯特林堡将阶级之间的斗争视为一场悲壮的战役,在貌似中立的外表下隐藏着他对衰落的贵族斗士的同情;在他之后,同样的看法还体现在了雷诺阿的电影《大幻影》中,以及福克纳的小说《村子》和威廉斯的戏剧《欲望号街车》中。

可以说，契诃夫有着和上述艺术家一样的阶级关怀，因为即便他是在表现旧秩序的残忍无情，他同样也唤起了对它的怀念——一半是因为他的贵族人物太有魅力，另一半是因为过去蒙上了回忆和悔恨的薄雾。在费尔斯看来——解放农奴对他来说是"灭顶之灾"——过去是尊贵、典雅、有序的时代，"坐的都是马车"，现在却是堕落、无序、衰败的："早些年，来我们这儿跳舞的都是些将军啦，男爵啦，海军上将啦，可现在呢，去请邮局职员和火车站站长来跳舞，他们还要摆好大的架子。"按他的话来说，在以前"农民靠着老爷，老爷靠着农民，而现在全乱套了，莫名其妙"。剧中还有很多地方能体现费尔斯所感觉到的秩序崩坏——用哈姆雷特的话来说，就是"庄稼汉的脚趾已经挨着达官贵人的脚后跟了，都能磨破上面的冻疮了"。杜尼雅莎就是个"娇纵、软心肠"的女仆，还假装自己是个贵妇，自以为很懂上流阶级的服饰和礼仪，连罗伯兴都忍不住要说她两句（"人得知道自己的身份"）。那个做作的男仆雅沙之所以举止轻慢，完全是因为他明明粗鄙得不得了，还要假装贵族的品位，像极了《朱丽小姐》中的男仆让。反正一切"全乱套了"，房子要垮了，人人都熬夜，仆人在夜里也不用放轻脚步了。就连那个愚钝的邮局职员叶彼霍多夫，也能用他不明就里的话大谈文化、历史和文学。

戏剧的核心动作最能体现阶级角色的混乱，因为罗伯兴作为一个农奴的儿子，他的成功也是靠着打破传统社会关系来取得的。虽然他不会装模作样（"我过去是农民，我现在还是农民"），但相比小时候挨打，他的生活还是有了长足的变化。虽然他对这个家族是非常同情的，但实际上他是他们的刽子手，无意间终结了过去的生活方式。尽管他慷慨大方，可当他真的得到了房产时，他还是忍不住产生阶级上的胜利感："我买到了这座庄园，我的父亲和祖父曾

在这里当过奴隶,当年他们连厨房都不许进。"用他自己的话说,他是"进了糕饼店的猪",挥舞着手臂打碎了家中所有易碎的物品:在第三幕,沉醉于权力和白兰地的他掀翻了一张桌子,差点还把一座大烛台给弄翻了。而到了最后一幕,他砍掉了樱桃园里的树,也就砍掉了文化传统的象征。

但是换个角度来说,虽然罗伯兴承担了契诃夫式剥削者的职责,他的性格和他扮演的角色是不相符的。加耶夫说他是"低贱的无赖"和"守财奴",特罗菲莫夫把他比作"野兽",说他会把"一切挡了他路的东西"吞吃干净。他们的看法完全是错误的:他们都像《伊万诺夫》里迟钝的里沃夫医生,用错误的过时标准来衡量他人。罗伯兴不像娜塔莎,他压根就不是个坏人,也没有恶意,而且既不装模作样也不下流粗鄙。如果说他的实际作用是去破坏,那么他的本意也是完全无害的。契诃夫在给斯坦尼斯拉夫斯基的信中,有所保留地强调了罗伯兴品质的高尚:"罗伯兴虽然不过是个商人,但是不管怎么看他都是个正派人。他作风端正,像个受过良好教育的人,一点也不卑鄙下作……"他之所以是"受过良好教育的人",是因为他虽然出身卑微,但他成功地摆脱了他所处的环境。他也不仇视文化和感性,反而在这两个方面都有很高的潜能:就连特罗菲莫夫在心情好的时候,也会说他有"体面、温柔的灵魂"。

事实上,罗伯兴是全剧最积极正面的人物。正因为他顶住压力地工作,才使这个昏庸糊涂的家庭清醒了过来,而且只有他一个人拥有活力、目标和为之奋斗的事业。《樱桃园》里有许许多多的讽刺,其中一个是当特罗菲莫夫对着工作纸上谈兵时("不要自我吹嘘,人需要的是工作"),罗伯兴却是在沉默地实践它。虽然特罗菲莫夫吹嘘着人道主义和进步,好像自己在做巡回演讲似的,他却是懒惰的化身。他一开始就不是个清醒的人,而是一个聪明的梦游

者——这位"终身大学生"缺乏获得学位的动力。虽然他痛斥了俄国知识分子身上的"泥泞、粗俗和冷漠",但他本身就是非常邋遢和冷漠的。相反,罗伯兴"早晨5点"就起床了,并且"从早到晚"都在工作。是工作给了他认同感,而且工作——不是钱,也不是地位和权力——是他的人生目标。因此,他不像阴险的娜塔莎,他更像善良的阿斯特洛夫,因为他像阿斯特洛夫一样把精力浪费在没有目标、空虚无聊的人身上。

总的来说,契诃夫为了缓和掠夺行为,因而将剥削者的性格复杂化,同时限制了我们对受害者的同情。显然,柳包芙和加耶夫比起之前的普罗佐洛夫一家要好多了。姐弟俩都很有魅力、讨人喜欢,但是柳包芙的疏忽是导致她当前处境的罪魁祸首(它很有可能也是导致她的孩子溺亡的原因),她的铺张浪费也造成了家庭的衰落。至于加耶夫,他是典型的旧贵族——衰落的贵人。他的书架演说反映了他的浮夸和落后,他与费尔斯的关系(费尔斯对他像对一个11岁的孩子)反映了他幼稚的依赖性,他对牛奶糖的执着反映他的骄奢,而总是在他脑袋里玩的假想台球赛反映出他无法面对现实。虽然契诃夫很明显是同情贵族的,但只要他带着讽刺,瞥一眼贵族不讨喜的一面,他就能很好地制约他的同情,如同他制约我们对旧生活的思念,让我们看到它残酷的本质("那确实是美好的旧时光,"罗伯兴讽刺地提醒费尔斯,"动不动就拿鞭子抽一顿。")。

可以说,除了和上面提到的文学作品有些相似点以外,《樱桃园》对于阶级斗争的态度是严格中立的,它在阶级斗争的处理上也是如此。契诃夫的中立不在于游离矛盾之外,而是不停转换他在矛盾双方的立场。他既相信旧的生活方式,也相信新的生活方式——既相信秩序,也相信变化——同时也质疑它们。不仅如此,他对戏剧表层的精雕细琢,让人几乎看不出发生了斗争。就像他以非情节

剧的角度来处理情节剧的模式，他也会用完全非政治化的手法来写政治剧。如果说有人要把《樱桃园》里的人物看成是阶级符号（一些批评家也确实是这样的），那么就必须把拉涅夫斯卡娅夫人和加耶夫看成即将退出历史舞台的贵族，罗伯兴则是即将取而代之的资产阶级资本家；特罗菲莫夫是知识分子革命家，时刻为将来更激烈的阶级斗争做准备；[1] 也许作为新阶级的雅沙，最后也会背叛特罗菲莫夫的革命，投向官僚、权力政治和个人利益的怀抱。但是很明显，契诃夫关注的是人性，而不是人性的符号。每一个人物都超越了各自的阶级角色，拥有了各自更复杂的人生，因此人们是难以从阶级上划分他们的。所以说，虽然《樱桃园》确实有社会政治的弦外之音，契诃夫还是不希望看到人物滑入纯粹的社会政治范畴。

我想我们现在应该可以理解，契诃夫所强调的"伟大的作家和艺术家只能出于反抗政治的需要，才能参与政治中"。契诃夫选择传统的政治立场作为自己的主题，从而使自己参与政治中。他展现了狭隘的政治解读的缺陷，从而使自己反抗政治。他将普遍寓于特殊，寓于人物的行动和动机的后果，他看到了人性的双重性和暧昧性。从表面上看，《樱桃园》的原型不是两个社会阶级之间的权力斗争，而是在一首悠扬的插曲中，某些财产因为无视频繁的警告而最终易主。对上流阶级人物的掠夺是非常关键的，因此我们理所当然地认为它有更加普遍的意义，但是契诃夫将冲突降到了最低，所以刀斧之下的樱桃园不能激起任何的阶级仇恨。由于戏剧有了明暗

[1] 其实特罗菲莫夫就是一个革命的知识分子，他被送进大学里搞政治运动。在完成《樱桃园》的前几年，圣彼得堡大学就发生过学生罢课事件，1901 年还有几名学生因为政府专治的"外省法令"而被开除。

两条发展路线，事件也就显得既残酷又公平，既有意义又没有意义，既是结束又是开始。

最能体现契诃夫的双重立场的，还是与之对应的樱桃园的意象——它是戏剧的核心意象，体现了戏剧暗含的主题。这一意象的重要性体现在它的多面性上：就像易卜生的野鸭一样，它在每一个主要人物看来意义都是不同的。对于拉涅夫斯卡娅夫人和她的家庭来说，它象征了文化、尊贵、旧式的格调和悠闲的庄园主生活，与周围的愚昧、平庸和粗俗形成了戏剧化的对比："如果说我们这个省里还有什么有价值的，甚至是了不起的东西存在，那就是我们这座樱桃园了。"柳包芙之所以喜欢这座园子，不是因为百科全书里提到了它，而是出于她个人的因素，因为她把园子和她在莫斯科上流社会中度过的童年联系在了一起。洁白的园子（"全是白色的……白色的树……白色的花"）让她想起了"我的生活、我的青春、我的幸福……我的童年，我纯洁的童年"，还有"我的母亲"行走在"一片雪白的林荫道上"。但正如柳包芙纯洁的童年输给了老成和爱欲，旧贵族的阳刚之气也让位于软弱、娇柔和懒惰。因此，樱桃园象征了一度积极的生活方式步入衰落——代表了处于荒蛮之境的审美享乐——以及那种生活难以抵御的堕落。

柳包芙想起的是纯洁，而特罗菲莫夫想起的是罪恶。对他来说，樱桃园不过是奴隶制的纪念碑。他不愿意承认建立在人类苦难之上的生活方式，于是他告诉安尼雅，幽灵就附身在惨白阴森的樱桃树里：

> 安尼雅您倒是想想，您的祖父、曾祖父和您所有的祖先，都是占有活的灵魂的农奴主，人的精灵难道不是从花园里的每一颗樱桃树上，从每一片树叶上，从每一根树干

上向您张望……你们的樱桃园很可怕,当黄昏或者深夜里走过花园,那樱桃树粗老的树皮发出幽暗的光,好像樱桃树在梦中看到了一两百年前的情景,沉睡的噩梦折磨着她们。

特罗菲莫夫给樱桃树安上的"噩梦",其实是腐朽贵族的罪恶——在第二幕,柳包芙被醉醺醺的流浪汉吓个不轻,契诃夫通过她的反应暗示了她们的罪恶——因为特罗菲莫夫完全把樱桃园看作政治和道德的代名词。从他宽泛又抽象的回答里可以看出("整个俄国,"他告诉安尼雅,"都是我们的花园。"),拉涅夫斯卡娅夫人独一无二的财产在他眼里,不过是残忍的贵族剥削阶级在象征上的外延,如今到了要赎罪的时候了。

相反对罗伯兴来说,樱桃园既没有政治、道德和感性的意义,也没有审美上的意义。罗伯兴是中产阶级实用主义者中的实干家,对他来说最重要的标尺就是"实用"。如果用这个标尺来衡量樱桃园,这座园子不过是一个没啥大用的物件:"这座樱桃园有什么了不起的,不过面积大就是了。樱桃园两年结一次樱桃,没法处理,也没有人买。"但是在老费尔斯的记忆里,樱桃园曾经也是一项收益颇丰的实业:

> 费尔斯　从前,四五十年前,可以把樱桃风干、浸泡,做果脯、做果子酱,还可以——
>
> 加耶夫　费尔斯,你别插嘴。
>
> 费尔斯　还可以把风干的樱桃一车一车地运到莫斯科和哈尔科夫。能卖好多钱!这樱桃干又软又甜又香……我们有风干樱桃的秘方……

柳包芙 现在这秘方在哪儿呢？

费尔斯 忘记了。谁也想不起来了。

秘方"想不起来了"——就像普罗佐洛夫一家想不起文化，腐朽的俄国贵族也想不起人生目标和热情。曾经的樱桃园兼具实用与美感，如今这样的樱桃园已经成为过往，一切无用的事物都注定要消亡。[1]

因此，樱桃园和它所代表的生活方式都被实用主义的斧头砍倒了。这一过程就和四季更替一样是不可避免的——在剧本的结尾，寒冷的薄雾冻死了所有的花朵（戏剧开始于五月，到十月结束）。虽然这一切是无法回避的，但它也突出了生活中一些无可取代的东西。第二幕的场景暗示了即将取而代之的事物，在"一座古老、倾圮、常年无人光顾的小教堂"的远处，可以看见"一排电线杆。在更远的地平线上……有一个城市的轮廓清晰可见"。乡村的城市化和环境破坏，是俄国为不断增长的实用主义付出的代价。丑陋的现代工业化生活图景也很难再被美化，不仅罗伯兴准备在樱桃园的旧址上兴建的度假别墅办不到，要搬进去的闹哄哄的中产阶级也办不到。旧时的贵族文明如今虽已"倾圮"，但中产阶级也没有任何文化可以取代它。

但是换个角度来看，如果罗伯兴是有明确代表性的，那么他所代表的新阶级的意志至少应该是积极向上、充满活力和目的性的，

[1] 斯坦尼斯拉夫斯基为了表达契诃夫的欢乐，决定把剧本的名字 *Vishneviy Sad*（樱桃园）改成 *Vishnéviy Sad*. 音调的变化带来了意思上的细微差别，因为 *Vishneviy Sad* 指的是"一个有利可图的商业化果园"，而 *Vishnéviy Sad* 的樱桃园则是"无利可图，（但）为了美而栽种，为了满足挑剔的审美家的眼福而栽种"。也就是说，契诃夫要求美的事物必须同时具有实用性。

说不定新别墅还有那么一点点的可能做出弥补。罗伯兴的愿景是非常乐观的:"现在来度假的住客还只是在走廊上喝喝茶,但说不定有一天他们会在自己的一亩三分地上经营起来,那时你们的樱桃园会变得多么豪华、多么气派……"无论他们的离开有怎样的普世意义,拉涅夫斯卡娅夫人和她的家庭从个人层面来看,并没有因为被赶出了房子而遭到致命的打击。柳包芙准备回她巴黎的情人那儿去,加耶夫准备去银行上班(直到他因为无能被开除),瓦丽娅会再找一份管家的工作,安尼雅则是去学校当老师。没有人比戏剧开头过得更糟。然而可喜的是,虽然安尼雅憧憬的"新生活"是值得怀疑的,但她至少成功摆脱了她的阶级腐朽的遗产。[1]

为了不让人们太同情他们的离去,契诃夫在结尾重申了一家人的冷漠和不负责任。罗伯兴依旧很关心时间(现在是火车的时间,不是拍卖的时间了),催促一家人赶紧从房子里出去,空空的舞台上只剩下费尔斯一人。因为拉涅夫斯卡娅夫人喜欢委托靠不住的人,所以他才被抛下的。他又老又病,却还是不愿意卸下自己的职责。他躺在沙发上,反思着自己没有价值的存在:"生命就要完结了,可我好像还没有生活过……精疲力尽啦,啥也没有啦!哎,我老不中用了。"他不仅道出了自己,也道出整个家族的特征。他一动不动地躺着,听见天外传来不祥的声音,仿佛琴弦绷断的声音。然后听见伐木的噪音,象征了这个无用又多余、却迷人有教养的阶级的覆灭。

[1] 安尼雅和特罗菲莫夫之间的关系,很像契诃夫的短篇小说《新娘》(1903)里的娜佳和萨沙。娜佳是个活力四射的年轻姑娘,思想独立的萨沙是她的远亲,他教会了她质疑这座小城里流行的价值观。她最后解除了婚约,准备在圣彼得堡开始更有意义的新生活。这是契诃夫写过的最光明的结局,它或许预示了安尼雅对未来的憧憬不是毫无根据的。

因此，虽然戏剧的结构复杂而含混，契诃夫的反叛还是用自己的方式，表达了他对文化贵族的谴责。贵族们的意志过于薄弱，无法抵御自己的资产遭到变卖，就像《三姊妹》无力反抗牵制她们的黑暗环境。在两部剧中，契诃夫的反叛始终是两极的，总是在赞扬和抨击间来回切换，但是目光始终聚焦在有文化的阶级在现代社会的命运上。这是他的戏剧的大"难题"——为了和他的艺术信条保持一致，他不会处理问题，只会准确地表现它。契诃夫和其他反叛的戏剧大师一样，他们所面对的世界是没有上帝的，也就是没有意义的世界，他没有办法治愈现代生活的顽疾。易卜生诉诸个人使命的重要性，斯特林堡诉诸随波逐流，而契诃夫诉诸工作。但是在难以承受的死亡面前，他的万灵药根本无效。

尽管他对未来不抱希望，契诃夫比起其他现代戏剧家还是更为仁慈。虽然他从未停止过审视人物身上令人绝望的荒诞性，但他总是能看到他们身上的闪光点。"我的圣人们，"他写道，"虽是肉体凡胎，但他们健壮、聪明、能干，有理想、有爱心，还有绝对的自由，可以免受独裁和谎言的束缚。"契诃夫将这些品质表现得淋漓尽致，以致后人在提到他时无不抱有深深的崇敬和喜爱，而他自己在小说中也是最积极向上的角色。出于对假象的仇视，契诃夫绝不会让人们对人类的未来产生虚假的希望；但他毕竟在骨子里是仁慈的，他还是允许我们对人类抱有期待。温和的性情与理智的头脑相交织，契诃夫的作品出色地综合了道德与现实、反叛与顺从、讽刺与怜悯——即使是在最深沉的绝望中也能怀有一线生机。反叛的戏剧中还有很多更有冲击力的剧作家，他们的题材更加广泛，形式更加多样，更能左右人们的思想，但他们都没有契诃夫的温和与宽容，也无法像他一样全面地展现出复杂真实的戏剧人物。

五　萧伯纳

要证明萧伯纳是传承反叛的受益者不难，难的是证明他对反叛的抵制。萧伯纳率先给出了"世界运动"[1]的定义，并且指出了它反叛的特点，让投身于这一运动的萧伯纳成为它最积极的拥护者。他无疑是最热衷于反叛的现代艺术家，但他同时也是热衷于革命的撰稿人，鼓吹政治、道德、艺术和宗教上的改革。他既是犹疑的反叛文学家，又是专一的革命作家，萧伯纳的两种身份实际上是矛盾的。很多时候，萧伯纳对改革的宣传比他的戏剧艺术更引人注目，造成了他在艺术上的成就逊色于他所宣扬的乌托邦理想。

不喜欢萧伯纳作品的人，多半也是基于以上理由，而且剧作家自己的立场也让他很难自辩。他被夹在想象创造和读者之间，又无法让作品独立于他的观点之外，因此他总能把艺术变成一堆絮絮叨叨的乱麻，充满了闲谈、说理、劝诫和不厌其烦的啰嗦。人们不光是体验萧伯纳的戏剧，还要忍受纷至沓来的前言后语、专题讨论、舞台指导以及各种附录文章，告诉人们如何看待戏剧、看待人物，甚至是如何看待创作这一切的剧作家，此外还要加上他对如何生活、如何治理国家、如何提高民族先进性的建议。萧伯纳还觉得不

[1] 在《易卜生主义的精髓》最新一版的脚注中，萧伯纳指出："我发现，叔本华、瓦格纳、易卜生、尼采和斯特林堡所说的运动，就是世界运动……今天，这一运动活在伯格森的哲学里，活在高尔基、契诃夫和后易卜生的戏剧里。"他所描述的即反叛在现代的传承。

够，于是出版了数不清的宣传册、声明宣言和长篇累牍的书籍，东扯西拉地论述自己的观点，从无政府主义一直说到市政交易。有的时候，真希望萧伯纳学会什么叫沉默是金。

只要他一开口说些戏剧以外的话题，他就贬低了他作为思辨艺术家的高度，把对事物复杂的感知变成单一的教条。如果说有人会因此误以为萧伯纳不是艺术家，而是把戏剧用以雄辩的狡猾撰稿人，萧伯纳对此并没有不满。可以看出，萧伯纳不太喜欢艺术家的称号，他更喜欢像"艺术哲学家"或者"艺术先知"这样的复合头衔，他试图强调他的目标要远高于"单纯的"（他爱用的贬义形容词）创造。对他来说，艺术作品应该超越自身，成为一种伦理改革的行动，影响"纳税人的共同观念、共同行为和共同义务"。基于这一动机，（他坚称）他的作品是为了改造社会，而非出于娱乐，因此就连喜剧的成分都是在说教（"对道德的嬉笑怒骂"）。虽然他意识到"我的故事要讲得生动有趣"，但他很快又补充说："如果只是为了艺术，我是不会费心动笔写一个字的。"

如果他"只看重作为艺术哲学家的艺术家"，那么萧伯纳就不会把"单纯的艺术家"当一回事，因为他们只会玩弄读者的感情，没有要改造世界的冲动。在萧伯纳的字典里，"诗人"这个词就是在变着法儿地骂人。虽然他在戏剧中创造了各种各样的艺术家——从天才诗人马本克到蹩脚诗人屋大维——但是在萧伯纳的论证文里，诗人通常以放浪不羁的唯美主义者的面目出现，要么整日沉浸在荒唐的理想中，要么在为情人的眉头谱写十四行诗，要么就是在为"不忍直视的真相"编织"幻觉"的美丽面纱。萧伯纳相信，诗人、艺术家都是骗子，或是模仿柏拉图做游手好闲的空想家。但是柏拉图也强调了伦理改革的重要性，萧伯纳对拯救社会有着柏拉图式的狂热，从而导致他轻视一切对社会无用的观点。在这样的理论

中,"功用"优于"享乐",美则是引诱人们远离真相的陷阱。因此,按照萧伯纳的观点,他的艺术天赋——他机智的言辞、写作的风格、对人物的洞察和对情节的安排——不过是"文学伎俩",但它们不仅能娱乐观众,还能以最直接、最有力的方式表达萧伯纳的反叛。

如此一来,萧伯纳想让我们相信,他的戏剧和他的撰稿文章作用一样,都是预言的媒介、哲学的代言和革命目标的表述。因此,虽然他的戏剧看上去很客观,但它们实际上是剧作家向观众单方面的交流,更接近于一场演讲而不是对话。萧伯纳支持"直白的说教戏剧"取代莎士比亚这样"单纯的艺术家"的"浪漫"传统:不要幻想所虚构的戏剧,而要传道、控诉、革命所构成的戏剧。这样的戏剧在本质上就会突出"讨论"的元素——(萧伯纳告诉我们)最早是易卜生将之引入戏剧,如今成了现代戏剧最醒目的标志。正如他在《华伦夫人的职业》的前言中所说:"纯粹感情的戏剧不再是戏剧家的专利,它已经被音乐家所征服……坦白地说,除了思考的戏剧以外的戏剧都是没有未来的。"既没有未来,也没有过去。在他最极端的时候,萧伯纳还会否定一切不鼓吹思想的戏剧,这也就是为什么他一边贬低伊丽莎白时期的艺术家,一面又说白里欧[1]是易卜生之后最伟大的西方戏剧家[2]。

[1] 白里欧(1858—1932),法国剧作家,代表作有《损坏的物品》。——译者注
[2] 萧伯纳写道:"《玩偶之家》如死水一般平静,《仲夏夜之梦》如油画一般鲜活,但前者对世界的贡献更大。它称得上是最天才的作品,因为它有高度的功利性。"萧伯纳的功利美学理论与亚里士多德相对立,因为亚里士多德认为情节(mythos)要高于伦理动机(品格,ethos)和戏剧思考(知性,dianoia)。对萧伯纳来说,戏剧不是对行动的模仿,而是对思想的传达,它的作用也不是要净化观众的情感,而是要引起观众的道德热情。亚里士多德和萧伯纳在理论上的区别是悲剧和喜剧(或者问题剧)的区别,它们源自对艺术功能截然不同的看法。

萧伯纳的柏拉图主义无疑影响了他对事物的看法，但他并不像他表现的那样简单。T. S. 艾略特在一篇著名的对话录中写道："萧伯纳曾经是一位诗人——到他出生后，他体内的诗人反而胎死腹中。"准确地说，萧伯纳体内的诗人受到了极力地压制。萧伯纳的审美感出自天性，但他竭尽所能掩盖了它。就像他能很好地理解，甚至证明诗人对社会福祉不感兴趣，[1] 他也能很好地回应艺术非说教性的一面。萧伯纳对纯音乐的兴趣显示了他有追求美的天性，而他迫切的功利主义可能是为了制约早年的唯美主义，是为了不再放任自己盲目地崇拜艺术。埃里克·本特利在《萧伯纳》中对这位剧作家进行了深入研究，他提出："警惕着感官愉悦的清教主义，构成了大部分——也许远不止——艺术哲学的消极面。"

但是萧伯纳的清教主义是必须被纳入考量的，因为它和柏拉图主义一样主导了萧伯纳的核心立场。在他最清醒的时刻，萧伯纳下定决心要把自己的道德准则同伦理范式结合起来。至于他的反唯美主义，有时会让我们想到西德尼在《诗的辩护》中反驳的那些顽固的清教改革家，因为他的清教倾向让他挑剔一切道德上的疏忽和感官上的愉悦。他在《人与超人》的献辞中告诉亚瑟·宾汉姆·沃克里：

> 我的良知要我发自内心地传道。看着人们在该受苦的

[1] 为了说明他为何一直等到"一战"结束才出版《伤心之家》，萧伯纳写道："戏剧诗人的艺术不懂民族主义，只知自然历史的真相不知义务，也不关心被消灭的是德国还是英国。它会与伯伦希尔德一同高喊'我的爱人，你是尘世的乐趣'来自欺欺人，从而在战时变成比毒药、钢刀和炸药更危险的军事力量。"如果"自然历史学家"和"戏剧诗人"的萧伯纳能够写出这些话、形成这样的思想，那么社会哲学家萧伯纳就能压着这部戏直到停战，以免破坏了战时的努力。

时候享乐叫我生气，为了让他们认识到罪过，我要一直逼着他们去思考。就算你不喜欢我的说教，你也必须忍着。我真的是受不了了。

正是这份良知让萧伯纳过于强调自己和他人艺术的哲学性——作为一个批评家，他为了发掘有用的道德事实而把"单纯的文学批评"扔到了一边。因此，在《易卜生主义的精髓》中，萧伯纳的出发点不是要写"一篇关于易卜生的诗歌之美的批评论文，而仅仅是一篇对易卜生主义的阐释"，所以他把易卜生曲折复杂的反叛艺术塞进了社会规则辩论的狭隘边框中。

如果萧伯纳真的对"诗歌之美"不感兴趣，那他也不会花时间在艺术家的作品中寻找规则，毕竟还有很多更有说服力、更系统、更全面的思想家更能满足他的要求。不过，即便是萧伯纳隐秘的唯美主义吸引他转向艺术，他的清教意识和柏拉图意志还是让他对艺术产生了令人尴尬的误解。那个竭力要让自己摆脱任何僵化立场的易卜生，是不会承认自己是《精髓》里的"社会先锋"，他的"信念"也不是要拯救人类，[1] 而享乐主义的瓦格纳也不会承认自己是《完美的瓦格纳党人》中的"社会改革者"和理论经济学家。萧伯纳没有像柏拉图一样把艺术家赶出理想国，而是迫切地想要把艺术家们留下来[2]——迫切到他甚至愿意扭曲自己的作品，就为了

[1] 参见《易卜生主义的精髓》第三版（1922）的前言。萧伯纳声称，接纳"易卜生主义"很有可能会阻止"一战"爆发："这场战争是为理想而战。所以假如我们能注意并理解易卜生的信念，这 1 500 万人也许就不会牺牲。"

[2] 萧伯纳在《艺术的理智》（1895）中反驳了马克斯·诺尔多荒唐的指控，从美学和功利的角度辩称艺术家无关堕落："有价值的艺术家或者匠人，能同时满足感官和道德的需求，为人奉上画作、乐章、舒适的房屋和花园、精美的服饰与工具、小说、散文和戏剧。它们不仅可以使人感觉更加敏锐，还（转下页）

让自己看上去是对社会有用的一员。萧伯纳在非功利性的艺术家的作品中寻找功利性的教条，这和他在纯音乐中寻找伦理和宗教的主张是一致的，都表明了他要把本能中对美的追求与目标意识结合起来，以此使艺术合理化，成为一种社会意识形态。

上述的想法使他的戏剧批评既生动又充满争议，但根本上都是站不住脚的。现在的问题是，他是否也同样错误表述了自己的作品。我们究竟应该把萧伯纳视为柏拉图式的思想家，艺术不过是他表达思想的媒介；还是应该视他为亚里士多德式的创造者，他的思想仅仅是艺术呈现的一个元素，并且还不总是最重要的元素？对他的评价是要基于他的哲学——能够实现理想国的真实性、有用性和有效性——还是基于蕴含在戏剧动作中的本质与力量呢？简单来说，萧伯纳到底是一个为了人类进步勾画蓝图的改革家，还是一个展现了主观反叛与客观现实约束间不可调和的冲突的反叛艺术家呢？

很明显，萧伯纳是二者兼而有之的——他既是思想家又是艺术家，既是哲学家又是反叛的文学家，既是柏拉图式的思想者又是亚里士多德式的创造者。埃里克·本特利使用"既是……又是"的句式，用以描述萧伯纳性格中复杂的二元论。不过还有一个问题，那就是萧伯纳是否对自身两种不同的身份赋予同等的信念，以及它们是否被有效地结合起来。本特利的文章显然是为了声援萧伯纳的论战文，因此他在方方面面都要替剧作家辩护。他首先赞扬并概括了萧伯纳的政治经济哲学体系，然后论述了这一系统是如何在戏剧中

（接上页）能让低俗的感官享受升华成喜闻乐见的行为。艺术大师还能更进一步，在审美和功利的高度上创作出前所未见的作品……对人类遗传的感官进行全新的拓展。"

得以表现、深化和修正的。埃德蒙·威尔逊在《80岁的萧伯纳》一文中，对萧伯纳的学识倒不是很看重，而是在他的艺术中发掘他的价值："人们都说萧伯纳不算艺术家，而是特定思想的传播者。我认为，事实上他是一位影响深远的艺术家，反而他的思想，即他的社会哲学，往往是含糊不清的。"

虽然他们对萧伯纳的能力有不一样的评价，但是两位批评家都表明了看待萧伯纳要一分为二——既要把他看作系统化的哲学家，又要把他看作将思想作为主题融入戏剧结构的艺术家。关于这一点，我们必须补上萧伯纳自己的说明。他不厌其烦地强调自己的动机是纯哲学的："我是见解独到的职业思想家。"如果说萧伯纳也像易卜生，在激进改革家的伦理道德理想和客观艺术家的审美趣味间摇摆，那么他也不大情愿承认他有这样的犹疑。就算萧伯纳能和他的挪威老师一样公平公开地说"我是一个诗人，而不是人们以为的社会哲学家"，他在本性上也不会允许这样的自白从自己口中说出来。所以，萧伯纳创作的艺术作品都违背了自己的意愿。虽然他的戏剧作品总能反映出道德与审美间的矛盾（这对矛盾同样主导了整个反叛的戏剧），但萧伯纳其他的作品都有意识地隐藏了审美，强调思想的连贯性，折射出他本质上无意识的二元论。

最糟糕的是他的做法成功了。世上可能没有易卜生主义，但萧伯纳主义是绝对有的。萧伯纳绝大多数的作品，包括他的一些戏剧，都不是作为艺术而是作为理论思考而存在的。萧伯纳希望借萧伯纳主义来改造世界，而为了变革他可以牺牲一切，包括他的艺术天赋。埃里克·本特利说：

> 萧伯纳知道自己有艺术天赋，他只是对艺术天才和艺术名誉不感兴趣罢了。他想要以笔代剑，投身一场道德的

而非审美的战斗中。他要改造世界,他要向人民大众发声,而不仅仅向着文学的同僚……他知道这要牺牲他在文学上的名声(比如亨利·詹姆斯),他的名字也确实经常同政论作家联系起来。威尔斯指出,至少在一个时期内,萧伯纳完全放弃了文学上的声誉。

按本特利的意思,萧伯纳既没有取得他所希望的世界性的影响力,也没有获得他应有的声望。劳伦斯、艾略特和叶芝这样的艺术家团体将萧伯纳排除在外,他们看不起萧伯纳,就连真正拥护易卜生的詹姆斯·乔伊斯都嘲笑他。他最终落得个"中产阶级偶像"和"戏剧小丑"的骂名,而且他也未能对人们的思想产生巨大的影响。他可以忍受艺术家同僚对他的轻视,可以忍受他们当他是过时的维多利亚人而弃之脑后,但是没能改变世界迅速崩坏的走向使他陷入绝望,萧伯纳带着苦涩和失望步入了死亡。本特利引述了他悲伤的遗言:"我从实践上已经解决了我们这个时代所有的难题,但是……他们还在不停地提出各自的建议,好像当我不存在。"他是严肃的,却没人拿他当回事,萧伯纳为世界做出了无用的牺牲。这个世界不能接受救世主,也不能接受圣人。萧伯纳也许会像贞德一样发问:"上帝啊,还要多久,还要多久?"

本特利对萧伯纳梦想破灭的描述是非常到位的,但在萧伯纳的主张的正确性上还不够严谨。埃德蒙·威尔逊认为萧伯纳的社会哲学"含糊不清"是恰当的,因为萧伯纳主义——他以此作为解决"我们这个时代所有难题"的方案——不光不足为信,它对问题的分析也不充分。萧伯纳的思想作为革命信条,既非他首创,又不能取信于人,甚至是畏首畏尾的。就算这个世界对其作为救赎计划并不感兴趣,那也是情理之中。应该说,萧伯纳的哲学里所缺少的智

慧、怀疑论和两面性，经常在他的艺术中得以体现。然而，萧伯纳主义在戏剧中肆意蔓延，让他的艺术受到了损害。为了挽救萧伯纳作品中不朽的一面，我们首先要清理掉萧伯纳主义的污泥，将他反面的艺术反叛从正面的哲学教条中区分出来，然后我们才能说明在他更加复杂的戏剧作品中，是如何辩证地运用他的反叛的。

甫一看去，萧伯纳的反叛和19世纪最极端的反叛者有很多相似之处，都受到了强烈的救世思潮的驱动。萧伯纳对当时的现实感到极度不满，他致力于给现代思想——实际是整个现代生活——带来一场激烈的革命。萧伯纳和尼采一样讨厌现代人的无耻、懒惰和平庸，他和卢梭一样意识到了现代社会和政治机构的腐朽，他和易卜生一样不满现代习俗的虚伪和荒谬。虽然他和其他反叛者一样仇视现实，但是萧伯纳对他改造现实的能力更加乐观，这就是为什么他能针对道德、政治和宗教救赎给出具体的改革方案。萧伯纳主义的信念是乐观的、大众的、进步的，而他的反叛的内涵则是消极的、个人的、分裂的。超人的信条被改造成了空想社会主义生活的美好愿景，这是出于萧伯纳对人与社会的本质的不满；创造性进化论的理念被想象成了新型生命的演变，暗示了萧伯纳对教育改变人的传统观念的失望。[1]萧伯纳决心破坏既定的传统，摧毁现有的体制，改变人的本质，净化现代生活。他看上去像浪漫理想主义者的极端范式，哪怕他在作品中激烈抨击了"浪漫主义者"和"理想

[1] 萧伯纳既不是朴素的进步主义者，也不是教育理论家。在《人与超人》的前言中，他写道："进步只能让我们中的大部分人各行其是，而这大部分是不够的。即便这些人已经自地狱的深渊飞升，剩下的人也还是没有机会脱离地狱。遗传的泡影已经被戳破了：遗传实验的确定性打碎了教育学家们的愿望，也冲破了堕落贩子们鼓吹的恐慌……"萧伯纳也不管读者大众能不能看懂这些漫无边际的意象，他只管思考激进的解决方案："我们要么培养自己的政治力量，要么就被民主所毁灭……"

主义者"。[1]

萧伯纳和尼采、易卜生、卢梭之间的相同点，往往会被他与柏拉图、杰瑞米·边沁、爱德华·贝拉米和韦布夫妇之间的相同点所削弱。驱使他反叛的强烈个人主义，总是被企图平息它、反对它的社会功利主义所约束。伴随着反抗社会的浪漫主义反叛而来的，是对现代工业民主的需求和问题的古典主义关怀。作为一个救世先知，萧伯纳不满于堕落的人类所操纵的社会组织；但是作为一个费边社会主义者，他要实现一套真实可行的社会秩序，为此他还撰写了在社会学、政治学、生物学、医学和经济学上讨论它的小册子。

当萧伯纳开始用积极的设想来补足他消极的反叛时，他就陷入了矛盾中。因为易卜生式的反叛者绝不会容忍理想的妥协，绝不会同自愿改良、向权力政治献媚的功利主义者握手言和。期望"超人"的尼采式个人主义者，必须让位于期盼集体超人的柏拉图式共和主义者；质疑社会本质的卢梭式浪漫主义者，必须同质疑特定社会形态的费边社会主义者妥协。萧伯纳是不能赞同想象的不可能论的政治不可能论者，他总是要把理想上的反叛转变为社会行动。但是艺术和政治毕竟是不相容的，一旦发生冲突，萧伯纳一般会抛弃想象，而不是牺牲他对管理人类和国家计划的信念，所以到了今天他才会看起来不像个艺术家，而是一个倡导福利国家的先知。萧伯纳不像易卜生要炸沉方舟、从头开始，即使是在他情绪最激昂、理论最激进的时候，在谈到变革时都是非常谨慎平和的："我们创造

[1] 我在前面易卜生一章中已经提过，萧伯纳取笑了这两种人。为了符合自己的理论，他重新定义了"现实主义者"和"理想主义者"，他因此能让自己对现实的反叛成为对现实的热爱，让他的空想社会主义理想化作对"事实"的热情追求。参见《易卜生主义的精髓》中"理想与理想主义者"一章。

的新世界不能是注定毁灭的乌托邦,不能因为急于挽救文明就摧毁文明。"在生活中这是不言而喻的事实,但是在艺术中已是陈词滥调。

萧伯纳清醒地意识到了自己立场的矛盾——"问题在于,"他说,"文明意味着僵化,创造性进化意味着改变。"他希望"要扫清一切体制的年轻革命者,到了中年时可以接受甚至坚持某些与时俱进的社会形态"。某些时候,他想要保持青年反叛者的纯洁性,因而将他的计划设想分为短期起效和长期起效——一个是改良的、社会的,一个是激进的、想象的、"宗教的"。而在另一些时候,他又想把两种结合起来,特别是当他要证明易卜生对社会有益时。他在《易卜生主义的精髓》中写道:"具有破坏力量的作品的好处在于,每一种新的理想都比它所取代的旧理想更真实。因此理想的破坏者虽然被贬为社会的敌人,但他实际上扫清了世间的谎言。"萧伯纳在此又一次尝试了将艺术投入实践运用,将本质上无关社会的活动社会化。易卜生是不会在他破坏性的作品中找到对社会的"好处"的,因为在他看来社会是建立在谎言之上的,但萧伯纳不能接受易卜生立场中的无政府主义内涵。[1] 这在讨论《小艾友夫》时表现得更加明显:"由此我们可以看出,在易卜生的思想中,通往共产主义的道路就蕴含在坚定不移的个人主义中,这与19世纪的历史

[1] 萧伯纳对无政府主义的排斥几近痴迷。在整个19世纪90年代,他至少在三篇杂文中严厉抨击了无政府主义立场:《无政府主义的不可能性》(1893)、《艺术的理智》(1895)和《完美的瓦格纳党人》(1898)。萧伯纳相信,没有了政府,人类对抗严酷自然的同盟就会瓦解,无政府主义在投身"现代社会的工业或政治机制中时","必然迅速暴露它的荒诞性"。萧伯纳的立场听起来很合理,但是他没有理清哲学上的无政府主义(反叛的艺术家所想象的个人主义)和政治上的无政府主义的区别。易卜生和多数现代艺术家都是哲学上的无政府主义者,也就是说他们根本不是政治活动家。

发展是一致的……当个人主义最终让人能勇敢地面对自己时,他会发现自己面对的不是个体而是整个人类,并且意识到要拯救自己就必须拯救全人类。他只有融入集体生活中才有生的希望……"

这番豪言壮语很有分量,其中包含的情感依然能激起人们的热血。但是萧伯纳的一席话跟易卜生的关系并不大。此外,这番话安在任何一个19世纪伟大的反叛思想家头上都是不相符的。虽然萧伯纳对现实的不满来源于卢梭、易卜生和尼采,但是这三个人没有一个真心想要融入集体来"拯救全人类"。

这可能是因为他们意识到,国家承诺美好的生活,实际却通过大众文化、集体规范和群体战争来贬低价值、泯灭人性,最终剥夺人的生命。作为一名艺术家,萧伯纳肯定也经历过他独有的异化感,所以当他向现代社会的虚伪和谎言开战时,他毋庸置疑是在进行温和的反叛。然而,他的目的论还是让不满屈服于确切的改革方案,他以社会为单位进行救赎的信念十分坚定,使他无法逃入反社会的个人主义中。[1]因此,如果说萧伯纳是反叛的,那么他是一个研究集体的反叛者,他个人的反叛常常被全人类团结起来的热切期盼所吞噬。

受到上述矛盾的影响,萧伯纳的艺术眼光有时会转变为普度众生的空想社会主义——现实世界中的一切阶级都被消除,无法解决的矛盾也能在美好的幻想中得以化解。萧伯纳主义看着总像是一种怪异的社会哲学,它不是"要清除世间所有的谎言",仅仅只是把

[1] 切斯特顿用"共和主义者"一词的拉丁原义来称呼萧伯纳:"他对公共事业的关心超过了对任何私人事务的关注。"阿里斯托芬也关心"公共事务",单从这个意思看来,萧伯纳的喜剧是阿里斯托芬喜剧。但是萧伯纳对公共事业的兴趣让他的作品脱离了现代艺术的潮流,基本上还是一种个人化的、诗化的表达形式。

灰尘扫到旁边去一点。在萧伯纳主义的制约下,萧伯纳也犯了和他所谴责的"单纯的艺术家"同样的错误,那就是用"幻觉"替"难以承受的事实"织一张漂亮的面纱。

《千岁人》(1921)便体现了这一点。这部五幕史诗剧不光有一篇海纳百川的前言,又于1945年补上了一篇后记。萧伯纳非常喜欢这部作品(他视其为自己的杰作),或许是因为它是他写过的对萧伯纳主义最系统的阐释。虽然作品以相对有序的方式梳理了萧伯纳的思想,但作为艺术作品相当乏味无聊。冲突被简化为争辩与阐释,萧伯纳对现实的敏锐洞察被空想社会主义理想压得喘不过气。一般来说,萧伯纳的前言和戏剧表演相互分离、各司其职,但在这篇作品中它们似乎是一体的——戏剧对白不过是在用杂乱无章的散文谈论理想。因此,这部戏缺少闪光点,既没有幽默、特色、逻辑和微妙的性格描写,也没有引人深思的寓意。萧伯纳让现实屈就于理想,试图在幻想中实现他无法在现实中实现的事。《千岁人》中的萧伯纳不是一个热情洋溢的艺术家,而是一个空想家,尼采称之为"自导自演理想的戏子"。

《千岁人》的结构很简单:前言介绍了创造性进化论,五幕剧用半戏剧的方式表现了理论,后记劝告读者接受理论,否则就会灭亡。在我们看来,前言是《千岁人》中最有意思的部分,因为它最能体现萧伯纳反叛中的救世特征。在前言里,萧伯纳点明了他作品的某种神圣性。尼采以对观福音书的形式创作了《查拉图斯特拉如是说》,受此启发的萧伯纳说《千岁人》是一部激动人心的经典,从它的副标题"一部超生物学的摩西五经"就能窥见一二了。萧伯纳在《易卜生主义的精髓》中把易卜生抬上了"权威的级别",说他是"现代圣经最主要的先知之一",而在这篇前言中他似乎也把自己提升到了同样的级别。他说"写作《千岁人》是向现代圣经致

敬",然后又补充说"这本书的目的是除旧革新"。萧伯纳自以为是的发言主要是出于他的绝望而非傲慢。他目睹了人类带给自身毁灭性的战争——他把这场战争归咎于"新达尔文主义"无情的生存论——他的思想变得越发急切和有危机感,坚信"要想得救,必先自救"。萧伯纳构想的救赎之路以全新的赎罪体系的形式出现,称其是"所有聪明人都迫切想要寻求的科学的宗教"。

萧伯纳"科学的宗教"实际上是一个大杂烩,汇集了萧伯纳所认同的19世纪哲学家、艺术家和科学家的各种思想,但它主要还是结合了伯格森的"创造性进化教"和拉马克的"适应理论科学",然后按照自己的乐观幻想做了改造。简单来讲,萧伯纳体系认为人的进化不是偶然的(即达尔文主义者设想的"意外"),而是普遍意志的结果——它和叔本华的"意欲"有些类似,只不过它是理智的、温和的,而不是残忍的、盲目的。[1] 为了称呼它,萧伯纳在英文里给伯格森的 élan vital 找了个不恰当的对应词,即 life force(生命力)。在萧伯纳看来,生命力既是内在固有的又是超验的,既在乎人之内又出乎其之外,但它的核心作用还是决定人的进化。既然生命力使人超越了动物,那么它最终也会创造出超越人类的物种。萧伯纳相信尼采所说的"人是过渡,不是目标",他等待着超人的到来。超人之于萧伯纳,象征了人类反抗上帝的终极阶段。随着超人的出现,人类会成为上帝,一切社会的、道德的、形而上的问题都会得到解决。

讨论完了人类的进化,萧伯纳进而讨论了它对艺术可能产生的影响。他依旧想要在和谐的社会中寻找艺术家的积极作用,于是说

[1] 关于萧伯纳"宗教"思想的详细叙述,参见本特利《萧伯纳》一书中"生命经济"一章。

道："以科学为基础的宗教复兴并不意味着艺术的死亡，反而意味着艺术光荣的重生。艺术之所以伟大，是因为它为宗教提供了生动的图解。"不过当萧伯纳把注意力转向戏剧时，他就不会这么说了。他必须承认，在宗教衰落期出现的西方戏剧大师们，通常"在本质上没有什么积极性可言"。但是他又说，喜剧作为一种"破坏的、戏弄的、批判的、消极的艺术"，至少还在同"荒谬与虚伪"做斗争，并将其等同于一种对社会和宗教有益的功能。萧伯纳在评价莎士比亚悲剧时就没这么轻松了，因为他发现里面充满了"悲观主义者和牢骚满腹的人"。然而他的结论是，莎士比亚"之所以伟大，是因为他足够虔诚，意识到了他无信仰的状态是多么令人绝望"[1]。

至于现代戏剧家，他们必须同更深的绝望角力：

> 我们这个时代的戏剧巨匠——易卜生和斯特林堡——和我们一样，对这个世界感到不满，甚至更甚于我们，因为他们连莎士比亚和狄更斯式的对噩运付之一笑的安慰——准确地说是喜剧排解——都不给我们……易卜生站在达尔文主义的角度，像古希腊剧作家探索复仇女神一样，在舞台上尽情探索了遗传，但是他的剧中没有任何迹象表明他相信或知道创造性进化是现代科学的事实。毫无疑问，《皇帝与加利利人》清晰地体现了他诗化的理想，但这只是个例外，易卜生是相信科学的。因此当他决心处

[1] 在《人与超人》的前言中，萧伯纳已经说过像莎士比亚这样的作家"没有建设性的思想，他们认为拥有这类思想的人是危险的盲从者"。因此，这样的作家和萧伯纳所认可的"艺术哲学家"是不一样的。

理现实问题时,他就把罗马先知所说的"第三王国"作为一种乌托邦幻想抛到了脑后……

虽然"易卜生相信科学"的主张值得怀疑,[1]萧伯纳对现代戏剧消极面的洞察还是深刻而合理的。易卜生和斯特林堡都有救世的冲动,但他们除了形而上的艺术慰藉外,都没有给世界带来任何其他"慰藉"。相反,萧伯纳打算给人们以慰藉。易卜生只是从异教和基督教的结合中,大体概括了新宗教的"要求",而萧伯纳已经找到了自己的信仰:创造性进化论。斯特林堡为了强调人的至高无上,在和上帝的角逐中失败了,而萧伯纳已经战胜了旧上帝,树立起了新上帝,体现为超人的生命力。萧伯纳自以为解决了困扰他前辈们的问题,于是决定把他们本质上负面的看法抬升到"本质积极"的高度。萧伯纳声称他"生为艺术家的功能"是为"图解这个时代的宗教"服务,他要把前辈们的救世愿望变成救世展望,想象着生命力通过一系列"慰藉的神话"起作用。

在前言之后的戏剧里,萧伯纳以信仰生命力为基础,创作了五个"慰藉的神话"。首先,"开端"是萧伯纳按照创造性进化论对《创世记》做出的修正。人类被逐出伊甸园,所以亚当和夏娃,包括后来的该隐都要面临死亡的问题。道德意味着人类希望的终结,它让人类的愿望变得没有意义,但是毒蛇在夏娃耳边暗示了人类脱离困境的方法——生殖繁衍。蛇的话让夏娃恶心,光是想一想就觉得肮脏不堪。于是在最后一幕中,萧伯纳会给出更加干净的方式。

[1] 事实上,易卜生对宗教的情感比萧伯纳更深刻、更神圣。当他说"易卜生抨击道德是宗教复兴而非灭亡的表征",萧伯纳似乎也意识到了易卜生的宗教张力——但是易卜生不光对宗教伦理感兴趣,还对宗教神秘主义感兴趣。

然而在这一幕的第二部分，夏娃听从了蛇的建议，生出了该隐。萧伯纳对该隐的态度暴露了他对反叛者的矛盾看法。作为"反叛之子"，该隐是萧伯纳和斯特林堡的英雄，因为他的反叛表达了对难以忍受的现实的不满。夏娃告诉该隐："汝非超人，实乃反人之人"，即生命力的敌人。因为如果是亚当发现了死亡的存在，那么该隐就是发明了谋杀、掠夺和征服的人。他把罪恶带临人间，大大缩短了人的寿命，而后带来报复，使得兄弟阋墙，纷争四起。

紧接着的第二幕——"巴拿柏斯兄弟的福音"——为死亡困境指明了出路：自愿的长生。通过自愿获得长久的寿命（跨越三个世纪），人类就会像上帝一样变得全知全能——"更强的力量，更高的智慧"。萧伯纳的设想是，越是年长的人就越有智慧、越发亲善，而且还越有才干，原因是他比那些阻碍他自我完善的感官引诱活得更久。[1] 为了巩固这一理论，萧伯纳必须完全否定与之相对的科学、宗教传统的正确性，但是他消除对立面的手法非常草率。由于命定论挡了他的道，所以萧伯纳就想象 20 世纪的科学家否定了达尔文，并且"所有有价值的科学观念都迅速汇集到了创造性进化论上"。他唯一提到的"科学的反论"，坚定地认为"人类是不完美的，更能适应高级文明的生命新形式会取代我们，就像我们取代了人猿和大象一样"——总的来说，就连"科学的反论"似乎也相信创造性进化论。至于宗教的反论和它的原罪概念，生物学家康拉德·巴拿柏斯声称"科学以外都是腐朽"。他的兄弟富兰克林更有

[1] 吕特斯林夫人在"发生的事情"一幕中说，只有当她的艺术家丈夫完成了他年轻时"所有愚蠢的画作"时，他才是伟大的，但那时他也做好了赴死的准备。然而，萧伯纳没能实现他自己的艺术渐进理论，随着年龄增长他也没有成为更优秀的作家。他甚至在《千岁人》的前言中承认，他的"力量在衰退"，"1901 年的斗志昂扬变成了 1920 年的唠唠叨叨"。

神学头脑，把它解释为生命苦短的结果：亚当之所以"放任野蓟丛生"，是因为"人生短暂，他没有足够的时间彻底做好一件事情"。假如人能活过300岁，他灵魂中的野蓟就可以被割去。

在本剧的第三个故事"发生的事情"中，萧伯纳的幻想得以实现。一位主教活到了283岁，其他人类的寿命也延长了。现在是2170年，英国政府里都是中国公务员，"圣亨里克·易卜生"被奉为圣徒。不仅家庭间的纽带开始瓦解，其他一切的纽带都是如此，因为人类现在活过了"幼稚的冲动"期，对道德和理智以外的事物都不感兴趣了。一个人物决定断绝和女黑人的关系，因为他发现生命宝贵，不容浪费；另一个人物发现，智慧"不是来自过去的积累，而是对我们未来的责任"。在第四幕"老绅士的悲剧"中，我们进入了我们所负责的未来，看到人类被划分成了两个阶级：短命的和长寿的。这幕戏一半是萧伯纳惯用的英式幽默，一半是拿破仑（复活的该隐）和圣人间愚蠢的对话，目的在于揭示短命人和长寿人之间在智慧上的巨大差异。短命的老绅士的悲剧在于，他在长寿者的国度里住得久了，感染了他们深刻的现实感，再也无法同"虚伪的人"一起生活了。

最后一幕"思想所能达到的境遇"是最有名的一幕，在此创造性进化论的寓言得以实现——超人出现了。时间到了31920年，背景一派祥和，一群身着古希腊服饰的乡村青年正在游玩。青年们都是从蛋里孵出来的，一出生就有17岁。头四年他们纵情于声色犬马：爱情、性爱、音乐、艺术和舞蹈，然后——就像其中一个少女想要"从不停歇的舞蹈和音乐中走开，一个人坐到一边思考数学"——他们变形成了古代人。古代人就是萧伯纳的超人——没有毛发的不朽生物，毫无美感和魅力可言，也引不起性趣——他们完全投入纯粹的思考中，沉思宇宙的奥秘。即使是这样也还不是人类

未来的极致，更高一步的进化有待思想战胜物质来完成。亚当的第一任妻子莉莉丝用一段预言结束了全剧。她眼望无垠的虚空，想象着人类摆脱了漫长的肉体束缚，达到了终极的自由："我眼见奴隶解放，强敌投降，生命汇聚，物质消亡。"或者如另一个人物所说："没有人类只有思想存在的那一天终将到来。"

用这样的思想来结束这样一部枯燥乏味、毫无艺术性的作品是恰如其分的，萧伯纳的其他戏剧再也不会比这一部更让观众感到与剧作家间的隔阂了。虽然《人与超人》中的恶魔警告说，"追寻超人的要小心了，它会让你轻视所有人类"，但是萧伯纳的轻视如今十分严重，以致他把人性都抛在了脑后，转向了 D. H. 劳伦斯（他特别提到了"萧伯纳的人物"）惯常抨击的"无血、无泪、无情的理想、社会和政治实体"。毫无疑问，萧伯纳的超人（Superman）——剥离了本能和情感，沦为没有实体的思想——是尼采的超人（Übermensch）的余音。尼采所期望的超人是狂热不羁的恶德之徒，他能够刺激现代生活无力的情感内核。虽然萧伯纳认为自己是尼采的信徒，但他似乎忽视了查拉图斯特拉的警告："你们这些肉体的轻蔑者啊，我不会走上你们的道路！因为你们不是我要奔向超人的桥梁。"假如尼采真的看到了萧伯纳的作品，他就会把萧伯纳和欧里庇得斯一道归入"苏格拉底"作家的长廊中——他们的敌人是他们无法理解的崇高酒神艺术。[1] 其他大部分"影响"了萧伯纳的人——易卜生、斯特林堡、卡莱尔、伯格

[1] 尼采的查拉图斯特拉在等待着"更高的人"，他宣布"总要有人先来。一个会让你们重展笑颜的人、一个逗趣的小丑、一个舞者、一阵风、一个顽童、一个老疯子——"这听着像萧伯纳，但只是部分地像。切斯特顿说："如果尼采能教萧伯纳怎么舞剑、喝酒，甚至是跳舞，那他还真是做了件好事。"

森、布莱克、叔本华、瓦格纳[1]——可能也会批评他，因为萧伯纳情不自禁地想要合理化、社会化和驯服反叛的艺术家和哲学家们危险的想法。对于他的人道主义来说，他不是要恢复人类泯灭的人性，而是要构思出一种全新的东西：在萧伯纳主义的信条中，人只有不再为人才能实现自由。

也就是说，在萧伯纳对超人的观照背后，在整个复杂的萧伯纳救世主义背后，是深沉而苦闷的存在主义反叛，也许比我们所见过的一切反叛都要沉重。萧伯纳不仅不满于具体的人类活动，他有时似乎也抗拒人类存在的本质。萧伯纳的没有形体的超人——更别说他自己的素食主义、严格的禁酒主义，以及在婚后断绝性交行为——暗示了一种对人类肉体和功能的斯威夫特式厌恶。虽然萧伯纳和大部分讽刺作家一样，都能把这些个人的情感转变为对人的两面性的讽刺取乐，但他作为一个空想社会主义哲学家，显然是不能接受人的动物性是永恒的生命事实。斯特林堡后来也有同样的感觉，他能够把他对"生命污秽"的厌恶一般化为作品中的排泄物意象，但是抱着"更高目标"的萧伯纳既不能探索他的存在主义反叛，也不能认识到它。另外，存在主义反叛或许决定了《千岁人》中乌托邦的形式，而他对人类极限的不满无疑决定了超人的特征。因此，虽然他假装要破除幻觉，但他连自身情感的真相都无法接受。所以，他拒绝去看阿诺德所说的"事物的本来面目"。

[1] 萧伯纳公开声明了他对以上作家的喜爱，但却否认他们影响了他，声称他在哲学或文学上的观点是独立形成的。"一旦我的观点超出了见识短浅的教区委员的理解范围，冲击了英国批评家们的思想，"他在《芭芭拉少校》的前言中写道，"他们就会说我呼应了叔本华、尼采、易卜生、斯特林堡、托尔斯泰，或者别的什么北欧或东欧的异教领袖。"尽管萧伯纳自己不承认，但他受他们的影响是巨大的。

萧伯纳信奉的其实是所有幻觉的鼻祖——讽刺的是，他还在《易卜生主义的精髓》中描述了它：

> 死亡，恐惧之王！它是不可阻挡的：人们难以抵御对它的恐惧。他必须说服自己，死亡是可以化解的、可以回避的、可以消除的。鉴于此，他想方设法地把不朽自我的面具牢牢固定在死亡的面孔上……如此他就成了一位理想主义者，直到他敢于揭开面具，直视那张令人发怵的面孔——也就是敢于成为现实主义者。

如果说萧伯纳过于"现实主义"，无法戴上不朽自我的面具，那么他也过于"理想主义"，无法面对"不可阻挡的""恐惧"。因此，他想方设法用自己发明的面具——自愿的长寿——来化解、回避、消除死亡。蒙田说哲学是思考如何去死，但萧伯纳的哲学里没有死亡，因为死亡会嘲笑人类的希望，终结人类的进步。无法直视"令人发怵的面孔"之人想象出了不朽的古代人，以免自己陷入存在主义的绝望中。

这一点在萧伯纳命令式的措辞里是非常明显的。"我们可以而**且必须**活得更长久。""严肃的科学**不能**遵从魏斯曼的胡诌和巴甫洛夫的暴行。"我们"**必须抛弃魔术，接纳奇迹**"。类似这样的命令反映了萧伯纳是出于必要，而不是出于事实在反复地安慰自己。如果他**必须**相信一切有违他的信条的理论、理念和事实都是"错觉"，他也不能证明这种错觉不是他自己产生的。由于他本质上不能反思缺憾是永恒的，所以萧伯纳最后不得不退回到单纯地表述信仰：

> 我们要么接纳创造性进化论，要么就跌落至悲观主义的无底洞……灰心丧气就意味着死亡。哪怕是秉承残暴的旧上帝的陈规陋俗，也好过在"愤怒猿猴"的世界里放弃一切希望，像莎士比亚的泰门一样在绝望中死去。

萧伯纳在此几乎承认了他可能存在的绝望感。面对不可抗拒之物（值得注意的是，萧伯纳把灰心丧气等同于死亡），他必须别过脸，去寻找赖以存活的功利主义幻觉。

在萧伯纳对《真相毕露》（1932）的评论中可以清晰地看到，他执意要把面具牢牢固定在痛苦的人物身上。在这部愉快的轻喜剧里，偶尔夹杂着剧作家对残酷疯狂的"一战"、无用的日内瓦和会、失去目标的年轻人以及爱因斯坦宇宙造成的心灵错位的虚无的忧思（"一切都是无常的，可预计的世界变得不可预计"）。主人公奥布里在剧本最后的布道，是对救世主义破产的一场感人至深的坦白：

> 我生而并且注定是个传教士，我即全新的传道书。但我没有《圣经》，亦无信条：战斗已经打响……我的布道要有真凭实据。没有它们，年轻人不会听我的，因为连年轻人也懒于质疑了……我无知，我胆怯，我害怕。我只知道我必须找到生命的出路，既为了我自己，也为了我们每一个人，不然我们都得死。无论时间多么短促，一天多么短暂，无论我是否无话可说，我的天性都逼着我布道、布道，不停地布道——

幻灭的语气是强烈的，自传性的音符是不容错视的，但当批评家们指出这一明显的联系时，萧伯纳却极力地反驳他们，声称奥布里的

绝望"不是我的绝望",并且他从未丧失对救世主义的信仰:"相反,我敢肯定在我的一生中,从未见过有这么多人满怀希望,新文明的开端会这般近在眼前。"萧伯纳可以暂时地看向深渊,但他很快就会回过神来。救世主义的反叛和空想社会主义的理想是他最后的避难所,是他逃离现代存在可悲的死局的最后出路。

同样地,萧伯纳忽视了19世纪思潮中更为消极的内涵。他接受创造性进化论,仿佛是在面对僵化的既定世界时,这位维多利亚时代的理性主义者做出的最后一搏。由于萧伯纳主义设想的宇宙是有序、合理、连贯的,萧伯纳就不得不引入神秘的、无理的原则,以此来维系他的设想。尽管他所喜爱的是"科学方法",创造性进化论却既不科学也不系统。因此,他否定达尔文不是基于经验主义的依据,而是基于达尔文主义会导致悲观主义:"把达尔文的自然选择作为信条,就是剥夺了进化的希望,代之以无望的机械宿命论,简直可恶!正如巴特勒所说,它'把思想逐出了宇宙'。"为了逃避绝望,萧伯纳以生命力的形式把思想放回了宇宙中——这一温和的幻想专注于完善人类和社会,特别像伏尔泰的邦格乐斯博士所说的微笑上帝。

萧伯纳不能接受人性本恶的概念,也不能接受宿命的概念,因为他不能接受宇宙是既定的、无思想的。虽然他学习易卜生挖苦自由主义者,嘲笑他们感伤的理想主义,但是萧伯纳主义本身就建立在同样的自由主义幻想之上。萧伯纳用他特有的命令语气说道:"如果你不承认人性本善,那么说人生而自由就没有意义。"易卜生是被迫把自己的主观信仰约束在意志之内,并且承认命运的力量;但是萧伯纳还没有越过浪漫主义的山峰,他不能接受人的可能性是有限的——所以他否认宗教上缺憾和宿命的概念,以及科学上攻击性和决定论的概念。因此,即使是在达尔文主义横行的年代,萧伯

纳的人物也从未受到生物遗传的伤害。也因此在弗洛伊德大行其道的年代，他们才能免于真正的痛苦、折磨和神经症。萧伯纳的内心大体是阳光的，没有宿命的威胁。如果萧伯纳的作品中存在无意识，那么它也是作为讨论的话题而存在。他将自我意识作为分析的对象，使其失去了阴暗的威胁性。

这倒不是说萧伯纳完全忽视人的进攻性，它反而是《人与超人》地狱场景的主要话题之一，而魔鬼对人的贪婪、无情和残忍的叙述堪称文学上的经典。但是萧伯纳和主人公唐璜一样，不倾向于把这些东西归咎于人性本恶，而是归咎于人的懦弱、愚蠢和偏见，并且人也不在行动中表现出来。他在《圣女贞德》的前言中断言，"罪行和疾病一样不容戏谑"，然后（通过"疯狗"德·司托干巴的忏悔）表现了人的残忍其实是无知的后果。萧伯纳的仁慈是他的美德之一，却使他无法体察人性的缺点，而不得不相信人类有限的可能性总是将他拖入人性更阴暗、更邪恶的一面。

因此，到了1944年末，经历了人类历史上最残酷的战争的萧伯纳，依然坚信《传道书》、莎士比亚和斯威夫特的"悲观主义"源自对人类灵魂的误读：

> （革命者）都同意没有新人类，就没有新世界。他们叫这是心灵变革。但是《圣经》告诉我们，人的心灵是虚伪的、是邪恶的……
>
> 如果说这本书是值得写或值得读的，那么我敢肯定一切悲观主义和犬儒主义都是错觉。这种错觉不光是对现状的无知造成的，据我所知还是对现状的错误结论造成的。并不是所有的资本主义贵族都体现了人类的缺点和恶意，相反他们大部分都是美德、爱国主义、博爱、进取、进步

等社会优良品质的产物……以这些人为原料,只要我们能认清现实,从现实中得到政治科学的教训,我们可以创造出无数的新世界。

(《各有不同的政治》)

至此,我们可以再一次看出功利主义的需求是如何左右萧伯纳的思想的("如果这本书是**值得**写或**值得**读的,那么我**敢肯定**"),以及这种需求是如何迫使他抱着希望思考的。由此我们可以看出,为什么利昂·托洛茨基会希望"(萧伯纳)血管里流淌的费边血液里只要有一点点乔纳森·斯威夫特的血就好了"。萧伯纳虽然有马克思主义倾向,但他不能接受马克思对资本主义驱动下阴暗的人类动机的分析。虽然他也经常对"社会体制"表示相当的愤慨,但他从不指责体制的创造者,[1]还赋予了他们对新世界有益的"社会优良品质"。总而言之,萧伯纳**必须**相信人性本善。没有了这份信仰,他对未来的希望就不能立足,他能期待的也就只有末日毁灭了。

我们可以理解萧伯纳所处的困境,因为我们也是如此。如果说萧伯纳有幻想,那么它们也是身处恐怖世界里的人的幻想。作为一个社会哲学家,幻想能让他以一种卓有成效的方式发挥作用。然而,社会哲学家的功用和艺术家的功用是截然不同的,因为前者的权宜之计在后者看来往往是一种欺骗。萧伯纳对救赎的可能性的信

[1] 虽然萧伯纳也批评卖淫、贫民窟地主所有制、职业欺诈和资本主义,但他很少批评妓女、贫民窟地主、职业骗子和资本家,原因可能是他唯一接受的有效动机就是经济动机。比如在《华伦夫人的职业》中,华伦夫人做老鸨完全是出于经济需要。在《结婚》中,萧伯纳认为卖淫的根源是"打算正直地生活的女性受到不公的待遇,付不出钱来"。这与所有对妓女和卖淫的研究是直接冲突的。然而在萧伯纳的世界里,心理或情感上的因素是不存在的,这也是为什么他一直相信均贫富可以自然化解类似的社会问题。

仰，使他的戏剧失去了艺术的本质功能：对一切幻觉无情的检验，不问乐意与否。埃里克·本特利为了替萧伯纳的乐观主义辩护，主张除此以外的哲学立场都是不可能的："如果人不是道德的动物，那我们都开枪自杀好了。如果人是道德的动物，那么悲观主义就是不负责任的态度。"这是采取了萧伯纳的功利主义姿态。艺术家的功能不是慰藉人心，不是采取"负责任的"姿态，不是支持"乐观主义"或"悲观主义"，而是无情地揭露人类内心深处和宇宙内在深处的真相。实际上，一些伟大的艺术作品能成就其伟大，正是因为揭露了那些能让我们开枪自杀的东西，同时激起我们的勇气和尊严，以面对残酷的现实。

这样的作品——《俄狄浦斯王》《李尔王》《罗斯莫庄》《一出梦的戏剧》《送冰的人来了》——基本上都是悲剧，如此看来我好像是在批评萧伯纳不是个悲剧艺术家。我没有这个意思，但我要说萧伯纳没能看透自己的存在主义反叛使他失去了悲剧的眼光，造成了他的哲学失去了价值，甚至让他的喜剧过于狭隘和保守。正如本特利所说，没有了"恐惧感"，萧伯纳就被排除在了本·琼森和莫里哀等喜剧大师的行列之外，而这两位大师都很重视人性的阴暗面。此外，他对人的形而上的一面也不敏感，又让他被排除在了反叛的现代戏剧大师的行列之外。萧伯纳的变革冲动和蛮横要求常常弱化了他对必然性的理解，所以他会像阿瑟·米勒一样，有时把悲剧等同于社会研究。[1] 和阿瑟·米勒一样，萧伯纳想象的和谐社

[1] "真正的悲剧，"萧伯纳说，"是关注自我的人，出于你所看不起的目的而使用的。"简而言之，悲剧是研究社会的结果。对比米勒，米勒写过："我认为悲剧感的产生，是在我们看到一个人物为了确保为人的尊严，准备好牺牲自己的生命的时候。从俄瑞斯忒斯到哈姆雷特，从美狄亚到麦克白，他们根本的斗争都是个人试图重获他在社会上的'正位'。"米勒的社会学定义比萧伯纳的还要简单，萧伯纳也从未滑入米勒感伤的普遍人性中，但这两位作家都没能理解悲剧形而上的基础。

会是没有悲剧的——也没有秘密，因为人类所有的问题都已经被解决了。抱着对未来如此的期待，萧伯纳主义既不能理解现状，也不能和现状达成妥协。

因此，不管萧伯纳如何赞美、探索、宣扬反叛运动，他根本无法接受它的阴暗面。萧伯纳主义的福音将反叛的力量转化成了社会的、政治的、哲学的升华。讽刺的是，萧伯纳的"更高目标"极大地制约了他的艺术，妨碍了他对内心痛苦挣扎的审视。虽然他发现"生活真正的乐趣"在于"自然之力，而不是一个不安又忧郁、自私又狂热的小笨蛋抱怨这个世界让他不快乐"，但这份个人的不满是他的作品所缺失的——只有凭借此，我们才能更好地理解人类的不幸。要永远保持积极和乐观对萧伯纳来说也不是件容易的事，但在近些年，积极和乐观成了他最让人恼火的品质。他现在很受商业戏剧的欢迎，但我们好像还是不太能理解他，这也许是因为他轻松的氛围和我们这个时代的现状不相符。可以看到，萧伯纳主义和H. G. 威尔斯的科幻想象一样，都清楚地反映了在迷茫、剧变和危机四伏的年代，维多利亚时代的高歌迈进已彻底破产了。

萧伯纳的救世哲学让我们难以理解他；萧伯纳主义的故事既不能抚慰人心，又不能使人信服；他的"科学宗教"看着既不像科学，也不像宗教；他自己的幻想正是他要揭露的——即便如此，萧伯纳的作品中还是有有益的部分。萧伯纳主义和史威登堡主义都是荒谬的，但它们有时又能被创造性地运用。如果我们把萧伯纳主义看作萧伯纳戏剧隐喻的源泉（有点像叶芝的神智学概念），它看上去就没那么虚假了；如果我们把它看作一种技巧，用来表现陈规旧俗在精神和道德上的不足的话，那么它就发挥了极具表现力的功能。实际上，萧伯纳有两种不同的方式来处理他对现实的敌意。作为革命改革派，他把对现实的反叛寓于追求政治理想（社会主义）

和哲学理想（创造性进化）；但是作为艺术家，他把反叛寓于在理想的艺术形式中再造现实。萧伯纳不赞同那些没有积极目标的戏剧家的反叛，而他自己的反叛越是没有建设性就越是吸引人。萧伯纳自己也明白："大地上挤满了好事之人建造的设施，只有破坏它们，才能给我们呼吸的空间和自由。"和大部分建立了救赎体系的艺术家一样（比如劳伦斯），萧伯纳只相信否定。在这位坚定地说是的人背后，是一个知道怎么说不的人；在这位传教庸医的背后，站着一位悬壶济世的名医。

事实上，萧伯纳的创造力只有很小一部分转化成了萧伯纳主义，不能说他的戏剧整体都被哲学目的所支配。对于他的早期戏剧中缺少思想性，萧伯纳这样解释："和莎士比亚一样，我首先得写些混饭吃的作品，等到我手头宽裕了，我才能自由发展（或者像他们说的那样，听从灵感的指引）。"他"混饭吃的劣等作品"包括《皮格马利翁》《芬妮的第一出戏》《难以预料》（他可能还要加上《浪荡子》《武器与人》《魔鬼的门徒》《否决》）。对于他这样精神紧绷的救世先知来说，萧伯纳自然想在作品里放松放松，由此让人怀疑他对"单纯的艺术家"的反对，可能反映了他对自己作为写作无聊轻喜剧的作家的自我否定。大部分此类喜剧都轻松愉快，但它们基本上都没有任何激烈的质疑，毕竟它们的结构不足以撑起很多哲学上的东西。和奥斯卡·王尔德与 W. S. 基尔伯特一样，萧伯纳的喜剧技巧主要是颠覆维多利亚时代的传统，虽然总能让观众震惊，可他又不会做得太过：他的作品是不会让年轻人面露愧色的。[1] 同样地，萧伯纳虽然无情地嘲弄了"萨都模式"，可他大

[1] 理查德·M. 欧曼在《萧伯纳：风格与其人》中，通过研究萧伯纳的作品风格，说明剧作家经常为了震惊而震惊，"他的威望"很大程度上得益（转下页）

部分的喜剧中所含的爱情故事都是从佳构剧中借鉴来的——解决的原因是反传统的，但是解决的方式却是传统的。作为艺术家的萧伯纳有时和革命性相去甚远，使他看上去就是个"单纯的"卖艺人。他的作品和市民喜剧传统唯一的不同，只是他有炫目的风格和生动的思想。

相反，萧伯纳更严肃的戏剧确实体现了他的主张，但他处理的手法通常比较隐晦。萧伯纳相信，他的戏剧是用来"影响公共观念"的，但这类作品往往过于复杂，难以引起共鸣。和其他更优秀的反叛戏剧家的作品一样，他的反叛融入了不断变化的辩证法。在给马克思主义者辛德曼的信中，萧伯纳清楚地界定了他的辩证法：

> 你是拥有中世纪骑士精神的经济革命家，是学习了马克思的贝阿德。[1]我是道德革命家，我对阶级斗争不感兴趣，反而对人的生命力和虚伪的道德体系之间的斗争感兴趣。我不区分资产阶级和无产阶级，而是划分道德家和自然历史学家。

此外，萧伯纳作为戏剧家，肯定了自己"喜忧参半地讽刺了实际生活和浪漫幻想之间的矛盾"。无论哪种情况，他多少都描述了自己在反叛和现实间的挣扎。假设"浪漫幻想"说的是他的空想社会主

（接上页）于这种程式化的反传统："他谴责过时的社会秩序，这让战前那代人很愤怒，但也激起了他们的热血，还给维多利亚和爱德华时代更有冒险精神的人们提供了禁忌的娱乐……20年、30年、40年后，他虽然还在喊着不变的渎神口号，但是他的反传统性已日渐薄弱了。"欧曼的书虽然主要是语义学上的分析，但在目前对萧伯纳的研究上还是很有启发性的。

[1] 贝阿德（Bayard），中世纪骑士传说中的名马，勇武异常。——译者注

义——"虚伪的道德体系"则指的是他的萧伯纳主义体系——那么我们就能看到，他通常展现的是他自身内在的冲突：柏拉图主义者对抗亚里士多德主义者，革命的理想主义者对抗功利的现实主义者，社会主义者对抗活力论者，浪漫主义者对抗古典主义者。萧伯纳曾经告诉过斯蒂芬·温思登，说他如果不是"矛盾的混沌集合体"，他就不会写戏。这些矛盾困扰了思想家，却为戏剧提供了指导。最后，无论萧伯纳主义多么积极、多么美好、多么令人向往，萧伯纳在戏剧中通常会压抑自己的"浪漫幻想"，尤其是面对不变的甚至是无法改变的社会秩序的时候。

就以《人与超人》为例，前有海纳百川的前言，后有篇幅冗长的革命宣言，中间是长长的"萧氏柏拉图对话"，同时还夹杂着大量的辩论——作品简直是一把装满萧伯纳主义的霰弹枪，要让思想散播到四方八方。但是它不像《千岁人》，萧伯纳在那里放任了自己的"浪漫幻想"，《人与超人》则让他的反叛直面血淋淋的现实，平衡了哲学道德家的理想主义和"自然历史学家"的中立主义。

剧前献辞为该剧铺好了它应该遵循的道路。美学评论家亚瑟·宾汉姆·沃克里鼓动他写一出唐璜戏，于是萧伯纳接受了这个玩笑般的建议，但他最终是为了实现自己的目的。在人物塑造上，他打算颠覆（以及驯化）传统的唐璜形象。从蒂尔索·德·莫里纳的《塞尔维亚的嘲弄者》到莫扎特的《唐·乔凡尼》，唐璜总是以浪荡子和引诱者的形象出现，因为他在男女关系上罪行累累，最终受到了超自然力量的惩罚。与此相反，萧伯纳更关心唐璜故事里的哲学内涵。由于唐璜在追逐自己欲望的过程中，无意间打破了道德、宗教和法律的条文，因此萧伯纳选择他作为萧伯纳主义的革命代言人，把他想象成反抗上帝的浮士德式反叛者。萧伯纳的唐璜转变成了救世的理想主义者和形而上的圣人，因此他预示了反抗上帝的超

人的到来。

由于耍了这点小滑头,萧伯纳得以完全忽略了唐璜的儿女情长。在萧伯纳的构思中,这位不自觉的浪荡子具有深沉的反叛英雄的品格,能将自己幼稚的热情升华成对"目标和原则"的爱。虽然他从故事中删去了不道德的、淫乱的元素,但是他没有完全筛掉情爱的特征,他把唐璜的多情转变成了游猎夫婿的"女唐璜"。萧伯纳把强奸和引诱的神话变成了求爱和婚姻的故事,由此他也能反映他心中的主题——现代"非女性的女性"角色。萧伯纳发现,"男人和唐璜一样,再也不是两性角逐中的胜利者了"。而后他又补充道:

> 女人要结婚,因为她若不分娩,种族就要灭亡……女人就应该一动不动地待着,等着别人来求婚。对,她确实是一动不动地待着,就像蜘蛛吐丝结网,等着苍蝇上门。如果苍蝇像我们的英雄一样,展现出能让自己挣脱的力量,她就会立马褪去被动的伪装,飞速地射出蛛丝一圈一圈缠住他,让他永世不得脱身!

蜘蛛女郎等待着男人自投罗网,自顾自地囚禁他们,这段描述听着非常可怕。先有叔本华和尼采在作品中形成这种可怕的观点,而后是斯特林堡在戏剧中第一次表现它,但是萧伯纳把其中的恐怖成分抽走了。他的蜘蛛女郎不是浪漫主义所苦的专横、淫乱、冷酷的"无情妖女",而是维多利亚时代幻想出来的独立、聪明、优雅的淑女,她们的"非女性"主要在于她们积极地寻找如意郎君。因此,萧伯纳把唐璜的传说改编成了维纳斯和阿多尼斯的神话,他要探索的不是浪荡子对女性残忍的伤害,而是"女性向男性喜忧参半的求

爱"。为了不让读者怀疑这一浪漫主义主题会完全采用浪漫主义的手法来处理，萧伯纳将萧伯纳主义融入了故事中，辩称这部喜剧有着更高的旨趣，即通过优生优育实现超人的最终进化。因此，约翰·田纳和安·怀特菲尔德的婚姻——浪漫主义喜剧传统的大团圆结局——成了生命力的新神话。透过婚姻，男人可以培养出政治才能，以免民主的腐朽毁灭他。

总而言之，萧伯纳在这篇献辞中一心要传播萧伯纳主义的福音，要把他的喜剧抬高成一出"给哲学家看的戏"。唐璜在地狱是作为田纳和门多萨的梦插入第四幕中的，它以更具双面性的方式发挥了同样的作用。土匪门多萨在梦里成了贪图享乐的狡猾魔鬼，田纳则成了冥思苦想的唐璜，由此萧伯纳展开了一场关于萧伯纳主义美德的辩论，详细论述了他在前言中提到的各种问题——现实与理想、男人与女人、理智与情感、凡人与超人。这一幕的核心手法，是将天堂和地狱的传统概念进行了布莱克式的置换。然而，布莱克用这样的手法是为了表达他的恶魔崇拜和感官主义，他认为"愤怒的猛虎要比言听计从的驽马聪明"，萧伯纳则是以此构思他的英雄要逃出魔鬼宫殿里的感官享乐，进入纯粹思想的伊甸园。魔鬼和唐璜的区别主要在于他们对宇宙的不同看法。魔鬼认为宇宙既没有思想也没有目的，情感左右了人的生命，历史是不断重复的。他将进步置之度外，因此他成了一个"浪漫的理想主义者"，肉体享乐和艺术创作是最为首要的。反之，唐璜相信宇宙在生命力的掌控下是有目的的："也就是说，生命的不断努力，是要达到更高、更完善的组织和更彻底的自觉。"因此，他和天国里的"现实主人"都是坚定的萧伯纳主义者，相信意志是自由的，思想是有力的，人是有能力改变自身和环境的。如果魔鬼是正确的，那么进化只是虚妄，婚姻没有特殊目的，人类破坏天性的最高峰就是自我毁灭。而如果

唐璜是正确的，那么进化就是事实，婚姻是实现生命力的方式，人类的天性是可塑的，并最终呼应人的理性。由于唐璜关心的是未来，魔鬼着眼的是现在，所以我们很难说谁才是现实主人，而谁才是浪漫的理想主义者。虽然萧伯纳大段大段地表达了他的同情，可他并没有解决争论，而且魔鬼的诊断和唐璜对未来的期望一样有说服力。最后，坚信"在地狱里是随波逐流，在天堂则是掌舵而行"的唐璜离开了地狱，和其他天国的掌舵人一道过上了更高的冥想生活，魔鬼则是继续自己的工作。虽然双方谁也不服谁，但是有一个人——安娜夫人——"活了过来"。她回应了尼采对女人的忠告（"要有希望：'愿我生育超人'"），离开地狱去为更好的人类寻找父亲。

如果只看献辞和剧中的辩论——更不要说充满了尼采式的格言、王尔德式的警句、马克思式的箴言的《革命者手册》——就很容易以为这部戏的目的，仅仅是用戏剧的方式说明一些萧伯纳主义的问题。事实恰恰相反。这部戏紧扣主题，着眼当代又能针砭时弊，绝不是抽象虚幻又离题千里的，它整体的品质和围绕在它周围的材料是不同的。萧伯纳喜剧中的戏谑，以及它轻松愉悦的氛围，和他话语中的迫切形成了强烈的对比。他核心的哲学主题隐藏在戏剧的外衣之下，大部分的人物都是围绕它展开的。比如罗贝克·阮士登，他体现了萧伯纳一直以来对"英国自由人"的嘲弄，他是僵化的传统和过时的理想的具象化；恩利·史特拉克是一个有阶级意识的机师，讽刺了 H. G. 威尔斯的技师英雄；害了相思病的土匪门多萨，凭借着一厢情愿的热情转向了社会主义，讽刺了风流成性的理想主义者；而老赫克特·马荣讽刺了爱尔兰裔的美国富豪，他通过购买世袭头衔和房产来实现对英国的复仇。至于次要人物年轻的薇奥雷·马荣，埃里克·本特利说她起到的是结构上的功能，她

是对主线情节的反转（薇奥雷先有爱人，然后才要获得财富；安先有财富，然后才寻找爱人）——同时萧伯纳也借机总结他过去的思想（首先在《鳏夫的房产》里提出的），即幸福的婚姻必须建立在实际的经济基础之上。

戏剧的核心动作的确是围绕萧伯纳的某些哲学主题展开的，但它们在形式上是高度克制的。约翰·田纳虽然是以温和的马克思主义者 H. M. 辛德曼为原型，但比起马克思主义的政治学，他更信奉生命力的法则，因此他是革命的萧伯纳主义的首要代言人。然而作为一个反叛者，他显得十分温驯。考虑到萧伯纳对自由主义的看法，我们就不奇怪他的唐璜不仅对女人不感兴趣，甚至还很怕她们。如果田纳不是唐璜，那么他也不会是萧伯纳在前言里讲到的杀死上帝的反叛者。关于这一点，萧伯纳是承认的。他告诉沃克里，他很想把献辞中所有的"慷慨陈词"都放到戏剧中去："我把我的唐璜塑造成了写政治宣传册的人，并且在附录里附上了他的宣传册。"萧伯纳的戏剧直觉相当敏锐，但是剧本本身的氛围太稀薄了，不足以支撑他的"慷慨陈词"。尽管田纳的思想在附录中很有革命性，但他在剧中最激进的行为就是愿意接纳婚前怀孕——只有最保守的维多利亚时代的人物才会感到震惊，比如阮士登和欧克泰威斯。

实际上，萧伯纳在《人与超人》中没有过多的论述萧伯纳主义的起源，而是重点描写人物与思想间的矛盾。"我是打破信仰、推翻偶像的人！"田纳如此叫嚣，但他在内心里是一个中产阶级的上流绅士，和阮士登只是级别不同，却都是一类人。这一点反映在了田纳替自己的辩护上，他嚷道："盗贼、说谎者、伪造者、奸夫、假证人、贪吃鬼、酒鬼？这些名称没有一个适合我。你只好再退回去说我无耻。"也就是说，他唯一的反叛性就是他的聪明冒犯了他

人。不过这种冒犯也是完全停留在口头上的，田纳也是很容易被震惊的人。至于他说女人有掠食的本能——都灌输给了那位恋爱中的欧克泰威斯——田纳的表现遵循了维多利亚时代最严苛的性标准。虽然他很想用叔本华和斯特林堡的话来形容安的意图（他总是说她虚伪、欺软怕硬、撒谎成性、卖弄风骚、寡廉鲜耻，还把她比作蜘蛛、蜜蜂等吞吃雄性的昆虫），可当她表现得不像传统女性时，他又常常感到很吃惊。

安也只有在跟最落后的理想女性行为相比时，才显得不那么传统。她不是阮士登以为的"孝顺的"女儿，但她也不是田纳口里的"梅菲斯托小姐"。只有对比了这位魅力女郎和斯特林堡的劳拉、易卜生的海达以及契诃夫的阿尔卡基娜，才能发现她不是由反女权主义者、现实主义者和"自然历史学家"创造出来的，而是由一个非常尊重女性的女权主义者创作出来的。也就是说，安的"非女性"不是缺点，而是美德：她撒谎只是为了赢得爱人的芳心。因此，尽管剧中有大量关于两性关系残忍无情的言论，《人与超人》呈现给我们的不是"艺术家的男人和母亲般的女人"间的悲剧冲突，而是有天赋的两性人物之间的传统对立。就像本尼迪克特和比阿特丽斯、米拉贝尔和米勒曼特，他们是天作之合，一定会终成眷属。萧伯纳让他的人物讨论某个行动，实际上表现的是另一个行动。这不仅赋予了戏剧理性的深度，还制造了讽刺的对比。

进入行动领域之后，《人与超人》反而浅薄得不足以支撑萧伯纳的主义。它并非是"写给哲学家看的戏"，而是一出类似《无事生非》和《如此世道》的古典喜剧，剧中对萧伯纳主义的表现反而造成了机智的反转和讽刺幽默。很明显，约翰·田纳的作用不仅是萧伯纳生命力理论的代言人，他还是一个本身有点小缺点的独立人物。把女性奉为浪漫理想化身的欧克泰威斯是田纳的笑柄，而崇尚

生命永恒向上的田纳则是萧伯纳的笑柄。生命力的原则是另一种形式的浪漫理想——萧伯纳写作该剧的目的之一，就是要展现一切理想最终都会受到生活的嘲弄。田纳之所以可笑，在于他一直想要将生命力理论化，结果陷入其中，最后被他自己精心构造的体系缠住了手脚。因此，萧伯纳要展现的是自觉的理论家如何不自觉地被无意识、无理性的力量所束缚。田纳对于宇宙形而上的法则的理解，和法则实际的运行方式并不相悖。他的"浪漫幻想"被"现实生活"震惊了。

　　萧伯纳实际上嘲讽了他自己的"浪漫幻想"。通过拉开自己和田纳的距离，就能说明主要作为思想和理论的萧伯纳主义，是不足以应对它所描述的事物的。虽然宣传活力论的是杰克，但是体现了活力论的却是安，因为她完全受本能和无意识支配。她告诉田纳："你似乎懂得一切我不懂的事，可是对于我懂的事情上，你却十分幼稚呢"——一个头脑清醒，另一个心如明镜。和《康蒂妲》里的莫瑞尔牧师一样，这位空话连篇的传教士必须接受生活的教训。于是，田纳在夸夸其谈时总会被安呛声，萧伯纳在舞台指导里用漏气的意象表现了他的泄气（田纳"气馁得像被针刺破的气球"，他"跌坐下去"，他"非常失望"，等等）。[1] 在戏的末尾，已经向必然屈服的田纳试图重掌自己的命运，于是就资产阶级婚姻的不幸作了一番演说，安则用她那句"说下去，杰克"完成了萧伯纳最后的讽刺。田纳的话就像戳破了的气球一样喷涌而出，最后淹没在了

[1] 非女性的女性呛声夸夸其谈的男性是萧伯纳爱用的手法，他在《真相毕露》结尾的附加说明里也承认了这一点："虽然作家本身是职业说话人，但他并不相信世界可以单靠语言来拯救。他在流氓身上费尽口舌，可他最喜欢的却是行动的女人——她一开始就挫了流氓们的锐气，最后又让大家相信浪子回头金不换。只要女人去把他们找回来，他们说不定真能回头。"

"大家的笑声"中。同样,萧伯纳主义也有一半消逝在了笑声中。就算萧伯纳和田纳一样缺乏"被动接受"存在的"能力",他的艺术家气质也让他无法嘲笑自己。《人与超人》的目的不在于肯定或否定萧伯纳主义的原则,而是展现它和现实的冲突——变革的原则与生活不变的原则间的对立。

与《千岁人》不同,《人与超人》具有双重功能:作品的散文部分维护了萧伯纳的哲学理想,戏剧部分则对这些理想进行了温和地讽刺。地狱里的唐璜虽然带上了"慰藉的故事"的形式(萧伯纳后来称这一部分为"创造性进化论的戏剧寓言"),但是他辩证的逻辑足以让他走向对立面。直到萧伯纳创作生涯的这个阶段,他依然能够控制自己的反叛,用强有力的创造力压抑他对乌托邦的幻想。

洋溢着欢乐的《人与超人》说明了萧伯纳写作时的信心满满,而当他1913年开始创作《伤心之家》时,英国正处在开战的边缘;到1916年完成作品时,英国人正在法国战场上进行自杀式的战斗。国内外弥漫的战争狂热使萧伯纳身心俱疲,打着爱国主义旗帜的好战分子让他忧心忡忡,他开始审视过去自己忽视的人类秉性。尽管他还是不打算相信人性本恶,但他对人性本善也不再持乐观态度了。战争所激发出来的残忍、野蛮和嗜血,让他对懦弱和邪恶做出的区别显得有些迂腐了。毫无疑问,魔鬼的话——人类的天才都用到了发明更有破坏力的武器上——如雷贯耳,人类在进化成超人之前真的很有可能先行自我毁灭。萧伯纳在他的生命中还是头一遭,有一点想要让自己清醒过来了。

说到《伤心之家》,里面充斥着对未来的强烈不满:前言悲观的语气和戏剧沉重的氛围都说明了萧伯纳前所未有的胆怯和绝望。面对战争残酷的现实,萧伯纳的浪漫幻想只是暂时落空,他的空想

社会主义却到了几乎破灭的边缘。不过他依旧没有否定萧伯纳主义,因为他还在呼吁上层阶级担负起政治上的责任,希望他们不要在声色犬马中浪费自己的天资和财富。

正是这群有闲、有文化的纨绔子弟构成了萧伯纳的伤心之家——这是一座懒人的宫殿,修建在科学决定论和意志丧失的基石之上:

> 伤心之家里的人太懒散、太肤浅了,无法从这个魔窟中脱身。他们如痴如狂大谈仁爱,心里却想着残暴。他们害怕残暴的人,又发现至少残暴能撼动人心……总而言之,伤心之家的人不知道怎么活,他们现在唯一能吹嘘的就是还知道怎么去死——这是战争爆发给予他们的苦果,让他们有无限的方式去赴死。

战争实际上是不负责任导致的恶果,因为伤心的人们沉溺于无意义的个人享乐,放任"权力和文化"落得"支离破碎"。他们本生为统治者,受过良好的教育,而且见多识广(他们的书房里藏有所有新作家的作品,包括威尔斯、高尔斯华绥和萧伯纳的作品),却把政府交到庸人和强盗手中:驯马师(即愚蠢的霸权阶级)和现实的生意人(即那些"把个人的利益置于国家利益之前而发家致富的人")。在萧伯纳看来,最后的结局就是鲜血、战争和疯癫的狂欢。

一定程度上,萧伯纳对此的回应是将他对公共利益的担忧,转变为更加个人化、更诗意的表现形式:在剧中的某些段落,他反叛的存在主义根源终于得以显露。这部作品看上去没有章法,好像是从作家的无意识里直接抓出来的一样,没有经过太多的整理和组织。情节里充满了不合理的事情,事件的发生是不间断的——新的突破、突然的反转、出乎意料的坦白——简直像是一场梦境。人物

也具有梦境般的特点——有时他们在寓言中失去个性——偶尔戏剧的氛围会变得很神秘，甚至是很诡异，就像第一幕结尾时，绍特非一家一起唱了首古怪的圣歌（这是 T. S. 艾略特在《家庭团聚》里运用的歌队手法的先声），唱的是生命中的英雄主义消失了。空气中弥漫着悔恨与不满，混杂着人人都失去目标的迷茫感。萧伯纳告诉阿奇博尔德·亨德森，《伤心之家》"从氛围入手，里面没有一个字是可以预见的"。戏中诡异到几乎磨人的氛围——没有了萧伯纳一贯的风趣，对白里充满了暗示，意韵深远又暧昧的戏剧诗打破了以往工整的修辞和结构——无疑是萧伯纳戏剧中不多见的。

《伤心之家》新的氛围、新的结构、新的技巧得益于萧伯纳新的榜样：萧伯纳在前言的第一段中宣布，他放弃了井然有序的易卜生戏剧和结构紧凑的问题剧，转向俄国戏剧更加开放的模式。萧伯纳觉得他和托尔斯泰在思想上有某种相似性，因为他也从道德的立场看待《伤心之家》，"如果他不能在可爱可亲的酒囊饭袋眼前把它推倒，他也不会让那房子立在那儿"。萧伯纳很明显对剧中的人物做出了托尔斯泰式的道德判断，灾难性的结局反映了他同样想要推倒房子。萧伯纳本应发现，易卜生的作品中也有托尔斯泰的道德和末世倾向。戏剧中真正的新元素来自契诃夫，即那位"不相信这些可爱的人能自我超脱"的"命定论者"。萧伯纳逐渐对远大的萧伯纳主义感到幻灭，开始怀疑自己一直以来反叛的模式。慰藉的故事不再讲了，人物不再有崇高的使命感，他开始说起了契诃夫式的命定故事，人物完全迷失了方向——导致我们也不再肯定萧伯纳是否还相信道德改革的可能性。

总而言之，只要萧伯纳还在评判他的人物，他就依然是萧伯纳。但他现在也成了契诃夫，只要他允许人物有各自独立的生活，同时"发掘甚至凸显"他们的魅力。萧伯纳的副标题——"俄国风

格的英国主题狂想曲"——说明他有些误会了契诃夫的手法。虽然"狂想曲"(《牛津英语大辞典》解释为"一种即兴的乐曲……其形式要服务于幻想")描述了《伤心之家》和萧伯纳后期讨论剧的结构,但用来形容契诃夫小心隐藏的情节是不准确的。此外,萧伯纳还成功地模仿出了一批肤浅的契诃夫人物。比如他对群像的关注,让人想起契诃夫不让观众同情单一人物的手法,而且他现在也和契诃夫一样,允许情节和人物以非常缓慢的步调发展。第三幕开头花园一景,人物的昏昏欲睡拖慢了戏剧的节奏,使人联想到《樱桃园》第三幕的开头也充满了哈欠、咳嗽和吉他的乐声;爱丽·邓让我们想到契诃夫年轻单纯的女主角;赫克托和阿里亚德涅的关系——两个无聊又无爱的家伙互相玩弄彼此的情感——类似《万尼亚舅舅》中阿斯特罗夫和叶琳娜的关系。最后,空中回荡的诡异鼓声很像《樱桃园》里断裂的琴弦声。虽然萧伯纳的人物对此都有不同的解读,但两种声音都象征了终结和厄运将至。

从另外的角度来看,萧伯纳的道德主义比契诃夫的还要占主导地位,并且他的人物是相当自觉和自知的,因此他们经常进行自我评判。我们不能想象阿斯特罗夫像赫克托·赫什白那样说话:"我们是废人,是危险的人,应该被消灭。"萧伯纳还是不能抑制他的主观反叛,因此也不能抑制自己的判断。于是他引入了一个非契诃夫式的作者代言人,化身为船长绍特非——表面上他是类似索林和谢列布里亚科夫的滑稽老人,但实际上他是萧伯纳的世界里特有的。借助绍特非,萧伯纳表达了他对人物虚度人生、无所事事、不负责任的看法,奉劝他们担负起一个英国人的责任,为国家执掌船舵。同样是通过绍特非,萧伯纳传达了他对现代社会的虚伪和人类破坏性的愤慨——绍特非保存炸药是为了"在人类无可救药前先把他们炸死"。但是绍特非不是萧伯纳,他并不坚定,而且总想着摆

脱生活的劳苦。对过去的回忆和对未来的憧憬困住了他，这个疯疯癫癫的老头只好逃进安于现状的美梦中。只有在朗姆酒中他才能集中注意力，并且抵御随波逐流的诱惑。

这部三幕戏是对航海的扩大化隐喻。伤心之家是按照船的样子建造的，象征了国家的舰船——船在下沉，即将触礁。船长是个醉醺醺的老头，唯一的船员生活放荡，而且还不知道怎么航行：英国正驶向一场无意义的毁灭战争。除了比喻的意义之外，伤心之家也体现了玩世不恭的英国上流阶级，在他们自己制造的混乱中沉浮。他们伤透了彼此的心，于是放任他们的房子坍圮倒塌——主人脾气古怪，仆人骄纵无礼，就连要饭的都不敬业了。其实伤心之家是另一种形式的萧伯纳地狱，但它不像《人与超人》里的地狱，至少那里的居民过得还挺满意，《伤心之家》的地狱居民们没有目标、疲惫不堪、耽于酒色。比如赫克托·赫什白，他是进化到哲学阶段之前的唐璜。赫克托没有像约翰·田纳一样发展出"符合道德的激情"，他还没有超越性的冲动，并且被迫在空虚和不满的大海上漂泊。他是不忠的情人，是足不出户的丈夫。他是女性奴役男性的受害者，像"地狱里罪人的灵魂"一样郁郁寡欢。

对于赫克托和他迷人的妻子奚西，萧伯纳既怒其不争，又哀其不幸，但是对于那些攫取了他们政治特权的人，萧伯纳则是毫不留情的。如果说没有人认为骑手阿里亚德涅·阿特伍德是正直的，那也是因为她根本就不正直。除了向往社会地位以外，她再也没有别的强烈情感了，她甚至不像《伤心之家》里的人们一样能意识到这一点。作为驯马师的一员，她投身的政府霸权是萧伯纳所痛恨的。至于那个现实的生意人曼根老板，他是萧伯纳创作过的最无药可救的人物。曼根粗鄙、贪婪、毫无理性、自私自利、缺乏个性（萧伯纳赋予他的"特征都极为普通，简直无法形容"），他是商业世界

所有恶的集合体。绍特非谈到曼根这样的人时，说"我们和他们有世仇"，并且扬言他的炸药就是"为了炸死像曼根这样的家伙"。萧伯纳从本能上也要消灭曼根，如此强烈的杀戮冲动让他不得不时刻提醒自己，曼根也是一个人。"我突然意识到，"奚西说，"你是一个人。你也是妈生的，和其他人一样。"然而大部分时间里，曼根不是一个人，而是"老板"。有人认为，萧伯纳在《巴巴拉少校》中对资本主义做出了让步，但是曼根证明了他对利己主义的商人不变的憎恶。

《伤心之家》中萧伯纳反叛的存在主义特质，主要是通过爱丽·邓的逐渐清醒来反映的。她跳了一场精神上的脱衣舞，她的幻觉被一件一件地剥下来，直到她赤身裸体地面对残忍的现实。她浪漫的父亲从小给她灌输莎士比亚，所以她在戏剧一开场就已经有了一颗破碎的心。当赫克托进一步伤了她的心后，她决定为了现实利益和曼根老板结婚。如果是在早期的作品里，萧伯纳可能会支持这场婚姻，但在这里他是反对的。最后，曼根的钱财和赫克托虚伪的浪漫一样都成了泡影。她又和绍特非船长定下了精神上的婚约，却发现他的智慧和目标都是从朗姆酒里来的，她只好用"美好生活"的幻想来抵御彻底的绝望。由于"美好生活"是对未来的憧憬，所以维持她活下去的就只有期待天罚的降临了。

天罚即将来临，要惩罚所有堕落的人类。萧伯纳在最后一幕脱去了喜剧的外衣，准备迎接易卜生憧憬的完全毁灭：炸沉整艘方舟。赫克托之前就警告过："我告诉你们，要么新的生物会从黑暗中诞生，像我们取代动物一样取代我们；要么天降惊雷，把我们一网打尽。不是这就是那。"超人似乎遥遥无期，萧伯纳主义也只是爱丽的另一个幻想。鼓声是渐行渐近的敌军轰炸机，炸弹的爆炸声是"醉醺醺的船长开着船触礁沉没"。生活已经一团糟，伤心的人

们准备华丽地赴死。奚西把轰鸣声比作贝多芬的音乐，觉得毁灭的场景十分壮观；赫克托打开了所有的灯，为轰炸机指引方向；绍特非为最后的审判做好了准备。但是到了最后关头，萧伯纳为自己的愤怒后悔了。两个强盗——海贼比利·邓和山贼曼根老板——在寻找庇护时被炸死了，教士的住所成了"一堆砖头"。伤心的人们则收到了警报，得以幸免于难。萧伯纳消灭了资本主义和教会，说明他憧憬的空想社会主义依然比存在主义的宿命论更鲜明，他"浪漫的幻想"最后再次胜过了"现实生活"的绝望感。但是轰炸机还会再来，爱丽热切地期盼着它们，只等着萧伯纳完成他的反叛，在彻底毁灭的火光中达成它的使命。

萧伯纳的反叛在《伤心之家》中的消极力量，使得该剧更接近反叛的艺术，远离了萧伯纳的教条。叶芝认为修辞源自和他人的争执，诗歌源自和自我的争执——从这个意义上来说，萧伯纳讨论的是他作品的整个哲学基础，因此《伤心之家》突破了修辞，真正成为戏剧诗。我们还可以看到，当萧伯纳脱下了道德革命家快乐的面具时，他忧伤、痛苦、强烈的存在主义反叛是深深烙印在他的个性里的，但是他鲜少脱下面具。如今他逐渐淡出我们的视野，原因是他固执地不肯审视自己和全人类共有的幻想。萧伯纳主义作为一种"强有力的目的"，逼着萧伯纳心有不甘地写作。虽然他也经常生动而机智地说"不"，但他绝不会牺牲他妄想的"是"。作为一名高雅喜剧作家，萧伯纳在现实戏剧家中独树一帜，但是他的目标比这更远大。作为一名反叛的艺术家，他缺乏他所仰慕和憧憬的大师们的高度。如果斯特林堡认为自己没有成为他理想的人，那么萧伯纳的失败是截然相反的：他追寻理想的人格，却没能面对真实的自己。不过我们是按最高的标准来衡量他的失败，而正是他包容的思想和才能，才使他的艺术能以最高的标准来进行衡量。

六　贝托尔特·布莱希特

在所有的现代戏剧大师中，贝托尔特·布莱希特是最高深莫测的——直接中藏着隐晦，简单中透着复杂。他的作品大部分都是对马克思主义的客观图解。布莱希特在创作中基本坚持共产主义不动摇，但他实际上是极端两极分化的艺术家。他的作品除了意识形态的目的之外，仍然是相当迷人和难解的。这让我们联想到另一位马克思主义剧作家——萧伯纳。从表面上看，萧伯纳应该是布莱希特在反叛的戏剧里最亲密的盟友。他们都提倡"反亚里士多德"戏剧，用宣传、抗议和游说取代情感的净化作用，他们都对人类理想背后的物质动机感兴趣。外表上他们都是社会反叛者，都想要通过改变外部环境来实现人类救赎。此外，他们都不自觉地突破了自己强加给艺术的狭隘功利主义的枷锁。尽管他们在表面上有这么多类似的地方，布莱希特在气质上还是和萧伯纳相去甚远，比斯特林堡之于易卜生还要有过之而无不及。和蔼可亲的人物和改良的社会哲学缔造了萧伯纳的反叛，而狂热的怒火和悲怆的人生观激化了布莱希特的反叛。萧伯纳是自我压抑的诗人，他很少突破无意识的外衣，他说自己是清教徒，但他却不忍直视人性中的恶。反观布莱希特，他是感情丰富、极具表现力的讽刺诗人，而且他比清教神学家更关注人性中野蛮、邪恶、非理性的一面。

布莱希特对人的阴暗面的关注，来源于他内心的斗争，以及他同思想的关系。萧伯纳的费边主义是他积极、理性的人格的外延，

布莱希特的共产主义则是一种约束，凭借意志的力量加诸原本消极、世俗、混乱的自我之上。他作为存在主义反叛者开始了他的创作，对于犯罪、堕落和盲目的欲望异常地关心；而当他审视完自己虚无主义中的每一个盲点后，布莱希特成了社会革命家。共产主义思想让他的情感客观化、艺术理性化，并且鼓励他从外部给生活的残酷和贪得无厌寻找原因。然而，这还不足以解释布莱希特形而上的"焦虑"。布莱希特试图告诉我们，人类的攻击本能是资本主义体系的产物，但他自己似乎并不相信这一点，尤其是当他自己都难以控制自己的攻击本能的时候。即使是他最为超然客观的时候，布莱希特也总是夹杂着主观的调子；即使是他最倾向社会和政治的时候，他在本质上也依然是道德和宗教的诗人。虽然他毫不留情地抨击了自相矛盾的基督教（总是以基督教的意象来体现），但他更像是信仰异教，并非完全地无信仰。虽然他认同政治权威可以通过革命改良社会，但他也毫不掩饰地认为人类的贪欲反映了人性本恶。因此，布莱希特的反叛是双重的。表面上，它反对虚伪、贪婪和资本主义社会的不公；内里上，它反对宇宙和人类灵魂的混沌无序。布莱希特的社会反叛是客观、积极、有出路、现实主义的，他的存在主义反叛则是主观、消极、无出路、浪漫主义的。两种反叛模式的对立造就了辩证的布莱希特戏剧，并且直到他生命的结束也没能解决两者间的对立。他一半是圣僧，一半是红尘中人；他一半是道德家，一半是恶德者；他一半是狂热的理想主义者，一半是冷嘲热讽的绥靖主义者。布莱希特是不同身份的混合体，但他从时代的无序和不确定中锤炼出的戏剧诗，则远远超过了各部分的总和。

　　布莱希特反叛的存在主义这一面在他的大部分作品中都有体现，特别是在他早期的作品中非常显眼，比如《三毛钱歌剧》之前的诗歌和戏剧。布莱希特在其中表现出了和另外两个德国戏剧家之

间的相似性——格奥尔格·毕希纳以及弗兰克·魏德金。[1]他们虽然时代有别，但气质上很是相近。布莱希特的早期戏剧和这两位剧作家的戏剧一道，构成了我们所说的德国新浪漫主义运动——他们所宣扬的传统反对早期德国浪漫主义崇高的道德感和救世立场（即使到了创作生涯的后期，布莱希特也和毕希纳一样，似乎让自己的作品呼应了席勒等剧作家超然的理想主义）。布莱希特消极且讽刺，非常谨慎地反对英雄主义、个人主义和理想主义。他乘着运动的浪潮，认为人性不是崇高的，并且痴迷于生活邪恶或反常的一面，用焦枯、夸张的意象描绘出了一派地底世界的风光。比起德国浪漫主义的伟岸超人，他剧中的主人公通常来自社会的底层，要么被困在束缚和窘境中，要么就是将这两种状态加诸自己身上。

如果德国浪漫主义赞颂自然人是天生的贵族，那么德国新浪漫主义则认为他是更加阴暗、更受制约的形象——上可至被人性尽丧的世界所迫害的无助的奴隶，下可至要打破文明脆弱约束的鲁莽野兽。自然是狂飙时代的天堂，但在布莱希特看来，自然是一片丛林，其中的人是最最凶残的野兽。这并非出于人道主义关怀，而是出于新浪漫主义者的骄傲，使得他们可以不带同情、无所畏惧地直视人的兽性。比如布莱希特的导师魏德金——斯特林堡则是魏德金的导师——在人类残酷的斗争中发现了生活的乐趣，并在《潘多拉的盒子》的前言中称："如果人类的道德想要比资产阶级的道德站得更高，那么它就必须建立在对人、对世界的深刻认识之上。"作为一个坚定的自然历史学家，魏德金关注的是底层世界里的人

[1] 赫伯特·卢西在《论可怜的B. B》一文中，将布莱希特的形而上思想追溯至德国巴洛克戏剧和悲悼剧。虽然它们不是直接来源，但都对布莱希特产生了文学上的影响。

物——骗子、妓女、皮条客、白人奴隶、乞丐、同性恋——他们"一生中没念过一本书,他们的行为受最简单的动物本能的驱使"。正是作为这个"丑陋、野蛮、危险"的人[1]的门徒,布莱希特才会探索生活的阴暗面,发掘——既像魏德金,又像毕希纳——底层人民的娱乐、文化和表现形式:俚语、打油诗、土话、形式多样的戏剧、马戏、卡巴雷以及街头歌手的民谣《莫里特德》。

虽然这一时期的布莱希特刻意装作对研究生活不感兴趣,但他无法掩饰自己对生活的恐慌感。为了进入乔伊斯所写的斯蒂芬·迪达勒斯的耶稣会士状态,他只好把血脉中路德教的传统挤到一边。他和爱憎分明的毕希纳一样——他也像魏德金,其反常的性欲表明了他通过病态的基督教意识,宣泄了对资产阶级道德观的反抗——通过夸大人性反映出失落的浪漫主义张力,即新浪漫主义的标志。这一张力在对消解、孤独和意志薄弱的考量上体现得尤为明显。浪漫主义没能实现终极的人类自由,从而激发了新浪漫主义,使之更愿意相信人类是完全受内外力支配的,人的抱负遭到动物本能和肉体腐化的嘲笑。戏剧中布满了腐臭的意象,人物在肉体的表皮之下腐烂。在这样一种奥古斯丁思想的笼罩下,毕希纳认识到了"可怕的历史宿命论"。[2]布莱希特将其引入了他早期的戏剧中,剧中的人类不过是毫无价值的排泄物,是"在厕所里进食的生物"。

因此,新浪漫主义戏剧的典型发展模式就是人类堕落的进

[1] 这是布莱希特自己说的,写于这位德国剧作家逝世的1918年,用以表达他对魏德金的欣赏,"传达对弗兰克·魏德金的信仰"。

[2] 这句话出自毕希纳给未婚妻的一封信。在它后面,还有一些布莱希特可能认同的论述:"我觉得自己被可怕的历史宿命论压垮了。我发现人性都是差不多的,人类的境遇中有不可回避的力量,无一例外。一个人不过是浪尖上的飞沫,难以成就大事,难以摆脱人云亦云,难以违抗铁则。能认识到铁则已属不易,要想掌握它是不可能的。"

程——在道德、理想、人格和教养上逐渐滑落，直至人类的残忍或无意义被赤裸裸地暴露出来——伴随而来的还有对性的厌恶，对肉体的憎恨，以及不加掩饰的施虐感和受虐感。毕希纳的《沃伊采克》是这一体裁的杰作——曾经一度是最有代表性的新浪漫主义戏剧——并对布莱希特早期的戏剧产生了重大影响。在这部戏中——戏剧写于1837年，直到1879年才整理出版——毕希纳改编了一个真实的历史案件：莱比锡城的一个理发师出于嫉妒，杀害了他的情人。在当时，大家都在争论理发师是不是发了疯，毕希纳在处理时完全忽略了这一点。沃伊采克自然是疯狂的，不过这个世界也是如此。沃伊采克被冷漠无情的世界所操纵，同时又受无法控制的冲动所驱使，他看上去不过是一个活活受罪的人类。但是和那些让他受罪的野兽比起来，沃伊采克却是十足的人类。他失望沮丧却无法言语，于是沃伊采克以最残忍的方式体现了人性。他是自然的人，没有受过教育，没有道德，无可救药。居高临下的上校出于道德的需要训导他，沃伊采克回应说："像咱们这样的人在这个世界上成不了圣人，在别的世界也不行。就算咱们真的上了天堂，咱们也还是得做苦力。"对于天生的罪人来说，道德和善行都是奢望——或者像100年后的布莱希特说的那样，"先温饱，后道德"。

然而，毕希纳的社会判断和布莱希特的一样，基础都是形而上的。造成沃伊采克悲剧的不是社会体制，而是生活本身。对毕希纳来说，社会不过是另一种形式的自然，而自然国度中的人也不过是另一种野兽。在露天市场上，沃伊采克发现人模人样的猴子是他自然的近亲，一匹训练有素的马都能叫"社会汗颜"。初具纳粹特征的医生拿他做实验对象，是因为他能控制排尿，可以证明人比动物高级，于是沃伊采克对着墙像狗一样尿了一泡。狭义地来说，医生对人类自由所持的异端观点，与沃伊采克放荡不羁的肉体也是不相

容的。自然的人是不受控制的,自然本身也是混乱无序的。沃伊采克发现,"当自然退却,世界便陷入一片黑暗中。你只能靠双手摸索,所有的一切都从指间溜走,就像活在一张蜘蛛网上"。毕希纳运用偶然、毫无联系的戏剧形式,进一步唤起了这种混乱感——沃伊采克盲目地游走在各幕之间,就像困在蜘蛛网里的猎物。他气愤情人的不忠,陷入了"迷人的精神错乱"(医生很高兴地如此命名)。他被莎士比亚的清醒的疯狂所支配,开始洞见性行为——自然行为——于兽行、邪恶和污秽的意象:"上帝干吗不吹灭阳光,好叫男人和女人、人和兽都脏兮兮地滚作一团。他们在光天化日之下就能干起来,他们会像苍蝇一样在你手心里干起来。"这正是莎士比亚的李尔的口吻,他认识到人生就是被难以抑制的欲望所支配。自然的形式(混乱无序)反映了自然的内涵(贪婪疯癫)。沃伊采克践行了这一可怕的想法,他割断了情人的喉咙。后来他在洗掉手上的血迹的时候,把自己也淹死了。当几个孩子无情地嘲笑("嘿,你妈妈死了")失去母亲的孤儿时,人性的残暴又开始了新的循环。

对自然中的人的看法同样贯穿在了魏德金的《地神》之中。剧作家在此积极地肯定了这一观点,认为不道德的地神露露让家畜堕落成了野兽。电影《蓝色天使》也充斥着这样的思想,受人尊敬的老师在和卡巴雷舞者不洁的关系中完全丧失了人性。大部分表现主义画作中骇人的恐惧与腐败也得益于此。这一思想还启迪了布莱希特在魏玛时代的合作者乔治·格罗兹,他在自传《小是大非》里描述了他早期画作中的排泄特征:

> 我的画表达了我的绝望、憎恨和幻灭,道出了我对人类的不满。我画醉汉,画人在呕吐,画人握紧拳头冲月亮

咆哮,画谋杀女人的男人们坐在棺材板上玩牌,棺材里还能瞥见他们血淋淋的受害者……我画了一间出租屋的横截面,其中一扇窗户可以看见一个男人拿着扫帚打他的妻子,另一扇里两个人在做爱,第三扇里挂着一具自杀者爬满苍蝇的尸体。

不光是这些画作,所有新浪漫主义的画作里,人的肉体都和猪肉牛肉无异,自然的本能都是下流、恐怖和丑陋的。这一景象被纳粹分子化为了现实,并且反映在了贝尔森和布痕瓦尔德集中营的照片中——地下艺术表现出了一个奇特的国家,在那里纯洁与理想变得野蛮残暴,高压的独裁主义让强烈的欲望变得残忍嗜血。

德国新浪漫主义在布莱希特的早期作品中达到高峰,表现了对社会和自然界极端的仇视。赫伯特·耶林发现,诗人布莱希特只有24岁时,"时代的恐惧已经浸润了他的精神和血液……布莱希特在肉体上感受到了这个时代的混沌与腐朽"。布莱希特早期的诗歌大量充斥着这种肉体上的反感。在诗集《家庭祈祷书》(1927)中,他沉迷于写作新浪漫主义的主题,比如无意义的个人主义、自然人无可回避的孤独以及自然功能的淫邪等,此外还展现了德国人对堕落与死亡特有的兴趣。腐烂的尸体、溺水的姑娘、死亡的士兵、扼杀的婴孩构成了诗歌的叙事结构。批评家赫伯特·卢西说:"50首诗里只有不到两、三首……是没有东西在腐烂的。"在他动人的自传诗《纪念可怜的B. B》中,布莱希特公开承认了人类(包括他自己)是"臭不可闻的畜生",进而在狂想曲般的意象中描绘了自然之美:"冷杉在清晨的微光中小便/树上的虫,树上的鸟,叽叽喳喳开始鸣叫。"

腐朽状态下的人和自然也是布莱希特早期戏剧的核心,他描写

了卑劣的人性在恶劣环境中的堕落。比如在《巴尔》中，布莱希特——运用了毕希纳狂热的意象和魏德金冷漠的讽刺——步了冷酷的双性诗人的后尘，一味地满足自己的欲望，最后像猪猡一样死在腐肉和屎尿中，宣布世界不过是"上帝的排泄物"[1]。在《夜半鼓声》中，他描绘了混沌、孤独的退伍军人克拉格勒尔，为了过上最安逸舒适的生活，拒绝执行斯巴达革命英勇的命令："我就是头猪，现在猪要回家了。"布莱希特的《城市丛林》展现了无序的宇宙和人类无端的残暴，同时还包含了对恶的消极接受。而在《人就是人》里，他通过展现沃伊采克式温顺的运水工加里·盖，被三名粗暴的士兵转变成了"人型战斗机器"，说明了个人价值的渺小——同时也说明了严守纪律的军人"血手五号"本能的暴力，要想控制自己的性欲唯有阉割。

很多这样的暴行和嘲讽都是刻意用来引起震惊的。约翰·威利特巧妙地描述了布莱希特——以及约阿希姆·林格尔纳茨、瓦尔特·默林和柏林的达达主义者——是如何激怒了自鸣得意的魏玛资产阶级。然而，布莱希特尖刻的态度深深扎根于他自己的天性之中——其之深使他害怕这份"苦痛"会影响他的创造力。在《可怜的B.B》中，他写道："在那即将到来的地震中/我不会让苦痛熄灭我烟头的微光。"这一时期的布莱希特非常像斯特林堡，都尝试用艺术的形式解决自己的苦恼：巴尔、克拉格勒尔、加尔加、史林克、血手五号、加里·盖，所有他早期的人物都是他的侧面，都具有半自传的形式。这些人大体可分为两个主要类型：积极地制造暴力的人和消极地回避暴力的人——但无论是受害者还是加害者，几

[1] 巴尔是布莱希特的唐璜。通过对比巴尔和萧伯纳的约翰·田纳，可以清晰地看出两位剧作家迥异的气质。

乎所有布莱希特的人物都感到自己受本能的驱使,并试图达到一种平静的状态,以超越生活欲望带来的骚动。众所周知,布莱希特是个无可救药的花花公子,他因为纵情声色而不可避免地受到了严厉的惩罚。对他来说,肉体的愉悦直接导致毁灭——这也说明了为什么《人就是人》中的血手五号,以及后来《家庭教师》里的劳费尔,为了控制自己采取了极端的阉割手段。不仅是性,任何不受控制的激情都能引起布莱希特的不安:愤怒、暴虐、恐慌、复仇、暴力都是他作品的核心要素,并且都要受到谴责。

布莱希特也许在试着控制这些情绪,因为他的作品暴露了他绝对服从的愿望,如此他既能征服肆虐的情感,又能在不参与到外部世界的情况下和情感融为一体。布莱希特最喜欢用母亲子宫中的婴儿来象征这一无激情的状态。在《可怜的 B. B》中,他讲到"我还睡在母亲子宫里的时候",她是如何"带我来到城里",并且反复提及这种"胎儿运输"的被动性令他欣慰。马丁·艾思林发现,布莱希特作品中反复出现随波——随水——逐流的意象,我们认为这往往是和母亲的子宫联系在一起的:

> 你要安安静静地躺着,
> 一如往常随波逐流。
> 你不可游动,这是不行的,
> 你只能假装是一团缓缓浮动的漂浮物。
> 你要看向天空,
> 好像一个女人抱着你,如是而已。
>
> (《漫游江河湖海》)

躺在水里一动不动,也就是把自己交给存在。随波浮沉就是让自

己在生理和社会性上,积极地融入外部世界。布莱希特真正想要的是佛教的涅槃,但他肉体上的需要和反叛的精神迫使他回到物质生活中。布莱希特通过给自己设置条条框框,顽强地想要控制自己反叛的本能,令他后来认同共产主义观念,以及再后来崇尚东方的宁静。但无论他采取何种形式,布莱希特对超然和掌控的愿望反映了他想要逃离肉体的牵制,想要征服迫使他参与生活的本能。

在这一时期,布莱希特公开表露了他对生命的存在主义恐慌,以及对本能的厌恶。和他的新浪漫主义前辈们一样,他也被困在充满约束和残酷的世界中。在这样的世界里,自我放纵等同于施虐,自我实现意味着死亡,浪漫的个人主义则是一个感伤的泡影。"人有什么好操心的?"《人就是人》中的一个士兵问道,"一个人什么都不是。毕竟你一次要跟200多号人同时讲话呢。"至于人的个性,在哥白尼证明"人不是宇宙的中心"后如何叫人信服?虽然布莱希特同意尼采的观点,认为哥白尼把神逐出了天空,但他并不歌颂"超人",而是歌颂没有可能性的"劣等人"。关注人类难以克服的局限性是他反抗存在的源泉,使得他不仅抨击基督教的上帝,也抨击浪漫主义的上帝。他在《巴尔》中说道,"神高于人,是因为他的尿道和生殖器是一体的"——也就是自然的上帝。布莱希特的喉咙里也卡了一根和斯特林堡一样的刺,他无法消化人类从"屎与尿"中诞生的事实,而他所主张的排泄论让他激烈反对一切浪漫主义理想。"不要瞪大浪漫的眼睛"的告示高悬在《夜半鼓声》之上,旁边还写着"人要守本分"。[1] 不仅是在这一阶段的创作中,也许在他整个的创作生涯中,布莱希特都不能说服自己相信"臭不可

[1] 两句话的原文均为拉丁文。——译者注

闻的畜生"能具有英雄主义、道德、自由，或是其他肆无忌惮地追逐个人利益和生存更高的东西。总而言之，他容不下理想主义。他有雷霆般的攻击性，实际的反抗行动却是消极的。然而，在他对浪漫主义更积极的嘲弄中，他自己的浪漫情怀也能窥见一二，比如在个人化的诗意抨击中、在他强烈的苦痛和幻灭感中，尤其是在他不断反抗现代存在的约束性中。

《城市丛林》最能体现布莱希特的存在主义反叛。这是他的第三部剧作，1923年完成时他不过25岁。这部作品非常晦涩，有些地方还不连贯，因此通常被认为是一次目的不清的实验。然而除此之外，诗人的天才在于作品虽然难懂，但它仍能直击人的灵魂。这时的布莱希特最为狂暴恶劣，他展现了"一切感官骇人却合理的混乱"，实现了兰波所谓的幻想家和预言家的特殊成就。实际上，兰波对全剧的影响是不容错辨的。剧中有对《地狱一季》长长的引用，就连主要冲突都让人联想到兰波和魏尔伦的关系。然而，剧中的意象狂乱、压抑、大胆，更让人容易想到毕希纳的《沃伊采克》，而它也同样影响了本剧的思想和基调，特别是形式：《城市丛林》一共11场，其中一些非常简短，本质上也不连贯，却靠着单一的主干行动联系在了一起。人物间的互动没有明显的因果动机，仿佛身处梦境。戏剧的氛围也是梦境般的，色彩浓重、刺目且压抑——言辞则是炽热的，狂热的幻想发出耀眼的光芒。

戏剧的主要地点是芝加哥，时间是1912到1915年。每一场都对应一个简短的神话（在他的早期作品中，布莱希特主要用神话来确定地点），戏剧动作横跨商业区、华人街贫民区和密歇根湖。然而，所有的背景设置都是虚构的。比如布莱希特的芝加哥是一座海港，破破烂烂的中国酒吧和旅店像是从黄柳霜的电影或者陈查理系

列小说中出米的。[1] 布莱希特喜欢芝加哥，是因为它符合"肮脏的钢铁城市"的原型——厄普顿·辛克莱的《屠宰场》无疑影响了他——混凝土都市在他的想象中总是和弱肉强食的意象分不开。布莱希特对美国城市的兴趣，还源自美国社会的原始结构、民族融合、公开的功利主义、俚语俗话、爵士文化，尤其是对运动的热爱。可以说，戏剧的核心意象（不算数不清的丛林意象）是来自运动世界的隐喻："两个男人间莫名其妙的拳击赛。"[2] 11 场代表了比赛的 10 个回合，剩下的一场是专门留给"打倒"对手的胜者的。

看似无端的争斗，其动机是值得深思的。马丁·艾思林在提到与兰波和魏尔伦的对应时，推测布莱希特的两个主角是同性恋；埃里克·本特利列举了布莱希特引用《车轮》的细节，这部 J. V. 扬森的丹麦语小说描写了同性恋谋杀与斗争——不过他强调的是斗争施虐受虐的特点，布莱希特则比较复杂。在前言中，他不赞成揣测动机，要求观众专注于事件本身："不要在动机上费脑筋，要留心人所处的险境。不要带着对选手的偏见进行判断，你的注意力应导向结局。"到了戏剧的结尾，其中一个主角也否认了他的行为是

[1] 这是布莱希特戏剧中的典型手法——场景的地点完全是想象出来的。他不关心外在的逼真，就像莎士比亚一样不在乎地理真实，把一座海港城市放到了内陆国家（《冬天的故事》中的波西米亚）。约翰·威利特在《贝托尔特·布莱希特戏剧》中，追溯了布莱希特的英国和美国背景的来源，顺便提到了剧作家对盎格鲁-撒克逊神话的兴趣，随着创作的不断发展逐渐被对东方神话的兴趣所取代。不管布莱希特把他的戏剧设置在路易斯安那、苏活区、芬兰、芝加哥、四川、印度还是高加索，他的场景设计通常不是按地理词典来的，而是来自通俗小说、电影和报纸。布莱希特并不在意外在真实上的谬误，他更感兴趣行动所引发的真实。因此，罗纳德·格雷在专著《贝托尔特·布莱希特》中批评了这一点，认为他忽视了"陌生化"最重要的一个功能。

[2] 布莱希特用的词是 Ringkampf，既可指拳击，又可指摔跤。对布莱希特来说，这个词同时具有这两种含义，因为剧中这个意象是不停变化的。

纯粹基于性的:"我就是想打拳击。不是肉体的对抗,而是精神上的。"毫无疑问,剧中有很强的同性恋暗示,施虐和受虐也一如往常地出现在了戏剧中,但是比作品心理的一面更重要的是哲学的一面。在我看来,我认为中心人物间的斗争是形而上的。《城市丛林》的主题是人类之间不可能建立起永恒的联系——不仅是性的联系,就连社会的、语言的和精神的联系也不行。

在讨论主题之前,还要先对这部戏做一些分析和解读,毕竟它非常晦涩、非常主观。开头的场景发生在一家租书店里,冲突就此开始——51岁的马来西亚老商人史林克,和年轻的店员乔治·加尔加之间的矛盾。史林克表面上要买书,实际上是出钱询问加尔加对一个故事的见解。加尔加很乐意免费提供他的见解——或者告诉史林克"J. V. 扬森先生和亚瑟·兰波先生"的观点[1]——他断然拒绝了把自己的智慧作为交易的对象。实际上,史林克是为了引发冲突,才精心设计这场买卖的。加尔加目前身无分文,全家都在挨饿,但他依然保持着对个人自由的浪漫主义坚持。布莱希特从"幽暗的森林"搬到了"水泥的都市",加尔加从广袤的草场搬到了芝加哥,他对自由的热爱与他自然的出身是紧密相连的。贩卖思想就是让自己成为商品,因此史林克越是抬高价钱,加尔加就越是愤怒,越是感觉受到了侮辱。

由于布莱希特认为经济的需要完全左右了现代生活,因此加尔加的浪漫主义理想就是他致命的弱点,进而不断地被史林克加以刺

[1] 这里布莱希特暗示了本剧的素材来源。布莱希特从所有伟大的诗人那里偷了很多东西,然后按照自己的意愿改编它们,他在《三毛钱歌剧》问世后也的确被指控过剽窃。不过他还是想方设法地在戏剧中标注出来源。一个典型的例子就是《阿吐罗·魏》,它的开场白对比了主人公和理查三世,显然是为了说明之后阿吐罗和贝蒂的关系源自理查追求安妮夫人。

激和激化。当加尔加声称"我买得起见解"时,史林克就挖苦他:"你家是大洋彼岸来的富翁吗?""你越是有见解就越说明你不懂生活,"史林克的随从斯金尼附和他,然后史林克补充道,"请你找出事物在地球上存在运行的方式,然后卖给我。"加尔加面对史林克的"进攻"毫无还手之力。尽管他意识到浪漫的理想主义者在城市丛林中不堪一击("我们长在平原上……到了这里我们被明码标价"),他还是固执地拒绝做一个"妓女"。史林克很高兴找到了一个真正的"斗士",随着"铃声响起",比赛开始了。首先,他安排自己的另一个手下,把加尔加的女朋友珍·拉里变成了妓女,然后再向加尔加开火:"你的经济保障!看好拳击台,它在震动呢!"加尔加被迫做出行动,他开始引述兰波的诗,脱去自己的衣裳跑到街上,依然追求他的自由。为了维护自我的独立,他可以牺牲一切,于是战斗打响了。

为了重获自由,加尔加必须摧毁他的对手,而希望被摧毁的史林克已经机警地预见了这一点。"当我听说你的习惯时,"他告诉加尔加,"我心想你是个好战士。"史林克知道加尔加是不受约束的人,是可以保持自我不受侵犯的浪漫主义者。为了推动自我的毁灭,也为了让二者平等对抗,史林克成了加尔加的奴隶:"从今天起,加尔加先生,我将我的命运交于你手……从今天起,我是你的了……我将以你马首是瞻,你是我的魔鬼。"加尔加借此设计打垮史林克。起先他是无意的,后来就更有预谋了:把墨水倒在他的帐篷上,让他签了一份造假的木材交易合同,开除他的员工,关掉他的生意。当一位救世军来征求救济品时,加尔加把史林克的财产都给了他——条件是他同意这个马来人朝他脸上吐口水。野蛮和暴力开始进入斗争——"你想要草场生活,"加尔加告诉他的对手,"你可以有的。"而正当比赛开始白热化的时候,加尔加却决定离开赛场,搭船去往塔希提。

加尔加做出这个决定——很快就会反悔——是因为他渐渐意识到,他为之奋斗的自由不过是一场幻觉:

> 我们是不自由的。它始于早晨的一杯咖啡,还始于人犯傻要挨的一顿鞭子。母亲的眼泪咸了孩子的汤水,她的汗水洗净了他们的上衣。只有冰川期来临,冰封了心脏,人才能放心。当一个人长大了,想要为某件事奉献一切时,他会发现他已经被买了下来,被包装、盖章、高价出售了,并且他也没有屈服的自由。

加尔加认识到,人的一切行动都是既定的,被童年遭遇、经济需要、形而上的约束,以及对赡养的需求所左右。虽然这一认识还不足以让他放弃抗争,但也让他少了一些英雄的举动。当史林克给加尔加一家做苦力,加尔加的姐姐玛丽爱上他时,加尔加改变了斗争的进程,把她强塞给不情愿的史林克。如此,反而让对史林克的冷漠感到绝望的玛丽过上了妓女的生活。

正是在史林克和玛丽之间冰冷、无爱的场景中,这个马来人的动机才开始显现。史林克受虐地寻求痛苦,最终要实现毁灭,是他年轻时在长江驳船上得的"病"导致的。船上的生活就是一种折磨,因而人的皮肤变得极厚,只有最猛烈的刺激才能刺穿它。加尔加充当的是他的刽子手,"往我嘴里塞一点厌恶或腐朽,这样我就能尝到死亡的味道"。只有通过苦难、厌恶和死亡,史林克才能有感觉。加尔加的斗争是盲目的,但他也认识到:"伤害一个人是多么困难啊!而要摧毁他,简直是不可能!……纵观我们这个世界,坏人容易找,坏事却一件也难寻。人只会因为小事而毁灭。"加尔加努力地想要办一件罪大恶极的事——为了刺穿史林克铠甲般的外

表——他的手段逐渐升级、恶化。他让自己的姐姐成了妓女，他又娶了成了酒鬼和妓女的珍·拉里。最后，当史林克的木材骗局曝光的时候，加尔加决定承担罪责，把自己送进监狱。

加尔加三年的牢狱导致了他的家庭彻底瓦解，但是每一次的重击都是打在他"可恶的丈夫"史林克身上。在加尔加出狱那天，警察宣读了一封他写的信，信中指控史林克犯下了数条加尔加逼他犯的罪行：引诱他的姐姐，追求他的妻子，破坏他的家庭，侮辱救世军，最后让他蒙冤入狱。加尔加没有亲自给史林克行刑，而是把这个黄种人交到了喜用私刑的白人暴徒手上。用拳击赛的比喻来说，这是犯规的腰下一击。芝加哥扔出了毛巾宣布认输，史林克这一方的人都开始认为他要出局了。但是史林克的另一个扈从沃姆，马上提醒我们人的生命具有恐怖的耐久性："人不是一次就能终结的，至少要 100 多次。每个人的可能性太多了。"这进一步体现在了救世军身上——如今他名誉扫地，又在自我嫌恶中消磨殆尽，于是他打算自杀。他听着自动电唱机放着《万福玛利亚》（布莱希特渎神讽刺的经典例子），在看了一张威士忌的单子后，他朝自己的脖子开了一枪，嘴里喃喃着弗雷德里克大帝著名的遗言。结果子弹射偏了，只造成了轻微的皮肉伤。他的"皮肤也太厚了"，不能干净利落地了结自己。

吊在绳子上的史林克命令加尔加兑现他的誓言，亲手了结他。第 10 场（比赛的最后一个回合）发生在一个废弃的铁道帐篷中，犹大般的加尔加和他的牺牲品度过了最后三个星期。[1] 史林克在

[1] 布莱希特在剧中插入了很多基督教的比喻。比如来自东方的木材商人史林克，对应了拿撒勒的木匠耶稣基督；玛丽就是现代版的抹大拉的玛利亚；暴徒上门时和史林克撇清关系的沃姆，自然就是否认基督的彼得。宗教意象在布莱希特的作品中频繁出现——在《三毛钱歌剧》中，他再次探索了耶稣与犹大的关系，剧中的酒吧女詹妮在星期四用一个吻出卖了麦基。

此表达了他对加尔加的爱,同时带着深深的绝望,解释了他的"病"让他忍受了 40 年要命的孤独。最后,他成了"这个星球黑暗的狂热——彼此联系的狂热"的牺牲品,"透过敌对"实现了浪漫主义的爱。但是,就连这最后的生的意志都失败了:

> 人无止境的孤独让敌对也成了难以企及的目标。就算是动物我们也看不透……我观察过动物的。爱——肉体相亲带来的温暖——是我们在黑暗中唯一的慰藉。可是只有器官的交合是唯一的连接,而它也无法跨越语言的鸿沟。然而,他们还是凑到一起生儿育女,让孩子也加入永恒孤独的行列中。不同世代的人冷漠地看着彼此的双眼……人类从丛林中来!好的野兽是有毛的,长着人猿的牙齿,知道怎么活下去。事情很简单,把彼此撕成碎片就行了。

在这段言辞优美、骇人听闻的话中,布莱希特将毕希纳的无序感、混沌感、自然的孤立感,同魏德金和斯特林堡视人类为野兽的观点结合了起来。但是布莱希特否认了《沃伊采克》中人可以死得干净,也否认了《地神》和《朱丽小姐》中的残酷能获得狂喜。在城市的丛林中,人的表皮上积了厚厚的保护层,就连猛兽间利爪的撕扯也无法实现了:"没错,可怕的是孤独到连斗争也没有了。"[1]

加尔加别过脸去,不去看这虚无的深渊。他已经对史林克的"形而上的行为"失去兴趣了,他决定带着他"赤裸裸的生命"逃

[1] 这句话和毕希纳的《丹东之死》的开场十分相似。丹东告诉妻子:"我们根本不了解彼此。我们是皮厚的生物,伸手抚摸对方也没有任何意义,不过是皮碰皮——我们是孤独的……要了解彼此?那我们可得敲开天灵盖,把彼此的思想从里面一股脑地拽出来。"

跑。对他来说,活着成了"最高的善"——"赤裸的生命好过其他一切生命"。斗争的过程教会他,斗争的结局都是一样的:"年轻的是赢家……年迈的输给年轻的,这是自然的选择……重要的不是做更强壮的那个,而是做能活下去的那个。"这一达尔文式的结论表明,加尔加最后的理想主义泡影也破灭了。他接受了决定论,放弃了对自由的信仰,成为一个愤世嫉俗的妥协者,选择了走捷径。这立马引起了史林克的嘲讽:"你这样不配做我的对手……你这个卖命的拳击手!醉醺醺的推销员!……你这个理想主义者连自己都看不清,你一钱不值!"但是加尔加不为所动。理想主义、英雄主义、个人主义、自由、光荣的战斗——一切不过是"空话,它们存在的星球甚至都不是宇宙的中心"。他离开了赛场,他带着他的"肉体走进冷冷的冰雨中",留下落败的史林克跌坐在地上。对史林克来说,他只能自我了断了。暴徒们的吼叫在耳边萦绕,他在激动地说出一段超现实主义的独白后切腹自尽。至于加尔加,他活下来了。在最后一场,他卖掉了史林克的生意——还有他自己的父亲和姐姐——然后打算去纽约的丛林中。他接受了生活在一颗二等星上的后果,永远地背弃了一马平川的浪漫主义。他放弃了为个人观念的抗争,他的热情已耗尽,他再也不会战斗了。虽然他的手里握着钞票,可他还是有点怀念过去的斗争:"孤独是一件好事。混沌已经结束了。那曾经是最好的时光。"

这篇作品的哲学结论太过阴冷,任何一个艺术家都不可能长期秉承它——史林克自我毁灭的虚无主义不可能激发出创造性。不出所料,几年过后的1927、1928年,布莱希特开始在柏林的马克思主义工人学院上课。布莱希特的决定显然受到了加尔加经历的影响——和他半自传的主人公一样,布莱希特也否定了对自我认同和个人思想的追寻。他和加尔加一样追寻活下去的方式,不过少了几

分愤世嫉俗。如果主观的个人主义会导致混乱，那么人就必须学会顺其自然。对他来说，逃离存在主义绝望的出路就是共产主义的思想之路。布莱希特在《母亲》中如此形容道："不是疯狂，而是结束疯狂……不是混乱，而是秩序。"

《城市丛林》有力地展示了布莱希特在自然和宇宙中感受到的狂乱与无序，而马丁·艾思林发现，共产主义也确实为戏剧家"驱散了荒诞的噩梦"，"赶走了生命受非理性的巨大力量控制的压抑感"。另一方面，本剧也表明，他所描述的无序是由内而外的，主要人物的攻击性是布莱希特本人天性中的关键要素。因此，他对共产主义的兴趣也可归结于它提供了一个规范的体系，提供了一种能控制他可怕的个人主义和主观性的理想模式。总而言之，布莱希特被动的愿望源自他对能动性的恐惧。他追求秩序，实际上是他想要随波逐流的外延，因为共产主义就代表了有意义的潮流。利翁·福伊希特万格在布莱希特的传记小说中说，他"确实受到自己人格的折磨。他想要逃离，他只想成为万千原子中的一个"。之后他又补充了很有意思的反思，认为布莱希特"在社会本能上有异常的缺陷"。对这样一个人来说，共产主义是理想的教条，它提供了自原始基督教以来最客观、最无私的规范。

我要说的是，布莱希特积极响应了共产主义规范和共产主义教条，他对新信念的信仰中含有某种无限接近宗教性的成分。和许多新进教徒一样，他的狂热开始超出正统的范围；运用"科学"和"理智"作为仪式性的咒语，他转向了一种类似神学的意识形态，并且像参加修道会一样参与政治。布莱希特的修道精神不仅体现在新诗歌的简洁中，其功能性和碎片化日益见长，还体现在他行为的方方面面。他开始穿朴素的工人服，好像在过修士的生活；他理了很短的头发；他周围的生活变得更加古板、质朴；他个人的生活也

更加清苦。艾思林指出,"合意"一词开始成为他作品的中心思想,特别是在他1928至1930年间连续写成的五部教育剧中。实际上,这几部剧中有几部完全是在教导反叛的个人如何服从,并在中心人物放弃个人情感、放弃反抗和接受死亡判决时达到高潮。

布莱希特的共产主义没有取代他早年的新浪漫主义,而是叠加在了上面——他的理性思想是他的非理性主义和绝望的辩证反面。布莱希特的新信仰让他得以发挥艺术家的功能,而他的政治方案则是为了解决本质上形而上的问题。可以确定的是,布莱希特现在的想法更加光明和乐观了。他过去认为命运是邪恶的、是固定不变的,现在他认为资产阶级社会虽然邪恶,但是可以改变。"古人云,"他在改编索福克勒斯的《安提戈涅》(1948)的手记里写道,"人在命运的摆弄前是无力的。在贝托尔特的改编本中,人的命运握在人类自己的手中。"他对达尔文科学(自然选择和决定论)无望的信仰,已被对马克思科学的坚定信仰所取代——他对个人未来的沮丧之情,让位于对集体未来的期待之情。社会学的解读超越了生物学的解读,唯物主义的解释开始蔓延。布莱希特不再认为事物受盲目的本能操控,开始更加信奉理智和意志。但无论他对未来的期许为何,布莱希特还是关注着当今现实的阴暗面。虽然他拒绝得出悲剧的结论,但他仍然被悲剧的境遇所困。人类的堕落可以归咎于社会体制,但腐败依然抓住了他的眼睛,哪怕它现在的名字叫资本主义。[1] 至于自然环境,布莱希特认为"科学可以改变自然,让世界更适宜居住"("更适宜"就行了),但他还是发现人类受到

[1] 马克斯·弗里施——布莱希特的朋友和弟子——不经意地在《回忆布莱希特》中表露,政治和腐朽是如何在布莱希特的脑海中联系到一起的:"布莱希特……抽着雪茄,倚靠在朽坏的栏杆上。腐朽最能引起他的兴趣:他嘲笑资本主义。"(《杜兰大学戏剧评论》1961年秋季期,第35页)

外部世界的迫害，依然迷失在哥白尼宇宙的虚无中。[1]

然而，布莱希特的人物现在也是残酷社会的受害者了。我们可以认为，他将社会与经济放到了艺术的中心。反抗混沌自然的反叛者，变成了反抗社会体制的反叛者。虽然他的存在主义反叛在德国新浪漫主义传统中找到了文学的根基，但他的社会反叛受到了一群更国家化的作家的影响——我不仅指共产主义的思想家，还指秉承了琼森风格的前马和后马戏剧家：本·琼森、威廉·维切利、约翰·盖伊、亨利·贝克、亨里克·易卜生，以及（次要的）萧伯纳。

即便是在这里我们也能看出，布莱希特并没有怎么改变他过去的看法，只是把它们放进了新的思想结构中。新浪漫主义戏剧家和琼森式讽刺作家之间有一个很重要的共同点，就是都认为人心狠，人吃人（文艺复兴格言）。如果自然对毕希纳、魏德金和早年的布莱希特来说是<u>丛林</u>，那么对琼森、贝克、易卜生和后来的布莱希特来说就是住着野兽的社会——《狐泼尼》和《秃鹰》分别运用了动物的意象，暗示了人类和秃鹫、乌鸦、苍蝇、狐狸等贪婪生物间的联系，他们在饥渴和占有的狂欢中啃食彼此的白骨。"狮子、豺狼和秃鹫不会结群，"洛基特在布莱希特重要的来源作品《乞丐的歌剧》中发现，"在所有的猎食者中，只有人类是社会型的。"约翰·盖伊带领我们游历了这片<u>丛林社会</u>，欣喜地发现人类的唯利是图是普遍存在的；维切利和复辟时期的剧作家认为人是霍布斯式的掠夺

[1] 直到1939年，布莱希特仍然坚信宇宙是虚无的。在《伽利略》中，一名修士试图让天文学家认识到，他的发明将如何影响人类："当人们从我这听说，他们居住在一颗颗石球一样的星球上，他们会说什么？而且这是无数星球当中一颗微不足道的小星球，它在空荡荡的天空里不停地绕着另一颗星球转动。"

者，在完全不破坏社会契约的规则下奸淫烧杀；易卜生的社会剧则比较了追名逐利、贪得无厌的人自私的动机，与他们虚伪的高尚利他主义道德理想。这些作家在对社会的负面批评上基本与马克思类似。即使他们不提人的自我完善、阶级斗争和无阶级的社会，他们也都认为这个世界被经济决定论所统治，人类真正的神是金钱之神路托斯。

　　布莱希特似乎对马克思主义批判的一面更加敏感，至少在他的戏剧中是这样。他所认为的生活被寻找食物和贪求金钱所掌控（他想用金钱和食物取代性和权力，成为戏剧的核心主题），同时人类作为具有进攻性的掠食动物，通过啃食猎物的肉体养肥自己。"能让人活下去的，"皮彻姆在《三毛钱歌剧》中唱道，"是他人——碾碎、劳累、挫败、打击、欺骗、吞噬他人。""人不救人！"《巴登教育剧》中的歌队如是总结。而在《马哈哥尼城的兴衰》中，主人公吉米·马哈尼被迫认识到，唯一的资本犯罪就是没钱。在《屠宰场的圣女贞德》中，人类像牛一样被买卖。"啊，这是永恒的屠杀！"多愁善感的财主毛勒呼喊道，"如今/事物与史前大不相同了/他们拿着铁棒给彼此的脑袋放放血！""一个人冷酷地剥下另一个人的皮"推动生活继续下去，就连品德最高尚的人也必须化身"豺狼"，为了生存压制一切善意的冲动。布莱希特不厌其烦地描绘小偷、骗子、士兵、妓女、老鸨、强盗、地主、纳粹和商人，他们构成了一部动物寓言集，将自己鲨鱼般的利齿藏在动人的微笑之后。不管他们是像新浪漫主义中的野兽也好，还是像琼森讽刺剧中的投机分子也罢，他们主要受动物本能的支配，他们的世界只受丛林法则的约束。

　　另外，布莱希特对共产主义的信仰也让他疑惑，究竟邪恶产生自人类的哪项机能——在此，他继承的双重视角发生了冲突。新浪

漫主义戏剧的人物——毕希纳的沃伊采克、魏德金的露露、斯特林堡的劳拉——往往受无意识的驱使,而讽刺剧中的人物——琼森的狐泼尼、盖伊的麦基、贝克的泰西耶先生——往往遵循他们"理智的"私利之路,只受贪婪的驱使。我们已经看到,布莱希特早期的人物明显受到无规律的冲动的支配,而后期的人物似乎在混乱的情感和克制的理性间摇摆,一会儿支配了天性中的本能冲动,一会儿又被其支配。许多批评家,特别是艾思林,都指出了布莱希特在理智和本能上的矛盾无时不体现在人物的分裂上:《四川好人》中的沈黛和崔大、《七宗罪》里的两个安娜、《潘第拉先生和他的男仆马狄》中喝醉的潘第拉和清醒的潘第拉。但是从某种意义上来说,布莱希特的人物都是分裂的,都在理性和本能间头晕眼花地摇摆,就像古典主义的英雄们在爱与责任间摇摆。这些冲突暗示了布莱希特双重反叛中继承的某些矛盾。作为一个马克思主义者,布莱希特相信社会是建立在合理的个人利益之上的,而越是为了集体运用理性,就越能完善人和世界。但作为一个存在主义反叛者,他怀疑人的理性的力量,他内心残存的混沌又逼着他面对荒蛮的本能和非理性的生活——也就是面对不完善。

再来看他对核心冲突的矛盾处理。从他戏剧的客观社会的层面来看,布莱希特给道德划出了清晰的边界:人类的本能是健康的、良好的、富有同情心的,但在竞争社会中,他必须克制天然的情感,为了生存锻炼他自私的理想。比如《七宗罪》里感性的安娜,只有靠压制高贵和仁慈的天性(等同于基督教的"罪"),听从她理性的姐妹的实用建议,才能建立起她"路易斯安那的小房子";善良的沈黛之所以能避免破产,是由于铁石心肠的第二自我崔大的干涉。既然无私是天生的、本能的,那么自私就是异常难以遵循的法则。"善良的诱惑力何其可怕!"《高加索灰阑记》中的说书人如

是说。但布莱希特在一首诗中，对一个日本魔鬼膨胀的血管说道："作恶的压力何其大！"不管怎么说，自然体系要求人压制亲善与友爱，从现实的角度照看好自己就行。"因为赤着脚、饿肚子的时候，"《金钱的激励效应》中的一行诗说道，"美德总会变成贪婪"。或者像皮彻姆说的那样："我们也可以是优雅的好人／只是环境所迫罢了。"

这是马克思主义者布莱希特说的话，但是路德会信徒布莱希特对健全的人类本能就没那么乐观了。虽然布莱希特坚持人在成为道德生物前要先吃饱，但他往往难以掩饰自己对摄取食物的过程感到恶心。"大餐"是布莱希特戏剧中最重要的事件之一，在舞台上无一例外都显得非常难看（埃里克·本特利也指出了这一点，同时他还指出"布莱希特既用来指商业娱乐，又用来指我们这个时代压制思想、压制行动的高雅感官艺术的词，就是烹调"）。安娜贪吃，她对蟹肉、猪排、甜玉米、烤鸡的渴望，是她最让人恶心的"健全"本能；布莱希特在《戏剧小工具篇》中告诉我们，伽利略的贪吃是他道德软弱性的关键；《马哈哥尼城》中雅各布·施密特贪婪到想要吃掉自己，最后因此吃了整整三只小牛撑死了。恶心的不光是"大餐"，还有"爱情"——布莱希特的情人常常不是荡妇就是妓女。客观上，布莱希特将本能和美德联系在一起；主观上，他将其同食欲等同起来，而食欲通常是低级的。在臭烘烘的温室里纵欲可见于他大部分的戏剧。主宰他戏剧的不是积极的马克思主义英雄，而是像巴尔这样食欲旺盛、寡廉鲜耻之人，从中依旧可以隐隐看出他的排泄物观念。总而言之，布莱希特还是不自觉地认为人是在厕所里吃饭的生物。就像本能会导致经济上的破产，它也能导致精神上的破产——堕落和死亡。比如在《马哈哥尼城》中，吉米·马哈尼在台风过境后大开城门，他的座右铭（和拉伯雷的德兼美修

道院的座右铭一样)也变成"做你想做的事"。但是在他纵情于食物、性、运动和美酒之后,马哈尼发现他的欲望将他引向了死亡。在政治上,布莱希特可以谴责不受约束的本能是一种反社会的品质("纵欲的生活,"他在《三毛钱歌剧》的笔记中写道,"和社会的生活相对立。");在心理上,它或许代表了他自身不可弥补的缺陷,也就是构成他混乱天性的主要成分。[1]

布莱希特的矛盾性要归结于他作品的辩证力量和结构。通过和对手的冲突,他爱称的"矛盾精神"找到了它复杂的表达方式。布莱希特没能解决自己的矛盾,也就没能创造出明确的政治思想,神奇的是赫伯特·卢西还为此批评了他("布莱希特根本就说不出他煽动的世界究竟应该是什么样子")。和所有反叛的戏剧大师一样,他的力量来自正反的碰撞,四周围绕着表面和谐的合论。无论布莱希特是否审视了理性与本能、善与恶、胆小与勇敢、服从与反叛、科学与宗教、马克思主义和新浪漫主义间的矛盾,他总是无可避免地关注斗争本身,而非斗争的解决。在《屠宰场里的圣女贞德》的结尾,他甚至说生活的美好就在于它悬而未决:

 人类啊!你的胸腔里
 住着两个灵魂!
 不要忽视任何一边:

[1] 莱纳尔·阿贝尔在《元戏剧》中有关布莱希特的章节里,试图寻找戏剧家身上某些"明确清晰的信念",并在他"对肉体的崇拜"中发现了它:"布莱希特坚信,肉体有温度、有弱点、有情感、有欲望,人的肉体还有追求和思想。"这只是一种表面的事实,掩盖了它本质上的不足。但是为了获得阿贝尔所要求的戏剧诗人的"连贯性",布莱希特付出了巨大的代价。阿贝尔忽略了布莱希特思想的暗流,以此拨开了他矛盾性的迷雾。

> 最好和它们共生存！
> 在不间断的忧虑中撕裂吧！
> 让二者合一吧！在此，又在彼！
> 握住低的一个，握住高的一个——
> 握住正直的一个，握住卑劣的一个——
> 握住这一对！

在此，陈述的内容被它的语气消融了——这一段是对歌德的《浮士德》的滑稽模仿。从本质上来说，布莱希特如果不贬低积极的思想，也就无法创造它。滑稽模仿是他艺术的关键要素，他在嘲讽他人——包括自己积极的思想中找到了自己的功能。有了这种前后不一，他便借着嘲讽、贬低和讽刺避免了直述他的信念。

既然讽刺是作为自由艺术家而非政治思想家的文学手法，那么布莱希特嘲弄的口吻就解释了他为何不能在共产主义国家得到广泛认同——关于这一点，他在民主国家也是一样的。他很难让两边的观众都喜爱他热情的主张。就像他讽刺自由西方的感伤主义、人道主义和理想主义，他也不想创造出"积极的英雄"，甚至也不愿意遵从自己的主张，将人描绘成"可能有的样子"。布莱希特的理论作品通常对共产主义下的人类未来表示乐观，但他的戏剧依然关注人类的缺陷、不足和难以改变，而且即使是他的理论也绝不是毫无理由的乐观，因为他总是强烈地反对"美化、自满"和"草率的乐观主义"（《三毛钱小说》中沉默的船就叫"乐观者号"）。布莱希特更愿意做一个怀疑主义者。他说"怀疑可以创造奇迹"，而且"在所有确凿的事物中，最确凿的是怀疑"。对布莱希特来说，谨慎和怀疑是科学的态度，是公正地评判世界的关键。它们同时也是苏格拉底气质的特征，从源头上怀疑一切：

晚上我召集了一些人到我身边：

我们称彼此为"先生"。

他们把脚踩在我的桌子上，

然后说：一切会好的。我没有问什么时候。

(《可怜的 B. B》)

布莱希特既坚定又疏离，既积极又消极，既乐观又怀疑。布莱希特总像是斯特林堡《一出梦的戏剧》里的诗人，在理想的纯洁和现实的泥潭、在可变的明天和不可变的今天中撕裂。

没有哪一部戏像《三毛钱歌剧》那样体现了这种微妙的平衡。它是布莱希特与作曲家库尔特·韦尔的合作作品，完成于1928年。那时布莱希特的马克思主义已蔓延到了艺术中，这部音乐剧是他创作过的最社会、最客观、最具体的作品，实际上还是第一部实现布莱希特"陌生化"理论的作品。这一理论人尽皆知，在此不做赘述。可以说，至少在表面上，它的技巧是为了创作出科学、公正的氛围。认同感是不提倡的，同情是禁止的，更有假定性的演出增加了观众和舞台间的距离。各种各样的视觉装置——包括投影在屏幕上的标题、可见的灯光、露出的风琴管、幕绳、布告，还有放大的波兰货币——总能让人意识到他们是在剧场里。布莱希特轻视"资产阶级麻醉工厂"带来的催眠般的入迷，他试图让观众的头脑在指示说明下保持清醒。他的戏剧有一个功能，就是"教导观众自己得出结论"。剧场是一座法庭（如今大量的布莱希特戏剧都在审判场面中达成高潮），戏剧动作展现了客观的证据。布莱希特运用陪审团的隐喻，让我们想到契诃夫描述他的艺术功能的方式。虽然布莱希特嘲笑达尔文自然主义"科学的精确再现"（他称其为"视觉或精神上空洞的舒缓"），更喜欢说他自己是一个马克思主义的现实

主义者，但他所追求的严格的公正，却是由像契诃夫这样更自然主义的剧作家实现的。

他自然是很少能做到这一点的。如果布莱希特的剧场是法庭，那么剧作家就充当了法官、陪审团和检察官。尽管他表面上是客观的，但主观的语调依旧回响其间。布莱希特人物的自传性更加隐蔽了，他自己也作为一个声音或一种看法进入作品中，以此引导观点、操控动作、选择事件，对戏剧进行升华、变形和夸大。史诗剧的形式创新中有一条，就是允许剧作家将自己的思想融入作品中，这和小说家用叙事来引导读者对动作和人物的反应差不多。布莱希特充分利用了这一点，运用叙事技巧来影响观众的思考。这一影响更多的是将观众引向立场而不是结论——引向一种讽刺、疏离的立场。"陌生化"确实是造成讽刺情绪的工具，因为它使观察者远离观察的事物。德国批评家杜博林在1929年敏锐地发现，当"作者的冷淡制止他同人物或情节的发展紧密联系起来"时，"陌生化"才能发挥作用。在布莱希特的戏剧中，"人们冷冷地看向彼此的双眼"，早期人物身上形而上的孤独如今成了他剧作法的基础。

《三毛钱歌剧》充分展现了"陌生化效果"的讽刺用法，通过尖锐的讽刺对比制造出了距离感和疏离感。比如皮彻姆的宗教告示和他伪善的对白一样，与他不和谐的残忍罪行是同时并存的，就像布莱希特夸张的、圣经般的标题与小偷和妓女的黑话形成了对比。音乐的功能也是如此，要么本身是一种讽刺（韦尔也具有滑稽模仿的天赋），要么将作曲家抒情、怀旧的旋律同剧作家含沙射影的填词结合起来达到讽刺。作为配乐的乐曲有探戈、《莫里特德》、民歌，甚至还有取自《乞丐的歌剧》里的一首英国曲子（皮彻姆的《早安曲》来自一首老歌《穿灰衣的老妇人》，盖伊将其改编成了《历经一切生活的辛劳》）——然而无论它们的曲调如何优美，都

会完全淹没在聒噪的说话声和尖利刺耳的爵士打击乐中。这些对比的主要目的，是要无情地揭示浪漫与现实间的阴影，揭露对人的努力感性的认识和现实间的灰色地带，或是魏德金所谓的"资产阶级道德"和"人类道德"间的暗影。总而言之，本剧主要针对虚伪，要通过喷涌的不和谐、野蛮的怒火和克制的脾气来揭露它。

布莱希特讽刺反转的技巧借鉴自盖伊18世纪的民谣歌剧，后者非凡的作品抨击了很多事物（包括歌剧、政治、婚姻、戏剧传统和英国的监狱系统），但他关注的主要还是贵族的礼仪道德。盖伊给拦路贼带上了廷臣的注脚，给妓女带上了良家淑女的优雅。他可以一边诉说上流阶级的罪恶，一边又不用把任何一个上流阶级人物搬上舞台。布莱希特采用了盖伊的大部分人物和某些场景，还有他的很多笑料（特别是有关婚姻的）；他保留了原作的英国背景，然后用自己的惯用手段将其升级、改造成陌生的异国他乡（戏剧发生在一位无名女王的加冕典礼期间，横跨"苏活区""沃平"和"旋桥"，但是布莱希特的英格兰更像是维隆的巴黎、吉卜林的印度和他的柏林的结合体）。布莱希特最重要的借鉴——上流生活和底层生活的讽刺反转——也被他的现代眼光加以改造。《三毛钱歌剧》中的底层世界是非常荒蛮和堕落的地方，比起盖伊的世界更接近魏德金的世界：小偷失去了他们的礼仪，妓女丢开了她们的优雅，柔弱的波莉·皮彻姆成了粗鲁的女流氓，麦基也从骑士变成了后复辟时期的流氓。布莱希特创造的麦基是一个毫无礼数、无所顾忌的恶棍，很像巴尔、克拉格勒尔、加尔加和《人就是人》里的英国兵。经过这一系列的改造，盖伊的乐观积极让位于尖酸刻薄，他机智的小聪明成了绞架下的幽默，他高度文学化的对白成了通俗的口语，还佐以大量的污言秽语——就像佩普什博士配乐中的传统歌曲，被韦尔从柏林卡巴雷舞曲中借来的刺耳音乐所取代。

基调的变化也引起了讽刺对象的变化。布莱希特的作品不是抨击贵族,而是资产阶级。刀子麦基不再是一个具有绅士风度的强盗,而是一个有着市民习性的小偷、纵火犯、强奸犯和杀人犯——一个大腹便便的秃顶老企业家。[1] 麦基和阿尔·卡彭一样,是一个喜欢说自己是"生意人"的匪徒。他确实也会藏书,崇尚效率,通过高效的组织使得生意兴隆。他不喜欢见血(他总是在洗手),是因为没有节制的暴力破坏了他职业的体面:"一想到血我就恶心"——他的手下打破了几颗多余的脑袋,于是他这么告诉他们。在戏剧手记中,布莱希特发现强盗和商人的唯一区别,就是前者"往往没那么胆小"。在《三毛钱小说》中,他进一步把麦基变成了一个富有的银行家,开了许多利润丰厚的连锁店。然而在戏剧中,麦基从未经营过合法的生意,哪怕他有非常现实的理由去改过自新。"我们两人之中,"他向波莉坦白,"我转向银行业只是时间的问题。它更安全,利润也更大。"小偷们是在和大型商业进行竞争,而银行——自由企业正逐渐胜过它们。麦基在他的告别词中哀叹,说他是"一个正在消亡的阶级的消亡代表",被那些胃口更大的人慢慢吞噬:

> 我们这些中下阶级的手工业者,老老实实地拿着撬棍撬小店主的钱箱,现在要被银行酝酿的大企图给毁了。小偷对银行股东来说算什么?偷银行对开银行来说算什么?杀人对雇人来说又算什么?

[1] 在戏剧手记中,布莱希特提到了麦基原来的英国形象,是"一个 40 岁左右敦实健壮的男人,脑袋像棵小萝卜,已经有点谢顶了,但尚未尊严尽失"。也就是说,麦基从来就不是一个浪漫主义的盗贼传奇。

这些排比的问句暗示了这部戏剧所体现出的马克思主义的基本态度：很多批评家都说它戏剧地体现了蒲鲁东的"财产都是偷来的"。但是布莱希特将这一原理在政治经济上的暗示，置于道德宗教的暗示之后。他让犯罪成为人类能动性的一种形式，谴责了另一种形式所带来的宗教虚伪。

布莱希特批评中的道德特征，可以在乔纳森·皮彻姆身上看得更明显，他是另一个涉嫌犯罪的小商人。皮彻姆是雨果《巴黎圣母院》中的乞丐王的去浪漫版，他从一个健康人变成了残疾畸形的可怜虫，装着假肢、生着疮，关节上打着石膏，眼睛上戴着眼罩。这套装扮既能巧妙地引起最大限度的同情，又不至于让人太恶心。他靠玩弄富人的善意（或者说负罪感）发家致富——那些人"创造苦难，却又不忍视之"。因此，如果麦基体现了罪恶与商业间的关系，那么皮彻姆就揭示了自私自利的资本主义道德和自我牺牲的基督教道德间的关系。在皮彻姆看来，基督教的友爱在资产阶级严酷的现实里不过是奢望。"你的兄弟是喜欢你，"他唱道，"可当食物不够两个人吃时／他就会踢你的屁股"——首先是吃饱，然后才是道德。但是皮彻姆又说，道德规范在竞争社会中也可以产生很高的效益，只要你能适当地运用它。对他而言，"乐善好施"这样的劝导指出了一条可靠的生财之道。也就是说，教会实际上是另一个"银行酝酿的大企图"，基督教和资本主义实际上是一伙儿的。与法律体系一样，道德体系替贪婪做虚伪的辩护，目的是"压榨那些不能理解它们的人，或是因为迫切的欲望无法遵守它们的人"[1]。

[1] 有些人开始怀疑，《三毛钱歌剧》不只受维隆的诗歌和盖伊的民谣歌剧影响，还受到马克斯·韦伯有关新教伦理和资本主义崛起间关系的论述的影响。在《大团圆》和《屠宰场的圣女贞德》里，布莱希特同样将基督教和金融联系在了一起。

布莱希特对资产阶级的道德讽刺，从交易和宗教伦理拓展到了它一切的习俗和制度，包括婚姻、浪漫爱情和男性友情。比如麦基和波莉的婚礼，就是一场典型的中产阶级宴会，充满了推杯换盏、送礼收礼、下流的玩笑和狼吞虎咽的宾客——除了它是在马厩里举办的，所有的家具都是偷来的。沃平妓院里的妓女们若无其事地穿着内衣，洗澡、玩乐、聊天，干什么的都有——布莱希特在舞台指导里称这一场景是一首"中产阶级的田园诗"。至于浪漫爱情，也相应变得粗俗下流了。在《情夫之歌》里，麦基和酒吧女詹妮唱着他们过去的恋情，曲子里净是堕胎、拉皮条、淫乱和性病——詹妮对麦基的爱，表现在她为了几块钱两次背叛麦基。

　　背叛差不多是本剧的一个结构要素，因为行动是靠一系列复杂的欺骗与被欺骗推动的，并在麦基过去的朋友、警察局长泰戈·布劳恩背叛他时达到高潮。布劳恩和麦基的关系是布莱希特加入的情节，目的是揭露资产阶级友情中的虚伪和意气用事。他们两人一回忆在印度当兵的日子，就会情不自禁起来，说到彼此时必然会带上浪漫小说的口吻。"我们曾经是发小，"麦基回忆说，"虽然生活的洪流将我们分开，我们的职业是如此不同……我们的友谊依然长存。"实际上，友谊的长存是以商业利益为基础的：麦基举报别的罪犯，布劳恩则得到三分之一的赏金，同时以提供警方的保护作为报答。布莱希特在手记中说，布劳恩是"真的喜欢"麦基，他在两个自我的冲突中挣扎——"个人"和"公务员"——但两个自我又在贪婪中达到了统一。因此，当皮彻姆威胁布劳恩，如果他不逮捕麦基，就要发动穷人暴动时，他会做出何种选择是毋庸置疑的。他为了他们破碎的友谊哭过之后——同时清算了他们生意上的账——伤心地把麦基交给了刽子手。

　　布劳恩的内心冲突讽刺了古典主义在爱情与荣誉间的冲突，比

起麦基的讽刺性还是要弱一些,而且戏剧的新浪漫主义迫使它浮于表面。如果布劳恩必须在非理性的友谊和理性的个人利益间选择,那么麦基就是悬在合理的求生欲和不合理的求欢欲之间。布劳恩可以选择,但是麦基的性本能和血手五号的一样,是不能用理性加以控制的。他无法抗拒妓女,并且两次被妓女的臂弯逮个正着。他不像布劳恩,他要和自己做斗争。布莱希特在剖析麦基盲目的本能主义时,允许自己对人性的主观看法与马克思主义信仰相并列:人必须遵循经济利益的最大化,但他无法克服他的动物本能。《服从性之歌》体现了这一存在主题,皮彻姆夫人歌唱了欲望奴役人,官能的欲望摧毁了一切精神的、理智的和政治的抱负:

> 有人念圣经;有人念法条;
> 有人进了教会有人攻击政府;
> 还有的人扔掉盘子里的芹菜
> 然后想出一套理论。
> 白天所有人都忙着讲道德
> 可夜幕一降临,他们就性致勃勃了。

布莱希特心中的修士很清楚,要约束好色之徒有多么困难,就算不再吃芹菜也没用。在《所罗门之歌》中,詹妮肯定了这一悲观的看法,道出了历史上的伟人是如何被他们的显著特征所贬损:所罗门的智慧、克里奥佩特拉的美貌、恺撒的勇气,以及麦基的好色。无论是好是坏、是英勇还是卑微,人身上非理性的要素都具有毁灭性。理想是难以企及的,人性是有缺陷的,人性是无法改变的。

因此,麦基的作用是两方面的,他既是剧作家反叛的代言人,又是剧作家要反抗的事物。作为一个底层世界的形象,他代表了反

抗社会的反叛者。通过将自己的行为等同于商人的行为，他讽刺了合法企业罪恶的一面，揭露了资产阶级体面背后的真相。另外，麦基也不单单是一个边缘人，被竞争的体系逼上了犯罪之路。他也是一个非常野蛮的人，听从自己残暴的冲动。他不只有性冲动，街头歌手的《暗刀麦基》唱出他所犯下的各种暴力犯罪，其中很多都是无事生非；海盗詹妮的复仇是要消灭全世界，麦基也类似地被强有力的进攻性所驱动。"要是让我抓住他们，"他感叹那些逮捕他的人，"就拿一柄铁锤砸他们个稀巴烂……"[1] 也就是说，麦基施虐的天性和他所处的经济体系几乎没有关联，暗示了布莱希特的控诉在不知不觉间超越了阶级的界线。

布莱希特的手法同样相当巧妙。虽然资本家无疑是剧中的反派，但是舞台上并没有出现任何富有的资产阶级。人的邪恶究竟是来自体制的邪恶，还是体制的邪恶谋害了人心呢？人的贪婪、欲望和残忍在商业化程度更低的社会里会消失吗，还是说这是人性的基本缺陷，和原罪差不多？这些问题的答案决定了布莱希特到底是站在社会和自由意志一边，还是站在新浪漫主义、宗教和决定论一边——可是他没有回答。他的观点是世界必须改变，他的反论是"世界还是老样子"。

结尾强烈的讽刺性放大了这种无定论——有名的马上信使的场面——为了实现"每年有一次仁慈将战胜正义"，女王赦免了麦基，赐予了他贵族爵位，赏赐了许多礼物，还表达了她"来自皇室的衷

[1] 埃里克·本特利准确指出了布莱希特戏剧中猛烈的进攻性。它在《屠宰场的圣女贞德》中尤其明显，体现在女主角改信力量的教义，表现为语言是这样的：

所以，落到这里还说虽然空无一物/却有上帝在的人，/说上帝不可视，却依然救他们的人/应该拿头去撞人行道/撞到死为止。

心祝愿"。布莱希特对古典喜剧肤浅结尾的讽刺是显而易见的——信使来自莫里哀的《悭吝人》的最后一幕，但信使本身的象征意义则更加模糊。他可以代表美好的未来社会，那时正义当道，生活是和谐、有人情味的；他也可以是上帝的光明天使，这位已死的上帝曾经统治了一个有序、连贯的宇宙。布莱希特的承诺再次隐没在了黑暗中，只有他消极的主张昭然若揭。不管怎么说，这个世界是不好的，"骑马的女王信使很少会来。你踢了别人，别人就会踢回来，所以要随时准备反抗不公"。《告别曲》回响着皮彻姆表面愤怒的警告，还加入了《传道书》中生活永恒残酷和悲哀的调子。随着全剧的反转，以及从底部看整个世界，就连布莱希特积极的主张似乎都倒退了。《三毛钱歌剧》因为对比和冲突而片面、错位，而当人们终于从中解脱时，又会在世事无常中逐渐沉沦，唯有在剧作家消极、讽刺的口吻所传达的无情反叛中，才能感到一丝慰藉。

　　类似的双重看法和统一口吻也可以在《大胆妈妈和她的孩子们》中见到。这无疑是布莱希特的杰作，也是现代戏剧最好的作品之一。它写于 1939 年，正值第二次世界大战刚刚爆发，布莱希特流亡斯堪的纳维亚之时。《大胆妈妈》表面上写的是三十年战争，那是 17 世纪时一场死亡、炮火和瘟疫的盛宴，它真正的主题其实是所有的战争，采用的是厌恶战争英雄主义的人的视角。某种程度上它受了格里梅尔斯豪森的流浪汉小说《傻大哥》的启发，本特利认为这部戏可以部分地看作是对席勒的《华伦斯坦》的回击，同时它也是对莎士比亚的《亨利五世》、高乃依的《熙德》、德莱顿的《格拉纳达的征服》的回击——总而言之，它回击了所有高唱英雄主义或者歌颂国家理想的作品。布莱希特被动的天性最终成为积极立场的源泉，形成了好战的和平主义。他从反面考察战争与和平的功勋，审视艾德蒙·威尔逊所说的人"在战斗和吞噬他人时喃喃"

的"自我肯定的声音"。为了实现对战争生活的道德的嘲讽，布莱希特不关注战斗，而是关注战争孤儿、逃兵和底层人民所展现的日常生活的寻常事务。[1]《大胆妈妈》的背景里有胜利、有失败，有逆袭、有保卫，有攻击、有撤退，戏剧的进程构成了历史的本质。冲突的外部进程如同报纸的头条，在每一场的传奇故事里被叙述出来，但布莱希特感兴趣的是它对当地贸易的影响。"梯利将军在莱比锡获胜，"标题如是说，"让大胆妈妈损失了四件衬衣。"

真正的较量是在金钱、食物和衣服上。布莱希特依然在探索资本主义与罪恶间的关系，如今也把马克思主义的观点运用到了历史本身的罪恶上。如果商人在《三毛钱歌剧》中等同于强盗，那么在《大胆妈妈》中他等同于战争的制造者。财富不仅是偷来的，还是靠奸淫烧杀来的；战争也许是外交手段的延伸，它也是自由企业的延伸。瑞典新教徒和德国天主教徒困在无止境的战争中，他们被告知他们是为宗教理想而战，但是瑞典国王古斯达夫却热情高涨，不仅从德国人手里解放了波兰，还许诺要解放德国，十字军的军阀们总能从"战争中捞到好处"。随军牧师相信这次战争"是一次信仰的战争，是为上帝所喜爱的"，可是对厨师来说，它和其他的战争一样"都是奸淫烧杀"。他们打算取悦的上帝并不会帮助任何一边，所以当新教牧师的信仰热情受到真正的考验时，他转变了自己的立场："上帝保佑天主教的旗帜！"显然，布莱希特再次抨击了基督徒的虚伪，而没有抨击基督教本身，他再一次显示了人类距离理想究竟能有多远。宗教虔诚、沙文主义、体面的资产阶级都不过是贪婪、侵占和个人利益的同义

[1] 在诗歌《一个读历史的工人》中，布莱希特强调历史不是皇帝、国王和将军创造的，而是他们的士兵、厨子和奴隶创造的。

词。既然战争"和做生意一样",那么为之辩护的道德就是对罪恶的认可。总的来说,布莱希特之所以反对基督教,是因为它的道德遭到践踏,它的预言没能实现。奇迹的时代已经远去,现在的人们要自己去找面包和鱼,要在世间活下去只能靠自己。

从这个角度来看,英雄主义仿佛一个可怕的骷髅,在风中咯咯作响。在《大胆妈妈》中,英雄的行为要么出于愚蠢、疯狂和野蛮,要么出于简单的人为错误。布莱希特反英雄观点的代言人是安娜·菲尔琳,这个拉着小车的女人更为人熟知的称呼是大胆妈妈。和布莱希特其他的无赖角色一样,这个尖刻、狡猾、自私自利的女人很像福斯塔夫,并且都是讽刺的解说员和滑稽的笑料。对她而言,唯一值得尊敬的品质就是胆小,她因为自己的始终如一而自豪——她总能选择最自私、最下流、最有利可图的道路。就连她的昵称都很讽刺:她冒着里加的炮火"大胆"突围,就为了不让面包发霉。她作为适应和顺从的最高体现,大胆妈妈却对别人的动机都嗤之以鼻。比如她认为梯利将军的死是因为他在大雾里迷了路,然后误打误撞地冲到了最前方。也许她说的没错,在布莱希特的世界里,包括我们的世界里,就没有真正的英雄。也就是说,布莱希特给了我们一个没有哈尔王子和霍茨波的福斯塔夫。剧作家让大胆妈妈坚定地相信人的动机是卑劣的,并且没有任何相对的理想加以修饰。

但是布莱希特全盘接受的嘲讽还是暗示了一种理想,因为他所反抗的是他所厌恶的现实。《大投降之歌》也许是布莱希特曲集中最动人的一首,反映了他讽刺的态度背后的历史。这时的大胆妈妈想要避免一个义愤填膺的士兵伤到自己,于是唱出自己在面对不公时,怒火是如何消退的。她一开始是浪漫的个人主义者——"不能挑到最好的,我就干脆不要,反正不要第二等的货

色。每个人都是自己的幸福的创造者,我不能让别人给我定出规矩"——最后她却成了小心翼翼的妥协者,适时地加入了行伍之中:"人应该和人处得好。你帮了我,我也会帮助你,犯不着去强出头!"这和乔治·加尔加最终放弃了自由信念是一个故事,还可能反映了布莱希特是如何在内心冲动和外在压力下,放弃了他早年的浪漫理想主义:

> 我们的目标是远大的,我们的希望是无限的,
> 我们拖着马车直上云霄。
> (天下无难事,只怕有心人,能干的人什么都能办到)
> 那教士说:"我们能举起高山!"
> 可他连一根烟的重都受不起!

举起那根烟成了大胆妈妈全部的理想:她唯一的目的,就是保证她和她的家庭安然无恙地活下去。为了完成这一困难且徒劳的任务,她用上了所有能用的残忍、诱惑、行贿、欺诈以及粗陋但实用的常识,始终保持她胆小鬼的信条,奉行谨慎就是最好的勇敢。[1]

大胆妈妈对英雄主义的敌意,反而让她成了观众的英雄——她是一个"小人物",被不受她控制的力量所围困,却依然沉默地走自己的路。本特利发现,柏林剧团的陌生化手法"像消防员一样介

[1] 伽利略是最像大胆妈妈的人物,他也把胆小等同于轻松享乐,把英雄主义等同于死亡。"需要英雄的国度多么不幸啊!"伽利略大声地说,同时大胆妈妈也说,"一个好国家里用不着这些品德,大家都可以是胆小鬼,活得还轻松。"

入戏剧动作",以此熄灭对人物自然而然流露出的同情;艾思林指出,布莱希特原本是要把大胆妈妈设计成一个"消极、卑下的人物",结果却是剧作家也无法控制对她的喜爱。毫无疑问,大胆妈妈——和福斯塔夫一样,他本意是做坏人(懒惰又虚荣),却不知为何超越了他的道德定位——脱离了剧作家的掌控。和福斯塔夫被抛弃一样,大胆妈妈的苦难也具有多面性。不仅如此,我们还要认识到,布莱希特是知道自己有目的地设计了人物,而他无意识中制造的悲剧和他设计的道德剧是并存的。布莱希特的女主角所引发的反响,比起另一部反战剧——奥凯西的《犁与星》——中可悲的娜拉·克里塞罗所引起的反响更为复杂:大胆妈妈不光是玩弄观众情感、消极的受害者,她还是苦难积极的来源。她是战争的受害者,但她也是战争的帮凶,是战争罪恶的具象化。也就是说,布莱希特的反叛是双重的。大胆妈妈和麦基既是剧作家反叛的代言人,同时又是他反叛的事物本身。她要保命的决心让她的敌人显得虚伪,但也让她显得冷漠、贪婪。虽然她一心要活下去的决心是可怜她的三个孩子,但在她和第四个孩子——小篷车的关系中得到了空前的强化。这件人一般的道具不断从视觉上提醒大胆妈妈,战争"和做生意是一样的"。她就像买股票一样,从战争走向的波动中获利,买进卖出人们的生命。因此,大胆妈妈不是哭哭啼啼的尼俄柏,而是她自身毁灭的始作俑者。她是布莱希特创造出的底层资本家中的一个,她是随军牧师所说的"战场上的一条鬣狗",她因战争而生,也必将因战争而死。

"她的孩子都死了,大胆妈妈还在讨价还价"——这是戏剧的主干。在大胆妈妈追求商业利益时,她的家人却一个接一个地死于战争。埃里克·本特利已经论述过了作品的三段结构,每一个孩子都是在三个互不相连的部分之后,被放上了战争的祭坛。三个孩

子——芬兰人哀里夫、瑞士人施伐兹卡司、德国人卡特琳——的父亲各不相同，他们代表了各国的受害者，他们的命运在一开场就有了预示。黑十字的插曲和剧中很多歌曲一样是预言式的，不过打倒孩子们的不是超自然的使者，而是他们自我毁灭的本能所激发的残酷人之手。布莱希特强调本能的破坏力，让我们想起了《三毛钱歌剧》，《智与善之歌》也确实是《所罗门之歌》的翻唱，本特利发现其中加入了大胆妈妈和孩子们的本能和"美德"。恺撒的英勇对应哀里夫的英雄主义，苏格拉底的诚实对应施伐兹卡司的刚正不阿，圣马丁的无私对应卡特琳的善良，所罗门的智慧则对应大胆妈妈的狡猾。圣人和普通人身上都有的主要品质摧毁了他们，美德并没有得到回报："上帝的十诫对我们一点用也没有。"

然而，布莱希特不可避免地要在已经讽刺的叙述上再来个讽刺的反转——因为他所描述的"美德"，除了卡特琳的善良以外，都是非常值得怀疑的品质。比如哀里夫的英勇，顶多是鲁莽的愚蠢。当中士对着一条皮带讨价还价，故意分散大胆妈妈的注意力时，哀里夫就跟着征兵官离开了，在渴望荣誉的驱使下加入了战争。哀里夫的歌《卖鱼妇和兵士》预示了鲁莽的后果，歌中唱到了顽固的儿子不听母亲的警告，最后被自己的勇敢害死了。冲动导致死亡："海浪卷走兵士/他和冰块一起漂向大海。"歌中有布莱希特典型的水的意象，明显受到了沁孤《骑马下海的人》的影响。[1] 和毛利亚的巴特里一样，大胆妈妈的哀里夫因为无视妈妈跟随生命潮流的劝告，很快就被死亡的海浪卷走了。哀里夫在"上帝的战争中扮演

[1] 在《大胆妈妈》和《卡拉尔大娘的枪》之前，重写的《骑马下海的人》给出了积极的结局，地点也从爱尔兰移到了内战时期的西班牙。在当时，沁孤给了布莱希特很大的影响。

英雄",屠杀了很多只想保护牛群的无辜农民(勇敢在这里变成了残忍暴虐),他在和平的间歇中继续了这一"英勇"的行为——最后导致他被枪打死。和随军牧师的"杀人狂"一样,哀里夫发现战时的美德是和平时期的罪恶,法律和道德为了适应国家的需要会转变它们的立场。

"诚实的孩子"施伐兹卡司则是可疑美德的另一个受害者。作为新教军团的出纳,他被委以保管钱箱;而当他被天主教军团俘虏时,他拒绝投降。大胆妈妈发现,这种忠诚不过是愚忠:施伐兹卡司太单纯,也就难以保命。然而,大胆妈妈现在所处的境地,是可以通过她所罗门般的智慧拯救自己的孩子的。"他们不是狼,"她观察抓他的天主教士兵发现,"他们是要钱的人。上帝是仁慈的,人是可以收买的。"她对动机的分析十分准确,但正因为她极度的狡猾,这个手段并没有成功。大胆妈妈必须变卖小篷车才能筹到足够的贿赂金,她却急于留下足够的钱保证自己的安全。天主教士兵等不及了,她无休止的讨价还价在可怕的现实前达到了顶点:"看来,我讲价讲得太久了。"施伐兹卡司最后和他的名字一样,担架抬回了他被11颗子弹打得千疮百孔的尸体——因为他妈妈不敢认他的尸体,他被扔到了尸堆里。大胆妈妈在活命和母爱矛盾的要求中挣扎,实际上是她亲手杀了自己的孩子。她承受恐惧和悔恨,呆呆地盯着尸体,咽回了已经到嗓子眼的尖叫,以免暴露自己认识他。

卡特琳是大胆妈妈唯一一个真正的好孩子,是剧中最善良、最正面的人物。她是个哑巴,标志了布莱希特对正面价值观的态度,但是通过她的手势,战争的残酷和恐怖得到了最充分的表述,就连她的失语也和恐惧脱不开干系——"一个士兵在她小的时候把什么东西塞进了她的嘴里"——而一伙强盗打残了她,战争毁灭了她拥有家庭、丈夫和孩子的希望,这些又是她特别喜爱的。因为她的失

语、她的平静和她对孩子的爱,卡特琳有时能达到一种寓言的高度——她类似阿里斯托芬的和平,被战争捂住了眼、塞住了嘴,最后被战争强暴,被战争掩埋。但是布莱希特的战争是无止境的,卡特琳也不像阿里斯托芬的哑巴,最终没能走向幸福的婚姻殿堂。没有人把她从坑里拉出来,而是把她扔了进去:战争永远地埋住了卡特琳。像羽菲特这样跟着军队的妓女可以发迹,是因为她接受妓女生不出孩子,就像战争也让人生不出孩子。可卡特琳是"孩子狂",她对这些和平果实假想的爱最终摧毁了她。

　　死亡因为母亲在讲价钱再次降临了。大胆妈妈虽然成功抵挡住了丢下卡特琳、跟着厨师情人谋一份安稳差事的诱惑,但她依然要保住自己的利益:她把小篷车留给了卡特琳,而她从惊魂未定的村民手里低价买回了几头牲口。她离开之后,几个天主教士兵控制了一个农庄,准备发动对城市的一次偷袭。农民担心城里的家人,向上帝祈祷保佑他的四个孙儿。出乎他们意料的是,这次他们的祈祷得到了回应。卡特琳听到孩子们有危险而受到触动,因而爬上了农庄的屋顶,在那里敲响了她的鼓。最终,和平找回了话语,掷地有声地反驳它难以战胜的旧敌。为了掩盖警报的声音,士兵和农民赶紧制造了"和平"的声音,他们开始挥斧劈柴。但是卡特琳的鼓声变得更加响亮,更加急切。当准尉同意只要她从屋顶上下来就放过她母亲时,她敲鼓敲得更凶了。不管是破坏小篷车,还是杀死同情她的农民,抑或是威胁她的生命,没有什么可以阻止这急迫的鼓点。她最终被枪射中,跌下了屋顶,但是城市得救了。

　　这一幕虽然简单却震撼人心,情绪随着鼓声逐渐上扬。但是当布莱希特戏剧中少有的净化完成之后,接踵而至的却是冷酷的嘲讽。卡特琳的牺牲其实白费了。城市得救了,但是标志它的是一发炮响,战争还要再打 12 年。这场战争结束后,后面还有 300 多年

的杀戮。

大胆妈妈目睹了希望完全地破灭，她的登场是一场哀悼。她依然要为此负一半的责任（"要是您不去抢买东西，"农民说，"也许就不会发生这事。"），但她现在已经浑噩不可知了。她想着卡特琳只是睡着了，于是给她唱起了摇篮曲，可就连摇篮曲的内容都是关于吃和穿的。她依然幻想哀里夫还活着，没有了这个幻想，她面对的会是一片虚无——恶意的宇宙、兽性的人，以及她有缺陷的天性，共同导致了难以忍受的生命空白。我们走出了福斯塔夫喜剧的世界，进入了《李尔王》荒芜的世界。但是布莱希特的女主角不是李尔王，就连死亡也不能使她解脱。当军队经过，唱着她那首四季与道德的必然之歌时——春的生命在冬的死亡前来临——她朝他们喊道："嘿，带着我一起走。"她再次拉起了她的小篷车。现在她只能一个人拉车了，而小车再也重不起来了：商品和坐在上面的人都被毁灭了。大胆妈妈和小车是一体的——都受到了战争的重创，但依然得以幸存。大胆妈妈拖着它走过了大半个欧洲，什么也没学会。她在停下之前还将拖着车走好长的路，完全靠基本的生命本能——活命的本能驱使。这个女人的伟大和渺小在结尾昭然若揭，它们也清晰地贯穿于这部不朽的杰作。布莱希特既气恼地贬损人性，同时又赋予人类以人性。

《大胆妈妈》是布莱希特生涯中的巅峰之作，但它还不是结束。无论是战时还是战后，无论是流亡还是返回东德，布莱希特继续创作了大量戏剧——至少《高加索灰阑记》是其中的名篇。但在《大胆妈妈》之后，布莱希特的义愤填膺开始消失，他的反叛热情逐渐冷却。虽然他的戏剧在主题上更具有政治倾向，但他的手法更加温和甚至温顺了。像卡特琳一样善良、充满母性的女子——沈黛、西蒙娜·马卡尔、格鲁雪——走到了戏剧的中心，同时次要人物的层

次更加深邃，动机也比贪婪米得更加复杂。布莱希特不再苛责人性，而是开始歌颂它；他不再用讽刺排比来展现主题，而开始采用道德比喻和寓言。布莱希特后期对人物的处理，以及不再运用夸张的对比，都暗示了他反抗现实的诉求正在衰退。作为进一步的佐证，自然回到了他的作品中——自然不再是邪恶丑陋的，而是平静祥和，甚至是美丽的。讽刺少了，宽容多了，布莱希特变得更加抒情、更加无忧无虑：如果说布莱希特的第一个阶段是毕希纳式的，第二个阶段是琼森式的，那么第三个阶段明显是莎士比亚式的——他的部分戏剧有类似莎士比亚浪漫喜剧的氛围。[1] 就连布莱希特的理论也没有了早期僵硬的说教性。在后来的《戏剧小工具篇》（1948）中，布莱希特最终让自己讲出了戏剧的"娱乐性"，他过去曾嗤之为催眠和烹调的元素。他甚至表达了异端的意识形态，说"最原始的存在形式在于艺术"。

"冥想的姿态，"罗纳德·格雷指出，"从此和布莱希特尚存的革命姿态相结合。"我们要补充的是，这种冥想的姿态是布莱希特存在主义反叛的最终阶段。布莱希特依然是马克思主义者，同时他也终于超越了对生命的新浪漫主义恐慌。布莱希特对冥想的兴趣表现在他对东方的形式、人物和主题的兴趣上——如今他的诗歌和戏剧有很大一部分受到东方的影响。布莱希特之所以欣赏能剧、中国

[1] 比如《高加索灰阑记》不仅有莎翁喜剧的情调和氛围，还带有它的一些戏剧传统。本剧的开场白和莎士比亚的序幕功能相同，主线情节开始于悬疑、误会和阴谋。格鲁雪和《皆大欢喜》里的罗莎琳德一样，因为政变和革命不得不化装逃跑出城。阿兹达克则和莎士比亚的很多丑角一样，是主持狂欢的主人：好像格劳乔·马克斯去演查理·卓别林化身的托比·培尔契。讲述人控制戏剧的时间和空间，类似莎士比亚的歌队；剧中的歌曲和莎士比亚的歌曲一样，是动作的间歇。最后，作品结尾的大和解让人联想到莎士比亚结束浪漫情节的一个手法——和《无事生非》一样，本剧是以舞蹈做结的。

戏曲和歌舞伎,是因为它们的陌生化技巧;他和叶芝一样运用了传统的面具、哑剧、舞蹈和肢体动作,以此来复兴过于精巧复杂的西方戏剧所丧失的简洁和单纯。然而,布莱希特对东方戏剧有一种特殊的哲学喜好。东方戏剧是谦卑的戏剧,人物能感通宇宙的智慧,并试图与之合一,从而摆脱俗世的欲念。[1]

在最后这一阶段,布莱希特对东方戏剧的兴趣还伴随着对东方宗教思想家的兴趣——孔子、佛陀、老子都是经历过肉体毁灭的驯服的哲学家。也许随着年龄的增长,布莱希特最终克服了棘手的激情。他不再受欲望的折磨,他放任自己进入他追求一生的随波逐流中。布莱希特和斯特林堡一样,他们在激烈的反叛之后,找到了通往顺从的出路。最终,他实现了与母亲子宫联系在一起的安心与宁静。在后期的诗歌《佛陀说火宅》中,布莱希特回归了反复出现的水中悬浮的意象。佛陀讲授贪欲之轮,建议"我们放下一切欲望,于是/无欲无求,以至于无,谓之涅槃";弟子为了理解这一教义,将涅槃比作漂于水上,不知这感觉是愉悦还是"冰冷、空洞、没有意义"。佛陀回以他著名的譬喻,说有些人的房子着火了,他们却担心外面的天气怎么样。布莱希特在诗的结尾,也以此来说那些担心共产主义革命好坏而抗拒它的人。布莱希特对共产主义的认同依然可以满足他对反叛的渴望,但他对和平的渴望如今是通过东方平静的意象表达的。因此,布莱希特只有继续否定生活,才能忍受生活——通过跟随政治的潮流,他克服了精神上的恐惧和恶心,而这也是布莱希特双重反叛唯一的合论。只有与恶合流,他才能感到自

[1] 参见上田诚《能剧的内涵》,《赛万尼评论》夏季期(1961):368。作者认为,能剧的人物"缺乏西方悲剧英雄的勇气和压倒性的力量,他们不战斗,只服从……因此能剧主要是宗教的——体现在描绘人感通宇宙的绝对力量,并学会服从它的场面里"。这或许描述了布莱希特对自己生命的渴望。

己可以行善；只有接纳破坏者，他才能加入创造者的行列。布莱希特为了自己和艺术能存活，他所接受的欺骗与妥协并不总是那么可爱。没有哪一位现代剧作家，比他更能说明反叛的可能性在集权主义、战争和集体的年代里逐渐减少。然而即使布莱希特有时为了集体的谎言牺牲自己的诚实，那也是为了在暗地里表达他的个人主义。他的戏剧依然是衡量这一目的的最高标尺——痛苦的场景不仅没有熄灭他的雪茄，反而让它烧得更红了。

七　路易吉·皮兰德娄

路易吉·皮兰德娄去世前三年的 1933 年，他完成了自传剧《飞黄腾达时》。无名主人公是一位垂垂老矣却才华横溢的作家，对话仅靠三个星号来推进。他发现自己被困在他人定义的角色中："我无法逃离既定的概念，他们早已确定了其中的每个细节。我动弹不得，直至永远！"他为名声所带来的束缚感到愤慨，于是戴上了"少年的面具"，以一位不知名的年轻诗人的笔名来写作抒情诗，以此逃入暂时的自由。起初，他的伪装奏效了：新秀诗人被奉为"充满活力的声音"。但是他的伎俩最终被识破了，主人公只好又回到令人不快的公共事务中——被不可理喻的崇拜者们监视、崇拜和恭维。一位同情他的友人力劝他做些冲动的、甚至是出格的行为，以便证明他还活着，主人公却发现自己举步维艰。他意识到，一个人只有默默无闻时才能存在于世；等他飞黄腾达了，他便四肢僵硬、活力尽失，与死无异了。他在 50 岁寿辰上发表纪念演说时渐渐成了一座塑像，他说出来的每一句话都成了身后房子上的铭文。

这部剧虽然布满了虚荣和自怜自艾的痕迹，但结尾的意象完满地展现了皮兰德娄关于个人和生命间、艺术家和艺术间关系的看法——这两个主题其实是一体的，并且贯穿他创作生涯的始终。皮兰德娄知道自己是活着的、是不断改变的，然而事与愿违，对公众人物的刻板印象限制了他的一举一动，他的言辞尽管是在活人的脑

中形成，一经说出却被刻在了大理石上。接受了定义——成为名人——就意味着一成不变，就像艺术——艺术家界限分明的世界——被形式的牢笼所囚禁。典型的皮兰德娄戏剧，其核心是短暂与永恒、生命与形式间不可调和的冲突。无论剧作家反思的是人的本体还是（他的另一个主题）艺术的本体，这一冲突在本质上是不变的。

如此看来，《飞黄腾达时》是典型的皮兰德娄戏剧，不过从另一方面来说又是非典型的：皮兰德娄很少写作自传剧。然而，他是现代戏剧中最主观的戏剧家之一，并且毫无疑问是最关涉自我的。皮兰德娄在反叛的戏剧中独树一帜——他是飞扬跋扈、渴望救世的艺术家，写出来的是悲天悯人的存在主义戏剧。在他身上，浪漫的自我虽然总被理想化，却是强而有力的。一旦感情上来了，他可以和他痛恨的对手邓南遮一样虚荣自负。"我能办到的唯一一件事，"他写信告诉玛尔塔·阿巴，"就是想象美丽高贵的事物。"《拉撒路》作为一部二流的准宗教剧，他称赞它"能让宗教问题平息现代的良知"。至于《高山巨人》，他则夸口道："这是想象的胜利！这是诗歌的胜利，同时也是不得不在残忍的现代世界的夹缝中生存的诗歌的悲剧。"[1]

此外，皮兰德娄一生虽风光无限，他还是经常抱怨自己被误解、不受赏识。《拉撒路》没有得到赞赏，他便说意大利要"因为误解了"他的戏剧，还有"待他不公"而"遗臭万年"。他决定让《今夜我们即兴演出》在德国首演，他说："我在我的国家已经成了局外人……因此我要为我的艺术找寻另一片故土。"但是首演引发

[1] 对于这样的话，我们可以回以尼采的箴言："生命固然是难以承受的，但也不必做出一副如此娇弱的样子！"

了一场暴动,"我到哪儿都遭人恨。"最后,他带着苦闷和自怜的厌世踏上了流亡:"人类活该得不到好东西。他们越变越蠢,蛮横又不讲理,还固执己见。时不我与,人不我与!"这番话如果是出自易卜生之口,将会是高贵而激动人心的;但到了皮兰德娄的嘴里,就不过是自负了。

不过这样的自负极少出现在他的作品中。作为戏剧家的皮兰德娄是坚定、不妥协的讽刺剧作家,但他的作品却充满了对人类苦难命运的同情。皮兰德娄的戏剧中唯一提到的剧作家确实只有皮兰德娄本人(他的名字时常出现在角色的对白中),不过提及自己时通常是讽刺的。他也像邓南遮一样,抵住了借超人主人公来标榜自己的诱惑。另外,皮兰德娄的救世冲动转变成了个人的哲学视角。即使剧作家没有作为人物出现,他也经常作为无处不在的思想智者出现,从而进行评论、劝诫和界定。如此他让我们联想到萧伯纳,而他也符合萧伯纳对"艺术哲学家"的定义。实际上,皮兰德娄在《六个寻找剧作家的角色》的前言里给出了自己对此的定义。在前言中,他区分了"历史作家"和"哲学作家",前者"叙述特定的事件,这和事件本身快乐或悲伤无关,仅仅是因为叙述它能带来快感",后者则"感到更深层的精神需要,他们只描述具备独特的生命感的人物、事件和地点,并从中获得普遍的价值"。他还补充道:"很不幸,我属于后者。"

然而皮兰德娄的哲学和萧伯纳是截然不同的,因为它是极度悲观的,它的基础是确信生活的难题无法解决。出于这一确信,皮兰德娄看不出社会或集体生活能带来救赎的可能。他强烈反对一切社会体制的形式,极度鄙视乌托邦理想和乌托邦理想主义者(他在《新殖民地》中直白地讽刺了他们)。此外,皮兰德娄还认为艺术的社会功能是对艺术的背叛。他在意大利学院前的演讲中说:"我们

必须在艺术的目的和政治宣传的目的中做出选择。当艺术成了特定行为和实用功利的道具时，它就该受到谴责，就该被抛弃。"皮兰德娄似乎站到了萧伯纳的反面，但在某种意义上他们是非常相似的。他们两人都创作出了情节和人物服从主题的戏剧，都依靠带有倾向性的辩论来阐明自己的思想。确实，皮兰德娄对思想的嗜好让他饱受争议，认为他的戏剧过于理智了。他不否认这一批评，但他否认理智的戏剧没有戏剧性。"我献给现代戏剧的创新之一，"他装腔作势地说道，"就在于将理智转化为情感。"在易卜生和（假如我们放宽"激情"的定义）萧伯纳之后，这很难称之为创新了。不过，皮兰德娄确实是将"抽象思考"转化为情感的第一人——他用戏剧的语言表达了说明性的哲学。

不过必须承认的是，这类语言并不总是恰当的。皮兰德娄非常喜欢形式的"思想"，却对形式本身很淡漠。有人认为他是实验戏剧家，不过只有他的剧中剧三部曲能称得上是形式的突破，剩下的44部作品在戏剧材料的运用上都是比较传统的。作为一个20世纪的意大利戏剧家，皮兰德娄有三种传统可供选择：乔凡尼·维尔加的写实主义、邓南遮言辞精巧的浪漫主义，以及法国市民的资产阶级戏剧。虽然皮兰德娄试图摆脱维尔加的自然主义和邓南遮的辞藻堆砌，但二者还是影响了他的作品，不过对他的戏剧写作影响最大的还是法国佳构剧。在写了一系列类似沁孤与洛尔卡风格的质朴的西西里民俗剧后，皮兰德娄把大量的精力投入写作城市中产阶级的戏剧中。大部分反叛的戏剧家都通过象征性的动作、人物或氛围将平凡的现实转化成诗意的意象，与之不同的皮兰德娄——除了偶尔抨击第四堵墙——总是让我们困在堆满了日常用品的客厅里。皮兰德娄不是一个不断成长的艺术家，正如一位意大利批评家发现的那

样，他的戏剧不过是上百幕中的一场。[1]直到生命即将结束时，他才开始在《拉撒路》《新殖民地》《高山巨人》等二流作品中探索诗性神话的可能性，可惜为时已晚。

至于他的戏剧结构，要么杂乱无章，要么非常保守。几乎每一部戏他都要塞进三幕里，"无论它们合适与否"。只要戏剧动作减弱了，皮兰德娄就会制造新的人物或新的真相，于是每一幕都是在不怎么可信的危机中落下的。在理智转变成情感的一幕中，皮兰德娄总能把情感撕扯得支离破碎。他的情节充满歌剧感，还有极具西西里风情的情节剧高潮。对悲伤、愤怒和嫉妒的夸张表现交织在谋杀、自杀和致命的意外中，被辜负的妻子、疯狂的丈夫和残忍的情人挑起通奸、乱伦、私生、阴谋和决斗。有时候，他的独白会变成咏叹调，这要放到威尔第的歌剧中还比较合适。

另外，人物获得了哲学上的善辩，也就失去了心理上的深度——有时他们的自我完全被剧作家的思想所吞没。皮兰德娄甚至比萧伯纳还要能说会道，因此他也更容易变成说教者。萧伯纳还能和约翰·田纳这样的人物保持美学上的距离，而《是这样，如果你们以为如此》中的劳迪西和《各行其是》中的迪亚戈·钦奇几乎无法同剧作家分离。萧伯纳的戏剧是思想的戏剧，每部剧的思想是不断变化的，剧作家可以同时认同两种对立的思想。皮兰德娄的思想戏剧则是以单一的概念为基础，在他的创作生涯中始终保持一致，并且得到剧作家全身心的认可。然而，皮兰德娄的基本概念本身是辩证的，并且是不断融合和改变的。辩证性是不变的，变的是剧作家根据设计

[1] 皮兰德娄清楚地认识到了这样的批评，在戏剧中也表现了他对此的认识。比如在他的戏剧三部曲中，人物经常谈到剧作家的局限性，特别是他的隐晦和主题的单一。正如《各行其是》中的观众评价皮兰德娄："他为何老是在拨弄幻觉和现实的琴弦？"

的情境，改变他从一部剧到另一部剧、从正论到反论的立场。

皮兰德娄的基本概念不仅借鉴自伯格森，而且在表述上也基本一致。生命（或者现实或者时间）是流动的、易变的、短暂的和不确定的。它超出了理性的理解范围，只能通过自发的行动或本能才能反映。然而，被赋予了理性的人不能像野兽一般凭本能活着，但也无法接受永恒变化的存在。因此，人运用理性将生命固化在有序的界线内。不过生命是无法界定的，因此这样的概念只是假象。人偶尔会意识到概念虚假的本质，但是身为人就会追求形式，任何没有形式的东西都让人充满恐慌和不安。"人类无法承受太多的现实"——T. S. 艾略特在《烧毁的诺顿》（以及《大教堂谋杀案》）中的看法是皮兰德娄哲学的中枢。

人类逃避现实的方法就是停止时间。艾略特继续说道："拥有意识就是不再身处时间中。"通过运用意识或理性，人可以暂时地达到永恒。存在是混乱的、非理性的、永恒变化的，人出于秩序和形式的需要对其进行提炼。再用艾略特的话来说，就是"只有这个点，这个静止点，这里原不会有舞蹈，但这里有的只有舞蹈"。对皮兰德娄的人物来说，这里也只有舞蹈，所以每一个人都在竭力寻找他在这个螺旋世界中的静止点。

皮兰德娄从这一概念中凝练出的戏剧，总会提到脸孔和面具——这是他从"怪诞剧"中借鉴来的矛盾。组成怪诞运动的作家们——基亚雷利、马蒂尼、安东内利[1]——运用这一矛盾作为怪诞情境的基础，以一种滑稽的方式表现出来。脸孔代表了痛苦的个体的复杂性，面具则反映了外在的形式和社会法则。个体屈服于本

[1] 三人均是意大利戏剧家，都是怪诞剧的倡导者，而"怪诞剧"这一名称就取自基亚雷利的作品《面具与脸孔》。——译者注

能，但他也被僵化的法规所约束，矛盾将他同时推向两个极端。这似乎是英雄挣扎于爱与荣誉的现代版，只不过"怪诞剧"中的主人公想要同时调和二者罢了。因此，他不是英勇的而是荒诞的——戏剧的效果既不是悲剧的也不是喜剧的，而是怪诞的。比如在路易吉·基亚雷利的《面具与脸孔》（1916）中，一个热情的意大利人公开宣布，只要他的妻子不忠于自己，他就杀了她。当他发现妻子在别人的臂弯中时，他却不忍下手，因此他把她赶走，假装杀死了她，并且作为杀她的凶手得到了审判。荣誉的面具和爱情的脸孔都保住了，但是为了实现这件事，这个意大利人不得不化身演员，耐着性子扮演好他的角色。

皮兰德娄原封不动地拿来了这一矛盾，并在此基础之上生发出社会的和存在主义的变体。在他的作品中，表面的面具是自我和他人共同塑造的。他人构成社会世界，这个世界的存在得益于假定社会成员都会固守在狭隘的界线内。人和生命一样是不可知的，人的灵魂和时间一样是永恒变化的，但社会需要确定性，并且企图将人囚禁在虚伪的概念中。对皮兰德娄而言，一切社会组织和思想体系——宗教、法律、政府、科学、道德、哲学、社会学，甚至语言本身——都是社会创造面具的手段，都是为了捕捉人们难以捉摸的脸孔，将其分门别类地固定下来。"基本上，"皮兰德娄写道，"我一直想展现的，就是没有什么比将生命贬低为空洞的概念更有损生命的了。"他在论文《幽默主义》（1908）中解释说，概念是自发性的坟墓，而理性在存在神秘的本质面前是无力的。人类的神秘超越了人类的理解，那些试图抽绎它的人必将败兴而归。

此外，人的脑袋中填满了概念，因而无法抵御社会的界定。由于人不能确定自我的身份，所以人接受他人赋予自己的身份——有时和《如你所愿》中的女主角一样是自愿的，有时和《飞黄腾达

时》中的男主角一样是被迫的。在寻找难以捉摸的自我时，他发现自我反映在了他人的眼中，并把这种反映当成了本源。这种对附加自我的接受正是皮兰德娄的"镜子剧"的一个方面——这个名字恰如其分，因为镜子的意象几乎在他每一部剧中都有出现。比如劳迪西审视他在镜中的形象时发问："你对别人来说算什么？你在他们眼中又是什么？不过一个映像，亲爱的先生，不过就是一个镜中的映像！他们的心里都装着这么一个幻影，还要绞尽脑汁去看清别人心里的幻影……"知识、事实和看法都是幻觉，就连良知也"不过是你心里的他人"。正如《各行其是》中的迪亚戈·钦奇所说："我们彼此，包括自己都对今天有微不足道的小确信，这既不是昨天的确信，也不是对明天的确信。"在这个瞬息万变的世界里，人的个性也不断消融、变化，就像皮兰德娄的小说《已故的帕斯卡尔》中的主人公一样，某天早上他醒来便认识到一个事实，就是你唯一能确定的只有自己的名字。

以上是皮兰德娄运用面具的社会内涵，剧作家——总是将自己同受苦的个体等同起来，站到了集体的对立面——反抗社会世界，以及它所有理论的、概念的和组织上的外延。他在多米尼克·维托里奥采访他时说："社会是必须有形式的，而在这个意义上我就是反社会的，但也只有在这个意义上我反对社会的虚伪和陈规旧俗。我的艺术教会每个个体坦率地、谦卑地接受自己的命运，并且充分意识到其中固有的缺憾。"然而，这份坚毅的声明暗示了皮兰德娄的社会反叛的存在主义根源。因为在皮兰德娄看来，戴上面具是作为人不可避免的结局。如果说面具有时是外在世界强加到脸孔上的，那么它更是内在需要的一部分。哈姆雷特说："我不知道什么'好像''不好像'。"皮兰德娄的人物则是除此之外什么也不知道。

无论他们知道与否，他们都努力经营外表，以此来抵御不断变

换的个性带来的烦恼。"我一直对自己藏起我的脸,"《各行其是》中的一个人物说道,"我一看到自己改变了就羞愤难当。"这份羞愤随着时间不断增长,年龄将变化永久地铭刻在人的特征中。"年龄,"《戴安娜和突达》中的一个人物发现,"是贬入人间的时间——令人感到痛苦的时间——我们皆是肉体凡胎。"或者像《飞黄腾达时》中的老作家解释的那样:"你不知道一个老人身上会发生多少残酷的事。猛地看见镜子里的自己,看到自己的痛苦比什么都不记得的震悚还要强烈。你不知道,年老体弱的身体里有颗年轻热血的心是多么可恨又可耻。"肉体即形式,形式在世间贪婪的注视下不断变化。为了停止时间,为了实现停滞,为了找到那个静止点,皮兰德娄的人物戴上了他们的面具,希望用角色扮演来遮住他们羞愤的脸孔。

这就是皮兰德娄的"自我构建"的含义。人一开始是没有明确界定的,而成为"构建者",他要按照预先决定的模式或角色来创造自我。于是,他扮演家庭角色(丈夫、妻子、父亲、母亲)、宗教角色(圣人、渎神者、牧师、无神论者)、心理角色(疯子、精神病、正常人)和社会角色(市长、市民、社会主义者、革命家)。但是无论这些角色扮演得多么好,他们都没有展现演员的本来面目。他们都是伪装,都是为了赋予无意义的存在以目的和形式——他们是一出无限幻觉喜剧中的面具。真正的自我只有在盲目的本能中才能得以展现,它拥有冲破一切法规和概念的力量。[1] 不过即

[1] 皮兰德娄坚信性本能的力量,因此他忠实的信徒多米尼克·维托里奥把他比作了死对头邓南遮。皮兰德娄对此的回应很有启发性:"不对,我们不一样。邓南遮不守道德是为了歌颂本能的荣光,我表现这种个体的案例是为了给为人的悲剧添上另一条佐证。邓南遮欢呼邪恶,我哀叹邪恶。"按反叛的术语来说,邓南遮是救世主义的,皮兰德娄是存在主义的。

便如此，自我也是处在变化的边缘上的。因此，皮兰德娄拒绝按救世反叛者的方式将个性理想化。在他看来，个性依然是虚伪的建构。反之，他关注的是处在束缚和痛苦中的个性的分裂，即讽刺形式下的存在主义反叛。皮兰德娄的人是自由的，但他的自由难以承受，自由指引他走向虚无的荒野。尽管他有时能凭借自发的、本能的行动投身现实中，他更多的是在于己有利的幻觉中逃避现实。"越是求生，"皮兰德娄在《幽默主义》中说，"就越是需要互相欺骗。"

这里的表演内涵是不容忽视的——皮兰德娄的主人公是演员，是伪装的人物。不过皮兰德娄把这一内涵进一步扩大了。如果他的主人公是演员，那么主人公也是严厉评判自己的表演的批评家。"我有时候会笑，"《游戏规则》中的利昂·加拉说，"比如我看到自己正在扮演自己给自己的角色……"在伊丽莎白时代的戏剧中，伪装的人物总担心在别人面前暴露自己的伪装；在皮兰德娄的戏剧中，他担心在自我面前暴露伪装。然而，创造面具的理想暴露了它虚幻的本质。在"镜子剧"中，镜子不仅是世界的眼睛，还是内心的眼睛：

> 人活着时（皮兰德娄写道），他是不看自己的。那好，就把镜子摆到他面前，让他在活生生的戏剧中看到自己。他也许会对自己的外表感到震惊，也许会别过眼睛不看自己，也许会厌恶得朝自己的镜像吐口水，或者攥紧拳头打碎它。简而言之，危机产生了，而这个危机就是我的戏剧。

他另外又补充道："如果我们展现给别人的是有关真实自我的虚伪假面，那么我们在镜中看到的自己就是错误的映像，它的僵化不变

会让我们难堪得无地自容。"正是出于此,《诚实的快乐》中的巴尔多维诺体验到了"一股对自我难以言表的恶心,逼得我不得不建立和展现我所认为的和他人的关系"。即使皮兰德娄的人物想要被固定下来,他们也想变化。

表象与真相,或者说艺术与自然的矛盾,自西方文学伊始就一直是传统的主题。英语作家一般支持真相,拉丁语系作家则一般支持表象。英语戏剧和讽刺作品中,关键人物都是慷慨直言、不掩饰自己真实情感的人,而在法语、西班牙语和意大利语文学中则更喜欢性情温和、会掩饰欲望的恭谦之人。如果伊阿古是意大利人,他会假扮成刀子嘴豆腐心的士兵;如果莫里哀的"厌世者"进入英语戏剧,他会成为威彻利的"老实人"。在皮兰德娄的戏剧中,艺术与自然间的矛盾变成了生命与形式间的矛盾,表象变成了幻觉,但也正是在他这里矛盾成了辩证法。皮兰德娄唤起了人们对那些试图逃离现实,以及试图重返现实的人的同情。生命与形式——现实与幻觉——是相对的,但它们也是人类存在的两极。

皮兰德娄对理性的功能也持矛盾的态度。他的哲学是建立在真正的知识不可得的基础之上的,是非常反理智的,然而,正是通过理智他才得出了他的结论。类似的悖论在皮兰德娄的戏剧中随处可见。理性既可抚慰人也可诅咒人,它创造出了可以被它毁灭的虚假身份认同;它把面具戴在人脸上,然后又把面具剥下来。在理性冰冷的注视下,人的自我时而膨胀,时而收缩;先建起大厦,再夷为平地。皮兰德娄心目中的伪装的人物是表象的生物,他们的理智制造出了幻觉,但是凭借理智他们也能突破幻觉,进入更深层的真相中去。他们从生命逃入形式,又从形式逃入生命。如果用戏剧来比喻,就是即兴表演的演员一边在台上昂首阔步,一边担心他还能在舞台上待多久,不知何时无情的批评家就会把他送回化妆间的镜子

前，叫他悲叹自己虚伪的表演。

这听起来十分晦涩难懂，与其说是戏剧不如说是认识论，但神奇的是皮兰德娄从中创造出了大量深入人心的情境，因为皮兰德娄的概念总是带着矛盾的形式，而矛盾始终是他戏剧的核心。矛盾的形式是内外相合的，主要看皮兰德娄的反叛站在哪一边。作为存在主义的反叛者，皮兰德娄探索了人为了逃离生命所扮演的角色——反叛向内反抗难以捉摸的人类存在。作为社会的反叛者，他抨击自认为知道人类不可知的神秘性的好事之人和散播谣言的家伙——反叛向外反抗纷乱的社会世界。皮兰德娄反叛的这两个层次在每部戏中都是并行不悖的，因此用埃里克·本特利的话来说，他的戏剧有"空间构图"，"受难者的四周围着好事的人——这就是典型的西西里农村"。

让我们把这一叙述再扩大一点，叫外圈的人"阿拉佐"（alazōnes，油滑的骗子），叫中间的人是"厄隆"（eirones，自贬的智者）——我用这两个词，旨在说明皮兰德娄的人物和阿里斯托芬喜剧及意大利喜剧中面具传统的相似性。[1] 诺斯罗普·弗莱说，在传统喜剧中，"阿拉佐"的典型是"自吹自擂的士兵、见多识广的怪胎，或者自我陶醉的哲学家"。在皮兰德娄的戏剧中，"阿拉佐"是秩序社会的代言人，通常等同于其中的某一组织——学会、官僚或政府。他有时是医生，有时是偏狭的官员，有时是治安官，有时是警察——他往往是个伪装者，假装自己是个聪明人，实际是个蠢蛋。反观"厄隆"，他是痛苦的个体，表象的面具下藏着一些

[1] F. L. 康福德在《阁楼戏剧的起源》中，第一次将这两个词用在阿里斯托芬戏剧上；诺斯罗普·弗莱在《批评的解剖》中，将它们用于所有的文学之中。皮兰德娄非常熟悉传统喜剧中的面具传统，我想他对它们的运用要比其他西方作家更自觉。

不可告人的秘密。有时他意识不到自己戴着面具，此时的他不过是个可怜的受害者——他是法尔玛科斯[1]，即替罪羊。他更多的时候是拥有超人智慧的人，因为他和苏格拉底（原本的"厄隆"）一样，他知道自己什么都不知道。哗众取宠的"阿拉佐"骚扰他、折磨他，他回以辛辣的嘲讽：讥讽的笑声是他唯一的武器。正如《各行其是》中的迪亚戈·钦奇所说："我笑是因为我的心中只剩理性……我有我笑的方式，我首先嘲笑的永远是我自己！"他按"掩饰"（dissimulation）一词的希腊语原义——刻意装出的无知——来进行讽刺。

当"阿拉佐"企图剥下"厄隆"的面具时，两个集团间就会发生冲突——这一行动的后果既是悲剧的，也是喜剧的。一方面，贸然侵犯他人隐私是危险的，因为"厄隆"的幻觉是生活所必需的；另一方面，揭露他人隐秘自我的企图既可笑又难以实现，因为面具之下的脸孔是不可知的。喜剧动作沿着戏剧的社会层面进行，好奇心让"阿拉佐"们抓心挠肺，让他们从智慧变得无知，从自鸣得意变得笨头笨脑。悲剧动作则沿着戏剧的存在主义层面进行，炫目刺眼的聚光灯让"厄隆"们痛苦不堪，他们在灯下吃力地前行。作为剧作家，皮兰德娄的文学创作让他等同于"阿拉佐"，因为他写作"厄隆"，他管的是别人的私事。[2]但是他的语气是"厄隆"的语

[1] 古代雅典会举办一种祈福消灾的仪式，仪式上要选出一男一女，先让他们享用人们的供奉，再把他们赶出城或用石头砸死。这一男一女就是法尔玛科斯，他们做了全城祭祀的牺牲品。——译者注
[2] 皮兰德娄在《各行其是》——一出握着钥匙的喜剧——中提到了自己的角色。这出戏写的基本都是真实的人，中间突然闯入了几个舞台上的角色，传言说他们要在大厅里扇皮兰德娄的耳光。他们中的一个嚷道："当众嘲笑两个人太可耻了！把两个人的私事当成大家的笑柄！"因此在这部"真人戏"中，皮兰德娄清楚地表明了自己作为爱管闲事的"阿拉佐"的作用。

气，通过将同情转移到受难者身上，他表达了对好事之人的讽刺和轻蔑。

这一模式的戏剧中，皮兰德娄在1917年写成的《是这样，如果你们以为如此》虽不是技巧最娴熟的一部，却是最出名的一部作品。其中"阿拉佐"的领袖是骑士团团长阿加齐，这个小镇军官的哗众取宠得到了家人和邻里、行政长官和警察局长的认可。他们的邻居则是受害者：蓬扎先生和妻子，以及他的岳母弗罗拉夫人。这个家庭不同寻常的表现引起了周围人的好奇。为什么弗罗拉夫人的女儿不允许母亲探望她？邻居们都非常生气，因为蓬扎也拒绝他们进入他的家，哪怕是蓬扎的上司阿加齐。

随着戏剧的进行，蓬扎和弗罗拉夫人的行为被比较对照，谜题变得更复杂了。蓬扎主张，他把岳母挡在门外是为了不让她发疯。按照他的证词，她的女儿因为地震已经去世了，蓬扎已经再婚了；可是弗罗拉夫人发了狂，不愿意相信事实，蓬扎只好顺着她，让她相信女儿还活着。弗罗拉夫人却主张是蓬扎疯了。他以为他的第一任妻子死了，为了迁就他弗罗拉夫人只好让他和女儿再结一次婚。更乱上加乱的是，双方证人都意识到了对方对事件的看法，却还要想方设法地维持对方的幻觉。

与此同时，阿加齐一家和他们的盟友也在忙着探清事情的底细。他们自诩"渴望真相的朝圣者"，实际是"一帮长舌妇"——他们打探秘密、搜集事实，强迫他人对质。只有阿加齐的内弟朗贝托·劳迪西反对干扰他人的生活。蓬扎一家是法尔玛科斯的集团——消极、受难、不自知——劳迪西成了他们的代言人，他是剧中的"厄隆"，每一幕都在他的讥笑声中结束。对劳迪西而言，真相是不可知的，而现实是一场流水席，每个人都可以从桌上任意取用。小丑们还在继续他们的探索和研究，翻阅了各种档案和文件却

依旧迷惑不解，劳迪西确定了事实根本无关紧要，因为他们还是没能让事情比之前更清晰。"哎，我跟你们说，"他坦诚道，"要是你们能搞到死亡证明啊、结婚证明啊之类的，倒也能满足你们那愚蠢的好奇心。不幸的是，你们搞不到的。结果摆在你们面前的还是不变的幻想与现实，而你们这辈子都不可能区分谁是谁。"

最后，唯一能解开谜题的人——蓬扎夫人——出面作证了。她"身披浓浓的哀伤……她的脸上蒙着一层密不透风的黑色面纱"。面纱就是她的面具——不过面纱始终没有落下，面具也始终掩盖着脸孔。蓬扎夫人随即宣布，她既是弗罗拉夫人的女儿，也是蓬扎先生的第二任妻子。他人的要求建构了她："你们认为我是谁，我就是谁。"于她自己，"我什么也不是"。外在的面具会依照观者的眼光而变，脸孔却始终是无法探明的谜题。

埃里克·本特利发现，剧中没有一处暗示了故事的本来面目，剧本反而是对"散播谣言的人、刺探情报的记者和外行的精神分析学家"的控诉——我们还可以加上哭哭啼啼的姐妹、坦率的摄影师、议会的调查员——他们不顾一切地打探别人的隐私。在《是这样》中，秘密只能靠隐藏才能守住。"你们瞧，灾难是必须隐藏的，"蓬扎夫人说，"否则同情是没办法弥补它的。"本特利教授从中得出结论：皮兰德娄相信客观事实的存在。这是很有可能的——但他在下一部作品中反复展现光靠打听是无法掌握事实的，因为事实是永恒变动的，在不同的个体看来皆不同。存在主义的抱怨还只是隐藏在《是这样》的社会讽刺的重重弹幕中。皮兰德娄并没有继续深化他的哲学内涵，而是实践了他的社会反叛的基本意图，可怕的悲剧最终得以化解。他们的隐私权得到了认可，他们的秘密依旧不为闲杂人等所知。法尔玛科斯隐入黑暗中，而"阿拉佐"们迷失在惊异中，被"厄隆"肆意的嘲笑所鞭挞。

295　　《是这样，如果你们以为如此》是对怪诞模式的一次非常传统的实践。它表达了社会性的反叛，它有它的影响力和中肯的地方，但是法尔玛科斯和厄隆间的分裂——受难者和代言人的分裂——显示了皮兰德娄尚未完善他的结构。此外，说教者劳迪西的突出地位显示了早期的皮兰德娄不想用戏剧的方式表现主题，反而是愿意平铺直叙。但是在《亨利四世》（1922）中，皮兰德娄完全摒弃了说教者，将他的思想完美地寓于戏剧比喻中，并且也不再那么关注目瞪口呆的小丑们的社会世界，而更多地关注受害者的存在世界。如今这个世界是相当丰富多彩的，戏剧的中心人物既是法尔玛科斯也是厄隆，既是活生生的人也是言语的化身，既是行动的机制也是思想的源泉。在亨利的角色中，皮兰德娄对生命与形式间的矛盾、身份的模糊性、人反抗时间的反思，以一种奇特却有力的方式得以实现。亨利是皮兰德娄关于面具和脸孔概念的集大成者，同时也体现了皮兰德娄关于永恒的艺术世界的理念（在他的戏剧作品中表述得最详细）。为了将异变的生命固定在有意义的形式中，亨利以演员、艺术家和疯子的面目出现，同时又以极高的智慧反思这三者。

　　这一戏剧的结构是在"哲学的"框架中包含了"历史的"故事，后来成为皮兰德娄作品的基础。历史的线索是这样的：亨利四世（剧中如此称呼他）是一个意大利贵族，生命向他开了个残酷的玩笑。20年前，沉迷演戏的他参加了一场露天演出，扮演被教皇格列高利七世逐出教会、被迫赤脚走回卡诺萨以表忏悔的神圣罗马皇帝。他骑的马绊了腿——后来我们知道是他的情敌蒂托·贝克莱迪从后面刺了马——亨利摔了下来，脑袋撞到了石头上。亨利苏醒

296 后就妄想自己是真正的亨利四世，表演成了他的现实。"我永远也忘不了那个场面，"他的旧情人玛蒂尔黛夫人回忆说，"我们那些浓妆抹盖的脸都吓得变形了，显得非常恐怖；我们吓得傻傻地盯着

他，盯着他脸上吓人的面具，不过那比面具还吓人，是一种癫狂的神态!"面具夺取了脸孔，演员变成了疯子，他与角色间的距离消失了。亨利精神错乱以后，他的侄子卡尔洛·狄·诺里雇人来扮演他的家臣和顾问。之后的 20 年里，他们各自扮演剧中的角色，而主演亨利则不自觉地成了生命的替代品。

但在这 20 年中，只有 12 年亨利是真的疯了，后来他恢复了神智。清醒的同时他也意识到了一件恐怖的事，那就是他的青春一去不复返了。他在长长的睡梦中虚度了生命，如今他苏醒了，头发也花白了，仿佛"一匹饿狼来到一场已经清理完毕的宴席"。他的饥渴难以平息，于是拒绝返回现实，以此来报复时间。他继续扮演他的角色，继续戴着他的面具，"带着最清醒的意识"活在疯狂里。这份意识是他摆在身前的明镜，别人却看不到。曾经演员成了疯子，现在疯子成了演员，起身反抗存在本身。

亨利通过进入历史来冻结时间，以此逃离时间的掌控。他遵循已经写就的、命中注定的情节路线，寻找——就像《驶向拜占庭》中的叶芝——进入永恒世界的回廊。叶芝对生命易变的回应，是凝视一只金鸟在时光永恒的国度里筑了一个金巢；亨利把自己塑造成了固定不变的历史人物，从而平息了他的忧愁和绝望。只要想想 26 岁时的亨利四世，"一切就都定好了，一切就都解决了"，衰老再也不能使亨利恐惧了。他牢牢把握住了永恒的瞬间，如同肖像中身着戏装的青年自己，悬挂在宫殿里年轻的玛蒂尔黛的肖像旁。如今他既在乎戏之内，又出乎戏之外——在冷静的疯狂中保持着异样的清醒——亨利之于生活是全知的存在，他既知过去，又通未来。巧合、意外、偶然——时间的把戏再也不能困扰他了。他可以自由地决定自己的行动，他从短暂进入了永恒，进入了舞蹈继续的静止点。

亨利的叙述在剧中被巧妙地编织在一起，皮兰德娄的好事者们却要对其抽丝剥茧。与"厄隆"亨利相对的"阿拉佐"是一群关心他、想要观察这个"疯子"好治疗他的人：他的旧情人玛蒂尔黛夫人、夫人现在的情人蒂托·贝克莱迪、亨利的侄子卡尔洛·狄·诺里、玛蒂尔黛美丽的女儿芙丽达，以及一个精神病医生迪奥尼西奥·捷诺尼。这些人物都受到亨利和皮兰德娄的嘲讽，而精神病医生是最受讽刺对象。"学识丰富的怪胎"捷诺尼对自己的治疗能力十分自信，而他不过是一个纸上谈兵的庸医——这讽刺了具有专业技能的人——是一个从即兴喜剧中走出来的"医生"。对他而言，亨利无非是一个病例——是一个概念上的客体，而不是一个复杂的人。在皮兰德娄看来，类似这样的标签是对人类灵魂的污蔑。"任何人都可以随心所欲地理解语言，"亨利呼喊道，"如此就形成了舆论！如果有人某天被贴上了一个人人重复的语言标签，比如'疯子''白痴'，那他就大祸临头了。"

　　捷诺尼给亨利贴上了这样的标签，还提议自己和其他人加入他的疯狂中，从而更仔细地观察亨利。因为亨利"只认衣服不认人"，所以他们穿上了当时的服装，加入疯狂的队伍中。每个人都假装是历史上的亨利生命中的某个人物：本笃修士（贝克莱迪）、克卢尼的主教（捷诺尼）、亨利的岳母阿德拉依黛公爵夫人（玛蒂尔黛）。在之后的会面中，玛蒂尔黛和贝克莱迪怀疑亨利认出了他们——他确实认出了他们，但他依旧全心全意地扮演自己的角色。狄·诺里发现，"疯狂让他成了伟大的演员"，但他们还没有一个人真正意识到亨利的表演厉害在什么地方。亨利不仅是在扮演亨利四世，他也在扮演那个扮演肖像中的年轻自己的老亨利四世，由此他渴望解脱。他的毛发已枯，两颊松弛，他在一个角色中又演出了一个角色。面具的增加是为了抵御不断变化的生命形态：

女人想成为男人……老头想变成小伙子（亨利对觐见者们说）……我们坚定不移地相信赋予自己的概念。可是主教大人，当您端正地站着，双手攥着您神圣的道袍时，从您的衣袖里有某种东西滑了出来，就像……就像蛇一样滑溜……而您毫无察觉：这就是生命啊，主教大人！您从不曾经历过这样的事情吗，夫人？在自己身上发现了不一样的自己？难道您始终如一吗？

亨利巧妙地从一个自我变换到另一个，模棱两可地谈论着现实与妄想的阴谋。他愚弄这些闯入者，并将镜子对准了他们。"小丑，小丑！"他轻蔑地啐了口唾沫，"一群任人摆布的小丑！""阿拉佐"观察"厄隆"的同时，"厄隆"也用更加训练有素的眼睛观察着"阿拉佐"。他对他的仆人说道："你不用对我揭穿他们的假面具感到惊讶，因为就是我迫使他们戴上假面，来满足我装疯的嗜好！"很明显"厄隆"是高于其他人的。"阿拉佐"扮演着亨利创造的假面，他们没有自己创造假面的智慧；亨利之所以超越他人，是因为他知道生命是疯狂的，所谓的理智就是对疯狂"视而不见，佯装不知"。因此，皮兰德娄用他哲学的核心矛盾，反转了理智与疯狂的概念。生活在不断变化中的人类不断老去即是疯狂，而亨利"清醒的疯狂"是智慧的最高形式。"这是我的生命！"亨利高喊道，"和你们的生命是不同的啊！你们的生命就是变得衰老……"

"阿拉佐"们试图将逃离到历史中的亨利带回他们的世界，他们的多事再次酿成了苦果。医生把亨利比作一只停在某个时刻的手表，打算用一种"激烈的手段"来恢复他的机能。他把和年轻的玛蒂尔黛相貌一致的芙丽达打扮成肖像中的样子，让她在画框中行动、说话。贝克莱迪警告他，突然让亨利跨越800年的鸿沟也许打

击过大,"你可得用簸子拾捡粉身碎骨的他!"但是刚愎自用的捷诺尼执意要推行他危险的计划。

在最后一幕的开头,王座大厅漆黑一片,演员们已各就各位:活生生的芙丽达和卡洛里·狄·诺里代替了玛蒂尔黛和亨利的肖像。当亨利走进大厅时,芙丽达在黑暗中轻声呼唤他,亨利吓了一大跳,差点晕过去。精神病医生觉得自己没有做错,因为亨利被"治好了"。但是亨利马上就表示他八年前就已经"好了",这"激烈的手段"是愚蠢又鲁莽的瞎胡闹:"您知道吗,大夫,您差一点又让我发疯了?我的上帝啊,竟然让画像说话……"计划着复仇的亨利,告诉人们他决定装疯是为了自暴自弃:"那场永无止境的化装游行中的我们都是不自知的木偶,我们不知不觉就带上了我们所饰演的面具……"

然而生命不顾他的意愿,以不受控制的本能的形式将他再次拉了回来。在芙丽达身上,他发现他的旧情人玛蒂尔黛依旧年轻鲜活。时间摧毁一切,时间又能神奇地恢复它摧毁的东西。他的热情复燃了,过去20年的欺骗与背叛在那一瞬间都消散了。"啊,这简直是奇迹中的奇迹!梦幻在你身上复活了,完完全全地复活了!你原是一幅画像,他们把你变成了活生生的人!"玛蒂尔黛年老色衰,而芙丽达实现了永恒的梦境。亨利第一次无法自制地搂住了芙丽达,"像个疯子一般大笑"。激烈的手段确实刺激了他,最后的结果是戏剧性的。贝克莱迪闯了进来,大喊亨利没有疯,亨利则用剑刺穿了他的身体。"阿拉佐"们惊慌地四下逃窜,贝克莱迪在舞台上奄奄一息,亨利独自和他的家臣们一起思考"逼迫他犯罪的假面生活"。杀人的行为逼着他重返疯子的角色,他只能困守其中。面具遮盖了脸孔,亨利四世的斗篷成了怪物的衣衫。在围绕着他的仆人的保护下,他意识到历史成了他的牢

笼，永恒迷失在了历史曲折的道路中："我们要永远……永远……在一起了！"

《亨利四世》无疑是皮兰德娄的杰作，这部复杂的艺术作品的主题是从行动中自然生发的——既不会离题千里，也不会流于表面，反而得到了流畅且清晰的表达。此外，皮兰德娄在亨利身上找到了完美的"智者替罪羊"——他既要行动又要受苦，既要破坏又要创造，并且他还体现了剧作家对隐私的需求，他想要回避好事之人，因为人只有在美好的幻觉中才能逃避严苛的现实。皮兰德娄还在亨利身上刻画了人类可怕的孤独，人类被包裹在铁做的甲壳中，无法认识他人，也无法同他人交流。皮兰德娄的亨利和布莱希特的《城市丛林》中的史林克一样，眼睁睁看着饥渴的人们冰冷地注视着彼此：

> 我不指望你们像我一样（他对他的家臣们说），思索这样一件令人恐惧、逼人发狂的事：当你们站在另外一个人旁边，注视着他的眼睛的时候——就像我有一天注视着某人的眼睛——你们仿佛是站在一扇大门前的乞丐，而这扇门绝不会向你们敞开；里面的人是你们永远无法了解的，他在一个你们进不去的、完全不同的世界里。

剧作家在舞台指导中说，这"不是他一个人的悲哀，是每一个人的悲哀"，完美地诠释了他对存在的不满，而这正是他的哲学和戏剧的源泉。在《亨利四世》中，皮兰德娄终于将理智转变成了情感，将存在主义的反叛转变成了意蕴丰富、引人入胜的戏剧。

《亨利四世》的意义还体现在它道出了皮兰德娄的艺术观——这些观点构成了另一批重要作品的基础。尽管皮兰德娄提出了演员

和艺术家具有的某些特征，实际上他很多的人物就是演员和艺术家，而且自觉地反思他们所扮演的角色的内涵。皮兰德娄的关注点不在表演而在表演的过程，通过进行表演的人来对其做分析。在他相对保守的戏剧中，皮兰德娄想象人在观察自己的生活；在他相对实验性的戏剧中，皮兰德娄想象演员观察自己的表演，艺术家观察自己的创作——镜子成了剧场中的关键道具。其实，皮兰德娄的艺术观是他的面具与脸孔概念的延伸。当人"自我构建"，将面具戴在不断变化的人格之上时，他和新身份的关系与艺术家和艺术的关系是一致的——因为艺术是艺术家的"构建"，是他加诸混乱生命的形式。不管是哪一种情况，构建都是出于人类对秩序的需要。

不过在上述两种情况中，皮兰德娄对产出结果的态度都是分裂的。创作艺术作品和面具既是受限的，又是自由的。艺术高于生活，因为它有目的、有意义、有组织——幻觉比现实更深沉。而艺术又低于生活，因为它无法捕捉易变、无形的存在。因此艺术作品是美好的幻觉，是有序的想象——它比生活更和谐，但依旧是谎言。当皮兰德娄认为人世难以忍受时，他就逃入无尽的艺术世界；而当他觉得固定不变的艺术难以忍受时，他又渴望进入自然生命。结果，剧作家徘徊在唯美主义与现实主义、对恒久的思念和对变革的期望之间，并且这份矛盾从未在他的作品中得到解决。[1] 不过，皮兰德娄的戏剧依旧不是要宣扬概念，而是建立在概念的矛盾之上的——正如他在《六个寻找剧作家的角色》的前言里所说：

[1] 皮兰德娄对形式的狂念导致了他对法西斯主义的向往（他为了支持墨索里尼在埃塞俄比亚的战争，竟熔掉了自己的诺贝尔奖牌！）。与所有独裁的意识形态一样，法西斯主义代表了一种僵化的秩序，强调必然和确定性。但是考虑到皮兰德娄同样向往变化，并且厌恶用以政治宣传的艺术，我很难相信他的政治立场是非常坚定的。

"生命（总是不断变换）和形式（固定不变的）间悲剧性的冲突是命中注定的。"

由此我们可以清楚地看到，皮兰德娄的救世反叛产生了怎样的存在主义后果。生命和形式的矛盾，实际就是生与死的矛盾。皮兰德娄对形式的要求其实是一种死亡愿景，他也说形式的固定就是死亡，他的艺术和哲学一样是对生命的否定。然而，他对艺术的不满源自对生命的肯定，因为他想要抓住难以捉摸的存在。只有一位艺术家能创作出活生生的事物，那就是上帝。"只有上帝，"他在《拉撒路》中说，"能召唤死亡。"皮兰德娄的救世冲动让他渴望成为神，创造出活生生的艺术品，而存在主义的畏惧又让他对神圣的创造不抱希望。

因此，皮兰德娄戏剧中的艺术家的痛苦在于他们虽然天赋异禀，却依然不足以创造生命，而创造艺术形式即死亡与毁灭。比如在《戴安娜与突达》中，老雕刻家吉翁卡诺打碎了他所有的雕塑，因为他在老去变形，而雕像们却始终如一。他要求年轻的同行西里奥·多斯为他年轻貌美的模特突达塑像，"照她现在的模样雕！她正在生命中战栗呢，她害怕永无止息的变化"！但是西里奥认为艺术不能等同于生命。他将无人知晓的突达变成了天下闻名的塑像——"伫立在那里的……就是艺术的功能"。然而忧郁的吉翁卡诺忍不住说道："还有死亡！当我们在床上或是土里僵死成冰冷的尸体时，死亡就给我们每个人塑了像。"死亡确实给《飞黄腾达时》中的老作家塑了像，他在我们眼前僵硬石化，他的话语刻在了大理石上——艺术作品和"名人"一样，都是石头做的死物。

当皮兰德娄的救世主义占主导地位时，他又转向了它的对立面——艺术家的作品高于上帝的作品，因为艺术不像人，它是永恒的："一切活着的生命都有形式并且都将死亡——只有艺术品是永

存的,因为它就是形式。"皮兰德娄这是在玩文字游戏,他早就把形式的僵硬同死亡的僵硬等同起来了,不过他还在高呼他的作用,宣布艺术家的神圣性。他一般是比较低调的,只会说艺术家高于普通人,原因是他们更清楚自身,他们即是"厄隆"。比如在《寻找自我》中,另一种类型的艺术家——这次是位女演员——在寻找自己的本质特性时,发现它就在她的艺术中。女演员"活在"她的镜子前,接受了镜中映出的各种形象。她在观众面前戴上戏剧的假面,从中她找到真正的自己:"只有自己创造出的自己才是真实的,如此才能发现真正的自己!"也就是说,艺术家之所以高于他人,在于他知道自己戴了面具,而创造的行为——就像亨利再现了历史——成了高尚的反叛行为。

矛盾的层次是多样的,皮兰德娄的正反论亦是如此,只有作为根基的冲突是一以贯之的。生命和形式注定相悖,人类难以和二者达成妥协。我认为,皮兰德娄想要和二者妥协的愿望说明了他为何投身戏剧:因为在所有的文学形式中,只有戏剧艺术将无序和偶然同有序和必然结合起来。在演员、观众、剧本的相互影响下,生命和形式实现了融合。戏剧艺术的鲜活本质还进一步体现在它的即时性上。"他说"和"她说"的小说记录了已经说出的话语,是有关过去的故事;戏剧则发生在当下,说话人和话语是不可分割的。如果一切写下来的东西都是固定的、僵死的,文学人物都像叶芝的《炼狱》中的形象一样的话——他们的苦难注定永生永世地循环往复[1]——

[1] 皮兰德娄在《六个寻找剧作家的角色》的前言中说,文学人物被迫一直重复他们的行为,每次都好像是第一次这么做:"因此每当我们翻开书,我们都会看到弗兰切斯卡活了过来,向但丁坦白她甜蜜的罪状。如果把这一段连续看上千百遍,同样的话弗兰切斯卡就会声情并茂地连续说上千百遍,但丁每次听了都会晕厥。"在叶芝的戏剧中,死者哪怕已经意识到了他们行为的后果,也还是要通过不断重演他们的命运来洗脱罪孽。

那么舞台上呈现的一切就注定是偶然的、短暂的、易变的，演员保证了它们永远是常新的。

在皮兰德娄看来，戏剧角色只有通过演员演出来才是活生生的，行动等待着注入生命，情感等待着接收指示。《六个寻找剧作家的角色》中的父亲对演员们说道："我们只想附在……你们身上生存一阵子。"因为演员只能模仿角色（即戴着他的面具），所以戏剧表演必然会歪曲剧作家的理念，而《六个寻找剧作家的角色》的大部分笑料就出自六个角色的真实和演员们的做作间的不协调。然而，演员虽然会歪曲角色，但他也是必不可少的——只有演员能让角色活过来。这种对艺术生命的热爱解释了皮兰德娄为何喜爱即兴表演。相比剧作家的写作，演员的即兴表演充满活力，是即时的和自发的。从理论上说，当戏剧自发地从演员的想象中诞生时，它才达到了理想的圆满之境。

因此，《今夜我们即兴演出》中的导演辛克福斯高兴地宣布，他完全抹去了剧作家的存在："剧场里再也没有作家的事了。"他的演员们只从皮兰德娄那里抽出了一个简短概括的情节，按照意大利即兴喜剧的传统即兴表演各自的角色，用他们自己创造的面具替代了原来的老面具。头发旺盛、身材矮小但专制的辛克福斯，既讽刺了专横的莱因哈特式的导演，同时又作为皮兰德娄的说教者阐述了剧作家的理论。辛克福斯一边反复重申"完成的艺术作品永远被固定在不变的形式中"，一边又说"生命既要动又要静"，从而进一步说明："女士们先生们，只有当活生生的我们让形式再次变化时，被固定其中的艺术才能活过来，才能变化、才能行动。"这也道出了戏剧与其他文学形式的本质区别："它既是艺术，也是生活。它是创作，但不是恒久不变的创作。它是瞬间的事物，是奇迹，是会动的雕塑。"

以此理论为基础，活牛牛的演员们即兴表演戏剧，自由地进出角色、评论角色，甚至向导演表示不满（"没人能导演生活"）——直到最后他们完全陷入角色中，并且演出了意想不到的结局。在剧场中什么都有可能发生，艺术的模式会被生活的意外所打破。因而在《各行其是》中，戏剧甚至都没有演完，因为舞台上的角色对应了台下真实的观众。他们被这出喜剧激怒了，于是攻击了剧作家和演员，结束了这场戏。对皮兰德娄来说，情节和人物已经完全服从于戏剧的进程，因为进程就是生活本身。他的理论是大胆的，但皮兰德娄还没有足够的勇气把它付诸实践。在皮兰德娄的戏剧中，剧作家依然存在。演员们的"即兴表演"都是事先写好的，观众也事先安排好了，台词也都写好了。只有剧作家消失了，生活和艺术间的矛盾才能得以解决，但是皮兰德娄无法放弃对自己作品的掌控。他依然沉迷于救世主义，想要创造出有机的艺术——在人赋予的形式中不断变化的艺术——皮兰德娄拒绝为了达成神的功能而退出戏剧。

吉翁卡诺因为不能雕出行动的塑像而痛苦万分，于是摧毁了他的艺术；皮兰德娄很痛苦，但他也是勇往直前的。他继续了他的创作，最终产出了"剧中剧三部曲"。《六个寻找剧作家的角色》（1921）、《各行其是》（1924）和《今夜我们即兴演出》（1930）分别写于剧作家创作的不同阶段，皮兰德娄希望在三部作品中，用艺术作品和现实将传统的人工戏剧重铸成活的戏剧，通过跨越艺术与生活的边界来打破传统的舞台范式。在三部作品中，现实主义戏剧的幻觉——演员假装自己是真实的人，帆布和木料搭建出了实际的场景，刻意营造的事件被设计成好像真的一样——再也派不上用场了。现在舞台就是舞台，演员就是演员，就连以前自愿搁置怀疑、保持安静坐在下面的半透明的观众，也被带入了戏剧行动，参与到

戏剧的进程中。至于第四堵墙，它的虚构性已完全被打破——除了空间，再也没有什么能将观众同舞台分离开来了，而随着演员加入观众、观众走上舞台，就连空间偶尔都会消失不见。皮兰德娄原来在保守的剧作中消解了现实，现在他消解了舞台的现实。他过去控诉社会群体的窥视和打探，现在他抨击戏剧是专为窥探的消遣。在皮兰德娄看来，为了满足窥视欲而设计的第四堵墙非要拆掉不可。

皮兰德娄的实验戏剧就是按照他的理论逻辑推进的。他不满于仅仅在舞台上再现真实，他有些居高临下地认为这是"历史作家"的功能。既然现实是密不透光的丛林，那么亚里士多德的模仿于他而言就是无用且蛮横的。别说再现，人连知晓不可知之物都做不到。还是当"哲学作家"好，强调个人对现实的观感，让艺术作品浸润在"特有的生命感"中。这听上去很柏拉图，皮兰德娄也确实出于柏拉图式的理性而排斥写实艺术。现实不在于客观物质而在于意识，艺术只能是"模仿的模仿"，中间隔了两层。不过皮兰德娄对山洞中的阴影的担忧是高度主观的。他在采访中对多米尼克·维托里奥说："要模仿前人的模式，就是要摒弃自我，就必须躲在这种范式之后。因此最好是写自己的感受、自己的生活。"皮兰德娄虽然想要确立自我、从模式后面走出来，但这不及他想让模式自发形成生命的形式的愿望来得强烈。可惜他作为作家实在太主观、太浪漫、太热情，因而不会放松对事件的把控而任其发展。

我们已经看到，上述原因是如何迫使他写作即兴表演的。同样，尽管皮兰德娄激烈地抨击舞台幻觉，但他并不能摒弃它。剧中剧三部曲里的演员们不再假装自己是所扮演的角色，而是假装他们是演员——是皮兰德娄在想象中创造出的演员。比如在《六个寻找剧作家的角色》中，戏剧动作是空荡荡的剧场里的一次排练，而排练实际就是演出，"空荡荡的剧场"里坐满了买票来看戏的观众。

可以说，这几部戏中的任何一个自发行为都是剧作家精心安排的。多半在这种情况下，皮兰德娄打破了某个传统，又代之以另一种传统。

这种传统也许是他不自觉地从伊丽莎白时代的戏剧中借鉴来的，毕竟皮兰德娄的实验戏剧是在戏中戏的模式上建立起来的。它内在的行动是"历史的"，外在的行动则是"哲学的"，两者都是剧作家想象力的产物。皮兰德娄在他比较保守的戏剧中更倾向于这一结构：比如亨利的化装表演就是一场戏中戏。不过现在他想要制造出的幻觉，其外在动作由演员、导演和观众即兴表演，只有内在动作才是事先编排好的故事。皮兰德娄在打破内外戏剧的壁垒上，比他的前辈们走得更远，但他运用传统的目的和伊丽莎白时代的剧作家如出一辙，都是为了进行戏剧之外的评论和批评。因此，皮兰德娄没有打破幻觉，他只是制造了更多的幻觉。他虽然轻视模仿，可少了它又不行。在他的实验戏剧中，理论和实践没能达到统一，思想和行动也未能融为一体。和其他反叛的戏剧家不同，皮兰德娄始终没能决定自己进入作品的深度要达到何种程度为好。救世主义的渴望和存在主义的需要将他撕裂，他浪漫的自我被自身的矛盾劈成两半。

不过，皮兰德娄对传统现实主义的欺骗性和观众被动接受的麻醉效应的抨击，对后来的实验戏剧产生了革命性的影响。就算他没能解决生命和形式的问题，他的三部曲的每一部都探索了问题的不同侧面。《六个寻找剧作家的角色》审视了虚构的角色和扮演他们的演员间的矛盾；《各行其是》反思了舞台角色和作为原型的真实人物间的矛盾；《今夜我们即兴演出》则关注了想要独立自主的演员和总是干涉他们的导演间的矛盾。在每部戏中，皮兰德娄不仅保留了戏中戏的模式，还保留了痛苦的"厄隆"或"法尔玛科斯"被

多事的"阿拉佐"团团围住的模式。在《各行其是》中，人物关系和以前的作品是一致的。舞台角色（阿拉佐）肆意折磨他们所对应的真实人物（法尔玛科斯），他们戴上面具，让痛苦的秘密暴露在光天化日之下。[1] 但是在另外两部戏中，人物关系颠倒了过来——痛苦的角色急于曝光他们的秘密，"阿拉佐"则成了实现这一目标的阻碍。因此在《六个寻找剧作家的角色》中，六个角色（既是厄隆又是法尔玛科斯）试着说服演员和经理（阿拉佐）公开他们虚构的私生活；在《今夜我们即兴演出》中，演员们（厄隆）为了反映角色（法尔玛科斯）的内在灵魂，最后不得不把导演（阿拉佐）扔出了剧场。在三部曲中，厄隆、法尔玛科斯和阿拉佐之间的矛盾不再表达社会性的观点，而是展现了舞台上不同层次的现实。

《六个寻找剧作家的角色》既是三部曲的第一部，也是最有影响力的一部。它的结构之复杂，使得缜密的思维结构和惊人的戏剧性得以共存。和另外两部戏一样，这部作品也是由"哲学的"外部动作和"历史的"内部动作构成，不同的是戏剧整体虽是完整的，戏中戏却没有完成——《六个寻找剧作家的角色》的副标题是"未完成的剧本"。正如皮兰德娄在前言中告诉我们的那样，他刻画这一家六口人是为了写一部"波澜壮阔的小说"，但未能用叙述的手法明确地讲出"历史的"故事，于是他决定放弃他们。然而这六个

[1] 这部戏的模式是非常复杂的，因为"法尔玛科斯"既存在于内部动作，又存在于外部动作。在戏中戏里，迪莉娅·莫雷诺和米歇尔·洛卡苦于被其他的角色刺探、揣测。在大厅里发生的动作中，莫雷诺夫人和努提男爵——他们是虚构角色的原型——苦于舞台对他们的歪曲。然而结局是讽刺的，真实的人物发现他们彼此的行为和舞台角色如出一辙，他们害怕看到各自在镜中清晰的模样。

角色拒绝接受他们的命运："他们诞生后想要继续活下去。"他们现在独立于作家的意志之外——一些人穿上丧服，沐浴在怪异的冷光中——他们来到这群演员和经理面前，而这帮人正在空荡荡的剧场里排练皮兰德娄的《游戏规则》。角色是破碎的、不完整的——他们一半活在虚构的世界中，一半还在皮兰德娄理念的子宫中——他们在寻找另一个剧作家来完成他们。为此，他们向经理和演员们介绍自己。后面的戏设计成了即兴的表演——不分幕也不分场，幕间中断也完全是随机的，一会儿是经理要和角色们协商，一会儿是幕布意外落了下来。

虚构的角色和现实的演员间的关系变得非常复杂，弗朗西斯·弗格森认为，这部戏的冲突有两条不同的发展路线。一方面，角色和剧院的人发生了摩擦，因为这些人一开始不相信他们的故事，而后又觉得太淫秽了，不能搬上舞台，最后通过模仿歪曲了他们的故事。另一方面，角色之间也有斗争，因为他们彼此厌恶，同时又被相互间的仇恨绑在了一起。当角色们的正剧被演员们的喜剧打断时，两条平行的矛盾线开始相交、冲突，这种悲喜交加便创造出了怪诞的氛围。此外，角色还会就故事的细节彼此争吵，第一幕差不多就是在厘清"历史"叙述暧昧的轮廓中开始的。

剧作家只写了两场戏：一场是在帕奇夫人的服装店里，一场是在父亲的花园里。剩下的部分虽然想好了但是没有写下来，因此便任由角色们解释了。概括地说，写好的场景就是形式（固定不变的），而未写就的背景材料就是生命（不断变化的）。两种要素合在一起就组成了既有形式又有生命的"书"。"书"构成了角色，并且只能从角色身上看出来。这在皮兰德娄看来，就是会动的雕像，他虚构的创造物生发出了自己的存在。除了母亲没有意识到自己是"角色"，而小男孩、小女孩都不说话以外，其他角色都超出了剧作

家赋予他们的形式，可以对生命进行反思。他们遵循皮兰德娄的典型模式，既受苦又在思考自己所受的苦；他们自己在表演，又在看着自己表演，就像在照镜子。他们是已经写好的角色，他们"生动地重复即时的"行动，也因此他们只能可悲地后知后觉他们的炼狱将以何种方式来临。

六个角色当中最有思想性的是父亲，他扮演了皮兰德娄富有哲思的"说教者"。正是他负责在第一幕中叙述"历史的"往事，也就是进行说明。从父亲的叙述和继女生气的修正中，我们得知事情是这样的：父亲的婚姻门不当户不对——他娶了一个卑贱无知的女子，因为她怀了他的孩子。一开始她的单纯吸引了他，不过很快他就厌烦了。当他发现自己的秘书爱上了妻子，而妻子似有回应时，他把他俩一起打发走了——他说他是出于"实验的狂热"，想要超越传统的道德。父亲明白这只是托词，是他为了掩盖自己真实动机而制造的自我安慰的假象，而继女对父亲想要"揭示人的兽性，然后又去保全它、姑息它"感到不以为然。但无论动机为何，父亲都逼着母亲抛弃了她两岁的儿子，被剥夺了母爱的儿子长成了目中无人、铁石心肠的人。

当母亲和她的情人生下三个私生子后——继女、小男孩、小女孩——父亲开始对这个家庭产生了兴趣，并且到他们所在的城市去观察小时候的继女。很多年过去了，父亲失去了他们的消息，并且不知道他们回到了他所在的城市。情人死后，母亲穷困潦倒，她四处寻找工作，最后在帕奇夫人的服装店里做起了裁缝。帕奇夫人其实是个老鸨，她雇用母亲是因为她想要继女加入她的妓院。母亲不知道她成功了。当父亲光顾妓院时，他不知道来的是自己的继女。母亲的尖叫声"及时"地（父亲的说法），或者说"差一点来不及"（继女的说法）打断了他们的情事。以上是两场戏中的第一场。第

二场发生在父亲不顾儿子的意愿,把母亲一家人带回自己的房子之后。母亲因为儿子的嫌弃痛苦不堪,继女嘲笑父亲的罪孽,小男孩被辱为受恩的乞丐。这些情感制造了危机,这一场在"小女孩的死,小男孩的悲剧,大女儿的出逃"中结束。这两场戏都没有在第一幕中演出来,不过就是个故事梗概;在这一幕的结尾,经理决定把这个故事编成戏剧。

第二幕专门表现了帕奇夫人服装店里的一场。首先是相关的角色表演,然后由演员来扮演他们。对"假装严肃地演戏"的演员来说,表演是一场游戏,可对迫切的角色来说,表演是难以抑制的冲动:戏剧是他们的生命。因此,虽然父亲和妓女都想演这一场——父亲要脱罪和忏悔,继女要羞辱父亲——母亲却执意不肯演出,目的是保全他们的隐私和名声。不过他们其实是没有选择的——这一场已经写好了。当经理把零散的场景拼在一起时,第七个角色帕奇夫人突然出现了。她"被她经营的商品所吸引",在继女耳边小声指示她,于是父亲和继女重演了他们的耻辱和折磨的来源。

这场戏被演员肆意修改和删减,反映了皮兰德娄对舞台强烈的不满。按父亲的话来说,演员出借他们的身形给"比呼吸空气、穿着衣服的人更有生命力的事物:也许不太现实,可是更真实!"虽然这些"有生命力的事物"离开了剧院就不能呼吸,但是剧院不仅没能让它们更现实,也没能让它们更真实。在面对过于激烈的场面时,经理喊道:"适当的真实就够了,不要过头了!"他要考虑批评家和观众的感受,剧院的缺陷在于社会上的人不愿意面对令人不快的现实。虚荣的明星、图方便的制作人、考虑商业性的导演、胆小如鼠的观众——他们是笼罩在剧作家的意图和剧场表现之上的阴影,随着造作的戏剧场景不断延伸。

然而,这限制的不仅是剧院的可能性,在更深层的意义上,它

使剧作家的想象无法得以实现,并且无法捕捉现实的情感。帕奇夫人的耳语是听不见的,因为"这不是能大声说出口的事情"——私人间的对话不关观众的事。同样,演员也无法参透角色隐秘的内心,因为人的自我是模糊不可辨的。对话则是加诸在理解上的又一道障碍:

> 事情就坏在这里!坏在说话上(父亲大声说)!我们每个人都有一个内心世界,都有一个自己特殊的内心世界。假如我说话时掺进了我心里对事物的意义和价值的看法,而听话的人依旧用他心里所想的意义和价值加以理解,我们怎么能够互相了解呢?我们自以为了解,其实根本就不了解。

和亨利四世一样,每个人都是他人门前的乞丐,话语让大门永不敞开。经理既不想也不能跨越这一鸿沟,于是他把这场发生在服装店里淫秽的乱伦事件,改编成了男主角和女主角之间浪漫优美的谈情说爱。此时此刻,父亲才明白剧作家为何抛弃他们——他对剧院的守旧感到厌恶。

如果说第二幕体现了皮兰德娄对舞台的讽刺,那么第三幕就是肯定了戏剧艺术比生活更"真实"。父亲指责经理"打着庸俗的事实旗号来诋毁真实,而舞台本身的魔力就招致了真实的形成"。他不仅进一步展现了角色比演员更真实,还说明了他们比活生生的人更真实。父亲告诉质疑他的经理,虚构的角色有自知之明,他有属于"自己的生命",他的世界是固定的——正因如此,他是"有名之辈"。但是人类——比如经理——"只是'无名之辈'":

> 我们不变，不会变，不能变成另一种样子，因为我们被固定成了永远不变的实体。这很可怕！在接近我们这样不变的实体时，您会发抖！您不要太信赖自己的实体，那不过是天天变化的虚幻，根据你的处境、你的意志和你的感觉一天一个样，何况操纵它的理智也是每天一变样……谁知道怎么回事？……生命的喜剧永不停息地表演着虚幻的实体……

争论到此开始千篇一律，我们也不禁和经理一样，对父亲喋喋不休又空洞的"哲理"感到不耐烦了。不过角色们的动机还没有被充分考量，父亲则纠正道："人不可能那么理智，也不会在受罪的时候反思自己，因为他会急于弄清自己遭罪的理由，想知道谁是罪魁祸首，还有他是否应该受这份罪。"父亲那哈姆雷特般的苦难强化了他的内省，如同戏剧的历史线强调了它的哲学线。虽然大部分的争论都显得多余，但它让戏剧超出了实体的剧院，进入了存在的剧场。

《六个寻找剧作家的角色》在情节剧的突发事件中落幕，留下了许许多多尚未解决的疑问。在草草布置的花园场景中，不怎么开口的角色该上场了。母亲为了亲近儿子，终于决定出演，但儿子却断然拒绝参演。他害怕且耻于"活在一面不仅凝聚着我们本来的形象，还反映出我们装模作样的怪相的镜子前"，他说自己是一部未完成的戏剧里的一个"不现实的角色"，他遵照剧作家的意愿拒绝登台。然而戏剧的进程一如既往地前进。小女孩跌入水池淹死了，小男孩只是惊恐地瞪着，然后掏出手枪自杀了。这个场景暗示了继女要逃离她的原生家庭，父亲、母亲、儿子被"永恒的孤独"联系在一起，而彼此之间仍是陌生人。

自杀在剧场里引起了一片混乱。小男孩了无生气地躺在地上，究竟是真死了，还是假装自杀？当演员把小男孩的尸体搬离舞台时，父亲坚持说："是真的，真的，先生们！"经理被表面的真实和真实的表面搅得心烦意乱，只好厌倦地放弃，并且在一片嘈杂声中落下了大幕。戏剧的结尾倒是暗示了皮兰德娄为何不完成"历史"动作的另一个原因：它太戏剧性了，令人难以信服。但是通过把这一动作限制在剧院的范围内，他得以创造出紧张悬疑的哲学剧，来描写舞台、艺术和现实蒙骗人们的诡计。

皮兰德娄最有独创性的成就是他的实验戏剧，其次是将创作活动戏剧化。就算他没能创造出会动的雕像，他也创造出了具有鲜明艺术家特征的雕像，这本身既是他的作品，同时也表现了创作的过程。脸孔和面具的概念，为艺术家和作品间的新关系奠定了基础。因而，皮兰德娄完成了易卜生和斯特林堡开创的浪漫内化的进程。易卜生虽然对人格有各种各样的理想，但他仍然相信存在人人可知的外在真实，契诃夫、布莱希特和萧伯纳也不外于此。斯特林堡对此比较怀疑，但他也相信天才的诗人和先知可以把握部分的真实。至于皮兰德娄，他认为客观真实是不存在的，只有主观思维制造出的幻觉才能为人把握。皮兰德娄之后，再无戏剧家能像过去一样确信真实了。在皮兰德娄的戏剧中，救世主义的冲动尚未得到充分的发展，就在怀疑和不安中消磨殆尽了。

皮兰德娄之后涌现了许多艺术技巧更精湛的剧作家，但是没有皮兰德娄他们也不可能成就自身：皮兰德娄对20世纪戏剧的影响是不可估量的。他对存在本质的焦虑启迪了萨特和加缪；他对人格破碎和人类孤独的探查启迪了塞缪尔·贝克特；他与语言、理论、概念和集体思维的不懈斗争启迪了尤金·尤内斯库；他对真实与幻觉间矛盾的处理启迪了尤金·奥尼尔（包括后来的哈罗德·品特以

及爱德华·阿尔比）；他在剧场中的实验启迪了一大批实验戏剧家，包括桑顿·怀尔德和杰克·盖尔伯；他所采用的演员和角色间的相互影响启迪了让·阿努伊；他对公众面具和个人脸孔之间的张力的看法启迪了让·季洛杜；他对人作为角色扮演动物的概念启迪了让·热内。以上的名单还只是一部分，但也足够显示皮兰德娄孕育了我们这个时代的戏剧。或许正因如此，留在史册上的他会是一个伟大的理论家而非实践家。然而他也写下了不少非凡的戏剧，直到今天也毫不逊色。他深沉的存在主义反叛，始终回响着悲痛的曲调。"作为一个人，"他自言自语道，"我想要告诉其他人，我一心想要报复自己的降生。"

八　尤金·奥尼尔

当对尤金·奥尼尔的质疑逐渐尘埃落定时，当我们的兴趣从个人转向艺术时，我们逐渐认识到奥尼尔晚期的剧作才最令人印象深刻。早期的作品也并非一无是处，只是它们尚有瑕疵。有些作品的场景富有冲击力，有些作品的主题很有意思，有些则是完全靠剧作家的意志来推动。然而，奥尼尔在《啊，荒野！》前的大量剧作，就像是为了写作更好的作品而信手涂鸦的草稿，即便偶尔有像《毛猿》《上帝的儿女都有翅膀》《榆树下的欲望》这样反响不错的作品，和后期的作品比起来它们依旧缺乏连贯性，充满了牵强附会和拙劣的实验手法。没有哪一位重要的戏剧家，包括萧伯纳在内，能写出这么多二流的作品。

因此，评论奥尼尔的一个重要任务，就是要说明早期作品和晚期作品在风格和质量上为何有如此明显的差别。有些人很有可能从外在条件入手，探索奥尼尔的写作才能如何开花结果。如果一个剧作家原先的天赋之花就是枯萎的，那么文化的水土如何肥沃也不可能助他成长为严肃的艺术家。奥尼尔声名鹊起的20世纪二三十年代，正是美国开始摒弃庸俗、崇拜文化的时期。当时美国人对文化的狂热，很大程度上取决于文学的外沿，也就是取决于艺术家的人格而非艺术的内涵。卷入这场内容空洞的仪式中的小说家和诗人发现，他们担任的是牧师的角色，而不是创造性的艺术家。尤其是奥尼尔，他的身份更有引导性，因为他不幸成了全国舞台上第一个满

腔热血的戏剧家。乔治·让·内森写道,奥尼尔"孤身一人,在美国戏剧荒凉、泥泞、黏稠的荒野沼泽中艰难跋涉,凭着一己之力绽放出了一朵前所未见的莲花"。内森先生偶尔也不得不承认,这朵莲花有时像朵菜花。但是对大多数饥渴的批评家和文化消费者来说,他们不在乎戏剧作品的质量,他们只在乎它是不是鸿篇巨制,因此奥尼尔不仅是可以和易卜生、斯特林堡、萧伯纳相提并论的本土戏剧大师,还能与埃斯库罗斯、欧里庇得斯、莎士比亚一较高下。

从表面上看,奥尼尔非常符合人们所期待的模样。这个忧郁深沉的人一生充满了不幸,他完美地将感伤诗人和强壮的酒吧斗士融于一身。他早年作为海员、淘金者和流浪汉的经历,更使全国人民坚信只有阅历丰富的艺术家才能写出真实的生活。此外,奥尼尔还拥有 F. 司各特·菲茨杰拉德赋予盖茨比的抱负,他"来自他对自己的柏拉图式的理念"。奥尼尔深受美国人好大喜功的感染,他的抱负不仅是雄心,简直是野心了:他决心成为名留青史的传奇人物,不成功便成仁。为了把自希腊以来整个戏剧文学的发展压缩进他自己的写作生涯,他效仿了世上所有雄心勃勃的剧作家——他们的影响越是广泛,就越是能激起奥尼尔的竞争心。他那长度不断增加的戏剧,以及公开的狂妄言论,都显示出了他想要产生的影响范围。《悲悼》的演出要花整整三天,他称其"有可能成为现代戏剧能企及的最宏大的思想和戏剧概念——至少目前是最宏大的!"至于他没有完成的 11 幕组剧《鸿篇大作》,他创作它是为了"产生比我所知的任何一部小说还要广泛的影响……它要有《战争与和平》那样的格局"。在他创作生涯的此时此刻,奥尼尔和他的观众们一样,都被文学的外延所吸引,并且为了提高自己的声誉而和其他的作家进行角力。但是对奥尼尔的观众来说,野心和成就几乎是等同

的。在他有机会熟练掌握技巧和反思他的艺术之前,他就已经跻身世界戏剧大师的行列中了。

正因如此,下一代的批评家——弗朗西斯·弗格森、莱昂内尔·特里宁、埃里克·本特利——难免要细数奥尼尔作为思想家、艺术家和百老汇英雄的各种不足之处。通过更加严苛的审视,奥尼尔的拥护者们身上的乐观品质如今成了造作的作家和二流思想的标志。随着这股批评风潮的席卷,文学的风向也跟着改变了,奥尼尔的声誉一落千丈。虽然他在1936年获得了诺贝尔奖,但是他的名声每况愈下,直到他1953年去世。讽刺的是,在那段黑暗的岁月里,奥尼尔才开始了真正的成长。以前,他吹嘘自己拥有"直面万劫不复的失败的胆量";现在,他拥有了不为成败所动的胆量。他在沉默中变得成熟,强烈的写作冲动和深沉的艺术诚实激励着他,他开始创作真正的现代戏剧的大师之作。这些作品大部分没能在他生前出版或演出,有些还是剧作家自己要求的。奥尼尔禁止演出《长夜漫漫路迢迢》,因为他想要保护他的家庭秘密远离公众视野,不过奥尼尔之所以不想让作品登上舞台,显然是受到了《送冰的人来了》和《月照不幸人》的不良反响的影响。前者在百老汇没能得到认可,后者甚至都没能在纽约上演。公众和评论家已经找到了新的偶像(那一年的剧评奖没有颁给《送冰的人来了》,而是颁给了阿瑟·米勒老套的社会抗议剧《都是我的儿子》),于是他们开始瞧不起奥尼尔——如果他们还想得起他的话。直到1956年人们才重新正视他,那时《送冰的人来了》成功回归,第一版百老汇的《长夜漫漫路迢迢》为他带来了极高的身后荣誉,很快他稍次的作品都被挖了出来,好供人们不假思索地赞颂。

奥尼尔的创作可以分为两个阶段,其间不仅他在主流文化中的地位发生了变化,他的风格、主题、形式和立场也改变了。第一阶

段自《格伦凯恩号》组剧（1913—1916）起，至《无穷的岁月》（1932—1933）止，其旨趣在于历史而非艺术：我会概括地论述这些戏剧，以此说明早期的奥尼尔与反叛戏剧的联系。第二阶段从过渡的戏剧《啊，荒野！》（1932）开始，包括《诗人的气质》（1935—1942）和未完成的《更庄严的大厦》（1939—1941），以及《送冰的人来了》（1939）、《长夜漫漫路迢迢》（1939—1941）、《月照不幸人》（1943）。虽然以上作品都有艺术的旨趣，但在我看来，《送冰的人来了》和《长夜漫漫路迢迢》更是艺术的杰作：我将重点分析这两部作品，以展示奥尼尔从自己的苦痛中抽绎出的高度个人化的反叛。通过比较奥尼尔戏剧的两个阶段，以此揭示奥尼尔从在意反响、鹦鹉学舌的伪艺术家到独具慧眼的悲剧大师的发展历程。

除开那些影响不大、形式相对传统的独幕海洋剧，奥尼尔早期的戏剧接近表现主义戏剧，都具有象征性的结构和救世的艺术立场。不得不说，奥尼尔借来的表现主义和救世主义外衣虽然华丽，却根本不合身。奥尼尔开始写作的时候，反叛的戏剧已经在每一个国家都开展了运动，只有美国剧坛还在演着费奇、布希科和贝拉斯科的佳构剧。因此，这块大陆上的戏剧富含未经开采的矿藏，而意识到它的潜力的奥尼尔则成了第一个挖掘它的戏剧家。在普洛文斯顿剧团的帮助下，他让美国人认识了欧洲戏剧，就像萧伯纳和独立剧院让英国人认识了欧洲戏剧。

起先，奥尼尔被看作无师自通的天才，但是他早期的作品明显是出自有学识的人之手，较之生活记录更接近于文学作品。他与激进的反叛戏剧家结为同盟，很快便开始效仿他们的立场、原则和技巧。我们可以在奥尼尔早期的戏剧中找到易卜生、托勒、萧伯纳、高尔基、皮兰德娄、魏德金、沁孤、安德烈耶夫等人的

影响，但是所有这一阶段的戏剧楷模中最重要的还是奥古斯特·斯特林堡。奥尼尔在他的诺贝尔获奖词中称他是"最伟大的现代戏剧家"，他视斯特林堡为自己的导师：

> 正是读了他的剧作，我才开始写作，那还是1913至1914年的冬天。关键是他首先向我指明了现代戏剧的方向，第一次让我产生了自己写戏的冲动。如果说我的作品中有什么东西是不朽的，那么这也要归功于他带给我的原动力，这些年来一直激励着我——至于我从他那里继承的理想，我会以我能力之所及，忠实地跟随他天才的脚步。

假如反叛的戏剧家天生要像反对外部世界一样反对彼此，那么奥尼尔只跟萧伯纳是类似的，他们都自愿接受影响自己戏剧的人的教导。

奥尼尔偏爱斯特林堡（就像萧伯纳偏爱易卜生），一方面是因为他们气质相近：两位戏剧家的人生，以及他们的创作生涯，都有非常相似的地方。奥尼尔和斯特林堡都非常依恋母亲，都把她当作又爱又恨的对象，并且对父亲的态度都很矛盾。[1] 他也和斯特林堡一样，先后三次同控制欲很强的女性结婚，并且始终反抗她们对

[1] 在亚瑟·盖尔伯和芭芭拉·盖尔伯编写的传记《奥尼尔》中，他们引述了奥尼尔的一位精神分析师朋友的话，认为奥尼尔的戏剧"反映了对女性的仇视，在我看来他应该对自己的母亲也有很深的敌意。我相信奥尼尔憎恨他的母亲而喜爱父亲。他继承了父亲的衣钵，从事戏剧工作，这是其一……他对母亲的仇视也影响了他和女性的关系：由于母亲没能满足他，因此所有的女性都不能满足他，同时他还要报复她们……"与很多小道分析一样，这番话听着很有道理，但是没有把戏剧中明显的乱伦要素考虑进来。奥尼尔对父母的感情是夹杂着爱与恨的。

自己的控制。此外,奥尼尔同戏剧的关系也是非常斯特林堡式的:他几乎总是作品中的主角,总想借艺术的媒介来解决自己的困境。

在亚瑟·盖尔伯和芭芭拉·盖尔伯编写的奥尼尔传记中,他们发现奥尼尔的戏剧包含"一长串有意识和无意识的画像":

> 从《天边外》中困在土地上的梦想家罗伯特·梅约,到《救命稻草》中得了肺结核的新闻记者斯蒂芬·莫雷、《榆树下的欲望》中不伦之恋的伊本·凯勃特、《融合》中占有欲极强的迈克尔·凯普,以及《大神布朗》中挫败的理想主义者迪昂·安东尼、《发电机》中自我了断的鲁本·莱特、《啊,荒野!》中叛逆的少年理查德·米勒,最后是《无穷的岁月》中寻求信仰的约翰·洛文。

奥尼尔早期的自画像经常夸张地表现了他的自尊、世故和多愁善感——当自传式的人物不算"阴沉的""神经质的""诗意的"和"受苦的"时,奥尼尔也常用"冷笑的""嘲讽的""挖苦的"来形容人物的言辞和举止。在他后期的戏剧中,奥尼尔将回到他过去的人生里,忠实地回忆它、无情地审视它、尽情地展现它。但是在早期作品中,他摆出不可一世的姿态,并且在他来不及冷静地思考眼前的问题时,就急不可耐地把它们抛到了舞台上——所以胡戈·冯·霍夫曼斯塔尔指责"奥尼尔的人物没有与过去充分结合"。预设的魔鬼崇拜、情节剧式的苦难,以及即时的情感再一次可以归结于奥尼尔对斯特林堡的喜爱。事实上,他对这位瑞典剧作家的认同感之强烈,有时会导致他进行粗劣地模仿。比如《融合》对两性战争的再现是苍白无力的,盲目地运用了《同志》《父亲》和《死亡之舞》那种四面楚歌的模式;《无穷的岁月》则用非常笨拙的手法

概括了《到大马士革去》的精神探索。

　　作为一个实验戏剧家，奥尼尔自然而然地受到现代戏剧伟大革新者的吸引，而他的表现主义显然是来自斯特林堡的梦剧技巧。不同的是，斯特林堡的形式实验是从他的素材中长出来的，而奥尼尔的则像是嫁接在素材上面，因此给人一种毫无来由和文不对题的感觉。一位英国批评家敏锐地指出，"所有能称得上表现主义的东西都助长了奥尼尔的失误"。斯特林堡在他的梦剧中，试图唤起生活背后的力量，这本身是非语言、非概念的。但是奥尼尔在这一阶段还流于生活的表面，还醉心于各种概念，他认为表现主义"是努力让作家直接同观众对话"，最好能"通过人物……把思想……灌输给观众"。因此，奥尼尔运用表现主义的技巧，传达了那些用对话和行动根本表述不清的思想。他的面具、旁白、独白、歌队、双重人物等都是给戏剧写作凑数的（这些传统范式的大部分是从小说中借鉴来的），它们并不是新思想刺激下的产物，而是为了掩盖陈腐的原始素材。可以说，奥尼尔并没有开启未知的领域，他的技巧只是替为人熟知的领域笼罩上了一层迷雾。比如《奇异的插曲》中无休无止的独白并没有深入无意识，只是把人物琐碎的语言同他们琐碎的思想结合在了一起。从独角戏到奇迹剧，再到历史剧、平民戏、希腊悲剧，奥尼尔几乎是为了创新而创新，他的戏剧实验在每种形式上都不会坚持太久，因此也没有时间来完善它们。正如路德维希·勒威森所说，他"给人的印象与其说是发扬，不如说是在戏剧国度的不同区域内走马观花了一番，并且每从一个地方观光回来都带着点遗憾、幻灭和失望，叫人以为他下次的实验不会再这么零碎和松散了"。

　　话虽如此，奥尼尔和斯特林堡还是非常相似的，他们都在永恒的不满中持续前行，而这也反映在他们另一个共同的品质上——他

们不懈地追求新的绝对性。在他整个第一阶段的创作中，奥尼尔是热爱反叛概念的浪漫主义者，同时他反叛的面目也在不断变化。一段时期内，青年奥尼尔采纳了社会政治剧的形式。在1917年发表的一首诗中，奥尼尔想象他的灵魂是一艘潜水艇，他的理想是一颗颗鱼雷，直指"肮脏的商业帆船"。据他在《新伦敦电讯报》的上司回忆，在奥尼尔支持社会主义和无政府主义的日子里，他是"我见过的最坚定的社会反叛者"。但是奥尼尔很快就对社会政治构想失去了兴趣。到了1922年，他讽刺地反思回顾了这一段人生："当时我是一个积极的社会主义者，后来又成了哲学上的无政府主义者。可是如今我却觉得那些东西根本无所谓。"后来他用类似易卜生的天启式口吻补充道："唯一值得欢呼的改革就是第二次大洪水……"[1] 莱昂内尔·特里宁发现，在奥尼尔的反叛中，政治性的一面总能在戏剧中占有一席之地，表现为诗人所代表的创造本能和商人所代表的占有本能之间循环往复的冲突。不过此时奥尼尔的社会主义还很青涩，很快就被更极端的反叛形式所取代。它们以宗教和哲学为名，寓于救世主义的戏剧之中，比如《毛猿》《大神布朗》《发电机》《拉撒路笑了》和《无穷的岁月》。

　　奥尼尔的救世反叛以生活在没有上帝的世界中的现代人的困境为中心，而启迪他的哲学家也是影响了斯特林堡一生的弗里德里希·尼采。奥尼尔对悲剧的概念明显受到《悲剧的诞生》的影响，他的宗教观念则几乎都取自《查拉图斯特拉如是说》。奥尼尔在18岁时发现了这本书，20年后他说"它给我的影响是我读过的其他

[1] 奥尼尔的思想中总是充满了灾难。他给巴雷特·克拉克的信中写道："我敢肯定，人类最终会决定自我毁灭，在我看来这是人能做出的唯一聪明的决定。"奥尼尔告诉劳伦斯·朗纳，原子弹是一项了不起的发明，因为它能毁灭全人类。参见 Gelb, *O'Neill*, pp. 824, 861。

书所无法比拟的"。奥尼尔虽然长在一个正统的爱尔兰天主教家庭，阅读《查拉图斯特拉》却让他很早就摒弃了他父母所信仰的上帝，[1]但他一生都在寻找新的正统，好让他残留的海洋情结有个依附。他最终也承认，信仰的遗失是现代戏剧艺术的根本主题。他在给乔治·让·南森的那封著名的信中写道："剧作家要挖掘当今社会的弊端所在——旧的上帝死去了，而科学和物质文明又不能提供一个新的上帝来满足人们残存的原始宗教本能，既让人活得有意义，又能抚慰对死亡的恐惧。"这可以笼统地作为救世戏剧家终极的信条。直到《无穷的岁月》，奥尼尔一直在呼唤"新的救世主……他会向我们指明救赎之路"。虽然此时的奥尼尔已经多了几分谦卑，但这部作品之前的作品还是显示了他想自己成为救世主。比如在《拉撒路笑了》中，奥尼尔用《圣经》中的超人的笑声解决了死亡的难题。复活的拉撒路是奥尼尔手中的传声筒，他断言道："作为上帝能成为凡人是我的骄傲，那么我为人的骄傲就是在我身上再造出上帝！"他还说："人之伟大在于神不能救赎他——除非他自己成为神！"虽然他宣布了人神的降临，但是奥尼尔始终不确定凡人（人）和上帝（神）哪个才是更高的。

究其原因，是因为奥尼尔的救世主义融合了令人不安的自尊与自责。他读尼采和斯特林堡读尼采一样，就像一个长期胃溃疡的病人面对一大桌丰盛的美食，可望而不可即。作为一个救世主义者，奥尼尔是相当羞涩和犹豫的，他浓郁的酒神气息不可避免地要被传统基督教的苏打水给稀释。最后，随着教条式的元素逐渐成为他戏

[1] 这一过程在《长夜漫漫路迢迢》有清晰地表现，其中埃德蒙（奥尼尔）和父亲的冲突有一半是来自他们不同的宗教观。"这样看来还是尼采说得对，"埃德蒙在第一幕中大声说道，"上帝死了：上帝是为怜悯世人而死的。"

剧的中心，他的作品变得越来越混乱，直到他的救世主义戏剧成为戏剧文学中最令人困惑的作品。奥尼尔似乎把刺目、冷硬、毫无是非的异教传统，同基督教的道德与怜悯揉在了一起：抛开是非的喜悦欢呼，同呼吁博爱的恳求此消彼长。比如在《大神布朗》中，主人公是狄奥尼索斯与圣安东尼的结合，魔鬼与基督在他心中不断交锋（他那充满怜悯与母性的红颜知己是一个名叫西布莉的妓女，这名字来自残暴的古弗里吉亚女神）。在《拉撒路笑了》中，奥尼尔宣布"死神死了……这里只有生命，只有欢笑"！不过这句关于生命和欢笑的饶舌鸡汤，却被另一番言论给反驳了："爱情是人类的希望——没有猜疑的崇高爱情是人活在世上的希望！"

奥尼尔对上帝在现代世界的面孔也感到很疑惑。在《发电机》中，上帝是一台涡轮机；在《奇异的插曲》中，上帝在一场"电气表演"中显灵；在《泉》中，上帝藏在家族的生物遗传中；在《马可百万》中，上帝是"一股无限的、疯狂的力量，创造一切、毁灭一切"。[1] 奥尼尔认为，他作为戏剧家的主要作用就是不断地重新定义上帝。他向约瑟夫·伍德·克鲁奇解释道："大部分现代戏剧关注的是人与人的关系，我对此毫无兴趣。我只关心人与上帝的关系。"他的目的和弥尔顿一致，但如果你已经宣布上帝死了，假设宇宙是纯粹机械性的，那么你就很难再走弥尔顿的道路。奥尼尔的困境也是整个现代戏剧的难题：如何在完全世俗化的世界中培养宗教思想。奥尼尔没有解决这个难题，他只是机械地重申难题是存在的——也就是说，他的声明毫无实质，他也没打算以此来弥合人与神之间的鸿沟。因此，奥尼尔的教条剧变得越发冗长和笼统，直

[1] 关于奥尼尔不断改变的宗教观的详细论述，参见 Edd Winfield Parks, "Eugene O'Neill's Quest," *Tulane Drama Review*, Spring 1960。

到他的艺术被扼杀在一片抽象的水汽中。

奥尼尔的救世主义在这一时期的最后一部戏《无穷的岁月》中达到高潮，它用半自传的口吻叙述了剧作家精神上的烦恼。和奥尼尔其他的救世主义戏剧一样，《无穷的岁月》是没有文学价值的，但是它比起之前的作品更有意思，因为它展现了剧作家日渐怀疑自己能否胜任现代传教士。中心人物——或人物们，因为约翰·洛文即约翰和洛文，他与迪昂·安东尼一样人格是分裂的——是艺术家的画像，反映了他在尼采式的讽刺和基督教的同情间的挣扎。然而在这部剧中，奥尼尔试图弥合它们间的分歧，他让约翰和洛文在十字架下合二为一，"生命与上帝的慈爱重展笑颜！"所幸奥尼尔没有深究异教和基督教不可实现的融合。[1] 但是在本剧的情节中，他确实反思了他过去信仰的改变。曾经他在哲学世界里走马观花地吸收了一系列的救世信条，正如神父用讽刺的口吻描述洛文（奥尼尔）精神上的艰辛历程：

> 首先是不加修饰的无神论，接着是和社会主义结合的无神论。……不久他的来信中就充满了悲观情绪，对一切社会改革的灵丹妙药都十分厌恶。接下来好长一段时间都没有他的音讯。你可知他下一个藏身之处是哪里吗？竟然是宗教——但是他尽量避免跟自己家里信一样的教——竟然是东方鼓吹失败主义的神秘教……自从他没再向我热忱

[1] 奥尼尔想要融合异教和基督教的意图，让人联想到易卜生在《皇帝与加利利人》中提出的第三帝国的概念，奥尼尔极有可能看过这部剧。在没有发表的剧本《苦役》中，奥尼尔甚至引用了一些易卜生的话："疯狂中有理性，理性中有疯狂！这才是天大的秘密……"显然，奥尼尔不像易卜生，他对异教的概念是非常不确定的。

地传教了，我享受了很长一段时间的清静，直到他最后写信告诉我他已经结婚了。那封信里充满了对一位活生生的女性的赞美，其热情超过了他以前写下的对任何伟大的精神发现的赞美……我以前在他身上发现的唯一持久的信仰，便是他那引以为豪的大胆的反基督教主义。

这段话也可以用来形容斯特林堡，这位"煽动世界的人"一直在为他的反叛寻找新的形式。斯特林堡在《地狱》中痛斥有权有势之人无情地操控了他的命运，因此这段话也像从《地狱》里摘出来的。来自天国的猎犬追逐着约翰·洛文，最终他在基督教中寻得了庇护——由此莱昂内尔·特里宁断定奥尼尔就此爬回了"教会黑黢黢的子宫里，还把整个宇宙都装了进来"。但是对奥尼尔而言，包括对斯特林堡而言，教会只是长途旅行的中转站，而且就在完成本剧的几个月后，奥尼尔已经对结局感到反悔，并且打算重写了。虽然他最后没有重写，但如果真的重写了，奥尼尔的结尾必然回荡着斯特林堡痛苦的呼告："假如我还会信教，十年之后我肯定还是会把宗教贬为谬论。希望天上的神明不要再玩弄我们这些可怜的凡人了！"

奥尼尔由此展示了斯特林堡的反叛在哲学上的顾虑——它是痛苦的、怀疑的、迷惘的。尽管在此之下确有真实的情感，但是奥尼尔的精神危机还是非常肤浅的，他对危机的表述也是从别人那儿借鉴来的。此外，奥尼尔对他支持和反对的哲学也没有深入的了解，他的作品反映出一个自学成才的人在故作深沉。正因如此，早期的奥尼尔才激起了第二代的批评家对他的攻击。弗朗西斯·弗格森断言："奥尼尔先生不是位思想家。"而埃里克·本特利则补充说："他不算是一位思想家，思考于他是件危险的事。"两位批评家之后

都论述了奥尼尔对新思想的处理之所以肤浅，是因为他要迎合肤浅、爱跟风的观众，他们还说明了情感和思想在他的戏剧中没有实现统一。这一阶段的奥尼尔确实没有能力让情节和主题统一起来，引用弗格森的话来说，他"更喜欢强调他的思想，而不是再现与思想有关的经历"。我认为奥尼尔的失误不在思想而在情感上。他不是不能思考，而是他不能"像戏剧家一样思考"，不能通过富有深意的动作来传达他的思想。这很可能是因为他在这一时期的思想不是他亲身体验的，而是从别人那儿借鉴来的。因此，我们可以从中发现尼采的悲剧观、门肯和南森的清教平民文化、荣格的集体无意识、弗洛伊德的俄狄浦斯情结、埃斯库罗斯和易卜生的血缘之罪——这些通通都被塞进情节中，不仅缺乏说服力，而且毫无因果关系。

实际上，在这一特定时期内，他情节的主要成分是浪漫爱情和传奇冒险，他对二者的处理手法更适宜他父亲詹姆斯·奥尼尔那时的情节剧舞台，对于反叛的戏剧则是不合适的。讽刺的是，奥尼尔认为自己和情节剧是对立的："早年我在父亲剧团里的经历让我反对这类戏剧。"他曾经说过："我小时候见多了闹哄哄又肤浅的老套浪漫玩意儿，让我一度对戏剧十分反感。"[1] 奥尼尔试图在作品中引入大量的主题，反映了他反对19世纪毫无思想性的舞台，但他所吸收的"闹哄哄又肤浅的老套浪漫玩意儿"比他以为的还要多。比如《泉》主要是关于贪婪和对美、爱与生命的思考间的冲

[1] 奥尼尔另外又说道："如果完全从精神分析学家的角度看歌舞，那么我抗拒它们、走上新道路就是理所当然的，因为它们是传统戏剧的产物，和我父亲是联系在一起的。"如果奥尼尔真地理解如何"完全从精神分析学家的角度看歌舞"，那么他就会发现守旧的父亲在叛逆的儿子身上的影子比他以为的多得多。

突——但是剧中充满了刀光剑影和夸夸其谈，并且不厌其烦地说扮演基督山伯爵的人理应有爱。在《马可百万》（1923—1925）中——这部剧读着不像用英文写的，反而像从别的语言翻译来的——奥尼尔通过对比马可爱财和他对忽必烈的孙女阔阔真的爱慕，试图以此来讽刺美国的物质主义。阔阔真和奥尼尔其他贞洁的女性角色一样，她是无上的美德与包容的化身——在某一场的高潮中，当人们都沉浸在道格拉斯·范朋克对东方神秘的智慧的赞美声中时，阔阔真却为了爱情香消玉殒（"肃静！"她的祖父用典型的诗剧口吻说道，"她不需要你们的祷告，她曾经亦能祈祷！"）。《拉撒路笑了》（1925—1926）本来应该是不迎合大众的幻想哲学剧，结果它整体的氛围和塞西尔·B. 德米尔静默的宗教史诗非常类似，充满了暴动的群众场面和老套的皇帝形象提比略与卡利古拉。

即使奥尼尔早期的戏剧避开了情节剧的手法，它们还是会落入低俗小说的套路。《奇异的插曲》（1926—1927）本来是要刺探人物黑暗的灵魂深处，结果它深入探讨的是一个人物的恋母情结，而推动情节发展的是神经质的肥皂剧女主角尼娜·利兹所做的无聊的两性冒险。《榆树下的欲望》（1924）原本要从不同的角度重写特里斯坦的故事，结果这个肤浅的故事是为了迎合观众的品味：尽管它也有象征性的背景（母性的榆树）、虚伪的自然崇拜（"这就是大自然——它使万物生长——越长越茂盛——它也在你的心里燃烧"），以及新英格兰的断音方言（"水灵""好勒"），老套的三角恋把这些都变成了不足为信的情节工具。至于《悲悼》（1929—1931）——老套"清教"背景下的通俗版《厄勒克特拉》——它啰啰嗦嗦地讲了一个因爱生恨的故事，其中的每一次谋杀都不是因神的意志或家族的诅咒而起，反而是因浪漫爱情而起。在奥尼尔看来，好像一切事物都源自爱情或性，但实际上他对性的观念非常幼稚。他对妓女

抱着天真的同情,[1]对贞洁烈女则怀有浪漫主义的理想——更糟糕的是他对婚外情的看法也很可笑,表现在《奇异的插曲》中就是不切实际的场景。达雷尔和尼娜冷静地决定,他们的结合是为了生育后代,并且为了公平科学起见,还用第三人称来讨论他们的关系。

与奥尼尔对性的处理相对应的是他对乱伦的处理,他用《真实忏悔》[2]的热情口吻将之浪漫化了。比如在《悲悼》中,乱伦跟杂草一样稀松平常,而且无人可以幸免。克莉斯丁·孟南爱上了她丈夫的表兄弟亚当姆;奥林·孟南爱上了他的母亲克莉斯丁,而母亲也喜爱他;在最后一幕,奥林和莱维妮亚具有了他们父母的体貌特征,于是姐弟两个也爱上了彼此!《发电机》的主角把机器看作他死去的母亲,他在"一声痛苦和快慰交织的呻吟声"中触电而亡。在《榆树下的欲望》中,伊本爱上了父亲的续弦爱碧,因为她让他想起了自己的母亲:

爱碧　……伊本,给我讲讲你妈妈的事吧。
伊本　没什么好讲的。她很和气,很温柔。
爱碧　……我也会对你和气、温柔!
伊本　有时她还唱歌给我听。
爱碧　我也会给你唱歌的!
伊本　这儿是她的家。这是她的农庄。
爱碧　这儿是我的家,这是我的农庄!……

[1] 盖尔伯很熟悉奥尼尔对妓女的态度,他们发现"63岁高龄的他依然在维护妓女的尊严"。(*O'Neil*, 127)
[2] 美国的一本通俗杂志,有点类似中国的《知音》。——译者注

> **伊本** ……我爱你,爱碧;——现在我可以说了!我想你想得发疯——自从你来以后我每个小时都在想你!我爱你!(两人的嘴唇疯狂地、紧密地贴在一起)

"疯狂的、紧密的吻"几乎能在奥尼尔早期的每一部剧中见到——越是有乱伦的冲动,吻就越是疯狂、有力——此外还要故作悲伤地赞颂美,急不可耐地呼唤自然。但是奥尼尔作品中的性还是缺乏深度和激情,依然是青涩的幻想,并且和它所要证明的阴沉的哲学立场完全不相容。

在《啊,荒野!》中,浪漫化的性与不成熟的哲思终于出自青年人自己的乐观主义,因此这部剧标志了奥尼尔同素材之间关系的转折点。如果《无穷的岁月》表明了他宗教追求上的新方向,那么《啊,荒野!》就预示了他向客观的戏剧艺术家的转型。随着他对自我了解的深入,奥尼尔开始有意识地远离教条和观念。借着 17 岁的浪漫主义者理查德·米勒之口,剧作家那令人耳熟的爱、美和生命赞歌听着十分顺耳,奥尼尔在处理这些主张时带上了温和的讽刺和宽容的诙谐。如今具有世纪末悲观主义(源自斯温伯恩、尼采和奥玛·开阳)的人是角色而不是剧作家了,同情妓女的人也是角色而不是剧作家了。总而言之,戏剧本身的重要性终于超过了主题——思想终于能有效地服从"它所栖身的经历"了。通过将自己的文学意识投射到过去的自我身上,奥尼尔开始从中解放了自己。在《啊,荒野!》中,他描绘了平凡的存在,从而展现了他过去压抑的才能,以及他在描写诙谐的爱尔兰家庭生活上那不容置疑的天赋。

《啊,荒野!》虽然是一次不成熟的实验——用轻松的心态书写美国生活感伤的一面——但是它所预示的未来比它本身更重要:奥

尼尔正准备开辟一条新道路。剧作家自己似乎也从这部剧中悟出了新道路，因为他在给劳伦斯·朗纳的信中，将这部剧连同《无穷的岁月》一起作为自我认识成长的标志："这部剧（《无穷的岁月》）比起《啊，荒野!》更深入，它完成了我一直以来的任务，使我的认识更加全面、更加平和，助我实现了内心的自由——它突破了我过去束缚自己的旧模式……"这个"旧模式"是什么我们之前已经讲过了，奥尼尔的新道路抛开了所有的模式，一身轻松地进入艺术家的角色中。奥尼尔在心理上褪去了对权威的顾虑和对绝对事物的不懈追求；他在哲学上开始认识到了救世主义掩盖下的空洞，并且转向从自身挖掘素材，再也不是为了取悦大众而改造素材；他在主题上放弃了乱伦故事和浪漫爱情，转而深入地研究人物；他在形式上开始学习如何将斯特林堡的主观唯我，同易卜生更加超然、有序、客观的手法结合起来。奥尼尔不再描写他没有消化的现在，而是耐心且谨慎地审视他过去的经历。1913 年到 1933 年间他最少一年写一部剧（1920 年他写了四部），之后的奥尼尔有意识地放慢了自己产出的速度，在接下来的 20 年里他只写了四部足本剧和一部短剧。

《啊，荒野!》和后来的回忆剧一样，充满了怀旧和反思。值得注意的是，这部剧没有了一点表现主义的痕迹，在技巧和结构上是非常传统的。后来，奥尼尔发展出了自己的一套现实主义，通过一系列的重复将我们一点一点带入事件爆发的核心。《啊，荒野!》是奥尼尔典型的后期作品，因为它避开了外在的形式实验，面具、双重的角色、歌队再也不会出现了。终于，奥尼尔摆脱了呆板的抽象概念和笼统的平面化，这些都是表现主义必然带入戏剧中去的。奥尼尔曾一度因为《毛猿》抱怨"人们只看到锅炉工，没看到剧中的象征，而恰恰是象征决定了这部戏是否是独一无二的"。现在他终

于能控制对象征主义的使用了，有时为了深入研究人物甚至完全摒弃它。

　　奥尼尔终于发现了他的天赋之所在。1924年，他在一次称颂斯特林堡时说易卜生是"二流的人物"，还抨击了易卜生的现实主义："它说明我们这位戏剧之父勇敢地面对自我，就是把家用相机对准不良习气……而我们已经受够了生活的腐朽。"九年之后，奥尼尔对"我们这位戏剧之父"的怨气消散了，他开始自己创作生活腐朽的戏剧——其中包含的破坏力量具有易卜生式的必然性——而"家用相机"恰恰成了奥尼尔的艺术工具。约翰·亨利·罗利研究了他后期戏剧中的一部，发现"在'家庭'的真相面前一切都是苍白的，它就像囊括了整个宇宙的巨型微观世界"。除了《送冰的人来了》，家庭几乎是后来每一部作品的核心，而即便是在《送冰人》中，人物们也组成了一个临时的家庭。至于家庭循环往复的轮回，它激起了奥尼尔不断追溯自己家庭的过去。他在给朗纳的信中写道："这个轮回就是家族的历史。至于在表现美国人的独占欲和物质主义的戏剧中，我能否给予观众更加离奇的事件和象征，于我已没那么重要了。"在《啊，荒野！》中，奥尼尔描绘了一个爱尔兰家庭处于世纪之交的模糊生活图景；不久之后，家用相机就会聚焦最令剧作家感到痛苦的回忆。他以热切而忠实的目光观照它，同时又带着同情、理解和怜爱。

　　《送冰的人来了》（1939）淋漓尽致地体现了奥尼尔的回忆技巧，自此奥尼尔永远地关上了救世的大门，他的艺术结构完全变得井然有序。"《送冰人》否定了我过往戏剧中的一切理念，"他在完成本剧不久后说道，"我在写作时，感觉自己被封锁在了回忆中。"甫一看去，剧作家在回忆中的地位是很模糊的，因为这部剧的自传性并不高。哈里·霍普的酒馆是根据奥尼尔年轻时经常光顾的一家

名叫"牧师吉米酒吧"的西区酒吧设计的("高尔基的夜店,"他后来说,"和这里比起来就是家冰淇淋店。"剧中破旧、斑驳、脏兮兮的布景,以及沉溺于酒色的人物显然是受到了高尔基的影响)。[1]剧中某些"被抛弃的人"的形象,直接来自剧作家过去在另一间叫"无底洞"的酒馆里认识的人。虽然这部作品的时间也设置在1912年,和《长夜漫漫路迢迢》的时间是一致的,但是剧作家本身只是看清角色的一块镜片。不过,即便奥尼尔不是剧中的中心人物,没有被浪漫化成一个愤世嫉俗的反叛者,他依然还是以伪装的姿态出现在剧中——有时是出现在两个人物身上,这个我们之后会讲到,但大部分时间他还是在引导人们深入他思想的最深处。奥尼尔在这里运用"回忆",不再是以斯特林堡的方式写作个人经历,而是以易卜生的方式写作精神和心理上的经历。正如剧作家自己所说的那样,《送冰的人来了》否定了"过往戏剧中的一切理念"。为了否定他过去的哲学理念,他有意识地保持了令人震惊的现实感。

在反驳过去的思想上,《送冰人》在奥尼尔作品中的地位,就像《野鸭》在易卜生作品中的地位一样,但二者之间的相似处还远不止如此。《送冰人》的主题——人活着不能没有幻觉——与《野鸭》[2]的主题非常相近,因此某些批评家会把后来的《送冰人》看作是对前者的重复,这是大错特错的。在我看来,奥尼尔这部戏比易卜生的更有价值,而且它强调的重点是不一样的。在《野鸭》中,剥夺他人生活的谎言是不道德的;而在《送冰人》中,这是悲

[1] 关于高尔基对本剧影响的分析,参见 Helen Muchnic, "The Irrelevancy of Belief: The Iceman and the Lower Depths." *O'Neill and His Plays*. Edited by Oscar Cargill, N. Bryllion Fagin, and William J. Fisher。
[2] 《送冰人》和皮兰德娄戏剧在主题上十分接近,但奥尼尔和这位意大利戏剧家不同,他相信人的思维可以把握客观现实。

剧性的。格瑞格斯·威利讽刺了那些干涉他人生活、宣扬无法实现的理想的伪易卜生主义者，但是西奥多·希克曼不是代替剧作家的理想主义者，他是一个现实主义者，他相信自己已经实际实验过了他强加在朋友身上的救赎。虽然格瑞格斯是个帮倒忙的，雅尔马·艾克达尔也达不到他的要求，但是易卜生还是相信能勇敢地面对赤裸真相的勇者（比如布朗德和斯多克芒）是存在的。然而这整个世界都达不到希基的要求，因为他所给出的真相令人不忍直视。因此，《野鸭》毫不留情地控诉了某些人，《送冰的人来了》则是怜悯地审视他们。奥尼尔不是从伦理上反思正确的行为或思想，而是从形而上的角度反思存在本身。如此，他终于成功化解了他早期作品中那种不自然的悲剧氛围。

由于他泛化了易卜生的主题，奥尼尔创造出的反面人物就不是一个而是一群——住在哈里·霍普店里的都是懒汉、酒鬼、皮条客、妓女、酒吧招待和空想家。人物的增加极大地延长了戏剧的长度，它的体积变得十分庞大，并且非常难以把控。由于每个人物会一遍遍地重申各自沉迷的事物，因而戏剧也就变得非常重复。所以，虽然戏剧的背景是自然主义的，它的整体却是相对图解化的，很难唤起观众的现实感。每一幕作为主题的幻觉都是不一样的，行动绝不是自发的，人物也没有超越自身的局限。剧中弥漫的现实主义是主题上的，而不是戏剧氛围上的，奥尼尔似乎要把戏剧牢牢把握在自己手中。我们不得不承认埃里克·本特利的批评是有一定道理的："本剧是有思想性，却被那些表现思想的伎俩（有时并不高明）喧宾夺主了。"不过这一次，奥尼尔的思想是从行动中产生的，并且能令人信服。我认为本特利教授没有充分认识到奥尼尔在这部剧中深入、真挚、广泛的戏剧洞察力。

本特利教授找出了剧中不必要的填充物，建议把它们都删了；

奥尼尔在百老汇的导演保罗·克拉布特里也提议删减，因为同样的话奥尼尔说了 18 遍——奥尼尔说了，"我本来就是要重复 18 遍"，因此他拒绝修改剧本。奥尼尔是对的，删节无疑会削弱作品的冲击力。这一次奥尼尔的剧本很长，不是因为他懂得太少，而是因为他知道得太多，即便是重复也是出于复杂的总体考量。奥尼尔增加反面人物的数量是为了展现主题的不同侧面，就像他从底层人民中抽绎出他们是为了展现极端境遇下的人类。奥尼尔的边缘人沉溺于酒精中，孤立于人类社会之外，他们身上一切的伪装都被剥去了，只靠着"白日梦"苟延残喘，而这些白日梦的总和再现了整个人类的空想。

因此，雨果假装热爱无产阶级，实际想借此实现贵族掌权，反映了政治上的空想；乔要求与白人平权，反映了种族上的空想；查克和科拉关于婚姻和农场的妄想反映了家庭生活上的空想；妓女们关于"轻浮女人"和"婊子"的模糊界定反映了身份地位上的空想；帕里特告发他母亲的借口反映了心理上的空想；威利·奥班从法学院辍学的借口反映了理智上的空想；拉里·斯莱德超然幻灭的伪装反映了哲学上的空想——而希基坚信自己找到了救赎之道则反映了宗教上的空想。这些梦想家们组成了一个家庭，彼此间牢牢地绑在了一起。每个人都能看到他人的谎言，却不肯承认自己也在撒谎。不过在这个集体里，互相容忍的代价就是彼此保持沉默。这样一个集体实际是非常乌托邦的。在希基到来之前，人们依照一条简单的原则——明天原则——和谐地生活在一起，通过期待永不到来的行动之日来维持他们的希望。

与明天原则相对，希基提出了今天原则，强迫边缘人实现他们的梦想——他让他们失望——他相信破除幻觉的生命才是纯洁的生命。在两种思想的对立中，希基主要的对手是拉里·斯莱德。他是

所有相信明天的人中的聪明人，希基不顾他的反对把他加入了救赎的名单。拉里扮演了一个"袖手旁观的老贼学家"，假装对朋友们的命运漠不关心，戴上了一张事不关己的面具。对他来说，人的本质就是屎尿，世间的生活注定是悲惨的。"建设理想社会的砖瓦是人本身，"他在解释自己脱离无政府主义时说，"但是用烂泥、粪便建造不出大理石的庙堂。"人们喊他"老坟头"，这个外号只能是从死亡的念头而来，而他自己也满心期待地等死。虽然他装作一个"尖刻的、玩世不恭的哲学家"，但是吉米·托莫罗发现"骨子里你是我们当中最和善的人"。实际上，拉里因为总是看到问题的两面，这份理智上的反思注定让他不能行动，并且他也总是在压制自己不自觉的同情心。奥尼尔形容他是"心有余而力不足的老牧师"。他倾听所有人倾诉的秘密，并且出于同情而竭力保守这些秘密，包括他自己的秘密，使它们免于被希基无情地暴露在阳光下。哈里·霍普酒馆也许是"最下等的酒吧间，最糟糕的咖啡室，最蹩脚的啤酒坊"，但是只要远离现实，这里就能维持"美妙宁静的气氛"。

希基认为这种宁静是虚伪的，他渴望带来真正的精神上的安宁，"我唯一的愿望就是看到你们心情愉快。"除了最后一幕，他在每一幕的结尾说的这句话都很讽刺。虽然希基坚信只有真相才能带来安宁，拉里却深知快乐只能建立在互相欺骗上："去他的真相！世界历史已经证明了，真相跟一切一点关系也没有……白日梦才让我们这些醉生梦死的不幸的家伙活下去。"真相与幻觉之间的冲突作为更加有力的戏剧形式，反映了早年奥尼尔的尼采超人哲学和基督教怜悯之间的冲突。不过奥尼尔并没有像在救世戏剧中那样强行结合二者，而是反驳了尼采的英雄主义教条，批判了超人的救赎，转而肯定了人性、同情和友爱。希基和哈里一道，在某种程度上发挥了和奥尼尔早期作品中的双重人物一样的功能，但由于奥尼尔已

经放弃了救世的主张，他也就能更加平衡地处理他性格中的这两个方面。因此，拉里表面上的悲观、玩世不恭和一心向死，在奥尼尔早期的"冷笑"主人公身上也有同样的品质，但是相比之下那些人物就显得牵强多了。希基的热情传道再现了奥尼尔的救世思想反过来否定了自身，因为他散播的真相的福音正是最不着边际的空想。

因此，《送冰的人来了》表达了在没有上帝的世界中救赎是不可能实现的，它在准宗教的结构下反映了对存在的反叛。在现实主义的外衣下，奥尼尔运用精妙的手法，写出了一则讽刺的基督教寓言。首先，希基滞后的登场——好比贝克特的戈多，这是另一个让人久等的人物——让他积累了超自然的特征。一个等不及的角色抱怨道："不知来的会是希基还是死神。"这是一句讽刺性的预言，因为希基很快就和死神成为一体了。希基最后还是来了，但是这个讨喜的开心果发生了让人震惊的转变。"我能肯定他带着死亡而来，"拉里说，"我能感觉到他冰冷的气息。"反复出现的送冰人进一步强化了这种联系。在他每年的来访中，希基总是打趣他的妻子伊芙琳和送冰人偷情；随着酒馆的人们被希基折磨得越来越痛苦，他们开始希望这个笑话成真了。它确实成真了，方式却超乎了他们的想象。伊芙琳已经落入了一个冰冷的怀抱，我们后来知道希基杀死了她，"死神就是希基请到他自己家里的那个送冰人"。所以，希基、死神和送冰人是一体的。真相无法使你自由，它只会杀死你，希基带给哈里·霍普酒馆的宁静是一片死寂。因此，希基不是真正的救世主——他没有带来重生和生命，他是"可怕的虚无主义者"，发动了"一场席卷世界的运动"。

为了强调他反对救世主义的观点，奥尼尔还在剧中埋下了对另一项世界运动——基督教的比喻。塞勒斯·戴伊在《送冰人与新郎》一文中，已经替我们把它挖了出来：

救世主希基有 12 位门徒。按照奥尼尔的安排，他们在霍普的生日晚宴上饮酒，在舞台上聚在一起，令人联想到达·芬奇的《最后的晚餐》。希基和基督一样离开了酒席，他意识到自己即将遇害。三个妓女对应了三位玛丽，她们同情希基，正如三位玛丽同情基督……他们当中的帕里特在很多方面与叛徒犹大是类似的。他是人物表中的第 12 个，犹大在《新约》中是第 12 位门徒。他为了区区 200 美元告发了参加无政府主义运动的母亲，犹大为了 30 枚银币出卖了基督……

在这一串惊人的相似中，我们还可以再补充一条。拉里·斯莱德是唯一一个皈依了希基的死亡宗教的人——他与圣彼得一样成为希基建造教堂的基石。

如果没有批评家的提示，剧中的象征性并不十分显眼。即使是在纯粹外延的层面上，这部作品也依然有很多地方可挖掘。奥尼尔将希基作为伪救世主的象征性角色，仔细地同他的家庭背景和心理历程结合在一起，如此希基就成了一个丰满的人物，他作为推销员比米勒的威利·洛曼更令人信服（至少我们知道希基是卖五金的）。希基是牧师的儿子，他把传教的狂热运用到生意中，又把推销的技巧运用到传教中。奥尼尔要说的是，在一个什么都能买卖的国度，就连信仰都可以明码标价。布鲁斯·巴顿发现，在奥尼尔的心底，耶稣就是个超级推销员，我们马上能联想到比利·格拉罕的"东征演说"。[1] 希基自然用了"强买强卖"的手段——他轻松、幽默，

[1] 比利·格拉罕是 20 世纪美国著名的宗教人物。1947 至 2005 年间，他每年都会举办一次宗教演说，其足迹遍布六大洲 185 个国家和地区。——译者注

有副大嗓门,勇往直前且毫不留情——来给他的牺牲品们施压,就像芭芭拉少校把上帝带给比尔·沃克,或者像精神分析师寻找精神病人的病根一样。他有一双能洞察人性弱点的慧眼,这一方面要得益于他自己的经历("我心里装着地狱,所以我能在别人身上看到它"),但另一方面要归功于他是个"了不起的推销员",能够一下子摸清客人的软肋。

由于他这份天生的机灵,希基在第二幕的结尾把酒馆的人都变成了困兽,让他们痛苦地朝彼此咆哮:每个人为了保护自己,开始互揭对方的伤疤,就连好脾气的哈里·霍普也一反常态地变得暴躁起来。没有了白日梦的保护,这群被放逐的人如今不得不面对明天,去实现他们最害怕的事情。第三幕在阴冷、恐怖的白天拉开,酒馆里的人正因为"宿醉"而头疼,随着他们的烦恼不断增加,更加重了他们戒酒后的症状。象征了集体困境的哈里·霍普终于要去选区走走了,但他甚至都没能走到马路对面。他的幻觉破灭了,哈里的希望消失了,连同他的朋友们的希望也消失了,只剩下空虚、混乱的现实。这些人丢掉了希望,也就被拖入了地狱。酒精失去了它的力量,所有的退路都封闭了,结局只有死亡——"怎么了,哈里?"雨果问道,"你看上去像是有病。你看上去像个死人。"雨果的嘟囔,以及人们的怒吼,让气氛变得沉重起来。希基的救赎失败,他的信心也动摇了。当他期盼的安宁没能到来时,他对哈里说:"我就是为这个替你担心哪,老板。按理你现在应该感到愉快才对——"

在最后一幕中,被放逐的人都变成了石头,他们的精神在真相骇人的注视下慢慢僵硬。希基对他们的表现越来越焦虑,于是他开始了自己长长的告白——这既是告白,也是揭露——其间还有帕里特的对话相呼应。他们都毁灭了一个女人,他们这么做的理由是他

们都无法面对的。帕里特告发他母亲不是因为爱国或者贫困所迫，而是出于对她的恨；希基杀死伊芙琳是因为她扼杀了他生活的乐趣，她总是宽恕他的罪过让他充满了罪恶感。因此，希基的行为是为了复仇而不是爱：他不光恨她的幻觉，他还讨厌这个人。他无意识地脱口而出，嘴里说出的话出卖了他："现在你总该知道你的白日梦足够你受用的了吧，你这个该死的贱货！"

希基真实的情感浮上意识的表面只是短短一瞬，之后他立马为自己的疯狂找借口："上帝啊，我不可能讲出那种话来！假使我真的说过，那我当时准是疯了！可不，世界上我只爱伊芙琳。"正是这段解释让埃里克·本特利说"奥尼尔的目光偏离了主题"：

> 不能清晰地认识人物，人物也就没办法清晰地呈现给观众。奥尼尔一直误导着他们，然后又让他们回忆过去，还完全颠覆了之前希基的行为和立场的解释。希基真的是奥尼尔用来剥夺他们幻觉的必要角色吗？他（最终）不过是个疯子。假使让这些人醒悟的念头本身是疯狂的，那么由一个正常的理想主义者（比如《野鸭》）来做更有戏剧性。

我之所以引用这一段，是因为它对本剧的误读很有代表性，它削弱了剧本实际的深度。实际上，奥尼尔的目光一直聚焦在主题上：始终固守理念的希基根本不是疯子。他只有在杀人的时候才能说是疯了，但这也是他不愿面对他对妻子的真实情感而采取的自欺。这在剧本中是很明显的，而帕里特在他自己的告白中说得更加直白："**我也不装腔作势了，说什么事后讲这些话时自己已经发了疯。当时我确实一边笑一边想：'现在你总该知道你幻想自由的白日梦足够**

你受用的了吧,你这个该死的老贱货!'"(作者加粗)因此,希基说自己发了疯是在装腔作势——他不是要逃避电椅(他现在一心求死),而是要逃避真相:他无法承认他恨自己的妻子。结合上下文可以看到,希基的精神状态如何根本不重要,因为就连疯狂都是为了逃避痛苦的现实;重点是希基以为他活在真实里,实际他只是活在另一个白日梦中。对于被放逐的人来说,他们愿意相信希基是疯了,因为这意味着他告诉他们的都是谎言。假如他允许他们保留他们的幻觉,那么他们也允许他保留他的幻觉。希基犹豫了,因为他知道他告诉他们的是事实,但是为了自己的安宁,他不得不同意这笔交易。所以他最后加入了他们的集团中:彼此沉默下的互相容忍。

希基的救赎被证明是假冒伪劣产品,他在伊芙琳死后找到的愉快,无非是另一个幻觉带来的愉快。因此,他要"让这群人醒悟"的念头本身并不"疯狂",只是它的出发点是一个可怕的错误。由于他的行为直接暗示了他的幻觉,因此希基比格瑞格斯·威利更有戏剧性。希基确实具有悲剧主人公的某些方面,并且已经来到了悲剧的悬崖边。就算他没有望向悬崖,拉里·斯莱德已经望过去了,他看到了失去真相后的无底深渊:

> 天啊,哪儿有什么希望啊!我永远也不会成为真正的旁观者了——在任何地方都不可能了!我活不下去了!我永远是个懦弱的傻瓜,怀着怜悯心去看一切事物的两个方面,直到死去的那天。(怀着痛苦的心情真心实意地说)希望那一天早些到来!(他吃惊地住了口,奇怪自己会说出这样的话——过了一会儿冷笑着说)天啊,真正被希基说动去死的人只有我一个。我是个懦夫,但是我现在真心想死啊!

347

为了逃避现实，希基说自己发了疯，帕里特选择自杀，其他人则回到各自的幻觉中。但对拉里而言，他的诚实不允许他撒谎，他的懦弱又让他无法赴死，他的双眼将始终凝望着深渊。他出于对犹大——帕里特的怜悯，拉里让他了结自己可悲的存在。拉里必须为此和他的每一个行为负起责任，直到他生命的终结："希望那一天早些到来！"他求死的愿望和奥赛罗是相似的："因为在我看来，死倒是一种幸福。"剧本在欢歌笑语和雨果酒醉的喃喃中结束，而拉里凝视着前方，他成了被真相裹挟的活死人。与奥尼尔一样，他原本装腔作势的悲剧感终于成了对生命悲剧性的深刻体验。

这部经典的剧作记录了奥尼尔从救世反叛者到存在主义反叛者的心路历程，过去戏剧中肤浅乐观的救世主已经变成了能敏锐洞察人类动机的分析师，现在就连幻灭感也成了故作姿态。"否定了过往戏剧中的一切理念"后，他只剩下了存在本身，只有最伟大的悲剧戏剧家才能鼓起勇气直视存在。《送冰的人来了》的语言虽然枯燥，但它再现了莎翁悲剧和索福克勒斯的《俄狄浦斯在科罗诺斯》中对存在的叹息声，奥尼尔通过艺术形而上的安慰作用使现实变得可以忍受。奥尼尔否定了希基的救赎可以通往幸福，然而真相还是成为他戏剧的基石，只是真相是与拉里·斯莱德同情的理解结合在一起的。奥尼尔从作品中删去了一切虚伪和做作的成分，终于和真实的自我达成了一致。

这种一致只能源自深刻的自我剖析，而自我剖析的过程也必然成为另一部剧作《长夜漫漫路迢迢》（1939—1941）的源泉。本剧中，奥尼尔结合了易卜生的回溯手法以及斯特林堡的净化作用，并且把他的家庭整个的心路历程压缩到一天之中，使得作品在这样的长度下也显出高度的凝练。在这样古典主义的结构中，奥尼尔甚至还探索了三一律，他的剧作开始具有了一种形式上的完善。和大部

分古典主义作品一样，《长夜漫漫》的背景设定在过去——那是1912年的夏天，当时24岁的奥尼尔因为肺结核住进了疗养院，他在那里才开始决心成为戏剧家。还是和古典主义作品一样，戏剧的冲击力不是来自肢体的动作（本剧几乎谈不上有情节，只有第一幕还算有点悬念），更多的是源自人物挖掘他们痛苦的回忆和轻率的想法而来的心理揭露。奥尼尔或许是以易卜生的《群鬼》为榜样（就连易卜生的题目都和该剧十分契合），因为他运用了易卜生从索福克勒斯那里借鉴来的深挖技巧——通过高度功能性的对话，在缓慢推进的同时回溯过去。

不过奥尼尔不仅是剧本的作家，他也是其中的人物之一，他和斯特林堡一样谱写了一首曲调沉痛的"绝望之歌"。剧作家在结婚12周年时把这部作品献给了他的妻子卡洛塔，这深刻地反映了他同剧本素材间的关系："我愿以此作为颂词，赞扬你给予我的恩爱和体贴，使我能怀着爱意面对死去的亲人，写作这部剧本——以深深的怜悯、谅解和宽恕的心情来写蒂龙一家四个困惑的人。"奥尼尔在此赦免了自己，这也是他应得的。这部"用血和泪"写成的剧本让他既害怕又着迷，有时他一写就是15个小时：奥尼尔和他的人物一道面临着最令他恐慌的回忆，他要通过重演彼此间的折磨和义务来平息骚动的群鬼。

由于他的目的部分是为了自我治疗，因此奥尼尔很难虚构他的经历。如今奥尼尔一家变成了蒂龙一家，他的母亲艾拉现在叫玛丽，尤金取了他死去的哥哥埃德蒙的名字（夭折的孩子叫尤金），[1]他父亲和哥哥则是保留了他们的教名。所有的戏剧事件

[1] 盖尔伯认为他俩名字上的交换暗示了奥尼尔内心极强的求死欲，我很赞同他们的说法。Arthur and Barbara Gelb, *O'Nerl*, Harper and Bros, 188.

（只有一些细微的改动）都是真实发生的，包括蒂龙家佃户的猪和石油大亨的冰池的故事，这一段插曲后来又出现在了《月照不幸人》中。

在对事实如此的忠实之下，奥尼尔依然能创作剧本着实是奇迹，不过更令人惊叹的是他对素材的把控——这部作品当之无愧是大师之作。虽然《送冰的人来了》中少有不相关的分枝，并且内涵更为深厚，但是《长夜漫漫》包含了奥尼尔最优秀的创作——其中的第四幕堪称戏剧文学史上最有震撼力的一幕。奥尼尔创作的是有关个人经历的剧本，但却涵盖了全人类的境遇，使得这部资产阶级家庭剧拥有了广泛的内涵。《长夜漫漫》在探索家族罪恶时，甚至都不用像易卜生在《群鬼》中运用疾病那样刻意借助隐喻的帮助。埃德蒙的肺结核和欧士华的梅毒是不同的，他的病不具有象征性的意义。奥尼尔不再需要发明命运的现代等价物了，因为如今他对命运的作用有了切身的感受。因此，奥尼尔的人物们遭受的是精神和心理上的磨难，而不再是生理和社会上的磨难了（对奥尼尔来说，社会几乎是不存在的），但他们所受的苦并不亚于欧士华和阿尔文太太。相比他过去写作此类戏剧时的笨拙，奥尼尔的进步更让人感到不可思议。以《悲悼》为例，父亲的罪恶也降临到了子女身上，但这是通过外貌的转变来展现的——奥林越来越像艾斯拉，莱维妮亚越来越像克莉斯丁——这完全是在机械地呼应主题。同样生硬的伎俩在《榆树下的欲望》中也很明显，剧本一直在反复地讨论伊本是更像"妈"还是更像"爸"。

到了《长夜漫漫》，奥尼尔已经舍弃了这些肤浅的考量，专注于主题更深层次的内涵：降临到子女身上的是一连串叫人哑口无言的不幸。剧中的一家人生活在紧密的共生关系中，四个人组成同一个有机体，牵一发则动全身。奥尼尔在《送冰的人来了》中就开始

探索这样的关系，被放逐的人们互戳彼此的痛处，互相成为他人的地狱，但是在《长夜漫漫》中，对这种家庭关系细致入微的探索简直到了噩梦般无情的程度。每个角色的特质都反映在他们的家庭生活中；剧中的一切都是真实的，一切都是相关的。因此，老詹姆斯·蒂龙的两个主要特征——他的吝啬和他的演艺事业——直接造成了妻子和儿子们的苦难。蒂龙的小气导致了玛丽药物成瘾，因为给她用药的是个二流大夫；蒂龙未能给她一个稳定的家，因为他总在各地巡回演出，这就加重了妻子的烦恼和失落感。蒂龙的吝啬同样也引起了埃德蒙的埋怨，因为蒂龙打算把他送到州立农场养病，不愿送他去花钱的疗养院。埃德蒙的肺结核在一定程度上造成了玛丽旧病复发，因为她不能面对儿子身体不好的事实，而生育埃德蒙所引发的疾病正是导致玛丽药物成瘾的罪魁祸首。詹米则为埃德蒙的存在所苦，因为他弟弟的文学天赋让他嫉妒又失落；他的母亲无法摆脱旧习，这也让他对自己能否浪子回头产生了怀疑。就连剧中的笑料也存在因果联系：小气的蒂龙不愿意打开客厅的灯，所以埃德蒙的膝盖撞到了帽架上，詹米在台阶上绊了一跤。每一个行动都引发了蝴蝶效应，困居其中的人物发出了斯特林堡痛苦的呼喊："人间即地狱——我的行为必然破坏他人的幸福，而他人要幸福就必然伤害我。"

蒂龙一家被怨恨、愧疚和相互指责的锁链绑在了一起，但构成这条锁链的既有恨也有爱。每个人都因为他人不自觉的行为受苦，他们的爱与信仰被打碎了，于是每当真相即将揭露时他们都要激烈地谴责彼此。可就在真相即将呼之欲出的节骨眼上，他们又会满怀歉意地收回前言。没有人真地想要伤害彼此，气愤与敌意中交织着同情与理解。就连"总是取笑别人"、叫他母亲"瘾君子"的詹米也讨厌自己的尖酸刻薄，充满了对自己的厌恶。一家四口对彼此的

反应是很矛盾的——既揭露幻觉又维持幻觉,既攻击别人又讨厌打人的那只手。每一次折磨他人都是折磨自己,每一个愤怒的词语都会让说话人良心不安。人物好像只为折磨他人而存在,但同时又在口舌之下保护着彼此。

不幸的蒂龙一家在劫难逃,他们厄运的根源却在存在本身。正如玛丽所说:"生活加在我们头上的东西,我们谁也没有办法。"为了追寻厄运的根源,奥尼尔回到了1912年;但随着戏剧的进行,他带领我们回到了更遥远的过去。蒂龙一家不是只有这两代人是不幸的,他们的祖先也是不幸的:在戏剧开始之前,埃德蒙自杀的念头就和祖父的自杀有关,而外公也死于和他同样的肺结核。虽然奥尼尔没有提及这些,但是不幸的历史还是延续到了未来:剧作家的大儿子小尤金也死于自杀,他的小儿子沙恩和奶奶一样药物成瘾。不同时代的人的命运重叠在一起,不同的时间也合二为一。"过去不就是现在吗?"玛丽说道,"过去不也是将来吗?我们都想自欺欺人忘掉过去,可人生就是不让我们忘记。"

奥尼尔作为目光敏锐的艺术家,他到过去中寻找罪责的根源,他的角色却在过去寻找快乐和梦想。蒂龙一家四口都非常讨厌现在,以及无法逃离的、病态的现实。四个人以各自不同的方式,在回忆往事中平息生活的烦恼。对于玛丽来说,打开过去的钥匙是吗啡。"这药能止痛。这药能带你回到很远很远的往昔,直到再也不觉得痛苦为止。只有过去那些快活的日子才是真的。"她所说的痛是指她落下残疾的手,这不仅让她想起自己没能实现当钢琴家的梦想,还让她想起自己残缺、有罪的灵魂。玛丽背叛了她所有的梦想和希望,就连她的婚姻都是一场背叛,因为她本来是要当修女的,她本来是要一心一意侍奉与她同名的圣母的。此外,她的毒瘾也背叛了她的信仰、她的亲人、她的家庭。她无法祷告,她身处绝望之

中，家人的指责只会加深她的罪孽。玛丽不得不委身于幻觉——其中一个幻觉是她觉得自己下嫁了——不过和《送冰人》中被放逐的人们不同，他们梦想着未来，而她只想着过去。剧中的玛丽一直在试图逃离现在的痛苦，最后她借助毒品，终于回到了纯洁、充满希望的少女时代。虽然戏剧的标题意味着前进，作品本身却总是不断后退，漫长的旅程其实是回到过去的旅程。

奥尼尔对这一点的暗示手法很多，其中一条就是光明与黑暗、阳光与浓雾暧昧的意象。戏剧开始的时间是早上8点30分，空气中飘着薄雾。结束时已经到了午夜，房子被浓雾所笼罩——原本他们对玛丽明显的好转感到欢欣鼓舞，后来又为她重新坠入地狱感到绝望万分。夜晚在逻辑上是一天的结束，但在这部剧中，它是一天的开始，戏剧在过去的幻境中落下了帷幕。在玛丽的毒品——还有男人们的酒精——的影响下，时间像水蒸气一样蒸发消失了：过去、现在、未来融为了一体。玛丽在夜幕的遮掩下心满意足地沉醉在幻觉中，幻觉成了盖在刺目的现实身上的遮羞衣。玛丽爱着的浓雾也发挥了同样的作用："雾可以把你和外面那个世界完全隔开。你觉得在雾里一切都变了，什么都不再是原来那个样子了。谁也找不到你，谁也碰不到你。"她沉重的负罪感削弱了她对丈夫和孩子的爱，玛丽一步步地缩回了自己的世界中。这一切反过来也加剧了男人们的不幸："最叫人受不了的是她在自己周围筑起一道墙，或者更像一层雾，把自己遮起来。……她这样做，倒好像不是爱我们，而是讨厌我们似的！"

不过玛丽并不是唯一一个"雾中人"，三个男人也有各自缩回黑暗中的理由。其他人虽然不像玛丽那样总是躲在幻觉里，不过过去也像幽灵一样缠着他们，他们也在寻找能原谅他们虚度人生的安慰剂。对蒂龙来说，他年轻时前途无量，他应该成为一个演员，而

不是当一个小商人。他最喜欢回忆大明星布斯称赞他饰演的奥赛罗，他还把赞扬的话记了下来，可是后来弄丢了。对詹米来说，他本应为蒂龙这个姓"增光添彩，光宗耀祖"，现实却是一无所成。他现在是一个无可救药的浪荡子，整天沉迷于酒精和胖妓女的怀抱，一边又装腔作势地用自我厌恶的口吻嘲笑自己的失败。"我的名字叫奈何天，"他引用罗塞蒂的诗句说道，"也叫悔不该、叹已迟、别旧日。"对埃德蒙来说，他比其他人更像自己的母亲，于是黑夜和浓雾也成了他逃避生活的庇护所：

> 我喜欢待在雾里。……我就喜欢这样——独自一人在另一个世界里。在那儿真假难辨，整个人生都被遮盖起来。……我觉得自己是在海底行走，仿佛很久很久以前就沉在大海中。仿佛我就是个雾中的鬼魂，而雾就是海的鬼魂。然而做一个鬼中之鬼，倒使你感到内心平安。

现实、真相和生活像疾病一样在他身上肆虐。他羞于为人，对自己的存在感到厌恶："要是能够避而不看这人生的丑恶，谁不愿意？人生就像蛇发女妖三姐妹，谁见了她们都会变成石头。又好像人身羊足的潘神，谁见了都会丧命——我指的是心已经死了——虽然还得在这世上苟延残喘，实际上却已是行尸走肉了。"

"我们是造就粪肥的材料，还是让我们大醉一场把这不幸忘掉"——年轻的埃德蒙也和斯特林堡一样，他也把人类看作粪便，因此他为了逃避时间不择手段，其中一个方法就是沉迷于酒精。虽然埃德蒙对诗歌的品位一向不高，不过在醉酒的话题上，他总算是

引用了杰出的诗人波德莱尔的诗句：[1]"如果你不愿承受时间压在你肩上的可怕重担，不愿让它把你压成齑粉，那么就继续烂醉下去吧。用酒、用诗、用道德的自我完善，什么都成，只要烂醉就行。"为了逃离时间的束缚，埃德蒙还想出了其他形式的烂醉。他在第四幕讲述了他在海上的经历，他曾经发现了超脱于时间之外、进入无限之中的天堂：

> 我不属于过去，也不属于将来，只感到宁静与和谐，只感到一阵阵狂喜。我似乎超越了自己渺小的生命，超越了人类共同的生命而达到永生，也可以说达到了与神同在的境界。……就在这一瞬间你把一切看得清清楚楚——你看清了藏在纱幕背后的秘密，而你自己就是秘密。一瞬间一切都有了意义！然后纱幕落下了，你又感到孤独无慰，迷失在雾海中。你跌跌撞撞不知何去何从，也不知为什么要去。

完全的迷狂只是一瞬间，而后"做只海鸥或是条鱼也许活得更好"的埃德蒙不得不再次忍受活在现实中的悲惨命运："作为一个人，我永远感到自己是个局外人，找不到一个安身的家。我不需要别人，我也不被别人需要。这样的人永远找不到归属，永远对死亡抱着一丝眷念！"之所以对死亡抱着眷念，是因为死亡是逃离时间的终极方法，从此完全地坠入黑夜和浓雾之中。

[1] 埃德蒙与奥尼尔都非常喜欢主流诗人。即便是这一段对波德莱尔的引用，也是亚瑟·西蒙斯过度润色的译文。舞台指示中所列的蒂龙家书架上的书，全都来自影响了奥尼尔文学创作的名人：巴尔扎克、左拉、司汤达、叔本华、尼采、易卜生、斯特林堡、萧伯纳、斯温伯恩、罗塞蒂、王尔德、吉卜林、道森等等，诸如此类。

其实剧中还有第五个蒂龙,即上了年纪的尤金·奥尼尔本人。虽然他把晚年的自我同早年的自我重叠在了一起(支持社会主义和无神论的埃德蒙有很多宗教的和存在主义的观点),但剧作家和人物实际是分离的。埃德蒙想要逃避时间,而奥尼尔则选择再次回到时间中——重现过去,并加入他自己的梦魇——以此来寻找苦难的根源和意义。剧作家发现,除了酒精、天堂和死亡之外,还有另一条逃离混沌生活的出路:在艺术中,混沌变得有序,无意义变得有意义。剧本本身就表现了奥尼尔的宽容和谅解,伴随剧作家一生的悔恨在对过去完全的体谅和对自己的诚实中烟消云散了。

宽容和谅解是最后一幕的主旋律,由此引发的一系列坦诚和告白也达到了令人心酸的高潮。在结构上,这一幕包括两段较长的对话——第一段在蒂龙和埃德蒙之间进行,第二段在埃德蒙和詹米间进行——以及玛丽的一段长独白,而玛丽总是出现在每一幕的结尾。蒂龙承认了自己作为演员的失败,使得他最终理解了埃德蒙,而埃德蒙也随即原谅了父亲全部的过错;詹米坦白了自己对弟弟的矛盾情绪,包括他有一点希望弟弟也和他一样人生失败,而这是全剧最有心理深度的场面。[1] 不过最真实的自我坦白还是埃德蒙的最后几句台词,他试着去解释他为何感到痛苦和绝望。蒂龙一如既往地觉得儿子的思考是"不正常的",但他还是承认埃德蒙是块"诗人的料"。埃德蒙则回答道:

> 诗人的料!不,我担心自己倒像个老是向人讨烟抽的

[1] 这一场景让我们能一窥奥尼尔早期思想的很多来源。正是詹米"让狂饮烂醉带上了点浪漫色彩",同样也是他"使玩过的娼妓显得妖冶魅人,而不是那种又愚蠢又可怜、身染梅毒的丑八怪"。当奥尼尔在早期剧作中作为面带嗤笑、冷眼旁观的主角出现时,或许他也带上了他哥哥的影子。

乞丐，他连做卷烟的材料都没有，有的只是那股烟瘾。我刚才跟你说的那些话，我实在表达不清楚，只能结结巴巴讲一通。我也只能做到这一点了……不过，这至少是实实在在的写实主义。我们雾中人生来就只能这么结结巴巴词不达意。

在描述自己作为戏剧家的局限性时，奥尼尔倒是变得口齿伶俐了起来，事实赋予了他源源不断的话语。他接受了自己的局限性，并且致力于探索"家庭相机"镜头下的"实实在在的写实主义"，奥尼尔终于加入了一流戏剧家的行列。

玛丽最后的台词标志了奥尼尔新的戏剧技巧的胜利，它以充满诗意的方式引出了戏剧全部的主题，事前的伏笔也埋得非常到位。男人们都醉醺醺、昏昏欲睡，他们因为长时间的激烈争吵而筋疲力尽。光线非常昏暗，夜幕沉沉，迷雾深深。忽然间，戏剧发生了突变。客厅吊灯上的灯泡全都亮了起来，一首肖邦圆舞曲的开头部分时断时续地响了起来，"就像中学里的女学生第一次弹奏这首曲子"。男人们突然意识到玛丽进来了，她身上的婚纱在地上拖曳，神情十分的茫然。她完全陷入了回忆，就连她的外表都开始变化了："不可思议的是她的脸倒显得年轻了起来。"之后的场景就像梦游的麦克白夫人，或者像詹米所说的发疯的奥菲利娅——既有戏剧性，又非常动人地表现了饱受折磨的灵魂。

正当男人们惊恐地注视着玛丽时，她正在重演年轻时的梦想，完全忽视了周遭，她的台词总结了整个家庭希望的破灭。她像一个年轻的中学女生，害羞带怯又彬彬有礼。她惊讶于自己肿胀的双手，又为年长的蒂龙轻轻接过她手中的婚纱而吃惊。玛丽回到了修道院中，正准备成为一名修女。她好像在找寻什么，"找一件很要

紧的东西"，一件能保护她免受孤独和恐惧折磨的东西："我不能永远失去它，如果那样，我宁可去死。因为那时就没有希望了。"这样东西既是她的生命，更是她的信仰。她看到圣母显灵，圣母"对我微笑了，还对我祝福"。但是院长嬷嬷希望她在宣誓前像其他女孩子一样生活，她极不情愿地答应了：

> 我说我当然会照她的建议去做，但我知道这纯粹是浪费时间。我离开她以后心里乱极了，于是我又跑到神像前向圣母祈祷，并得到了内心的平安。因为我知道圣母听了我的祈祷。只要我对她的信念永不丢失，她就会永远庇护我，不让我受到伤害。

但是信仰像她的婚纱一样发黄褪色，她还是受到了伤害。在面对即将到来的恐惧时，玛丽变得十分不安，然后她一脚迈入了虚空里："那是我中学最后一年的冬天。到了来年春天又发生了一件事。是的，我没有忘记。那年我爱上了詹姆斯·蒂龙，那一阵子我有多么快乐啊。"

她那令人叹息的话语囊括了全剧所有的关键词，跨越并打破了时间的界限，涵盖了一家人所有逝去的希望、长久的幻觉、矛盾的情感，以及被彼此命运囚禁的束缚感。中心人物笼罩在浓雾中，其他人则包裹在痛苦中，夜幕沉沉地遮盖在他们见不得光的秘密上。不过奥尼尔的旅途是要走出黑暗，迈向光明——获得作为人和艺术家的眼光——他驱散了噩梦，"终于能面对已死去的亲人了"。

在之后的剧作中，奥尼尔继续探索了《送冰的人来了》和《长夜漫漫路迢迢》中的主题：他以实实在在的写实主义为媒介，审视了雾中人和他们沉浸在白日梦中的生活。在写作这些戏剧时，他再

也不是结结巴巴、词不达意了。信仰天主教的爱尔兰裔人物说出的台词铿锵有力，奥尼尔终于在他们的话语中找到了与自己气质相投的语言，他甚至开始创造出了和沁孤戏剧中相似的曲调，而他的幽默越来越浅显易见。但在剧中明显的滑稽场面之外，奥尼尔的作品依然是灰暗的。比如在《诗人的气质》中，他描写了一位19世纪美国爱尔兰裔的酒馆老板科尼·梅洛迪，这个人自以为自己是拜伦式的英雄，骄傲地将自己同北方的商人和民主人士划清了界限。梅洛迪对妻子虽然冷酷又专横，但是他自己却派头十足。当他的幻觉破灭时，他经历了一系列可怕的改变，变成了一个狡猾、粗俗、卑躬屈膝的农民。过去的他虽然穷但是很有尊严，现在他为了活下去四处坑蒙拐骗。他最终活了下来，但是精神已经死亡，不过是另一具行尸走肉罢了。

在《月照不幸人》中，奥尼尔续写了《长夜漫漫路迢迢》中的活死人詹米·奥尼尔的故事。此时詹米的母亲已经去世，詹米也垂垂老矣。他在威士忌和悔恨的双重折磨下，对着面相凶恶但心地善良的姑娘（一个假装自己生活浪荡的处女）坦白了他带着母亲的骨灰回北方时，是如何在火车上与一个妓女鬼混的。他仿佛《圣母怜子像》中的耶稣，趴在这位象征母亲的女性那宽阔的胸膛上睡了整整一夜，从而获得了死去的母亲无法再给予他的宽容和安宁。

以上两部作品是稍次一点的大作，《送冰的人来了》和《长夜漫漫路迢迢》才是一等的佳作。在这所有四部作品中，[1] 奥尼尔

[1] 我之所以没有讨论《更庄严的大厦》，是因为这部剧不幸遭到了损毁。剧中枯燥的独白、母亲和妻子间角色转换的困惑，以及诗人与商人间的矛盾说明了这部剧是一个倒退，奥尼尔又回到了他早期的发展阶段。奥尼尔的手札中提到自己要在1941年重写该剧，不过他最终没能实现这件事，于是留下遗嘱要销毁这个剧本。执行他的遗嘱并没有什么损失。

将难以抗衡的巨大力量灌注在幻觉与现实交织的寓言中，诙谐的光线从中穿过，其中又弥漫着对人类境遇的忧虑感。因此，奥尼尔也像斯特林堡一样从救世主义反叛者发展成了存在主义反叛者，说明在他对生命尼采式的肯定和歌颂下，藏着对存在深深的不满。奥尼尔在形式上的实验，他对各种哲学思想和宗教思想的轻疏，以及他的装腔作势和故作深沉，都是他用来压制对存在的不满的手段，然而这份不满是无法被压制的。当他终于在诚实地探索过去时找到了面对存在的勇气，他发现了真正适合自己的艺术家身份。无论是在影响力还是在思想性上，奥尼尔在美国戏剧家之中都是无可匹敌的。假如没有他，美国戏剧就很有可能不会诞生。但是真正让他被世人所铭记的是他最后的几部戏剧——他仿佛一个羸弱无力的人，因为见不得阳光而紧闭门窗，从他那饱受痛苦和磨难的自我中诞生出了伟大的反叛戏剧。

九　安托南·阿尔托与让·热内

在表现反叛戏剧的方式中，最有末世感的非残酷戏剧莫属。剧作家让·热内在舞台上充分展现了残酷戏剧的手法，但它首先是在充满幻想的诗人安托南·阿尔托的想象中成形的。阿尔托的戏剧理论——他在20世纪30年代所写的一系列文章、信件和宣言里都有阐述——在1938年首次结集出版，题为《剧场及其复象》。这部作品一直是我们这个时代最具影响力也最有煽动性的文本之一。与它所宣扬的戏剧类型一样，《剧场及其复象》仿佛一场充满异域情调的迷梦，其间不停闪烁着的启迪之光带着阿尔托特有的催眠般的清醒。作为一名天赋异禀的诗人，阿尔托在戏剧中引入了"被诅咒的诗人们"（波德莱尔、兰波、洛特雷阿蒙伯爵）的迷狂。阿尔托诗性的狂热和这些人一样，都非常接近于疯狂，而他混乱的生活也一直饱受精神疾病的折磨，直到他1948年逝世为止。虽然阿尔托的职业生涯非常混乱，他的成果也非常零散，但他对现代法国人的想象力产生了不可估量的影响。用雅克·居夏莫的话来说，他属于"穿行世界时会在身后留下一道火焰的先知一列"。这条火焰之路最重要的意义在于它通往残酷戏剧，它还处于萌芽阶段时就已经是现代戏剧中最独树一帜的运动之一了。遗憾的是阿尔托没能活着看到它的实现。在这场运动中，阿尔托充当了预言未来的亚里士多德，他为想象出来的戏剧写就了《诗学》，如此让·热内才能在他死后成为践行理想的索福克勒斯。

在讨论这两位大师的成就之前，我们必须简要地谈谈他们的前辈。虽然阿尔托拒绝成为"他人思想的漏斗"，但是残酷戏剧在逻辑上是法国先锋戏剧运动的高潮。阿尔托以及后来的热内的成就，赋予了这项运动以严肃性、思想性和使命感。这些品质正是阿尔托之前的戏剧所欠缺的，因为奉行虚无主义的先锋剧作家们的作品相当枯燥无聊。这类剧作家受到死气沉沉的情节剧和支持情节剧的观众的刺激，最大的目标就是消灭资产阶级和资产阶级作品，而达成这一目标的途径是两个彼此关联的手法：达达主义和超现实主义。虽然达达主义运动直到20世纪20年代才正式开展，这一运动的文学鼻祖却是阿尔弗雷德·雅里，因为没有哪一部达达主义剧作比雅里在1897年完成的《乌布王》更有代表性和独创性。《乌布王》基本上是以波西米亚的风格嘲笑了中产阶级的文学品味，并以荒诞的形式戏谑模仿了西方文学中最受欢迎的作品。它同时也尖锐地批判了中产阶级，因为它的英雄是野蛮又滑稽的"一家之长"，长了一颗萝卜似的圆脑袋，肚皮涨得像气球。乌布大爹贪婪、势利又好吃，他代表了卡杜勒·曼戴所说的"酒足饭饱之人的谦逊、美德、忠义和理想"。此后，崔斯坦·查拉和他的支持者继续在无数个灾祸之夜抨击这群吃饱喝足的人，为的就是鞭挞他们、激怒他们。[1] 达达主义运动的破碎性（"重复统一的事物，"雅里说，"只会加重精神的负担、曲解本来的意义，只有荒诞才能锤炼灵魂、调动记忆。"）正是马丁·艾思林的"荒诞戏剧"的来源之一，它尤其影响了尤内斯库的作品，促使他运用插科打诨和荒蛮的闹剧来宣泄对中产阶级传统和理想的厌恶。

[1] 此类戏剧中有一个很有代表性的余兴节目，就是查拉出现在观众面前念着一份报纸，同时铃声大作，根本听不清他在念什么。

这种对资产阶级的敌意也见于超现实主义。它和达达主义一样戏谑，但是条理更加清晰。这一类型最早的作品是阿波利奈尔的《蒂蕾西亚的乳房》（1903年完成，到1917年才搬上舞台），剧中充满了雅里式的波西米亚恶作剧，但并没有对西方文学传统产生剧烈的冲击（不过它还是打破了西方写实的传统，因为剧本的形式采用了错乱的梦境，其中的符号是扭曲的，转折是突兀的）。阿波利奈尔的戏剧实际上启迪了在同时代的小说、绘画、音乐、诗歌和戏剧领域内相继出现的严肃作品，因为它（可以说非常随性地）采用了古希腊神话中的人物——漂流到占吉巴海滩上的蒂蕾西亚。在安德烈·布列东的领导下，后来的超现实主义者们专注于打破基督教文明的价值观，声称最简单的超现实主义行为就是朝着满是人群的街道开枪。不过在某些时候，拥有超现实主义倾向的剧作家，比如让·科克托，也会运用类似阿波利奈尔的舞台技巧，同时运用乔伊斯、艾略特、斯特拉文斯基和毕加索的方式将荷马神话现代化，从而延伸自己的戏剧思想。

神话剧很快就被情节剧同化了。到了季洛杜和阿努伊这样的文人戏剧家手中，神话剧的行文变得相当冗长，并且为了让观众理解古代英雄的行为而进行现代化，让它们看上去好像发生在今天一样。相反，在科克托这样戏谑的人手中，神话剧是以超现实的方式将神话中的行动叠加到现代的背景之上，目的是为了讽刺地对比。科克托喜欢的是"戏剧的诗意"而不是"戏剧中的诗意"（是目所能见的诗歌，而不是耳所能闻的诗歌）——在他看来，长篇大论的演说和辩论是已经死去的文学传统的余孽。由于科克托不想讨好观众，而是想着如何讽刺他们残缺的灵魂，于是他在神话的处理上越来越激进。他不是将英雄的过去同反英雄的现在等同起来，而是强调它们本质上的区别；他不是单纯地重塑古典主人公，而是贬低他们、诋

毁他们。比如在《地狱机器》中，科克托从仆人或者精神分析师的角度再现了索福克勒斯的俄狄浦斯——一个阴险、自负、造作、有恋母情结的恶棍。科克托带领我们深入宫廷，将英雄的家庭琐事搬上舞台，他——就像《尤利西斯》中的乔伊斯和"斯威尼"诗歌中的艾略特——旨在突出20世纪城镇市民们的无趣、无聊和粉饰太平。

早期的阿尔托和达达主义者以及超现实主义者联系紧密，并且同他们一样讨厌传统艺术、现代工业生活和西方文明。但是他把这些消极的态度转变成了积极的行动，将前辈们的虚无主义、徒有形式、插科打诨转变成了极具革命性的理论。阿尔托的反叛是非常激进和严肃的，从而引导他走向救世主式的结论。阿尔托是不受约束的浪漫主义者，他是宣扬"冲破一切限制的极端行为"的叛逆先知，他想要的是对已有结构的彻底颠覆，而这场革命即将在剧场里打响。

对阿尔托而言，剧场不单单是一个娱乐观众、教育观众或是激怒观众的场所，它恰恰反映了文明的脉搏。西方文明衰落的标志之一，就是剧场将"慵懒无益的理念"奉为"艺术"。为了取代这些理念，阿尔托想要代之以他所谓的"文化"。西方艺术在本质上和人是割裂的，并且还会割裂人与人之间的联系，但是文化可以让人凝聚在一起。艺术是多余的，文化才是有用的；艺术是一个人的表述，文化才是所有人的表述。因此，阿尔托游历了像墨西哥这样相对原始的国家，在那里"造出来的东西是为了使用，整个世界都处在无尽的欢乐中"。在这些文化里，本能的生活还没有被修养和体面层层掩埋，而阿尔托正是在这些文化中寻求恢复他本来的面目："一切真正的文化都要依靠野蛮、原始的图腾崇拜，我所推崇的正是这种荒蛮，或者说完全自发的生命力。"

因此，阿尔托的戏剧思想和他对所生活的世界的感受是分不开的。在他所宣扬的每一条理论背后，都埋藏着他要改变西方面貌的

救世理想。阿尔托不像达达主义者和超现实主义者那样仅仅满足于陌生化，激进的反叛使他完全进入了一种交感视角。虽然他说"我不相信只有文明改变了，戏剧才能改变"，但他马上又补充道："我相信的是，能够作用于最高级、最复杂的人类感官的戏剧可以影响和塑造事物。"如果剧场能创造出有文化的集体，那么整个社会就能改变。

阿尔托文化思想的基础，是将原始仪式重新引入文明生活的愿望。和所有的救世主思想家一样，阿尔托也试图通过变革宗教思想来进行改革。他不接受西方的宗教，因为它们掏空了生活神奇的内涵，扼杀了人的天性——也就是扼杀了人的神性："我甚至要说这是一场瘟疫，败坏了那些原应保持神圣的概念。我不相信人类发明了超自然和神明，相反我认为人类千年来的干预，最终腐化了我们的神性。"阿尔托和 D. H. 劳伦斯在很多方面很相似，包括他对阿兹特克人的仪式也深表兴趣。在阿兹特克的仪式中，神性通过狂热的祭祀和野蛮的快乐得以彰显。阿尔托相信，在文明死皮掩盖下的深处，原型的、前逻辑的、原始的精神依然存活在西方人的无意识中，因为它和性本能是联系在一起的。"现在我们可以说，"阿尔托用劳伦斯式的肯定语气说道，"真正的自由是沉重的，并且与同样沉重的性自由是一体的……所以伟大的传说都是沉重的，它们制造出了一种屠杀、磨难、血流成河的氛围，这样我们在向观众讲述波澜壮阔的寓言时，他们才不会觉得男女有别和大屠杀是陌生的。"

阿尔托和超现实主义者一样也想创立一座神话剧场，"好从广义的、普遍的角度传达生命，并从生命中抽绎出我们在探索自我的过程中感到愉悦的意象"。不过，他的神话不是来源于希腊罗马神话和基督教传统，因为曾经生机勃勃的传统神话如今已枯竭褪色，就像孕育它们的文明一样。阿尔托在这言辞激烈的一章中，比较了

戏剧的效应和瘟疫的效应，并在注释里提出了他所理想的神话。对阿尔托而言，瘟疫的美在于它破坏了压抑的社会形态。秩序崩溃了，权威瓦解了，混乱蔓延了，人们将灵魂深处埋藏的一切疯狂的冲动都宣泄了出来。[1] 这些狂言乱语——与兰波的"扰乱所有的感官"十分类似——正是阿尔托想要引入戏剧中去的。戏剧就像瘟疫，它可以扰乱"达官显赫"的心智，生出"社会疾病"，以星火燎原之势蔓延开来。简而言之，阿尔托设想的戏剧和酒神狂欢、献祭仪式有着同样的功能——将观众们被文明所压抑的天性、野性和愉悦都释放出来。"戏剧的本质就像瘟疫，"阿尔托写道，"这并非因为它具有传染性，而是因为它像瘟疫一样无视个人或是集体，只靠脑海中想象的一切邪恶的可能性就能宣泄、唤醒和外化人潜在的残酷。"因此，戏剧将会唤起那个充满混沌和危险的失落世界，否则世上就无所谓幽默与诗意，自由也不过是一个泡影。"因此，"阿尔托说，"我提倡残酷戏剧……我们是不自由的，天是会塌的，戏剧之所以被创造出来就是要告诉我们这件事。"

接下来阿尔托马上解释了"残酷"不等于"鲜血"，但他的理论还是遭到了很多人的误解。尤其是在英美国家，只要知道阿尔托的人都很不待见他。对于那些喜欢掩饰自己施虐、受虐倾向的文化而言（比如用战争、拳击赛、黑帮电影、电视来掩盖），阿尔托公开的施虐受虐思想是病态的、不正常的。然而，阿尔托的设想并不

[1] 阿尔托的瘟疫比喻是从埃德加·爱伦·坡的作品中得到的灵感，这也是他非常崇拜的作家。在给阿贝尔·冈斯的一封信中（1927），阿尔托请求这位制作人让他在舞台剧版的《厄舍古屋的倒塌》中扮演主角。阿尔托写道："我不是个自以为是的人，但我自认为我理解埃德加·坡，并且我和厄舍先生是同一类人。如果连我的皮囊里装的都不是这个人，那世界上的其他人就更不可能了……我的人生就是厄舍和他那栋鬼屋的人生。我的灵魂和神经都受到了瘟疫的折磨。"

比弗洛伊德的《文明与缺憾》来得更疯狂：两个人都认为，当人为了在社会中生活而压抑性本能和攻击本能时，他们就会患上神经官能症。阿尔托不像弗洛伊德那样可以牺牲基本的自由，并且也不接受文明和艺术成为替代品。纳粹的行为已经表明，文明和艺术不可能阻挡暴行与屠杀，在希特勒治下的德国它们甚至会助纣为虐。

阿尔托本人从不提倡在日常生活中作恶、施虐或动用暴力。他所提倡的是戏剧要成为无害的"发泄渠道"，就像心理医生的沙发一样："现代的心理医生让病人处在理想的环境中，假设自己站在旁观者的立场，从而辅助治疗。我提议，我们要把这一神奇的基本理念带回戏剧中去。"于是，那些经常以毁灭性的方式来表现的情感就能在残酷戏剧中得到宣泄。阿尔托声明："我反对观众一走出剧院，就任由战争、暴动和屠杀的思想左右。"天确实要塌了，这个世界一边继续宣扬和平共处的基督教理想，一边向着自我毁灭飞速奔去。阿尔托让戏剧充当"有益的行动"，他希望撕裂谎言与欺骗的外衣，"这样面具才会脱落，谎言才能得以澄清，这个世界的迟钝、庸俗和虚伪才能暴露，如此人们才不得不看清自己的面目……"如此，阿尔托才能净化观众身上以爱、宗教或国家之名施与他人的嗜血冲动。[1]

[1] 阿尔托戏剧的净化作用是他的理论中最有争议性的部分，因为许多人认为残酷戏剧不仅没有驱散压抑的情感，反而在社会上造成了更多的暴力行为。这一观点的根据是暴力漫画或电视节目与少年犯罪之间的关系。然而没有一个批评家想过，媒体中的暴力并不是引起日常暴力的原因，而是反映了日常暴力；媒体一边要从道德上解释残酷，一边又要追求它的轰动效应，这样的形式也阻碍了暴力冲动充分的宣泄。历史上没有社会认可的发泄野性本能的渠道的国家并不多，美国就是其中之一，我们现在正在为冷战所造成的斗争性、政治偏见、暗杀、犯罪和疯狂付出代价。阿尔托的戏剧无论从哪方面来说，都给我们提供了解决之道。

因此，阿尔托戏剧的基本功能就是利用幻想来驱邪。与那些古代的秘密仪式——俄耳甫斯仪式和伊洛西斯仪式——相类似，它的基础是牺牲，并且以罪恶为中心，但是在外化观众的犯罪念头上，它发挥了净化的作用，发泄了观众的暴力。这就是阿尔托瘟疫比喻的终极意义："通过瘟疫，道德和社会的巨大脓疱里的脓水被挤干了。为了挤破这些脓疱，和瘟疫有同样作用的戏剧就被创造了出来。"阿尔托对戏剧的运用确实遵循了这一比喻——戏剧不是用文字讲述事实，而是作为制造意象的媒介。他的戏剧是双重的，因此它复制的不是日常的现实，而是"另一种原型的、危险的现实"，它是一面反映无意识的镜子。此外，阿尔托还把他的戏剧比作炼金术，因为戏剧要在现实世界和虚构世界间做出权衡。不仅如此，他还将戏剧和海市蜃楼做了对比。然而所有这些比喻的本意，都是在说外表虚幻的阿尔托戏剧唤醒的是内在的真实——这样的真实通常只反映在梦中。正是在内容残酷的梦中，阿尔托的戏剧才找到了创作的素材："戏剧要想构建真实的幻觉，就必须为观众呈现他们梦境中的沉积物——他们犯罪的冲动、肉体的享乐，他们的野蛮和妄想，他们对人生和事物的理想，甚至是同类相食——对它们的倾诉不能停留在虚假的幻觉层面上，而应该是内在的、本质的。"[1]

　　阿尔托和兰波、弗洛伊德以及劳伦斯是一脉相承的，但是他的生父，包括他们所有人的生父却是弗里德里希·尼采。尼采在《查

[1] 阿尔托想要创造梦境剧场的想法显示了他和斯特林堡的相似性。我们可以猜测，阿尔托应该非常崇拜斯特林堡。他曾经草拟过一个制作《鬼魂奏鸣曲》的计划，上面写道："这部剧揭示了我们体验过、梦到过，但被我们遗忘的一切。"他也十分喜欢《一出梦的戏剧》，为此他写道："它的外在和内里都反映了复杂、令人战栗的思想。它解决的是最崇高的问题，它提出问题的方式既明确又神秘……真实之中的谬误——这才是戏剧作品最理想的定义。"

拉图斯特拉如是说》中提到:"人是最残酷的动物。他一直认为观看悲剧、斗牛和处刑,乃是世上最大的快乐,而当他为自己制造一个地狱时,那便是他在世上的天堂。"按尼采的话来说,正是由于这种残酷性被人道主义理想压制住了,所以才导致世界变得苍白无力。而尼采所追寻的英雄般的野蛮行为,很快就成了政府对无辜百姓流水线般的屠戮。与一心救世的尼采一样,阿尔托考虑的是对人的再发现,他要在堆积了两千年之久的基督教的瓦砾下发掘形而上的遗物。两个人都认为怀柔的基督教理想吸干了人类的心灵:如阿尔托所言,他们要找寻"自然的、神秘的等价物,以取代我们不再信仰的教条"。在尼采看来,解决的方法在于重回前苏格拉底时代的酒神狂欢。阿尔托的怀旧之情则将他带回了更遥远的古代,回到了人类还在茹毛饮血的原始时期。对两者来说,写作的目的都是为了让这个世界重拾"激情与紧张并存的生命感"。

因此,阿尔托为现代戏剧注入了灵魂与动力,而他的理论也兼具实在的一面。他的某些建议是积极的,其他大部分都是消极的。如果把《剧场及其复象》看作一个单纯的辩论文,那么它非常有力地抨击了现存的戏剧。阿尔托尤其讨厌情节剧,认为它只适合"傻子、疯子、同性恋、文法家、小店主、打油诗人和实证主义者看,也就是西方人才爱看"。这样的戏剧泛着"肉体凡胎之人"的恶臭,"可以说是腐朽之人"的臭味。它正在不断地衰落,却还在模仿死气沉沉的现实,又"从几个人偶的生活中抽出些私密的场景",写一些有人情味的故事,把观众都变成了偷窥狂。

阿尔托对精英戏剧,也就是莫里哀和莎士比亚戏剧也不怎么客气。[1] 在《弃绝杰作》一文中,他否定了过去所有伟大的作

[1] 阿尔托的信件中表露出他对儒韦、迪兰、彼托耶夫,特别是法兰西 (转下页)

品——这并不是因为它们在艺术上不成熟，而是因为它们没有产生文化影响力。这些作品已经丧失了相关性和时效性，无法"被大众所理解"。因此，阿尔托既鄙视上流阶层，也瞧不起中产阶级，他的"庞大群体"是整个平民阶层，没有了他们就不可能复兴文化。现有的戏剧都是给美学家和理论学家看的，被排斥在外的平民则拥向马戏团、音乐厅和电影院。戏剧只有既保持活力，又能被大众接受时才能找到其本质。"大众依然渴望神秘。"他如此说道。在这一信念的支持下，他要求死去的诗人退到一边，好让活着的传道士们像曾经的索福克勒斯、拉辛和莎士比亚那样，讲出属于这个时代的语言。

至于如何造成神秘性，阿尔托进而给出了几条实践性的建议。其中一条是残酷戏剧要向语言宣战，因为任何以文字为基础的戏剧"都被形式所束缚，无法回应时代的需要"。阿尔托兴许会喊出兰波那句"不再有话语"，然而阿尔托对语言的反感实际是非常皮兰德娄式的，因为他和皮兰德娄一样认为文字是病毒，上面夹带着文明的恶疾——理论、概念、定义，也就是一切"致力于将未知变已知"的定式。在这种对神秘性的消解中，隐藏了"戏剧纡尊降贵、丧失活力的诱因"。阿尔托对语言的抨击是他的理论中最激进的一

（接上页）喜剧院制作的这类戏剧的厌恶。1925年在给喜剧院院长的信中，阿尔托写道："您的妓院贪得无厌。身为已经死亡的艺术的代表，最好别在我们耳边敲响他们的尸骸了……您这间合法的妓院里上演的相遇与别离也够多的了。悲剧是您这座肮脏的建筑物的基石，您的莫里哀只是个愚蠢的混蛋，我们的目标比这更高尚……剧场是流火之地，是天空之湖，是梦境的战场。戏剧是一场庄严肃穆的仪式，您却在庄严的仪式上拉屎，就像阿拉伯人在金字塔脚下拉屎一样。先生们，为戏剧让开道路吧，为能让我们在精神无尽的领域中获得满足的戏剧让开道路吧。"有趣的是，阿尔托形容伟大的戏剧和商业戏剧的词与布莱希特是一样的，都是"烹饪"。

个部分,不过——有些人会说——也是影响力最小的一个部分,因为直到今天,哪怕是最有实验性的法国戏剧也依然是有文字的戏剧。从另一个角度来说,阿尔托并没有提出要完全舍弃语言,而是"改变它的角色,特别是要降低它的重要性……"他希望以一种全新的、令人震惊的方式来使用文字:

> 要从口头语言中发掘形而上的意义,就是不能让语言表达它通常的含义;就是要用一种全新的、少见的、不寻常的方式使用它;就是要展示它令人浑身颤抖的力量……语言不能从不值一提的实用性中汲取养分,语言要同它狭隘的起源形成对立;最后,我们要视语言是咒语的一种形式。

总而言之,语言不再用来交流社会概念或心理概念,而是像某些超现实主义者认为的一样,语言要用来表达感情色彩和咒语般的魔力。正是这种对语言形而上的运用,才使得阿尔托杰出的后继者让·热内脱颖而出,而"语言作为咒语的一种形式"在热内的戏剧中找到了用武之地。

除了语言概念,阿尔托还一并舍弃了戏剧心理学和戏剧社会学——"具有形而上倾向的东方戏剧,与西方心理倾向的戏剧是不同的"。这不仅完全改变了戏剧人物的本质,而且也改变了观众反应的本质:"残酷戏剧要舍弃性格和感情明确的心理层面的人,它要表现的不是服膺律法、被宗教和道德教条扭曲的社会人,它要表现的是全面的人。"阿尔托在巴厘岛剧团到巴黎的一次演出中发现了他理想的戏剧。他为它们"动作和哑剧的词汇",以及舞台上对造型和肢体的运用感到极大的振奋,他作为全面的人得以全身心地

回应他们。阿尔托有时在电影中也体验到了这种回应，特别是在马克斯兄弟的电影里。他为此还写了一篇文章，高度赞扬了马克斯兄弟的无政府主义、超现实主义的滑稽动作、对语言的肢解，以及他们"全身心的反叛"。

在这些榜样的影响下，阿尔托形成了以视觉为基础的戏剧观，即戏剧中的人物、情节和措辞都要服务于舞台场景，也就是可见之物。于是，阿尔托的"诗学"剔除了赋予概念的剧作家，代之以构筑视觉的导演——他不再是传统西方剧场中的交警或者演员们的教练，而是一位"魔术师，一场神圣仪式的大祭司"。导演的工作是制造"空间里的诗"，他有时也称之为"感官的诗"，和科克托的"戏剧的诗意"非常类似。阿尔托这样形容他的"诗"："这首复杂的诗涉及方方面面，特别是运用了舞台表达的手段，比如音乐、舞蹈、造型艺术、哑剧、模仿、姿态、音调、建筑、场景和灯光。"在他关于如何装饰舞台的具体建议中，阿尔托反而要求忽略背景布置[1]、突出道具，比如"人体模型、巨大的面具、各种奇形怪状的物体"——也就是布置成一场极具象征意义的仪式。灯光要用来营造心醉神迷的氛围；乐器不仅是声音的来源，同时也是可见的道具；观众总是置身于纷乱的戏剧动作中，并且直接与其进行交流。因此，阿尔托的"感官的诗"其实是狂欢的诗，通过将残酷的梦境提炼成神秘的戏剧来吸引人们进行发泄。

阿尔托的宣言中还包含了一套演出计划，其要搬演的情景来自现有的戏剧和非戏剧作品，演出方式是无视文本的即兴表演。在这

[1] 在稍早的文章《场景革命》(1928?)中，阿尔托暗示了他并不认为戏剧的外部装置很重要："戏剧应当忽略场景布置。所有伟大的剧作家都不考虑剧场里的事，看看埃斯库罗斯、索福克勒斯和莎士比亚就知道了。"

些作品中有关于萨德侯爵的传说《蓝胡子的故事》，还有毕希纳的《沃伊采克》，以及一些删去了血腥行为的伊丽莎白时代戏剧（阿尔托尤其青睐福特的《安娜贝拉》）。[1] 1927 年，在他和罗杰·维塔克共同创立的剧院中，阿尔托搬演了斯特林堡和克劳岱尔的作品，而后在 1935 年创立的短命的残酷剧场里，他上演了自己改编的《桑西一家》——这是一部类似福特戏剧的作品，讲了关于乱伦和谋杀的故事。在他的一篇宣言中，阿尔托写了一出名叫《征服墨西哥》的原创戏剧大纲，讲的是蒙特祖玛王和科尔特斯之间的军事冲突，其中描绘了人与兽缠斗的末日场景。此外，他还希望戏剧的改编能符合戈雅和格列柯或是勃鲁盖尔和波希画作中的景象。[2] 虽然阿尔托提出了以上种种建议，但是他在写作这些文章的前前后后并没有多少戏剧，因此他没有留下实践自己理论的作品。[3] 他的戏剧只存在于他的脑海中，是只能写在纸上的想象，他在有生之年里未能得见他的戏剧展现出真正的冲击力。[4]

[1] 阿尔托崇拜伊丽莎白时代戏剧，他更崇拜深刻影响了这一时期戏剧的罗马戏剧家——塞涅卡。阿尔托称塞涅卡是"史上最伟大的悲剧作家"，还说"塞涅卡的悲剧是残酷戏剧最好的范例，其中又数《阿特柔斯与梯厄斯忒斯》为第一"。在我们看来，这一观点多少有些难以理解，毕竟塞涅卡的用词浮夸，但是阿尔托显然是对他戏剧外在的动作产生了强烈的共鸣，并且在塞涅卡血腥的悲剧中看到了"沸腾的混沌之力"。

[2] 戈雅和格列柯是西班牙画家，勃鲁盖尔和波希则是荷兰画家。——译者注

[3] 阿尔托实际还是留下了一个短剧，他在 1924 年写了一部名叫《血喷》的作品。这是一部充满恐惧和快速变幻场景的超现实主义作品，原本收录在阿尔托的《炼狱的中心》里。感兴趣的话可以参阅《杜兰戏剧季刊》1963 年冬季期卢比·科恩的译本。

[4] 纵观他的一生，阿尔托自己写下了令人唏嘘的墓志铭："在我最早的戏份之中，我参演的那一幕无聊又造作，情节曲折但毫无生气，叫人喘不过气。我所扮演的人在最后一景中登场，他用颤抖的音调说道：'我能进来吗？'然后大幕就落下了。"

阿尔托没能实现他的戏剧,不过他的继任者们在某种程度上办到了。批评家们发现,他的影响力几乎波及了"二战"后每一位实验戏剧家。比如阿尔托想要用戏剧的方式呈现"弗兰德斯绘画中的噩梦",而弗兰德斯剧作家米歇尔·德·盖尔德罗德用他装点着文艺复兴式暴力的夸张、喧闹的巴洛克风格剧作实现了这一愿望。如果说这两者的联系还只是巧合,那么阿尔托对(以下大部分人都是居夏莫提到的)加缪、奥迪贝蒂、沃狄耶、尤内斯库、贝克特、温加滕和阿达莫夫的影响是毋庸置疑的。尤内斯库对概念化语言的厌恶("噢,文字啊!"《杰克》或称《投降》中的一个人物感叹道,"你的名字里藏了多少罪孽!")要归功于阿尔托,还有他超现实主义的修辞——同一个单词单调地吟咏和重复、各种震撼感官的怪词、扭曲的逻辑、不影响交流的外国口音——实现了阿尔托用"全新的、少见的、不寻常的方式"运用语言的梦想。[1] 此外,法国先锋派戏剧更加反社会、反心理学,这或许也是阿尔托的批判造成的。在贝克特的戏剧中,社会几乎是不存在的,人身处在一片虚无中;在尤内斯库的戏剧中,人格是崩解的,自我被摧毁了。虽然"荒诞戏剧"不算真正的残酷戏剧,但它确实是诉诸阿尔托"全面的人"。荒诞派戏剧家用梦境、幻想和噩梦的形式呈现他们的戏剧,恐惧是他们不断重复的母题,他们的目的是要唤起我们经验中形而上的一面。

[1] 关于阿尔托影响尤内斯库戏剧风格的详细论述,参见 Jean Vannier,"The Theatre of Language," *Tulane Drama Review*, Spring 1963。有关阿尔托影响现代戏剧的反对意见,参见 Paul Arnold,"The Artaud Experiment," Tulane Drama Review, Winter 1963。("我们的先锋派只学到了阿尔托热烈、羞耻的一面——只是把胆汁和屎尿泼到制度、信念、思想和情感之上,却并没有给我们提供可以取而代之的思想或情感。")

以上这些都可以归功于阿尔托,但也不能只归功于他一人。虽然他对"荒诞戏剧"产生了巨大影响,他也只是影响力名单中的一位。实际上,幻想驱邪作为阿尔托仪式残酷剧的核心思想,它并没有被荒诞派戏剧家所接纳,他们依然还停留在达达主义和超现实主义划定的圈子里。举例来说,阿尔托也许会喜欢尤内斯库放荡不羁的幽默,但他可能会认为尤内斯库太轻佻、太自以为是了,因为尤内斯库对概念的讽刺本身就是高度概念化的,就像他对语言和逻辑的抨击是出自一个老练的语言学家和逻辑学家之手。至于其他的"荒诞派戏剧",阿尔托会觉得它们太虚无了,涉及的面太窄了,还被困在雅里等人所制造的"间隔"中。即便是对于他们中最有天赋的塞缪尔·贝克特,相比阿尔托所梦想的富有活力、心醉神迷的戏剧来说,他还是显得太过苍白和无力。阿尔托思想中的救世元素并没有渗透到"荒诞派戏剧"中去,因此它是一场只关乎存在主义的先锋运动。

而对于让·热内,阿尔托无疑会将他视为最有前途的继承者。热内并不属于荒诞派剧作家之列,他已经远远超出了先锋派的界限,创造出了一种炼金术般的、原始的救世主义戏剧,实现了阿尔托的宗旨:他创造出了具有形而上倾向的东方戏剧,以及现代版的神秘宗教。热内从肆无忌惮的无意识深处抽取神话,在那里,道德、禁忌、束缚和良知不足为道。热内的作品的基础是晦暗的性自由,阿尔托认为这是所有伟大传说的根基。可以说,热内的性观念一反常态,而他的幻想不仅是通过戏剧神话来宣泄,还要通过犯罪行为来发泄。阿尔托也许会认为热内是对病态的西方良知的病态反映,但他一定会欣赏热内能够充分运用舞台想象力,将病态转换成仪式化的戏剧。热内的戏剧外有狂梦的形式,内有仪式的结构。通过对罪恶、性兴奋和野蛮不加掩饰的狂欢,他希望以此净化自己和

观众身上的残酷。

因此，戏剧家的热内基本上是阿尔托造就的。[1] 他们在戏剧之外的发言有时听着非常相似，很难辨别究竟是出自谁之口。比如在他的《戏剧札记》中（1954年作为《女仆》的前言出版），热内用很有阿尔托风格的口吻表达了他对西方戏剧的不满："我所听说的日本、中国和巴厘岛的狂欢活动，以及萦绕在我脑海中的夸张的想法，都让我觉得西方戏剧的模式太粗糙了。我所梦想的艺术应该是由充满活力的象征符号编织的大网，并且能用一种尽在不言中的语言向观众倾诉。"他的梦想也是阿尔托的梦想，而只有全盘否定西方的戏剧传统才能实现这一梦想："即便是最精雕细琢的西方戏剧都有粗陋的地方，飘着一种化装舞会而不是仪式的氛围。"

"弃绝杰作"同样也成了热内的口号。西方的化装舞会应该让位于东方的仪式，人物——戏剧的心理层面——要被消解成"渺小的符号"。对热内来说，这不是一蹴而就的。他说，他在《女仆》（1948）上的失败源自他没能"让舞台上的人物仅仅作为他们所代表的事物的隐喻出现"。这种对隐喻的运用也就引出了阿尔托的戏剧复象：虚构的世界和真实相连，既掩盖真相又揭示真相。如果说隐喻和仪式是戏剧的基石，那么在热内看来，最伟大的隐喻和最高形式的仪式就是弥撒："在熟悉的外表下——面包皮之下——是被

[1] 很多批评家都认识到了两者间的相似点，这里我要特别提到与热内合作的导演罗歇·布兰，他全然否定两者间的联系。在贝蒂娜·科纳普对他的采访中，布兰谈到热内"没有读过阿尔托的作品"，然后进一步举出他们之间的不同："阿尔托的残酷类似于阿兹特克人所施行的宗教残酷，热内的残酷则更传统，比较接近于希腊戏剧……"这个区分太狭隘了。阿尔托吸收了所有原始的宗教仪式，其中就包括酒神祭祀，另外热内的戏剧在我看来也完全不"希腊"。就算阿尔托没对热内产生直接的、持久的影响，我们也应该认为这是文学史上最了不起的巧合。

吞噬的神明。我认为没有什么比高高在上的祭司更有戏剧冲击力了。"

弥撒除了有绝妙的戏剧性和隐喻的魔力之外,它还有使教众在同一时间内拥有同一种信仰的力量。这正是热内所寻求的观众群,而这在西方剧场里是找不到的:"我所讲的是宗教集体。现代戏剧令人心烦……文字传达出分离的思想。我没有看过一部能把观众凝聚起来的戏剧,哪怕一个小时都没有。相反,它们还加深了观众间的隔阂。"为了将观众们凝聚起来,热内所憧憬的仪式戏剧不是运用传统的宗教,而是要运用诗人的想象:用阿尔托的话来说,他充当的是"一场神圣仪式的大祭司"。因此,热内继承了阿尔托激进的救世主义。现代世界排斥他,他只有在按照自己的意愿建造的新世界中才能得到慰藉。至于这些意愿是什么,热内只在《女仆》的前言里稍稍提了一下,但毫无疑问他所扮演的角色是当中最重要的:"艺术的功能之一,就是用美的力量取代宗教信仰。这种美至少要具备诗歌的力量,也就是罪恶的力量。管它的呢。"

在他的小说和戏剧中——特别是在他的自传《小偷日记》(1948)里——热内并没有不管这件事,反而一遍又一遍地思考它,直到美、诗歌和罪恶成了一种新型宗教信仰的基础。热内继承了自萨德、拉瑟奈尔、波德莱尔和兰波以来的法国反叛作家的传统,他们都想在清醒的世界中实现梦想中的反叛,于是他们践行自己的幻想,然后把它们转变为文学。但是热内的文学活动(1943年在监狱里开始的)并不只是为了替他的人生做辩护,他还要神化自己的生命。这位声名狼藉的同性恋和小偷赞美底层世界,并把他自己的犯罪生涯当作生命的典范。"神圣性是我的目标,"他在《小偷日记》中如此声明,不过他也承认自己还在摸索它确切的含义,"尽管我无法对神圣性下一个确切的定义——对美亦然——但我每时每

刻都想创造神圣性……这样一种神圣的意志每时每刻都会为我导向，直到有一天我大放光彩，人们不仅兴叹道，'他是一个圣人'，甚至是'他本来就是一个圣人'。"

　　神圣性是一种既由外部世界，也由内在品质所定义的状态——这是一种他人赋予自己的荣誉。热内急于吸引世界的注意力（"我渴望你们的承认，"他说，"奉我若神明！"），正是这份对荣誉的渴求成为他转向文学的原动力："我用文字呼唤它、诉说它、表达它，然后成就我的传说。"然而他的传说是不被传统道德所容的。对热内来说，成就传说就是不懈地追求极致——冲破条条框框的极端行为。因此，他所追求的传说既源自极端的恶，也源自极端的善。比如，一个人只要从始至终都是不忠不义、残酷暴虐，或者卑鄙无耻的人，他也可以大放光彩。因此热内认为，《圣经》中那句"他承担了世人的罪"意味着基督亲身经历这些罪恶，并且认同他们罪恶的行径。正因如此，他指责圣文森特·德·保罗[1]只是用熨斗代替了划桨奴隶，却没有承担起划桨奴隶的罪恶。

　　总而言之，热内对圣人的观点通常和他对罪犯的观点是成对的，有时二者甚至是统一的。"我们将结成永恒的伴侣，索朗日，"《女仆》中的克莱尔说，"我们俩，一个罪人和一个圣女。我们将会得救的，索朗日，我向你发誓，会得救的！"再比如热内最新的剧作《屏风》（1961）里永恒的伴侣赛义德与利拉——丑陋的利拉因为忠于冷漠的丈夫使她成了圣女，而不忠的赛义德因为荒淫无度成了传说。将二者联系起来的并不是他们动作的内容而是"风度"，因为热内认为道德英雄主义只在于动作能否用高雅的方式表现出

[1] 圣文森特·德·保罗，法国罗马天主教神父，1737年被封为圣徒，此后成为天主教慈善团体的主保圣徒。——译者注

来。他和兰波一样都"崇拜那些连监狱都不愿接收的险恶之徒",因为"他比圣人更有力量"。热内用宗教般的热情高唱罪人的赞歌,希望以此创造出一种神秘的、具有礼拜仪式的艺术风格。

热内的道德只有唯一一条价值标准——英雄主义,而实现这一价值也只有唯一一条途径——美。热内沉迷于浮华、奢侈和庸俗中,他在生命最肮脏的沟渠中都能打捞出诗意。虽然热内对邪恶最恶心的一面都甘之如饴,但他也不只是在污秽中自甘堕落。他想要把罪恶、卑贱和污秽转变成一首典雅、抒情的狂想曲,他把这种转变称为"恢复污秽的名誉"。[1] 对他而言,"道德行为的美在于它表达方式的美",而"一个行为的唯一标准就是要优雅"。这与唯美主义非常近似,而当热内描述自己的野心时更能说明他的美学:

> 我要在最罕见的命运中独辟蹊径。我看不清将来的命运会是怎样,但我希望它是通往黄昏的优雅轻柔的曲线。但愿它具有前所未见的美,因为经过风险的加工、颠覆和磨损才显得格外美丽。啊,让我成为美的化身吧!无论是快是慢,我义无反顾,该勇敢时我必敢作敢为。

"让我成为美的化身吧"——这句话也可以出自叶芝之口,他也要求自己成为一首不朽的诗,不过热内在这里说的是传说。同样的追求也驱动着《女仆》中的索朗日,她想象自己走在通往绞刑架的康庄大道上,仿佛凯旋的英雄;《阳台》中的警察局长想要在名人录

[1] 对此热内说道:"在糟糕的品位中达成和谐才是至高的优雅。"此外,他还说明了自己对污秽意象的兴趣:"诗歌就是喂你吃屎的艺术。"不过萨特发现:"为了让我们吃屎,他必须让屎远远看着像玫瑰酱。"

里名留千古；《屏风》里的赛义德在象征叛徒的姿态中成就了不朽。他们每个人都发现了"前所未见的美"——热内和乔伊斯的斯蒂芬·迪德勒斯一样，他们都想拥抱尚未降临这个世界的美。虽然美潜伏在罪恶的底层世界，但它可以缔造传奇——"如果行为能激起歌唱的欲望，并从我们的嗓子里流露出来，那么这种行为就是美的"。因此，热内的罪人英雄们逃入诗歌、符号和歌曲中，美、道德和神圣性也因此成为一体。

这种不同寻常的美学是更加不同寻常的人生的产物：让·保罗·萨特探寻了这份思想的起源，他对热内细致入微的研究既是人物传记，又是哲学注解；既是文学分析，又是精神分析。萨特的研究有一个恰如其分的名字：《圣热内传：一个戏子和殉道者》(1952)。在这部作品中，萨特叙述了被遗弃在福利院的弃婴热内，是如何在童年经历的影响下成为同性恋和小偷的。按萨特所说，热内一开始是"一个纯真的小男孩……纯得像一块金子"，他认识到"伦理谴责他是个私生的小叫花子，这种所有制伦理将他抛入了双重的虚无中"。因此，热内开始了他的犯罪生涯，玩起了"圣人与小偷"的游戏，以一种颠倒的方式表达他对资产阶级律法和道德的崇拜："未来的小偷都要先学会尊重财产。"和《女仆》中的两个女用人一样，热内也开始亵渎他曾经最敬畏的事物。

从这一点来看，热内的行为完全受到排斥他的世界的制约。他是守法良民中的不法分子，他在一个法治社会中选择成为罪犯。"我被家庭所抛弃，"他在《小偷日记》中写道，"从此破罐子破摔，由喜欢男孩子到喜欢偷盗，由喜欢偷盗到喜欢或迷恋犯罪，这似乎是顺理成章的事。就这样，我断然拒绝了曾经拒绝我的那个世界。"于是热内将那个世界整个颠倒了过来，他的人生从此成了"良民"的反面教材。如果世界是善良的，那么热内就是邪恶的；如果人本

质上是异性恋的，那么他就要表现出"喜欢男孩子"。热内对罪恶的态度总是伴随着性欲（"我迷恋罪恶"），就像街头的流浪儿因为恶作剧而情绪高涨。在他的一生中，带着某些吉卜赛人特质的热内总能被恶念激起性欲。不过热内的同性恋和加缪在《卡里古拉》中所描写的同性恋一样，也是一种反叛的延伸。[1] 他活着就是要探索极限，然后超越极限。因此，热内需要能供他反抗的法治世界。虽然他厌弃社会，但他又崇拜社会"完美的条理性"、包容的多元性和惊人的对称性。为了建立他自己的秩序，他必须推翻现有的秩序，然后在恶习、淫邪、放逐和对一切现存事物完全的对抗中，寻找属于他的英雄人格。

然而，热内很快就认识到他所追寻的虚无是不可能实现的。尽管如此，他还是计划要同"贵世界"（他经常这么称呼体面的社会）彻底决裂，挣脱一切文明的约束，完全专注于毁灭性的元素："我选择一条漫长的道路重返原始生活。我首先需要我的同胞谴责我。"早在热内之前，兰波就已经感叹道："不幸曾是我的上帝。我倒在淤泥里，我在罪恶的空气中把自己晾干。"热内也开始在同样的空气中晾干自己，他膜拜不幸，向往独胆英雄，过上了法外之徒的生活。他在少年感化院里度过了自己的青年时光，然后他加入了外国志愿军，在欧洲四处游荡，成了一个无家可归的小偷和男妓。然而所到之处，他无不感到失望。他原本以为小偷是非常少见的，没想到这实在是普通到不能再普通（同性恋也差不多如此）。在纳粹德国，他遇见了"全民皆偷的民族"，在那里罪恶是有组织的，警察

[1] 萨特对热内的同性恋的解释是不同的："没有父母的热内也不打算留后。他的性行为要是无后的，具有抽象的张力。"这一解释在我看来太晦涩了，就跟萨特的书一样。萨特为了说明人是完全自由的，于是把热内的每一种品格都看作有意识的哲学选择。

和罪犯是一体的。他的反叛反而成了一种滑稽模仿:"轰动效应是不可能的,偷了也白偷。"

最终,热内回到了他的祖国。他以为"我和法兰西难舍难分的唯一牵挂就是对法语的热爱",结果却发现他还牵挂着法兰西条理清晰的律法和规范。他决定打破这些律法和亲善友爱的纽带,他依旧在寻找对道德法则新的、更令人震撼的突破。他开始对间谍活动感兴趣,因为这让他"能用叛国罪玷污视忠诚——或者说忠义——为核心的社会组织"。可即便是间谍活动也是积极的,因为间谍是为国家效力。为了寻求彻底的消极,他决定检举自己的同行,也就是黑吃黑,因为举报人才是真正孤独的人。热内要的是彻底的孤独和虚无,但是和外界彻底的决裂只能是幻想:"谋杀并不是加入黑暗社会最有效的方法……其他犯罪更叫人不齿:偷窃、乞讨、背叛、滥用信誉,等等。我正是选择了这些歪门邪道,只是我脑子里老有杀人的念头在作怪,破罐子破摔,只好与贵世界一刀两断。"虽然他从没杀过人,不过到了 1948 年热内已经先后犯过十次盗窃罪,靠着法国知识分子和艺术家的联名请愿才免于终身监禁。他投身罪恶,受到这个世界的鄙夷,但他还是不能同这个世界彻底决裂,他在文学上不断增长的声誉则给他带来了另一种不同的荣誉。

尽管他的愿望无法实现,但是无法实现的纯粹邪恶还是体现了热内"不可实现的虚无"思想。如果善是虚幻的,那么恶就是真实的——从道德、规范、法则中完全解放了出来。然而真实和虚无是人类难以企及的,因为绝大多数形式的恶只是另一种善。既然热内无法实现不存在的事物,于是他决定退而求其次:他决定实现和人类世界息息相关的传说、殉道和神性。"热内不光是想要实现邪恶,"萨特写道,"他还想为了无法实现的邪恶而殉道……假如邪恶可能实现,热内就会为了做坏人而行恶;既然邪恶是不可实现的,

那么热内就会为了做圣人而行恶。""绝不悔改"是路德的训诫,而热内不喜善恶间的中庸之道,他呼唤那些厌弃天国、盗窃众神之罪的大恶人们——正如《屏风》中的卡迪吉亚所喊道:"如果你再也找不到什么罪行了,就从天国里偷出来吧,那里可多着呢!想方设法得到众神的谋杀罪、强奸罪、纵火罪、乱伦罪、屠杀罪吧……"

热内有时会把自己和路西法等同起来,同时为自己是魔鬼而感到自豪。"既然自尊是胆大包天的自由——"他在自传中写道,"路西法与上帝兵刃相见——既然自尊是我顶天立地的罪恶最合适的外衣,而且又是由我的罪恶编织而成,那么我愿意成为罪犯。"不过热内的自尊通常和他的罪恶是分开的(他还写道:"我的罪恶为我的自尊染以紫红的颜色。"),因此他的自尊需要秩序来产生。热内的神学就和他的道德观一样是倒置的,他的神学必须依赖上帝的概念。"似乎只有求助于魔鬼才合乎逻辑,"他在《小偷日记》中说道,"但没有哪个小偷敢真地这么做。与魔鬼结盟,就会深陷魔窟,就得始终与上帝为敌,而大家都知道上帝是注定的胜利者。"[1] 只有杀人犯才有可能同上帝决裂,进而实现真实。但即便他再怎么崇拜杀人犯,热内也不会让自己落入这种极端的命运中。热内既接纳上帝,又破坏他所信仰的普遍法则,他以倒退的方式进入上帝的国度,并以此来强调他的正直。他发问:"如果我说犯罪让我的道德保持活力,不知会不会有人感到诧异?"[2] 热内把盗窃看作一种道德冒险,他把追求不幸看作优雅的标志,他在玩一场他预先就

[1] 萨特写道:"他大可以像某些痴迷魔鬼的人——比如波德莱尔和洛特雷阿蒙——那样,把自己置于撒旦的保护之下,但是他的立场阻止了他陷入摩尼教中。恶人不是摩尼教徒;摩尼教是善人们的教义。"
[2] 科克托是让热内免于牢狱之灾的重要人物之一,他写道:"人们迟早会知道他其实是一位道德家。"

385　知道会失败的游戏，只是失败也是他的期望。只有得到了惩罚，他才能得到对自我的认同，才能实现他所追求的殉道。

正如萨特所说明的那样，热内的殉道理想里回响着同性受虐的余音：惩罚他的世界是男子，他希望被这个男子强奸，被他所杀死。他对杀人犯的崇拜（"我要歌颂谋杀，因为我爱杀人犯"）源自同样病态的欲望：虽然热内不时地想要杀人，他更多地还是想成为杀人犯的牺牲品。热内崇拜杀人犯身上的品质，这和他崇拜警察身上的品质是一样的——他们都是残暴的、勇敢的、冷酷的、阳刚的。不过这种崇拜并不完全和性有关。对热内而言，杀人犯不仅是美学的英雄，他还是道德的英雄——他不仅是优美的暴徒，还是"快乐的道德自杀者"，是不幸真正的殉难者。热内和《高度监视》（1949）里的勒弗朗一样，都希望不幸降临到自己头上，但是他和勒弗朗都认识到不幸是可遇不可求的。勒弗朗想要成为神秘的杀人犯"绿眼"的同伙，于是他杀死了年轻的莫里斯，但是"绿眼"说他"并不想让发生在自己身上的事发生在别人身上。这要么是上帝、要么是魔鬼赐予我的礼物，是我并不期望的东西"。热内也期待着同样不受待见的礼物。

没受过教育、行动完全出于自发的"绿眼"是接近真实的非存在；拥有自主意识、受过良好教育的勒弗朗则扮演了戴着面具的小丑。热内自身的困境和勒弗朗是相似的。虽然他想要过上原始的生活，但是他强烈的自我意识让他免不了做戏，他的角色是由他想要逃离的文明世界决定的。因此，热内的反叛看着惊世骇俗，实际上它离不开传统的社会、道德和宗教体系的存在。萨特异常坚定地说道："兰波想要改变生活，马克思想要改变社会，而热内什么都不想改变。不要指望他谴责制度，他需要它们，就像普罗米修斯需要啄食他的鹫鹰……"实际上，热内想要改变一切，他所写的每一个

字都隐藏着对制度的批判，只是他意识到就连彻底变革的愿望都是以现有的秩序为前提而存在的。对热内来说，要想反叛，教会、军队、政府就必须完整地存在；要想渎神，信仰就必须存在。

　　由此看来，热内是矛盾和内在冲突的集合体。为了追寻虚无，他不得不追寻传说；他热爱无序与自由，同时又发现自己崇尚组织和秩序；他致力于真实，却又逃不开幻觉。生活使他受挫，而他的戏剧中——特别是反叛的戏剧中——却充满了真实与虚幻、存在与不存在、混乱与秩序的矛盾，它们不仅是伟大戏剧的主题，还决定了这些戏剧的形式。和其他的反叛戏剧家一样，热内也让自身的矛盾为他的戏剧服务，让反叛成为他艺术的主题，让秩序成为他艺术的原则。[1] 艺术成了他的解脱之道，热内创造出了一个能让他超越生命困境的幻想世界。

　　萨特告诉我们，吸引热内走向戏剧的还有"虚伪造作的元素"——对他而言，这是一场富有仪式感的化装舞会。热内对欺骗的热爱是公开的。"接下来要发生的，"他在《鲜花圣母》中突然插了一句，"都是假的，你们也不会当它是绝对的真理。真相不是我的重点，但是'人为了真诚必须撒谎'，甚至做得更过分。"外在的真实确实不是他的重点。虽然他所着迷的主题和现实主义者、自然主义者如出一辙（犯罪、谋杀、卖淫、污秽等），他却不像他们一样对真实可感的世界感兴趣——"他讨厌物质。"萨特说道，"物质是无法理解的，它是难以忍受的暴行，它体现了他被流放的事实。"热内对外在真实和物质真实不屑一顾，因此他创造出了能唤起深层

[1] 热内对秩序暧昧的态度恰恰体现在了他的作品的外形上。戏剧的内容是无序、自由的；形式却是连贯、有序的。热内说："美在于结构的完善。"热内通过创造出属于自己的"恶"的美学秩序，以此来报复"善"的社会秩序。

真实的戏剧——一种看似建立在人类制造的幻觉之上的艺术。

这似乎很有皮兰德娄的特色，而皮兰德娄确实是除阿尔托之外对热内戏剧最有影响的人，热内也正是皮兰德娄所说的"建筑物"。《鲜花圣母》中的一个人物在被问到为何行窃时，他回答道："因为别人认为我是个小偷。"热内也按照他人的印象塑造了自己："罪犯什么样我就是什么样。"他的戏剧人物亦是如此，他们都在扮演别人赋予他们的角色。他们围困在定义中，被反射的镜像所束缚，参演了一场无止境的幻觉喜剧。他们一边要打破他们的约束，一边又屈服于此。因此，《女仆》中的克莱尔不喜欢她的姐妹索朗日，因为她反映出了克莱尔的奴性（"我不想再看到这面镜子像发出一股臭气一样映出我的模样了"），就像她想象夫人之所以不喜欢她们也是因为她们在反映夫人（"你们是我们走了样的镜子，我们的出气筒，我们的耻辱，我们的渣滓！"）。

热内被映像所折磨，他希望消灭这个把小偷的面具牢牢扣在他身上的世界。他想成为不戴面具的人——用皮兰德娄的话说就是"无名之人"——他要穿过表面直达真实，也就是否定角色。不过真实是"不可实现的虚无"，无名之人无一例外都会成为有名之人，然后扮演他的角色。在表面之下有热内理想的纯粹，但他始终无法企及它。"他根本的愿望是现实主义的，"萨特说，"他想要存在之物。但他所追求的客体很快就变成了幻梦，不断追求真实的热内反而是在追求虚妄。"和皮兰德娄不同，热内喜欢角色扮演（"我热爱欺诈"），他在映像中找到了英雄主义的可能性。既然不得不扮演角色，那么唯一的选择就是将自己的角色演到极致。"罪犯如果有勇气——"热内写道，"且听我说下去——他必然将罪就罪，成为罪过造就的罪人。他要找到辩解之词易如反掌，不然的话他如何活下去？他从自尊中提取辩词。"热内被盗窃的行为所束缚，受到自

尊和耻辱的驱动,他决心成为一个理想的盗贼,去追求绝对的恶。同样,克莱尔和索朗日持续着她们的角色扮演,直到走向自杀和殉道;《黑人》中的黑人们"坚守着他们命中注定的疯狂"。注定之物给我们以意义,从中生发出道德行动。"他们认为我们是什么人,我们就是什么人,"《黑人》中的一个人物发现,"我们自始至终都是这样的人,真是奇妙。"这种极端的角色扮演孕育出了热内对英雄的定义,"理想的镜子照出了我们永恒的辉煌"。

简而言之,热内认为生命就是一场永恒的化装舞会,"良民"们不自觉地加入了一场面具游戏。"你们该回家了,"伊尔玛夫人在《阳台》的最后驱赶观众,"我敢说你们家里的一切都不会比这更真实⋯⋯"人的一生就是一场游戏,化装舞会的始作俑者就是造物本身。"对热内来说,"萨特写道,"世界的起源就是一场游戏,只有游戏的规则固定下来时,社会才得以建立。"因此国家就是"保持一个形象"长达几个世纪的集体,这场国家戏剧中的每一个角色都要遵循秩序,而"游戏的规则"就是国家的法律法规。打破这些律法,无非是参加另一场游戏、采用另一套规则(热内认为"底层世界的法则"是荒谬的)。热内的罪人们也在做着角色扮演,他之所以喜欢罪犯是因为他们都像热爱戴面具的孩童。警察和杀人犯、官员和叛党、圣人和罪人,每个人都扮演着各自的角色。"我的人物都戴着面具,"热内写道,"我怎么可能告诉你们他们是真还是假?"

因此,萨特说:"在热内的戏剧中,每一个人物都要扮演一个扮演角色的人物。"因而《黑人》中的黑人们"像扮演罪人的罪人们",《阳台》中的客人们在妓院里扮演了国家里的达官显贵。如果这种扮演是英勇的,那么传说的界限就不存在了,因为既然生命就是一场表演,最伟大的人也不过是最伟大的演员,最伟大的剧作家就是那些揭示和欢呼假面表演的人。尽管热内还是对他无法触及真

实感到焦虑,但他出神入化地运用了束缚自己的映像。他就像一位兴致盎然的魔术师,他把生命的游戏变成了一场庆祝仪式,让他戴着面具的人物们成了圣人、殉道者和英雄,从而反映出一种罪恶的美。"让影子照着影子,"《屏风》中的中尉对他的士兵们说,"让你们赋予叛党们的形象带上他们难以招架的美吧。"热内也给予了观众同样的影子,希望观众能从他的艺术形象中获得无限的美。

热内创造出了一种转换的戏剧——把一种客体转变成另一种客体。一切都和它看上去的不同,一切都处在变化的过程中。我们已经看到,他的原型是弥撒("在熟悉的外表下——面包皮之下——是被吞噬的神明"),即一场以转变为基础的仪式。如果弥撒是要祈求神圣的善,那么热内的仪式就是祈求神圣的恶。萨特发现,热内的戏剧是一种黑弥撒,剧作家不是以此诉诸上帝,而是诉诸他自己。阿尔托提出了献祭和净化的戏剧,热内则回应了他。不过就像阿尔托说过的那样,热内把这些仪式性的罪恶转变成了富有魔力的等价物。就好像圣餐礼代表了原始的食人行为,热内戏剧中的成分——谋杀、强奸、食人、屠杀、残酷、自杀、野蛮、色情——也变成了仪式化的行为和祭祀性的动作。"热内积极地表现出了两个层面,"萨特写道,"第一层里最伟大的犯罪是第二层中最有美感的动作,杀人犯最令人憎恶的行为同时是牺牲者最有悲剧性的动作。"

这些动作带来了阿尔托式的净化。热内不仅净化了自己的罪孽,同时还净化了观众们的罪恶。"通过把自己的恶传染给我们,"萨特写道,"热内将我们从罪恶中拯救了出来。他的每一本书都是一次疏导、一部心理剧……他十年的文学之路堪比一次心理治疗。"这种"神奇的思想"也是阿尔托提出要从心理学中借鉴的:通过外化观众们"沉湎的梦境"来净化他们的臆想。然而,不是每个人都认为热内的幻想有普适性,一些批评家认为他那一切皆有可能的奇

特梦境世界太个人化了，因此很难产生普遍意义。比如雅克·居夏莫批评他的戏剧世界是"让·热内自己的好莱坞"，还说"观众对他之外的世界的认识要好过他的神交。虽然他对主题的运用比较灵活，但是热内比任何一位当代剧作家还要拘泥于自身"。热内的幻想确实带有自身施虐和受虐的色彩，即使是他最坚定的支持者也不喜欢他的剧作中偶尔散发的同性恋香气。但是，我并不赞同热内的世界是罕见的或是不可实现的。他的早期小说，以及《女仆》和《高度监视》都发生在相对闭锁的环境中，此后热内的梦境在《阳台》《黑人》和《屏风》中一步一步变得开放，并将他的视野扩大到了政治、种族纠纷、历史和宗教领域。

同样扩大的还有他在语言和戏剧上的技巧。热内钟爱表象，因此制造出了炫目的舞台效果。热内和阿尔托一样喜欢华丽的戏剧场面，他运用布景、道具和舞台装置奉上了一场视觉盛宴。比如在《屏风》中，他用屏风上以假乱真的画中物来象征实物，通过画中的火焰暗示观众眼前正燃着熊熊烈火。在他所有的足本剧中，热内对傀儡、面具、厚底靴和垫肩戏服的运用，都实现了阿尔托对具备"人体模型、巨大的面具、各种奇形怪状的物体"的戏剧的想象。特别是在《黑人》中，热内运用舞蹈、哑剧和肢体动作等"一切舞台上可用的表现手段"，创造出了阿尔托式的"空间的诗意"。

热内还演变出了语言的诗意。正是通过语言，他才实现了他自己的转变。"我的胜利是语言上的，"他写道，"这要归功于华丽的辞藻。"通过语言，热内为他混乱的人生确立了秩序，同样他也以此来为他的戏剧确立规范。由于语言让他从罪犯变成了艺术家，因此对热内来说，语言是承载质变的媒介。此外，这种质变还来自基督教的仪式。既然面包和酒可以象征肉与血，那么文字也可以象征它所代表的事物，并且可以被赋予同等的象征力量。在热内看来，

艺术要承担"意象的任务,也就是呼应绚烂多彩的物质世界"。不过这种呼应是不固定的。文字是人造的,因此热内用和超现实主义者相似的方式扭曲了它们的含义。文字失去了它们作为描写符号的功能,变成了类似密码和图形的符号,能够按照热内赋予它们的意义自由变换。"任何东西都可以变成女人,"萨特在分析《女仆》时说,"它可以是一朵花、一只动物、一个墨水瓶。"

事物和其语言符号的错位造就了热内浓郁的巴洛克风格——虽然晦涩,却总能带来惊人的戏剧效果。[1] 既然文字可以象征一切,那么客观事物也能随心所欲地变换。比如在《高度监视》中,"绿眼"描述他为了不成为杀人犯而试图变换他的外形:"我试着当狗、当猫,变成一栋房子、一只老虎、一张桌子、一颗石头!我甚至还试过变成一朵玫瑰花呢。"在热内后期的戏剧中,他尝试在舞台上展现这种外形的变化。《黑人》中的传教士真的变成了一头牛,《屏风》中的利拉和母亲像两条狗一样相互吠叫。萨特提到热内告诉他说自己讨厌玫瑰,但却喜欢玫瑰这个词。因此对热内而言,文字和客观事物是没有联系的。同样,热内在《小偷日记》中告诉我们:"鲜花与囚犯之间存在着一种密切的联系,鲜花的脆弱柔嫩与囚犯的粗暴冷漠彼此是一种性质的。"由此看来,钢铁与蜘蛛网之间也有着密切的联系——世界上的一切事物间都有密切的联系。"对热内来说,"萨特写道,"诗意是没有内容的。"但是热内在词义上的变化正是他艺术的精髓。通过这类语言的效果,他开创了阿尔托所说的"口头语言的形而上学",并按照阿尔托的方式认为它是

[1] 我们不能忽视热内对黑话的使用。这些话一部分是思琳告诉他的,一部分是他自己同罪犯来往时学到的。关于黑话,萨特写道:"讲黑话就是选择恶,也就是明知道本质和真相,却还是因为喜欢文不对题的假象而否定它们……除开黑话的本意,它正是一种诗意的语言。"

一种"咒语的形式"。

因此，热内身上汇集了两种现代戏剧的张力——原始张力和自我意识张力。热内按照阿尔托的方式创造出了残酷戏剧，通过献祭和净化的仪式发泄和净化了观众们犯罪的欲望。另外，这些原始仪式的结构是高度缜密的，在它们表面的象征之下包含着意义。热内不仅仅是一个服从本能、倾倒罪恶念想的反叛者，他也是一个反思叛逆和罪恶的哲学家。他不仅仅像阿尔托一样做梦，他还像皮兰德娄一样分析自己的梦境。

正是热内有意识的自我分析才让他变得复杂深邃。他的故事都是围绕反叛展开的，并且都诉说了剧作家对完全自由的渴望，但是在他的戏剧中进行的反叛几乎都毫无成效。热内希望消灭现有的秩序，同时他深知秩序是不可消除的，绝对的反叛是不可能实现的。就像他认识到自己的生活方式不过是从反面映射了现有的法律规范，他也认识到一切的反叛都注定要带上旧秩序的特征。因此在热内的戏剧中，革命的起因都要归功于现有的政权。"至少可以说，"《黑人》中的白人女王发现，"没有我们，他们的反抗就没有意义，甚至都不会发生。"而《屏风》中的殖民者评论阿拉伯人说："公平地说，我们是他们起身反抗的借口。要不是有我们……他们肯定早就屈服了。"可悲的是，在热内的戏剧中，即便反叛在短时间内成功了，它最终注定是要失败的，反叛和秩序不过是同样戴着面具的两个角色罢了。

因此，虽然热内同情那些反叛的人物（女仆、杀人犯、无政府主义者、黑人、阿拉伯人），他也深知他们会因为喜欢假扮他人而注定失败，他们的现实被假象所吞没，他们神圣的消极性最终会让位于对勋章、旗号和英雄的积极追求。所以热内的作品并不像有些人所说的那样是明确的"社会抗议"剧，他的作品既否定又肯定了

生命的基本状态。[1] 热内剥去了体面世界的谎言和伪装，他认为这些才是存在的本质。不可实现的虚无是他的理想，但是这一理想只能在想象中实现。热内把皮兰德娄的概念加在了阿尔托的幻想上。他既反叛又批评反叛，他崇尚美，他提出了他有关优雅、力量和风格的辩证法。

　　热内有两部反叛的杰作——《阳台》（1956）和《黑人》（1958）。《屏风》（1961）虽然在戏剧场面上更华丽，但是它的冲击力不够集中，并且相比前两部也没有什么创新。《阳台》和《黑人》都描写了反抗，后者聚焦于反抗的人，而前者则集中于所反抗的秩序。两者之中的《阳台》在艺术上更加清晰，热内在这部富含哲理的戏剧中，以有力的方式将生命本质的虚伪进行了戏剧化。此外，《阳台》也是现代戏剧中意义最丰富、最复杂的作品之一，它除了偶有借鉴外，也是最有独创性的作品之一。思想上曲折反复的《阳台》开头是一场色情戏剧，之后扩大到对社会的戏剧化反映，最后得出大胆且具有颠覆性的历史和宗教构想。

　　本剧的开头很像是实现了阿尔托的某个戏剧构想，因为——力量、残酷和性合为一体——这些场景大量取材于萨德侯爵的作品。戏剧在一间装饰着西班牙式十字架的圣器收藏室里开始，一位头戴教冠、身披金色袍子的主教正在为一个半裸的忏悔者进行悔罪。我们后来知道了这位主教是个冒牌货，忏悔者则是个妓女，她所忏悔的是编造的罪过。实际上连这个房间都是假的，所谓的圣器收藏室不过是这家名叫阳台大旅社的妓院里的一间排演室，老板伊尔玛夫人主持着一场又一场色情的狂欢，嫖客们自己设计情景，她则提供

[1] "热内对社会提出的最激烈的批评，"法国批评家马克·皮埃尔说，"虽然无关政治，但却让人忧心忡忡，十分具有颠覆性。它揭露了存在最本质的基础。"

服装、道具和演员。

这位"主教"也不是真正的神职人员,他只是一个煤气工人,身上穿着夸张的主教服装,脚上的厚底靴让他显得高大,垫肩则赋予了他权威。他为忏悔者主持的悔罪,不过是一场精心策划的性爱前戏。他选择圣职是为了亵渎它,他穿着教会的服装是为了侮辱教会。"我要消灭主教的职责,消灭得干干净净,"他说,"我要闹出一个丑闻来,我要强奸了你,臭娘们儿!婊子!骚货!"不过他的亵渎行为只限于想象,他对职责的反抗也没有实际作用。在这座幻觉之屋里,真实的细节中总透着虚假,而现实从不曾露出真面目。"你被现实吓怕了,是不是?"忏悔者问主教,主教则回答说:"你说的那些罪恶要是真的,你的罪恶可就成罪行了,那我可就麻烦了。"邪恶的氛围挑逗着人的情绪,只要它不是真的就行。罪行和亵渎的表象是绝对不可以成真的。

这对其他的嫖客来说也是一样。大法官一边审判和谴责一个袒胸露乳的小偷,一边舔着她的脚;将军骑着一匹貌美如花的马驰骋在战场上;浑身长满跳蚤的流浪汉正受着脚穿皮靴的姑娘的鞭打;麻风病人则接受了圣母玛利亚的治愈。与法国色情文学类似的是,《阳台》中的性总是伴随着刻意的施虐受虐,以及对某些神圣职业的亵渎。不过热内赋予了这些场景以仪式的疏离感(他规定场景的呈现"要带有在最美丽的大教堂里举行弥撒的庄重感"),另外它们都是一种幻想的形式。妓院是对外部世界的反映,但是两个世界却保持着距离。伊尔玛夫人说,"真实生活中"的权贵们的服装也"不过是一场戏剧中的道具,一场溅满了生活泥浆的平庸戏剧。可是在我们这里,戏剧和表象保持着它们的纯洁,纵乐和狂欢仍然完好无损"。因此,她的客人们可以尽情表演他们的性幻想,就连模仿和侮辱基督的"家伙事"都不在话下。

然而，这些色情的场面不过是戏剧本体的开场白，热内很快就从兴致勃勃的色情表演转向了哲学的暗示。随着警察局长的登场——他是伊尔玛的旧情人，是共和国的英雄——我们得知阳台大旅社是政府的合伙人，这里渎神的狂欢不仅得到了政府的允许，并且与政府的存亡休戚相关。神职人员们一边在妓院里受到亵渎，同时他们又在这里得到保护。模仿甚至是亵渎某项职责，都是在承认和接受它的权力和权威。热内扮演着社会所书写的罪人角色，他的犯罪行为从反面表达了对社会的崇敬。渎神取决于信仰，亵渎维持了体制的权力。

其实真正威胁社会体制的并不是妓院里的表演，而是一群在城市街道上怒火冲天的暴徒。这些暴徒誓要消灭虚假的政府、教会、法院和军队，而这些正是体制得以维持的假面。这是其中一位暴动领袖——无产者罗杰的目标，他希望暴动同纯洁的清教理想联系在一起，为表演画上休止符。热内已经发现这是"不可存在的虚无"，他通过警察局长说出了他的发现："暴动也是一场游戏。在这里，外面的世界你瞧不见，可那帮家伙个个都在玩一场游戏，而且人人都喜欢自己玩的游戏。"但是对警察局长来说，可怕的是这些暴徒会玩昏了头，最后在不知不觉间一头"扎进现实里"。

罗杰的目标就是扎进现实里，因为他知道如果暴动不是因为"蔑视虚伪"而开始，那么它很快就会和它的对立面同流合污："我们没有改变世界，我们所做的不过是反映了我们所摧毁的那个世界。"为了确实地改变世界，他需要一切有实际作用的东西。打仗的时候不能装腔作势，性欲是绝对禁止的，此外愤怒、狂喜和兴奋也是不允许的。理性必须是主流，因为只有客观地实践理性才能清除世界上的虚假和欺骗。出于这一目的，他下令一旦抓到重要人物就要把他们的衣服全都扒下来，从此再也不要提及他们的名字和职

能:"如果天空中的星宿都以主教和英雄为名,那我们就连天空都要撕烂。"罗杰想要绝对的反叛和完全的虚无——他不要和解,他要消灭幻觉,终结虚伪。

但是罗杰深知这一切是不可能实现的。不管他如何小心地规划他的理想,暴动还是不可控制地变成了一场狂欢。战斗激起了人们的性欲("一手扣在扳机上,一手在空中挥舞"),他们杀人是为了取乐,而不是出于理性、真诚和庄重。正如另一位领袖告诉罗杰的那样:"你是在做梦!你所梦想的理智的、冷血的革命是不可能实现的。你所迷恋的是另一帮人玩的另一场游戏。但你必须知道,最理智的人在扣下扳机时,他总能设法站在正义的一方。"绝对的反叛只是梦想,就连罗杰自己也事与愿违地变成了一名法官,卷入了一场游戏中。

当革命者们开始要求勋章、英雄和旗号时,革命就注定要失败了。他们为了寻找可以崇拜的传奇人物,于是把目光锁定在了罗杰从妓院里救出来的尚达尔身上——她成了革命的圣女,她是"光荣的妓女,高唱着赞歌,再次变得纯洁无瑕"。尚达尔因为扮演了只有少数女性才有资格扮演的历史人物而兴致高昂,她同意成为革命的化身,从此变成"永远摆脱了女性气质的符号"。她在妓院里学会了"欺骗和表演的艺术",现在她把这项艺术用于更高的角色之中,而原本希望她照顾伤员的罗杰开始意识到她不过是重新回到了妓院("她一头扎进了另一个阵营!")。假面游戏是无处不在的,革命也只是反映了它所要摧毁的那个世界。

法国大革命是热内的革命的原型,这场革命在创造出自己的仪式之前也是从反对虚假开始的,热爱理性和美德的清教徒罗杰很明显对应了罗伯斯庇尔。不过热内扩大了戏剧的范围,囊括了现代历史中大部分的革命。变革的冲动被扮演角色的需要所破坏;革命者

们用已经确定的界限限制自己；革命的领袖黄袍加身，他们贞洁朴素的衣装成为另一种戏服。因此，罗伯斯庇尔施行了比旧政权的统治更恐怖的暴政。一切的进步都是虚妄，因为现实是无法企及的。现实的时间是线性前进的，幻觉的时间是循环往复的，而人类将因为对假面的爱注定落入永恒的循环中。

革命阵营的场景是全剧最"现实主义"的，同时也是"现实"被击败的场面。从这一点来说，《阳台》的梦境氛围得到了强化，它外在的逻辑随之消解。比如革命者们实际的命运是非常矛盾的，他们在历史上是胜利了，但在哲学上是失败了。革命者已经达成了他们最直接的目标，因为女王、法官、主教和将军都死了。但是他们没能摧毁这些头衔的概念，也没能消除自身对角色扮演的热爱，所以他们输掉了游戏。女王是死了，但是女王的概念没有死，基督教延续两千年的僧侣体制依旧保持了教会、军队和法院的活力。因此，当传令官来到阳台大旅社宣布女王驾崩的消息时，他只是用了一大堆模糊的隐喻让大家自行揣测：女王正在绣的一方手帕永远也绣不完了，她埋头于永恒的沉思。"她故意行踪不定，这样就可以造成一种看不见的威胁"。这个女王是看不见的威胁，另一个就必须是看得见的。所以传令官提议伊尔玛夫人扮演女王的角色，妓院里的其他人则扮演主教、法官和将军的角色。

叶芝的《演员女王》和于戈·贝蒂的《女王与暴徒》中都用过女演员扮演女王的手法，但是热内在《阳台》中把这一借鉴来的手法转变成了对职责的嘲讽。对他而言，人们不仅是在他们想象的妓院中扮演达官显贵，那些显贵们本身也是演员。他们的本质是无关紧要的，服装和动作，以及能让普通人敬畏他们的能力决定了他们的职能。至于普通大众，他们只认得外在的皮囊。因此，只要他们穿上对应的服装、做出相应的动作，那四个演员就能在人前招摇过

市（"没人能认出我们来。我们个个金光闪闪，晃瞎了他们的眼睛"）。因此，暴动被镇压了，尚达尔也被杀了。热内以此展示了任何神圣的职业都是虚伪的产物。外面世界的虚伪和妓院里的是一样的。如果妓院是社会的镜子，那么社会反过来也映射了妓院。

不过热内并没有止步于这一辛辣的结论。透过警察局长，热内表达了他对神圣体系的猛烈抨击。警察局长不同于罗杰，他依赖假象存活，他希望凭借诡计让自己名留青史。他已经被奉为共和国的英雄，为了纪念他甚至还修建了一座巨大的陵墓。[1] 不过他的野心比这还要大，他很早之前就想要成为名人册上的一员，他想要比主教、法官和将军拥有的权力还要大。警察局长和科克托的俄狄浦斯一样，他渴望"古典的光荣"，他和热内一样"执着于破开传说的大门"。然而他传奇的职能尚未被创造出来。伊尔玛夫人同情地说道："他为了赢得声誉，选择了一条比我们更艰难的道路。"如果说政府、教会、军队和法院都在现有的秩序下发挥职能，并且获得了传统的认可，那么警察局长所设想的职能在基督教历史上还没有先例。

警察局长会认识到，当他在妓院里表演时他便成了传说。我们发现，神圣性来自模仿。为了创造出传奇性，警察局长想方设法寻找一个合适的形象——一个人建议他当一个嗜血的刽子手，另一个人建议他当一根硕大的阳具。除了这些象征性与力量的形象外，荣誉反倒赋予了他"冷硬的肩膀"。他的排演室里空荡荡的，他的形象相比他人更矮小。伊尔玛建议他继续杀人——或许极端的残酷可

[1] 本杰明·尼尔森在《〈阳台〉与巴黎存在主义》（*Tulane Drama Review*, Spring, 1963）一文中，提到热内关于警察局长的陵墓的想法来自弗朗哥在烈士谷的陵寝。尼尔森在文章中还提到了剧中很多和历史惊人的联系。

以让他为人熟知，就像杀戮赋予了希特勒以恶名。不过警察局长不只想当一个俗世的独裁者。他所希望的权力不仅要凌驾于名人录，甚至还要凌驾于上帝。"诸位先生，"他对那些达官显贵说道，"上帝之上就是你们。缺了你们上帝什么也不是。而在你们之上的就是我，缺了我……"警察局长将会为力量枯竭的名人录注入新的活力，因为他既是世俗的也是神圣的，他既是"传奇又是人"，他创造出了人们久久难以忘怀的职能。

因此，警察局长渴望的是至高无上的权威。我认为，他所想象的至高无上是神的至高无上——他要成为人神，他的生命将为普通人确立典范："我不要做镜子的倒影，十万个倒影中的第十万个。我要作唯一的那个，融汇了十万个的那唯一的一个。"在热内的构想中，就连上帝都是个演员，脸上也戴着面具。最后当警察局长得知他也由别人扮演时，他意识到自己已经实现了目标："诸位先生，我已经被收入名人录了。"罗杰为他提供了证明。罗杰哀叹革命的失败，终于相信了现实是无法企及的，"真相是不存在的"，他决定成为幻觉戏剧里的主演："既然有妓院，我又可以去那儿，我就有权利把我挑中的角色引向他的结局……不，我的结局，我们俩的结局。"在陵墓排演室中，罗杰穿上垫了肩的警察局长的服装，扮演着他至高无上的角色："一切都呼唤着我的名字！一切都洋溢着我的气息，一切都敬仰我、崇拜我、热爱我！我的生命将为历史添加几页金光灿烂的篇章，将永远被吟咏传诵。"他在自我阉割中达到了表演的高潮，由此也证明了警察局长的神圣性——无论他是基督还是欧西里斯或是狄奥尼索斯，人神都逃不过身体残缺的命运。

伊尔玛因为地毯上的一片狼藉而发出了尖叫，但是警察局长在短暂的恐惧之后，接受了来自他神性的暗示："我的形象虽然在世界上的每个妓院里都遭到阉割，可我本人安然无恙。"和他神圣的

前辈们一样,他的肢体虽然遭到破坏,不过他依旧是完整无缺的,他和他们一样被人模仿,并且还将继续被人模仿。他被奉为神明,接下来的两千年里都不愁吃喝,最后在宣告外面的世界里开始了新一轮革命的枪声中进入了他的陵墓。人类的行为不断循环,但是警察局长已经成了不朽的传说。性与暴力的上帝取代了慈爱的上帝,叶芝所看到的那只游走在伯利恒的野兽即将诞生,这位上帝亦将统治我们两千年。最后伊尔玛关上了灯,把观众们都打发走。然而在这场亵渎神明的假面表演中,重新定义后的宗教、革命和文明循环不过是情欲现象,而阳台大旅社则成了狡猾邪恶之人想象中的社会、宇宙和历史舞台。

在他的下一部作品《黑人》里,热内从以革命为中心的救世作品中再次引出了残酷戏剧。不过这部作品中的哲学意味相对较弱,原始性和仪式性则得到了加强。热内在《阳台》中专注于解读西方的过去,他在《黑人》中则更关注预言西方的未来——它的未来是注定毁灭的。《黑人》很像阿尔托的瘟疫意象,它隐喻了一场群魔乱舞的梦境,而这正是热内此前的作品所指向的神话。在《女仆》的前言中,热内想象了"一场人们要在夜里戴着面具偷偷摸摸地去看的神秘戏剧",他说:

> 我们可以发现——或者创造出——共同的敌人,然后是要守卫或者夺回的家园。我不知道社会主义者的世界里会有怎样的戏剧。我可以理解它在茅茅党人[1]中间的样子,但是在死亡的痕迹日渐明显,并且朝着死亡转向的西方世界里,戏剧只能在戏中戏、影中影的"倒影"中得到

[1] 在肯尼亚出现的反对英国殖民统治的武装力量。——译者注

完善，于是仪式性的表演才能变得精致典雅，并且趋近于无形。如果一个人选择愉快地看着自己死亡，那么他必须一丝不苟地追求和组合葬礼的象征。

在《黑人》中，热内发现并创造了"共同的敌人"，他按照他所认为的茅茅党人的戏剧的样子，将西方葬礼的符号组合成了一场仪式性的表演。这部戏是一场有关谋杀、献祭和反叛的仪式，演员是黑人至上主义者，它的高潮是对整个白人种族进行的仪式性谋杀。

《黑人》虽然是白人写出的作品，但是这个白人仇视白皮肤。热内和黑人是一体的，就像他和奴隶、乞丐和小偷是一体的一样，他们都是被放逐的逆反之人。兰波也讨厌自己身上的基督教传统，他在《地狱一季》中也表达了同样的认同感："我是一匹兽，我是黑奴，但是我可以得救。你们是假黑人，你们这些狂人、暴徒、贪婪的吝啬鬼。商人，你是黑人；法官，你是黑人；将军，你是黑人；陛下，你这浑身痒痒的老鬼，你是黑人……"阿尔托也同样鄙视白人虚伪的优越感，他写道："我们认为黑人体臭，却不知道，对所有欧洲以外地区的人而言，是我们白人'体臭'。我甚至可以说，我们有一种白人的气味，可以称之为'白人病'。"在《黑人》里，正是白人的"体臭"冒犯了黑人们的鼻子（"你们这些面无血色、没有体味的种族！你们身上没有动物的气味，没有我们的沼泽里肆虐的害虫！"），而白人已经是病入膏肓了。白人正在衰落，他们逐渐变得透明，很快他们就会从地球上彻底消失。热内的目的是通过对白人权贵的清算，以戏剧的方式预言白人的消失，同时说明紧随其后而来的有色人种。热内在札记中提到，《黑人》诞生的起因是一位演员请他写一部只有黑人演员的戏——"可究竟黑人是什么样的人？"他问道，"首先他的皮肤是什么颜色的？"

为了回答这个问题，热内在黑人与白人之间设置了道德上的冲突。为了让自己的戏剧成为"影中影"，他还将这些冲突置于不同的对比层面。其中最明显的冲突非常类似皮兰德娄的三部曲中的内外矛盾，因为它们既发生在舞台上，也发生在观众之间。第一层的冲突发生在演员（黑人）和观众（白人）之间。一群给白人当佣人、做运动员或卖淫的欧洲黑人出现在观众面前，他们不仅带着伪装，还带着赤裸的敌意。[1]这种敌对是本剧的重中之重，因此热内要求哪怕观众全是黑人，他们之间也必须象征性地安排一个白人。白人观众即是"共同的敌人"——这位体面的资产阶级成了黑人们潜在的受害者。不过这种不祥的暗示只可能出现在剧场里，也就是"戏剧"的世界里。黑人作为白人中间的异类，他们只有通过角色扮演才能和白人进行交流。"神圣仪式"的黑人"祭祀"阿奇伯德说："他们说我们身体是大人，内心是孩童，这样我们还剩下什么呢？只有戏剧了。"相比其他的黑人，黑人演员们就像宫廷里的弄臣一样享有某些特权。由于他们扮演了从属的角色，他们要娱乐付钱来看戏的观众，并且为了赢得他们的喜爱而劳其筋骨，所以他们可以表露出某些通常被压抑着的情绪。

出于这一原因，热内给他的作品起了"一出滑稽表演"的副标题，意思却是这不仅仅是"一出滑稽表演"，而是一出闹剧或恶作剧，所以不要太当真。黑人们的愤怒是假的，他们的蛮横是装出来的，戏剧不过就是戏剧。不过我们很快就意识到，在他们表演的伪装之下，黑人们是非常严肃的，他们所表演的是从属的终结。但是在戏剧中，他们的暴力是受到限制且仪式化的，观众们也可以保持

[1] 据说尤内斯库在某次《黑人》的演出还没结束时就离场了，因为他觉得自己受到了抨击，而演员们则乐在其中。

心平气和。正如阿奇伯德所说：

> 今晚我们将为你们表演，不过为了让各位观看这场已经开始的戏剧时能安然地坐在椅子上，为了不让各位担心这出戏剧会像条虫子一样悄悄潜入你们宝贵的人生中，我们会保持体面的礼数——从你们那儿学来的礼数——这样我们才能交流。

观众们可以保持他们的优越感。演员们的愤怒的确是真实存在的，但是他们会用晦涩的比喻和仪式来掩盖他们真实的情感。因此，黑人以皮兰德娄式的形式出现在白人面前，他们既是虚构的角色，同时也是真实的人。此外，为了在虚构之中强化皮兰德娄式的真实感，外部动作应该是即兴的，演出要在没有分幕的超长独幕中进行。

冲突的第二层被置于戏剧的内部，它以一场假想的仪式呈现，黑人们在其中扮演仪式里的角色。与皮兰德娄的戏中戏类似，这场仪式——虽然它会因为演员们找到了"一个能升华它的残酷细节"而发生些许的变化——是固定的，是提前经过排练的。观众们是不说话的，他们只是沉默的旁观者。然而戏剧动作却提示了观众的存在，因为有些黑人扮演了观众——这些黑人脸上戴着面具，"为的是过上讨厌的白人生活，同时让你们感到羞愧难当"。这些戴着白面具的人代表了"法庭"，里面包括了所有欧洲殖民主义的重要人物——兰波的"假黑人"（商人、法官、将军、皇帝）如今变成了女皇、女皇的侍从、法官、总督和教士。[1] 黑人们嘲笑白人的立

[1] 他们和《阳台》中的权贵们明显是类似的。到了《屏风》中，热内又再次将现有秩序的代表人物放到了舞台上：法官、银行家、院士、将军等。他的反叛戏剧总是伴随着权威的意象。

场，讽刺白人的成就，辱骂白人的家长制度，他们表演了那个强迫他们为奴的世界里的人的动作和姿态，从而在思想上和现实上打破白人的概念。法庭的众人是来参加他们自己的葬礼的，总督的口袋里甚至还装着一份临终感言。

白人的命运在仪式中得到了戏剧化的表现。仪式的开始是一群穿着厚底鞋、装模作样的黑人围着一具铺满鲜花的灵柩跳小步舞。灵柩里安放着一具白人女性的尸体，她是为了演出刚刚被杀死的，法庭所目睹到的仪式是一场黑弥撒。虽然仪式反映了现实，但它并不是真实的。尸体是不存在的，参加仪式的人全都是假扮的。演员们用动听的假名介绍自己，他们小心翼翼地隐藏着自己的真实身份，同时也隐藏了他们真实的情感。他们所表现的不是他们现在奴性的欧洲人的模样，而是表现了他们希望成为的原始的非洲人的样子；他们要表现的不是他们各自的人生，而是作为集体的种族认同感。

"黑色中藏着悲剧，"阿奇伯德说，"那个才是你们要珍惜的，那个是你们将得的和应得的。只有那个是必须得到的。"为了把他们的罪恶转变为神圣性，为了把他们的禁忌转变为图腾，黑人们试图去除他们从白人那里学到的一切情感和思想：温柔、怜悯、感恩和博爱。既然人是会模仿的动物，那么他们的形象就必须是残酷的。"我命令你们的每根血管都要是黑色的，"阿奇伯德高喊道，"血管里输送的血液都要是黑色的。让非洲在血管里流淌！让黑人自己染黑自己！"

> 让他们在他们的厄运里、他们的黑皮肤里、他们的气味里、他们的黄眼睛里、他们的食人主义里，不惜疯狂地坚持自我吧……让他们画出邪恶的绘画，跳出罪人的舞蹈

吧！黑人们，如果他们要变成我们，不要让此出于宽容，让此出于恐惧吧！

为了证明自己和身上的肤色是相称的，黑人们必须做到极致。然而就连这也是虚假的表演，因为他们的肤色不光是由他们的种族历史决定的，还是由白人对这一历史的概念所决定的。不过这种表演至少是勇敢，并且是有意义的：它表现了白人的灭亡。曾经让人厌恶和鄙夷的黑色将给人以美感、邪恶感和恐惧感。通过选择自己的命运，黑人们便成为圣人，成为热内所说的神圣的野蛮人。

于是，舞台上的仪式宣告了未来将要发生的事——黑人们希望通过这场顺理成章的魔术取得他们的胜利。不过，未来对白人的谋杀是用过去对那个白人女性的奸杀来体现的。仪式不仅包含对这一罪行的再现，还包括了对罪犯——黑人德奥达图斯·维拉吉的审判。评判这出戏的人是白人观众，同样审判维拉吉的罪行的也是白人法庭。两种情形下，裁决者们都会感受到罪恶感。趾高气扬的维拉吉用令人惊异的华丽意象再现了他的罪行，而在这罪行中就包含着黑色皮肤的意义。虽然他刻意装出残酷的样子，但是维拉吉无法阻止自己的真实情感打断他的表演。他受白人的情感影响太深了——特别是爱，他爱妓女魏尔杜。然而，阿奇伯德告诉他，这种情感正是他必须压抑的："不要生爱，要生恨，如此才有诗意。这是我们唯一能掌控的领域了。"

当维拉吉生出了他憎恨的诗意时，白人法庭则试图鼓起自己的勇气（"夫人，您要相信上帝是白皮肤的"）——同时又偷偷地羡慕他们所控告的犯人身上的美、性欲和本能。法庭上的众人回想起西方历史上的胜利（帕特农神庙、沙特尔、拜伦、肖邦、亚里士多德基本原理、英雄偶句诗），他们看起股票行情，嘴里喃喃着殖民

时代的陈词滥调，他们不过是展现了文明的破产——这个文明如今陷入了不可挽回的"死亡挣扎"中。但是黑人中的迪乌夫教士主张消除种族隔离，他要求不能诉诸暴力。他从白人的宗教里学到友爱和仁慈，他祈求这场仪式"不要让我们生恨……要生爱"。但令他痛苦的是，他变成了维拉吉的"配角"（或者说替罪羊）。他头戴假发，脸上戴着苍白的狂欢节面具，身上穿着粉色的毛衣，手上戴着手套，他被打扮成了维拉吉奸杀的女人。当迪乌夫生出了一堆象征法庭里的权贵们的娃娃时，很明显维拉吉的受害者正是白人之母——因此维拉吉的罪行象征对所有白人的屠杀。"他因为憎恨而杀人，"法庭宣布道，"他憎恨白皮肤。这意味着他会一直残杀我们整个种族，直到世界末日的来临。"

热内将这种黑白间的冲突延伸到了戏剧动作的第三个层面，从而超出戏剧之外，进入现实里。当维拉吉在法庭面前重演他的罪行时，当整场演出在观众面前表演时，一场真正的黑人暴动正在幕后酝酿。实际上，这场戏剧仪式只是为了准备起义所做的掩护，这也让舞台上的事件不再只是比喻，而是成了现实："我们的目标不仅仅是消除他们加诸我们的白人概念，我们还必须同他们这些人做斗争，同他们的血肉之躯做斗争。"因此，这场仪式的目的是消除白人形象，起义的目的则是消除白人。但是，舞台上的事件还是以隐秘的方式暗示了幕后发生的事件，戏剧的幻觉既掩盖又揭示了戏剧之外的现实。

第三种冲突实际上是一组平行发生的动作，因为它也是一场在幕后进行的审判，一个黑人信使悄悄地通报了它的存在——这里的法官都是黑人，他们在审判一个黑人叛徒。因此，它和剧中其他的审判是不一样的，它只面向黑人；又因为他们要为判处他们中的一员死刑负起责任，所以这场审判是一件相当严肃的事。仪式上的血

是假的，但是黑人的血是真的："这再也不是舞台上的表演了。"黑人可以在白人面前演戏，但是"我们和同胞在一起时要停止表演"。和《阳台》中罗杰的革命一样，这场革命也再次以表演收场。但是当叛徒被处决时，他们选出了一位新的黑人领袖来继续领导他们斗争，演员们则继续他们仪式性的表演。冲突爆发的时刻还没有来临，黑人们还没有被允许投身于现实，欺骗仍在继续。阿奇伯德说："既然我们不能议论白人，我们的戏剧也不能冒犯他们，而且为了掩盖真相，我们还编出了唯一一件叫他们操心的事，这样我们就不得不完成这场演出，然后解决掉我们的法官们……就像计划好的那样。"

然而，消灭舞台上的法官暗示了革命的实际后果，它也构成了本剧最后的场面。白人法庭为了审判黑人，于是追着他们到了非洲。他们踏入了这片可怕的土地，"麻风病、巫术、危险、疯狂四处横行……鲜花"喝得醉醺醺，在路上倒着走，就好像恍恍惚惚地在历史中倒退，回到了黑暗懵懂的原始时代。法官审判黑人，让他们在他面前哭泣、颤抖——但是审判很快就升级成了械斗。在他们的故乡里，罪人们变成了野蛮的英雄，正如热内在《屏风》中写道的那样："这里再没有法官了，这里只有小偷、杀人犯、纵火犯……"黑人的力量在上升，女巫菲丽希缇唤来了援兵（"码头、工厂、水下的黑人们，福特公司、通用公司里的黑人们啊"），数量上远远超过了白人。白人们眼看就要被黑人们打败了，于是女王向活化石博士吉卜林求助，但是并没有用。菲丽希缇对法官们说："你们面色苍白，你们就要变成透明的了……你们将会完完全全地消失。"肤色的变化开始了，黑色开始攫取白色的特权。"一切都在改变。一切温柔的、善良的、美好的东西都将是黑色的。牛奶会变成黑色的，白糖、大米、天空、鸽子、希望都会变成黑色的。"就

连奴隶的颜色（虽然女王拒绝担任总督以下的职位）都会从黑色变成白色。

　　白人确实完全地消失了。法庭里的每一个成员都做了辞藻华丽的临终演说，然后在鸡鸣声和掌声中被枪毙——教士被阉割，成了一头奶牛。女王是最后一个被消灭的，而当她要和其他人一起下地狱时，她宣称白人们会像幼虫或鼹鼠一样静静蛰伏，一万年之后他们会再次崛起，重新夺回他们的家园。热内认为他们确会如此，因为他的反叛是环形的。文明的一个循环结束了，公鸡的报晓声和不祥的雷鸣声象征了它的终结。不过就像黑夜结束、白昼将会来临，循环就是一场永劫回归，它还会再次重复，到那时黑人就会成为"共同的敌人"，被放逐的白人们将最终向他们发起叛乱。

　　实际上，热内已经开始暗示出黑人的革命将会失败，真实依旧难以实现，假面表演将会永永远远地继续下去。在戏剧的最后一场对白中，想向魏尔杜示爱的维拉吉始终无法用自己的语言表达他的爱。他依然在表演白人，他依然被困在他们的蜘蛛网中。黑人的反面性不过是一个颠倒的意象罢了。

魏尔杜　　所有人都像你一样：他们都在模仿。你就不能创造点新东西出来吗？

维拉吉　　为了你我可以创造出任何东西：我能创造出水果、华丽的辞藻、两个轮子的独轮车、没有核的樱桃、三个人睡的床、不会扎手的针。但是说到爱情的姿态，这就难了……可你要真想让我……

魏尔杜　　我来帮你吧。至少有一件事是肯定的：你的手指没办法绕上我金色的长发。

但是这并不能令人感到安慰，阿奇伯德所要求的罪恶的画作与舞蹈还尚未出现。热内在《屏风》中将会看到，"没有艺术，就没有文化。他们是否注定要衰落"？这个问题在《黑人》中并没有得到回答，戏剧的结尾也仅仅是完成了仪式。重复灵柩边的舞蹈（这次没有了白人法官们，黑人们也摘掉了面具）为循环的戏剧赋予了循环的形式。然而，白人的缺席意味着黑人的预言已经实现了，这场仪式再也不是对未来的预告了，它已经成了纪念历史事件的重要仪式了。

和热内其他的作品一样，《黑人》深入探讨了罪恶，它穿过理性对话和社会关怀平静的表面，进入了无意识黑暗的水平面之下，在那里翻涌着我们意识不到的可怕神话、受虐和施虐的幻想，以及原始的献祭仪式。把这部作品看成是系统论述种族间关系的文章自然是不可取的——热内的艺术从来就不是系统的。他的艺术充满想象和隐喻，他创造出的世界很像我们的世界，但是又和它不一样。热内要唤起观众灵魂中不受约束的、野蛮的东西，因此他的戏剧被塑造成了残酷的净化神话——作品的含义具有深刻的颠覆性，作品的效果具有高度的解放性。

然而，没有一种艺术是完全自发形成的。热内的罪行和堕落不仅抨击还代表了我们衰落的文化，他作为戏剧艺术家也要为西方的解体负责。阿尔托的残酷理论的原动力是健康、充满活力的精神和意志，热内则是被邪恶所污染、所侵蚀、所消耗。他的艺术反映了他的健康状态，他那美丽、自发、深刻的病态神话始终折磨着他。如果他能治好自己，那么他就能治好我们，他所描写的行将就木的文明就能再次焕发生机。

从这个意义上来说，这正是他的目的。热内和阿尔托都深刻地寓于他们所反抗的世界，他们都迫切地想要唤起人们的意识。热内

试图通过性与残酷来平息嘈杂的抱怨，让它们汇聚成一道有力的声音，哪怕只有一瞬间——他试图通过艺术再造出只有信仰宗教才能产生的集体迷狂。热内的救世神学是由罪恶和牺牲组成的，但是这两个元素存在于一切原始的宗教中，普罗米修斯实际是为了人类做了盗火的贼。在阿尔托和热内的作品中，反叛的戏剧成了一个圆满的环形，救世主义得到了复兴，宗教的内涵得到了彰显。戏剧仿佛又回到了仪式和信仰的原始根基中。两位大师为了振兴西方文化所提出的解决方案来得太迟了——有的人会说，他们的反叛甚至加速了西方文化的终结。虽然解决方案是行不通的，我们注定无法逃离我们的命运，但我们的想象依然是自由的，而想象中的反叛依然是最长久、最有创造力的。我们不能改变命运，但是我们的命运可以不同凡响。戏剧艺术的功能就是哪怕我们被命运击败了，它也会为我们的可能性欢呼：用阿尔托的话来说，就是让我们看上去"像是那些被活活烧死的殉道者，在炎炎柴堆中发出求救的信号"。

411

后　　记

　　我在本书中回溯了现代戏剧百年间的思想发展历程，我相信这份思想能够将各自不同的剧作家结合到一起。反叛是现代戏剧的驱动力，就像宗教驱动着过去的戏剧一样。然而，反叛不仅仅只是一种动力，它也是一套思想和价值的体系，这些思想和体系既出乎其外，又在乎其内。为了突出几位剧作家之间的相似之处，我主要是从消极面审视了他们的反叛：这些剧作家所支持的事物各有不同，但他们反对的事物大体是一致的。我的主张听上去似乎是标新立异，但它基本上都是出自这些剧作家之口。反叛的戏剧偶尔也会出现积极的思想和革命纲领——尤其是在它救世主义的阶段。不过，通常它的价值观都是秘而不宣的。它消极地批判现有的秩序和体制，却很少给出能取而代之的思想或理想。

　　这种消极的批判不仅导致了这类戏剧得不到观众的喜爱，也说明了现代世界需要确定的主张。我们的信仰摇摇欲坠，期待着打碎信仰支柱的人给我们一个全新的根基：或许正是出于此，我们这个时代的艺术家才会受到极高的期望，同时又收获极大的失望。反叛是很好，但是反叛究竟是为了什么又为了谁呢？既然我们所有的希望都是枉然，那么希望又能带给我们什么呢？反叛的戏剧家们要么固执地不肯回答这些问题，要么就是用不可实现的计划和异想天开的要求作为答案。对于那些为了世界勤勤恳恳的人来说，这样的家伙是令人光火的神棍——当世界需要克制时他偏要激进，

当世界需要好人时他偏要做狂人,当世界需要和谐时他偏要冷嘲热讽。

但如果要苛求这些人具备积极的价值观,那就是实干主义者误会了他们的功能。要求现代戏剧家做他们本就不是、也不可能成为的人是不解风情,关键是要弄清他们是什么样的人。从这一点上来说,声名狼藉的不可能论者也许代表了我们残缺的文明中最后一点真正的人文价值:对真相不可改变、不可摧毁的尊重(即使他们不再相信真相是可知的时候,他们也依然坚持这一点)。在今天,要做一个坚定的政治动物就不能只在乎真相,有时为了人类的福祉和进步要学会妥协。但如果说政治是可能的艺术,那么艺术就是不可能的政治——自由的艺术家即使牺牲这个世界,也不会放弃他的耿直。因此,艺术包含政治但不肯定政治。艺术家生活在处处忍让的现实中,但他也活在想象的世界中,在那里他的理想是纯粹的和绝对的。现实与想象间的矛盾也是伦理的人生观与美学的人生观之间的矛盾,而这正是现代戏剧的核心。政治要求明确的解决方案,戏剧艺术则更喜欢模棱两可。它最终将会带来难以调和的紧张对立和不作为,以及从美好、纯粹的真相中产生的形而上的愉悦。

因此,我们在现代戏剧家身上既要看到他们肯定的事物,也要寻找我们的安慰,哪怕他们的艺术有时是残酷的、悲伤的、黯淡的。我们之所以能接受约伯的苦难是因为记录苦难的方式,我们之所以能感受李尔的惊恐是因为莎士比亚的表现力。今天的我们有太多的恐惧与苦难,以至于我们无法细细地去思考它们,但当我们偶尔可以面对这些情感时,我们就有了重振灵魂的希望。"放胆做个悲剧英雄吧,"尼采写道,"因为你必将得救。"反叛的戏剧不是悲剧,但是它教会我们怎样做悲剧英雄。就算宽慰和幸福不常有,坚

强和勇敢是常在的。尼采所说的得救是人类的灵魂在灵魂衰微之际得到救赎——正是为了实现这一目标，现代戏剧的大师们才能将他们的反叛打造成赏心悦目的不朽之物。

译后记

翻译《反叛的戏剧》是我人生中的一次挑战,在此前我从未翻译过这等容量的文本。译文所用原稿于1991年出版,[1]该版相比1964年的初版有所改动。初读本书原稿时,作者精炼生动的语言给我留下了深刻印象,对现代戏剧独到且敏锐的解读亦给我不小的启发。我想无论是戏剧专业领域的学者,还是对戏剧感兴趣的普通人,都能从本书中找到于己有益的东西,它应该被更多的人看到,于是我决心要翻译此书。然而,在实际翻译过程中,我才意识到自己的能力有所欠缺。原文的表达凝练,其中还有不少带有特定文化含义的专有名词,译文既要准确表达其含义,同时还要保持原语的语言特色,着实不是一件容易的事情。很多时候我对着一个词搜肠刮肚大半天,最后依然不能给出令人满意的翻译。跌跌撞撞之下,总算是完成了全书的翻译工作,从中我获得了不少宝贵的经验,也积累了一些重要的知识。

本书得以翻译,首先要感谢我的博士导师汪余礼教授,是他推荐并建议我翻译此书。汪老师指导学生时的耐心和细心,令我十分敬佩——初入老师门下时,我算得上是让老师头疼的学生,不仅在戏剧方面的基础不牢固,也从来没想过主动与老师沟通,根本没有把这些当回事。用布氏的话来说,我也得了"自我主义症",并且

[1] 原稿出版信息为 Brustein, Robert. *The Theatre of Revolt*. Chicago: Ivan R. Dee, 1991.

自己毫无察觉。面对我这样的学生，汪老师不厌其烦地给予我意见和帮助，让我在读博三年里有了较大的进步。

译作《反叛的戏剧》能够出版，还要特别感谢何成洲教授，他在辛苦工作之余抽出宝贵的时间校对了我的译稿，大大提高了我的译文质量，并且也是他联系了出版社，最终解决了出版的各项事宜。严格说来，我与何老师仅有一面之缘，那还是他来武汉大学做讲座时的事情，其间及此后我们并没有交流。对于这样一位陌生的学生，何老师却提供了如此巨大的帮助，我实在不知道该如何表达自己的感激之情。在此之前，我自己也去了解过如何才能出版，很清楚一本书的出版是多么不容易。虽然我拿到了作者的授权，但原书的版权是在出版社手上，且不说能否顺利地拿到授权，即使有了授权我还要支付一笔不小的出版费用，对于还是学生的我来说实在难以负担。后来我也了解到，何老师花费了大量的时间与精力才最终找到了出版社，并且解决了出版资金的问题。这绝不是一件简单的工作，这让我充分感受到了何教授为师、为人的高尚品德，我却无以为报，甚感羞愧。

在整个翻译过程中，还有许许多多的人给予我关心和帮助，包括授权同意我翻译的罗伯特·布鲁斯坦先生，以及在学习和生活上默默支持我的父母，没有他们我很难将全部的精力放在翻译和学习上。正如戏剧是人们共同努力协作的产物，一份看似单人完成的工作，背后却凝结着无数人的劳动，没有他们就不会有《反叛的戏剧》的问世，在此向所有帮助过我的人致以衷心的感谢！

<div style="text-align:right">

夏纪雪

2020 年 4 月 30 日

</div>

参考文献

一 反叛的戏剧

Eric Bentley, *In Search of Theatre*, Knopf.
Albert Camus, *The Rebel*, trans. Anthony Bower, Vintage Books.
— *Caligula and Three Other Plays*, trans. Stuart Gilbert, Knopf.
20. S. Eliot, *Complete Poems and Plays*, Harcourt, Brace.
Northrup Frye, *Anatomy of Criticism*, Princeton.
Frederick Nietzsche, *Thus Spake Zarathustra*, trans. Thomas Common, Modern Library.
Arthur Rimbaud, *A Season in Hell*, trans. Louise Varèce, New Directions.
Arthur Schopenhauer, *The World as Will and Representation*, trans. E. E. J. Payne, Falcon's Wing Press.
Lionel Trilling, "The Fate of Pleasure," *Partisan Review*, Summer 1963.
Edmund Wilson, *Axel's Castle*, Scribner's.
23. B. Yeats, *Collected Poems*, Macmillan.

二 亨里克·易卜生

Henrik Ibsen, *The Collected Works*, ed. William Archer, William Heinemann.
— *Brand*, trans. Michael Meyer, Doubleday Anchor.
— *Eleven Plays*, trans. William Archer, Modern Library.
— *The Oxford Ibsen*, trans. and ed. James Walter McFarlane, Oxford.
— *Lyrics and Poems*, trans. Fydell Edmund Garrett, E. P. Dutton.
— *Letters*, trans. John Nilsen Laurvik and Mary Morison, Fox, Duffield & Co.
Janko Lavrin, *Ibsen, An Approach*, Methuen.

Arthur Miller, adapter, *An Enemy of the People*, Viking Press.
George Bernard Shaw, *The Quintessence of Ibsenism*, Hill and Wang Dramabooks.

三 奥古斯特·斯特林堡

Pär Lagerkvist "Modern Theatre: Points of View and Attack," trans. Thomas R. Buckman, *Tulane Drama Review*, Winter 1961.

6. L. Lucas, *Ibsen and Strindberg*, Cassell.

Elizabeth Sprigge, *The Strange Life of August Strindberg*, Hamish Hamilton.

August Strindberg, *Six Plays*, trans. Elizabeth Sprigge, Doubleday Anchor.

— *Five Plays*, trans. Elizabeth Sprigge, Doubleday Anchor.

— *Miss Julie*, trans. Evert Sprinchorn, Chandler Editions.

— *The Road to Damascus*, trans. Graham Rawson, Grove Press.

— *Letters to Harriet Bosse*, ed. and trans. Arvid Paulson, Thomas Nelson & Sons.

— "Notes to the Members of the Intimate Theatre," trans. Evert Sprinchorn, *Tulane Drama Review*, Winter 1961.

— *Inferno*, Le Griffon d'Or.

四 安东·契诃夫

Anton Chekhov, , *The Plays*, trans. Constance Garnett, Modern Library.

— *Selected Letters*, ed. Lillian Hellman and trans. Sidonie Lederer.

David Magarshack, *Chekhov the Dramatist*, Hill and Wang Dramabooks.

Ernest Simmons, *Chekhov: A Biography*, Atlantic-Little Brown.

Constantin Stanislavsky, *My Life in Art*, trans. J. J. Robbins, Meridian.

五 萧伯纳

Eric Bentley, *Bernard Shaw*, New Directions.

7. K. Chesterton, *George Bernard Shaw*, Hill and Wang Dramabooks.

Richard B. Ohmann, *Shaw: The Style and the Man*, Wesleyan University Press.

—— *Shaw on Theatre*, ed. E. J. West, Hill and Wang.
Edmund Wilson, "Bernard Shaw at Eighty," in *The Triple Thinkers*, John Lehmann.

六　贝托尔特·布莱希特

Lionel Abel, *Metatheatre*, Hill and Wang.
Bertolt Brecht, "An Expression of Faith in Wedekind," trans. Erich A. Albrecht, *Tulane Drama Review*, Autumn 1961.
—— *Kalendergeschicten*, Rowohlt.
—— *Selected Poems*, trans. H. R. Hays, Grove Press.
—— *Seven Plays*, ed. Eric Bentley, Grove Press.
—— *Stücke*m, Suhrkamp.
George Büchner, *Woyzeck*, trans. Theodore Hoffman in *The Modern Theatre*, vol. I, ed. Eric Bentley, Anchor.
Martin Esslin, *Brecht: The Man and His Work*, Doubleday.
Max Frisch, "Recollections of Brecht," trans. Carl R. Müller, *Tulane Drama Review*, Autumn 1961.
Ronald Gray, *Bertolt Brecht*, Grove.
George Grosz, *A Little Yes and a Big No*, trans. Lola Sachs Dorin, Dial Summer 1961.
Makoto Ueda, "The Implications of the Noh Drama," *Sewanee Review*, Summer 1961.
John Willett, *The Theatre of Bertolt Brecht*, Methuen.

七　路易吉·皮兰德娄

T. S. Eliot, *Complete Poems and Plays*, Harcourt, Brace.
Luigi Pirandello, *Diana and Tuda*, trans. Marta Abba, Samuel French.
—— *Henry IV*, trans. Edward Storer, in *Naked Masks*, ed. Eric Bentley, Dutton Everyman.
—— *It is So! (If You Think So)*, trans. Arthur Livingstone, in *Naked Masks*, ed. Eric Bentley, Dutton Everyman.
—— *Six Characters in Search of An Author*, trans. Edward Storer, in *Naked Masks*, ed. Eric Bentley, Dutton Everyman.

— *The Mountain Giant and Other Plays*, trans. Marta Abba, Crown.
— *Tonight We Improvise*, trans. Claude Fredericks.
Domenico Vittorini, *The Drama of Luigi Pirandello*, Dover.

八 尤金·奥尼尔

Eric Bentley, "Trying To Like O'Neil," in *In Search of Theatre*, Knopf.

Cyrus Day, "The Iceman and the Bridegroom," *Modern Drama*, May 1958.

Arthur and Barbara Gelb, *O'Neil*, Harper and Bros.

George Jean Nathan, "Portrait of O'Neil," in *O'Neil and His Plays*, ed. Oscar Cargill, N. Bryllion Fagin, and Wm. J. Fisher, New York University Press.

Eugene O'Neil, *Standard Edition*, Jonathan Cape.

Edd Winfield Parks, "Eugene O'Neil's Quest," *Tulane Drama Review*, Spring 1960.

John Henry Raleigh, "O'Neil and Irish Catholicism," *Partisan Review*, Fall 1959.

Lionel Trilling, "The Genius of O'Neil," in *O'Neil and His Plays*, ed. Cargill, Fagin, and Fisher, New York University Press.

九 安托南·阿尔托与让·热内

Paul Arnold, "The Artaud Experiment," trans. Ruby Cohen, *Tulane Drama Review*, Winter 1963.

Antonin Artaud, "States of Mind: 1921 – 1945," trans. Ruby Cohen, *Tulane Drama Review*, Winter 1963.

— *The Theatre and Its Double*, trans. Mary Caroline Richards, Grove Press.

Jean Genet, "A Note on Theatre," trans. Bernard Frechtman, *Tulane Drama Review*, Spring 1963.

— *Oeuvres Complètes*, Gallimard.

— *Our Lady of the Flowers*, trans. Bernard Frechtman, Olympia Press.

— *The Balcony*, trans. Bernard Frechtman, Grove.

— *The Blacks*, trans. Bernard Frechtman, Grove.
— *The Maids and Deathwatch*, trans. Bernard Frechtman, Grove.
— *The Screens*, trans. Bernard Frechtman, Grove.
— *The Thief's Journal*, trans. Bernard Frechtman, Olympia Press.
Jacques Guicharnaud with June Beckelman, *Modern French Theatre*, Yale University Press.
Bettina Knapp, "An Interview With Roger Blin," *Tulane Drama Review*, Spring 1963.
Marc Pierret, "Genet's New Play: *The Screens*," *Tulane Drama Review*, Spring 1963.
Jean Paul Sartre, *St. Genet: Actor and Martyr*, trans. Bernard Frechtman, George Braziller.

索 引

Abel, Lionel, *Metatheatre*（莱纳尔·阿贝尔,《元戏剧》） 256 - 257（注释）

Action（行为，动作） 14，48 - 49，58 - 59

Adamov, Arthur（亚瑟·阿达莫夫） 376

Aeschylus（埃斯库罗斯） 5，18，106，322，333，374（注释）

Agamemnon（《阿伽门农》） 106（注释）

Choephori（《奠酒人》） 106（注释）

Albee, Edward（爱德华·阿尔比） 27，316

Ambiguity（模棱两可）（另见矛盾、冲突、二元论） 14，31；

And Brecht（布莱希特的矛盾性）； 266 - 267；

And Ibsen（易卜生的矛盾性）； 73 - 75；

And Strindberg（斯特林堡的矛盾性） 110 - 111；

Ambivalence, and Ibsen（易卜生的矛盾）； 47 - 49；

And Strindberg（斯特林堡的矛盾）；

（另见模棱两可、冲突、二元论） 104 - 112；

Andreyev, L. N.（L·N·安德烈耶夫） 325

Anouilh, Jean（让·阿努伊） 316，365

Antonelli, Luigi（路易吉·安东内利） 286

Apollinaire, Guillaume, *LesMamelles*（纪尧姆·阿波利奈尔,《蒂蕾西亚的乳房》） 365

Archer, William（威廉·阿契尔） 41 - 42，43（注释），78 - 79

Aristophanic comedy（阿里斯托芬喜剧） 292 - 293，309

Aristotelian drama, and Pirandello（皮兰德娄与亚里士多德戏剧）； 307；

And Shaw（萧伯纳与亚里士多德戏剧） 186（注释），188，212

Arnold, Paul（保罗·阿诺德） 203

"The Artaud Experiment"（《阿尔托实验》） 376（注释）

Art, artists（艺术，艺术家）； 8 - 9，12，14，416 - 417；

And Chekhov（契诃夫与艺

术）；141；
And Genet（热内与艺术）；387；
And Ibsen（易卜生与艺术）；40；
And O'Neil（奥尼尔与艺术）；348，356；
And Pirandello（皮兰德娄与艺术）；282-282；
And Shaw（萧伯纳与艺术）183-195，197
Artaud, Antonio（安托南·阿尔托）29-33，363-378
The Conquest of Mexico（《征服墨西哥》）375
"The Revolution of Scenery"（《场景革命》）374（注释）
"No More Masterpiece"（《弃绝杰作》）372-373
The Spurt of Blood（《血喷》）375-376（注释）
The Theatre and Its Double（《剧场及其复象》）363，372
The Umbilicus of Limbo（《炼狱的中心》）375-376（注释）
Audiberti, Jacques（雅克·奥迪贝蒂）376
Audience（观众）10，12
Autobiography, and Brecht（布莱希特传记）；239，260；
And Chekhov（契诃夫传记）；138；
And Ibsen（易卜生传记）；75-83；
And O'Neil（奥尼尔传记）；326-327，339，349-350；
And Pirandello（皮兰德娄传记）；282；
And Strindberg（斯特林堡传记）87-88
Bacon, Francis（弗朗西斯·培根）7
Balzac, Honoré, de（奥诺雷·德·巴尔扎克）122
Barton, Bruce（布鲁斯·巴顿）345
Baudelaire, Charles（夏尔·波德莱尔）354-355，363，379-380
Beaumarchais, Pierre A. C. de（皮埃尔·A·C·德·博马舍）25
Beckett, Samuel（塞缪尔·贝克特）27，30-32，316，376-377
Happy Days（《快乐的日子》）29
Waiting for Godot（《等待戈多》）28-30，163（注释）
Becque, Henri（亨利·贝克）252-254
Beethoven, Ludwig von（路德维格·冯·贝多芬）79
Belasco, David（大卫·贝拉斯科）325
Bellamy, Edward（爱德华·贝拉米）192
Bentham, Jeremy（杰瑞米·边沁）192
Bentley, Eric（埃里克·本特利）40，151，243，256，266（注

释），268，272，295，323，333，341，346

Bernard Shaw（《萧伯纳》） 186，188-190，208-209，212

Bergson, Henri（亨利·伯格森） 31，196-197，202，286

Betti, Ugo, *Queen and the Rebel*（于戈·贝蒂，《女王与暴徒》） 399

Bjørnsen, Bjørnstjerne（比约恩斯彻纳·比昂逊） 38（注释）

Blake, William（威廉·布莱克） 202

Blin, Roger（罗歇·布兰） 378（注释）

The Blue Angel（《蓝色天使》） 237

Bluebeard, story of（蓝胡子的故事） 375

Bosch, Hieronymus（耶罗尼米斯·波希） 375

Boucicault, Dion（迪昂·布希高勒） 168-169，325

The Octoroon（《混血儿》） 168

Brandes, Georg（格奥尔格·勃兰兑斯） 11，32-39，74（注释）

Brecht, Bertolt（贝托尔特·布莱希特） 4-14，22-32，231-278，316

Adaptation of *Antigone*（改编《安提戈涅》） 251

Arturo Ui（《阿吐罗·魏》） 244（注释），255（注释）

Baal（《巴尔》） 238，242

Baden Didactic Play: On Consent（《巴登教育剧》） 253

"Buddha's Parable of the Burning House"（《佛陀说火宅》） 278

The Caucasian Chalk Circle（《高加索灰阑记》）；

And Shakespeare, *As You Like It* and *Much Ado About Nothing*（对比莎士比亚的《皆大欢喜》和《无事生非》） 255，276；276（注释）

"Concerning Poor B. B."（《纪念可怜的 B. B》） 239-239

Drums in the Night（《夜半鼓声》） 238，241

Galileo（《伽利略》） 252（注释）

The Good Woman of Setzuan（《四川好人》） 254

Happy End（《大团圆》） 263-264（注释）

Hauspostille（《家庭祈祷书》） 237

Herr Puntila and His Servant, Matti（《潘第拉先生和他的男仆马狄》） 254

In the Jungle of Cities（《城市丛林》）；238，241-249；

And Bentley（与本特利）；243；

And Büchne, *Danton's Death*（与毕希纳的《丹东之死》）；248（注释）；

Woyzeck（与《沃伊采

克》）；242；
And Esslin（与艾思林）；243；
And Jensen, *The Wheel*（与扬森的《车轮》）；243；
And Rimbaud, *Une Saison en Enfer*（与兰波的《地狱一季》）；241；
And Shakespeare, *The Winter's Tale*（与莎士比亚的《冬天的故事》）；242（注释）；
And Sinclair, *The Jungle*（与辛克莱的《屠宰场》）242
Lehrstücke（教育剧）250-251
A Man's a Man（《人就是人》）238, 240, 261
The Measures Taken（《措施》）250-251
Mother Courage and Her Children（《大胆妈妈和她的孩子们》）；267-276；
And *Threepenny Opera*（与《三毛钱歌剧》）；272；
And Corneille, *Le Cid*（与高乃依的《熙德》）；268；
And Dryden, *The Conquest of Granada*（与德莱顿的《格拉纳达的征服》）；268；
And Grimmelshausen, *Simplicissimus*（与格里梅尔斯豪森的《傻大哥》）；268；
And O'Casey, *The Plough and the Stars*（与奥凯西的《犁与星》）；271；
And Schiller, *Wallenstein*（与席勒的《华伦斯坦》）；268；
And Shakespeare, *Henry V*（与莎士比亚的《亨利五世》）268
And Synge, *Rides to the Sea*（与沁孤的《骑马下海的人》）；273
Die Mutter（《母亲》）249
Poetics, The Little Organon for the Theatre（《戏剧小工具篇》）256, 276-277
The Rise and Fall of the City of Mahagonny（《马哈哥尼城的兴衰》）253, 256
Saint Joan of the Stockyards（《屠宰场的圣女贞德》）；253, 257, 263-264（注释），266（注释）
And Goethe, *Faust*（与歌德的《浮士德》）257
SeñORA CARRAR'S RIFLES（《卡拉尔大娘的枪》）；273（注释）
And Synge, *Riders to the Sea*（与沁孤的《骑马下海的人》）273（注释）
The Seven Deadly Sin（《七宗罪》）254-255
"Of Swimming in Lakes and Rivers"（《漫游江河湖海》）240
The Threepenny Novel（《三毛钱小说》）258, 262
The Threepenny Opera（《三毛钱歌剧》）；24, 233, 244（注释），253, 256, 259-267, 272；
And *Mother Courage*（与《大胆妈

妈》）；268；
And Gay（与盖伊）；263-264（注释）；
The Beggar's Opera（与《乞丐的歌剧》）；260-261；
And Hugo, *Notre Dame de Paris*（与雨果的《巴黎圣母院》）；263；
And Molière, *Tartuffe*（与莫里哀的《悭吝人》）；267；
And Villon（与维隆）；263-264（注释）；
And Weber（与韦伯）；263-264（注释）；
And Wedekind（与魏德金）；261
"A Worker Reads History"（《一个读历史的工人》）268（注释）
Breton, André（安德烈·布列东）365
Breughel, Pieter（皮耶特·勃鲁盖尔）375
Brieux, Eugène（尤金·白里欧）185
Brown, Norman, *Life Against Death*（诺曼·布朗，《生与死的对抗》）125
Buddhism（佛教）；125；
And Brecht（佛教与布莱希特）；277；
And Strindberg（佛教与斯特林堡）87, 120, 122
Büchner, Georg（格奥尔格·毕希纳）27-28, 233-235, 238, 252, 254
Danton's Death（《丹东之死》）248（注释）
Woyzeck（《沃伊采克》）235-236, 242, 375
Camus, Albert（阿尔伯特·加缪）10-11, 13, 15, 17-18. 26. 316, 376
The Rebel（《反叛者》）8
O'Neil and His Plays（《奥尼尔和他的戏剧》）339（注释）
Carlyle, Thomas（托马斯·卡莱尔）202
Catholicism, and Strindberg（斯特林堡与天主教）87, 120
The Cenci（《桑西一家》）375
Characters, characterization and Brecht（布莱希特与人物性格）；238, 254-255, 260；
And Chekhov（契诃夫与人物性格）；138, 148-150, 153-154；
And Genet（热内与人物性格）；388-390；
And Ibsen（易卜生与人物性格）；47-48, 50, 143；
And O'Neil（奥尼尔与人物性格）；352-358；
And Pirandello（皮兰德娄与人物性格）；285-286, 306；
And Shaw（萧伯纳与人物性格）；206, 216-218, 223；
And Strindberg（斯特林堡与人物性

格);(另见主角,女主角) 103,
143
Chekhov, Anton(安东·契诃夫)
 4, 6, 9, 12 - 14, 22 - 24, 26,
 30(注释), 114(注释), 137 -
 179, 218, 223 - 224, 259, 316
"The Betrothed"(《新娘》) 177
 (注释)
The Cherry Orchard(《樱桃园》);
 140 - 141, 151 - 152, 155, 159,
 167 - 178, 223 - 224;
And *The Three Sisters*(与《三姐
 妹》); 178;
And Boucicault, *The Octoroon*(与
 布希高勒的《混血儿》); 168 -
 160;
And Faulkner, *The Hamlet*(与福
 克纳的《村子》); 170;
And Renoir, *Grand Illusion*(与雷
 诺阿的《大幻影》); 170;
And Strindberg, *Miss Julie*(与斯
 特林堡的《朱丽小姐》); 170 -
 171;
And Williams, *A Streetcar Named
 Desire*(与威廉斯的《欲望号街
 车》) 170
"In the Ravine"(《在峡谷里》)
 155 - 156
Ivanov(《伊万诺夫》) 140, 143,
 151(注释), 156
"My Life"(《我的一生》) 161
 (注释)
Notebooks(《札记》) 148

Platinov(《普拉东诺夫》) 140
The Seagull(《海鸥》) 140 -
 141, 152
The Three Sisters(《三姊妹》);
 140, 152 - 153, 155 - 168, 178;
And "In the Ravine"(与《在峡谷
 里》); 155 - 156;
And Stanislavsky(与斯坦尼斯拉夫
 斯基) 156;
Uncle Vanya(《万尼亚舅舅》)
 140, 152, 160, 223
The Wood Demon(《林妖》) 140
Chesterton, G. K.(G·K·切斯特
 顿) 195(注释)
Chiarelli, Luigi(路易吉·基亚雷
 利) 286
The Mask and the Face(《面具与脸
 孔》) 287
Christianity(基督教); 10;
And O'Neil(基督教与奥尼尔);
 12, 343;
And Strindberg(基督教与斯特林
 堡) 12
Classicism(古典主义); 23 - 24;
And Brecht(古典主义与布莱希
 特); 265;
And Ibsen(古典主义与易卜生);
 49 - 50, 65 - 71, 74 - 75;
And O'Neil(古典主义与奥尼
 尔); 349;
And Shaw(古典主义与萧伯纳);
 193, 213, 218;
And Strindberg(古典主义与斯特林

堡）94
Claudel, Paul（保罗·克劳岱尔）11，375
Cocteau, Jean（让·科克托）365-366，374
La Machine Infernale（《地狱机器》）366
Oedipe（《俄狄浦斯》）400
Coleridge, Samuel（萨缪尔·柯勒律治）25
Comédie Française（法兰西喜剧院）372（注释）
Comedy（喜剧）；5，25，365；
And Artaud（阿尔托与喜剧）；372；
And Chekhov（契诃夫与喜剧）；167；
And Ibsen（易卜生与喜剧）；59；
And Pirandello（皮兰德娄与喜剧）；284，292-293，309；
And Shaw（萧伯纳与喜剧）；197，211-212，216，227；
And Strindberg（斯特林堡与喜剧）87
Communism（共产主义）；12，25；
And Brecht（布莱希特与共产主义）（另见马克思，马克思主义，社会主义）231-232，249-255；
Conflict（冲突）；14，21，416；
And Chekhov（契诃夫与冲突）；143-144，156-178；
And Ibsen（易卜生与冲突）；48，64，89-90；
And O'Neil（奥尼尔与冲突）；343；
And Pirandello（皮兰德娄与冲突）；282，290-293，302-303；
And Strindberg（斯特林堡与冲突）（另见模棱两可，矛盾，二元论）89-90，100-120；
Confucianism（儒教）；12；
And Brecht（布莱希特与儒教）277
Congreve, William（威廉·康格里夫）164
Corneille, Pierre, *Le Cid*（皮埃尔·高乃依，《熙德》）268
Cornford, F. L., *The Origins of Attic Comedy*（F·L·康福德，《阁楼喜剧的起源》）292（注释）
Crabtree, Paul（保罗·克拉布特里）341
Dada（达达主义）；364-365；
And Artaud（阿尔托与达达主义）；366-367；
And Brecht（布莱希特与达达主义）239
Dahlström, Carl E. W., *Strindberg's Dramatic Expressionism*（卡尔·E·W·达尔斯特伦，《斯特林堡的戏剧表现主义》）104（注释）
D'Annunzio, Gabriele（加布里埃尔·邓南遮）17，282-284

Darwin, Charles R., Darwinism（查尔斯·R·达尔文，达尔文主义） 12，23，49－50，78，87，100，113，122，196－197，200，205－206，248－249，252，259
Origin of the Species（《物种起源》） 7
DeMille, Cecil B.（塞西尔·B·德米尔） 334
Descartes, René（勒内·笛卡尔） 7
Detachment（超然，超脱）； 20－21，23；
And Chekhov（契诃夫与超然）； 23；
And Ibsen（易卜生与超然） 44，48
Diderot, Denis（德尼斯·狄德罗） 25
Dietrichson, Lorantz（洛兰兹·迪特里克松） 43
Döblin, Alfred（阿尔弗雷德·杜博林） 260
Donne, John（约翰·多恩） 5，7
Dostoyevsky, Feodor（费奥多尔·陀思妥耶夫斯基） 20，28－29
Brothers Karamazov（《卡拉马佐夫兄弟》） 56
Dryden, John, *The Conquest of Granada*（约翰·德莱顿，《格拉纳达的征服》） 268
Dualism（二元论）； 232－233，254－259，278；

And Brecht（布莱希特与二元论）； 232－233，254－259，278；
And Genet（热内与二元论）； 387；
And Ibsen（易卜生与二元论）； 48－50，66－67，90；
And O'Neil（奥尼尔与二元论）； 343；
And Shaw（萧伯纳与二元论）； 197，212－213，216；
And Strindberg（斯特林堡与二元论）（另见模棱两可，矛盾，冲突） 90，95－100，114－115，117－124，126
Dürrenmatt, Friedrich（弗里德里希·迪伦马特） 22
The Visit of the Old Lady（《老妇还乡》） 80（注释）
Dullin, Charles（夏尔·迪兰） 372（注释）
Ecclesiastes（《传道书》） 207
Eliot, T. S.（T·S·艾略特） 11，186，190，286，365
Burnt Norton（《烧毁的诺顿》） 286
The Family Reunion（《家庭团聚》） 222
Murder in the Cathedral（《大教堂谋杀案》） 286
"Sweeney" poems（"斯威尼"诗歌） 366
Esslin, Martin（马丁·艾思林） 243，254，365
Euripides（欧里庇得斯） 5，322

Exile（放逐）；10-12；
And Ibsen（易卜生与放逐）；50-51；
And Strindberg（斯特林堡与放逐）92
Existential revolt（存在主义反叛）；16，26-33；
And Artaud（与阿尔托）；366；
And Brecht（与布莱希特）；27-32，232-233，240-241，249-255，277-278；
And Genet（与热内）；394；
And O'Neil（与奥尼尔）；27-32，343，348，353，359；
And Pirandello（与皮兰德娄）；27，29，31-32，282，286-292，295，301，303-308，317；
And Shaw（与萧伯纳）；27-28，203-204，209-210，222，226-227；
And Strindberg（与斯特林堡）27-32，93，100，131
Expressionism（表现主义）；23；
And O'Neil（奥尼尔与表现主义）；324-336，338；
And Strindberg（斯特林堡与表现主义）99，123
Faulkner, William, *The Hamlet*（威廉·福克纳，《村庄》）170
Fergusson, Francis（弗朗西斯·弗格森）40，310，323，333
Feuchtwanger, Lion（利翁·福伊希特万格）250

Fitch, Clyde（克莱德·费奇）325
Flaubert, Gustave（居斯塔夫·福楼拜）15
Ford, John, *'Tis Pity She's a Whore*（约翰·福特，《安娜贝拉》）375
Form, dramatic（戏剧形式）；12-15，21-23，25-26；
And Brecht（布莱希特与戏剧形式）；233（注释），234，242-243，259，266-267；
And Chekhov（契诃夫与戏剧形式）；137，140-155，168-169；
And Genet（热内与戏剧形式）；379，390-394；
And Ibsen（易卜生与戏剧形式）；39，45-59，66-67，71-73，75-83；
And O'Neil（奥尼尔与戏剧形式）；322，325，327-328，333-337，339，341，349；
And Pirandello（皮兰德娄与戏剧形式）；284-285，296，302，306，313-315；
And Shaw（萧伯纳与戏剧形式）；184-85，216，218-220，222-224；
And Strindberg（斯特林堡与戏剧形式）（另见其他与戏剧形式相关的条目）87，114，115-117，123-124
Freud, Sigmund（西格蒙德·弗洛

伊德) 206,333,371

Civilization and Its Discontents (《文明与缺憾》) 369

Frisch, Max (马克斯·弗里施) 22

"Recollection of Brecht" (《回忆布莱希特》) 252 (注释)

Frye, Northrup, The Anatomy of Criticism (诺斯洛普·弗莱,《批评的解剖》) 21,25 - 26,31,292 (注释),295

Galileo (《伽利略》) 7

Gautier, Théophile (泰奥菲尔·戈蒂耶) 9

Gay, John (约翰·盖伊) 252,254,263 - 264 (注释)

The Beggar's Opera (《乞丐的歌剧》) 253,260 - 261

Gelb, Arthur and Barbara, O'Neil (亚瑟·盖尔伯,芭芭拉盖尔伯,《奥尼尔传》) 326,328 (注释),335 (注释)

Gelber, Jack (杰克·盖尔伯) 27,30,316

Genet, Jean (让·热内) 3 - 20,32 - 33,316,363 - 364,373,377,378 - 411

The Balcony (《阳台》); 18,382,389,391,394 - 402;

And The Blacks (《黑人》与《阳台》); 394;

And Betti, Queen and the Rebels (贝蒂的《女王与暴徒》与《阳台》); 399;

And Cocteau, Oedipe (科克托的《俄狄浦斯》与《阳台》); 400;

And Yeats, The Player Queen (叶芝的《演员女王》与《阳台》) 399;

The Blacks《黑人》; 389,391 - 394,402 - 410;

And The Balcony (《阳台》与《黑人》); 402,405,408;

And The Screens (《屏风》与《黑人》); 409 - 410;

And Ionesco (尤内斯库与《黑人》); 403 (注释);

And Pirandello (皮兰德娄与《黑人》); 403 - 405;

And Rimbaud, Une Saison en Enfer (兰波的《地狱一季》与《黑人》) 403,405;

Deathwatch (《高度监视》) 386,391 - 392

The Maids (《女仆》) 378 - 382,388,391 - 392,402

Our Lady of the Flowers (《鲜花圣母》) 387 - 388

The Screens (《屏风》) 378,380 - 382,385,390 - 394

The Thief's Journal (《小偷日记》) 379 - 380,382,385,392 - 393

Ghelderode, Michel de (米歇尔·德·盖尔德罗德) 376

Gilbert, W. S. (W·S·基尔伯特)

211

Giraudoux, Jean（计・季洛杜） 316，365

Goethe, Johann W. von（约翰・W・歌德） 18，50

Faust（《浮士德》） 19，127，257

Gorky, Maxim（马克西姆・高尔基） 325，339

Goya, Francisco José de（弗朗西斯科・何塞・德・戈雅） 375

Graham, Billy（比利・格拉罕） 345

Gray, Ronald, *Bertolt Brecht*（罗纳德・格雷，《贝托尔特・布莱希特》） 242（注释），277

El Greco（格列柯） 375

Grimmelshausen, Jakob C. von, *Simplicissimus*（雅各布・C・冯・格里梅尔斯豪森，《傻大哥》） 268

Grosz, George, *A Little Yes and a Big No*（乔治・格罗兹，《小是大非》） 267

Guicharnaud, Jacques（雅克・居夏莫） 363，376，391

Hamsun, Knut（克努特・汉姆生） 75

Hardy, Thomas, *Dynasts*（托马斯・哈代，《列王纪》） 21

Hauptmann Gerhart（葛哈特・霍普特曼） 75

Hebel, Friedrich（弗里德里希・黑贝尔） 25

Hegel, Georg W. F.（格奥尔格・W・F・黑格尔） 62

Henderson, Archibald（阿奇博尔德・亨德森） 222

Hero, Heroine (protagonist)（主角，女主角［主人公］）； 18－23，25－26，28－29，31－32；

And Brecht（布莱希特与主人公）； 142－144，268－272；

And Chekhov（契诃夫与主人公）； 142－144；

And Genet（热内与主人公）； 389；

And Ibsen（易卜生与主人公）； 38，43－47，74－77，79－83；

And Pirandello（皮兰德娄与主人公）； 290，296，301；

And Strindberg（斯特林堡与主人公） 94，102－104，112－113，117－119

Hinduism（印度教）； 12

And Strindberg（斯特林堡与印度教） 87，122

Hofmannsthal, Hugo von（胡戈・冯・霍夫曼斯塔尔） 327

Hugo, Victor（维克多・雨果） 18

Notre Dame de Parris（《巴黎圣母院》） 263

Hyndman, H. M.（H・M・辛德曼） 212

Ibsen, Henrik（亨里克・易卜生） 4－24，37－83，88－91，93－94，105－106，109，138，143，146，185，187，189，191－196，198，

索　引

202，206，218，222－223，226，231，252－253，283－284，，36，322，325，333，337－338，348－350

Brand（《布朗德》） 19，21，37，43，45，49－59，91，93

A Doll's House（《玩偶之家》） 45，49，67－68，89，105－106，185－186（注释）

Emperor and Galilean（《皇帝与加利利人》） 18－19，21，43，49，57（注释），61－65，91，331（注释）

An Enemy of the People（《人民公敌》） 24，52，71－74

Ghosts（《群鬼》） 45，57（注释），67－71，74－75，89，93，349－350

Hedda Gabler（《海达·高布乐》）；59，74－75，89，102（注释）；

And *Ghosts*（《群鬼》与《海达·高布乐》） 74－75

John Gabriel Borkman（《约翰·盖博吕尔·博克曼》） 43（注释），75

The League of Youth（《青年同盟》） 37，44，49，61，67

Little Eyolf（《小艾友夫》） 75，194

The Master Builder（《建筑大师》） 52，64，75－83，89

"On the Heights"（《在高处》） 56（注释）

Peer Gynt（《培尔·金特》）； 37，43，49，59－60；

And *Brand*（《布朗德》与《培尔·金特》） 59

Pillars of Society（《社会支柱》） 67，88

The Pretenders（《觊觎王位的人》） 50－51，76

Rosmersholm（《罗斯莫庄》）；45，60（注释），74－75，209；

And *Ghosts*（《群鬼》与《罗斯莫庄》） 74－75

"To My Friend, the Revolutionary Orator"（《致我的朋友，革命演说家》） 37

The Vikings at Helgeland（《海尔格兰的海盗》） 50，57（注释）

When We Dead Awaken（《当我们死而复醒时》）； 43（注释），75，78－83；

And Sophocles, *Oedipus at Colonus*（对比索福克勒斯的《科罗诺斯的俄狄浦斯》） 82

The Wild Duck（《野鸭》）； 38（注释），45，52，72－74；

And *An Enemy of the People*（《人民公敌》与《野鸭》） 73－74，89，30，346

Idea（理念）； 14；

And Chekhov（契诃夫与理念）； 12，23，144－146；

And Ibsen（易卜生与理念）； 48－

49，68，71，-72；
And Pirandello（皮兰德娄与理念）
284-286，302-303
Idealism（理想主义，理想）；6，
9-10，21；
And Ibsen（易卜生与理想主义）；
44，47，49-50，52-59，72，
74；
And Shaw（萧伯纳与理想主义）
212
Ihring, Herbert（赫伯特·耶林）
237
Illusion（幻觉）；14；
And Artaud（阿尔托与幻觉）；
370-371；
And Genet（热内与幻觉）；384，
387-389；
And O'Neil（奥尼尔与幻觉）；
343；
And Pirandello（皮兰德娄与幻觉）
286
Imagery, and Brecht（意象，布莱希特与意象）；249-240；
And Chekhov（契诃夫与意象）
174-177
Individualism（个人主义）；8-9，
15；
And Ibsen（易卜生与个人主义）
38-39；
And Pirandello（皮兰德娄与个人主义）281-282
Ionesco, Eugene（尤金·尤内斯库）
27，316，365，376-377，403

（注释）
Chairs（《椅子》）29
Jack（《杰克》）376
The Submission（《投降》）376
Irony（讽刺）；31-32；
And Brecht（布莱希特与讽刺）；
257-258，260-261；
And Chekhov（契诃夫与讽刺）；
167；
And Ibsen（易卜生与讽刺）；59；
And Pirandello（皮兰德娄与讽刺）；
283；
And Shaw（萧伯纳与讽刺）217-218
Jarry, Alfred（阿尔弗雷德·雅里）
364，377
Ubu Roi（《乌布王》）364
Jensen, J. V., The Wheel（J·V·扬森，《车轮》）243
Johnson, Ben（本·琼生）209，
252-254
Volpone（《狐泼尼》）253
Jouvet, Louis（路易·儒韦）372
（注释）
Joyce, James（詹姆斯·乔伊斯）
10，28，190，234，365，382
Ulysses（《尤利西斯》）366
Jung, Carl G.（卡尔·G·荣格）
333
Kafka, Franz（弗朗兹·卡夫卡）
28
Kierkegaard, Sören（索伦·克尔凯郭尔）20

Kleist, Heinrich von, *Penthesilea*（海因里希·冯·克莱斯特，《彭忒西勒亚》） 106

Krapp's Last Tape（《克拉普的最后一盘磁带》） 29

Krutch, Joseph Wood（约瑟夫·伍德·克鲁奇） 331

Lacenaire, Pierre-François（皮埃尔-弗朗索瓦·拉瑟奈尔） 379-380

Lagerkvist, Pär（佩尔·拉格奎斯特） 90（注释）

Lamarck, Lamarckism（拉马克，拉马克学说） 12，23，196

Lamm, Martin（马丁·拉姆） 119（注释）

Langner, Lawrence（劳伦斯·朗纳） 337-338

Language（语言）；12，22，26；

And Artaud（阿尔托与语言）；373；

And Genet（热内与语言）；391-393；

And Ibsen（易卜生与语言） 50，61，75

Lao-Tse（老子） 277

Lautréamont, Comte de（洛特雷阿蒙伯爵） 363

Lavrin, Janko（杨科·拉夫林） 40，48（注释）

Lawrence, D. H.（D·H·劳伦斯） 20，190-202，367-368，371

Lessing, Gotthold E.（戈特霍尔德·E·莱辛） 25

Lillo, George（乔治·李洛） 25

Lorca, Federico García（费德里科·加西亚·洛尔卡） 22，284

Lucas, F. L., *Ibsen and Strindberg*（F·L·卢卡斯，《易卜生与斯特林堡》） 117-118（注释）

Luethy, Herbert（赫伯特·卢西） 257-258

"Of Poor B. B."（《论可怜的B·B》） 233（注释）

Maeterlinck, Maurice（莫里斯·梅特林克） 79，122，125

Magarshack, David, *Chekhov the Dramatist*（大卫·马格沙克，《戏剧家契诃夫》） 139-140（注释），140，151，157，159，164

Mallarmé, Stéphane（斯特芬·马拉美） 65

Marlowe, Christopher（克里斯托弗·马洛） 18

Marston, John（约翰·马斯顿） 125

Martini, Vincenzo（文森佐·马蒂尼） 286

Marx, Karl, Marxism（卡尔·马克思，马克思主义）（另见共产主义） 23，39，208，253-255

Critique of Political Economy（《政治经济学批判》） 7

Marx Brothers（马克斯兄弟） 374

Materialism, and Strindberg（唯物

主义与斯特林堡）99，117-118
Mehring, Walter（瓦尔特·默林）239
Menander（米南德）5
Mencken, H. L.（H·L·门肯）41-42，43（注释），333
Mendès, Catulle（卡杜勒·曼戴）364
Messianic revolt（救世性反叛）16-22，24，26-27，29，32；
And Artaud（阿尔托与救世性反叛）；366-367，371，377；
And Genet（热内与救世性反叛）；17-20，32，379-382；
And Ibsen（易卜生与救世性反叛）；17-22，24，40，43，49-65，71-72，75-77，146；
And O'Neil（奥尼尔与救世性反叛）；17-20，324-336，339，343-344，348，359；
And Pirandello（皮兰德娄与救世性反叛）；282-283，303-308，316；
And Shaw（萧伯纳与救世性反叛）；17-21，191，195-204，210-211，213；
And Strindberg（斯特林堡与救世性反叛）17，19-21，91-93，100，117，146
Middle class, bourgeoisie（中产阶级，资产阶级）7，9-10，23-24；
And Brecht（布莱希特与中产阶级）；239，263-266；
And Ibsen（易卜生与中产阶级）；70-71，74；
And Pirandello（皮兰德娄与中产阶级）284-285
Middleton, Thomas（托马斯·米德尔顿）5
Miller, Arthur（阿瑟·米勒）22，24-25，72（注释），209，345
All My Sons（《都是我的儿子》）324
Milton, John（约翰·弥尔顿）331
Molière（莫里哀）209，372
Tartuffe（《悭吝人》）267
Montaigne（蒙田）204
Mozart-Da Ponte, *Don Giovanni*（莫扎特-达·彭特，《唐·乔凡尼》）213
Myth（神话）（另见戏剧，传说）21-22，365
Nathan, George Jean（乔治·让·内森）322，333
Naturalism（自然主义）；5-7，15，23-24；
And Brecht（布莱希特与自然主义）；259；
And Chekhov（契诃夫与自然主义）；138-139；
And Genet（热内与自然主义）；387；
And Strindberg（斯特林堡与自然主义）24，87，94，99-100，113-114，117，123

Nelson, Benjamin, "*The Balcony and Parisian Existentialism*"（本杰明·尼尔森，《〈阳台〉与巴黎存在主义》）400（注释）

Nietzsche, Friedrich（弗里德里希·尼采）8-11, 18, 20-22, 29, 101-102, 113, 122, 191-194, 196-197, 202, 214, 216, 329-331, 333, 336, 343, 359, 371

The Birth of Tragedy（《悲剧的诞生》）329

Thus Spake Zarathustra（《查拉图斯特拉如是说》）129（注释），131-132（注释），196, 329, 371

Objectivity（客观）；13, 23;

And Brecht（布莱希特与客观）；232, 259-260;

And Chekhov（契诃夫与客观）；24, 138-139;

And Ibsen（易卜生与客观）；48, 65-73;

And O'Neil（奥尼尔与客观）；336;

And Strindberg（斯特林堡与客观）112

O'Casey Sean（肖恩·奥凯西）22, 24

The Plough and the Stars（《犁与星》）271

Odets, Clifford（克利福德·奥德茨）22

Ohmann, Richard M., *Shaw: The Style and the Man*（理查德·M·欧曼，《萧伯纳：风格与其人》）211（注释）

Omar Khayyam（奥玛·开阳）336

O'Neil, Eugene（尤金·奥尼尔）3-20, 27-31, 316, 321-359

Ah Wildness!（《啊，荒野！》）324, 326, 336-339

All God's Chillun Got Wings（《上帝的儿女都有翅膀》）321

Beyond Horizon（《天边外》）326

"Big Grand Opus"（《鸿篇大作》）323

Days Without End（《无穷的岁月》）324, 326, 329, 331-332;

And *Ah Wildness!*（与《啊，荒野！》）；336-337;

And Strindberg, *Inferno*（与斯特林堡的《地狱》）；332;

The Road to Damascus（与《到大马士革去》）327;

Desire Under the Elms（《榆树下的欲望》）321, 326, 335-336, 350

Dynamo（《发电机》）326, 329-330, 335-336

The Fountain（《泉》）330, 334

The Great God Brown（《大神布朗》）19, 326, 329-330

The Hairy Ape（《毛猿》）321, 329, 338

The Iceman Cometh（《送冰的人来了》）；29，209，323 - 324，338 - 348，350 - 351；
And Barton（与巴顿）；345；
And Graham（与格拉罕）；345；
And Ibsen, *The Wild Duck*（与易卜生的《野鸭》）；340，346；
And Shakespeare（与莎士比亚）；348；
And Sophocles, *Oedipus at Colonus*（与索福克勒斯的《科洛诺斯的俄狄浦斯》）348；
Lazarus Laughed（《拉撒路笑了》）18 - 19，329 - 330，334
A Long Day's Journey into Night（《长夜漫漫路迢迢》）28 - 31，323 - 324，329，339，348 - 358；
And *Desire Under the Elms*（与《榆树下的欲望》）；350；
And *The Iceman Cometh*（与《送冰的人来了》）；350 - 351；
And *A Moon for the Misbegotten*（与《月照不幸人》）；350；
And *Mourning Becomes Electra*（与《悲悼》）350；
And Baudelaire（与波德莱尔）；354 - 355；
And Ibsen（与易卜生）；348 - 350；
And Rossetti（与罗塞蒂）；354；
And Strindberg（与斯特林堡）348 - 349，351，354
Marco Millions（《马可百万》）330 - 331，334
A Moon for the Misbegotten（《月照不幸人》）323 - 324，350，358 - 359
More Stately Mansion（《更庄严的大厦》）324，359（注释）
Mourning Becomes Electra（《悲悼》）322 - 323，335，350；
And *Oresteia*（《俄瑞斯忒亚》与《悲悼》）335
S. S. Glencairn plays（《格伦凯恩号》组剧）324
Servitude（《苦役》）331（注释）
Strange Interlude（《奇异的插曲》）327，330，334 - 335
The Straw（《救命稻草》）326
A Touch of the Poet（《诗人的气质》）324，358
Welded（《融合》）326；
And Strindberg（斯特林堡与《融合》）327
O'Neil, James（詹姆斯·奥尼尔）333 - 334
Oresteia（《俄瑞斯忒亚》）335
Osborne, John（约翰·奥斯本）22
Oxford English Dictionary（《牛津英语大词典》）26（注释），223
Parks, Edd Winfield, "Eugene O'Neil's Quest"（艾德·温菲尔德·帕克斯，《尤金·奥尼尔的任务》）331（注释）
Paulson, Arvid, ed. and trans.,

Letters of Strindberg to Harriet Bosse（阿维德·鲍尔森［编辑及翻译］，《斯特林堡与哈丽叶特·鲍塞往来书信集》）97（注释）

Pavlov, Ivan P.（伊万·P·巴甫洛夫）204

Pepusch, John C.（约翰·C·佩普什）261-262

Picasso, Pablo（巴勃罗·毕加索）365

Pichette, Henri（亨利·皮切特）376

Pierret, Marc（马克·皮埃尔）394（注释）

Pinter, Harold（哈罗德·品特）27，316

Pirandello, Luigi（路易吉·皮兰德娄）3-22，95，281-317，325，373，388，393，403-405

As You Desire Me（《如你所愿》）287

Diana and Tuda（《戴安娜和突达》）289，303

Each in His Own Way（《各行其是》）285，288，289，293，306，309

Henry IV（《亨利四世》）；296-301；

And Brecht, *In the Jungle of Cities*（与布莱希特的《城市森林》）301；

And Yeats, "Sailing to Byzantium"（与叶芝的《驶向拜占庭》）297

It Is So!（*If You Think So*）（《是这样，如果你们以为如此》）24，285，293-296

The Late Mattia Pascal（《已故的帕斯卡尔》）288

Lazarus（《拉撒路》）282，285，303

Mountain Giants（《高山巨人》）282，285

The New Colony（《新殖民地》）283，285

The Pleasures of Honesty（《诚实的快乐》）290

The Rules of the Game（《游戏规则》）290，310

Six Characters in Search of an Author（《六个寻找剧作家的角色》）；283，304（注释），305-306，309-315；

And *The Rules of the Game*（与《游戏规则》）310

Tonight We Improvise（《今夜我们即兴演出》）282-283，305-306，309

Trovarsi（《寻找自我》）304

Umorismo（《幽默主义》）287，290

When One Is Somebody（《飞黄腾达时》）281-282，287，289，303

Pitoëff, Georges（乔治斯·彼托耶夫）372（注释）

Platonism（柏拉图主义）；322；

And O'Neil（奥尼尔与柏拉图主义）；322；
And Pirandello（皮兰德娄与柏拉图主义）；307；
And Shaw（萧伯纳与柏拉图主义）；186-188，192，212；
And Strindberg（斯特林堡与柏拉图主义）117
Poe, Edgar Allan（埃德加·爱伦·坡）368（注释）
Praz, Mario, *The Romantic Agony*（马里奥·普拉兹，《浪漫主义的烦恼》）96
Racine, Jean（让·拉辛）4，143，373
Phèdre（《费德尔》）144
Raleigh, John Henry（约翰·亨利·罗利）338
Realism（现实主义）8-9，14-15，21；
And Brecht（布莱希特与现实主义）；232；
And Chekhov（契诃夫与现实主义）；138，140-155；
And Genet（热内与现实主义）；387；
And Ibsen（易卜生与现实主义）；15，49-50，65-73，78；
And O'Neil（奥尼尔与现实主义）；338，343，359；
And Pirandello（皮兰德娄与现实主义）；24，302-305；
And Shaw（萧伯纳与现实主义）；213；
And Strindberg（斯特林堡与现实主义）88
Reality（现实）；8-9，14-15，21；
And Artaud（阿尔托与现实）；370-371；
And Brecht（布莱希特与现实）；276；
And Chekhov（契诃夫与现实）；141，154-155；
And Genet（热内与现实）；14，384，387-389；
And Ibsen（易卜生与现实）；90-91，94；
And O'Neil（奥尼尔与现实）；348；
And Pirandello（皮兰德娄与现实）；14，307，316-317；
And Shaw（萧伯纳与现实）；191-192，210-212；
And Strindberg（斯特林堡与现实）14，90-91，124-125
Rebellion, revolt（反叛）；8-11，14-14，20，24，415-417；
And Brecht（布莱希特与反叛）；276-278；
And Chekhov（契诃夫与反叛）；137-138，148-150；
And Genet（热内与反叛）；386-394；
And Ibsen（易卜生与反叛）；37-40，43，47-48，62，65-66，

71-72，90，93-94；
And Shaw（萧伯纳与反叛）； 183-195，227；
And Strindberg（斯特林堡与反叛）（另见存在主义反叛，救世性反叛，社会性反叛） 90，92-94，120，124
Religion, spiritual life（宗教，精神生活）； 6-8，11-12，20，28；
And Chekhov（契诃夫与宗教）； 146；
And Ibsen（易卜生与宗教）； 46-52，68-71，75，122，125；
And Strindberg（斯特林堡与宗教）（另见其他与宗教相关的条目以及救世性反叛） 91-93，99，120
Renan, Ernest, *Life of Christ*（厄内斯特·勒南，《基督生平》） 7
Renoir, Jean, *Grand Illusion*（让·雷诺阿，《大幻影》） 170
Rimbaud, Arthur（亚瑟·兰波） 241，363，368，371，373，379-381，383
Une Saison en Enfer（《地狱一季》） 241，403，405
Ringelnitz, Joachim（约阿希姆·林格尔纳茨） 239
Romanticism（浪漫主义）； 4，8，12-13，15，17-18，20-22，24，27-29，33；
And Artaud（阿尔托与浪漫主义）； 33，366；
And Brecht（布莱希特与浪漫主义）； 232-233，241，244-249，270；
Neo-Romanticism（新浪漫主义）； 233-241，251-253，265，277；
And Chekhov（契诃夫与浪漫主义）； 138；
And Genet（热内与浪漫主义）； 33，366；
And Ibsen（易卜生与浪漫主义）； 15，43，45，49-67，74，138；
And O'Neil（奥尼尔与浪漫主义）； 328；
And Pirandello（皮兰德娄与浪漫主义）； 282，284，307-308，316-317；
And Shaw（萧伯纳与浪漫主义）； 192，206，212-215，219；
And Strindberg（斯特林堡与浪漫主义） 88，90-91，94-95，107-112，117，138
Rossetti, Dante Gabriel（丹特·加布里埃尔·罗塞蒂） 354
Rougemont, Denis de, *Love in the Western World*（丹尼·得·鲁日蒙，《西方世界的爱情》） 103（注释）
Rousseau, Jean Jacques（让·雅克·卢梭） 8，14，91，191-194
Sade, Marquis de（萨德侯爵） 375，379-380，395
Sartre, Jean Paul（让·保罗·萨特） 17，316，381（注释）

Saint Genet: Comédien et Martyr
(《圣热内传:一个戏子和殉道者》) 383(注释),384,386,388-390
Satanism(撒旦主义); 12;
And Strindberg(斯特林堡与撒旦主义) 92,120
Satire(讽刺作品); 24;
And Brecht(布莱希特与讥讽作品); 261-267;
And Chekhov(契诃夫与讽刺作品); 167-169;
And Ibsen(易卜生与讽刺作品); 47,72,74;
And Pirandello(皮兰德娄与讽刺作品); 295-296;
And Strindberg(斯特林堡与讽刺作品) 123
Schiller, Johann C. F. von(约翰·C·F·冯·席勒) 18,233
Wallenstein(《华伦斯坦》) 268
Schopenhauer, Arthur(亚瑟·叔本华) 20,197,202,214
Metaphysics of the Love of the Sexes(《论性爱的形而上学》) 101
Science(科学); 6-7,12,23;
And Strindberg(斯特林堡与科学)(另见其他与科学相关的条目) 99-101,119
Self-involvement(自我代入); 12-13;
Self-conscious(Genet)(自我意识[热内]); 393-394;
Self-experience(Strindberg)(自我体验[斯特林堡]); 95,123,138;
Self-realization and self-revelation (Ibsen)(自我实现与自我揭露[易卜生])(另见传记) 46-49,71-72,95,105,138
Seneca, Lucius Annaeus, *Atreus and Thyestes* 吕齐乌斯·安涅·塞涅卡,《阿特柔斯与梯厄斯忒斯》() 375(注释)
Shakespeare, William(威廉·莎士比亚) 4-6,123-124,144,197,207,242(注释),269,275-277,322,348,372-373,374(注释)
As You Like It(《皆大欢喜》) 51,276(注释)
Henry V(《亨利五世》) 268
King Lear(《李尔王》) 209
Much Ado About Nothing(《无事生非》) 218,,276(注释)
Othello(《奥赛罗》) 106
The Winter's Tale(《冬天的故事》) 79,242(注释)
Shaw, Bernard(萧伯纳) 4,6,8-10,12,14,17-28,183-227,231-323,238(注释),252,283-285,316,321-322,325,345
Arms and the Man(《武器与人》) 211

Back to Methuselah（《千岁人》）；18-21，195-204，213，220；

And Nietzsche, *Thus Spake Zarathustra*（与尼采的《查拉图斯特拉如是说》） 196

The Devil's Disciple（《魔鬼的门徒》） 211

Everybody's Political What's What（《各有不同的政治》） 207

Fanny's First Play（《芬妮的第一出戏》） 211

Getting Married（《结婚》） 208（注释）

Heartbreak House（《伤心之家》）；24，186（注释），220-227；

And *Man and Superman*（与《人与超人》）； 225；

And Chekhov（与契诃夫）； 223-224；

And Eliot, *The Family Reunion*（与艾略特的《家庭团聚》）； 222；

And Ibsen（与易卜生）； 222-223，226；

And Tolstoi（与托尔斯泰）； 222；

And Yeats（与叶芝）； 227；

And Russian drama（与俄国戏剧） 222

The Impossibilities of Anarchism（《无政府主义的不可能性》） 194（注释）

Major Barbara（《巴巴拉少校》） 225

Man and Superman（《人与超人》）； 18-19，21，187，192（注释），197（注释），202，206，213-220，225；

The Revolutionist's Handbook（《革命者手册》）； 216；

And *Back to Methuselah*（与《千岁人》）； 220；

And Hyndman（与辛德曼）； 207；

And Mozart-Da Ponte, *Don Giovanni*（与莫扎特-达·彭特的《唐·乔凡尼》）； 213；

And Nietzsche（与尼采）； 214；

And Schopenhauer（与叔本华）； 214；

And Strindberg（与斯特林堡）； 214；

And Tirso de Molina, *Burlador de Sevilla*（与蒂尔索·德·莫里纳的《塞尔维亚的嘲弄者》）； 213；

And Walkley（与沃克里）； 213；

And *The Way of the World*（与《如此世道》）； 218；

And *Much Ado About Nothing*（与《无事生非》） 218；

Mrs. Warren's Profession（《华伦夫人的职业》） 185，208（注释）

Overruled（《否决》） 211

The Perfect Wagnerite（《完美的瓦格纳党人》） 187，194（注释）

The Philanderer（《花花公子》）211

Pygmalion（《皮格马利翁》）211

The Quintessence of Ibsenism（《易卜生主义的精髓》）183（注释），187，192（注释），193-194，196

Saint Joan（《圣女贞德》）206-207

The Sanity of Art（《艺术的智慧》）188（注释），194（注释）

Too True to Be Good（《真相毕露》）204-205，219-220（注释）

You Never Can Tell（《难以预料》）211

Sidney, Sir Philip, *Defence of Poesy*（菲利普·西德尼爵士，《诗的辩护》）187

Simmons, Ernest J., *Chekhov*（厄内斯特·J·西蒙斯，《契诃夫传》）145（注释），148-149（注释），163（注释）

Sinclair, Upton, *The Jungle*（厄普顿·辛克莱，《屠宰场》）242

Social revolt（社会性反叛）16，22-26，364-365；

And Artaud（阿尔托与社会性反叛）；363-378；

And Brecht（布莱希特与社会性反叛）；231-241，252，168-270；

And Chekhov（契诃夫与社会性反叛）；145-146，149-150，169-178；

And Genet（热内与社会性反叛）；394；

And Ibsen（易卜生与社会性反叛）；39，49-50，52-59，65-73；

And O'Neil（奥尼尔与社会性反叛）；328-329，350；

And Pirandello（皮兰德娄与社会性反叛）；283-284，287-293，295-296；

And Shaw（萧伯纳与社会性反叛）；212-217；

And Strindberg（斯特林堡与社会性反叛）115

Socialism, and Shaw（社会主义，萧伯纳与社会主义）；25，192-193，213；

And Strindberg（斯特林堡与社会主义）（另见共产主义，马克思，马克思主义）87

Sophocles（索福克勒斯）4-5，50，67-68，70-71，349，373，374（注释）

Antigone（《安提戈涅》）251

Oedipus at Colonus（《科洛诺斯的俄狄浦斯》）30，67，83，309，348，366

Sprigge, Elizabeth, *The Strange Life of August Strindberg*（伊丽莎白·斯普里奇，《奥古斯特·斯特林堡的奇特人生》）97（注释）

Sprinchorn, Evert, "The Logic of A Dream Play"（艾弗特·斯普林恩,《〈一出梦的戏剧〉的逻辑》）131（注释），132（注释）

Stanislavsky, Konstantin S.（康斯坦丁·S·斯坦尼斯拉夫斯基）156

My Life in Art（《我的艺术生活》）153（注释）

The State, politics（国家，政治）；7, 9 - 10；

And Ibsen（易卜生与国家政治）（另见社会性反叛）39, 52 - 59

Steele, Sir Ricahrd（理查德·斯梯尔爵士）25

Stoicism（斯多葛主义）；29 - 30；

And Strindberg（斯特林堡与斯多葛主义）99

Stravinsky, Igor F.（伊戈尔·F·斯特拉文斯基）365

Strindberg, August（奥古斯特·斯特林堡）4 - 32, 87 - 134, 138, 143, 146, 198, 202, 214, 218, 227, 231, 233, 239, 241, 254, 259, 277 - 278, 316, 322, 325 - 329, 337 - 338, 348 - 349, 351, 354, 359, 371（注释），375

Black Banners（《黑旗》）124

The Bond（《纽带》）106（注释）

Comrades（《同志》）100, 104, 327

Confessions of a Fool《傻子的自白》97

Creditors（《债主》）100, 103 - 104, 106（注释）

Crimes and Crimes（《罪行遍地》）122 - 124, 133；

And The Father（《父亲》与《罪行遍地》）123

The Dance of Death（《死亡之舞》）112, 327

A Dream Play（《一出梦的戏剧》）；29, 31, 88, 93, 122 - 123, 126 - 132, 209, 259, 371（注释）；

And The Father（与《父亲》）；126；

And Ibsen, Pillars of Society（与易卜生的《社会支柱》）88

Easter（《复活》）93, 122, 127

Eric XIV（《艾里克十四世》）124

"Esplanadsystemet"（《建筑计划》）90 - 91

The Father（《父亲》）100, 103 - 114, 119, 123 - 124, 126, 128, 327；

And Ibsen, A Doll's House（易卜生的《玩偶之家》与《父亲》）；105 - 106；

And Aeschylus, Agamemnon（埃斯库罗斯的《阿伽门农》与《父亲》）106（注释）

The Freethinker（《自由思想家》）91

The Ghost Sonata（《鬼魂奏鸣曲》）

29，93，96（注释），122 - 123，125，128（注释），371（注释）

The Great Highway（《大路》）123，133

Gustavus Vasa（《古斯塔夫·瓦萨》）124

Inferno（《地狱》）97（注释），110（注释），119，121，130（注释），332

Master Olof（《奥洛夫老师》）91

Miss Julie（《朱丽小姐》）24，100，102 - 104，112 - 119，124，170 - 171

The Outlaw（《被放逐者》）91

The Pelican（《鹈鹕》）；96（注释），124；

And Aeschylus, *Choephori*（埃斯库罗斯的《奠酒人》与《鹈鹕》）106（注释）

The Road to Damascus（《到大马士革去》）21，91，119 - 124，131（注释），327

The Storm（《风暴》）124

Swanwhite（《斯旺怀特》）122

Subjectivism（主观主义）；13；

And Brecht（布莱希特与主观主义）；232，259 - 260；

And Chekhov（契诃夫与主观主义）；140，144 - 150；

And Ibsen（易卜生与主观主义）；45 - 49；

And Strindberg（斯特林堡与主观主义）（另见浪漫主义）94 - 95，104 - 106

Supernaturalism（超自然主义）；7；

And Strindberg（斯特林堡与超自然主义）87，99，119 - 120

Surrealism（超现实主义）；364 - 366；

And Artaud（阿尔托与超现实主义）；366 - 368，373；

And Genet（热内与超现实主义）392

Swedenborg, Emmanuel（艾曼纽尔·史威登堡）28，87，122，130（注释），210

Swift, Jonathan（乔纳森·斯威夫特）207

Swinburne, Algernon C.（阿尔杰农·C·斯温伯恩）336

Symbolism, and Ibsen（象征主义，易卜生与象征主义）；75

And Strindberg（斯特林堡与象征主义）122

Synge, John M.（约翰·M·沁孤）22，42，284，325，358

Riders to the Sea（《骑马下海的人》）273

Theatre, modern（现代戏剧）3 - 33，416；

And Artaud（阿尔托与现代戏剧）；366 - 371，373 - 374；

And Genet（热内与现代戏剧）；32 - 33，378 - 390；

And Ibsen（易卜生与现代戏剧）；

61-65；

And Shaw（萧伯纳与现代戏剧）；198-199；

And Strindberg（斯特林堡与现代戏剧）87

Theater, of the absurd（荒诞派戏剧）；27，376-377；

Boulevard（通俗喜剧）；87，212，284，365，372；

Commedia dell'arte（即兴喜剧）；293-294，305；

Of communion（教会的戏剧）；3-6，32；

Of cruelty（残酷戏剧）；363-378；

Greek（希腊戏剧）；（另见希腊戏剧家相关词条）5-6，32，94，143，365；

Of the grotesque（怪诞剧）；286，295-296；

Myth（神话剧）；365-366，368，410；

Of the looking glass（镜子剧）；288-291；

Oriental（东方戏剧）；227，373-374；

Roman（罗马戏剧）；（另见罗马戏剧家相关词条）6；

Western（西方戏剧）（另见西方戏剧家相关词条）（另见其他戏剧相关词条以及反叛的戏剧）5-6，32，117，185，253，308，375

Théâtre de la Cruauté（残酷剧场）375

Theatre director（戏剧导演）374

Theater of revolt（反叛的戏剧）；3-5，8，10-14，24-25，32-33，417；

And Artaud（阿尔托与反叛的戏剧）；411；

And Chekhov（契诃夫与反叛的戏剧）；146-150，179；

And Genet（热内与反叛的戏剧）；411；

And Ibsen（易卜生与反叛的戏剧）；39，90；

And O'Neil（奥尼尔与反叛的戏剧）；324-325；

And Pirandello（皮兰德娄与反叛的戏剧）；282，308；

And Shaw（萧伯纳与反叛的戏剧）；189；

And Strindberg（斯特林堡与反叛的戏剧）（另见存在主义反叛，救世性反叛，社会性反叛）90

Time（时间）30-31

Tirso de Molina, *Burlador de Sevilla*（蒂尔索·德·莫里纳，《塞尔维亚的嘲弄者》）213

Toller, Ernest（厄内斯特·托勒）325

Tolstoi, Leo N.（列夫·托尔斯泰）222

War and Peace（《战争与和平》）323

Toumanova, Princess, *Anton*

Chekhov: The Voice of Twilight Russia（普琳希斯·陶玛诺娃，《安东·契诃夫：俄国的黄昏之音》）148

Tragedy（悲剧）；5，12，25，29-31，417；

And Ibsen（易卜生与悲剧）；50，67-68，70-71；

And O'Neil（奥尼尔与悲剧）；329，348；

And Shaw（萧伯纳与悲剧）；197，207，209；

And Strindberg（斯特林堡与悲剧）87，94，106-107

Trilling, Lionel（莱昂内尔·特里宁）323，328，332

"The Fate of Pleasure"（《快乐的命运》）28

Trotsky, Leon（利昂·托洛茨基）207-208

True Confessions magazine（《真实忏悔》杂志）335

Truth, and Chekhov（真实，契诃夫与真实）；137；

And Genet（热内与真实）；387；

And Ibsen（易卜生与真实）；49；

And O'Neil（奥尼尔与真实）；343；

And Strindberg（斯特林堡与真实）87，131-132

Turgenyev, Ivan S., A Month in the Country（伊万·S·屠格涅夫，《乡间一月》）144

Tzara, Tristan（崔斯坦·查拉）364-365

Vannier, Jean, "A Theatre of Language"（让·瓦尼耶，《语言的戏剧》）376（注释）

Vauthier, Jean（让·沃狄耶）376

Verga, Giovanni（乔凡尼·维尔加）284

Vico, Giovanni Battista, Scienza Nuova（乔万尼·巴蒂斯塔·维柯，《新科学》）32

Villon, Francois（弗朗索瓦·维隆）263-264（注释）

Vitalism（活力论）213

Vitrac, Roger（罗杰·维塔克）375

Vittorini, Domenico（多米尼克·维托里尼）288

Voltaire（伏尔泰）206

The Vultures（《秃鹫》）253

Wagner, Richard（理查德·瓦格纳）17-20，188，202

Ring Circle（《尼伯龙根的指环》）21

Walkley, Arthur Bingham（亚瑟·宾汉姆·沃克里）187，213

The Way of the World（《如此世道》）218

Webb, Sidney and Beatrice（西德尼·韦布，贝阿特丽丝·韦布）192

Weber, Max（马克斯·韦伯）263-264（注释）

Webster, John(约翰·韦伯斯特) 5

Wedekind, Frank(弗兰克·魏德金) 42,233-234,238,252,254,261,325

Erdgeist(《地神》) 237

Pandora's Box(《潘多拉的盒子》) 234

Weigand, Hermann(赫尔曼·韦根) 40

Weill, Kurt(库尔特·韦尔) 259

Weingarten, Romain(罗曼·温加滕) 376

Weismann, August(奥古斯特·魏斯曼) 204

Well-made play, and Ibsen(佳构剧,易卜生与佳构剧); 50,61,67,105;

And Pirandello(皮兰德与佳构剧); 284;

And Shaw(萧伯纳与佳构剧) 212

Wells, H. G.(H·G·威尔斯) 210

Wesker, Arnold(阿诺德·韦斯克) 22

Wilde, Oscar(奥斯卡·王尔德) 211

Wilder, Thornton(桑顿·怀尔德) 316

Willett, John, *The Theatre of Bertolt Brecht*(约翰·威利特,《贝托尔特·布莱希特戏剧》) 239,242(注释)

Williams, Tennessee(田纳西·威廉斯) 27

The Glass Menagerie(《玻璃动物园》) 30

A Streetcar Named Desire(《欲望号街车》) 170

Wilson, Edmund(埃德蒙·威尔逊) 15,23,65

"Bernard Shaw at Eighty"(《80岁的萧伯纳》) 189-191

Winsten, Stephen(斯蒂芬·温思登) 213

Wolf, Lucie(露西·沃尔夫) 61(注释)

Wycherley, William(威廉·维切利) 252-253

Yeats, William Butler(威廉·巴特勒·叶芝) 7,28,30,190,210,227,401

The Player Queen(《演员女王》) 399

Purgatory(《炼狱》) 304

"Sailing to Byzantium"(《驶向拜占庭》) 297

Zola, Emile(埃米尔·左拉) 104,113,122